高等院校人文素质教育课程规划教材

音 乐 欣 赏
(第 2 版)

陈静梅　主　编

清华大学出版社
北 京

内 容 简 介

本书为高等院校人文素质教育课程规划教材之一。全书共分四章,从音乐多元化的角度出发,大量选用了体裁各异、风格多样的音乐作品,包括了民歌、民族器乐、戏曲、曲艺等中国传统音乐作品的赏析,同时也涵盖了大量的中外艺术歌曲、歌剧、舞曲、交响乐等大型音乐作品的赏析。

本书内容丰富,涉及广泛,除了可供高职高专学生作为音乐欣赏的教材之外,还可供广大音乐专业工作者和业余音乐爱好者参考。

图书在版编目(CIP)数据

音乐欣赏/陈静梅主编. —2 版. —北京:清华大学出版社,2013(2025.2 重印)
(高等院校人文素质教育课程规划教材)
ISBN 978-7-302-29696-6

Ⅰ. ①音… Ⅱ. ①陈… Ⅲ. ①音乐欣赏—高等职业教育—教材 Ⅳ. ①J605

中国版本图书馆 CIP 数据核字(2012)第 187356 号

责任编辑:桑任松
封面设计:杨玉兰
版式设计:刘孝琼
责任校对:周剑云
责任印制:沈 露

出版发行:清华大学出版社
 网 址:https://www.tup.com.cn, https://www.wqxuetang.com
 地 址:北京清华大学学研大厦 A 座 邮 编:100084
 社 总 机:010-83470000 邮 购:010-62786544
 投稿与读者服务:010-62776969, c-service@tup.tsinghua.edu.cn
 质量反馈:010-62772015, zhiliang@tup.tsinghua.edu.cn
 课件下载:https://www.tup.com.cn, 010-62791865
印 装 者:涿州市般润文化传播有限公司
经 销:全国新华书店
开 本:185mm×260mm 印 张:21 字 数:508 千字
版 次:2010 年 1 月第 1 版 2019 年 6 月第 2 版 印 次:2025 年 2 月第 19 次印刷
定 价:59.00 元

产品编号:046075-03

音乐欣赏是艺术教育课程体系中重要的课程之一。通过欣赏音乐作品，学生可了解和吸收中外优秀的艺术成果，理解并尊重多元文化；提高审美素养，培养创新精神和实践能力；树立正确的审美观念，培养高雅的审美品位，提高人文素养，塑造健全人格。

本书从适应多样化教学的需要入手，着重更新观念，立足改革，力求正确把握课程改革方向；同时，也是为了更好地贯彻教育部办公厅关于《全国普通高等学校公共艺术课程指导方案》的精神，在编写过程中努力使本书内容更加适用于课堂教学。

本书分为绪论、声乐作品欣赏、器乐作品欣赏、中国戏曲和曲艺欣赏四部分。每部分的内容或以时代划分，或以体裁归类，介绍的都是中外各个时期、著名代表人物的经典之作。考虑到内容应该突出民族特色、弘扬民族文化的作用，本书在编写顺序上先从中国的作品入手，让学生感到亲切易懂。

本书选择了大量的作品，教师在施教的过程中，可根据教学需要灵活选择。有些经典的剧目或曲目用不同的体裁形式来介绍，目的是使学生从多角度来把握作品的内涵。因此，它不仅适合公共选修课的非专业学生学习，同时也适合音乐专业的学生学习。

本书由陈静梅统稿，本书参编人员为：赵杰(编写第一章，第二章第一节、第二节、第三节从开始至《五哥放羊》(除《想亲亲》)包括本作品结束)、高慧娟(编写第二章第三节从《绣荷包》开始至本节结束；第四节从开始至《我爱你，中国》包括本作品结束)、臧百灵(编写第二章第四节从《祝酒歌》开始至本节结束；第五节；第六节从开始至《红军不怕远征难》包括本作品结束)、孟天屹(编写第二章第六节从《春天来临》开始至本节结束；第七节)、管明书(编写第三章第一节、第二节、第三节从开始至《瑶族舞曲》包括本作品结束)、陈艺文(编写第三章第四节、第五节、第六节、第七节从开始至《G大调小步舞曲》包括本作品结束)、吴琨(编写第三章第八节、第九节、第十节、第十一节从开始至《第九交响曲》包括本作品结束)、任德昕(编写第二章第三节《想亲亲》；第三章第三节《北京喜讯到边寨》；第七节从《军队进行曲》开始至本节结束；第三章第十一节从《新世界》开始至本节结束；第三章第十二节；第四章)。本书自2010年出版以来，被许多高校选为教材使用，并且深获好评，同时作者也收到了很多同行教师提出的建议，借此次改版对原书内容进行了修订、精减了部分内容，并且对原书中存在的一些错误进行了更正。

虽然我们在编写过程中力求博采众长，但是水平有限，疏漏之处在所难免，恳请专家、同行批评指正。

编　者

本书编写人员

主　编　陈静梅

副主编　(以姓氏笔画排序)

任德昕　吴　琨　陈艺文

孟天屹　赵　杰　高慧娟

管明书　臧百灵

编　委　(以姓氏笔画排序)

李宝荣　任德昕　吴　琨

陈艺文　陈思仰　陈其伟

孟天屹　赵　杰　高慧娟

黄丽群　管明书　臧百灵

张亚莉　孟　繁

Contents 目录

目　　录

目录
Contents

Contents 目录

目录
Contents

第一章 绪 论

第一节 音 乐 欣 赏

音乐欣赏(Music Appreciation)是指以具体音乐作品为对象,通过聆听的方式及其他辅助手段,如阅读、分析乐谱和有关背景材料等来领悟音乐的真谛,从而得到精神愉悦的一种审美活动。

音乐欣赏与其他文艺欣赏基本上是相通的,但由于音乐艺术本身所具有的特殊性而带有自己的特点。通常可从以下两个方面来探讨。

(1) 如何正确理解、认识作为欣赏的客观对象的音乐本体。

(2) 如何正确理解、认识作为欣赏主体的听众在欣赏活动中所产生的各种反应及其个性差异。

由于这两方面的问题涉及音乐学的许多方面,如音乐美学、音乐技术理论、音乐史、音乐心理学、音乐社会学等,因此人们对音乐欣赏的理解存在着不同的认识。近年来,音乐欣赏有成为一门专门学科的趋势。

对音乐本体的认识,实际上是通过熟悉、掌握音乐艺术的过程而取得的,通常包括对音乐语言、音乐形式、音乐结构、音乐逻辑的把握等,即对音乐表现手段、手法的理解,进而对音乐体裁、样式与风格的了解等。由于对音乐的理解不同,在西方,尤其是否认音乐有内容的一些音乐家们,对音乐的欣赏只限于研究形式以及技巧方面的问题,而否认音乐的社会内容,甚至否认音乐能表现感情。马克思的艺术观念是:音乐的内容是作曲家对现实的具体反映,带有其主观的情感色彩及特定内涵,它通过形式表现出来,因而是可以理解并掌握的;只是由于音乐难以直接用具体形象来反映,因而带有一定程度的确定性与不确定性的辩证统一。因此,在欣赏音乐时,除欣赏其形式美以外,还有必要结合各种非音乐的因素(如时代背景、作曲家本人的情况等)来深入探讨其内容,以求正确掌握音乐的本质。近年来,西方有些音乐学家也在提倡音乐多层次论(包括音乐美学、音乐形态学、音乐创作等方面的著作),可作参考。

就听众欣赏的过程来分析,音乐欣赏大抵可理解为一个极为错综复杂的综合体,由相互交织、难以分离的四种因素组成,即审美认知、审美创造、审美判断和审美享受,它们相互影响,彼此制约,形成一种主观能动的感知及认识活动。

1. 审美认知

审美认知基本上可以分为以下三个层次。

(1) 感知音响及音乐的具体外形。这主要是感受阶段,属于掌握音乐的前景。

(2) 理解、体验音乐的情感内涵。即通过音乐的形式产生联想、想象等心理活动,根

据自己的生活经历以及音乐经验等，使自己对作曲家所反映的现实及其情感态度等产生一定程度的理解和感情体验，并有所共鸣。这可称为体验音乐的中景。

(3) 通过对音乐背景材料的了解，回溯作曲家创作时的思想感情及其主观意图等。这可称为探求音乐的内景。

在这三个层次的活动中，既有感性活动，又有理性活动；既有认识过程，又有情感体验。大体来说，最初以直觉的方式形成认知时，就含有各种复杂的心理活动，它实际上表现为听众以往的一切知识和修养的总和在瞬间的复杂心理反应。

2. 审美创造

由于音乐欣赏带有主观能动的特点，听众在聆听音乐时，必须结合自己的主观经验，通过回忆、想象及联想加以丰富补充，因此，音乐欣赏可以算是一种个人的再创作。它会因人而异，但又不会脱离音乐所表现及规定的大范围。这个再创作的特点是：只有听众本人才能体验，难以用语言或文字等具体概念来明确表达。即所谓的"意在言外"或"弦外之音"。这个特点虽在欣赏其他文艺作品时也会产生，但对音乐来说，最具特殊意义。

3. 审美判断

在欣赏音乐时，主要是对音乐形式及其所反映的内容是否合乎真、善、美的标准进行判断。在中国古代，道德判断列为审美判断的首要。形式美的审美判断也是关键，包括对作曲家的艺术能力及其创作的形式美、演奏家的再创作的评价等。简言之，审美判断即是对作品中所表现的审美趣味、审美要求及审美理想，以及表现的能力及成果进行评价。这种评价通常是直觉而不够具体的，如果化为语言文字，则属于音乐评论的范畴。

4. 审美享受

显然，如果上面三种审美要求都能得到满足，音乐欣赏就成为一种审美享受，使听众得到精神上的满足及愉悦感。

由此可知，在进行音乐欣赏时，对本体(即音乐)的感受、认识会因欣赏主体的不同而有所不同。影响主观变化的原因一般来说可分为两个方面，即共性的差异和个性的差异。共性的差异，指客观因素对听众所产生的带有普遍性的影响，包括历史条件、地理环境、民族习惯、社会影响等因素，即听众所接触的音乐传统所造成的音乐听觉习惯、音乐审美标准等。这在特定时代、特定历史条件下、特定民族之中大体相近，或可称为时代性与民族性的影响(在一定条件下还包括阶级性的影响)。在个性的差异方面，包括本人的音乐修养、知识结构、生活经历、个性性格以及欣赏趣味等，甚至欣赏时的心境等。因此对同一音乐作品，不同的人会有不同的理解和感受，其原因是极为复杂的，必须具体分析。

20 世纪以来，在西方除专门论述音乐美学与音乐评论的著作外，介绍如何欣赏音乐的书籍也不少，近年来较受人关注的如斯托科夫斯基的《我们大家的音乐》、博伊登的《音乐引言》、科普兰的《在音乐中听些什么》、纽曼的《理解音乐》等，此外还有大量的普及读物。在中国，较早注意研究音乐欣赏的是黄自，他将音乐欣赏分为知觉的欣赏、情感的

欣赏与理性的欣赏三个阶段，该理论为许多人所采纳、沿用，并在此基础上有所发展。中华人民共和国成立后，中国的专业音乐工作者极为重视音乐欣赏的宣传普及工作，还对提高人民的音乐欣赏水平起了重要的作用。

第二节 音乐欣赏的本质和基本方式

一、音乐欣赏的本质

具体来讲，可以从以下几个方面来理解音乐欣赏的本质。

1. 音乐欣赏是音乐实践的最终目的

无论是作曲家的创作还是表演家的表演，其最终目的都是希望人们能够感受到他们创作的作品或演奏的作品。无论哪个时代，作曲家的目的都是为了听众。现代派作曲家的作品容易被认为与听众格格不入，但该时期的重要代表、十二音体系的创立者勋伯格曾经说过："十二音音乐，除为了使人易于理解外，没有其他任何目的。"虽然也有极个别先锋派作曲家声称他们的音乐不是为了给别人听，但这些作曲家至少也有一个听众，即他们自己。作曲家或表演家的自我欣赏也是一种欣赏活动，只不过创作者与欣赏者是同一个人而已。因此，无论怎样说，音乐欣赏总是音乐实践的唯一目的。正如美国音乐家默塞尔所说："音乐欣赏在一定意义上是音乐活动的基本形式，是作曲家和演奏家工作的出发点和归宿。"

2. 音乐欣赏是一项审美实践活动

音乐创作和音乐表演与音乐的审美判断有密切的关系，它们都可以说是在音乐审美判断支配下的实践活动。这种审美行为在音乐欣赏中比在创作和表演中占有更大的比重，甚至可以说音乐欣赏本身就是一种音乐审美活动，它的主要意义在于对音乐美的判断和接受。音乐欣赏的方式虽然多种多样，但不论用什么方式去欣赏，它总是紧紧围绕审美活动而进行。不同的欣赏方式所获得的审美效果虽然不同，但作为一项实践活动来说，审美行为总是占主导地位。

3. 音乐欣赏是创造性的审美行为

从表面看，音乐欣赏是一种被动的心理行为，似乎仅仅是在接受外界的音乐刺激以后做出的某种反应。但实际上，在欣赏的过程中必然伴随着一定程度的想象活动，不仅仅是听觉表象的想象，还包括对音响含义的想象。当代美国著名音乐心理学家莫蒂默·卡斯曾说过，"一个完整的音乐体验应包括以下两部分：对音乐产生心理上的感情反应，产生能够揭示作品意图的逻辑认识过程"。欣赏者在体验这两个过程中所遇到的问题是，音乐本身并不能明确揭示作曲家的创作意图，而只能向听众揭示一个总体上精神的特征。所以，"揭示作品意图的逻辑认识过程"需要依靠欣赏者的想象力去完成，这实际上是一种创造

性的行为。

4．音乐欣赏是推动时代音乐发展的主要力量

人们往往强调作曲家对于听众的影响，而较少注意到听众对作曲家的反影响。一个高水平的欣赏环境，往往会造就杰出的作曲家。艾伦·柯普兰说得好："每个单个的聆听者的态度，尤其是有天赋的聆听者，是开发我们自己时代的音乐潜力的主要力量。"音乐欣赏绝非一种简单的娱乐活动，它还包含着深刻的社会意义。所以，不但作曲家要对听众负责，为听众服务，而且听众也要对作曲家负责，对我们的时代的音乐发展负责，为时代音乐的发展创造一个良好的接受环境。

总之，音乐欣赏不仅是一项审美实践活动，还是一项创造性的审美活动；它既是音乐实践的最终目的，又是推动时代音乐发展的力量。

二、音乐欣赏的基本方式

音乐欣赏是一种含有主动性的心理活动，这种主动性不但体现在听众的想象方面，还体现在听众对音乐欣赏所采取的态度上，也就是他采取什么样的欣赏方式。不同的欣赏方式会产生不同的欣赏效果，听众往往会根据自己的欣赏目的去进行选择。

听众对欣赏方式的选择是一种主动性行为，其欣赏方式又可以分为主动式和被动式两种。被动式的欣赏常有两种情况，即刺激式和背景式。主动式的欣赏也有两种情况，即纯音乐式和体验式。

刺激式的欣赏纯粹是一种消遣，听者主要是为了从音乐中获取某种快感。在欣赏过程中，听者不带有任何主动性的想象和思考，任凭音响对听觉神经进行刺激而产生各种自然反应。

背景式欣赏方式的特点是，听者并不把音乐作为主要目的，而是把它作为某种活动的背景内容。比如，人们在看电视的时候，往往把注意力集中在画面上，视觉是主要的知觉活动；而对于那些伴随着画面的展开而出现的音乐，人们往往是在无意识中被动地接受的。音乐对于电视欣赏来说只起到一种背景的作用。人们在观看话剧、欣赏自由体操和冰上运动以及观看魔术或杂技的时候，音乐对于观众的心理活动来说，都只是一种背景。

纯音乐欣赏方式的特点是，欣赏者把全部的注意力都集中在音乐音响结构展开的特点上，或者说欣赏者是以"理解作曲家的思路"为出发点，以感受音乐作品中的形式因素为目的。具体地说，在欣赏过程中，听者把注意力集中在音乐的结构布局、多声部的写法、和声的效果以及乐器的色彩等技术问题上。这种欣赏方式往往只有部分具有较高音乐素养的专业音乐工作者才能完成，而他又往往带有一种学术性的目的。作曲家斯特拉文斯基曾经认为："欣赏音乐的最好方法是了解音乐创作的真实过程，对他来说这是音乐欣赏的全部要素。"所以这种纯音乐式的欣赏也往往被一些称为形式主义的音乐家看做唯一应有的欣赏方式。事实上这种欣赏方式是相当困难的。一位才华横溢的作曲家曾这样表示过："即使是天才加训练，一个人也不可能听清三部以上复调中各声部的线条。"可见，这种

纯音乐式的欣赏方法充其量只能说是部分地感受到音乐中的结构特点。当然对于研究者来说，可以通过反复聆听获得对音乐整体结构的了解。

体验式欣赏方式是一种以情感体验为中心，配合着想象和联想的协同作用所进行的欣赏方式。听众在欣赏过程中，把注意力集中在对音乐中的情感因素的体味上，并通过想象活动进一步理解音乐中所包含的内容因素。这种体验活动包含某种创造性的成分。正如柯普兰所说："音乐中每一个主体都能反映出一个不同的感情世界。"但欣赏者只能"在头脑中就这个主题得出一个感情的轮廓"，对于他们来说，"重要的是每个人对主题的表现特征有他自己的感受"。这里所谓的"自己的感受"就是音乐体验中的创造性特征。

听众虽然可以根据个人的兴趣和条件选择不同的欣赏方式，但在实际的欣赏过程中，各种方式会相互渗透，相互影响，它们之间并不是截然分开的。比如，当你选择以纯音乐的方式欣赏音乐时，虽然把注意力集中在音乐的结构上，但也很难完全脱离音响刺激带来的某种快感，同样也不可能回避情感因素的袭击。因此，所谓不同的方式，只不过是以某种方式为主的欣赏方式。

人们往往容易把不同的音乐类型和不同的欣赏方式联系起来。比如，把轻音乐看做一种背景式的音乐，把节奏性强的流行音乐看做刺激式的音乐，把标题音乐看做体验式的音乐等。这种分类法是不科学的。虽然不同的音乐类型在表现上会有自己的特点，比如，流行音乐往往外在的表露多一些，刺激性也多一些，交响乐往往内在的含义更深一些，需要人们用更多的体验去感受它，但并不能把作品类型归属于某一类欣赏方式。在流行音乐中，也有艺术性很高的作品，它需要人们付诸很多的感受才能体验到其含义。同样，一首流行音乐，对一般听众来说，其欣赏目的也许仅仅是从中获取愉悦和快感，但对于从事流行音乐研究的人来说，他往往会把注意力集中在对音乐音响结构的感受上。因此，对音乐欣赏方式的分类，更多的是理论上的认识。从实践的意义上说，各种音乐欣赏方式之间往往协同合作，相互交融。

第二章 声乐作品欣赏

第一节 声 乐 概 述

声乐(Vocal Music)，是指用人声演唱的音乐形式。声乐包括美声唱法、民族唱法和通俗唱法，现在中国又出现了原生态唱法。通常声乐指美声唱法。

人声按音域的高低和音色的差异，可以分为女高音、女中音、女低音，以及男高音、男中音、男低音。每一种人声的音域，大约为两个八度。女高音的音域通常是从中央 c 即小字一组的 c 到小字三组的 c。演唱女高音的歌手，由于音色、音域和演唱技巧的差别，又可以分为抒情、花腔和戏剧三类。抒情女高音的声音宽广而清朗，善于演唱歌唱性的曲调，抒发富于诗意的和内在的感情。冼星海的《黄河大合唱》中的《黄河怨》就是一首抒情女高音独唱曲。花腔女高音的音域比一般女高音还要高，声音轻巧灵活，色彩丰富，性质与长笛相似。花腔女高音善于演唱快速的音阶、顿音和装饰性的华丽曲调，表现欢乐的、热烈的情绪或抒发心中的理想。例如意大利作曲家贝内狄克特的声乐变奏曲《威尼斯狂欢节》就是由花腔女高音独唱的。戏剧女高音的声音坚强有力，能够表现强烈的、激动的、复杂的情绪，善于演唱戏剧性的宣叙调。意大利作曲家威尔第的歌剧《阿依达》第一幕第一场中的《胜利归来》就是一首典型的戏剧女高音独唱曲。

女中音的音域和音色都在女高音和女低音之间。音域通常从中央 c 下面小字一组的 a 到小字二组的 a。法国作曲家比才的歌剧《卡门》中的女主角卡门是一个放荡、泼辣的吉卜赛女郎，运用女中音演唱恰好表现了卡门的野性。

女低音是女声中最低的声部，音域通常从中央 c 下面小字一组的 f 到小字二组的 f。其音色不如女高音明亮，但比较丰满坚实。俄罗斯作曲家柴可夫斯基的歌剧《叶甫盖尼·奥涅金》第一幕第一场的《奥尔伽的叙咏调》就是由女低音独唱的。

男高音是男声的最高声部，音域通常从中央 c 下面小字一组的 c 到小字二组的 c。按音色的特点，男高音可分为抒情和戏剧两类。抒情男高音也像抒情女高音一样明朗而富于诗意，善于演唱歌唱性的曲调。戏剧男高音的音色强劲有力，富于英雄气概，善于表现强烈的感情。柴可夫斯基的歌剧《黑桃皇后》中的男主人公格尔曼，就是典型的戏剧男高音。

男低音是男声的最低音，音域通常从大字组的 E 到小字一组的 e。按音色的特点，男低音还可细分为抒情男低音和深厚男低音等。男低音的音色深沉浑厚，善于表现庄严雄伟和苍劲沉着的感情。马可等作曲的歌剧《白毛女》中的杨白劳就是男低音，其浓重的歌声倾诉出心头的满腔悲愤。

男中音的音域和音色介乎男高音和男低音之间，在一定程度上兼有两者的特色。音域一般从大字组的降 A 到小字一组的降 a。冼星海的《黄河大合唱》中的《黄河颂》，就是著名的男中音独唱曲。这首歌以宽厚的曲调、雄浑的气魄，展现了一幅气象万千的黄河的

壮丽图景，它象征着我们民族伟大而崇高的精神。

古典音乐中声乐体裁有清唱剧、歌剧、音乐剧、弥撒和安魂曲、合唱、齐唱与重唱、康塔塔(是意大利 Cantata 的音译，意译为清唱套曲)、牧歌、声乐套曲和组歌、艺术歌曲和浪漫曲、小夜曲、摇篮曲和船歌、宣叙调和咏叹调等。为便于欣赏，人们将声乐作品分为歌曲、合唱和歌剧三大类，其中歌曲还可分为古代歌曲、民间歌曲、艺术歌曲和通俗歌曲等。

一、歌曲

歌曲是由歌词和音乐结合起来共同完成艺术表现任务的一种声乐体裁。它篇幅较短，易于流传。歌曲的音乐概括地表达歌词的意境，与歌词的内容、结构、语调、韵律相吻合。歌曲一般都有伴奏。

根据不同的划分方法，歌曲可划分为多种类型。如按年代划分，歌曲可以分为古代歌曲、现代歌曲、当代歌曲等；按体裁划分，可以分为民歌、群众歌曲、艺术歌曲、流行歌曲、声乐套曲等；按内容划分，可以分为抒情歌曲、叙事歌曲等；按演唱形式划分，可以分为独唱歌曲、重唱歌曲、合唱歌曲等，而重唱歌曲又可以按多少声部进一步划分为二重唱歌曲、三重唱歌曲、四重唱歌曲等；按性别划分，可以分为男声独唱歌曲、女声独唱歌曲、男声合唱歌曲、女声合唱歌曲、混声合唱歌曲等；按与其他表演艺术结合形式来划分，可以分为舞蹈歌曲、表演唱歌曲；等等。因此，一首歌曲既可以说是当代歌曲，也可以说是艺术歌曲、抒情歌曲或是独唱歌曲，歌曲类型的划分关键是看基于哪类划分概念而言。以下列举的是 12 种常见的歌曲类型。

(一)民间歌曲

民间歌曲简称民歌，原意是指民间口头流传的歌曲，是我国民间音乐的重要体裁之一。民歌与专业词曲作者创作的歌曲不同，它是人民群众在生活中口头创作，并在口头流传中经过不知多少人的修改加工后最终定型的产物，是广大群众集体智慧的结晶。我们今天所见到的民歌曲谱，是今人到民间采风搜集后经过整理加工而成的。民歌的表现手法洗练质朴，语言生动，情感真挚，曲式结构简单，艺术形象鲜明，真实而深刻地表现出人民的生活、思想和愿望，反映着人民的历史和民族特性，带有浓郁的泥土芬芳，折射出鲜活的生命意识。民歌按题材划分，可分为号子、山歌、小调三大类。

1. 号子

号子是指一种和劳动节奏密切结合的民歌，亦称劳动号子。它产生于体力劳动过程之中，直接为生产劳动服务，真实地反映着劳动状况和生产者的精神面貌。

号子的歌词常常是劳动者在劳动中即兴随口编作出来的，内容多与劳动直接相关。还有叙事的、打趣的以及反映爱情生活的题材，常常是见景生情、有感而发的联想和引申。

号子的曲调坚毅质朴、粗犷豪迈。其节奏鲜明，律动感强，音乐材料常重复使用。从事不同的劳动，其号子的曲调特点也不同。如劳动负荷重的号子，曲调比较固定，变化不

音乐欣赏(第2版)

大；而劳动负荷较轻的号子，曲调则灵活多变。

号子的演唱形式有独唱、对唱、一领众和等多种，其中以一领众和的形式最为常见。号子的领唱者同时也是集体劳动的指挥者，号子的合唱部分大多是劳动者的齐唱。

号子的种类很多，一般按工种划分为五类：搬运号子、工程号子、农事号子、作坊号子和船渔号子。每类又可再分为若干小类。

2. 山歌

山歌是人们在山野、田间、牧场等的劳动中即兴抒发思想感情所编唱的民歌。虽然山歌的内容也多是反映劳动生活的，但由于山野劳动(放牧、割草、打柴、行脚运货等)多是个体的、非协作性的，因而山歌不受劳动节奏与劳作方式的制约，节奏比较自由，具有很强的抒情性，有别于节奏性、动作性较强的劳动号子。

我国山歌十分丰富，分布很广，而且各地山歌的名称不尽相同。如南方地区有"兴国山歌"、"弥渡山歌"、"客家山歌"等；北方地区有"信天游"、"山曲"、"花儿"、"爬山调"等；少数民族地区有苗族的"飞歌"，壮族的"欢"、"加"、"伦"，蒙古族的"长调"，藏族的"哩噜"以及彝族、瑶族、黎族的各种山歌。各地山歌的风格也不尽相同。一般来说，江南的山歌比较流畅、秀丽，旋律跳动较少；高原的山歌比较高亢、粗犷，音域较宽，旋律起伏较大；草原上的"牧歌"比较悠长、舒展、奔放。

山歌的题材内容非常广泛，歌词多为即兴抒发思想感情的口头创作，内容以表现爱情生活为主。汉族的山歌多为七字一句，两句或四句为一段，有时穿插进某些固定的衬词或增添部分词句形成不同的变体，如二句半、五句子、赶五句、五句半、联八句等。

山歌的音调悠长飘逸，爽朗质朴，节奏舒展自由，结构短小而灵活多样，常以吆喝性的喊句开始。

山歌的唱法一般分为高腔、平腔和矮腔三种。高腔山歌具有高亢嘹亮、自由奔放、音域宽、跳动大、拖腔长等特点，男声唱时多用假声。如青海民歌《上去高山望平川》即属此类。平腔山歌数量较多，具有悠长平稳、柔和深情、节奏较自由等特点，多用真声或以真声为主结合使用假声来唱。如云南民歌《小河淌水》、四川民歌《槐花几时开》等。矮腔山歌节奏规整，律动鲜明，结构较均衡。如四川民歌《太阳出来喜洋洋》、云南民歌《放马山歌》等。山歌的演唱形式有独唱、二人对唱、领唱与合唱等多种。

3. 小调

小调是在平原地区城镇乡村中流行的民间小曲，是在节庆歌舞、工坊劳作、赶集上店、茶余饭后演唱的歌曲。小调大多曲调流畅、柔美，结构比较完整，往往是经过民间艺人加工提炼后完成的，流传区域较广。其唱词因由艺人的传授和唱本的传播而比较稳定，格式多样，富于变化。

小调的题材十分广泛，从重大政治事件、社会事件、神话传说、历史故事，到日常生活、民间风俗、生死爱情，涉及社会生活的方方面面。其中，对旧时代劳动人民受压迫、

受奴役的苦难生活有广泛的反映，如《月儿弯弯照九州》、《孟姜女》等。在近代革命急剧发展的条件下，人们常常运用小调的形式来反映革命斗争，宣传革命思想，因此，小调也曾经是人民革命斗争的思想武器，如《十送红军》、《八月桂花遍地开》等。反映爱情生活也是小调的重要内容之一，许多作品具有强烈的反封建意识。但在旧社会，由于受到剥削阶级思想的影响，也存在反映落后的社会意识的作品，它们是小调中的糟粕，应注意分析和剔除。

小调的歌词一般比较固定，句式结构比较多样而富于变化，多为长短句，非对偶的三句、五句等结构，多段歌词的反复也较普遍，常用四季、五更、十二月、花名等为题，用分节歌的形式演唱(用相同的曲谱演唱多段歌词)。

小调的曲调流畅、婉柔、曲折、细腻，节奏规整，曲式结构完整均衡，以二句和四句的单乐段结构为多。小调常采用多段歌词的反复来叙事，也较多地运用衬词和衬腔等表现手法加强感情的表达。小调在流传过程中，其曲调往往产生出大同小异各具特点的变体。某些小调曲目在传播过程中又常常成为戏曲、曲艺的唱腔和民间器乐乐种的主题和曲牌。

小调的演唱形式以独唱为主，也有对唱或齐唱，往往加有乐器伴奏，使音调更为丰富、生动。

(二)群众歌曲

群众歌曲是表达广大人民群众的心声并由群众集体演唱的歌曲。其歌词通俗易懂，内容大多与政治、社会活动有关，体现人民群众的理想和愿望，表达人民群众的思想和感情。它的曲调以雄壮豪迈者居多，声部单一，音域不广，结构整齐，节奏鲜明，易于上口，适于群众集体齐唱，如《义勇军进行曲》、《歌唱祖国》等。

(三)艺术歌曲

艺术歌曲有两个概念：一个是特指浪漫主义时期(19 世纪 20 年代至 20 世纪初)的德国抒情歌曲，即以舒伯特、舒曼、李斯特、门德尔松、勃拉姆斯等人的作品为代表的歌曲；另一个是指相对于民歌、歌剧、宗教歌曲、儿童歌曲、合唱歌曲而言的创作歌曲，在现代社会还有别于群众歌曲、通俗歌曲，是具有自身特点的声乐作品体裁。其主要特点是：歌词具有较高的文学性，经常直接采用著名的诗歌，着重个人感情的抒发和内心体验的揭示；歌曲结构比较完整独立，一首歌就表达了一个相对完整的思想或情感或情节；作曲技法比较复杂，曲调与歌词配合紧密，能较深刻细腻地体现整首歌每句歌词的内容，抒情性较强；对演唱技艺要求较高，要求演唱者音域较宽，在气息、音高、音色、音量等方面具有良好的控制能力，对歌曲语言、内容、情感、风格等具有较高的把握能力，能准确细腻地表现歌曲的丰富内涵；伴奏不只是和声的衬托，而是在渲染意境和刻画音乐形象等方面起着重要的协同作用。五四新文化运动以来，我国作曲家采用民族民间音乐素材，借鉴欧洲艺术歌曲的创作手法，创作了大量具有浓郁民族特色的艺术歌曲。如《教我如何不想她》、《松花江上》、《岩口滴水》、《北京颂歌》、《我爱五指山，我爱万泉河》、《祝酒歌》和《我爱你，中国》等。

群众歌曲与艺术歌曲，就其本身来说，有的并无截然不同的明确界限。一般情况下，群众歌曲多为分节歌曲(即多段歌词共唱同一段曲谱)，而艺术歌曲多为通谱歌曲。群众歌曲的曲调通常是概括地表达歌词的思想，而艺术歌曲则词曲紧密细致地结合在一起。

(四)流行歌曲

流行歌曲也称通俗歌曲，是一种短小精练、通俗易懂、易记上口、深受大众尤其是青少年喜爱的歌曲体裁。

流行歌曲一般具有以下特点。

(1) 流行歌曲的题材十分广泛。流行歌曲常以人们身边经常发生的生活小事为内容，以个人内心情感的抒发为主，反映人们对生活的热爱和对大自然的讴歌，表现人生的乐趣，或通过日常生活中的平凡小事发掘深邃的人生哲理，如电视连续剧《雪城》里的主题歌《心中的太阳》。爱情更是其主要的表现题材之一，常以一些对爱情的执着追求、甜蜜的爱情梦幻和憧憬，以及恋爱过程中的曲折和痛苦等为内容，表现青年人纯洁的爱情和美好的心灵，如《月亮走，我也走》、《冬天里的一把火》、《一无所有》等。励志方面的内容也是经常表现的题材，如《从头再来》等。近年来，表现社会重大题材的作品日渐增多，如配合祖国统一大业，创作了不少歌颂祖国、思念故土、盼团聚、望统一的优秀歌曲。宣传环保、体现人文关怀、推进人类和平共处等方面的题材也不少，如《我的中国心》、《龙的传人》、《人类的朋友》和《让世界充满爱》等。

(2) 流行歌曲的歌词通俗易懂。许多流行歌曲的歌词常常少加修饰，平白如话，直抒胸臆，使人一听就懂。也有不乏文辞工整、语言优美而富有诗意的作品。近年来，随着许多专业词作家的加入，流行歌曲歌词的文学性普遍有了较大的提高。

(3) 流行歌曲的曲调丰富多变。由于流行歌曲是流行音乐的一部分，从本质上来讲是一种外来音乐文化，在与本土音乐文化的杂交融合中，不可避免地遗传多元音乐文化的基因，加之当今世界处于互联网时代，通信技术的发达促进了世界文化的交流，也加快了世界多元音乐文化的传播、交流、融合及变异，因而流行歌曲的曲调风格变化多端，呈现日益多样化、时尚化的特征，且变化周期愈来愈短。

(五)声乐套曲

声乐套曲是由若干乐曲或乐章组合成套的大型声乐曲，常见的有以下三种形式。

1. 组歌

组歌是由一些在内容上互相关联的歌曲组成的声乐套曲。如长征组歌《红军不怕远征难》，就是由十首独唱、重唱和合唱歌曲组成的组歌。

2. 大合唱

大合唱是一种多乐章的声乐套曲。需要分清的是，合唱与大合唱有着本质上的不同，其区别在于：前者是一种歌唱形式，而后者是一种声乐作品体裁。如《黄河大合唱》共有

八个乐章，每章开头均有配乐朗诵。

3. 清唱剧

清唱剧是一种具有歌剧性质，但只唱而不加表演的大型声乐套曲。17 世纪初清唱剧形成于意大利，产生之初是一种宗教性的音乐体裁。清唱剧形式在我国应用较晚。我国第一部清唱剧是 1932 年由韦翰章作词、黄自作曲的《长恨歌》，共分十个乐章。黄自写了其中的七个乐章，第四、七、九章是由作曲家杜声翁于 1972 年补写的。

(六)抒情歌曲

抒情歌曲是抒发作者或曲中主人翁对现实生活感受的歌曲。其歌词富有诗意，一般不具有描写性，不需要对故事或生活事件全过程进行叙述，而是直接抒发思想情感。它以宽广抒情、甜美柔情、幽静平稳、深情沉思、轻松活泼或愤慨悲痛等感情为基调，旋律起伏多变，节奏变化丰富，速度比较舒缓，力度变化多样，音域宽广，风格多样，富于感染力，多适于独唱。依其题材内容和表现特点的不同，抒情歌曲可分为三种类型：①颂赞歌曲，如《祖国颂》、《红梅赞》、《我爱你，中国》等；②爱情歌曲，如《五哥放羊》、《教我如何不想她》、《冬天里的一把火》等；③生活抒情歌曲，如《松花江上》、《姑娘生来爱唱歌》、《在那桃花盛开的地方》等。

(七)叙事歌曲

叙事歌曲是指较完整地叙述一个故事(包括真实的或虚构的用作讲述对象的事情)的歌曲。其歌词有的采用史诗、叙事诗或故事诗的形式，有的则比较口语化，有人物，有情节。由于歌词较长，句式不可能很规整，因此叙事歌曲的音乐结构一般比较自由，节奏速度变换较多，旋律有的舒缓沉稳，有的轻松欢快，唱来明白如话，娓娓动听，感情丰富细腻，引人入胜。叙事主人公常用第三人称或第一人称，大都采用独唱的形式演唱。如古曲《木兰辞》、内蒙古民歌《嘎达梅林》、陕北民歌《刘志丹》、东北民歌《新货郎》等。

(八)独唱歌曲

由一个人演唱的歌曲称为独唱歌曲。其具体演唱形式的分类：按性别划分，可以分为男声独唱和女声独唱；按声部划分，可分为男高音独唱、男中音独唱、男低音独唱、女高音独唱、女中音独唱、童声独唱等。

(九)重唱歌曲

重唱歌曲是指具有两个或两个以上声部的歌曲(每个声部由一个人或两个人演唱)。常见的演唱形式有男声重唱(二重唱、三重唱、四重唱)、女声重唱(二重唱、三重唱)、混声重唱(男女声二重唱、三重唱、四重唱)，以及双二重唱、双四重唱(即每个声部由两个人演唱)等。一般来讲，男声重唱适于表现明朗、活泼、刚健的情调，女声重唱适于表现优美清新的意境和明快、委婉的抒情，混声重唱则兼具前两者的表现特点。

(十)合唱歌曲

合唱歌曲是一种多声部的歌曲。演唱时，由两组或两组以上的歌唱者，在同一调性上按不同的曲调进行演唱。其歌唱形式根据有无伴奏，可以分为有伴奏合唱和无伴奏合唱两大类；根据歌唱者构成情况，又可以分为同声合唱和混声合唱两大类。

(十一)舞蹈歌曲

舞蹈歌曲是一种配合舞蹈边舞边唱的歌曲，一般具有节奏鲜明、重拍突出、旋律流畅、结构规整、跳动活跃等特点。我国有 56 个民族，因此歌舞类型多种多样，风格多姿多彩，各具鲜明的民族特色。如汉族歌舞中的陕北秧歌《跑旱船》、河南信阳的《花伞舞》，维吾尔族的双人歌舞《阿拉木汗》，以及彝族歌舞《跳月歌》等。

(十二)表演唱歌曲

表演唱歌曲是一种有人物、有情节、边唱边表演的歌曲。其主要特点是常用一个概括性的曲调来演唱多段歌词，或将一个基本曲调根据歌词内容表达需要作必要的发展、变化，旋律大多欢快跳跃，歌曲展开富有戏剧性，带有浓厚的生活气息。演唱时多以对唱或小组唱的形式出现，生动活泼，为大众所喜闻乐见。如《逛新城》、《库尔班大叔你上哪儿》等。

三、唱法分类

(一)美声唱法

美声唱法译自意大利语 Bel Canto，原意应为"美好的歌唱"。《新格罗夫音乐与音乐家词典》、《牛津音乐词典》和《辞海》均对其作了各自的释义。《辞海》的释义为："Bel Canto 是 17 世纪产生于意大利的一种演唱风格。它以音乐优美，发声自如，音与音连接平滑匀净，花腔装饰乐句流利、灵活为特点。"

一般认为，美声唱法起源于意大利，成熟于欧洲，意大利和法国歌剧的发展与兴盛、德国和奥地利浪漫主义艺术歌曲的兴起与发展，都曾为促进美声唱法的日趋完美起到了重要作用。因此，在我国也有人称其为欧洲传统唱法、意大利唱法、西洋唱法或洋唱法等。如果就"美好的歌唱"技法内涵及其形成历史来定义的话，"欧洲传统唱法"这一提法较为贴切。

美声唱法有一套公认的、较为科学的、自成体系的声乐理论及声乐训练方法。其主要要求是：采取胸腹式联合呼吸法，利用腰腹肌力量控制气息冲击声带；喉头稳定地处于较低位置，软腭积极上抬，后咽壁肌适度绷紧；发音位置靠后，胸腔、口腔、头腔形成整体共鸣；真假声有机混合，高中低三个声区音色保持统一；吐字清晰准确，元音转换平滑连贯，乐句流利灵活；声音富有穿透力和金属质感等，追求的是松弛、明亮、丰满、圆润、匀净的声音形象。

(二)民族唱法

自从中央电视台 1986 年举办第二届全国青年歌手大奖赛开始设立美声、民族、通俗三种唱法以来，我国声乐界就"民族唱法"的提法是否科学一直存有争议。实事求是地说，从当今通用的民族唱法所涵盖的实际内容来看，在演唱曲目上，仅是指民族风格较强的艺术歌曲或称创作歌曲，不包括民间歌曲、说唱(即有说有唱的曲艺)唱段和戏曲唱腔；在演唱技法上，用的并不是传统的或原生态的民歌唱法，而是在继承民歌、说唱、戏曲的演唱方法和声腔特点的同时又借鉴了美声唱法的某些技法，并且带有明显的学院派特点；在歌唱语言上，基本上是用现代汉语语言及普通话语音来演唱的，很少使用方言。因此，如果仅就演唱技法而言，将当今通用的民族唱法称为"现代民族唱法"或"中国现代唱法"更为贴切。

当今通用的民族唱法，是一种"古为今用，洋为中用"的有益尝试，也是较为成功的尝试。它是中西音乐文化交流、碰撞、融合的创新成果，既传承了中华民族朴素自然、清脆甜美、柔和悦耳、高亢明亮、字正腔圆、声情并茂的演唱特点和本民族特有的韵味，又拓展了音域，更加重视气息和共鸣的运用、真假声的有机结合以及声区统一等，从而使音色更加丰满，艺术表现力更强、更丰富，为民歌特别是民族风格的艺术歌曲的演唱提供了有力的技术支持。

从技法上讲，当今通用的民族唱法与美声唱法最明显的不同点在于：喉咙打开度没有美声唱法大，口腔发音部位比美声唱法靠前一点，具有一套独特的咬字吐字方法等。

(三)通俗唱法

通俗唱法也称为流行唱法或自然唱法。鉴于此种唱法主要是指用于演唱流行歌曲的技法，加上当今流行歌曲的演唱风靡全球，通俗唱法已成为世界歌唱艺术的一大流派，且具有全球性、时尚性和多变性的特点，本书作者倾向于"流行唱法"的提法，甚或称之为"世界流行唱法"或"现代流行唱法"更恰当。流行歌曲的演唱起源于 20 世纪初的美国。它作为一种外来音乐文化，最初在 20 世纪 20 年代传入我国上海等地，但真正在我国内地得到持续发展以至形成气候还是 20 世纪 80 年代以后的事。早期，我国内地流行歌坛先是受到我国台湾、香港地区以及日本流行音乐的影响，随后受到欧美流行音乐的影响较大。经过二十多年的不断探索和发展，在广泛借鉴其他国家和地区流行音乐元素的基础上，并与本土民族音乐文化相结合，我国内地流行歌曲的创作和演唱水平有了很大的提高。如今，流行歌曲的演唱受到了广大音乐爱好者特别是青少年的喜爱，占据了我国文化演出市场的半壁江山。

通俗唱法是一种大众化的演唱技法，没有统一之规，自由度较大，基本上是由歌曲的风格决定着演唱的方式方法。一般来说，通俗唱法比较注重歌手本人的自然嗓音，近年来用嗓方式呈现多样化的趋势；由于使用电声设备，不太讲究声音的共鸣和穿透力，比较讲究使用话筒的技巧，借以丰富音色，增强声音的表现力和传播效果；咬字吐字比较口语化、生活化和情绪化，追求个性情感的倾诉和情绪的宣泄。具体地讲，通俗唱法又可细分为真声唱法、假声唱法(气声唱法)、真假声结合唱法、喊声唱法、沙声唱法、朦胧唱法、

口语说白等, 所演唱的歌曲风格常见的有港台风格、民族风格、欧美风格、民谣风格(城市民谣、乡村民谣、校园民谣)、摇滚风格(艺术摇滚、流行摇滚、民谣摇滚、重金属摇滚等)、爵士风格、饶舌说唱风格(R&B、Rap)等。总之, 通俗唱法显现出世界多元音乐文化交汇、碰撞、融合的特点。

(四)跨界唱法

所谓跨界唱法是指歌手在演唱时运用两种甚至两种以上的唱法, 也有人称为无界唱法。如有的歌手以美声唱法为主融入民族唱法, 有的以民族唱法为主融入美声唱法, 有的则以通俗唱法为主融入民族唱法, 还有的融民族、美声、通俗三种唱法为一体, 以混合型的声线演绎声乐作品的内涵, 营造不同的意境, 展现不同的风格。跨界唱法的运用为声乐百花园增添了新的色彩, 目前呈方兴未艾之势。

四、歌曲的特点

歌曲是文学语言(生活语言)与音乐语言相结合的一门艺术, 在音乐艺术乃至所有艺术中占有独特而重要的地位, 其爱好者之众多是其他艺术形式所无法比拟的。歌曲的特点主要有以下几个方面。

(一)歌词内容易懂

好的歌词主题突出, 内容健康, 形象鲜明, 语言简练, 节奏清晰, 声韵和谐, 结构严谨, 篇幅适宜。正因为有歌词内容的优势, 歌曲能比较简洁明了地反映人们的心理和情感或者大自然的景色, 在表现细微的心理变化和情感方面更接近人们的思想情感世界, 因此更易于广大的普通人群直接具体地理解音乐, 感受音乐形象。

(二)题材范围广泛

无论古今中外、人物事件、天文地理等, 凡是人类语言所能表述的事物, 都是歌曲所表现的对象, 而且感情更为直接、鲜明、强烈、动人。如我国当代歌曲取材广泛, 立意新颖, 明朗健康, 优美深情, 多角度地反映了当代社会生活的方方面面, 深受广大人民群众的喜爱。

(三)曲调扣人心弦

好的歌曲曲调优美, 感情真挚, 个性鲜明, 赋予歌词以更强的活力, 发掘出歌词深邃的内涵, 更易触动人们的情感, 加上歌词易记上口, 使得歌曲成为大众乐于欣赏, 乐于传唱的音乐形式之一。

(四)民族风格浓郁

由于我国是文明古国, 历史悠久, 我国的歌曲艺术源远流长, 加之我国地域广大, 又是一个多民族的国家, 音乐艺术的文化遗产极为丰富, 因而无论是语言、音乐体裁, 还是

乐器、音乐曲调等，都带有鲜明的、浓郁的、多样化的民族特色。这些民族特色随着历史的延续、文化的传承，培养了我国人民群众的审美爱好和习惯。凡是那些为广大人民群众所喜爱的歌曲，必定是民族风格比较浓郁的，易于让人亲近的。

(五)时代特征鲜明

歌曲艺术始终是伴随着人类的生活和劳动而成长发展的，每个时代的歌曲必定带有深刻的时代烙印。我国近现代的歌曲艺术，也是始终伴随着时代风云的剧变而不断向前发展。晚清维新变法时出现的"学堂乐歌"，有唤醒民众自觉的作用；民国初年及五四新文化运动中产生的歌曲，有爱国、争取民主、反帝反封建的强烈要求；土地革命、抗日战争、解放战争时期，涌现出的大量红军歌曲、救亡歌曲、革命歌曲，起到了团结人民去战胜敌人的战斗作用。新中国成立初期二三十年间创作的一些优秀歌曲，表现了人民群众对党和领袖的热爱、对伟大祖国的赞颂以及对新生活的讴歌。20世纪80年代以来，我国歌曲创作出现了前所未有的繁荣景象，题材更加广泛，歌曲内容多视角、全方位地反映了我国改革开放进程中社会生活的各个方面。从时代风格上看，我国古代歌曲古朴沉静，抗日战争时期的歌曲慷慨激昂，解放战争时期的歌曲明朗向上，新中国成立初期的歌曲质朴欢快，改革开放新时期的歌曲明快抒情。

总之，歌曲的内容明晰，形象生动，结构短小，易于为人们所接受，具有广泛的群众性。歌曲题材广泛，语言明确，战斗性强，在人类的社会生活中可以起到团结人民、教育人民、克服困难、战胜敌人、鼓舞人民不断开拓进取的巨大作用。同时歌曲还具有很强的审美娱乐功能，可以为人们提供精神食粮，满足人们的文化生活需要。

第二节　中国古代歌曲欣赏

古代歌曲欣赏1：阳关三叠

[作品简介]

《阳关三叠》由唐代王维作词，王震亚编曲。古曲。夏一峰传谱。

"渭城朝雨浥轻尘，客舍青青柳色新。劝君更尽一杯酒，西出阳关无故人。"这是唐代诗人王维送别好友元二去安西(也可说关外)服役时而作的一首《送元二使安西》的惜别诗。这首诗以真挚的感情、清新的笔调，表达了对好友元二依依惜别的心情，久为人们所传唱。唐代诗人李商隐曾有"红绽樱桃含白雪，断肠声里唱阳关"的诗句，五代诗人陈陶也有"歌是伊州第三遍，唱着右丞征戍词"的诗句，可见它在唐代已经是很有影响的一首名曲。但其曲作者是谁？原谱究竟是什么样子？目前尚未发现文字记载，已不可考。不过唐以来历代词家、琴师和歌者的不断修改补充是可以肯定的。在已经发现的几种版本中，不仅词句有所增删，曲谱也各有不同，比较有影响的是杨荫浏根据清代张鹤所编《琴学入门》(1867年)的谱本译谱的一首。新中国成立后王震亚又改编为混声合唱，演唱后颇受欢迎。

[欣赏提示]

此歌曲是五声商调式,每段后半部分出现了商、羽调式交替,使歌曲感情步步深入。其结构为三大段(三叠)加一个尾声。每大段由两个复乐段组成,每段曲调在节奏上有些细微的变化,使乐思的陈述逐步深沉、细腻。如第一段(一叠)第一乐句:

$$\underline{\dot 5.\ \dot 6}\ \underline{1\ 2}\ \vert\ 2\ -\ \underline{\dot 6.\ \dot 1}\ \underline{3\ 2}\ \vert\ 1\ \underline{2\ 2}\ 2\ -\ \vert\ \cdots\cdots$$

清　和　节　当　春。　　渭城　朝雨　浥　轻　尘,

仿佛是由景生情的咏颂、低语。

第二、三段(二、三叠)在原曲调的基础上进行了节奏上的扩展,并根据歌词增加新的素材,如:

$$\underline{\dot 6.\ \dot 1}\ \underline{2\ 1}\ \vert\ 3\ \underline{2\ 2}\ 2\ -\ \vert\ \overline{\underline{\dot 5.\ \dot 6}\ 5}\ \ \underline{3\ 5}\ \underline{3.\underline{5}\ 3\ 2}\ \vert\ 1\ \underline{2\ 2}\ 2\ -\ \vert\ \cdots\cdots$$

渭城　朝雨　浥　轻　尘,　　客　舍　青　青　　柳　色　新。

明显地加深了感慨、惜别的情调。

每叠后半段曲调基本相同,带有副歌的性质,由商到羽的调式交替,加上连续八度大跳 $\underline{\dot 6\ \dot 6.}\quad \underline{6\ 6.}\ \vert$,使歌曲满含如泣如诉的情感,形象地表达了友人启程、无可挽留、前程吉凶未卜的难舍难分的心情。

尾声是用前段的素材写成的,其中 $3.\ \underline{1}\ \vert\ 2\ -\ \vert$ 和 $\underline{\dot 6.\ \dot 5}\ \vert\ 6\ -\ \vert$ 的反复陈述,细致地表达了临别时对友人的叮咛、嘱托,加深了依依惜别、缠绵悱恻的情感,并起到了首尾呼应的效果。

原歌曲是五声商调式,每段后半部分出现了商、羽调式交替,采用2/4、3/4、4/4变换节拍。其结构为三大段(三叠)加一个尾声。每大段由两个段落组成,第二、三段(二、三叠)在旋律、结构上都随着歌词的变化而变化(两端变化小,中间变化大,且有扩充),第一叠的第二小段由于出现八度大跳和切分节奏,表现了几分难平的情绪。特别是第三叠的第二小段,在"旨酒、旨酒"之后扩充了 14 小节,突出了悲伤的气氛,确有"千巡有尽,寸衷难泯"之感。

经过改编的合唱曲更深化了这首歌曲的主题,丰富了诗词的意境。

合唱曲的开头删掉了"清和节当春"这一引句,而以钢琴模拟古琴弹出一小节的简短引子,平稳地引出女声二部合唱第一叠的第一小段。第二小段变为混声四部合唱,随即又变为男声合唱,使力度和音色都有变化,形象地表现了互道别情的景象。第二叠"劝君更尽一杯酒"一句暂时离调,旋律更加深沉,而且配以新的和声,"依依顾恋不忍离、泪滴沾巾"一句,由女生四部合唱唱出,更显哀怨。第三叠发展较大,使歌曲的旋律、结构、和声、织体、音色、力度上均有相应的变化和发展,特别是女高音深情地独唱与深沉浓郁、时断时续的合唱呼应配合,更充分地渲染了"寸衷难泯"的感伤之情。

尾声中,各声部模仿呼应,交错出现,最后以极弱的力度完全终止,表现了在哀怨离别的绝望中,把重逢寄托于梦境一般。

古代歌曲欣赏 2：满江红

[作品简介]

宋代岳飞作词，古曲。

在我国戏曲及民间文学中，岳飞精忠报国、惨遭佞臣秦桧所害的故事流传很广，几乎是家喻户晓、童叟皆知。《满江红》就是表述这位南宋初期的抗金英雄，为收复山河而转战南北、备尝艰辛、壮志不移、气壮山河的一首歌曲。这首词气度非凡，感情激越，字里行间洋溢着悲愤的情调，是自宋、元以来流传很广的词之一。

[欣赏提示]

20 世纪 20 年代，我国处于被帝国主义列强瓜分的危难之中，杨荫浏先生为了激发民众的爱国热情，将原为元代萨都剌的词《满江红·金陵怀古》的曲调移来，与相传为岳飞所作的《满江红》一词结合，很快流传开来。至今，这首悲壮的古曲，在音乐会上仍时有所闻。

歌曲由两大段构成。两段曲调基本相同，只是第一乐句略有变化，在词调音乐中称为换头，用现代曲式结构的术语讲可称为带变化重复的复乐段歌曲。

全曲由五声徵调式写成。曲调多级进，间以小跳，在进行中由于强调了"宫"音的大三和弦分解式进行，使曲调既有回忆、感慨的色彩，又具有刚劲威武的性格，深刻地表达了岳飞"三十功名尘与土，八千里路云和月"的感慨以及"待从头收拾旧山河"的自勉感情和豪情壮志，给人以奋发向上的情感，激励人勇往直前。

[歌谱示意]

满 江 红

1 = F 4/4

[宋]古曲
岳飞词

慢板 慷慨地

3 5̆ 5̇6̇1 | 2 3̆2̇1̇. 0 | 6̣ 5̇6̇1̇2̇3̆5̇ | 2 - - 0 |
怒 发 冲 冠，凭 栏 处，潇 潇 雨 歇。

3 1̇3̇5̇. 0 | 1̇5̇6̇3̇2̇. 0 | 1.3̇ 2̇1̇6̣5̣. 0 | 5̣ 5̇6̇3 3̇1̇ |
抬 望 眼，仰 天 长 啸，壮 怀 激 烈。三 十 功 名

2. 3̆2̇ 0 | 3. 5̇1̇ 6̆5̇ 3 2̆3̇2̇1̇. 0 | 5̣ 1̇2̇3 |
尘 与 土，八 千 里 路 云 和 月，莫 等 闲 白 了

1.2̇3 0 | 2 1̇6̣5̣. 0 | 5 - 5̇6̇1 | 2 3̆2̇1̇. 0 |
少 年 头，空 悲 切！靖 康 耻，犹 未 雪，

6̇ 5̲6̲ 1̲2̲3̲5 │ 2 - - 0 │ 3 1̲3̲5. 0 │ 1̲5̲6̲3̲2. 0 │
臣 子 恨, 何 时 灭?　　驾 长 车,　　踏 破

1. 3̲ 2̲1̲6̣ 5̣. 0 │ 5 5̲6̲3. 1 │ 2. 3̲2. 0 │ 3 5 1̇ 6̲5̲ │
贺 兰 山 缺,　壮 志 饥 餐 胡 虏 肉,　笑 谈 渴 饮

3 2̲3̲2̲1̲. 0 │ 5 1̲2̲3̲5 │ 1̲2̲3 - │ 2̇ 1̲6̲5 - ‖
匈 奴 血。 待 从 头 收 拾 旧 山 河,　朝 天 阙。

第三节 中国民歌欣赏

一、民歌

民歌(folk song)是民间口头流传的歌曲。它与一般创作歌曲的不同之处是：①不受某种专业作曲技法的支配，是劳动人民自发的口头创作；②其曲调和歌词并非固定变化，在长期流传过程中不断地经过加工而有所变化发展；③不借助于记谱法或其他手段，主要依靠人民群众口耳相传；④不太表现作曲者的个性特征，但具有鲜明的民族风格和地方色彩。在欧洲、美洲各国，民歌这一概念，也包括作曲家模仿民歌风格进行创作或依据民歌曲调改编的歌曲。但在中国，一般不采用这种概念，民歌作为文学体裁，专指其歌词。

二、中国民歌的词源

20 世纪以前，在中国还没有民歌这一名称，历史上曾沿用如下的种种称谓。①歌。如《吴越春秋·勾践阴谋外传》所载的《弹歌》(相传是黄帝时代的民歌)，汉魏六国的"徒歌"、"但歌"(合称"相和歌")和"吴歌"等。②辞。如《易经》把部分商代民歌列入"卦辞"、"卜辞"，《楚辞》中亦收入当时楚国的民歌。③诗。如《诗经》、《乐府》均称民歌为诗。④风。如《诗经》中的"国风"部分全是民歌，古代称采集民歌为"采风"，此词一直沿用至今。⑤声。如"楚声"、"吴声"等。⑥谣、谣吟或民谣。《尔雅·释乐》曰："徒歌谓之谣。"《后汉书》的《五行志》中录有《小麦童谣》，《刘陶传》中又有"听民庶之谣吟"之句。《艺文类聚》中有南朝刘孝威的诗句："乐饮盛民谣"。⑦曲或曲子。如《乐府诗集》所录汉代至南北朝时期的一类民歌称"西曲"；唐朝及五代时期敦煌卷子中有《慢曲子》、《急曲子》等的曲谱以及大量无谱的曲子词；明清时期又称曲子为牌子曲。⑧山歌。唐诗中有李益的"山歌闻《竹枝》"、白居易的"岂无山歌渔村笛"的诗句，统称民歌为山歌。⑨小令、小曲、俗曲或俚曲。明沈德符的《万历野获编》中有"元人小令，行于燕、赵"的记载。清代刘廷玑的《在园杂志》中释小曲，

"小曲者，别于《昆》、《戈》大曲也"。清人蒲松龄的《聊斋俚曲集》中的单个曲牌，大多是民歌。⑩调、小调或时调。此外，中国少数民族的民歌又各有种种称谓。从 20 世纪起，由于受英语 folk song 和德语 volkslied 用词的影响，中国开始用"民歌"一词来概括历史上的种种民歌称谓。

三、民歌的分类

从不同的研究角度，民歌可有各种分类法。常见的有以下几种：①按体裁、内容，分为爱国歌、社团歌、情歌、劳动歌、宗教歌等；②按体裁、演唱场合和功能，分为号子、山歌、小调等，也有把中国民歌划分为号子、田秧歌、山歌、小调、舞歌五大类。

民歌欣赏 1：盼红军

[作品简介]

流行于四川南坪一带的这首小调是一首革命历史民歌，它是以当地的传统小调《采茶花》的曲调填词而成的。传统小调《采茶花》的原词是以季节时令为序引，介绍了从正月到腊月的应时花卉，同时也把当地的一些土产、生活习俗按季节填入各段词中，传播了不少知识。而在国内革命战争时期填词的这首革命历史歌曲《盼红军》的影响较大。

[欣赏提示]

歌曲共有五段歌词，是分节歌形式。每段歌词为二句式。语言朴实生动，简明精练。各段歌词均以时令花卉为题，借景抒情。这一手法是民歌中常用的手法之一，它使主题更为鲜明、突出。乐曲是五声羽调式，曲体短小，是由三个乐句构成的单乐段。三个乐句是两上一下的结构关系。第一乐句旋律进行较为平稳，优美抒情，但它是开放性的上句。第二句也是一个上句，它是一种上弧形的旋律线，落音于"宫"，音调明亮开朗，感情起伏较大，与第一句形成了一定的对比，给人以更不稳定的感觉，突出表现了人民盼望红军早日归来的急切心情。第三乐句是收束性的下句，它那下行性的旋律比较稳定，增强了乐曲的结束感，这里的曲调显得更加深情，把人们欣喜的心情表现得较为内在、含蓄。旋律中切分音的多次出现，使旋律显得优美流畅，活泼跳荡，音乐形象鲜明生动。这首民歌在词曲的结合上，巧妙别致，它是以三个乐句演唱了两句歌词。第一乐句演唱了歌词的上句，第二乐句演唱歌词的下句，第三乐句则重复歌词的下句。这种重复歌词不重复旋律的现象，以不同的语气来讲一句话，从不同的角度表现了同一个内容，使歌词内涵揭示得更加充分、深刻。同时第三乐句重复演唱歌词所形成的歌腔，使歌曲结束得更完整，终止感更强烈，以中速演唱，听来亲切热情、轻盈活泼。它较好地表达了革命人民对红军的无限怀念、盼望红军早日到来、解放家乡的真挚情感。

[歌谱示意]

盼 红 军

1=F 2/4

四川民歌

```
2 1  | 12  | 3.5 3 6 | 2 1 | 12 | 3 12 3 6 | 35 6 | i | 6 | 5 3
```

1. 正月 里 采 花 无(哟) 花 采， 采花 人 盼 着
2. 三月 里 桃 花 红(哟) 似 海， 四月 间 红 军
3. 七月 里 谷 米 黄(哟) 金 金， 造 好 了 米 酒
4. 九月 里 菊 花 艳(哟) 在 怀， 红 军 来 了
5. 青 枝 绿 叶 迎(哟) 风 摆， 红 军 来 了

```
6 3 | 23 | 1 | 1235 | 3 | 2 1 | 6 1 | 61 | 6. - | 6. -  ‖
```

红(哟) 军 来， 采花 人 盼着 红(哟) 军 来。
就(哟) 要 来， 四月 间 红军 就(哟) 要 来。
等(哟) 红 军， 造好 了 米酒 等(哟) 红 军。
给(哟) 他 戴， 红军 来 鲜花 给(哟) 他 戴。
鲜(哟) 花 开， 红军 来 鲜花 遍(哟) 地 开。

D.C.

民歌欣赏2：包楞调

[作品简介]

这是流行于山东成武的一首新民歌，因歌中含有特有的衬词"包楞楞"而得名。歌曲以活泼优美的旋律、欢快热烈的情绪唱出了我国社会主义新农村的面貌；歌颂了伟大的中国共产党和革命领袖，表现了广大劳动人民对党、对领袖、对新生活的无限热爱以及奋发向上、开朗乐观的情绪。

[欣赏提示]

歌词共有三段，每段的前四句是正词，其余基本都是衬词。歌词的语言生动形象，质朴简练，韵律统一。衬词的运用如"包楞楞"、"白楞楞"等，尤其是"楞"字多次重复，活跃了语言的节奏，增强了歌词的语气和情趣。

旋律为七声宫调式，2/4 拍，乐曲的节奏规整，结构严谨。旋律进行以级进和跳进相结合，曲调自然流畅，活泼跳跃，优美动听。其中"5—5"、"1—1"等八度音程的大跳和十六分休止符以及顿音记号的正确使用，使乐曲变得更为活泼、跳荡、欢快、热烈。乐曲由两个乐段构成。第一乐段由四个乐句构成，四个乐句分别是六小节、五小节、两小节和五小节。它的第一句是构成乐曲的基本材料，或"种子音调"，这一乐段就是在它的基础上变化重复、发展而成的。乐段虽然结束于"商"音，但其旋律基本上是围绕主音"宫"进行的，因而这段乐曲应看做宫调式。它的结束是开放性的终止，有继续向前发展的趋势。第一乐段所演唱的每段歌词多是正词，所以这段歌曲具有主歌的性质。它的第一

句歌腔，由于"白楞……"这个尾句衬词的出现一下子就把歌曲活泼欢快的基本情调显示出来。第二段由两个乐句构成，第一乐句有五小节，第二乐句是个较长的扩充性的乐句。它是第一乐段的变化重复。它所演唱的歌词基本都是相同的衬词，是具有副歌性的段落。这里衬词"楞"字多次重复而形成的衬腔，活泼跳荡，欢快新颖，很是精彩。它增强了歌曲的情趣，把歌曲推向了高潮。整体看后一段落比前一段落更加高涨热烈。歌曲最后的结束句，演唱时渐慢并结束于调式属音"徵"上，听来大有余音未尽之感，使人回味无穷。整个歌曲的词、曲结合自然紧密，装饰音的使用使语调字音更加生动准确。衬词衬腔的运用新颖别致，唱来朗朗上口，它不仅增强了歌曲的情趣和艺术表现力，而且还突出了鲜明的地方特点。此歌曲由彭丽媛演唱后，便广泛流传开来，受到人们的普遍喜爱。

[歌谱示意]

包 楞 调

（女声独唱）

山东民歌
魏传经 改词
孙啸天 整理

1=D　2/4

中速 轻快 热烈

（谱略）

歌词
1.月亮 地那个 出来 了，
2.棉花 桃那个 开花（唉），
3.一对 对那个 飞鸽（唉），

白楞楞楞楞 楞楞楞楞楞楞 楞楞楞楞楞 楞 楞， 太阳（唉），
白楞楞楞楞 楞楞楞楞楞楞 楞楞楞楞楞 楞 楞， 高粱（唉），
白楞楞楞楞 楞楞楞楞楞楞 楞楞楞楞楞 楞 楞， 百花（唉），

出来 了， 一（吙） 点儿 红。 葵花 朵朵
结籽（唉）， 遍（吙） 地儿 红。 棉粮 丰收
开放（唉）， 万紫 千 红。 五谷 丰登

向太阳， 条 条那个 道 路 通 北 京。 楞楞
好年景， 家 家那个 户 户 挂 红 灯。 楞楞
好收成， 万 众那个 奔 向 锦绣 前 程。 楞楞

2 -	5 5	i 2 i	5 2 i 2 i	i 6 5	5 3 3 2 1 1	

楞　　　大姐（咪哎）　唱（罢）了，　　　紧那个 包楞
楞　　　二姐（咪哎）　唱（罢）了，　　　紧那个 包楞
楞　　　三姐（咪哎）　唱（罢）了，　　　紧那个 包楞

2 1 2 3　5 5 5	5 i　2 3 2 i	5 6 5　5 0 3 3	2 0 2 2　1 0 i i	2 3 2 i　5 6 6

姐　来送给　二姐。紧那个　包楞楞楞楞楞　楞楞楞楞楞楞　楞楞楞楞楞楞
姐　来送给　三姐。紧那个　包楞楞楞楞楞　楞楞楞楞楞楞　楞楞楞楞楞楞
姐　来送给　大家。紧那个　包楞楞楞楞楞　楞楞楞楞楞楞　楞楞楞楞楞楞

5 5 4 3 2 2 i	6 6 5 5 6 6	5. 　4 3	2 0 2 2　1 0 2 2	1 0　1 0

楞楞楞楞楞楞　楞楞楞楞楞　楞　　楞楞　楞楞楞楞楞楞　楞　楞
楞楞楞楞楞楞　楞楞楞楞楞　楞　　楞楞　楞楞楞楞楞楞　楞　楞
楞楞楞楞楞楞　楞楞楞楞楞　楞　　楞楞　楞楞楞楞楞楞　楞　楞

结束句

2 5　#4 5	2.　i 2 i	i.　6	5 -	5 0 0

楞楞　楞楞　楞　楞楞　楞　楞　楞楞　　楞。

民歌欣赏3：一只小鸟仔

[作品简介]

这是流行于台湾地区的一首闽南语民歌。这首民歌和《天乌乌》一样，也是一首童谣类儿歌。这类歌曲语言因素起着重要作用，它的旋律、节奏、衬词处理得新颖别致。

[欣赏提示]

这首《一只小鸟仔》是流传广泛、大人小孩均爱唱的一首童谣类儿歌。这首歌曲与闽南民歌有着密切的渊源。它有声有色地唱出了鸟仔、水鸡、鸡、鸭找不到巢窝、伙伴和母亲的可怜情景。这首儿歌是一首结构简单的分节歌，歌词共四段，每段均为四句体，语言通俗质朴，生动形象，具有描述性的特点。方言土语突出了鲜明的地方特色。乐曲的结构严谨规整，全曲是由四个两小节的乐句构成的单乐段。其中第三乐句是第一乐句的下二度模进；第四乐句基本是第二乐句的重复再现。四个乐句具有起、承、转、合的结构性质。音乐材料简明，旋律发展手法洗练，旋律是建立在五声徵调式上，曲调自然流畅，明朗欢快，活泼跳跃，音域不宽，适合儿童演唱。整个歌曲词曲结合自然，旋律与语言的句式、语调相吻合，似说似唱，生动有趣，各种特有衬词和方言土语的运用，使歌曲更为生动，具有浓郁的乡土气息和强烈的感染力。

[歌谱示意]

<div align="center">

一只小鸟仔

（童　谣）

</div>

1 = 4/4

中速

台　湾

```
2 3   2 2 3 2 1 | 2 0 6 6 2 0 0 | 6  2  6 1 | 6 6 | 2  5 6 5 0 0 ‖
```

1. 透早 起来(伊都)拐　一下拐，　　一 只　鸟仔　(依都)哼　啾　啾，
2. 日头 落山(伊都)拐　一下拐，　　一 只　水鸡仔(依都)哼　呱　呱，
3. 鸡母仔找子(伊都)咯　一下咯，　　一 只　鸡仔　(依都)哼　啾　啾，
4. 鸭咪仔闪水(伊都)扎　一下扎，　　一 只　鸭仔　(依都)哼　咪　咪，

```
1  2 1 1 2  1 6 | 1  5 5 1 0 0 | 2  2  6 1 6 5 | 2  5 6 5  5 0 ‖
```

踮 在 水沟仔(伊都)撬　一下撬，　　丢 丢　铜仔(伊都)找　无　巢　噢，
踮 在 田地仔(伊都)撬　一下撬，　　丢 丢　铜仔(伊都)找　无　伴　噢，
踮 在 草埔仔(伊都)撬　一下撬，　　丢 丢　铜仔(伊都)找　无　母　噢，
踮 在 水沟仔(伊都)撬　一下撬，　　丢 丢　铜仔(伊都)找　无　伴　噢。

民歌欣赏 4：猜调

[作品简介]

　　这是流行于云南昆明近郊山区的一首彝族民歌，由于长期以来彝、汉两族人民的频繁交往，这首民歌早为彝汉人民所共同喜爱和传唱。这首民歌也是一首传授知识的传统儿歌。大多数儿歌是和有趣的游戏分不开的，儿童经常通过游戏来互相学习、交流知识和锻炼思维能力。这首《猜调》就是在儿童做游戏时唱的一首对歌。

[欣赏提示]

　　这首歌曲内容生动，形式活泼，富有儿童特征。它的歌词共有四段，语言节奏明快，流利集中。它的词曲结合紧密，具有较强的说唱性。歌曲的结构简短，全曲由九小节构成。一开始句幅较宽，演唱的均是同样的称谓衬词，是带有呼唤性的歌腔。接着是变化重复形成的并列短句，演唱的是一连串简短的排列歌词，节奏紧凑，音调随歌词的语调而起伏变化。最后的歌腔(从第六小节末到结尾)句幅逐步拉宽，加强了收束性和稳定感，使歌曲落于主音而完整结束。九个小节的歌曲，每段都是从头至尾一口气唱完，这充分体现了对歌的特点：问时提出一连串的问题，不给你思索的时间；答时一连串的回答脱口而出，毫不费力。歌曲以有问有答的形式，表现了孩子们高超的对歌技巧和聪明智慧，锻炼了儿童的思维能力，传播了有用的知识。此歌自民歌演唱家黄虹演唱后，在全国广泛流传开来，受到人们的普遍欢迎和喜爱。

[歌谱示意]

猜　调

1=D 2/4

轻快 活泼地

云　南

1.小乖　乖(来)　小乖乖，我们说给你们猜：什么长长上天?哪样 长长海中间?
2.小乖　乖(来)　小乖乖，你们说给我们猜：银河长长上天，莲藕 长长海中间;
3.小乖　乖(来)　小乖乖，我们说给你们猜：什么团团上天?哪样 团团海中间?
4.小乖　乖(来)　小乖乖，你们说给我们猜：月亮团团上天，荷叶 团团海中间;

什么长长 街前卖嘛?哪样长长妹跟 前(喽　来)?
米线长长街前卖嘛，丝线长长妹跟 前(喽　来)。
什么团团街前卖嘛?哪样团团妹跟 前(喽　来)?
粑粑团团街前卖嘛，镜子团团妹跟 前(喽　来)。

民歌欣赏5：凤阳花鼓

[作品简介]

这是流行于安徽凤阳的一首歌舞小调，它所表现的是旧社会悲惨生活的缩影。在旧中国，淮河两岸的人民在封建地主阶级的统治和剥削下，连年遭受水患，人民苦不堪言。他们为了生活背井离乡，流离失所，不少人身背花鼓沿街卖唱。"凤阳花鼓"就是凤阳当地人民卖唱时所表演的一种歌舞形式，也是沿街乞讨的一种手段。这首歌生动地表现了封建统治阶级和自然灾害给人民造成的痛苦和"奴家没有儿郎卖，身背花鼓走四方"逃荒卖唱的情景。

[欣赏提示]

这首舞歌的歌词共八句，语言朴实简练，通俗生动，歌词中的"朱皇帝"是明太祖朱元璋；"凤阳"是安徽的一个地方，位于淮河下游。乐曲是重复型的二段体曲式结构。每个乐段由四个两小节的乐句构成。第一乐段四句分别落音于角、商、商、商；第二乐段是第一乐段的变头重复，它前两句的变化音区较高，情绪较活跃，形成了歌曲的高潮。整个歌曲是建立在五声音阶的商调式上，旋律进行以级进为主，并强调了"商"音，具有暗淡柔和的语调色彩，显得优美动人。乐曲听来优美抒情，如泣如诉，并具有叙事性特点，很好地揭示了歌词的内容。第一乐段演唱的前四句歌词，唱出了明代王朝统治下的饥荒景况；第二乐段演唱的后四句歌词，叙述了人民逃荒要饭的悲惨生活。歌曲开始是用角、商两音构成的锣鼓点节奏的前奏，导入歌唱。歌曲的两段之间又有同样的过门为间奏。整个歌曲听起来亲切活泼、生动感人，富有浓郁的地方特色和乡土气息。

[歌谱示意]

凤 阳 花 鼓

1=G 4/4

安徽凤阳

（3 3 3 3 2 - | 3 3 3 3 2 - | 3 3 3 3 2 3 | 2 3 2 3 2 - ）|

6 6 5 3 - | 6 6 5 3 - | 3. 5 6 i | 6 5 3 1 2 - |
说 凤 阳， 道 凤 阳， 凤 阳 本 是 好 地 方，

1. 2 3 5 | 3 2 1 2 - | 6 6 5 3 5 6 i | 6 5 3 2 - |
自 从 出 了 朱 皇 帝， 十 年 倒 有 九 年 荒。

（3 3 3 3 2 - | 3 3 3 3 2 - | 3 3 3 3 2 3 | 2 3 2 3 2 - ）|

6. 5 6 i | 2 i 6 5 | 6. 5 3 i | 6 5 3 2 - |
大 户 人 家 卖 骡 马， 小 户 人 家 卖 儿 郎；

1. 2 3 5 | 3 2 1 2 - | 6 6 5 3 5 6 i | 6 5 3 2 - ‖
奴 家 没 有 儿 郎 卖， 身 背 花 鼓 走 四 方。

民歌欣赏6：想亲亲

[欣赏提示]

流行于内蒙古的这首爬山调，结构较为特殊。它是以加"垛"的手法扩充了曲体，从而增强了词曲的表现容量和艺术感染力。它在上下两句的基本结构基础上，用连续的排比句(即加垛)和同一乐汇的反复手法，扩大了曲体，使这首反映青年男女生活的爱情歌，唱起来更为上口，更为优美流畅，把思念情人的急迫而焦急的心情表现得更加深刻、生动。

[歌谱示意]

想 亲 亲

1=E 2/4

中速

内蒙古

i 6 6 | 3. 5 5 5 | 3 5 2 1 | 6 - | 7. 6 6 | 3. 5 3 5 | 3. 5 3 5 |
你 给 他 小(那)亲 亲 捎 上 一 句 话， 你 就 说， 三 天 三 夜 没 吃 没 喝

3. 5 3 5 | 3. 5 3 5 | 3. 5 3 5 | 3 5 6 | i 5 3 | 2 - | 2 - ‖
不 说 不 道 不 言 不 语 面 黄 肌 瘦 但 想 她 呀 亲 亲。

民歌欣赏7：打支山歌过横排

[作品简介]

这是流行于江西兴国的一首山歌。"兴国山歌"虽不是代表性的客家山歌，但由于此地的客家人在文化、语言和风俗习惯等方面与其他客家地区的客家人有许多共同之处，所以这里的山歌也具有广东、福建客家山歌的许多特点。因此，美国的山歌手可以与广东梅县等地的山歌手互相对歌。但又由于这里的客家人长期与当地人混居，交往频繁，关系密切，在当地不被明确称为"客家"，他们与广东东北部、福建西部的客家不同，所以"兴国山歌"在音调和语言等各方面又有自己鲜明的个性。"兴国山歌"多是四句或六句结构。

[欣赏提示]

歌曲曲调自然流畅，高亢奔放，多是五声羽调式，旋律在 3、6、1、2、3 五个音中回旋进行。"兴国山歌"最突出的特点是在歌曲的开始，有个引子性的前喊式衬腔"哎呀来"，它是歌曲结构不可分割的一部分，给人一种热烈、奔放的感觉。同时，在乐段的末句前加有一个称谓性的衬词"同志哥"或"红军哥"等，既活跃了情绪，又给人以亲切感。《打支山歌过横排》，"横排"指的是两山之间的崎岖山路。这首山歌的唱词是七字四句体，语言质朴，通俗易懂，旋律由四个乐句构成，节奏较自由，曲调流畅，热情奔放。歌曲表现了兴国人民在暗无天日的旧社会受压迫受剥削，对追求自由幸福的新生活的强烈愿望，同时也表现了兴国人民那种开朗乐观的性格和爱唱山歌的习俗。

[歌谱示意]

打支山歌过横排

（兴国山歌）

民歌欣赏8：小河淌水

[作品简介]

这是一首广泛流传、深受广大人民群众喜爱的云南弥渡山歌。这首山歌形式短小，手

法洗练，主题集中，形象鲜明。歌词运用了比、兴手法，寓情于景，质朴自然，富于想象。旋律回旋起伏，清新优美，节奏从容舒展，具有浓郁的地方色彩。歌曲很好地表现了一位聪明美丽的阿妹，见景生情，望月抒怀，对阿哥的一片深切思念之情。歌曲以引子性的对腔"哎"开始导入主歌，把我们带到了上有明月下有清风流水的深远意境中：月光之下，一片宁静，只有山下的小河不时地发出潺潺的流水声。一位聪明美丽的阿妹，望着天上的明月，思念起她心目中像明月一样晶莹皎洁的阿哥，于是她情不自禁地唱起歌，把对阿哥的一片爱慕之情倾注在那优美清新的旋律之中。那悠扬动人的歌声，带着深厚的情意，随着小河的流水飘向阿哥居住的地方。

[欣赏提示]

这首山歌词、曲结合自然紧密，浑然一体。整个曲调是建立在云南民歌常用的五声羽调式上，并以6、1、2、3四音列的平稳进行为主，突出了云南民歌的地方特色。歌曲结构严谨，全曲由五个乐句构成。开始的衬腔是全曲的引子，它不仅很自然地引出了主歌，而且还为歌曲创造了一个安宁平静的夜景，带有一种甜蜜感。歌曲的前两个乐句是一对相呼应的上下句，它柔和而安详。上句是"起"，下句是"承"。歌曲的后三句是前两个乐句的扩充变化。按顺序第三乐句开始"62 26"连续四度上下跳进形成的这种富有动力性的音调，生动地表现了姑娘爱慕之情，具有"转"的性质。特别是第四乐句紧接对阿哥的三次呼唤，一次比一次强烈，直接把歌曲推向高潮，使感情得以充分抒发，更增强了"转"的趋势。最后一乐句(即第五乐句)是歌曲第二乐句的完全重复，具有"合"的性质，情绪逐渐变得平静，而结束了全曲。从歌曲的整个结构布局来看，它是按起、承、转、合的结构原则构成的，乐句之间的关系非常密切。由于这首歌曲优美动听，亲切感人，所以它是男女歌唱家经常演唱的曲目之一。

[歌谱示意]

<div align="center">

小河淌水

</div>

1=♭B 2/4 3/4 4/4

思念地 慢
<div align="right">云南弥渡</div>

6 - | 6 1̇ 2̇ 3̇ | 3̇ 2̇ 2̇ 1̇ 6 | 3̇ 2̇ 2̇ - | 6 - - |

哎！　　　月亮 出来 亮汪　汪，　亮汪　　　汪，
哎！　　　月亮 出来 照半　坡，　照半　　　坡，

6 1̇ 6 5 3 2 | 6 - | 6 5 3 2 | 6 | 6 2 | 2̇ 6 |

想起我的阿　　哥　　在 深　　山。　哥像 月亮
望见月亮想　起　　我(尼)阿　哥。　一阵 清风

3̇ 2̇ 2̇ 1̇ 6 | 3̇ 2̇ 2̇ - | 6 - | 2̇. 6 | 3̇ 2̇ 1̇ 6 |

天上　　走，天上　　　走　　哥 啊 哥啊
吹上　　坡，吹上　　　坡　　哥 啊 哥啊

上面的乐谱：

| 3̂ 2 2 | - | 6 | - - | 6̂ 1 6 5 3 2 | 6 | - - | 6̂ 5 3 2 | 6 | - - - ‖

哥　　啊!　　山下小河淌水　清　　　悠　　悠。

哥　　啊!　　你可听见阿妹　叫　　　阿　　哥?

民歌欣赏9：马桑树儿搭灯台

[作品简介]

这是流行于湖南桑植的一首革命历史民歌。歌词共三段，是七言五句体，第五句唱词具有点题的性质。唱词的语言质朴，通俗易懂，比喻贴切。旋律是建立在五声羽调式上。旋律的进行平稳，音域在八度以内环绕，曲调婉转舒展，优美亲切。

[欣赏提示]

乐曲是由五个乐句构成，第一、二乐句是一对呼应性的上下句，第四、五乐句是第一、二乐句的重复，第三乐句是第一乐句的变尾，这个"尾"实际又是第二乐句句尾的变化重复。五个乐句分别落在属音(3)、主音(6)、主音(6)、属音(3)、主音(6)上。这首歌曲具有南方"五句子歌"的典型特点。歌中"#1"这个色彩音的运用很有特色，增强了歌曲的艺术表现力。歌曲充满了革命激情。它以男女对唱的形式，表现了男女之间坚贞不渝的纯真爱情和高尚的革命情操。同时，也体现了第二次革命战争时期，工农红军与人民群众深厚的鱼水情意。

[歌谱示意]

马桑树儿搭灯台

1=G　2/4　3/4

♩=60

土家族民歌

| 6̂ 1 | 2 3̂2 | 2. | 3 | 3 6 5 5̂6̂5 | 3. | 5 | 6 3 5 6 5 | 5 3̂2 1̇ 2. | #1 |

马桑　树　树儿　　搭灯台哟，　　　　写封的书信　与吔　　姐

马桑　树　树儿　　搭灯台哟，　　　　写封的书信　与吔　　郎

| 3 3̂2 1̇ 6̇. | 1 | 6̇. | 2 3̂2 | 2. | 3 | 5 3 | 2 3̂2 1 6̇. | 6̇ 1 | 2 3̂2 |

带哟，　　郎去当　兵　　姐吔　在　家呀，　我　三年　五

带哟，　　你　一年不　来　　一呀　年　等呀，　你　两年不

| 2. | 3 | 3 6 5 5̂6̂5 | 3. | 5 | 6 3 5 6 5 3 | 5 3̂2 1 2. | #1 | 3 3̂2 1̇ 6̇ | - ‖

载　我　不得来哟，　　　你可的移花　别吔　　处　栽哟。

来　我　两年捱哟，　　　钥匙的不到　锁吔　　不　开哟。

民歌欣赏 10：放马山歌

[作品简介]

这是流行于云南的一首汉族放牧山歌。歌曲生动地表现了牧童的放牧生活和情趣，它有着明显的活跃情绪、消愁解闷的作用。它的两段歌词分别以"正月"和"二月"为序，每段均为七言四句体，语言通俗简朴，富有生活气息。

[欣赏提示]

乐曲看做重复型的乐段结构，由一对重复型的上下乐句构成(也有人把它看做四段歌词的变化分节歌形式)。整个旋律建立在云南民歌常用的五声羽调式上，旋律以 3、2、1、6 四音列的平稳级进为主，具有浓郁的地方特色。乐曲虽然音域不宽，起伏不大，拖腔较短，但由于旋律多在高音区环绕，因而唱来音调高亢悠扬，欢快明朗，仍具有山歌的鲜明特点。歌中"乌鲁鲁的"衬腔和驱赶牲口的吆喝声"哟哦"加上每句结尾歌腔的重复演唱，增强了歌曲的情趣和表现力，使歌曲更加欢快活泼并具有强烈的生活气息。

[歌谱示意]

放 马 山 歌

1 = C　2/4

稍快　活泼　山野味

云南民歌

3. 3 321 | 3 3 3 2 | 1 2 3 2 | 2. 1 6 | 3 · 3 0 | 3 3 3 2 | 1 2 3 2 |
1. 正 月 放马（乌鲁鲁的）正月 正 （哟）， 吔 吔 （乌鲁鲁的）正月
2. 二 月 放马（乌鲁鲁的）百草 发 （哟）， 吔 吔 （乌鲁鲁的）百草

0 0 | 3 · 3 0 | 6 6 6 5 6 3 | 2 2 1 6 0 | 3 6 3 6 |
吔 吔 （乌鲁鲁的）正月 正月 正， （杜 哦 杜 哦）
吔 吔 （乌鲁鲁的）百草 百草 发， （杜 哦 杜 哦）

2 2 1 6 | 3. 3 321 | 2 3 2 1 6 | 3 · 3 0 | 2 2 1 6 |
正月 正， 赶 起 马来 登 路（呢）程， 哦 什 登 路（呢）程。
百草 发， 小 马 吃草 顺 山（呢）爬， 哦 什 顺 山（呢）爬。

6 3 5 6 | 3 6 3 6 | 3 3 5 6 | 2 3 2 1 6 1 | 5 5 | 3 |
正月 正， （杜哦 杜哦） 登 路（呢）程， 登 路（呢）程， 登 路 程。
百草 发， （杜哦 杜哦） 顺 山（呢）爬， 顺 山（呢）爬， 顺 山 爬。

大马 赶在 (乌鲁鲁的) 山头 上 (哟)，吔 吔 小马 赶来
马无 野草 (乌鲁鲁的) 不会 胖 (哟)，吔 吔 草无 露水

(杜哦 杜哦) 吔 吔 (乌鲁鲁的) 山头 山头 上，(杜哦 杜哦)
(杜哦 杜哦) 吔 吔 (乌鲁鲁的) 不会 不会 胖，(杜哦 杜哦)

随后(呢)跟 随后 跟，随后 跟。不会 (呢) 发。 吔 哦！
不会(呢)发 不会 发，不会 发。 吔 哦！

(杜哦 杜哦) 吔 吔，随后 跟。不会 (呢) 发。 吔 哦！
(杜哦 杜哦) 吔 吔。

民歌欣赏 11：三十里铺

[作品简介]

这是流行于陕北绥德的一首民歌。这首歌曲是根据陕北绥德县三十里铺村发生的一个真实故事编成的。据说编者就是这个村的一个青年农民(后移居到延安)，创作于抗战时期的 1942 年。最初它的歌词没有几段，是以当地流行的信天游曲调演唱的。因为它情节生动，易学易唱，所以很快就流传开了。在流传过程中经过许多人的艺术加工和创造，歌词变得更加丰富和完美。歌中的"四妹子"是一个叫凤英的淳朴正直、思想进步的农村姑娘，歌中的"三哥哥"是个名叫邱双喜的青年农民，后来参军到定边县，以后又回到龙湾工厂当勤务。凤英姑娘在封建的婚姻制度下，被迫许配了人家，但她为了追求真正的爱情自由，敢于冲破习惯势力的束缚和阻挠，仍然与青年农民邱双喜相爱。当邱双喜参军走时，凤英怀着依依难舍的心情去为他送行，歌曲生动地表现了这一动人的情节。

[欣赏提示]

歌曲的唱词朴实亲切，具有浓郁的生活气息和乡土风味。旋律是由四个乐句构成的单乐段，整个曲调为宫调式。它的前后两个乐句是完全相同的重复句。第三乐句是前两个乐句的变头合尾(变化重复)，是个过渡乐句。前三乐句均落音为徵，具有开放性的上句或问句性质；第四乐句落音为宫，具有收拢性的下句或答句性质。这四个乐句的结构关系是三个上句和一个下句，第四乐句具有"总结"和"点题"的功能。它以级进和四五度跳进相结合的旋律进行，加上富有切分特点的节奏，使旋律舒展，优美抒情，自然流畅，具有鲜

明的陕北特色。整个歌曲词曲结合紧密协调，情真意切，生动地表现了一对年轻恋人淳朴真挚的爱情和临别时依依不舍的情景；充分显示出陕北人民纯挚、朴实的品格。此歌在 20 世纪 50 年代，曾由王方亮改编成无伴奏合唱，并灌制成唱片，受到广大人民的喜爱。

[歌谱示意]

三 十 里 铺

1 = C 2/4

中速

陕北绥德

1.	提	起(个)	家来	家	有	名，	家住	在绥德	三十里铺
2.	三十里	铺来	有	大	路，	戏楼	拆了	修 马	
3.	三	哥哥	今年	一	十	九，	四妹	子今年	一 十
4.	叫	一声	凤英	不	要	哭，	三哥	哥走了	回 来
5.	洗	了(个)	手来	和	白	面，	三哥	哥今天	上 前
6.	三	哥哥	当兵	坡坡	里	下，	四妹	子脸畔	上 灰 塌

村，	四妹	子爱见	那三	哥	哥，	他	是我的	知 心 人。
路，	三哥	哥今年	一	十	九，	咱们	二人	没 盛 够。
六，	人人	说咱二	人天	配	就，	你	把妹妹	闪在半路 口。
哩，	有什	么话儿	你对	我	说，	心里	不要害	急。
线，	任务	摊在	那定	边	县，	三年	二年	不得见 面。
塌，	有心	拉上	个两	句	话，	又怕	人	笑 话。

民歌欣赏 12：黄杨扁担

[作品简介]

流行于四川秀山县的这首传统小调，不仅是广大人民群众所喜闻乐唱的一首优秀民歌，而且还是专业歌唱家经常演唱的保留曲目。这首小调是一首有四段歌词的分节歌，歌曲以活泼、风趣的情调，通过对四川姑娘们——大姐、二姐、三姐——不同发式的描述，反映了四川的风俗民情，表现了劳动人民风趣、乐观的淳朴感情。它的歌词通俗简练，富有浓郁的生活情趣和描述性。

[欣赏提示]

乐曲是由两个带有句尾衬腔的上、下句构成的单乐段。上句四小节，下句五小节，曲调短小精练，优美流畅，风趣活泼，欢快明朗。旋律以五声性音阶的级进为主，音乐材料

简练，旋律的发展多采用基本音型的重复。模进方式，如 $6\dot{1}\ \dot{1}6\dot{1}$ 的重复是 $6\dot{1}6\ \dot{1}6\dot{1}$，

$\dot{2}\dot{3}\ \dot{3}\dot{2}\dot{1}$ 的重复是 $\dot{2}\ \dot{2}\dot{3}\ \dot{3}\dot{2}\dot{1}$，$5\ 6\dot{1}\ 6\ 54$ 是 $\dot{2}\ \dot{2}\dot{3}\ \dot{3}\dot{2}\dot{1}$ 的下五度模进，$5424\ 2$ 又是

$\dot{2}\dot{1}6\dot{1}\ 6$ 的下五度模进等。曲调基本是建立在五声羽调式上，但曲中出现了调式交替现象，即第二乐句的前两小节转入到下属宫调上，这里调式色彩的变化加上主题音调的模进，把乐曲推上了高潮。接着曲调又转回原调并逐步下行结束了全曲。调式的交替，使乐曲产生了调式色彩的变化和情绪的起伏，增强了音乐的表现力。歌词和乐曲结合自然紧密，旋律与四川方言的字音语调协调统一，歌曲具有说唱的口吻和鲜明的地方特色，歌中称谓性的衬词"姐呀、姐呀"和"哥呀哈里呀"等所形成的衬腔，渲染了歌曲欢快的情绪，增强了歌曲浓郁的乡土气息。最后三小节歌腔的重复演唱，进一步深化了歌曲的主题，加强了歌曲的结束感。

[歌谱示意]

<div align="center">

黄 杨 扁 担

</div>

1=D 2/4

中速 幽默 开朗　　　　　　　　　　　　　　　　　　四川民歌

民歌欣赏 13：拔根芦柴花

[作品简介]

这是流行于江苏北部江都的一首田秧歌，这个田秧歌具有明显的驱除疲劳、活跃劳动情绪的作用。

[欣赏提示]

　　这首歌曲原来是比较短小的三句式结构，后经民歌演唱家雪飞的演唱和改编，其句式结构有所补充，表现力更为丰富，并广为人民群众所喜爱。这首歌曲的衬字、衬词、衬句使用较多，并很有特色。其歌名也是因歌中含有特有衬词"拔根芦柴花"而得名。歌中"呀"、"这么"、"里格"、"那个"等语气衬词的使用，活跃了节奏，渲染了气氛，加强了语气和语调，使音乐语言更为口语化和生动化，从而增强了歌曲的表现力。歌曲中特有乐句"拔根的芦柴花"和"小小的郎儿哎"，以及"月下芙蓉牡丹花儿开了"，所形成的衬腔，不仅增加了句幅，扩大了歌曲结构，而且还补充了歌曲内容，丰富了音乐形象，深化了歌曲的主题思想。同时，也突出了鲜明的地方风格。歌曲的旋律高亢明朗，活泼跳荡，优美动听，节奏均匀规律，具有小调特点。歌曲以"拔根芦柴花"，"芙蓉"、"牡丹"等花名以及"蝴蝶恋花"、"鸳鸯戏水"等隐喻了男女之间的美好爱情，因而显得淳朴亲切，具有浓郁的乡土气息。

[歌谱示意]

拔根芦柴花

江苏民歌
钱静人 词
费 克 曲

1=C 2/4

轻快 热情地

$$（\dot{1}.\ \dot{2}\ \dot{3}\ \dot{3}\ |\ \dot{2}\ \dot{1}\ \ \dot{1}\ 6\ |\ 5\ 0\ \ \dot{3}\ \dot{2}\ |\ \dot{1}.\ \dot{2}\ \dot{3}\ \dot{3}\ |\ \dot{2}\ \dot{1}\ \ \dot{3}\ \dot{2}\ |\ \dot{1}\ 0\ \ 6\ \dot{1}\ |$$

$$5\ 0\ \ 3\ 0\ |\ 5.\ \ \ \ \ 6\ ）\ \dot{1}\ \ \ \ \dot{3}\ |\ \dot{2}\ \ \ \ \dot{1}\ 6\ |\ \dot{1}\ \ \ \ \dot{3}\ |\ \dot{2}\ \ \ \ \dot{1}\ 6\ |$$

叫　　呀　　我　　这么　里　呀　　来

金　　黄　　麦　　那个　割　　　　下

泼　　辣　　鱼　　那个　飞　呀　　跳

$$5\ \ \ \ 5\ 3\ |\ 5.\ \ \ \ \ 6\ |\ \dot{1}\ \ \ \ \dot{2}\ |\ \dot{2}\ \ \ \ \dot{1}\ 6\ |\ \dot{1}\ \dot{1}\ \ \ \dot{2}\ |\ \dot{1}\ \ \ \ 6\ 5\ |$$

我　　呀　　就　　的　来　　了，　　拔根　的　芦　柴

秧　　呀　　来　　的　栽　　了，　　拔根　的　芦　柴

网　　呀　　来　　的　抬　　了，　　拔根　的　芦　柴

$$5\ 3\ 5\ 3\ 2\ |\ 1\ \ \ \ 0\ |\ 5\ \ \ \ 5\ 3\ |\ 5.\ \ \ \ 6\ |\ \dot{1}\ \ \ \ \dot{3}\ |\ \dot{2}\ \ \ \ \dot{1}\ 6\ |$$

花　　　　花。　　清　香　那个　玫　　瑰

花　　　　花。　　洗　好　那个　衣　　服

花　　　　花。　　姐　郎　那个　劳　　动

```
 5  3 5 | 6 5  i 6 | 6 5 - | 5  0 | 3 5 3 5  0 6 i |
玉 兰   花 儿   开,         蝴 蝶    那 个
桑 啊   来 采,             洗 衣    那 个
来 呀   来 比   赛,         姐 姐    那 个

 5 3 3 5  0 | 6 5 | 3 5 3 5  0 6 i | 5 3 3 5  0 | 6 5 |
恋 花      牵 姐   那 个   看 呀,    哪 怕     黄 昏
哪 怕      黄 昏   那 个   后 呀,
情 郎      山 歌   那 个   唱 呀,

 3 5 3 5  0 6 i | i  3 | 2 - | i 5 6 i | 3 3 5 2 3 |
鸳 鸯      那 个   戏   水   要   郎
采 桑      那 个   哪   怕   露 水 湿 青
情 郎      那 个   胜   姐   把   谜

 3 1 - | 1  0 | 3  3 2 | i · 2 3 | 2 · 3 2  i 6 |
猜。           小 小 的 郎 儿  哎,
苔。           小 小 的 郎 儿  哎,
猜。           小 小 的 郎 儿  哎,

 i i i 0 6 | 5 · 6 i 2 | 6  6 i | 3  2 3 | 5 · 6 6 5 3 2 | 1 - |
月 下    芙 蓉 牡 丹 花 儿 开        了。

 1 - | 6  6 i | 3  2 6 | i 5 | 3 - | 2 - | 2 - |
      牡 丹 花 儿 开

原速
( i · 2 3 3 | 2 i i 6 | 5 0 3 2 | i · 2 3 3 | 2 i 3 2 | i 0 · |
 i - | i - | i - | i - | i - | i - | i 0 | i 0 · )
了。
```

民歌欣赏14：走西口

[作品简介]

　　这是流行于陕北府谷一带的一首传统小调，歌曲共有三段唱词，唱词基本是五言四句体的格式。语言通俗朴实，亲切生动，富有哭诉性和鲜明的地方特点。

[欣赏提示]

曲调是由四个短句构成的单乐段。结构规整，短小匀称，旋律优美流畅。整个曲调是建在五声徵调式上，曲中四处切分节奏的使用加强了语气，增加了音乐的艺术表现力，使唱词内容表现得更为生动形象，深刻细腻。走西口是新中国成立前我国西北一带农民痛苦生活的写照，是旧社会反动统治阶级和地主剥削阶级的罪恶见证。这一题材，在民歌中具有广泛的反响。这首小调虽然短小，但它生动地反映了在地主阶级残酷剥削和压迫下，我国西北广大贫苦农民被逼得妻离子散、背井离乡、出外谋生走西口的痛苦生活，描绘了走西口时亲人难分难离的悲惨情景。这首歌曲在 20 世纪 50 年代，由王方亮改编为无伴奏女声小合唱后，流传更加广泛，受到人们的普遍喜爱。

[歌谱示意]

走 西 口

陕北府谷

1 = F 4/4

| 5. 5 5 5 53 | 1 23 21 6 | 5 456 5 | - | 1 6 1. 6 5 5 51 3 2 | 1. 65 1 | - |

1. 哥 哥呀你 走 西 口 哎 哟， 小 妹妹 我实在 难 留；
2. 哥 哥呀你 走 西 口 哎 哟， 小 妹妹 我送 你 走；
3. 送 哥送到 大 门 口 哎 哟， 小 妹妹 我不 丢 手；
4. 走 路你要 走 大 路 哎 哟， 万 不要 走 小 路；
5. 住 店你要 住 大 店 哎 哟， 万 不要 住 小 店；
6. 坐 船你要 坐 船 后 哎 哟， 万 不要 坐 船 头；
7. 喝 水要喝 长 流 水 哎 哟， 万 不要 喝泉 眼 水；
8. 哥 哥呀你 走 西 口 哎 哟， 万 不要 交 朋 友；
9. 有 钱时他 是 朋 友 哎 哟， 没 钱时 他两 眼 瞅；

| 2. 35 | - 1. 6 | 5. 1 3 2 5 1 | 2 | 4. 2 45 2 11 6 | 6 5 65 | - |

手 拉 住那 哥 哥的手， 送 到哥哥大 门 口。
怀 抱 着那 梳 头的匣， 两 眼泪双 流。
有 两 句 知 心的话， 说 与哥哥记 心 头。
大 路 上 人 儿多， 拉 话解忧 愁。
大 店 里 人 儿多， 小 店里怕 贼 偷。
船 头 上 风 浪大， 怕 掉水里 头。
怕 的是 那个 泉 眼水上， 蛇 摆 尾。
交 下 的 朋 友多， 生 怕忘 了 我。
唯 有 那 小 妹妹我， 天 长又 日 久。

民歌欣赏 15：摇篮曲

[作品简介]

流行于我国东北的这首民歌，是郑建春同志以流行于辽宁新金县一带的一首民歌为基础，填词改编的一首新民歌。这首民歌的曲调的基本骨架和音调与广泛流传的传统民歌《孟姜女》极为相似，但它更为婉转细腻，听来不像《孟姜女》那样哀怨。作者赋予了它新的意境、新的内容、新的感情和新的气质，给人以恬静、亲切，既新颖又熟悉之感。这首民歌是儿歌中的一首摇儿歌，作品通过哄婴儿睡觉的典型环境，表达了母亲对孩子的无限关怀、喜爱的真挚感情以及盼望儿子快快长大，为祖国立大功的殷切期望，反映了社会主义社会广大妇女新的憧憬和新的感情。

[欣赏提示]

这首摇篮曲是一首有四段歌词的分节歌形式。它的歌词是四句一段，语言生动形象，淳朴亲切。词中的"月儿"、"风儿"、"窗棂"、"蛐蛐"等自然景物，构成了农村生活气息。"为祖国立大功"表达了农村妇女普遍而又典型的心理。它的曲调是由起、承、转、合四个乐句构成的单乐段，它的结构严谨。整个旋律是五声徵调式，四个乐句分别落在 2、5、6、5 上。第三个乐句带有"羽"的调式色彩，有着鲜明的对比性。整个乐曲优美抒情，清新恬静，温柔婉转。节奏带有晃动性，与摇篮晃动的节奏相吻合，很好地表达了歌词的内容。它的词曲结合自然紧密，随着歌词的不同，曲调也发生了局部的变化。歌曲最后以哼唱第四句歌腔所形成的衬腔结尾，特点鲜明，刻画了婴儿在歌声中慢慢睡着，母亲也沉浸在对孩子未来幸福的向往之中的生动情景，脍炙人口，意味深长。这首歌曲自从民间歌唱家徐桂珠演唱之后，便广泛流传开来，受到人们的普遍欢迎和喜爱，并成为许多歌唱家经常演唱的曲目。

[歌谱示意]

摇 篮 曲

$1 = G$ $\frac{2}{4}$

稍慢 　　　　　　　　　　　　　　　　　　　　　　　　　辽宁新金

| 1 1 | 1· 6 | 5 1 1 | 5 6 i 653 | 5 32 2 | 2 5 5 | 2 32 1 |

月儿　明　　风儿　静，　树叶儿遮窗　棂（啊）　蛐蛐儿　叫争　争

| | (1· 2 | 3 56 5) |

夜空　里　　卫星　飞，　唱着那东方　红（啊）　小宝　宝　睡梦　中

敲时　钟　　响叮　咚，　夜深　人儿　静（啊）　小宝　宝　快长　大

| $\overset{\frown}{1\;6}$ $\overset{\frown}{3\;3}$ $\overset{\frown}{2\;1}$ $\overset{\frown}{1\;6}$ | $\overset{\frown}{5}\cdot$ $\;5\cdot$ | $\overset{\frown}{6\;1}$ $\overset{\frown}{5\;6}$ $\overset{\frown}{1\cdot\;2}$ | $\overset{\frown}{3\;2}$ $\overset{\frown}{1\;2}$ $5\cdot$ $\;3$ | $\overset{\frown}{2\;3}$ $\overset{\frown}{3}$ $\overset{\frown}{5\;6}$ | $2\;\;\overset{\frown}{7}\;6$ ‖ |

好比那琴弦　儿　声(啊)。　琴声儿轻　调儿动听　摇篮　轻摆　动(啊)，
飞上了太　　空(啊)。　骑那个月儿跨上那 个 星 宇宙任飞　行(啊)，
为祖国立大　　功(啊)。　月儿那个明 风儿那 个静 摇篮 轻摆　动(啊)。

| $\overset{\frown}{6\;5}$ $\overset{\frown}{3\;5}$ $\overset{\frown}{6\cdot\;5}$ | $\overset{\frown}{6\;5}$ $\overset{\frown}{3\;6}$ 5 | $\overset{\frown}{3\;5}$ $\overset{\frown}{3\;2}$ $\overset{\frown}{1\;6}$ $\overset{\frown}{1\;6}$ | $\overset{\frown}{5}$ $\overset{\frown}{3\;2}$ $\overset{\frown}{2\;1\;6}$ | 5 $\;-$ ‖ |

娘的宝　宝　闭上眼　睛　睡了那个睡在梦　中　（啊）。
娘的宝　宝　立下大　志　去攀那个科学高　峰　（啊）。
娘的宝　宝　睡在梦　中　微微地露了 笑　容　（啊）。

结束句

| $\overset{\frown}{6535}$ $\overset{\frown}{6\cdot\;5}$ | $\overset{\frown}{6535}$ 5 | $\overset{\frown}{3532}$ $\overset{\frown}{1616}$ | $\overset{\frown}{5}$ $\overset{\frown}{3\;2}$ $\overset{\frown}{2\;1\;6}$ | 5 $\;-$ ‖ |

哼（鼻音）

民歌欣赏16：五哥放羊

[作品简介]

　　这是一首山西河曲民歌，也是山西"二人台"中的唱段。这首歌淳朴、真挚、清新、甜美，是一首带有戏剧情节的爱情歌曲。歌曲以铺陈的手法，以一年四季各月不同的情节，表达了"小妹妹"和"五哥"之间的坚贞纯真的爱情，同时也揭露了剥削阶级的残酷和旧社会的黑暗。这首歌曲是有五段唱词的变化分节歌式的叙事歌曲。

[欣赏提示]

　　这首歌的基本乐段是由四个乐句构成，这四个乐句呈起、承、转、合的结构关系。但歌曲的第一段和第五段，乐曲有所扩充，它们是由重复乐曲的后两句(第三、四句)而形成的六个乐句结构的乐段。歌曲各段之间，均由一个三小节过门相连。这使歌曲的情绪转换更有层次，使各段的衔接更加自然。歌词的语言生动朴实，真挚深情，其中"那"、"格"、"哎"、"哟"等衬词的使用增加了歌曲的情趣，丰富了歌曲的表现力。为了适应歌词内容的不同和感情的变化，旋律在多处出现了即兴式的局部变异，从而深化了歌曲的主题。整个曲词自由活泼，优美抒情，委婉曲折，别具一格。它的第一段歌腔好似戏剧的序幕，描绘了小妹妹盼望五哥"上工来"的亲切感情。第二段歌腔，出现了高音 1 到低音 6 十度滑进，生动地表现了小妹妹惦念草滩上放牧的五哥的强烈情感。第三段歌腔，唱的是"九月里秋风凉"，旋律在这里出现了前所未有的高音 2 和 4，并把第四小节上的 $\overset{\frown}{6\;1}$ 改为下行的 $\overset{\frown}{1\cdot\;6}$。这些变化增加了它的凄凉感，反衬了小妹妹炭火一样的热情和愿与五哥生死与共的坚贞爱情。第四段唱腔，唱的是"三九天"寒冬降临了，五哥被迫在冰天雪地里放牧。旋律在这里出现了连续下行级进音型 6543 和 1765，表现了小妹妹对五哥的真挚的眷恋关切和怜惜。第五段歌腔，唱的是"十二月一年满"，这里速度加快，节奏加

强，感情热烈，仿佛小妹妹的幸福憧憬就要变成现实了，至少是她日夜思念的五哥可以结束一年来的风霜之苦，回家来过年了。但是有情人何时才能成眷属？"有朝一日天来睁眼我与我五哥把婚完"，这种坚贞不渝的纯真爱情和坚定的信念，通过歌曲结尾时的重复演唱，特别是"哥"字的有力重复和反复强调，表现得更加突出和有力。同时，这种重复法，形成了歌曲的高潮，加强了歌曲的终止趋势，使歌曲在高潮中完满结束。

[歌谱示意]

五哥放羊

（二人台）

1 = A 2/4

稍快　　　　　　　　　　　　　　　　　　　　　　　　　　　　　　　山　西

（2 2 3 5 | 2 5 2323 | 6613 6165 | 5555 5555 | 3. 1 6165 | 1616 1235 |

2121 2323 | 5 1 3561 | 1 5 5656 | 15361 1 5 | 5321 5523 | 5521 2 ）

3 5 1. 6 5 | 5 - | 6165 35 6 | 6 1. | 2. 3 3. 1 | 6 5 3 6 |

正 月（格）里　　正 月 正，　　　正 月（那）十 五

5 1 3561 | 1 5 | 2 2 3 5 | 2 2 35 | 6. 1 6. 5 | 5 - |

挂上 红 灯，　　红 灯（那个）挂在 （哎 大（来）门 外，

3. 1 6 56 | 1 6 3 5 | 21 2 23 | 5 1 3561 | 1 5 | 2 2 35 |

单（那）等我 五（那个）哥 他 上 工 来，　　（哎哟 哎

2 2 35 | 6. 1 65 | 5 - | 3. 1 6 56 | 1 6 3 5 | 21 2 23 |

哎哟 哎 哎 咳哎咳 哟），　单（那）等 我 五（那个）哥 他

5 1 3561 | 1 5 | 15361 1 5 | 5321 5523 | 5 21 5 ）| 3 5 1. 6 |

上 工 来。　　　　　　　　　　　　　　　　　六 月（格）

5 - | 1. 6 | 6 1. | 2. 3 3. 1 | 6 5 3 6 | 5 1 3. 6 |

里 二 十 三，　五 哥（那）放羊 在 草

1 5 | 2 2 35 | 2 2 35 | 6. 1 65 | 5 - | 3. 1 6 56 |

滩，　身披（那个）蓑衣 他 手 里拿着 伞，　怀（来）中

$\overset{\frown}{35}\ \dot6$　35 | $\overset{\frown}{21}\ 2$　$\overset{\frown}{23}$ | 51　$\overset{5}{\underset{\cdot}{3\cdot}6}$ | $1\ \dot6\cdot$　$\overset{(5656}{\cdots}$ | $\overset{\frown}{15361\ 15}$ | $\overset{\frown}{5321\ 5523}$ |

又 抱　　　上　(那个) 放　羊 的　　铲。

$\overset{\frown}{5\ 21\ \underset{\cdot}{5})}$ | $\overset{\frown}{35}\ \overset{6}{1\cdot6}$ | $\overset{\frown}{5\cdot6\ 12}$ | $\overset{\frown}{64}\ 36$ | $1\cdot$　$\dot6$ | $2\cdot3\ \overset{5}{3\cdot\dot1}$ |

九　月(格)里　　秋　风　凉,　　五　哥(那)

$\overset{\frown}{65}\ 36$ | 51　$\overset{\frown}{3561}$ | $1\ \dot5\cdot$ | $2\ \overset{\frown}{2}$　35 | $2\ \overset{\frown}{2}$　$\overset{1}{35}$ | $\overset{6\cdot\dot1}{}$　$\overset{\frown}{6\ 5}$ |

放羊　　没有　衣　裳。　　小妹　妹有件 (哎)小(来) 祆

51　$\overset{\frown}{3561}$ | $1\ \dot5\cdot$　$\overset{(5656}{\cdots}$ | $\overset{\frown}{15361\ 15}$ | $\overset{\frown}{5321\ 5523}$ | $\overset{\frown}{5\ 21\ \underset{\cdot}{5})}$ | $\overset{\frown}{35}\ \overset{6}{1\cdot6}$ |

里边儿穿　　上。　　　　　　　　　　　　十　一

$\overset{\frown}{5\cdot}$　3 | $\overset{\frown}{64}$　$\overset{\frown}{23}$ | 1　$-$ | $2\cdot\dot3\ \dot5\dot1$ | $\overset{\frown}{65}\ 43$ | 51　$\overset{\frown}{356}$ |

月　　三　九　天,　　五　哥　放羊　真是　可

$\overset{\frown}{1\ 76\ \underset{\cdot}{5}}$ | $2\ \overset{\frown}{2}$　35 | $2\ \overset{\frown}{2}$　$\overset{\frown}{35}$ | $6\cdot\dot1$　$\overset{\frown}{6\ 5}$ | $\overset{5\#4}{5}$　$-$ | $3\cdot\dot1$　$\overset{\frown}{6\ 56}$ |

怜。　　刮风 (那个)下雪 (哎) 常(来)在　　外,　　日(那)落

$\overset{\frown}{1\ 6}$　35 | $\overset{\frown}{21}\ 2$　$\overset{\frown}{23}$ | 51　$7\ \overset{\frown}{67}$ | $\dot5$　$\overset{(5\ 56}{-}$ | $\overset{\frown}{3276\ 55}$ | $3\ \overset{\frown}{21}\ 5523$ |

西　(那个)山　他　才　回　来。

5　$-)$ | $\overset{\frown}{35}\ \overset{\frown}{1\ 6}$ | $\overset{\frown}{53}\ \dot1$ | $\overset{\frown}{65}\ 36$ | $1\cdot$　$\dot6$ | $2\cdot3\ 5\cdot\dot1$ |

(快)

　　　　　　　十 二　月　　一 年　满,　　五　哥(那)

$\overset{\frown}{65}\ 361$ | $51\ 36$ | $1\ \dot5\cdot$ | $\overset{5}{3\ 6}\ 035$ | $2\ 2\ 035$ | $\overset{1}{6\cdot\dot1}\ \overset{\frown}{6\ 5}$ | $\overset{53}{5}$　$-$ |

算账　　转家　园。　　有朝 (那个)一日 (哎) 天来 睁　眼,

$3\cdot\dot1$　$\overset{\frown}{6\ 5}$ | $\overset{\frown}{1\ 6}$　35 | $\overset{\frown}{21}\ 2$　$\overset{\frown}{23}$ | 51　$\overset{\frown}{3561}$ | $1\ \dot5\cdot$ | $2\ \overset{\frown}{2}$　35 | $2\ \overset{\frown}{2}$　$\overset{\frown}{35}$ |

我(来)与我五 (那个)哥　把　婚　完。　　　(哎哟 那个 哎哟 哎

$\overset{1}{6\cdot\dot1}\ \overset{\frown}{6\ 5}$ | $\overset{5\#4}{5}$　$-$ | $3\cdot\dot1$　$\overset{\frown}{6\ 56}$ | $\overset{\frown}{1\ 6}$　35 | $2\cdot\underset{\cdot}{5}\ \overset{\frown}{5\ 25\ 23}$ | 51　$\overset{\frown}{3561}$ | $1\ \dot5\cdot$ |

哎 来哎咳　哟), 　我(来)与我五 (那个)哥 哥哥哥哥把　婚　完。

民歌欣赏 17：绣荷包

[作品简介]

流行于云南的这首小调，可看做有四段歌词的一种变换分节歌形式。歌词是上下两句体，语言淳朴亲切，生动形象。

[欣赏提示]

歌曲的基本旋律是由一上两下三个乐句构成，曲调委婉动人，优美抒情，具有江南清新秀丽的特色。第一乐句的上句和第二乐句(第一个下句)是上下对仗关系，两个乐句起伏较大，有一种对自由婚姻的向往和追求的激情。第三乐句(第二个下句)是第二乐句(第一个下句)的变化重复，它重复演唱了下句歌词，使心理刻画更深了一层，似含着几分羞涩，唱出了姑娘内心的喜悦和衷情，意味深长地表现了感情的不同侧面。

[歌谱示意]

绣 荷 包

云南弥渡

民歌欣赏 18：对花

[作品简介]

流行于河南商城一带的这首传统小调，它的歌词共有四段。每段的正词实际上只是两句，其余大部分均系衬词。歌词的语言朴实明快，简洁精练，衬词的运用生动活泼，绘声绘色，很有特点。

[欣赏提示]

乐曲是以基本材料的重复发展而成的单二部曲式构成。前一段十五小节(第 1～15 小节)，由两个大乐句构成。第一乐句(第 1～4 小节)，第二乐句是加入衬腔形成的扩充性乐句(第 5～15 小节)。这一部分乐曲所演唱的四段歌词各有不同，是以对猜的方式演唱了不同的花名。后一乐段是在前一乐段基础上变化发展来的一个十一小节的乐段，它也是由两个乐句构成。它的头一个乐句有四小节(第 16～19 小节)，后面是一个扩充性的七小节的乐句(第 20 小节至尾)。这一部分乐曲所演唱的四段歌词是完全相同的衬词，具有副歌段的性质。这首民歌既有分节歌的特征又带有副歌式的效果，结构形式新颖别致，歌曲最后加有一节衬腔结尾，从而使歌曲结束得更加完满和稳定。整个歌曲的旋律优美流畅，节奏活泼跳跃，音乐材料简练，音乐形象鲜明。它的词曲结合自然紧密，演唱起来紧凑连贯，如一气呵成。演唱形式新颖活泼、别具风采，加上衬词的较多使用，使这首歌曲显得气氛更加活泼热烈，情趣更加浓郁。

在民间，这首歌多是在节庆时由男女两班人以对唱形式演唱。唱时两班人均以饱满的情绪出对花名，歌词有很大的即兴编唱性。即往往通过这种即兴性的对唱方式，显示出歌唱者的本领和智能。

[歌谱示意]

<div align="center">对 花</div>

1 =G $\frac{2}{4}$

稍快

河南商城

(甲) (乙) (甲)

| $\dot{1}.$ $\dot{1}$ 6 | 5 | $5^{\dot{1}}$ | $\dot{3}.\dot{3}$ $\dot{3}$ 2 | 1 | $\overset{1}{6}$ | $\dot{1}.$ $\dot{2}$ $\dot{1}$ 6 | 5 | 5 |

1. 俺 说一个 一 （呀）， 对 上一个 一 （呀）， 什 么东西 开 花
2. 俺 说一个 两 （呀）， 对 上一个 两 （呀）， 什 么东西 开 花
3. 俺 说一个 三 （呀）， 对 上一个 三 （呀）， 什 么东西 开 花
4. 俺 说一个 四 （呀）， 对 上一个 四 （呀）， 什 么东西 开 花

（乙）

在　水　里　（呀）；　这　个（里）花　名　瞒不住的　我　（呀），
向　太　阳　（呀）；　这　个（里）花　名　瞒不住的　我　（呀），
一　头　尖　（呀）；　这　个（里）花　名　瞒不住的　我　（呀），
一　身　刺　（呀）；　这　个（里）花　名　瞒不住的　我　（呀），

（合）

（吆　喂）（蹦　喂）（再　蹦）（哎　哟）（蹦蹦蹦蹦）荷　花
（吆　喂）（蹦　喂）（再　蹦）（哎　哟）（蹦蹦蹦蹦）葵　花
（吆　喂）（蹦　喂）（再　蹦）（哎　哟）（蹦蹦蹦蹦）大　椒
（吆　喂）（蹦　喂）（再　蹦）（哎　哟）（蹦蹦蹦蹦）黄　瓜

开　花　（柔　柔的）（蹦　哎），　　荷　　花　开　花
开　花　（柔　柔的）（蹦　哎），　　葵　　花　开　花
开　花　（柔　柔的）（蹦　哎），　　大　　椒　开　花
开　花　（柔　柔的）（蹦　哎），　　黄　　瓜　开　花

（乙）

在　水　里　（那么　一枝花儿　哟）。　（哈里哈里　妹　子儿）（茉莉茉莉
向　太　阳　（那么　一枝花儿　哟）。　（哈里哈里　妹　子儿）（茉莉茉莉
一　头　尖　（那么　一枝花儿　哟）。　（哈里哈里　妹　子儿）（茉莉茉莉
一　身　刺　（那么　一枝花儿　哟）。　（哈里哈里　妹　子儿）（茉莉茉莉

（甲）　　　　　　　（乙）　　　　　　　　（合）

红　花）（哈里哈里　妹　子儿）（茉莉茉莉　红　花）。　一朵莲　　花
红　花）（哈里哈里　妹　子儿）（茉莉茉莉　红　花）。
红　花）（哈里哈里　妹　子儿）（茉莉茉莉　红　花）。
红　花）（哈里哈里　妹　子儿）（茉莉茉莉　红　花）。

落　那么　花里几里　格达金钱　梅　花　　　嘿，　哪哎那呼　嗨。

民歌欣赏19：孟姜女

[作品简介]

　　这首历史悠久的传统小调流传极广，由于它各地均有，流传广泛，所以其名字稍有区别(计有《孟姜女》、《十二月花名》、《孟姜女哭长城》等)，歌词的长短、段数的多少不同。但它们的歌词均是以时令、花名为引序，叙述了秦始皇修长城时造成的一对新婚夫

妻生离死别的故事。相传秦朝有个叫孟姜女的年轻妇女，她美貌、贤良，新婚不久，她的丈夫万喜良就被征去修长城。丈夫走后，孟姜女一年四季无日不在思念她的亲人。春、夏、秋、冬，年复一年。几年过去了丈夫却杳无音讯。天又冷了，她突然惦念她的丈夫，坚贞的孟姜女便想去修长城的工地给丈夫送寒衣。一天来到苏州的浒墅关时，守关的吏卒百般刁难不让她通过，于是孟姜女就把自己的悲惨遭遇和身世编成一首小曲唱给守关的吏卒听。歌声感动了吏卒，终于放她过关。孟姜女跋山涉水，历尽千辛万苦，终于来到了长城脚下，但丈夫早已累死埋在长城脚下。孟姜女悲痛欲绝，放声大哭，感动了天地，忽听天崩地裂一声巨响，哭倒了长城八百里。多少年来一直流传在民间的这首《孟姜女》民歌，通过叙述这个动人的故事，抒发了人民大众对封建统治阶级的愤怨，表达了对孟姜女的无限同情。这首歌在流传、演唱的过程中不知激起了多少被生活所迫而流离失所人的辛酸回忆，引出了多少受欺凌妇女的同情之泪，人们把孟姜女当做自己的代表，借以诉说那不幸的遭遇。

[欣赏提示]

这里介绍的这首《孟姜女》是流行于江苏苏州一带的一首传统小调。歌曲是有四段歌词的分节歌。四段歌词分别以春、夏、秋、冬四个季节为序引，唱出了孟姜女惦念丈夫万喜良的真挚感情和悲愤情绪。它的曲调与广泛流行于江、浙一带的"春调"(春节期间演唱的一种曲调流畅、结构规整的小曲)等民间曲调有着密切的关系。本曲为五声徵调式，是由四个乐句分别落音为 2、5、6、5，具有起、承、转、合的结构形式。整个乐曲的结构严谨规整，旋律自然流畅，委婉抒情，具有鲜明的江南特色。歌曲因各段歌词内容的不同旋律也发生了局部的变异。如第三、四段歌词唱的曲调，开始的小节变为 6、1、2，第二、三、四段歌曲的第二句开始的曲调变为 $\underline{235}$ $3 \cdot \underline{532}$；第三段歌词的第四句的曲调变为 $\underline{2 \quad 2}$ $\underline{2 \cdot 376}$ 等。歌曲各段局部曲调的变异，增强了歌曲的表现力，使歌曲内容表现得更加深刻、细腻、生动。

[歌谱示意]

孟 姜 女

(小调、春调)

1=G　2/4

慢速

江苏苏州

(1·235 2161 | 5 1 656561 | 5 -) | 16 1 2 | 3532 3 | 5 65 3231 |

1.春 季 　　　里 来 　　是 新

2.夏 季 　　　里 来 　　热 难

(6 1 2)

3.秋 季 　　　里 来 　　菊 花

4.冬 季 　　　里 来 　　雪 花

```
 3
 2  -  | 5 5 3.532 | 1612 3. 5 | 2321 6561 | 6 5  -  | 6156 1 |
```

春，　家家　户　户　点红　灯，　别人家

（235 3.532）

当，　蚊子　叮　在　奴身　上，　宁愿

黄，　丈夫　一　去　信渺　茫，　终朝

飞，　孟姜女　千　里来送寒　衣，　途中

```
 1312 3 | 5 32 1.235 | 21 6. | 6123 12 76 | 5356 1. 3 | 2321 6516 | 6 5 - ‖
```

夫妻　团圆　聚，　孟姜　女　丈夫去造长　城。

叮奴千口　血，　莫叮　我夫万喜　良。

（2 2 2.376）

思夫千万　遍，　深夜　不宿我泪两　行。

（6123 12 76）

受尽千般　苦，　但愿　夫妻要两相　依。

民歌欣赏20：回娘家

[作品简介]

据传流行于河北省的这首民歌，自东方歌舞团的朱明瑛演唱之后，便很快流传开来，并受到了广大人民群众的普遍喜爱。歌曲以风趣、轻快的情调，生动地表现了日常生活中媳妇回娘家的一件趣事。歌词共有四段，语言通俗简明，生动形象，绘声绘色。它的旋律优美流畅，节奏明快活泼，旋律中装饰音和滑音的较多运用，增强了乐曲的色彩和表现力。

[欣赏提示]

这首乐曲结构严谨，是由前后两个乐段构成的二部曲式结构，两个乐段均由四个乐句构成，从乐句的整体看它是五声宫调式，前一乐段的四个乐句是两对上下呼应的语句。但由于第三乐句转入低音区，落音于低羽，造成了较强的不稳定性和对比性，有着"转"的性质。所以这四个乐句构成了起、承、转、合的结构关系。其中开始陈述的"起句"(第一乐句)和继续陈述的"承句"(第二乐句)两个乐句的关系最为密切。它们长短相等(均是四小节)，节奏相同。第二乐句的前半是第一句前半的重复(合头)，后半又是第一乐句后半的低五度移位模进。这段乐曲结束于徵，可看做徵调式。就整个乐曲而言它的终止感并不十分强烈，是半终止型，还有继续向前延伸的趋势。这段乐曲明朗开阔，所演唱的头一段歌词是整个歌曲的开场白，它把歌曲所要表达的事件中的环境、人物、地点、时间等作了一个概括的介绍：秋高气爽，杨柳青青叶茂，小河流水潺潺，风吹树叶刷啦啦作响，一个年轻的媳妇匆匆回娘家。后一乐段的四个乐句，是明显的起、承、转、合的结构形式。这一段落结束于主音宫，稳定性较强，突出了宫调式的色彩。由于这一乐段节奏较为紧凑，旋律更为活泼激情，加上调式色彩的差别，所以它与前一段形成了一定的对比。又由于它与前一乐段有着密切的内在联系和许多共同的因素，如在音调上等音调基本相似，并以基本音

调贯穿前后两个乐段，所以整个乐曲既有对比变化，又相对完整统一，很好地表现了歌词的内容。后一段乐曲反复演唱了歌词的后三段，它把歌曲所要表达的内容作了进一步的描述，把回娘家媳妇的穿着打扮、背上的娃娃、拿的礼物，以及因天气变化，下起雨来，使她变得狼狈不堪而无法去见她妈的情景和神态，描述得生动细腻，活灵活现。歌曲以"哎呀，我怎么去见我的妈"这句歌腔结束了全曲。这个结束句，不仅使歌曲结束得更加稳定和完整，而且寓意深长，是画龙点睛之笔，有着强烈的艺术效果。歌中衬词、衬腔的运用活泼生动，增强了歌曲的情感。这首小调风趣活泼，形象鲜明，雅俗共赏，富有较强的戏剧性。

[歌谱示意]

回 娘 家

河北民歌

1 = C 4/4

（歌谱）

风吹这杨柳么 唰啦啦啦啦 啦啦，

小河里流水这 哗啦啦啦啦 啦啦，

谁家的媳妇 她走呀走的忙呀，

原来她要回娘家。

1. 身穿大红袄， 头戴一枝花，
2. 一片乌云来， 一阵风儿刮，
3. 淋湿了大红袄， 吹落了一枝花，

胭脂和香粉她的脸上搽。
眼看着山中就要把雨下。
胭脂和香粉变成红泥巴。

左手一只鸡， 右手一只鸭， 身上还背着一个胖娃娃娃呀
躲又没处躲， 藏又没处藏， 豆大的雨点往我身上打呀
飞了一只鸡， 跑了一只鸭， 吓坏了背后的小娃娃呀

$$\dot{1}. \quad 3\ 53\ 2\ 32 \left|{}^{2}_{4}\ 1\ -\ -\ -\right| :\| {}^{2}_{4}\ 1\ -\ -\ -\ |\ 0\ 6\ 5\ 0\ |$$

咳	呀咳 得儿 喂!	喂!	哎 呀!
咳	呀咳 得儿 喂!		
咳	呀咳 得儿		

$$0 \quad 0\ 6\ 5\ 6\ 5\ 6\ |\ 2\ -\ 6\ 5\ |\ \dot{1}\ -\ -\ \dot{1}\ |\ \dot{1}\ -\ -\ 0\ \|$$

我 怎么去见 我 的 妈。

民歌欣赏21：绣荷包

[作品简介]

各地所流传的《绣荷包》大部分是反映青年男女爱情生活的民歌，但曲调不同，风格各异，有的含蓄柔和，有的直接明朗。如流行于山西中部的《绣荷包》，就是只有五段唱词的分节歌形式，歌词的语言淳朴亲切，生动形象。

[欣赏提示]

这首歌曲的旋律是由上下两个乐句构成的单乐段，曲调优美抒情，带有一定的忧郁色彩，较好地抒发了一个年轻妇女对远走口外情郎的思念和爱慕之情。歌曲最后结尾于高音区的拖腔，不仅增强了歌曲的结束感，而且还突出了盼望情郎早日归来的深情感。

[歌谱示意]

绣 荷 包

1=G 2/4 山西民歌

$$(5\ 2\ 1\ 5\ 2\ 5\ |\ 5\ 1\ 6\ 5\ 1\ 5) \| :\ 5\ 5\ \dot{1}\ \dot{2}\ |\ 5\ 4\ 5.\ |\ \dot{1}\ 5\ 6\ 5\ 4\ 2\ |\ 1\ -\ |\ 2\ 5\ \dot{1}\ |$$

初一到十五， 十五的月儿 高， 那春 风
一绣一只 船， 船上 张着 帆， 里面 的

$$5\ 6\ 4\ 2\ 1\ |\ 4\ 4\ 2\ 1\ 2\ 6\ |\ 5.\ -\ |\ (2\ 5\ \dot{1}\ |\ 5\ 6\ 4\ 2\ 1\ |\ 4\ 4\ 2\ 1\ 2\ 6\ |\ 5.\ -\)\|$$

摆 动 杨呀 杨柳 梢。
意 思 情郎 你去 猜。

$$5\ 5\ \dot{1}\ \dot{2}\ |\ 5\ 4\ 5.\ |\ \dot{1}\ 5\ 6\ 5\ 4\ 2\ |\ 1\ -\ |\ 2\ 5\ \dot{1}\ |\ 5\ 6\ 4\ 2\ 1\ |\ 4\ 5\ 5\ 6\ 1\ |$$

三月桃花 开， 情人 捎书 来， 捎书 书 带信 信 要一个 荷包
二绣鸳鸯 鸟， 栖息 在河 边， 你依 依 我靠 靠 永 远不分

$$\widehat{54}\,5.\ |\ (\widehat{4}\,5\,\widehat{6}\,\widehat{1}\ |\ \widehat{54}\,5.\)\ :\|\!\ 5\,5\,\widehat{1}\,2\ |\ \widehat{54}\,5.\ |\ \widehat{1}\,\widehat{56}\,\widehat{542}\ |\ 1\ -\ |$$

袋,　　　　　　　郎是年轻 汉,　　妹如 花初 开,

开,

$$\widehat{2}\,5\ \ \dot{\underline{1}}\ |\ \widehat{5642}\,1\ |\ \dot{\underline{1}}\,\dot{\underline{1}}\,\widehat{2}\,\dot{\underline{1}}\ |\ \widehat{54}\,5.\ |\ (\dot{\underline{1}}\,\dot{\underline{1}}\,\widehat{6}\,4\ |\ 5\ \ 0\)\,\|$$

收到 这 荷包袋, 郎你要早回 来。

民歌欣赏 22：茉莉花

[作品简介]

在我国江南、华北、东北等地流行着多种多样的《茉莉花》民歌，但流行最广、最受人们喜爱的还是流行于江苏扬州的这首《茉莉花》。这首民歌历史悠久，可追溯到明代，当时名为《鲜花调》。这首民歌通过对茉莉花的赞美反映了青年男女的纯真爱情。歌曲借花抒情，以芳香四溢的茉莉花来隐喻爱情，把在封建制度下没有自由的男女爱慕之情，以曲折含蓄的手法，生动形象地表现出来。

[欣赏提示]

这首歌曲的唱词是三段四句体，语言淳朴生动，亲切含蓄。它的旋律是由四个乐句构成的单乐段，是起、承、转、合的结构关系。它的前两句句逗清晰，后两句连接紧密不易断开。由于第三乐句紧缩，句后无停顿，与第四乐句衔接紧凑，所以也有不少人把它看成是由三个乐句构成的单段结构。其节拍形态多变，旋律进行以级进为主，间有小跳，曲折流畅，自然平稳，听来优美秀丽，委婉抒情，具有典型的江南特色。歌曲没有使用衬词衬腔，但其中切分节奏的多处使用，给人以轻盈活泼之感。乐句把歌词内容表现得细腻生动，结束时对后两句的重复和在高音区的句尾拖腔，增强了歌曲的表现力和结束感，使歌曲结束得更为生动完满。这首民歌不仅受到我国广大人民的喜爱，而且它还远渡重洋，许多国家把它作为中国的典型民歌传播。意大利作曲家普契尼，曾把它运用到他的歌曲《图兰多特》的第一幕中。当皇宫的官员宣布向公主求婚的波斯王子没有猜中公主的三个谜语而要按照约定处死他时，宫中的姑娘们怀着同情的心情，希望他同公主花好月圆，这时她们唱起了一支委婉缠绵的歌，这支歌的旋律就是源于我国江苏民歌《茉莉花》的曲调。

[歌谱示意]

茉 莉 花

$1=\flat E\quad \dfrac{2}{4}$

中速　　　　　　　　　　　　　　　　　　　　江苏民歌

$$\widehat{323}\,5\ \widehat{651}\,6\ |\ \widehat{53}\,5\ \ \ 6\ |\ \dot{\underline{1}}\,2\,3\ \widehat{2161}\ |\ 5\ \ \ -\ |\ \widehat{53}\,5\ \ \ 6\ |$$

1.好 一朵茉 莉 花，　　　好一朵茉 莉　花，　　　满 园

2.好 一朵茉 莉　花，　　　好一朵茉 莉　花，　　　茉 莉

3.好 一朵茉莉　花，　　　好一朵茉 莉　花，　　　满 园

| 1 23 | 165 | 5 2 | 353 2 | 16 1. | | 321 | 2.3 | 5 61 | 6 5 |

花　草　香也　香不过　它;　　我有　心　采　一朵
花　开　雪也　白不过　它;　　我有　心　采　一朵
花　开　比也　比不过　它;　　我有　心　采　一朵

| 532 | 353 2 | 12 6. | 1 | 2.3 1216 | 16 5. | 321 2.3 |

结束句

戴,　看花的　人儿　要　将　我　骂。　我有　心
戴,　又怕　旁人　笑　话。
戴,　又怕　来年　不　发　芽。

| 5 61 | 6 5 | 532 | 3532 | 12 6. | 1 | 2.3 1216 | 5613 2161 | 5 — |

采　一朵　戴,　又怕　来年　不　发　芽。

民歌欣赏 23：道拉基

[作品简介]

这是流行于我国吉林的一首朝鲜族民歌。道拉基就是桔梗,是朝鲜族农民爱吃的一种野菜,朝鲜语发音叫"道拉基"。歌曲是一首反映不幸的爱情生活的民歌,表现了一位忠于爱情的朝鲜族姑娘因情人不幸死去,她借口上山挖野菜去到情人坟上献花的情景,抒发了姑娘对情人坚贞和无限怀念之情,塑造了一位忠于爱情、勤劳淳朴的朝鲜族姑娘的生动形象。

[欣赏提示]

歌词共有三段,每段为六句体。在歌词的第四句和第五句之间夹有过渡性衬词,歌词的特点是各段词除第三、四句不同外,其余第一、二句和第五、六句包括衬词在内完全相同。鉴于歌词的这些特点,与其相适应的乐曲结构也较别致,乐曲由七个乐句构成,音乐材料简练。乐曲的第三、四句和第六、七句是第一、二句的重复和变化重复,第五乐句是一个过渡性或连接性衬腔,旋律有新的发展,整个乐曲显得既统一协调又有对比变化,音乐形象鲜明生动,如果以 a b c 代表不同的乐句,其结构图则为 a b a, b c a, b。

乐曲是五声徵调式,旋律自然流畅,优美动听。它与歌词结合得紧密得体,深刻地揭示了歌词的内容。歌曲采用了 3/4 节拍,节奏鲜明,富有较强的舞蹈性和浓郁的民族特色。

[歌谱示意]

道 拉 基

1=G 3/4 吉 林

3 3 3 | 3 3．22 | 5 5 65 | 3．5 3．21 | 2 3 3 3 |

1.道拉基①　道拉基，道拉　基　　白白的
2.道拉基　道拉基，道拉　基　　白白的
3.道拉基　道拉基，道拉　基　　白白的

2．3 2．1 6 5 | 6．1 656 | 5 － － | 3 3 － | 3 3．2 2 |

桔梗哟　长满山野，　　只要　　挖出
桔梗哟　长满山野，　　挖出　　桔梗
桔梗哟　长满山野，　　你　　借口

5 5 65 | 3．5 3．21 | 2 3 3 3 | 2．3 2．1 6．5 | 6 1 656 |

一　两　棵，　　就可以　装满我的小　菜
装在　篮　里，挖出　给儒仅②用　裙
去挖　桔　梗，其实到情郎坟上去　献

5 － － | 6．5 6．15 | 6．5 6．15 | 1 1．2 | 1 － 2 |

筐。　哎嘿哎嘿唷　哎嘿哎嘿唷，哎嘿　　唷。
包。　哎嘿哎嘿唷　哎嘿哎嘿唷，哎嘿　　唷。
花。　哎嘿哎嘿唷　哎嘿哎嘿唷，哎嘿　　唷。

23 3 3 | 3．2 12 | 5 5 | 6 5 | 3．5 3 21 1 |

你　呀！　叫　我　多　难　过。

2 3 3 3 | 2．3 2．1 6．5 | 6 1 656 | 5 － － |

因　为你　长的地方叫我太难　挖。

注：①道拉基：就是桔梗，一种野菜。
　　②给儒仅：是一种野菜。

民歌欣赏 24：赶牲灵

[作品简介]

　　这是一首非常优秀的陕北民歌，是音乐会上经常演唱的曲目之一。许多著名的歌唱家都把它作为自己的保留曲目。民歌的旋律具有浓郁的陕北地方风味，高亢而细腻，质朴而

风趣，把少女盼望赶牲灵的情人归来的心理活动表现得惟妙惟肖。歌词的语言生动，具有地方特色的衬字的运用，使歌词更富有生活气息。

[欣赏提示]

全曲由上下两个乐句组成，旋律跳动较大，四、五度音程以及七度和八度音程的进行，构成了全曲别具风格的旋律音调。另外，前后倚音和滑音等装饰音的运用，增强了旋律的地方风味，使旋律音调更接近语言音调，丰富了语言的表现力。

第一乐句共八小节，旋律是抒情叙事的，节奏是舒展而宽广的。乐句又可分为两个小乐句，前五小节和后四小节。两个分句彼此相呼应：前句落在属音上，后句落在主音上。

5 5̲1̲ | 6̲.5̲3̲2̲ | 2̲ 1̇ | 2 - | 2 - | 6̲ 5 | 2̇.1̲7̲6̲ | 5 - | 5 ……

走头 头的那个 骡子 哟， 三盏 盏的那个 灯。

第二乐句共九小节，旋律一气呵成，音区较高，情绪激昂，把人物的思想感情抒发得淋漓尽致。

2̲2̲ 2̲ 2̲5̲ | 2̲ 1̲2̲ | 1̇ 6̲5̲ | 2̲ 1̇ | 2̲.5̲5̲ | 1̇ 7̲6̲ | 5 - | 5 ……

啊呀 带上 了那个 铃子 哟，啊 哇 哇的那个 声。

这首民歌让人百听不厌，深受群众的喜爱。

民歌欣赏25：兰花花

[作品简介]

这首陕北民歌，以淳朴、生动的语言，优美、流畅、高亢、有力的"信天游"曲调，热情歌颂了一位聪明美丽的姑娘——兰花花。她为追求幸福，为了追求爱情自由，不向封建势力屈服，甚至不惜拼上性命，勇敢地向封建礼教提出挑战，塑造了一位具有强烈反抗精神的妇女形象。

[欣赏提示]

民歌采用了分节歌的形式，用叙事的手法，好像在向人们叙述一个娓娓动听的故事。

全曲只有上、下两个乐句，上句旋律音区较高，具有抒情的特点，它由两个分句组成，两个分句的尾音都落在主音上，形成了八度呼应。

6̲ 7̲ 6̲6̲5̲ | 6̲.7̲6̲ | 5̲.6̲3̲2̲ | 1̇. ……

青线 线那个 蓝线线， 蓝格 英英 采，

下句旋律低回环绕，叙事的特点较显著，它起着全曲"合"的作用，结尾落在主音上，使民歌完满结束。

$$\underset{生}{2} \quad \underset{下}{2} \quad \underset{一}{3} \quad \underset{个}{5 \cdot 5} \mid \underset{兰}{3 \quad 6} \quad \underset{花}{5 \quad 3} \mid \underset{花}{2 \quad 3 \quad 2 \quad 1} \quad \underset{实}{6 \cdot 5} \mid \underset{是}{6} \quad - \parallel$$
生　下　一　个　兰　花　　花　实　是　爱　死　人。

民歌欣赏 26：牧歌

[作品简介]

内蒙古民歌。

蓝蓝的天空上飘着那白云，

白云的下面盖着雪白的羊群。

羊群好像是斑斑的白银，

撒在草原上多么爱煞人。

这首民歌只用了四句歌词，就把草原上美丽富饶的迷人景色展现在人们面前。而民歌的旋律也很富有诗意，它具有内蒙古民歌的旋律优美、抒情、高亢、悠扬等特点。

[欣赏提示]

民歌采用了两个乐句的乐段结构形式。

第一乐句的旋律处在较高音区，并出现了全曲的最高音，旋律是波浪式进行的。第二乐句一开始，便使用了五度下行跳进，使旋律转入低音区，给人以美丽、辽阔的感觉。

这首民歌的调式为 d 宫、g 宫交替调式。

上句的旋律进行中，可看出最稳定的音是"5"。而旋律的"7"是作为正音来使用的，它和"5"正好构成了音阶中唯一大三度音程，因此它在这里不是处于"变宫"的地位，而是处于"角"的地位；而"5"也不作为属音，而是作为主音的地位出现。

$$3 \quad 5 \quad 5 \cdot 5 \mid \overset{56}{7} \quad 6 \quad 6 \cdot 7 \mid 3 \quad 5 \quad 5 \mid 6 \quad 5 \quad 6 \quad 5 \cdot - - \mid \cdots \cdots$$
蓝蓝　　的　天　空　　上　飘　着　　那　白　云，

如果把旋律中的音符以"5"为主音排列起来，它的音阶形式是：5 6 7 3 5。

从音阶中可以看出，它是符合宫调式的特征的。从五度相生的观点来看，它是省略属音"2"的五声宫调式。又因为民歌的 1＝G，所以为宫调式。如：

$$6 \quad \dot{1} \quad \dot{1} \cdot \mid \dot{1} \quad \dot{3} \quad \dot{2} \cdot \mid \dot{3} \quad 6 \quad \dot{1} \quad \dot{1} \cdot \mid \dot{2} \mid \dot{1} - - \mid$$

$$5 \quad 1 \quad 1 \cdot \mid \dot{2} \mid 3 \quad 2 \cdot \mid 2 \quad 3 \quad 2 \mid \dot{6} \mid 1 \quad 1 \quad \underline{2 \, 1 \, 2 \, 3} \mid 1 - - \parallel$$
白　云　　的　下　面　　盖　着　雪　白　的　羊　　群。

可以看出，上下两句几乎是一样的，只不过相距五度而已。

由于采用了这种交替手法，使人听后觉得特别新鲜，别有一番情趣。难怪有许多作曲

家为它动人的旋律所倾倒，把它改编为无伴奏合唱、大提琴独奏曲等。

民歌欣赏 27：小白菜

[作品简介]

这首河北民歌广泛流传于河北省和我国北方一带，几乎家喻户晓，人人皆知。民歌深刻地表现了一个失去亲娘而受人虐待、孤苦无依的女孩悲伤痛苦的心情，也是对旧社会不合理的家庭关系的控诉。

此歌曲的歌词通俗、朴素，旋律悠长、凄凉，多下行级进，它的音调具有哭泣的特性。

[欣赏提示]

这首民歌的第一小节是歌曲的胚胎，它由连续的下行音调组成，节奏先短后长，更接近哭泣的音调。第二小节在词曲的结合上，由前面的一字一音发展成为一字二音，突出了委婉、凄凉的语气。

5	3	3	2	-	5	5 3	3 2	1	-	……
小	白	菜	呀，		地	里	黄	呀，		

第二小节是根据第一小节的音型自由模进而成，第三、四小节也都是由第一小节的连续下行自由模进发展而成的。旋律的逐渐下行，使沉痛的感情逐渐加深，悲惨之情越来越浓。特别是最后两小节句尾的衬句，起到了扩充的作用，同时使婉转思念、孤苦无依的情绪得到了进一步的渲染。

1	3	2	6	-	2	1	7 6	5	-	……
三	两	岁	呀，		没	了	娘	呀。		

这首民歌的调式为六声徵调式，"7"音调虽然只出现了一次，但它的出现更加强了歌曲的凄凉、辛酸的感情，具有强烈的艺术感染力。

民歌欣赏 28：沂蒙山好风光

[作品简介]

这是一首优秀的山东民歌，流传很广，脍炙人口。它的旋律优美、抒情，节奏舒展、宽广，音乐具有典型豪放的山东风格特点。

[欣赏提示]

全曲共有四个乐句，为单乐段的分节歌形式。唱词为两句一段，而两个乐句唱一段歌

词，别有风味。

第一乐句共有三小节，旋律质朴、流畅，尤其是开始的四度向上跳进，加强了旋律豪放的性格特点。

```
2  5  32 | 3  53 21 | 2  -  - |……
人  人  那个  都  说  哎！
```

第二乐句是第一乐句的发展变化，旋律线逐渐向下移动，节奏基本相同，并保持了四度跳进的特点。

```
2  5  2 | 35 32 16 | 1  -  - |……
沂  蒙  山    好，
```

第三乐句是转句，旋律采用了模进的发展手法向下伸展，并出现了离调，使旋律显得格外新颖。它的节奏仍和上两句相同。

```
1  3  23 | 5  7  65 | 6  -  - |……
沂  蒙  那个  山  上，
```

第四乐句是合句，节奏变化较大，旋律线进行到全曲的最低音区，感情真挚、深情，是发自内心的赞美。

```
1.  27 6 | 53 5  - | 5  0  0 |
好   风 光。
```

这首民歌每句的结尾，都以结尾音为中心作回返进行，增强了民歌的抒情性，使民歌的内容得到了生动的体现。

民歌欣赏 29：康定情歌

[作品简介]

这是四川民歌，又名《跑马溜溜的山上》。全曲由三个乐句组成，为单乐段形式。其旋律发展手法特别凝练，全曲以"3 5 6 65"这一短小乐汇为核心，采用了重复、变化重复、自由模进等手法，发展为一首短小精悍、结构紧凑、优美动听的歌曲。

[欣赏提示]

全曲的旋律在一个八度内 6-6 进行，第一乐句用四音列组成的旋律在全曲的较高音区波浪进行，情绪热烈、激情。全句共四小节，后两小节是前两小节的稍加变化的重复。

$$3\ 5\quad 6\ 6\ 5\ |\ \overset{\frown}{6\cdot\ 3}\ \ 2\quad |\ 3\ 5\quad 6\ 6\ 5\ |\ 6\ 3\cdot\quad|$$

跑马　溜溜的　山　　上，　　　一朵　溜溜的　云哟，

第二乐句是第一乐句的变化重复，它的前两小节和第一乐句相同，后两小节则是第一乐句后两小节下四度的自由模进。这一乐句的句尾旋律下行，落在全曲最低音，也是全曲的主音 6 上，与上句落在属音 3 上的半终止形成呼应。到此，全曲的调式基本明确，为五声 D 羽调式。

无论从旋律上和唱词上，第三乐句都是补充性质的，是补充乐句。全句由五小节组成，前三小节 $6\ 2\cdot\ |\ 5\ 3\cdot\ |\ \overset{\frown}{2\ 1}\ 6\cdot$ 是第二乐句中 $5\ 3\quad 2\ 3\ 2\ 1\ |\ 2\ 6\cdot$ 的变化发展，与前两个乐句有着音调与节奏上的联系。

$$6\ 2\cdot\quad|\ 5\ 3\cdot\quad|\ \overset{\frown}{2\ 1}\ 6\cdot\quad|\ 5\ 3\quad 2\ 3\ 2\ 1\ |\ 2\quad 6\cdot\quad\|$$

月亮　　弯　　弯　　　康定溜溜的　城哟。

这一句的旋律起伏较大，气息较宽广，从低音 6 开始，感情是真挚的，再加以衬词"月亮弯弯"以及"溜溜的"的运用，使民歌更具有浓厚的地方特色，并加深了舒展、深沉、委婉动听的风格。

民歌欣赏 30：太阳出来喜洋洋

[作品简介]

这首四川民歌描写了旧时代的劳动人民上山砍柴的劳动生活，高亢明快的旋律表达了他们的乐观情绪。

[欣赏提示]

民歌采用了上、下两句式的乐段结构，其调式为五声商调式。

上句有四小节，以 $\dot2$ 为主，构成 $\dot1\ \dot2\ \dot3$ 三音列的旋律进行。这种进行虽然旋律的起伏不大，但却特别明快。这种级进式的三音列进行，更接近歌词的语言音调。句尾落在属音 6 上，形成半终止。

$$\dot2\ \dot3\ \dot2\ \dot1\ |\ \dot2\quad \dot3\ 0\ |\ \dot1\ \dot2\ \dot3\ \dot2\ |\ \overset{\frown}{\dot2\ \dot1}\ 6\ 0\ |\ \cdots\cdots$$

太阳 出来 罗 儿　喜洋洋噢　朗罗，

下句有六小节，以 6 为主，采用了 $5\ -\ 6\ -\ \dot1\ -\ \dot2$ 四音列进行。旋律中强调了 $6\ -\ \dot2$ 四度进行，这就使旋律更为高亢、豪放，有生气。最后是以 $6\ -\ \dot2$ 四度进行而结束的。这种终止法很有特点，具有浓郁的地方特色。

```
5 6  1̇6 | 2̇2 6 | 5  6̇0 | 1̇6 2̇1 | 1̇6 2̇ | 2̇ - ‖
挑起 扁担  朗朗 扯  光  扯   上山 岗噢  朗罗。
```

歌中运用了模拟锣鼓音调节奏的形声衬词"朗朗扯光扯",更增添了民歌的欢乐气氛,具有强烈的艺术效果。同时,由于衬词的增加也使下句扩充为六小节,从而使民歌成为不等长的两句式乐段,打破了对称的两句式乐段结构,显得更加活跃。

关于这首民歌的调式,有人认为是羽、商交替调式,理由是:上句旋律中强调 2 和 3 两个音,而它们正是羽调式的下属音与属音,由于反复强调了羽调式的下属音与属音 2 和 3,从而衬托出主音 5 的稳定性,而句尾落音又是 5,所以为羽调式。从五度相生的观点来看,是省略 6 音的五声 B 羽调式。同理,下句为省略 3 音的五声 E 商调式。因此,这首民歌的调式为 B 羽和 E 商交替调式。

民歌欣赏 31:槐花几时开

[作品简介]

这首民歌是四川宜宾地区的一首传统山歌。它流传的年代较为久远,清代光绪年间刻本《四川山歌》中已载有此歌歌词。

这首民歌,歌词的语言朴素,既形象生动,又言简意赅,有着强烈的生活气息。它的旋律优美动听,调少情多,具有浓厚的地方特色。

[欣赏提示]

全曲共四个乐句,建立在五声羽调式上。

第一乐句,旋律的第一拍便用了节奏紧密的四个十六分音符,从全曲最高音 1̇ 开始,然后迂回下行,句尾落在调式的属音 3 上。旋律音调接近语言音调,非常口语化。旋律从高音开始,是和歌词中提示的"高高山上"这一特定环境有关的。而连续十六分音符的运用,则是为了更恰当地表现姑娘等待情郎到来的欢悦心情。

```
1̇1̇1̇6 6̇ | 5 1̇6  6̇5 5 3 | 3  - | ……
高高山上 哟  一树喔 槐哟  喂,
```

第二乐句的旋律与第一乐句相呼应。句尾虽然落在调式的主音上,但却是在弱拍上。这样,促使旋律不停顿地继续往下发展。句首十六分音符的运用,同样是为了表达姑娘盼郎来的急切心情。

```
5 5 3 6  2̇ | 5  3  6̇. 3 | 2  6̇ | ……
手把栏杆 啥  望 郎 来   哟    喂。
```

第三乐句是第一乐句的变化重复，开始的旋律用较低的音区，好像模拟年迈人说话噪音较低的特点，旋律显得诙谐、风趣。

6 1̲1̲6̲ 6 0 i̲ | 6 6̲i̲ 6̲ 5̲6̲ | 3 - | ……

娘问女儿 呀， 你 望啥 子哟 喂?

接着是一小节的衬句，它虽然只有两拍，但却十分微妙地表现了姑娘的内心活动和羞涩神态：怎么回答母亲提出的问题呢？

第四乐句是第三乐句的变化重复，节奏放宽一倍，变得较稀疏，把姑娘回答母亲提问时的那种搪塞支吾、故作镇静的神态表现得惟妙惟肖。

5 3̲5̲ 3̲6̲ | 2 - | 5̲3̲ 6̲.3̲ 2 6̣ | 6̣ 0 | ……

我望 槐花 啥 几时 开 哟 喂。

民歌欣赏 32：清江河

[作品简介]

这首优秀的民歌，流行于湖北西部地区。歌词用写景叙事的手法，通过对渔家劳动生活的描写，表现了一对男女青年的淳朴爱情。

[欣赏提示]

民歌的曲调非常优美、动听。全曲共有四个乐句，前三个乐句节奏相同，都使用了 X̲ X̲ X 这样一个节奏型，尤其是节奏型中连续切分节奏的运用，给人以船在江上随波荡漾的动态感觉，这就更形象地表达出歌词中所揭示的特定环境。

第一乐句，旋律在一个纯五度内波浪式平稳级进，舒展、流畅。全句以第一小节为核心，加以重复、变化重复而成。

6̲ 6̲ 5̲ | 6̲ 6̲ 5̲ | 6̲ i̲ 6̲i̲6̲5̲ | 4 - |

清 江 河水 清 又 长，

第二乐句，以第一乐句的结尾音作为开始音，是第一乐句的变化重复。其音域扩展为八度，旋律线以下行为主，从 6 开始，音阶式的下行至低八度，气息较宽广，情绪较前深情，旋律美妙、动听。

4̲ 4̲ 5̲ | 6̲ 6̲ 5̲ | 3̲ 2̲ 3̲5̲2̲1̲ | 6 - - |

五 里 沙洲 十 里 滩，

　　第三乐句，又以第二乐句的结尾音作为开始音。有趣的是，这一乐句的旋律进行正好与第二乐句相反，它是以 6 开始上行，音阶式的上行到高八度的 6，可以看做第二乐句的逆向进行。由于旋律线的逐渐向上，情绪也变得比较激昂。

$$\underline{\dot6}\cdot\ \underline{\dot6}\qquad 1\ |\ 2\quad 2\qquad 1\ |\ \underline{\overset{\frown}{1\ 2}}\ \underline{3\ 2\ 3\ 5}\ |\ 6\quad -\quad -\ |$$

哥哥　　你　捕鱼　哪　我　结　网，

　　第四乐句，同样以第三乐句的结尾音作为开始音，节奏与前三个乐句不同，但第一小节仍保留了切分节奏的特点。其旋律线是第三乐句的逆向进行，它又从 6 下行级进至低八度的 6，和第三乐句形成了呼应，情绪也随之平静下来。

$$\dot6\quad \dot6\qquad \underline{\overset{\frown}{5\ 3}}\ |\ 2\cdot\underline{3}\ \underline{2\ 1}\ |\ \underline{2\ 1}\ \underline{6}\quad \overset{\frown}{6}\ |\ \underline6\quad 0\ \|$$

妹妹　哟　你　把舵来　我　荡　桨。

　　这首四个乐句的民歌，旋律的发展手法非常别致，这种连环式的进行和逆向进行，使乐句与乐句之间紧紧相加，紧密地连接成一体，旋律有起有落，时高时低，异常生动。

　　这首民歌的调式为角、羽交替调式。前两个乐句建立在角调式上，后两个乐句则建立在羽调式上。这种交替调式的运用给人以特别新鲜的感觉，它丰富了民歌的表现力，给民歌增添了新的色彩。

民歌欣赏 33：草原情歌

[作品简介]

　　这是青海民歌。这首民歌共有四段歌词，前两段用非常形象的比喻赞美姑娘美貌，后两段则是表达青年对姑娘真诚的爱情。

[欣赏提示]

　　全曲由上、下两个乐句构成，第一乐句共有四小节，旋律基本由第一小节变化重复而成。

$$\underline{6\ \dot1}\ \underline{\overset{\frown}{\dot2\ \dot1\ 7}}\ |\ \underline{6\ \dot1}\ \underline{\overset{\frown}{\dot2\ \dot1\ 6}}\ |\ \underline{6\ \dot1}\ \underline{\dot1\ \dot2\ 7}\ |\ 6\quad -\ |$$

在那　遥远的　地　方，　有位　好姑　娘

　　第二乐句由于歌词的缘故，扩展为五小节。

$$\underline{6\ \dot1}\ \underline{\dot2\ \dot1\ 6}\ |\ \underline{5\ 5}\ \underline{\overset{\frown}{6\ 4\ 5}}\ |\ \underline{6\ \dot1}\ 4\ 5\ |\ \underline{6\ 5}\ \underline{\overset{\frown}{6\ 4\ 3}}\ |\ \overset{\frown}{2}\quad -\ |$$

人们　走过了　她的　帐房，　都要　回头　留恋地张　望

旋律是在第一乐句的基础上发展变化而来的，异常优美、抒情，手法却非常集中、简练。

这首民歌的调式目前说法不一，有的认为是七声商调式，有的认为是七声雅乐羽调式，各有其理由。我们认为，这首民歌为羽调式，但两个乐句的调性有变化。第一乐句是六声 A 羽调式。

A羽调式
```
6 1 | 2 1 7 | 6 1  2 1 6 | 6 1  1 2 7 | 6  - |
```

第二乐句是六声 D 羽调式。

D羽调式
```
6 1 | 2 1 6 | 5 5 6 4 5 | 6 1  4 5 | 6 5 6 4 3 | 2  - ‖
```

第二乐句虽然结束于 2，但却不是商调式。因为在旋律中过多地强调了 4 音的地位，它在这里不再是偏音，而是处于宫音的地位了，也就是我们常说的"清角为宫"，从而使旋律转入下属方面的调性，强调了对牧羊姑娘发自内心的爱慕之情。

[歌谱示意]

草 原 情 歌

```
6 1 | 2 1 7 | 6 1  2 1 6 | 6 1  1 2 7 | 6  - |
```
1. 在 那 遥 远 的　地　方，　有 位 好 姑 娘，
2. 她 那 粉 红 的　小　脸，　好 像 红 太 阳，
3. 我 愿 抛 弃 了　财　产，　跟 她 去 牧 羊，
4. 我 愿 做 一 只　小　羊，　跟 在 她 身 旁，

```
‖: 6 1 | 2 1 6 | 5 5 6 4 5 | 6 1  4 5 | 6 5 6 4 3 | 2  - ‖
```
人们 走过了 她 的　帐房，　都要 回头　留恋地张　望。
她那 美丽 动人的 眼睛，　好像 晚上　明媚的月　亮。
每天 看着她 粉红的 笑脸，　和那 美丽　金边的衣　裳。
我愿 她拿着 细细的 皮鞭，　不断 轻轻　打在我身　上。

民歌欣赏 34：玛依拉

[作品简介]

这是一首新疆哈萨克民歌。玛依拉是哈萨克族一位美丽姑娘的名字，她开朗活泼，善于歌唱，非常惹人喜爱。这首民歌用高亢、嘹亮、富有草原风味的旋律，非常形象地描绘了这位天真美丽的姑娘。

[欣赏提示]

全曲由四个乐句和副歌性的八小节补充衬句组成，为乐段式的分节歌形式。

这首民歌用较活跃的 3/4 拍子，使旋律更加活泼、热情。第一乐句有五小节，旋律大多为级进。

$$5 \quad \overset{\frown}{i\,7}\,i \mid \overset{\frown}{7}\,\overset{\frown}{i\,2}\,\overset{\frown}{7}\,i \mid 7 \quad 6 \quad \overset{\frown}{7\,2} \mid i \; - \; - \mid i \; - \; - \mid \cdots$$

　人　们　都　叫我玛依拉，诗　人　玛依拉，

第二乐句完全重复第一乐句，只是歌词不同。

$$5 \quad \overset{\frown}{i\,7}\,i \mid \overset{\frown}{7}\,\overset{\frown}{i\,2}\,\overset{\frown}{7}\,i \mid 7 \quad 6 \quad \overset{\frown}{7\,2} \mid i \; - \; - \mid i \; - \; - \mid \cdots$$

　牙　齿　白　声　音　好，歌　手　玛依拉，

第三乐句是第一乐句的变化重复，压缩为四小节。

$$5 \quad \overset{\frown}{i\,7}\,i \mid \overset{\frown}{7}\,\overset{\frown}{i\,2}\,\overset{\frown}{7}\,i \mid 7 \quad \overset{\frown}{76}\,\overset{\frown}{7}\,i \mid \overset{\frown}{76}\,5\,5\,5\,0 \mid \cdots$$

　高　兴　时　唱上一首歌，弹　起　冬不　拉，冬不拉。

第四乐句仍为五小节，但在旋律与节奏上与前面形成了对比，旋律进行由热情、活泼变得抒情、平稳，更富有歌唱性。节奏也由欢快、急促变得较为宽广。

$$5 \quad 6 \quad \overset{\frown}{65} \mid 5 \; - \; 3 \mid 4 \; - \; \overset{\frown}{54} \mid 3 \quad 2 \quad \overset{\frown}{32} \mid \overset{\frown}{345}\,6 \mid \cdots$$

　来　往人　们　挤　在　我　的　屋檐底下，

最后一句是八小节补充衬句，旋律一气呵成，由第四乐句变化而成。

$$\overset{\frown}{56}\,\overset{\frown}{53}\,\overset{\frown}{45} \mid 4 \quad \overset{\frown}{32}\,\overset{\frown}{34} \mid \overset{\frown}{56}\,\overset{\frown}{53}\,\overset{\frown}{45} \mid 4 \mid \cdots$$

玛依拉　玛依　拉　哈啦拉库　拉依拉　拉依　拉

唱词完全是衬词，节奏更加急促，情绪更加欢快，全曲在热烈、欢乐的气氛中结束。

这首民歌虽然采用了乐段结构形式，但整首民歌却明显地分为两部分：前三个乐句为一部分，后两个乐句为一部分。前后两部分在很多方面形成了对比，前一部分旋律大多处于较高音区，高亢、热烈；后一部分旋律处于较低音区，平稳、抒情。前部分的旋律中只用了 5 6 7 1 2 五个音，由第一乐句的旋律形成重复、变化重复而构成。后一部分的旋律则用了 1 2 3 4 5 6 六个音，由第四乐句的旋律变化发展而成。两部分的旋律形成对比，但都富有鲜明的民族风格和地方特色，因而又十分协调、统一，形成不可分割的整体，从不同的侧面描绘出了天真美丽的玛依拉形象。

民歌欣赏 35：送我一支玫瑰花

[作品简介]

这是新疆维吾尔族民歌。这首民歌用富有趣味并富有生活气息的语言，表达了青年男女之间真诚的爱情，正像歌中唱的："我们的爱情像那燃烧的火焰，大风也不能把它吹熄。"

这首民歌的旋律优美舒畅，节奏变化丰富，每个乐句开头的节奏均为 X X X X X，从而使全曲的节奏非常协调、统一。

[欣赏提示]

全曲共由四个乐句组成，演唱时，三、四乐句连续重复一次。第一乐句从主音 6 开始级进至属音 $\overset{.}{3}$，第二乐句又下行级进至 $\overset{.}{2}$，形成一个大的波浪，气息宽广，特别抒情。

6 6 6 6 | 6 2. #i | 2 3. | 3 - | 4 4 4 4 | 3 2 #i 2 | 2 - | 2 - | ……

你送我一支 玫 瑰花，　　我要诚恳 谢谢 你。

第三乐句和第四乐句都落于主音 6 上，而第四乐句的旋律则是第二乐句下四度的严格模进。

i i i i i | i 2 | 3 3 i | 7 6 6 | i i i i i | 7 6 #5 6 | 6 - | 6 - |

哪怕你自己 看 着 像个 傻 子，我还是能够 看得上 你。

有趣的是，前两个乐句的旋律还可看做是在 d 小调上，而后两个乐句的旋律则是在 a 小调上，是两个不同调性的小调式的互相转换。正因为这样，整首民歌不但色彩显得特别新鲜，而且旋律的进行也特别富于动力感，给人留下了深刻的印象。

第四节　艺术歌曲欣赏

艺术歌曲欣赏 1：教我如何不想她

[作者简介]

这首歌曲是由刘半农作词，赵元任作曲的。赵元任(1892—1982)，现代作曲家、世界著名语言学家，字宜重，原籍江苏常州。他 1892 年生于天津，幼时就读于家乡私塾。1910 年，他以优异的成绩考取了清华官费留学生，先在美国康奈尔大学攻读数学，得学士学位后转入哈佛大学，获得了哲学博士学位。1920 年回国，任教于北京清华学校，后又赴法国研究语言学。1925 年，清华学校增办国学研究院，赵元任被聘为导师，1929 年又受

聘为当时的中央研究院历史语言研究所研究员兼语言组主任。这期间，赵元任先后任夏威夷、耶鲁、加州等大学教授，并任美国语言学会会长和东方学会会长，享有国际声誉。

赵元任的父亲擅长吹笛子，母亲精通昆乐，这使他从小就受到民族民间音乐的熏陶。音乐原本是赵元任的业余爱好，但由于他的天赋和努力钻研，终于使他在音乐创作上获得了较大的成就。早在 1914 年他就创作出中国第一首钢琴曲《和平进行曲》，这也是他第一首公开发表的作品。他在美国留学期间曾选修和声学、对位法、作曲法及声乐，并坚持弹钢琴。此外，他在语言学的研究、考察过程中，接触了大量的民歌、民谣、民间音乐，深入理解了人民的生活和思想感情，并受到"五四"新文化运动的影响。凡此种种，都为他的音乐创作打下极为有利的基础。1922 年以后，他陆续写作音乐作品，影响较大的有《教我如何不想她》、《卖布谣》、《劳动歌》、《西洋镜歌》、《上山》、《老天爷》、《呜呼！三月一十八》、《扬子江撑船歌》及合唱《海韵》等。

赵元任虽然身居美国，但他对中国故乡是十分眷念的，他曾于 1973 年、1981 年两次回国访问。1982 年 2 月 25 日在美国因心脏病逝世。

刘半农(1891—1934)，现代文学家、语言学家，名复，是我国"五四"时期优秀的民族音乐家刘天华的哥哥。他曾任北京大学教授，并积极投入"五四"新文化运动，是我国当时重要刊物《新青年》的编辑之一。鲁迅曾说他是《新青年》里的"一个战士，他活泼、勇敢，狠打了几次大仗"。他在"五四"时期作有很多新诗，其中有赵元任谱曲的《教我如何不想她》、《织布》、《听雨》及《呜呼！三月一十八》等歌词，这些都是足以表达他反帝反封建和爱国热忱的上乘之作。

[作品简介]

《教我如何不想她》作于 1926 年，是"五四"以后在知识界流传很广的优秀歌曲之一。从歌曲的直接含义上看，它可以被理解为一首爱情歌曲。但据赵元任 1981 年回国访问时介绍，这首歌词是当年刘半农旅居英国伦敦时写的，有"思念祖国和念旧"之意。因此，他认为歌中的"她"字可以理解为"男的他、女的她，代表着一切心爱的她、他、它"。赵元任的这番话可以帮助我们在演唱或欣赏这首歌曲时得到更深刻的启示和理解。

《教我如何不想她》的歌词共分四段，通过对各种自然景色的描绘和比拟，形象地揭示了歌中主人公丰富、真挚而又复杂的内心感情，洋溢着热爱大自然、热爱生活的优美情操，表现了"五四"时期向往思想自由和个性解放的情感。作曲家在深刻领会歌词的基础上，发挥了高度的艺术想象力和作曲技能，使歌词更增添了光彩。半个多世纪以来，这首歌曲一直传唱不衰，其根本原因也在于此。

[欣赏提示]

《教我如何不想她》的艺术特色可分为以下几个方面。

(1) 旋律手法简练，曲调亲切、生动，准确地表达了歌词所需要的意境和情绪，如歌曲的开始，是那样的自然、口语化。

$$1 = E \quad \frac{3}{4}$$

$$3 \quad 5 \quad - \quad | \quad \underline{3.5} \quad 5 \quad - \quad 6 \quad | \quad 6 \quad 5 \quad - \quad - \quad | \quad 0 \quad 0 \quad 3 \quad |$$

天　上　　　飘　着　些　微　　云，　　　　　　　　　地

$$5 \quad - \quad \underline{3.5} \quad | \quad 5 \quad - \quad \widehat{1 \; 6} \quad | \quad \widehat{6 \; 5} \quad 5 \quad - \quad | \quad \cdots\cdots$$

上　　　吹　着　些　微　　风。

平静、柔和的旋律，配以 3/4 的节拍，造成一种异常怡美、幽静的气氛。这里，歌词是结构相似的排比句，音乐也采用了相应的手法：两个乐句基本一样，只是第二乐句的"微"字用 $\widehat{1\,6}$ 唱。从这一细微的变化中，足见作曲家在结构上的精雕细镂。

歌曲第二、三乐段也与第一乐段一样：平静、优美，旋律手法简单平易，音乐形象鲜明生动。

第二段：
$$\widehat{6 \; 2} \quad | \quad 1. \quad \underline{3 \; 2} \quad | \quad 5. \quad \underline{3 \; 5} \quad | \quad 1 \quad - \quad - \quad | \quad 0 \quad 0 \quad 3 \quad |$$

月　光　　恋　爱　着　海　　洋，　　　　　　　　海

$$1 \quad - \quad 2 \quad | \quad 5. \quad \widehat{6 \; 2} \quad | \quad \cdots\cdots$$

洋　　　恋　爱　着　月　　光。

第三段：
$$\dot{6} \quad | \quad 1 \quad - \quad 2 \quad | \quad \widehat{1 \; 0} \; 2 \quad \widehat{5 \; 3} \quad | \quad \widehat{3 \; 1} \quad 1 \quad - \quad | \quad 0 \quad 0 \quad \widehat{5 \; 6} \quad |$$

水　面　　落　花　慢　慢　流，　　　　　　　水

$$1. \quad \widehat{5 \; 3} \quad | \quad 1 \quad - \quad \widehat{6. \; 2} \quad | \quad 1 \quad - \quad \cdots\cdots$$

底　　鱼　儿　慢　慢　游。

上面两段曲调的节奏、音型基本上类似，但它们又各具有自身的感情色彩：前者旋律连绵起伏，仿佛在赞颂着"月光"、"海洋"相恋的绵绵深情；后者曲调从容不迫，逼真地描述了落花在水里"慢慢流"、鱼儿在水底"慢慢游"的生动形象。

(2) 曲调富有浓郁的民族特色。这首歌曲的点题乐句"教我如何不想她"建立在五声音阶的基础上，听起来非常亲切、流畅，究其原因乃是这个乐句的音调与京剧音乐中西皮原板的过门音乐有着密切的联系。

西皮原板过门片段：

$$\underline{6125} \; \underline{3612} \quad | \quad \underline{1 \; 6} \quad \cdots\cdots$$

教我如何不想她：

$$\underline{2. \; 5} \quad | \quad 3 \quad \underline{2 \; 6} \quad \widehat{1 \; 2.} \quad | \quad 1 \quad - \quad \cdots\cdots$$

教　我　如　何　不　想　她？

这一乐句在全曲中共出现过四次，随着每段歌词意境和感情的不同，作曲家对它们的调性布局也作了细致入微的处理：第一次收束在原(E)调上，第二次收束在属(B)调上，第三次收束在 G 调上，第四次收束回到原调上。虽然每次调性都有变化，但旋律却基本保持原貌。这种处理，不仅使歌曲的主题鲜明突出，而且使这一富有民族特色的乐句得以贯穿全曲，从而更加显示出这首歌曲的民族风格和整体感。

(3) 借鉴西欧作曲技巧，丰富了歌曲的艺术表现力。在这首独唱歌曲中，作曲家成功地运用了一些作曲技巧。如第三段中：

$\dot{6} = e$

6. 1 | 3. #2 3 4 | 3 - 3 | 3 03 #2. 3 2. 3 | 5. 3 2. 5 | 3 2 6 1 2. | 1 - ……

啊，　　　　燕 子你说些什么话? 教我 如何 不想 她?

$\dot{6} = e \frac{3}{4} \frac{4}{4}$

3 | 6. 1 7 6 #5 7 | 6 - 6 7 | 1. 3 2 1 7 1 | 7 6 - ……

枯　树　在冷 风里 摇，　野　火　在暮 色中　烧。

这里的调性突然从前面间奏末尾的 E 大调转入其同名 e 小调，旋律显然是具有朗诵调的特点。这个音调虽然仅是一个短小的乐句，但却给人以异峰突起的感觉。为了加强全曲的统一感，这一乐曲的最后一句又从 e 小调回到关系大调 G 上。作曲家根据歌词感情的需要而创造性地运用这些作曲技巧，取得了极好的效果。

再如歌曲的第四段，同样是借鉴了西欧作曲技法谱写的。它的调性又转回 e 小调，旋律建立在和声小调上，情绪黯淡、凄凉、抑郁。

$\dot{6} = e \frac{3}{4} \frac{4}{4}$

3 | 6. 1 7 6 #5 7 | 6 - 6 7 | 1. 3 2 1 7 1 | 7 6 - ……

枯　树　在冷 风里 摇，　野　火　在暮 色中　烧。

突然，曲调又由 e 小调转向同主音的 E 大调上，歌声逐渐变得明朗而富有生气。

$1 = E$（前 $\dot{3}$ = 后 $\dot{5}$）

5 6 | 1. 3 5 3 | 5 - 5 5 | 3 5 i 6 i 3 | 3 2. 6 1. | 2 1 1 i 2. | i - - ……

啊　　　西天 还有些儿残　霞，教我 如何 不想 她?

可见，调性变化是作曲家在歌曲中用以刻画这首感情多变的歌曲运用的重要技法。整首歌曲的调性布局为

E→B→E→e→G→e→E

在一首小的歌曲中，竟出现了如此频繁的转调而又不使人感到多余，正表现了作曲家写作技艺的高超。

艺术歌曲欣赏2：我住长江头

[作品简介]

1927 年第一次国内革命战争失败后，作为国民革命军第四军政治部主任的青主先生被误当做共产党人而遭到通缉。先生被迫隐姓埋名，逃至上海租界，从事音乐工作，开始了他七年亡命乐坛的生涯。在此期间，青主的内心世界发生了很大的变化，过去一幕幕血淋淋的场面历历在目，不堪回首，特别是想到朋友间相互出卖、相互残杀，无数革命志士蒙难，自己也死里逃生，更是感慨万千。1930 年他取宋代词人李之仪所作的《卜算子》创作了艺术歌曲《我住长江头》，寄情于古诗词，表达内心深处缅怀蒙难的革命志士的哀思和抒发自己的复杂心绪。青主先生曾表示在这首歌中他表达了自己心中的创伤和失意。

《卜算子》是北宋词人李之仪的名作，他用"卜算子"词牌和清纯质朴的语言语调抒写了一位女子怀念她的心上人"日日思君不见君"的一片深情。值得注意的是，演唱者不应当仅仅把它当做一首情歌来处理，这里面的爱应该理解为一种博爱，爱情人，爱革命的战友，爱自己的国家、民族等。青主先生创作此曲寄托了比原词更深、更广的含义。

[欣赏提示]

这首歌曲的歌词上下共有八句，语言质朴自然，感情真切深沉。作曲家在创作中吸取了古代歌曲的吟诵风格和一字对一音的节奏特点，在结构上打破了宋词上下阕重复的惯例，采取了上下两部分各自重复的手法，将下阕单独重复三次，并且一次比一次情绪激动，最后在全曲的高音区以最强音(ff)激情地结束，"相思"之情被表现得淋漓尽致。作曲家以这样的处理突出了思念之情的真切和执着，并且产生了单纯情歌中所没有的昂扬奋发的力量。

全曲歌调悠长，乐句明显，宽广柔和、平稳流畅的音乐线条将"日日思君不见君"的古代女子形象刻画得委婉动人。在调性与和声的运用上，作曲家并没有严格按照西洋和声去布局，而是比较随意。和声单纯、淡雅，具有自然调式的色彩和民族和声的风味，自由舒畅而富浪漫气息。乐句的句尾常出现下行或向上的拖腔，听起来很似吟咏古诗的意味，但又远比吟诗更富激情。伴奏采用十六分音符的快速分解和弦音型，似流动不息的江水一般贯穿全曲，旋律气息宽广，与伴奏形成一紧一慢的效果，象征着绵绵不绝的情思。

[歌谱示意]

我住长江头

1 = G 6/8

中速

[宋]李之仪 词

青 主 曲

2. 3. | 5. 3. | 6. 3. | (6. 3.) | 2. 3. | 5. 3. |

我　住　长　江　头，　　　　君　住　长　江

尾，　　　　日　日　思　君　不　见　君，

共　饮　长　江　水。　　　　此　水　几　时

休?　　　　此　恨　何　时　已?

只　愿　君　心　似　我　心，　　定　不　负　相　思

意。　　　　此　水　几　时　休?

此　恨　何　时　已?　　　　只　愿　君　心

似　我　心，　　定　不　负　相　思　意。

此　水　几　时　休?　　　　此　恨　何　时

已?　　只　愿　君　心　似　我

心，　　定　不　负　相　思　意。

艺术歌曲欣赏 3：大江东去

[作品简介]

1920 年，青主在留学德国期间创作的《大江东去》是我国第一首真正意义上的艺术歌曲，歌词来源于宋代大词人苏轼的词作《念奴娇·赤壁怀古》。青主以通谱的写法，着重

抒发了原词中豪放的气势和怀古抒情的感慨。演唱这首歌之前，表演者必须对歌词内容以及歌词写作背景做一些研究。

　　苏轼是在北宋元丰五年被谪居黄州期间写作这首词的。这首词赞美了黄州赤壁江山之胜景，怀念赤壁之战中建功立业的英雄人物，抒发了作者对政治上失意的感慨。作者登临赤壁胜迹，从赤壁想到当年赤壁之战中的胜者周瑜，这个少年得志的吴国统帅，一战打败了枭雄曹操。周瑜的才气与功名，千载之后使得也以功业自许的苏轼深深感敬佩和向往。相比之下，作者年纪已老，岁月蹉跎，政治处境如此惨淡，使他不胜伤感，为壮丽江山和英雄人物所激起的豪情不觉冷了下来，因而感叹"人生如梦"，年华已逝，只能举杯对月，一醉消愁了。这首词历来被认为是苏轼豪放派的代表作，篇末的伤感遮盖不了全词的豪迈气概。开篇以滚滚东流的长江着笔，随即用"浪淘尽"三字把奔流不息的大江与功名盖世的历史人物联系起来，营造了一个广阔悠远的时空背景，体现了作者江岸凭吊胜地所引发的起伏激荡的心潮，气魄宏大，笔力非凡。接着"故垒"两句，点出这里是传说中的古代赤壁战场。"乱石"一句集中描写赤壁雄奇壮阔的景象，使人心胸为之开阔，精神为之振奋。"江山如画，一时多少豪杰"，锦绣河山必然产生和哺育无数英雄，三国正是人才辈出的时代：横槊赋诗的曹操、驰马射虎的孙权、隆中定策的诸葛亮、少年英雄周瑜等。忽然插入了"小乔初嫁了"这一生活细节，以美人烘托英雄，更显出周瑜战前的丰姿俊朗、潇洒有为。作者对英雄的歌颂和赞叹表露无遗，转而又嘲笑自己"多情应笑我，早生华发"，自叹"人生如梦"，还是放眼大江，饮酒赏月吧！

　　青主曾经参加过辛亥革命，当时孤身处于他国，有感于革命局势的不如意，因而与苏轼的这首《念奴娇·赤壁怀古》的思想意境产生了共鸣，便以此词谱写了这首艺术歌曲。

[欣赏提示]

　　全曲依照原词上下两阕的格式分为三大部分：第 1～22 小节为上半部分；第 23～42 小节为下半部分；最后十一小节是尾声。全曲可以看做一个带尾声的二部曲式。第一部分采用朗诵性的宣叙调形式的写法，在 G 大调、e 小调间变换调性。旋律开阔雄健，结合了古诗词朗诵的特点，基本上是一字一音。钢琴伴奏跌宕起伏，贴切地体现了原词豪放的气概与情调。

　　这首艺术歌曲常由男中音声部来演唱。它上阕叙事，以生动的笔法刻画奔涌的长江；下阕抒情，从神游故国突然笔锋一转，发出"人生如梦"的感叹，写成了一首兼有朗诵性和歌唱性、戏剧性和抒情性、造型性和写意性的通谱歌曲。在内容表现上，通过细腻传神的音乐刻画，不仅如实地传达了原词借咏古迹抒发怀古之幽思的精神，准确地把握了苏东坡那种"关东大汉，执铁板，歌大江东去"的豪放风格，而且生动地描绘了苏轼原词中诗中有画、画中有诗的意境，是我国自宋、元以来的古典诗歌美学理论中关于"景无情不发，情无景不生"、"景在情中，情在景中"的"情景相融"说的绝佳体现。

[歌谱示意]

<h1 style="text-align:center">大 江 东 去</h1>

1=G 4/4

稍慢 庄严地

[宋]苏 轼 词
青 主 曲

f

3 | 6 5 4̂5̲3̲ | *p* 0 4 3̲ 6̣̲ 7̣ - | 0 3 3 1̲ 7̲ ♭7̲ | ♭7 - - 0 |

大 江 东 去, 浪 淘 尽, 千 古 风 流 人 物。

pp

♭7̲ 7̲ 0 1 1 0 | 2 2 0 ♭3̲ 0 0 | *f* 0 5̲ ♭3̲ 2 1 7̣ | 5̂ - (0.1 2̲♭3̲3̲2̲ |

故 垒 西 边, 人 道 是, 三 国 周 郎 赤 壁。

2̲ 1̲ 5 0.1 2̲♭3̲3̲2̲ | 2̲ 1̲ ♭6 0.1 2̲♭3̲3̲2̲ | 2̲ 1̲ ♭6̣̲ 0.6 7̲1̲1̲7̲ | 7 6 3 0.2 1̲7̲6̲#5̲ |

ral

4 3̲ 3̲ 0 3̲ 0̲ 4̲ 6̲4̲3̲#2̲ | 3̲ 0 3̲ 0 3̲ 1̲7̲6̲#5̲ 3̲ 0) | *p* 3̲ 3̲ 0 #2̲3̲3̲ 0 | 6̲7̲7̲ 0 1̲ 7 |

乱 石 穿 空, 惊 涛 拍 岸,

mf

3̲ 3̲ 0 6̲#5̲ 4 | 3 - *pp* 6̲6̲ 0 | 2̲ 1̲7̲ 6 - | 6 - *f* 0̲ 6̲7̲ 1̲ |

卷 起 千 堆 雪, 卷 起 千 堆 雪。 江 山 如

ff 转1=E（前7̇=后2̇）

4 - 0̲ 6̲4̲3̲ | 2̲ 3̲ 7̂ 0̲ 6̲ | 5̲ 6 - 5 | 6̲ 5̲ |

画, 一 时 多 少 豪 杰! 遥 想 公 瑾

mf

0 1̲ 3̲5̲ - | 1̇ - 7̲ 6̲ | 6̲3̲4̲5̲2̲ - | 5 - 6̲ 7̲ |

当 年, 小 乔 初 嫁 了, 雄 姿 英

f *mf*

7 - - 0 | 1̇ - 7̲ 6̲ | 7̲5̲6̲7̲ 6̲3̲4̲5̲ 2̲ - | 1 - 3 5 |

发。 羽 扇 纶 巾, 谈 笑 间, 强 虏 灰

ff *pp*

6 - 1̇ - | 2̇ - - - | 3̇ - 2̇ 1̇ | 5 - 6̲ 5̲ |

飞 烟 灭。 故 国 神 游,

f

$(0 \quad 1 \quad 3 \quad 5)$ | $\dot{1}$ - 7 6 | $6\,3\,4\,5\,2$ - | $\overset{prit}{1}$ - b3 5 |

多　情　　应　笑　我，　早　生　华

转 1＝G（前 5 ＝后 3）

5 - - - ‖ $(\underline{\dot{6}\cdot} \quad 3\,\dot{6}\cdot \quad 3 | \dot{6}\cdot \quad 3\,\dot{6}\cdot \quad 3 |$ $\overset{pp}{3}\,3\,0 \quad 0$ $(0\,3\,6\,3$ |

发。　　　　　　　　　　　　　　人生

$\underline{\dot{6}\cdot} \quad 3\,\dot{6}\cdot \quad 3) | \underline{6\,6}\,0 \quad 0$ $(0\,3\,6\,3 | \dot{6}\cdot \quad 3\,\dot{6}\cdot \quad 3 |$

如梦，

ff

$\underline{\dot{6}}$ - - - | $\dot{6}$ -) $0\,6$ $7\,1$ | 4 3 6 - |

一　樽　还　酹　江　月。

艺术歌曲欣赏 4：问

[作者简介]

这首歌曲由易韦斋作词，萧友梅作曲。萧友梅(1884—1940)，中国近代音乐教育家、作曲家，广东中山人，字思鹤，又字雪朋(据说取自肖邦的谐音)。童年随父寓居澳门。1901 年赴日本，先后在东京高等师范附中、东京音乐学校学习音乐、钢琴，在东京帝国文科大学攻读教育学。在日本期间，曾参加"中国同盟会"，掩护过孙中山的革命活动。1910 年回国。1912 年中华民国建立后，他曾担任孙中山的临时总统府秘书；同年 10 月，再次出国，在德国莱比锡大学及莱比锡音乐学院攻读，获哲学博士学位；1920 年归国后任北京教育部编审员，兼任高等师范学校附设实验小学主任，9 月与杨仲子等创设北京女子高等师范学校音体专修科；1921 年任北京大学讲师及北京大学音乐研究会导师；1922 年北京大学音乐传习所成立后，他担任教务主任；1923 年北京国立艺术专门学校音乐系成立，他兼任系主任。1926 年北洋政府摧残音乐教育，严令取消各校音乐系，萧友梅被迫南下，在蔡元培的支持下于 1927 年 11 月在上海建立了"国立音乐学院"，这便是中国近代史上最早的一所高等音乐学府，萧友梅初任教务主任，次年任院长。1929 年该院改名为"国立音乐专科学校"，他继任校长，直至 1940 年 12 月 31 日病逝于上海。

萧友梅是我国现代音乐教育的开拓者，他毕生的主要精力贡献于教育事业，同时在音乐创作上也有显著贡献，共写有歌曲一百余首及其他题材作品。1922 年和 1923 年先后出版了他的创作专辑《今乐初集》和《新歌初集》。其中影响较大的歌曲作品有《问》、《卿云歌》、《南飞之雁语》、《五四纪念爱国歌》、《国耻》等。此外，他还编写了《普通乐学》及许多介绍西洋技术理论的书籍和教材。1982 年 11 月 27 日上海音乐学院举办建院 55 周年校庆活动，在本次活动中，为萧友梅的铜像落成举行了隆重仪式，以纪念

他创办中国第一所高等音乐院校的不朽功绩。

[作品简介]

萧友梅所创作的歌曲，其歌词绝大部分是广东知名词家易韦斋写的。易韦斋的词风，深受南宋词人吴梦窗的影响，辞藻过于富丽，雕琢艰涩，不易理解，这正是萧友梅很多歌曲作品未能广泛流传的一个重要原因。

《问》是易韦斋所写歌词中较易理解的一首，旋律亲切、流畅，因此几十年来广为传唱。它以含蓄的语言和深沉的音调向人们提出了一系列意味深长、富有哲学性的问题。歌曲正式发表于 1922 年的《今乐初集》上。当时的中国，内有连年军阀混战，外有帝国主义的欺凌压榨，人民遭受着无比深重的灾难。《问》这首歌正是代表了一部分爱国知识分子因时局混乱，忧心忡忡而发出的感慨之声。

[欣赏提示]

《问》的歌词共分两段：第一段描写"秋声"所带来的憔悴景象，寓意祖国江山的凄凉和危急；第二段表达了作者对世事变迁的无限感叹。歌词的特点是大部分词句均为疑问语气。为了能深刻地领会这首歌曲的主题思想，在聆听每一个问句时，若能思考一下它的实质性含义，则有利于加深对作品的理解。如歌曲开始的两句歌词：

你知道你是谁？

你知道华年如水？

这两句问话的实际含义应当是：

不要忘记呵，你是中华民族的子孙！

要珍惜时光呵，人生如流水一去不复返！

以此类推，不难发现，整首歌词几乎都充满着这种警示性的语言，值得人们深思。

这首歌曲的结构较为规整、匀称，旋律多进行于浑厚的中、低音区，尤其是歌曲开始三句问话中连续出现以 5 音为中心的四个乐句，它旋律流畅，既有变化，又有统一，且富有深沉、内在之感。

$\underline{5}$ | 3. $\underline{2}$ 1 $\underline{7. 1}$ 2 | 3 - - $\underline{5}$ | $\underline{2. 1}$ $\underline{7}$ $\underline{6 6}$ $\underline{7 2}$ | 1 - - $\underline{5}$ ‖

你　知　道 你　是　谁？　　你　知　道　华年如　水？　　你

1. | $\underline{1 3 4 5 6}$ | 5 - 2. | 2 $\underline{1 2 3 2}$ | 5 0 ……

知　道秋　声　添　得 几　分 憔　悴？

接着，以两个三度下行的音型为过渡，很自然地把歌曲中"你知道今日的江山有多少凄惶的泪？"这一中心思想的词句引导出来。这里，三连音的运用、旋律的跳进以及力度、速度的变化，都隐含着丰富的情感因素，从而把歌曲推向高潮。

$$5 - | 303 - | 101\stackrel{3}{\overbrace{765}}13 | \stackrel{>}{6} - \stackrel{>}{5} - | \stackrel{3}{\overbrace{4325}}5\stackrel{3}{\overbrace{232}}\stackrel{\frown}{1} - - | \cdots\cdots$$

垂　垂！垂　垂！你知道今日的　江　山　有多少凄惶的　泪？

　　歌曲至此已呈现完全终止，但随后又出现了几小节意味深长的尾音：主人公在恳切地强调着"你想想呵"，而最后三个字作者要求以"倍弱"的力度唱，这显然是表达了主人公的内心独白。

$$\stackrel{.}{5} | \stackrel{.}{1} \cdot \underline{11} - | \stackrel{.}{5} \cdot \stackrel{0}{3} \cdot \stackrel{0}{} | 1 - - \|$$

你　想　想呵，　对，　对，　对。

艺术歌曲欣赏5：玫瑰三愿

[作者简介]

　　这首歌曲由黄自作曲。黄自(1904—1938)，作曲家，音乐教育家，江苏川沙(今属上海市)人。他自幼特别喜爱唱歌。1916年小学毕业后，入北京清华学校读书，参加学生管弦乐队、合唱队等音乐活动，并开始学钢琴、和声学。1924年毕业后，公费留学美国，入欧柏林大学学心理学。1926年毕业，取得学士学位，后又在该大学音乐学院及耶鲁大学音乐学院学钢琴、作曲，1929年毕业，取得音乐学士学位。后经欧洲回国，先后在沪江大学、国立音乐专科学校任教。黄自在介绍西洋近代音乐理论、造就专业作曲人才等方面，做出了重要贡献。

　　他的音乐创作涉及的题材较为广泛，作曲风格典雅精致，旋律简洁流畅，结构工整严谨。其主要作品有管弦乐《怀旧》、《都市风光幻想曲》，清唱剧《长恨歌》(歌词十章，黄自作曲七章)，歌曲《点绛唇》、《南乡子》、《玫瑰三愿》、《天伦歌》等五十余首。"九一八"事变后所作歌曲，如《抗敌歌》、《旗正飘飘》、《九一八》等，均具有爱国思想和民主倾向。论著有《和声学》、《西洋音乐史》(均未完成)及音乐论文《音乐的欣赏》等篇。曾与张玉珍等合编《复兴初级中学音乐教科书》共六册。

[作品简介]

　　《玫瑰三愿》是黄自的抒情歌曲代表作之一，作于1932年。歌曲通过拟人化的玫瑰花的三个愿望，唤起人们对青春的珍惜，对生活的憧憬，对幸福的渴望，对理想的追求。它像一幅素笔勾勒的白描，直抒胸臆，表达了作者对当时社会上歧视妇女、侵犯她们正当权益的不公正行为的不满，以及对受欺凌的弱者的同情。

[欣赏提示]

　　歌曲采用E大调、6/8拍、中速、二部曲式结构。

　　第一乐段为八小节，是由主题音调 $1 | 3 \cdot \underline{222}$ 的移位、模进、扩展、变化而来。

$$1 \mid 3.\underline{22}\,\underline{22}\,\underline{02} \mid 4.\underline{33}\,\underline{33}\,\underline{03} \mid 6\quad 5\,\underline{54}\,\widehat{6} \mid 3.\quad \underline{20}\quad 2 \mid$$

玫　瑰　花，　玫　瑰　花，　烂　开　在　碧　栏　杆　下，　玫

$$4.\underline{33}\,\underline{22}\,\underline{07} \mid 6.\underline{53}\,\underline{33}\,\underline{05} \mid \frac{9}{8}\,\dot{1}\quad 5\,{}^{\#}5\quad \underline{64}\,\widehat{62}\,3. \mid 1.\quad 1\quad 0 \cdots\cdots$$

瑰　花，　玫　瑰　花，　烂　开　在　碧　栏　杆　下。

这段曲调是平稳的，力度较弱，情感细腻而安详，表现了玫瑰花温柔典雅的性格。

第二乐段的句幅拉宽了，以六度大跳为特征的旋律，激情难抑地用三个排比句抒发了玫瑰花的三个愿望。当唱到"我愿那红颜常好不凋谢"一句时，配合力度的加强，旋律进行至高音，感情也达于顶点，形成了全曲的高潮，生动形象地呈现了歌曲的意境。

$$3\quad 4\quad 3\quad \mid \dot{1}.\,\widehat{\dot{1}\,7}\quad 7 \mid 7\quad \underline{66}\,\underline{33} \mid 5.\quad 4\quad 0 \mid \cdots\cdots$$

我　愿　那　妒　我　的　无　情　风　雨　莫　吹　打！

$$0\quad \underline{23}\quad 2 \mid 7.\,\widehat{76}\,\underline{.} \mid \widehat{66}\quad 6\quad \underline{55}\,\underline{62} \mid 4.\quad 3\quad 0 \mid \cdots\cdots$$

我　愿　那　爱　我　的　多　情　游　客　莫　攀　摘！

最后，将第一乐段的尾句曲调稍加变化，以徐缓的速度、渐弱的力度结束全曲。

$$\overline{5}\,\overline{6}\quad 1 \mid \frac{6}{8}\,2\quad 2\,\widehat{3}. \mid \dot{1}.\quad \dot{1}.\quad \dot{1} \cdots\cdots$$

好　教　我　留　住　芳　华。

这首歌曲的作者以精练的音乐语言表现了歌词的意境，词和曲从内容到风格都结合得非常妥帖，并在艺术上做了精到的安排，为歌唱者提供了发挥演唱技巧的良好条件，是我国现代艺术歌曲创作的典范。

艺术歌曲欣赏6：红豆词

[作品简介]

《红豆词》由刘雪庵作曲，曹雪芹作词，创作于20世纪30年代，是一首传唱至今仍受到歌唱家和广大声乐爱好者普遍喜爱和欢迎的艺术歌曲。原曲只有单旋律，新中国成立后著名作曲家桑桐先生在刘雪庵原作的基础上又谱写了极为精致的钢琴伴奏，在注重运用中国传统五声音阶羽调式和民族和声的同时，又大胆地运用了一些西洋特色音程，使音乐十分贴切并富有韵味。尤其在"展不开眉头"和"捱不明更漏"两句歌唱旋律后面，创造性地加上了"打更"的节奏型，形象生动，恰到好处，听起来饱含中国文化的韵味，又有丰富的和声效果。可以说，桑桐先生对《红豆词》的钢琴伴奏的创作是十分成功的。

《红豆词》的歌词取自古典名著清代曹雪芹所著的《红楼梦》第二十八回贾宝玉所唱

的曲子。写的是相思之苦，极为生动感人。歌词中运用了许多古代的比喻，演唱前的案头工作中必须要先把这些比喻弄懂。如"红豆"，又名"相思豆"，是常见的一种豆类，大如豌豆，色泽鲜艳，在我国古典诗词中常用来象征爱情或相思。如唐代诗人王维的《相思》中说："红豆生南国，春来发几枝？愿君多采撷，此物最相思。"在《红豆词》中红豆形容因相思而悲伤泪流不断。"玉粒"比喻上等大米饭，"金波"比喻美味佳肴，"花容瘦"则是形容因相思而茶饭不思，面容消瘦、憔悴。李清照的词《醉花阴》中有"莫道不消魂，帘卷西风，人比黄花瘦"的经典名句。"捱不明更漏"中的"捱"是形容长夜漫漫，苦熬时光，难以熬到天亮。"更漏"是古人以水"滴漏"来计时，夜里凭借"滴漏"的提示去打更报时。

[欣赏提示]

这首歌曲的音乐优美婉转、真切动人，歌词古风蕴然，极富韵律，十分讲究规整。演唱这首歌曲关键应该把握好的就是吐字行腔的中国韵味儿。10句歌词：

<u>滴</u>不尽相思血泪抛红<u>豆</u>，<u>开</u>不完春柳春花满画<u>楼</u>。<u>睡</u>不稳纱窗风雨黄昏<u>后</u>，<u>忘</u>不了新愁与旧<u>愁</u>。<u>咽</u>不下玉粒金波噎满<u>喉</u>，<u>瞧</u>不尽镜里花容瘦。<u>展</u>不开眉<u>头</u>，<u>捱</u>不明更<u>漏</u>。恰似<u>遮</u>不住的青山隐<u>隐</u>，<u>流</u>不断的绿水悠<u>悠</u>。

其中每句都有一个动作：滴、开、睡、忘、咽、瞧、展、捱、遮、流等。这10个动词必须要加以强调，字头清晰，韵母唱足，归韵准确，把这理不清、抒不尽的相思愁充分地表达出来。同时歌词中还出现了10个"不"字。必须注意的是，这10个"不"字的读音并不相同。"不"字在汉语发音中属于变调字音，它在阴平、阳平、上声字前和单用时读原声调：去声，如不多、不行、不少等；而在去声字前要变调读作阳平，如不去、不错、不尽、不下、不住、不断等。这首歌词中的"不完"、"不稳"、"不了"、"不开"、"不明"中的"不"读去声，也就是原声调，这时"不"字要猛咬、快下滑地吐字，声母吐出要强爆破，有力地发声；而"不尽"、"不下"、"不住"、"不断"中的"不"字应该读阳平调，字音需向上挑，加强吐字的力量。最后还要注意每句歌词(除第九句外)的结尾字都有相同的韵母 ou，演唱时一定要归好韵尾，做好"押韵"。这些咬字发音的特点把相思的愁苦刻画得缠绵悱恻、淋漓尽致。

这首歌的旋律写作完全是依照歌词的句法划分的，并有上下句承前启后的联结感，所以演唱者要格外注意保持乐句的完整性，不可随意拆分、断句。结尾的两句"啊"，虽没有具体的歌词，却有丰富、实在的内容，这是痛苦的呻吟和无奈的叹息，是内心的压抑和无力的挣扎，是封建压迫下虚弱的呐喊。演唱者要为这两个"啊"填上饱满的内涵。第一个可以多一些"压抑感"，第二个反复时多一些"挣扎感"。此外，整首歌的用声不宜过分戏剧化，做到心中有戏而声中少戏，要讲究音乐的"乐句"与诗词的"语句"间内在的统一，追求古诗词的吟唱韵味，结尾句可以放慢放宽，给自己和听众留下回味的余地。

[歌谱示意]

<h3 style="text-align:center">红 豆 词</h3>

1=G　4/4　　　　　　　　　　　　　　　　　　　　[清]曹雪芹 词

中速　　　　　　　　　　　　　　　　　　　　　　刘雪庵 曲

6 3 5 6 5 2 3 5 | 3 1 2 3 2 - | 3 1 2 3 2 6 1 2 | 7 · 5 7 6 - |
滴不尽 相思血泪 抛 红 豆，　开不完 春柳春花 满 画 楼，

6.1 2 0 1 2 3 2 | 3 5 6 - | 5.3 5 0 i | 3 6 | 5 6 1 2 3 - |
睡不稳 纱窗风雨 黄 昏 后，　　忘不了 新 愁 与 旧 愁。

6.3 6 i 5 6 7 | 6 3 ⁵⁶ 5 - | 6.3 5 6 5 1 2 3 | 2 6 1 - |
咽不下 玉粒金波 噎 满 喉，　瞧不尽 镜里 花 容 瘦，

6 5.6 3 3 0 | 5 1.6 2 2 0 | i 6.i 5 5 0 | 2 1.5 6 6 0 |
展 不开眉头，　揾 不明更漏，　展 不开眉头，　揾 不明更漏。

6. 7 5 3 | i 2 7 6. 6 7 | 6 3 5 6 5 2 3 5 | 3 1 2 3 2 - |
啊，　　　　啊，　恰似 遮不住的青 山 隐 隐，

3 1 2 3 2 6 1 2 | 7 · 5 7 6 - : | 7 - | 5 - | 6 - - - |
流不断的绿 水 悠 悠。　　悠。　　　悠。

艺术歌曲欣赏7：长城谣

[作者简介]

　　这首歌曲由潘子农作词，刘雪庵作曲。刘雪庵(1905—1985)，作曲家、音乐教育家，四川铜梁人，出生于贫民家庭。受其兄影响，自幼爱好音乐，喜唱昆曲。早期在成都美术专科学校学过钢琴、小提琴及作曲。1930 年来到上海，考进国立音乐专科学校本科示范组，跟萧友梅、黄自学习作曲、和声学。1936 年以优异的成绩毕业后，曾从事电影音乐创作、救亡歌咏运动等。20 世纪 40 年代后，主要从事音乐教育工作，先后在国立社会教育学院、中国音乐学院任教授及系主任等职。他的作品主要有歌曲《飘零的落花》、《南城洛城闻笛》、《长城谣》、《追寻》、《红豆词》以及《流亡三部曲》中之《离家》(之二)、《上前线》(之三)等；钢琴作品有《中国组曲》、《飞雁》等。

潘子农(1909—1993)，戏剧家，浙江吴兴人。20世纪30年代从事话剧和电影的编剧和导演工作。电影作品先后有《弹性女儿》、《花开花落》、《街头巷尾》、《大户人家》等。1937年曾以东北流亡老京剧艺人一家悲欢离合的故事为题材，为上海艺华影片公司编导《关山万里》一片，《长城谣》系该片的主题歌。

[欣赏提示]

《长城谣》作于1937年抗战初期，原为潘子农所编电影剧本《关山万里》中的主题歌，后因"八一三"沪战爆发，影片未能拍成，但此歌却作为一首抗战歌曲风行全国各地。

这首独唱曲的旋律和结构与中国传统民歌有着类似的特色：旋律质朴自然，容易上口，曲调建立在五声音阶F宫调式上，听起来亲切、优美；节奏平稳，无大变化，基本节奏型为 ⅩⅩⅩⅩⅩ｜ⅩⅩⅩ — ｜，这一节奏型的反复出现，使歌曲具有较浓的叙事性；结构简练而规整，全曲可分四个乐句，每个乐句包括歌词两句，其关系可视为"起"、"承"、"转"、"合"。其中除第三句曲调变化较大外，其余三个乐句的曲调基本相同，仅句尾稍有变化。

```
5  3 5 3  5   | i.  6 5  -  | 5  6 i 3  5 3 | 2.  6 1  -  |
万 里 长 城  万   里 长，      长 城 外 面 是 故   乡，
没 齿 难 忘  仇   和 恨，      日 夜 只 想 回 故   乡，

5  3 5 3  5   | i.  6 5  -  | 5 5 6 i 3  2 | 1  -  -  0 |
高 粱 肥   大  豆   香，       遍 地 黄 金 少 灾   殃。
大 家 拼 命  打   回 去，      那 怕 倭 奴 逞 豪   强。

2  1 2 1  2   | 5.  3 2  -  | 3 1 2 3 5 5 6 | i.  6 1.   3 |
自 从 大 难  平   地 起，      奸 淫 掳 掠 苦   难 当，
万 里 长 城  万   里 长，      长 城 外 面 是 故   乡，

5  3 5 3  5   | i.  6 5  -  | 5 5 6 i 3.5 3 2 | 1  -.  0 |
苦 难 当   奔  他   方，       骨 肉 离 散 父   母 丧。
四 万 万 同  胞   心 一 样，    新 的 长 城 万   里 长。
```

由于这首歌曲具有上述旋律、节奏及结构等方面的特点，使之能在抗战时期广为流传，倾诉了人民被迫流浪的苦难，从而激发起人民同仇敌忾的爱国热情。

艺术歌曲欣赏8：吐鲁番的葡萄熟了

[作品简介]

这首歌由瞿琮作词，施光南作曲，创作于1978年。

这是一首很有特色的抒情歌曲。歌词通过姑娘对克里木参军走时种下的葡萄苗的精心培育，反映了他们之间纯洁爱情的不断增长，并以葡萄熟了的时候传来克里木的立功喜报，巧妙地隐喻了他们之间爱情的成熟。歌词健康清新，诗意盎然，含而不露，意境迷人，展示了主人公的心灵美和高尚的情操。

[欣赏提示]

歌曲由两段构成。全曲在旋律和节奏上吸取了新疆维吾尔族民间歌舞的某些素材，具有浓郁的民族风格和地方特色。

歌曲开始的引子是下行波音音型的级进。

$$6\ 7\ \dot{1}\ |\ \dot{1}.\ 717\ |\ 676565\ 343232\ |\ 121717\ 676565\ |\ 3\ -\ |\ 356\ 717665\ |\ 3\ -\ |\ ……$$

仿佛是由景生情，引起了甜蜜的回忆。紧接着出现了具有新疆民族歌舞特色的 <u>X X X XXX</u> 节奏型，引出了歌声。

歌曲的第一段在中音区进行，音域在 6-6 八度之内。前两节的旋律是整首歌曲的种子，<u>0 34 56</u> | <u>5#453 3</u> 下面的旋律发展，都是由这个种子派生、变化而来的。如第三、四小节的 <u>0 34 56</u> | <u>5.#453 3</u> 和 <u>0 67 1 2 3243 3</u> ，第五、六小节的 <u>0 56 6676</u> | <u>5.654 533</u> ，都是它的变化模进。这一段音乐由于以级进为主，上下波浪式进行，并强调了属音，给人以娓娓述说的情趣。

第二段音乐的材料来自第一段。"啊"之后的前三句是第一段第三、四小节的延展变化；第四句则是第一段第三句的变化扩充。可以看出，整首歌曲所用的音符是非常简练的。但由于第二段音乐通过上行模进，使旋律在高音区进行，并出现了全曲最高的 1 音，因而情绪较第一段要热烈，仿佛讲故事讲到精彩处，不禁眉飞色舞，声调也变高了，从而恰到好处地表达了姑娘激动的心情。

结束部分，乐句有所扩充，形成了一个委婉缠绵的拖腔，并通过渐慢、渐弱的速度、力度变化，着意刻画了姑娘对克里木真挚的爱和说不尽的思念之情。

这首歌曲虽然是二部曲式，但前后两段的对比并不强烈，这是由歌词内容、意境所决定的。所谓内容决定形式，这首歌曲就是一个较好的范例。

艺术歌曲欣赏 9：我爱你，中国

[作品简介]

作曲家郑秋枫与词作家瞿琮合作，为电影《海外赤子》写了大量动人的插曲，其中最出色、最为群众熟悉的是《我爱你，中国》。这首歌，无论是思想性还是艺术性，都达到了相当高的水平。1980 年，它一从银幕飞出，便久唱不衰。多年来，它是歌唱家和歌手们最普遍的保留节目，也是广大群众最喜爱的抒情歌曲之一。

[欣赏提示]

这首歌词质朴无华，感情强烈。首先，大串的排比句，淋漓尽致地抒发了对祖国的崇高之爱。这里虽然没有气势磅礴的词句，却有动人心魄的激情。在赞美祖国的抒情歌曲中，比如集中于渲染赤子之情，应该说，此歌的词作者是匠心独运的。其次，歌颂祖国却通篇不用"伟大"、"美丽"等字眼，而是精练地描绘了一些动人的画幅，艺术地概括了人民的精神风貌。通过这些，由衷地表达了对祖国的赞颂和爱恋之情。这是该曲脱俗超群的高妙之处。

曲作者继承了"五四"以来优秀歌曲的创作风格，选择了有鲜明的民族音乐特征的音调，熟练地运用作曲技巧，精巧地安排音乐结构，谱写成这首雅俗共赏的歌曲。曲调既有浓郁的民族色彩，又有鲜明的创作个性。全区共分为三个部分。

第一部分是引子式的乐段。

它的速度比较自由，音调明亮、高亢，旋律线幅度大。风格既类似戏曲中的导板，又近乎高原上的山歌。但它没有任何模仿的痕迹，而是创新的。这是一个极为精彩的开头，音乐形象鲜明、动人，完整地呈示了主题，巧妙地刻画了意境。

第二部分是歌曲的主体部分。曲体可以看做带再现的三段式。

这段音乐旋律线的起伏相对来说是较小的，它恰当地表现出真切的深情。

作者有意识地加大旋律的起伏，掀起了感情上的第一个波澜，展现了激动的情绪，并取得了艺术上的对比效果。但是，抑扬格局式、节奏型和旋律线型，却仍保持不变，在音乐发展上起着统一的作用。

（A）

$$5\ \underline{6}\ \|\ 3.\ \underline{5}\ \underline{1.7}\ \underline{\underline{6}}\ \underline{1}\ |\ 5\ -\ -\ 1\ \underline{2}\ |\ \cdots\cdots\ \underline{5}\ \underline{6}\ \underline{1}\ |\ 3.\ \underline{5}\ \underline{2.\ \underline{2}}\ \underline{3}\ |\ 1\ -\ -\cdots$$

我　爱　你　中　国，　我　爱　我　的　母　亲，　我　的　祖　国。

这一乐段的前两句和 A 段是完全相同的，后面两句则是根据歌词变化了曲调，做了恰当的收缩。

第二部分前后的间奏，取材于这一乐段，是某些乐句的变化和发展。

第三部分是结尾乐段。

$$\overline{3\ 5}\ \dot{1}\ -\ -\ 7\ \underline{5}\ \underline{6}\ |\ 7\ -\ -\ 4\ \underline{6}\ |\ \dot{2}\ -\ \dot{2}\ \dot{1}\ \underline{7}\ \underline{6}\ \underline{3}\ |\ 5\ -\ -\ \underline{6}\ \underline{6}\ \underline{7}\ |$$

啊，　　　　　　　啊，　　　　　　　　我　要　把

$$\dot{1}\ -\ 3.\ \underline{6}\ |\ \underline{4}\ \underline{3}\ \underline{2}\ \underline{6}\ \underline{2}\ \underline{5}\ \underline{6}\ \dot{1}\ |\ \dot{2}\ -\ -\ \underline{5}\ \underline{6}\ |\ 7\ -\ 5\ \underline{4}\ \underline{3}\ |\ \dot{1}\ -\ -\ -\ \|$$

美　好　的　青春献给你，我的母　亲，　　我　的　祖　　　国！

歌唱者的感情和声乐技巧，在这段获得了充分发展的机会。旋律的发展，脉络清晰，层次分明，起伏有致。尤其是最后两个乐句，感情充沛，美妙动人。全曲结束时，由最高音 2 迤逦而下，最后由 3 跳进至主音 1，确实不同凡响，堪称点睛之笔。

艺术歌曲欣赏 10：祝酒歌

[作品简介]

这首歌由韩伟作词，施光南作曲，创作于 1977 年。

粉碎"四人帮"，结束了十年浩劫，祖国又迎来了明媚的春天，亿万群众沉浸在胜利的喜悦之中。作者剪裁了当时互相举杯祝贺、共庆胜利这一具有代表性的画面，真实生动地表达了我国各族人民幸福、喜悦的心情以及对实现四个现代化的强烈愿望和信心。歌词简练、集中，感情真挚动人。这里，既有畅饮舒心酒的喜悦，也有胜利来之不易的感慨，更有"为了实现四个现代化，愿洒热血和汗水"的雄心壮志。而这些内容都用"祝酒"这条"线"贯穿起来，显得主题集中，形象鲜明。

[欣赏提示]

歌曲的结构是带再现的复二部曲式。

引子部分吸取了我国北方民间吹打乐中常见的 ✕✕✕ ✕ 锣鼓点的节奏型，使情绪欢快、跳跃。

$$(\ \underline{1\ 2\ 3}\ 3\ |\ \underline{1\ 2\ 3}\ 3\ |\ \underline{1\ 2\ 3}\ 3\ \underline{3\ 5}\ |\ \underline{5\ 4\ 2}\ 2\ |\ \underline{7\ 1\ 2}\ 2\ |\ \underline{7\ 1\ 2}\ 2\ |\ \underline{2\ 1}\ \underline{7\ 2}\ \underline{1\ 6}\ |\ 5\ 4\ \underline{2\ 5}\)\ \cdots\cdots$$

　　欢快跳荡的引子，引出了第一段舒畅又有些含蓄的歌声。第一乐句吸取了戏曲音乐中的小甩腔，音域在低、中区进行。

```
0 1 1 2 | 3· 5 3· 6 | 5 6·1 5 6 | 5 5 45 | 3 3 1 | 2 0 2312 | 1 - | 1 - |……
 美  酒  飘    香      啊    歌  声  飞，

0 1 1 1 | 1 2 1 | 1 61 64 | 6 65 | 5 35 31 | 2 - | 2 - |
 朋 友 啊 请  你 干  一   杯，请你 干  一  杯，
```

　　第二句是在第一句的基础上发展变化而来的。

```
0 1 1 1 | 1 2 1 | 1 61 64 | 6 65 | 5 35 31 | 2 - | 2 - |
 朋 友 啊 请  你 干  一   杯，请你 干  一  杯，
```

　　由于音域有所提高，情绪较前激动，第三乐句在节奏上的紧缩，增加了动力，使第四乐句显得格外舒展、深沉。

```
0 3 34 | 5· 1 17 | 75  65 | 3 ∨ 45 | 65  4 | 2
 胜 利的 十  月  永难    忘，杯中 酒    满

3 1 6· 3 | 2· 312 | 1 - | 1 - |……
 幸  福  泪。
```

　　经过两小节的间奏，歌曲速度转为稍快，情绪较前热烈。与第一乐句形成对比。

```
1 2 3 3 | 1 2 3 3 | 1 2 3 3 35 | 5 42 2 | 2 3 44 4·3 |
咪咪咪咪 咪咪咪咪 咪咪咪咪咪咪 咪咪咪咪 十 月 里，

2 3 4 4 | 2 3 4 4·5 | 6 5 3 3 | 5 6 5 | 3· 5 13 |
响 春 雷， 八 亿神 州 举 金杯， 舒 心 的 酒 啊

3· 2 2· 1 | 6 - | 7 1 21 | 5· 3 26 | 5 - | 5 - |
浓 又 美， 千 杯万 盏 也 不 醉。
```

　　这一段的旋律是从前奏脱胎而来的，它活跃、跳荡，很好地表达了欢欣、喜悦的感情。

　　第三段歌词的曲调是由第一乐段的旋律发展变化而来的。它基本上保持了原来的节奏型，但音域提高了，曲调显得挺拔、刚劲，具有虎虎生气。

$$0\overset{\frown}{i}\ \overset{\frown}{i}\ i\ |\ i\ 6\ 3\ \overset{\text{w}}{2}\ i\ |\ 2\ \overset{\frown}{2312}\ |\ \overset{\frown}{i}\ -\ |\ i\ -\ |\ \cdots\cdots$$

今 天 啊 畅　　饮 胜 利 酒，

第二乐句完全重复了第一乐句，给人以特别深刻的印象，第三、四乐句在节奏上与第一乐句相同，只是前一部分的曲调提高了四度。

$$0\ 6\ 7\ |\ \overset{\frown}{i.\ 2}\ 2\ i\ |\ \overset{\frown}{7\ 2}\ i\ 6\ |\ 5\ 6\ 7\ |\ \overset{\frown}{i\ 5}\ 4\ |\ 2\ -\ 1\ |\ \cdots\cdots$$

为了　实 现 四 个 现 代　化，愿 洒 热　　血，

歌曲结束时，以引子为素材的再现部分提高了八度，使情绪更为激动、热烈。最后以稍慢的速度、级进上行的旋律线，推出了高潮，圆满地结束了全曲。

$$5\ 6\ \ 5\ |\ \overset{\frown}{3.\ 5}\ \overset{\frown}{1\ 2}\ |\ 3\ -\ |\ \overset{\frown}{5}\ -\ |\ (\overset{\frown}{i\ 63}\ \overset{\frown}{2312}\ |\ \overset{\frown}{i\ i63}\ \overset{\frown}{2312}\ |$$

咱 重　摆 美　　酒，

$$\overset{\frown}{i\ i63}\ \overset{\frown}{2312}\ |\ \overset{\frown}{i}\ \overset{>}{i}\ \overset{\frown}{i})\ |\ \overset{\frown}{i\ 6\ 3}\ \overset{\frown}{2.\ 312}\ |\ i\ -\ i\ -\ |\ i\ -\ i\ -\ |\ i\ -\ |$$

再　相　　会。

艺术歌曲欣赏 11：在希望的田野上

[作品简介]

这首歌由晓光作词，施光南作曲，创作于 1982 年。

这首歌曲具有浓郁的乡土气息和鲜明的民族风格，旋律既鲜明动听，又热情奔放，节奏明快，描绘出一幅社会主义新农村的秀丽景象，反映了当代农村的新形势和希望。

由于这首歌曲的音乐语言生动、曲调新颖、健康向上，因而给人以鼓舞和力量，深受群众的喜爱，成为近年来反映农村生活的一支优秀歌曲。

[欣赏提示]

歌曲的前奏，它的曲调主要用重复模进手法发展而成，它的节奏采用 \underline{XXXX} X 这一节奏型，使歌曲一开始便给人以朝气蓬勃、欢乐向上的强烈印象。

　　　　　　重复　　　　重复　　　上六度模进　　下二度模进

$$(\underline{5653}\ 5\ |\ \underline{5653}\ 5\ |\ \underline{5653}\ 5\ 5\ |\ \underline{3432}\ 3\ |\ \underline{2321}\ 2\ 35\ |\ i\ 0\ i\)\ \cdots\cdots$$

作曲者采用 \underline{XXXX} X 这种吹打乐鼓点的节奏，使人联想到机械运动的特点，暗喻着农业生产机械化的前景。虽然这段热烈、喜悦的前奏只有六小节，却概括了全曲的基本情绪，把劳动的欢乐、农村的繁荣景象，形象地展现在人们的面前。

歌曲第一乐句中的"我们的家乡"是这首歌的主题音乐，其旋律的骨干音由大三和弦构成：

$$5 \quad | \; \underline{1 \; 2} \; | \; \underline{3 . \; 4} \; \underline{3 \; 2} \; |$$

。大三和弦具有音响明朗的特点，而曲作者正是用这一特点来反映农村的新气象。开始的五进跳度以及在"家"字上的甩腔，都有着梆子腔的特色，从而使这一音乐主题富有浓郁的民族风格。紧接着的这段曲调是：

$$5 \quad | \; 5 \; \underline{\dot{2} \; 4} \; | \; \underline{3 \; 2} \; \underline{2 \; 5} \; | \; 2 \quad \underline{3 . \; 5} \; | \; \dot{1} . \quad 0 \; | \cdots\cdots$$

在　　希　望　的　田　野　　　上；

这一旋律具有广东音乐秀丽的风格，是在主题的基础上发展变化而成的。旋律主要由八度和四、五度跳进组成，用以表现祖国田野的宽广、明朗和壮丽。

以下两句旋律带有山东、皖北民歌的风味。

$$\overset{\frown}{3} \; \underline{2 \; 3} \; | \; \underline{2 \; 6} \; \underline{7 \; 2} \; | \; \underline{7 \; 7} \; \underline{6 \; 7} \; | \; \overset{\sim}{6} \; 5 \; | \; \underline{5 \; 3} \; \underline{5 \; 3} \; | \; \underline{2 \; 2} \; \underline{3 \; 2} \; \dot{1} \; | \; \overset{\frown}{\dot{1} \; 6} \; \underline{0 \; \dot{1}} \; | \; \dot{2} \; - \; | \cdots\cdots$$

炊　烟在　新　建的　住房上　　飘　荡，小　河在　美丽的　村庄　旁　　流　淌；

这种质朴、亲切，带有泥土芳香的曲调，使人联想到这一带的老灾区，如今情况怎么样？而这些在歌声中都得到了明确的回答：党的十一届三中全会以来，我国社会发生了深刻的变化，农村已经走上了富裕的道路。

下面一句，前半句拉开了旋律的节奏，并运用了八度大跳，具有北方民歌粗犷、豪迈的气质；而后半句则灵巧俏丽，带有南方戏曲常见的那种拖腔的韵味。

$$5 \; \overset{\frown}{5 \; 5} \; | \; \underline{5 . \; 2} \; \underline{3 \; 4} \; | \; \underline{3 \; 2} \; 3 \; | \; 3 \overset{\vee}{\;} \underline{2 \; 3} \; | \; \underline{5 \; 2} \; \underline{3 \; 5} \; | \; \underline{3 \; 2} \; \underline{3 \; 2} \; 7 \; | \; \overset{\frown}{2 \; 6} \; \underline{7 \; 6} \; 5 \; | \; 6 \; - \; | \cdots\cdots$$

一　片　冬　　麦，　(那个)　一　片　高　　粱；

歌曲的衬词"哎咳呦嗬"、"呀儿咿儿呦"，这条由女声领唱的宽广的旋律线，是由苗族民歌、华北、湖北汉族民歌以及云南等不同地区的民间音调融合而成的。而下面的伴唱采用了前奏的节奏型不断重复"呀儿咿儿呦"，使歌曲的欢乐气氛得到了进一步的渲染，也使情绪更加高涨。

歌曲第一、二段结尾向上翻八度的结束方式，是吸收了我国民间真声换假声的唱法，听起来别有一种情趣。

民歌风的音调和进行曲的节奏相结合，是这首歌曲最显著的特点。例如：

$$5 \; \overset{\frown}{5 \; 6} \; \underline{5 \; 3} \; | \; \underline{5 \; 5} \; \underline{5 \; 3} \; | \; \underline{2 \; 2} \; \overset{\frown}{\underline{3 \; 5}} \; | \; \underline{5 \; 1} \; \dot{1} \; 0 \; | \cdots\cdots$$

我们　世世　代代　在这　田野　上　生　活。

旋律是民歌音调，但节奏却是铿锵有力的进行曲节奏，这里体现了作者的匠心和创新精神，不仅使曲调具有浓郁的民族风格，并赋予了曲调以强烈的时代气息，使人唱来感到新

颖别致，农村欣欣向荣的美丽画面也历历在目。

这首歌原为合唱歌曲，这里介绍的是这首歌作为独唱或齐唱时的曲谱。

艺术歌曲欣赏 12：菩提树

[作品简介]

此曲以缪勒的诗为歌词，由舒伯特作曲。

这是一首情景交融、委婉动听的抒情歌曲，是舒伯特所写声乐套曲《冬之旅》中的第五首(全套曲共有 24 首)。《冬之旅》的主要内容是表达一位失恋后的青年，踏上漫长的旅途，旅途所见到的村庄、小溪、邮站、古井……无不引起他对爱人的思念之情。整个套曲的情调是忧伤的，感情非常真挚，从中我们可以感到主人公对美好事物执着的追求和纯真的心灵世界。

[欣赏提示]

《菩提树》是主人公通过对家乡门口菩提树的回忆，展示了他对昔日爱情生活的眷恋和旅途上寂寞忧伤的心情。歌曲具有德国民歌含蓄朴实的风格及结构精巧、匀称的特色。全曲共分三段，第一段仿佛是自言自语地回忆，旋律基本上是从属到主地上下进行。四个乐句不仅节奏保持着一致，而且采用叠句的手法，使忧伤的回忆蕴含着甜蜜的情调。

```
5 5. 333 | 3  1  01 | 2. 3432 | 1  -  05 | 5.   333 |
门前  有棵菩提树，  站立 在古 井边，   我  做  过无数
```

```
3  1  01 | 2. 3432 | 1  -  01 | 2.  222 | 3.45   5 |
美梦，  在 它 的绿 荫 间。    也曾  在那树 干 上， 刻
```

```
6.  531 | 2  -  02 | 2.  222 | 3.55  05 | i 534.2 | 1  -  0 ‖
下 甜蜜的 话，   无 论 快乐和痛 苦  常 在 树下流   连。
```

第二段侧重于表达现实的流浪生活，在感情色彩上显得较前段暗淡、悲凉。这里，作者采用了转调的手法，与前段形成调性上的对比(从 E 大调转到 e 小调)。

```
03 | 3.  11.1 | 1  6  06 | 7.   121 7 | 6  -  03 |……
今 天  像往 日 一 样，我 流   浪到 深 夜，
```

紧接着，后两句又回到了 E 大调，但在第五、六句运用移位等手法，使曲调在小调色彩的低音区游移，很有特色地表达了主人公内心的悲凉情绪。

第三段是第一段的再现，只是结束略有扩充，以使歌曲结束得更加从容、完美。

这首歌曲在结构上可以看做三段式(A、B、A)，但从运用素材上看，它同时带有分节

歌的某些特点(特别是节奏型的完全一致),因而使这首歌曲既有变化而又统一,生动准确地表达了歌词的意境。

艺术歌曲欣赏 13:摇篮曲

[作者简介]

勃拉姆斯(Johannes Brahms,1833—1897),德国作曲家,出生于汉堡一个音乐家庭。他一生从事创作及演出活动,深受舒曼夫妇及约阿希姆赏识。早年受舒曼的影响很大,中期追慕贝多芬。他维护德国古典的传统,很少写标题音乐。他的作品想象力丰富,既有气势又很精细。同时他还十分重视德奥民间音乐,曾亲手改编民歌九十余首。他的作品共有交响曲四部、协奏曲四部及大量的管弦乐、室内乐、钢琴曲、歌曲等。其中最为著名的是《a小调小提琴、大提琴二重协奏曲》、《海顿主题变奏曲》和《匈牙利舞曲》等。

[作品简介]

这是根据民间歌词写成的一首著名的歌曲。歌词语言淳朴、感情真挚;旋律优美流畅,安详恬静,近似儿童歌曲,具有德国民歌的特点。3/4 节拍的运用,以及钢琴伴奏切分音的连续运用,非常形象地描绘了母亲轻轻地摇荡着摇篮,祝愿孩子安睡到天明的情景。

[欣赏提示]

歌曲短小精悍,结构紧凑,全曲由两个不太长的乐段组成。第一乐段表达了母亲抚爱孩子的情感。

第二乐段由两个基本相同的乐句组成,节奏较宽广,旋律更加温柔、动听,表达了母亲真诚的期望和美好的祝福。

艺术歌曲欣赏 14：跳蚤之歌

[作者简介]

这首歌由歌德作词，穆索尔斯基作曲。德国伟大诗人歌德在他的著名歌剧《浮士德》中，写了一首讽刺诗《跳蚤之歌》，由梅菲斯托在众人饮酒作乐的场面上吟诵。歌曲通过叙述一位国王养育一只跳蚤的荒诞故事，尖锐辛辣地讽刺了当时德国朝廷豢养宠臣的丑剧。

19 世纪以来，先后有贝多芬、里拉、柏辽兹等作曲家为此诗谱过曲，其中以俄国作曲家穆索尔斯基 1879 年谱写的歌曲最为出色。

穆索尔斯基是一位具有鲜明民主倾向和独特艺术个性的作曲家。这首歌曲既表露了作曲家影射俄国沙皇专制昏庸腐败的倾向，又显示了他独具匠心的艺术才华。

[作品简介]

这首歌曲用的不是德文原诗，而是斯特鲁戈夫什科翻译的俄文诗。作曲家在此曲的结合上创造了一种半朗诵、半歌唱、富有表现力的旋律，并在每段歌词的中间和末尾都用嘲弄和轻蔑的笑声来加强讽刺的效果，使歌曲富有强烈的戏剧性。

钢琴伴奏也很有特点，它不仅以丰满的和声及多变的节奏来衬托歌声，而且带有一定的造型性。

[欣赏提示]

歌曲可分为三段。

第一段叙述国王养育跳蚤，对它关怀备至，招来裁缝为它作龙袍。曲调是叙事性的，歌唱带有朗诵特征，钢琴伴奏有助于音乐形象的造型。

$1=D$ $\frac{4}{4}$

| 6 | - | 5 6 | 3. 3 | 3 3 0. 3 | 1 5 6. | 3 | 3 - 0 0 |

在　　古时　候　有个国王，他　养了个大　跳蚤。

pp

（1 0 6 7 1 2 3 0）0. 7 ｜ 1 （6 7 1 2 3 0）0. 7 ｜ #1 ……

跳　蚤？　　　　跳　蚤！

第二段描写跳蚤穿上龙袍，戴上勋章，得意洋洋，连它的亲友也都沾光。这一段旋律音区较高，加以男低音威风凛凛的演唱，显出跳蚤的狐假虎威和不可一世的架势。

转 $1=B$

（3 - 3）3 ｜ 3. 7 7 3 ｜ 3 - 7 0 7 ｜ 3. 3 3 6 3 ｜

跳　蚤　穿上了大　龙　袍！浑身　金光闪

$$\dot{3}\ 0\ 0\ \dot{3}\ |\ \dot{3}.\ \underline{7}\ 7.\ \dot{3}\ |\ \dot{3}\ -\ 7\ \underline{07}\ |\ \dot{3}\ \underline{3\ 3\ \overset{3}{\overline{\underline{3\ 2}}\ 1}}\ 2\ |\ \dot{2}\ 0\ 2\ 5\ 0\ |$$

耀， 宫 廷 内外 上下 钻， 它 神气 时得 意洋 洋。 哈哈！

第三段综合了前两段的音乐素材，前半部来自第一段，后半部来自第二段，表现了包括皇后在内的朝廷满门被跳蚤咬得浑身痛痒，竟没有一个人敢碰它。歌曲进入高潮后，演唱者斩钉截铁地唱道：

$$(\dot{3}\ -\ \dot{3}\)\ \dot{3}\ |\ \dot{3}.\ \underline{7}\ 7\ \dot{3}\ |\ \dot{3}\ -\ 7\ \underline{07}\ |\ \dot{3}\ 3\ 3\ \overset{\frown}{6}\ 3\ |$$

　　　　但 没 有人 敢 碰 它， 更 不 敢将 它

$$\dot{3}\ 0\ 7\ -\ |\ \dot{3}\ \underline{0\ 3\ \overset{3}{\overline{3\ 6}}\ 3}\ |\ \dot{3}\ -\ 7\ 0\ \dot{3}\ |\ 2.\ \underline{2\ 2}.\ 0\ 5\ |\ {}^\flat 6\ 0\ 0\ 0\ |$$

打。 要 是它 敢 咬我 就 一 下子 捏死 它！

紧接着一阵爽朗的大笑，结束了全曲。

艺术歌曲欣赏 15：今夜无人入睡

[作者简介]

普契尼(Giacomo Puccini，1858—1924)，意大利歌剧作曲家，真实主义歌剧流派的代表人物之一。1858 年 12 月出生于意大利卢卡的一个音乐世家。1880 年进入米兰音乐学院学习作曲，师从彭契埃里。一生写有歌剧 12 部，著名的有《玛侬·莱斯科》(成名作，1893)、《艺术家的生涯》、《托斯卡》、《蝴蝶夫人》、《西方女郎》、《图兰朵》(未完成)等。其创作有真实主义倾向，多取材于下层市民生活，表现了资产阶级知识分子对他们的同情。他一生的歌剧创作，在性格塑造、音乐配器、情感表达、戏剧性冲突和技巧方面都表现出其他人所少有的才能。

[作品简介]

《图兰朵》(Turandot)，是由意大利剧作家卡尔罗·戈齐(Carlo Gozzi)创作的剧本。该剧本最著名的改编版本是由普契尼作曲的同名歌剧，普契尼在世时未能完成全剧的创作。普契尼去世后，弗兰克·阿尔法诺(Franco Alfano)根据普契尼的草稿将全剧完成。该剧于 1926 年 4 月 25 日在米兰斯卡拉歌剧院(Teatro alla Scala)首演，由托斯卡尼尼(Arturo Toscanini)担任指挥。

[欣赏提示]

故事讲述一个中国公主图兰朵，如果谁可以猜出她的三个谜语，她就会嫁给他，如猜错便处死。已经有三个没运气的人丧生。流亡中国的鞑靼王子卡拉夫(Calaf)来应婚，答对

了所有问题，但图兰朵拒绝认输。卡拉夫还出一道谜题，就是公主在天亮前得知他的名字，若知道便可处死王子。公主捉到了王子的父亲和女仆柳儿，并且严刑逼供。柳儿自刎以保秘密，卡拉夫借此指责图兰朵十分无情。天亮时，公主尚未知道王子之名，但王子的强吻融化了她冰般冷漠的心，而王子也把真名告诉了公主。公主没公布王子的真名，反而公告天下下嫁王子，王子的名字叫"爱"(Amora)。

在全部唱段中，最为歌唱家们喜爱并被带到音乐会上独唱的有两首：一首是柳儿为了保护心上人，不顾严刑逼供，不仅不说出卡拉夫的名字，反而义正词严地在自杀前痛斥图兰朵残酷无情、不守信用的一段女高音独唱《你这个冷血的人》；另一段就是下面摘录的《今夜无人入睡》，卡拉夫相信，查遍全北京城也查不出他的姓名，他对美满爱情的最后胜利充满信心。不少有名的男高音，如帕瓦罗蒂，常以它作为音乐会的压轴节目。

（此处为简谱乐谱）

艺术歌曲欣赏 16：鳟鱼

[作品简介]

这首歌曲由舒巴尔特作词，舒伯特作曲。这是奥地利作曲家舒伯特写的一首影响极其深远的著名歌曲。歌词描写了清澈明亮的小溪、快乐可爱的鳟鱼，以及冷酷无情的渔夫为了能抓住鳟鱼，终于把水搅浑诱鱼上钩的过程和不同人物的心理活动，从而揭露了人世间弱肉强食的罪恶事实，说明了善良与单纯往往被虚伪与邪恶所害，使人们懂得了正直必须向邪恶作坚决的斗争才能得以生存的道理。

[欣赏提示]

在曲式结构上，该曲除前奏与尾声外，主体由三个乐段组成，段与段之间均由间奏连接。第一乐段由五个乐句组成，每句均为方整的四小节。第五句为补充句，它的后面有五个小节间奏，间奏的第一小节与补充句的第四小节相重叠。

```
5 | i i 3 3 | i 5 5 | 5.5 2176 | 5  0 5 | i i 3 3 |
```
明 亮的小河 里 面,有 一 条 小鳟 鱼, 快 活地 游来

```
i 5 i | 2 67 i #4 | 5  0 5 | 7 7 1767 | i  5 i |
```
游 去,像 箭儿 一 样, 我 站在 小河 岸 上,静

```
7 7 7427 | i.  i | 6 6 6 i | i 5 5 5.5 5 27 | i. ……
```
静地 朝它 望, 在 清清的 河水 里 面,它 游 得多欢 畅。

第二乐段是第一乐段的完全重复,只是歌词不同而已。第三乐段也是加补充乐句的五句式结构,除二、三乐句各为五小节外,其余乐句均为四小节。其旋律与调式均有变化。

```
0 3 | 3 3 3 7 | i 6 0 0 3 3.7 i 0 0 | 0 i i i i i i i i i 6 0 6 |
```
但 渔夫不愿久 等 浪费 时 光, 立刻就 把那河水 搅 浑,我

```
2  2 6 #4 2 | 7  0 5 i.i 17.7 | 3 6 0 6 | 2 2 #2 | 3 i 7 2 | i ……
```
还 来不及 想, 他 就 已提 起 钓竿,把 小 鳟鱼 钓到水 面。

第一乐句转入 ♭D 大调的关系调降 b 小调,第二乐句向主调的属调 ♭A 大调离调。

全曲的调性设计与歌词内容结合得十分紧密,当歌词在叙述小溪、鳟鱼以及旁观者的愉悦心情时,调性的运用单纯而稳定;当歌词表现渔夫残忍、狡诈时,调性转向主调的平行小调与不稳定调。

此外,该曲还以 0 X | X X X X | X X X | X. X X X X | X 为基本节奏型贯穿全曲,使歌曲的格调协调一致。

在伴奏的写作上,为了表现小溪流水与鳟鱼悠然自得的形象,在每小节的强拍上,有规律地运用了流动性很强的六连音音型,这使全曲更加臻于完美。

艺术歌曲欣赏 17：重归苏莲托

[作品简介]

这首歌曲由 G. 第·库尔蒂斯作词,埃尔内斯托·第·库尔蒂斯(1875—1937)作曲。

这是意大利作曲家写的一首非常著名的歌曲。歌曲赞美了苏莲托的美丽景色,唱出了橘园工人的爱情,希望离他而去的姑娘能重返苏莲托。

该曲旋律优美、抒情,采用同名大小调的变换手法,色彩对比鲜明,使旋律富有很强的表现力,恰当地表达了歌词的思想内容。

[欣赏提示]

全曲可分为两部分。

第一部分唱出了苏莲托的美丽景色，旋律建立在 e 小调上，采用了固定的节奏型。这一部分是四个乐句的乐段，旋律以级进为主，采用了模进的手法，使句与句之间连接紧密，环环紧扣。

$$\underline{\dot{6}\,\dot{7}}\ \underline{1\,2}\ \underline{3\,1}\ |\ 3\quad 3\quad -\ |\ \underline{2\,3}\ \underline{4\,2}\ \underline{4\,2}\ |\ 6\quad 6\quad -\ |$$

看,这 海洋　多么　美　丽!　　多么　激动　人的　心　情!

$$\underline{\dot{6}\,\dot{7}}\ \underline{1\,2}\ \underline{3\,1}\ |\ 3\quad 3\quad -\ |\ \underline{2\,3}\ \underline{4\,2}\ \underline{4\,2}\ |\ 6\quad 6\quad -\ |$$

看,这 海洋　多么　美　丽!　　多么　激动　人的　心　情!

该曲的第二部分由两个乐段组成，表达了橘园工人对情人的思念之情。第一个乐段转到 E 大调，仍保持了第一部分旋律进行的特点和固定节奏型。

$$\underline{\dot{1}\,7}\ \underline{5\,6}\ \underline{7\,5}\ |\ 6\quad 6\quad -\ |\ \underline{7\,6}\ \underline{5\,6}\ \underline{7\,5}\ |\ 6\quad 6\quad -\ |$$

看这 山坡　旁的　果　园,　　长满　黄金　般的　蜜　柑,

$$\underline{3\,4}\ \underline{5\,3}\ \underline{2\,1}\ |\ 4\quad 4\quad -\ |\ \underline{5\,6}\ \underline{7\,6}\ \underline{5\,7}\ |\ 3\quad -\quad 3\,0\ |$$

到处 散　发着　芳　香,　　到处　充满　温　暖。

第二乐段的前两个乐句，是第一个乐段前两个乐句的变化重复，旋律仍在 E 大调上。而后两个乐句，则重复了第一部分中的后两个乐句，又回到了 e 小调。

E 大调

$$\underline{\dot{1}\,7}\ \underline{5\,6}\ \underline{7\,5}\ |\ 6\quad 6\quad -\ |\ \underline{\dot{2}\,\dot{1}}\ \underline{\dot{7}\,\dot{1}}\ \underline{\dot{2}\,7}\ |\ \dot{1}\quad \dot{1}\quad -\ |$$

可是 你对　我说　"再　见",　　永久　抛弃　你的　爱　人。

e 小调

$$\underline{\dot{1}\,\dot{2}}\ \underline{{}^\flat\dot{3}\,\dot{2}}\ \underline{\dot{1}\,\dot{2}}\ |\ 5\quad 5\quad -\ |\ \underline{4\,5}\ \underline{4\,3}\ \underline{\widehat{2\,3}}\ |\ 1\quad -\quad 0\ |$$

永远 离开　你的　家　乡,　　你真　忍心　不回　来?

该曲的最后是尾声，是橘园工人对情人的呼唤，渴望她重归苏莲托。旋律同样采用了同名大小调的变换手法，以表达橘园工人复杂的思念之情。

E 大调

$$\underline{\dot{1}\,\dot{2}}\ \underline{\widehat{7\,7.}}\quad 6\ |\ \dot{1}\quad -\quad -\ |\ \underline{0\,7}\ \underline{\dot{1}\,\dot{2}}\ \underline{7\,6}\ |\ 5\quad 5\quad -\ |$$

e 小调

$$4\quad {}^\flat 6\quad \dot{1}\ |\ 3.\quad \underline{\dot{2}\,\dot{1}}\ |\ \underline{\dot{1}\,\dot{2}}\ \underline{\widehat{7\,7.}}\quad 7\ |\ \dot{1}\quad -\quad 0\ \|$$

重 归　苏　莲　托,　你　回　来　吧!

艺术歌曲欣赏 18：小夜曲

[作品简介]

这首歌曲由雷尔斯塔甫作词，舒伯特作曲。

奥地利作曲家舒伯特一生中创作了大量的艺术歌曲，有"歌王"之称。这首《小夜曲》是作曲家采用德国诗人雷尔斯塔甫的诗谱写的。

小夜曲是西洋的一种乐曲体裁，是一种黄昏或晚间在户外演唱或演奏的独唱曲或器乐曲，都以爱情为题材。作为独唱或独奏的小夜曲，原为青年人徘徊于恋人窗前或唱或奏的情歌，旋律优美抒情，十分动听，许多著名的作曲家如勃拉姆斯、德利果、托塞利、古诺、马斯涅等人都写过独唱小夜曲。

此外，还有一种器乐合奏的小夜曲，盛行于 18 世纪莫扎特时代，其形式介乎老式组曲和交响曲之间，有小型弦乐队，间或加入少数木管乐器演奏。这种小夜曲大都是轻快活泼的。莫扎特和海顿都写过这种类型的小夜曲。舒伯特的这首小夜曲，选自他的声乐组曲《天鹅之歌》，这是作曲家 1828 年的作品，共包括 14 首歌曲，《小夜曲》是其中的第四首。

[欣赏提示]

歌曲的第一段用亲切、温柔、动听的旋律，表达青年对他心爱姑娘的一往情深。乐句之间的间奏模仿歌声的旋律，形成呼应，加强了青年恳求、期待的急切心理。三连音的运用恰当地表现了青年激动的情绪。

歌曲的第二段转入了同名大调 D 大调，色彩较明亮，情绪更加激动。旋律在高音区进行，出现了全曲的最高音，使情感得到了尽情抒发，歌曲达到最高潮。

第三段是尾声，其旋律是由第二段的旋律引申发展而成的，仿佛歌声在夜色中渐渐远去，直至在微风中消失。

艺术歌曲欣赏 19：魔王

[作品简介]

歌德原诗，舒伯特作曲。这是舒伯特于 1815 年写的一首著名的叙事歌曲，当时他年仅 18 岁。他用非常精练的艺术手法和生动的音乐语言，叙述了流传在德奥民间的这样一个带有悲剧性的传说：

漆黑的夜晚，父亲怀抱着病危的儿子快马疾驰在幽暗的密林中。森林中的树精——魔王，紧紧尾随在他们后面，时而用甜言蜜语引诱孩子。孩子恐惧得不时向父亲发出呼救声，父亲惶恐、焦急，极力安慰着儿子，精疲力竭地回到家里，但他发现儿子的生命已被魔王夺去。

德国著名诗人歌德把这个传说写成了优美的叙事诗，舒伯特将这首叙事诗谱写成著名的、脍炙人口的歌曲。

[欣赏提示]

歌曲一开始，钢琴伴奏就以持续不断的三连音和低音区简短的音阶走向，模仿疾驰的马蹄声和呼啸的风声，渲染着紧张、阴森的气氛。独唱者一人同时扮演着四个不同的角色：叙述者、父亲、儿子和魔王。每个角色各有其独特的音调，这些性格鲜明的不同曲调的相互交替，使歌曲的故事情节逐渐展开，并充满了戏剧性。

歌曲的开头和结尾，是叙述者的旋律音调，表现出了同情和惋惜的心情。

```
7  i - 7 6 | 7 - - 7 | i - 6 - | 3 - 0 3 |
在 夜 半 风 中，    骑 马  飞   奔，   是
3 - - 6 | 6 - 4 2 | 5 - - ) | i - 0 …… 3 |
一    位 父  亲 和 他儿     子；       父
3 - - 3 | 6 6 6 0 6 | 6 - - 7 | 7 i - 0 i |
亲 在  发 抖，  他 加 鞭  狂 奔，   把
i - 2 2 | 3 3 0 3 | 3 - 6 · | 3 4 - 0 0 |
喘 息 的 儿子  紧 抱  在    怀 里。
```

歌曲的中心段落，是三个不同角色的紧张对话。父亲的声音低沉，感情克制，带着安慰的音调。

```
1 = ♭B
2 | 4 - - 4 | 5 - - 2 | 4. 3 3 0 |
"儿 子   那是 烟  雾  在  飘着。"
```

1=C

4 | 7 7 0 #4 4 | 6 5 5 5 - | 0 5 6 6 | 7 5 2 3 #4 | 5 - …… |
"你 别怕， 我的 儿，你别怕， 那是寒风 吹动枯叶在 响。"

儿子的歌声表现出内心的惊恐，音调一次比一次高，一声比一声凄凉，最后以绝望的呼声告终。

5 | b6 - 6. 6 | b6 5 5 0 5 | 5 b6 - 6. 6 | 5 - - 0 0 |
"啊，父 亲 啊，父亲， 他 已 抓 住 我！

0 | 5 - #5. 5 | b6 - 4. 4 | 3 - - 3 | 6 - 0 0 | ……
他 使 我痛 苦 不能 呼 吸！"

3 | 4 - 4. 4 | 4 3 3 0 3 | 3 4 - 4. 4 | 3 - 0 7 |
"啊，父 亲 啊，父亲， 你听 见 没有

i 7 i | i #i | 2 - #2. 2 | 3 - …… |
魔 鬼 低 声对 我 说 什 么？"

魔王的旋律充满诱惑力，它先用迷人的歌声来引诱。

pp

2 | 3 - - i | 5 - - 2 | 3 - - i | 5 - - 2 |
"好 孩 子 啊， 跟 我 来 吧！ 我

3 | 3 - - 3 | 5 - 2 - | 2 #1 2 3 2 4 | 5 - - …… |
和 你 一 起 快 乐 游 玩；

接着，在钢琴分解和弦的衬托下，又显示出活泼欢乐的舞蹈形象，最后又露出狰狞的面目，伸出魔掌，夺走了孩子的生命。

歌曲的结尾，马蹄声歇，风声停，叙述者唱出："怀里的孩子已经死去！"钢琴以强烈的两个和弦表现精疲力竭的父亲悲痛欲绝的心情，从而结束了这场悲剧。

艺术歌曲欣赏20：我的太阳

[作品简介]

《我的太阳》是19世纪意大利作曲家卡普阿写的一首独唱歌曲。卡普阿受莎士比亚的剧本《罗密欧与朱丽叶》中诗句的启发，创作了这首借赞美太阳来表达真挚爱情的歌曲。词曲浑然一体，情深意切，具有强烈的艺术感染力。《我的太阳》首演于那波里民歌

节，演出后它如同意大利民歌般地流传开来，影响深远。

[欣赏提示]

歌曲采用 G 大调，2/4 拍。其结构为无再现的单二部曲式。

歌曲的前半部分在中音区，以具有下行倾向的优美流畅的旋律，赞美灿烂的阳光和蔚蓝的晴空，令人精神爽朗，并感到温暖。

$$1=G \quad \frac{2}{4}$$

| $\underline{0\,5}$ | $\underline{4\,3}$ | $2\,1$ | $\underline{1\,2}\underline{3\,1}$ | $\underline{7\cdot 6}$ | $\underline{6\cdot 7}\underline{1\,2}$ | $\underline{7\cdot 6}$ | $\underline{6\cdot 7}\underline{1\,2}$ | $\underline{6\cdot 5}$ | 5 …… |

啊，多么　辉煌　灿　烂的　阳光，　暴风雨　过　去后　　天空多　晴　朗！

歌曲的后半部分转入高音区，以气息宽广的音调组成，情绪奔放热烈，倾诉了第一人称对心爱人儿的爱慕之情。"啊，太阳，我的太阳"一句，伴随着强音的出现，用了和声大调的降六级音，使歌曲色彩一新，给人以情深意切的艺术感受。

$$1=G \quad \frac{2}{4}$$

还　有个　太　阳，　比这更　美。　　啊，我的　太　阳，　那就是　你，

啊，太　　阳，我的　太　阳，　那就是　你，　　那就是　你！

在结尾处，出现了旋律的最高音，并在 2、3 上自由演唱，表达了爱的激情，使歌曲的情绪更为激昂和感人。

第五节　通俗歌曲欣赏

一、通俗音乐

通俗音乐泛指通俗易懂、轻松活泼、易于流传、拥有广大听众的音乐。它有别于严肃音乐、古典音乐和传统的民间音乐，亦称流行音乐。

二、通俗音乐的体裁、类别

通俗音乐的种类多，传播广，在不同的历史时期和不同的地区，有不同的发展和变化，所以人们对通俗音乐的概念以及对它的概括方法有很大不同。20 世纪上半叶，常有人把通俗易懂、轻快流畅、比较接近古典音乐的乐器曲或音乐喜剧(如 J.施特劳斯的轻歌剧《蝙蝠》、《吉卜赛男爵》以及圆舞曲《蓝色多瑙河》、《维也纳森林的故事》等)称为轻

音乐或流行音乐。由于互相转移、借鉴和融合，我们已很难把轻音乐与通俗音乐作严格的区分。有关通俗音乐或轻音乐的音乐文献、专著以及字典等资料，几乎都把轻音乐包括在广义的通俗音乐这一项目中(如《新格罗夫音乐与音乐家辞典》)。

通俗音乐一词最早见于19世纪的演出报道中。第二次世界大战以前，通俗音乐通常包括爵士音乐、拉丁美洲的伦巴和探戈等歌舞音乐、一般电影歌曲、音乐剧、世界流行的地方性音乐(如美国新民歌、意大利的那不勒斯歌曲、法国小调、黑人灵歌、夏威夷音乐、中国的时代曲等)。第二次世界大战后，通俗音乐的名目更为纷繁，除上述类别外，又加进了摇滚乐(曾译摇摆乐)、新摇滚乐、乡村与西部音乐、黑人的灵魂乐与布鲁斯、迪斯科、怡情音乐等。其中还有各种各样的变种。如爵士音乐有"热爵士"、"凉爵士"、"博普乐"、"现代爵士"，摇滚乐则有民间摇滚、东海岸摇滚、迷幻摇滚等。此外，还有许多支流，如迪斯科发展中有扭扭舞、巴沙诺瓦以及今日的霹雳舞。还有人把轻松活泼的军乐，以及根据古典和通俗的世界名曲改编和选奏的音乐(如把世界名曲的主题串联在一起，用摇滚乐或迪斯科节奏来演奏的"连环扣"，以J.海顿《F大调弦乐四重奏》的第2乐章改编成单独演奏的《海顿小夜曲》，从H.H.柴可夫斯基的舞剧《天鹅湖》中选出来的舞曲)，也都概括在通俗音乐之内。至于中国或其他国家的革命群众歌曲，从体裁、形式以及许多特征来看，事实上与通俗音乐并无不同，但为了突出这种歌曲在该国家某一段历史时期所起过的积极作用，通常把革命群众歌曲作为专项列出，不包括在通俗音乐之内。

三、通俗音乐的题材内容

通俗音乐大多取材于日常现实生活。声乐作品以爱情歌曲居多，也有的描写人生伦理、生活理想、思念故乡以及对黑暗社会的讽刺和批判等内容。器乐作品以舞曲和改编曲居多，比较强调明朗乐观的描写。在资本主义国家，甚至有色情淫秽的内容，但在社会矛盾日益加剧的情况下，也出现了许多反对侵略战争、反对种族歧视和揭露社会黑暗面的歌曲。由于通俗音乐面向一般市民群众，比较强调娱乐性，所以即使是较严肃或具有悲剧性内容的作品，也往往使用较轻松的笔触来陈述，表现手法和艺术风格都很自由，富于变化。

四、通俗音乐的音乐特征

通俗音乐的结构形式通常比较短小简练，器乐曲常作机械的反复和简单的变奏，常与舞蹈结合在一起。许多通俗音乐强调即兴性，而这种即兴性意味着一种高超的技艺和音乐感觉的敏锐性，这一点和民间音乐相似。

在旋律上，通俗音乐力求易记易唱，音域较为狭窄，声乐曲以分节性歌曲居多。不少通俗歌曲与民间音乐有紧密联系，经常采用富有地方色彩的音阶和调式，因而更具有通俗性。

在节奏上，通俗音乐强调强烈、清晰、单纯而富有变化。乐曲的整体或整个段落常采用长时间的固定节拍(如圆舞曲、波尔卡等)或固定节奏(如迪斯科等)。

在和声上，通俗音乐远较古典音乐简单淳朴，但在近年发展中，也出现了不少复杂化的处理，例如现代爵士音乐中使用了十二音技法。

在音色配置上，通俗音乐的乐队，通常人数不多，但力求发挥各个乐器的独特效果。随着科学，特别是电子工业的发展，现代通俗音乐越来越多地强调借助和运用电子手段，不但使用电子乐器，而且使用电子合成器、电子音乐以及其他的特殊音响和复合音响等。在录音制作和实况演出时，话筒的操作技术已成为重要的表现手段。

通俗音乐的演出形式强调群众性，经常与舞蹈相结合，特别是在大型的演出中，广泛使用舞蹈、舞台美术、灯光、服装、新的音响媒介等，并与其他艺术综合在一起。演员经常与听众交流，同歌共舞，打成一片。

通俗音乐的歌唱法千差万别，并不统一。一般说来，较强调演唱者本人的自然嗓音，要求吐字清晰，以情动人。但也有结合应用民间唱法或美声唱法的。前者如日本的浪曲新唱，后者如法国小曲中的美声派。

通俗音乐和古典传统音乐不用：古典音乐大多是前人所作，经过长期的历史检验被保留下来，音乐的内容形式都是较为完美的精华，因而有相对的稳定性；而通俗音乐则大多是此时此地创造出来的音乐，多数是未得到公认的传世之作，因而其中鱼龙混杂，精华与糟粕俱存，有待于历史和人民的检验。

通俗唱法也称为流行唱法或自然唱法，是一种大众化的歌唱艺术形式。由于在唱法上没有严格的要求，自由度较大，所以演唱者最多，无以数计。虽然世界各国都有一些各种不同的通俗唱法，但都不能与中国相比。中国地域辽阔、人口众多、民族林立、歌手丛生……所以我们的歌手队伍无比庞大，声音条件五花八门，演唱方法无奇不有，纵观这一中国特色，用万花齐放、万家争鸣，群雄争霸、逐鹿中原来形容实不为过。十万丽人战歌坛，百万歌手唱酒店也是真实写照。当今通俗歌坛的超级繁荣景象令人叹为观止。

中国通俗歌坛发展近二十年，参与群体这样大，各种流派这样多，我们的唱法真的没有章法可依、没有规律可循吗？当然不是。问题是怎样总结，怎样归类。我们可以从两个大的方面来分析、总结：一个是唱法方面，另一个是风格方面。

五、通俗音乐唱法

从唱法方面来看，通俗音乐主要有以下几种。

(一)假声唱法

假声唱法也有人称为假嗓子。所谓假声，就是在气流的控制下，声带不完全振动的歌唱状态(大约 1/3 的声带在振动)，音量较小，声波中常含有气流，所以也称气声唱法。这种唱法的特点是音质虚泛，音色甜美，吐字轻柔。早期的港台言情歌手多用这种唱法。一代巨星邓丽君就是以这种唱法为主的，其他如孟庭苇、张明敏、姜育恒等也都是以这种唱法为主。

假声唱法比较轻松，力度不大，不容易疲劳，所以也有人称其为哼唱方法，就是说哼哼着唱。这种唱法已不必为音量问题费心了，因为现代扩音技术与音响设备已非常先进，

可以把任何一个歌手的声源调整到理想的音量指标上来，所谓"通俗唱法的艺术就是话筒的艺术"其中所指主要就是这种唱法。

(二)真声唱法

真声唱法也有人称为真嗓子或本嗓、本腔。所谓真声，是指声带基本上完全振动的歌唱状态，音量较大。这种唱法的特点是音质硕实，音色明亮、健美。早期的港台巨星徐小凤就是采用这种唱法的，她演唱的《卖汤圆》、《月儿像柠檬》等都是脍炙人口的作品。近期的歌手如田震演唱的《执著》、赵传演唱的《我是一只小小鸟》、孙国庆演唱的《篱笆墙的影子》等，都是用真声演唱的。真声唱法力度变化较大，可以放声唱，也可以轻声唱。

(三)真假声结合的唱法

真假声结合的唱法也有人称为半真半假的嗓子，也是一种声带不完全振动的歌唱状态(大约 2/3 的声带在振动)，其音质、音色均介乎真声与假声之间，既不太实，也不太虚；既不太亮，也不太暗，属于中等力度的一种唱法，但在力度上弹性较大，有一定的伸缩余地，适应性较强，便于演唱多种风格、不同力度的歌曲。这种唱法主要是在 20 世纪 80 年代中期发展起来的，现在也还算是一种新式唱法，与欧美的一些通俗唱法很接近，发声状态较松弛，声音又能保持一定的紧张度，是目前比较科学、比较流行的一种唱法。齐秦、周华健、张信哲、苏芮、王菲等都采用这种唱法。

(四)喊声唱法

喊声唱法是一种真声唱法，顾名思义，就是喊着唱。这种唱法气息足，力度大，富有激情，感染力强。这种唱法在我国民歌中是常见的，如号子、山歌、渔歌、牧歌等大多是喊唱的，被称为高腔。在现代通俗唱法中，喊声唱法也形成了一种流派。在国外，喊声唱法最早出现在重金属摇滚乐中；在国内，最早出现在 1986 年北京"首体"百名歌星演唱会上。崔健以一首《一无所有》，喊醒了沉睡的歌坛，喊出了中国歌坛的两大热浪：一个是西北风热，另一个是摇滚热。其后苏越创作的《黄土高坡》、谢承强创作的《信天游》以及翻唱的《咱们的领袖毛泽东》等一批西北风歌曲，被许多歌手竞相用喊唱的方法演唱，从此刮起了一股持久的西北风，通俗歌曲的喊唱方法在中华大地上就此生成、确立，并成了当时的一种时髦唱法。而在稍后的摇滚热中，则把喊唱方法推向了高峰，丁伍的《太阳》、郑钧的《梦回拉萨》、张楚的《姐姐》、何勇的《垃圾场》、窦唯的《无地自容》等歌曲，无论在高度、力度和难度上都有所发展和突破，真正达到了震撼心灵的作用，这时的喊唱方法，才展现了它特有的风采，才找到了它应有的位置。

喊唱方法中有大嗓门和小嗓门之分，如臧天朔的《朋友》、火风的《大花轿》都是大嗓门，而张楚的《姐姐》、丁伍的《太阳》则是小嗓门和中嗓门，但这并不影响他们对作品演绎水平的高低、成功的大小，因为歌曲的表现是一个综合的艺术形式，它集词、曲、配器、演唱制作等多种因素于一体，而每一种因素几乎都是同等重要的，即便是只谈演唱，也还是由气息、音量、音质、音色、音区、音域、音准、节奏、风格、韵味等多种因

素来组成的，而每种因素也几乎是同等重要的，因此，不会有哪一个声乐比赛是单纯比嗓门大小的。我们谈这些，目的是告诉那些小嗓门的歌手，不要总想去和大嗓门相比，单纯地去追求音量，过分地加大力度的训练，以免使声带过度疲劳而受到损害。当然，小嗓门经过刻苦而合理的训练是可以增大音量的，但增加的幅度是有限的。要记住，每个人都是在自己现有条件的起点上进行发展的，而不是站在别人的起点上，所以不可盲目攀比。在声乐界，由于练声方法欠科学、练习力度过大而致使声音变坏甚至失声的情况并不少见。

(五)沙声唱法

沙声唱法声音中带有沙哑成分。其主要原理是声门闭合不自然，声带振动不规律。真声、假声、真假结合声都可以唱出沙哑的声音来。由于现代音响设备对这种沙哑的声源十分敏感，在扩播时呈立体放射状态，所以听起来很像刮风，又很像下雨，富有冲击力、穿透力、表现力和感染力，以至有人称这种沙哑的嗓子是"金不换"。比较典型的例子是1994年世界杯足球赛开幕式上演唱的那首《意大利之夏》，演唱者是意大利的一对男女组合，两个歌星的声音都很沙哑，整个副歌沙哑的程度倍增，而演唱最后一个五度和声的结束音时，好像达到了人声沙哑的极限，既像大海的波涛，又像狂吼的飓风，更像是在太空中听全人类在呐喊，使人感到惊心动魄、撕心裂肺，亦近亦遥、亦实亦虚，空旷深邃、宏大高远。国内也有沙声唱法的歌手，如崔健、臧天朔、蔚华等，但为数很少。

那么，沙哑的声音是怎样形成的呢？正常的声带出的声音是不沙哑的，因为左右两条声带是对称的，声门是平滑的，闭合严紧。而发出沙哑的声音的声带是不正常的，其不正常有各种原因，如声带不对称，声带有增生，声门不平滑、闭合不好等，造成这些变异的原因主要有以下几种情况。

1．自然成因

声带天生就长有小疖或有其他增生，称为声带小疖或声带增生。左、右两条本应对称的声带如一侧有小疖或增生而另一侧没有，当然不对称，声带不对称，振动就不规律，就会形成沙哑的声音。

2．变声成因

每个人都有变声期(大约在 15 岁)，变声期内应注意保护声带，小声说话，少说话或噤声，如在变声期内大喊大叫、大哭大笑，或大力度咳嗽，或饮食中硬物损伤等，都可能使声带受到损伤而难以恢复，破坏了声带的对称、声门的平滑，使声门闭合不好，形成沙哑的声音。

在变声期损害了声带的人，或因过沙或因过哑，绝大多数人发声困难，只有极少数人可以唱歌。

3．烟酒成因

长时期、大剂量地抽烈性烟、喝烈性酒也会损伤声带。烟、酒的长期、反复刺激可以使声带表面变得粗糙、起伏，使声门失去平滑，形成沙哑的声音。所以也有人称这种嗓子

为"烟酒嗓"。

大多数歌手是不抽烟、不喝酒的，更不会去抽烈性烟、喝烈性酒，也不可能为了唱歌而去学抽烟喝酒，何况很多人是学也学不会的。

4．手术成因

据报道，国外有一位女歌手因嫌事业进展慢而追求沙哑的声音去做了手术，把声带拉长后声音变厚了，也有了一点沙哑，事业也真的有了进展。另外，如在声带上做其他变形手术或人工植入小疬，也可以形成沙哑的声音，但因其并非常规手术，因而有相当的风险，成功率不可过高估计。

5．劳损成因

长期、过度地用声会造成声带劳损，致使声带的某一侧增生或变形或生出小疬。如有的公共汽车售票员总是用真声、用大声报站，久而久之就会造成声带劳损，形成沙哑的声音。过度用声者还包括常年说书的人、大量教课的人及街头卖唱的艺人等。另外，长时期、长时间、大力度地练声的歌手，也会使声带劳损而变得沙哑。

6．咽音成因

在咽音唱法的基础上，收缩一部分咽腔通道，让声波在通过咽腔时受到阻碍，与腔壁形成摩擦，形成沙哑的声音。

在以上几种成因中，只有最后一种是可控、可练、可行的，而其他几种则缺乏科学性、可操作性。

六、通俗音乐的风格

从风格方面来看，通俗音乐主要有以下几种。

(一)港台风格

港台风格是由以下几个主要因素汇聚而成的。
(1) 本地音乐风格的因素(包括香港、台湾地区的音乐风格和语言特点)。
(2) 欧、美音乐风格的因素。
(3) 日、韩音乐风格的因素。
(4) 大陆民族音乐风格的因素。
(5) 东南亚音乐风格的因素。

这些因素的聚集和影响，形成了港台特有的音乐风格。时尚化、商业化、娱乐性和实用性是其主要特点。

大陆歌坛经过十多年的发展，到了 20 世纪 90 年代中期，才有一些作品和歌手基本上摆脱了似是而非的港台风格，初步形成了真正的港台风格。虽然歌手和作品的风格并不稳定，但就某一些作品而言是没有问题的，如《爱情鸟》(林依轮唱)、《牵挂你的人是我》

(高林生唱)、《阿莲》(戴军唱)、《你的柔情我永远不懂》(陈明唱)、《寂寞让我如此美丽》(陈明唱)、《我不想说》(杨钰莹唱)等，无论从作品还是演唱上来看，都摆脱了土味、老味、糙味的长期缠绕，代之以"洋、新、俏、倩"的港台风格，受到了广泛的欢迎，为中国内地通俗歌坛上港台风格的歌曲的创作和演唱的发展提供了范例。

(二)民族风格

带有民族特色的通俗歌曲作品及演唱风格，早在 20 世纪 80 年代初就出现了。《妈妈的吻》(程琳唱)、《回娘家》(朱明瑛唱)、《军港之夜》(苏小明唱)等都是当时的代表作。但其发展、壮大起来，则主要是在"西北风"以后，其主要特点是把民族风格自然地、适当地融入通俗歌曲的作品和演唱中去。"西北风"以后，经过几年的发展，这种风格已经形成了一个流派，陆续产生了一批带有各种民族风格的优秀通俗歌曲，如《中华民谣》(孙浩唱)、《大中国》(高枫唱)、《花好月圆》(刁寒唱)、《九月九的酒》(陈少华唱)、《大花轿》(火风唱)、《久别的人》(白雪唱)、《山不转水转》(那英唱)，以及后来的《青藏高原》(李娜唱)、《快乐老家》(陈明唱)等，同时也造就了一批善于运用民族风格的通俗歌手。在演唱这些作品时，他们用的是通俗方法，但在演唱中加入了民族风格的韵味，使其既有通俗音乐的品质，又有民族风格的神韵，在把通俗音乐民族化、民族音乐通俗化的探索中迈出了重要的、成功的一步，具有一定的典范意义。

特别需要提到的是擅长多种演唱风格的通俗歌星刘欢，他在如何把民族风格恰到好处地运用到通俗唱法中去这方面，可以说做得很成功。从早期的《少年壮志不言愁》到后来的《弯弯的月亮》，再到后来的《好汉歌》等，他的通俗化处理，使民族风格有一个升华，使一些呆滞、原始的民族风格焕发出了青春，变得清新、亮丽、优雅、脱俗。

刘欢的唱功很好，气息深、音准强、咬字松、吐字轻，方法自然、声音松弛，演唱风格多样化等方面均值得大家学习和研究。

(三)欧美风格

所谓欧美风格，是指在唱法上或作品上有洋化的追求。如在通俗唱法的基础上，借用一点美声方法：共鸣位置较高，口腔较圆，发声较靠后，比较有立体感……在作品的创作上，要求较多的创新成分，较少的民歌成分，注重旋律的和声性和节奏性，追求风格的洋化和现代化……这样的歌手或作品在港台和大陆都有一些，如李玟演唱的《滴答滴》、张惠妹演唱的《姐妹》、童安格演唱的《让生命去等候》、费翔演唱的《故乡的云》、崔健演唱的《从头再来》、郑钧演唱的《回到拉萨》、陶喆演唱的《普通朋友》、窦唯演唱的《Take Care》、刘欢演唱的《千万次地问》、韩磊演唱的《走四方》、韦唯演唱的《爱的奉献》、张迈演唱的《为我喝彩》等。而从全世界百名歌星援非义演的情况来看，无论是来自哪个国家的歌手，其发声基本上都有一个共同点，即位置较高，声音较立，这一点值得我们研究和思考。当然通俗唱法是多种多样的，但共鸣位置太低、声音太扁肯定是不好的，不科学的，或者说是不大方的。我们虽然不去照搬欧美风格，但借鉴参考、取长补短是必要的。

(四)民谣风格

民谣即民间歌谣,是一种扎根于民间、产生于民间、流传于民间的歌曲体裁。民谣的唱法大方、自然,曲风简洁、淳朴,题材多为凡人小事、轻松话题。它常以叙事式的说唱风格为主,去描述事物的发展过程,抒发个人对事物的体验、感受或理解、见地。其形式多以自弹自唱为主,乐队伴奏时常以木吉他为特色乐器。一般民谣歌曲都贴近生活、平民化,所以听起来使人感到亲切、自然。令人奇怪的是,这种具有广泛群众基础、在欧美各国十分流行的音乐形式,在国内却时隐时现,作品奇少,始终没有形成气候,这应该说是我国歌坛上的一大憾事。

民谣歌曲的类别有城市民谣、乡村民谣和校园民谣等。

1. 城市民谣

城市民谣即带有流行音乐风格、都市风情特色的民谣歌曲。20 世纪 80 年代初,常宽创作、演唱的《高仓健快走开》和同时期付烁辉演唱的《沈阳》都是大陆早期的城市民谣歌曲。20 世纪 90 年代中期,艾敬创作、演唱的《我的 1997》也是一首城市民谣歌曲,此外,再没有见到其他的较有影响的城市民谣歌曲。

2. 乡村民谣

乡村民谣即带有民族音乐风格、乡土风情特色的民谣歌曲。20 世纪 90 年代中期出现过几首有乡村民谣风格的歌曲,如李春波创作演唱的《小芳》、《一封家书》,陈少华演唱的《九月九的酒》,陈星演唱的《流浪歌》,刘春演唱的《思乡谣》等。

3. 校园民谣

校园民谣即音乐风格清纯、明快,带有校园生活特色的民谣歌曲。20 世纪 90 年代中期,曾出现了几首较出色的校园民谣歌曲,如高晓松创作、老狼演唱的《同桌的你》、《睡在上铺的兄弟》等。后来,由赵杰创作、演唱的《教书先生》和《文科生的一个下午》等也有一定的影响。

(五)摇滚风格

摇滚乐在 20 世纪中叶起源于英国,发达于美国,现在则风靡全世界。摇滚乐是一种充分展示个性、崇尚自由的音乐形式,它的主要特点是轻传统、重创新,摆脱常规、摈弃束缚,追求脱俗、标新立异等,在创作与表演上很情绪化、个性化,自由度极大,其演唱方法和风格更是不拘一格。

在国外,摇滚乐大致有流行摇滚、民谣摇滚、艺术摇滚、迷幻摇滚、重金属摇滚、死亡金属摇滚等各种流派;在国内,主要有流行摇滚、民谣摇滚、重金属摇滚等。近年来,国内有关这方面的报道和出版物很多,我们在这里就不多叙述了,主要谈一谈其演唱风格方面的一些特点。在国外,很大一部分摇滚歌曲的内容都是表现重大题材的,如 20 世纪五六十年代的反战题材、反对种族歧视的题材,80 年代反贫困、反饥饿的援非题材,90年代的绿色环保题材等。从表现手法应服从于内容需要这一点上来讲,这些重大的题材如

用一般的带有奶油味的流行歌曲演唱肯定是不恰当的，那么力度大、技巧高、声音沙哑而富有刺激性和感召力的喊唱风格，就成了时髦的主角，从此，在歌坛上也就掀开了"沙、嘶、劈、哑"演唱流派粉墨登场的新的一页。

在国内，这种演唱风格的代表人物崔健是堪称楷模的。他的唱法共鸣位置较高、声音较立，咬字也松、吐字也轻，音质硕实、够沙够哑，音色适中、不明也不暗，是比较成熟、完善的沙声唱法，这种唱法形成了一种特有的主流摇滚风格，粗犷、豪放，富有刺激性、煽动性和宣泄作用，这种具有震撼力的、偏激固执的音乐风格值得我们了解和研究。说到这里，请大家不要误会，我们并不是说演唱所有的摇滚歌曲都要用沙声的唱法，只是说在演唱大多数非传统的、重大题材的、针砭时弊或愤世嫉俗的摇滚歌曲时，用沙哑的声音更具冲击力和感染力，而在许多轻松题材的摇滚歌曲中，常规的唱法、流行的风格并不少见。

通俗歌曲欣赏 1：天涯歌女

[作品简介]

《天涯歌女》是 1937 年上海明星影片公司拍摄的《马路天使》中的插曲，词、曲作者分别是大名鼎鼎的田汉(1898—1968，国歌的词作者)和贺绿汀(1903—1999，曾任上海音乐学院院长)，由 20 世纪三四十年代著名的歌星"金嗓子"周璇(1920—1957)演唱。曲调采用了江南民歌的音乐素材。而周璇也凭借在此片中的出色表演一举奠定了她在当时上海电影界以及后来中国电影史上不可动摇的地位。

[欣赏提示]

这是一首民谣式的情歌，歌词淳朴真挚，通俗隽永，旋律婉转清丽，富于江南韵味。这首歌由带重复乐句的四乐句乐段组成。旋律以五声音阶构成。前两个乐句体现了起、承、转、合的功能。第一、二句情绪平缓，后两个乐句曲调紧凑，活泼轻巧，特别是休止符的运用以及后面"郎呀"的衬词，恰到好处地表现出纯情少女的娇嗔，曲中的几个拖腔与词的结合富有表现力。最后的部分又表现了后两个乐句，突出了情歌的主题。

[歌谱示意]

<div align="center">

天 涯 歌 女

江 苏 民 歌

田 汉 词

贺绿汀 编曲

</div>

1 = B　4/4

```
6. 5  3 23 5.  6 | i. 6 32 1 -  | i. 2 3 53 2. 3 i 5 | i. 6 6532 5  -
天   涯 呀 海   角   觅 呀 觅 知  音。       
家   乡 呀 北   望   泪 呀 泪 沾  襟。
人   生 呀 谁   不   惜 呀 惜 青  春。
```

$$3. \underset{\frown}{2}1\ 3\ 2. \underset{\frown}{3}\ 1\ |\ 3. \underset{\frown}{5}\ 6 \underset{\frown}{5}6\ 5\ 0\ 5\ \underset{\frown}{5}3\ |\ 3\ \underset{\frown}{3}2\ \underset{\frown}{1}\ \underset{\frown}{2}6\ \underset{\frown}{6}1\ 5\ \underset{\frown}{6}5\ |\ \overset{5}{\underset{\frown}{3}}. \underset{\frown}{2}1\ (2\underset{\frown}{1}1 6\ 5.\ 2\ |$$

小	妹妹唱	歌	郎	奏	琴，	郎呀	咱们	俩是 一条		心。
小	妹妹想	郎	直	到	今，	郎呀	患难	之交恩爱		深。
小	妹妹似	线	郎	似	针，	郎呀	穿在	一起不离		分。

$$\underset{\frown}{1}.2 \underset{\frown}{3}5\ \underset{\frown}{2}5 \underset{\frown}{3}5\ 1\ |\ 5\ 5\underset{\frown}{1})\ |\ 3\ 5\ 6\underset{\frown}{5}6\ 5\ 0\ \ 0\ 5\ \underset{\frown}{5}3\ |\ 3\ \underset{\frown}{3}2\ \underset{\frown}{1}\ 2\ \underset{\frown}{6}\ \underset{\frown}{6}1\ 5\ \underset{\frown}{6}5\ |$$

哎呀 哎	哟，	郎呀	咱们	俩是	一条
哎呀 哎	哟，	郎呀	患难	之交	恩爱
哎呀 哎	哟，	郎呀	穿在	一起	不离

$$\overset{5}{\underset{\frown}{3}}. \underset{\frown}{2}1\ 0\ \ 0\ |\ \underset{\frown}{1}.2 \underset{\frown}{3}5\ \underset{\frown}{2}5 \underset{\frown}{3}5\ 1\ |\ 5\ 5\underset{\frown}{1}\ |\ \underset{\frown}{1}.2 \underset{\frown}{3}5\ \underset{\frown}{2}5 \underset{\frown}{3}5\ 1\ |\ 1\ -\ \|$$

| 心。 |
| 深。 |
| 分。 |

通俗歌曲欣赏 2：小城故事

[作品简介]

这是台湾故事影片《小城故事》的主题歌，作于 1978 年。庄奴词，汤尼曲。影片《小城故事》曾获台湾 1979 年度第 17 届金马奖最佳剧情片奖，由李行导演，林凤娇主演。此歌由台湾女歌星邓丽君演唱。影片上映后，主题歌在台湾、香港等地迅速传播开来，后来传到大陆，受到大陆听众的喜爱和传唱。影片描写了一位雕刻匠的女儿——善良纯真的哑女阿秀朴实平凡的创业故事，自始至终充满浓厚的生活气息与人际间的纯真情感。与此相应，该主题歌旋律柔美抒情，节奏徐缓舒展。歌词内容则通过对一乡间小镇生活的细腻刻画，透出一股自然质朴的乡土味和人情味。

[欣赏提示]

歌曲结构为单二部曲式，1 调式。音乐材料的安排具有起、承、转、合的特征。在一段情绪活跃的乐器引子之后，出现了如话语般婉转自然的主题旋律音调。后接一个同样的短句，然后承以一个气息悠长的长句结束乐段。第一乐段有两段歌词，以亲切自豪的第一人称开始，向电影观众娓娓介绍自己的故乡——小城，并向观众发出热情的邀请。第二乐段歌词用虚的手法，用"一幅画"、"一首歌"将观众带入美丽的遐想之中，一句"人生境界真善美，这里已包括"则集中概括了对小城人伦色彩的由衷赞美之情。第二乐段笔锋一转，用短小的乐汇、较低的音区，以第三人称的口吻叙述："谈的谈，说的说，小城故事真不错"，对"小城故事多"的主题作了进一步的渲染和发挥。最后四小节音乐集中使用了第一乐段音调材料，加以浓缩之后用与前段同样的终止式结束全曲。歌词内容则再次表达了小城姑娘对人们诚挚友好的邀请。《小城故事》是在我国大陆流传较早、影响较大的一首台湾影视歌曲，许多大陆听众也是从这首歌才开始对台湾女歌星邓丽君以及她所演

唱的台湾歌曲音乐有所认识的。

[歌谱示意]

小 城 故 事

庄 奴 词
汤 尼 曲

1=G 4/4

(1 3 2 6 3 3. | 1 5 3 2 3 1 6 | 5 — — — | 5 5 5 5323 5 6 5)

3. 5 6 5 6 i | 6 5. 5 — | 5. 6 3 2 3 5 | 2 — — —
小 城故事 多，　　　　充 满喜和 乐，
看 似一幅 画，　　　　听 像一首 歌，

2. 3 5 6 i | 6 6 i 6 5 | 5 5 2 3 2 | 1 — — —
若 是你到 小城来，　　收 获特别 多。
人 生境界 真善美，　　这 里已包

1 — — — | 1 6 1 2 3 — | 2 3 6 1 5 — | 6 1 2 3 5 3 i 6
括。　　谈 的谈，　　说 的说，　　小城故事真 不

5 — — — | i i 6 5 5 6 | 5 5 3 2 — | 5 5 6 3 2
错，　　请 你的朋 友 一 起来，　　小 城来 做

1 — — — | (3. 5 6 5 6 i | 6 5 5 — | 5. 6 3 2 3 5
客。

3 2. 2 — | 2. 3 5 i | 6 6 i 6 5 | 5 5 6 3 2

1 — — —) | 5 5 6 3 2 | 1 — — — | (5 5 6 3 2
小 城 来 做 客。

1 — — — | 5 5 6 3 2 | 1 — — —) ‖

通俗歌曲欣赏3：月亮代表我的心

[作品简介]

这是一首情真意切、委婉动人的爱情歌曲。它是最早传入内地的港台流行歌曲之一，

也是台湾女歌星邓丽君经常演唱的曲目。歌曲以"月亮代表我的心"为题，歌词写得优美婉转，充满情感。全曲共分4段，每段都以"你问我爱你有多深？我爱你有几分？"这样娓娓的发问开始，而回答含蓄委婉，意味深长："你去想一想，你去看一看，月亮代表我的心。"在文学艺术作品中，月亮常常作为一种美好、纯洁的象征，与真挚的情感结合在一起，表现一种恬静、优美的意境。这样的例子在我国古典诗词中是不胜枚举的，在西方艺术中也不鲜见，贝多芬的钢琴奏鸣曲《月光》、俄国画家科拉姆斯科依的油画《月夜》就是这样的作品。而在现实生活中，无论是明亮的月光还是朦胧的月色，都会引起人们许多美妙的遐想。歌曲以月亮代表恋人的心，是颇具匠心的，很富有想象力的，是一种含蓄而贴切的比喻。歌词的结构也比较巧妙，每段的最后一句都以"月亮代表我的心"结束，颇有一唱三叹之妙。

[欣赏提示]

歌曲的旋律进行以级进和跳进互相交替，婉转回旋、跌宕起伏，具有很强的抒情性，歌词的节奏则比较平稳、徐缓，几乎没有什么变化。这种起伏较大的旋律与平稳的节奏互相照应，一张一弛，比较准确地表现了恋人间缠绵依恋的情感、卿卿我我的情态，唱起来颇有荡气回肠之感。

[歌谱示意]

月亮代表我的心

孙仪 词
汤尼 曲

通俗歌曲欣赏 4：黄土高坡

[作品简介]

这首歌曲由陈哲作词，苏越作曲，作于1988年。

20世纪80年代中后期，对通俗歌曲创作如何摆脱模仿的困境，逐步形成中华民族的风格和特色，是许多有志于通俗歌曲创作的词曲作家所共同关注的问题。这首歌曲就是在这种探索实践中涌现出的颇受欢迎的作品之一。

歌曲的歌词写得很有新意。通过第一人称，陈述了对黄土高坡历史的、自然风貌的种种感受。虽然笔墨不多，但字里行间蕴含着令人遐想的空间，颇如一幅淡淡的水墨画，给人以联想和品味的余地。

歌曲旋律质朴豪放，具有浓郁的西北民歌特色，由于在节奏上揉进了西方摇滚乐的成分，使歌曲的风格具有了新鲜的感觉。

[欣赏提示]

歌曲的结构也很巧妙，在三段体的框架中，将第一乐段的曲调作为自由的散板进行处理，使它更具有山歌的韵味，起到引子的作用。因此可以说它是带引子的三段体结构。

歌曲的主题设计得很有特色，建立在徵调式上的主属音上下跳进和紧接的音阶式下行拖腔，既有对比，又保持了西北民歌的旋法特点。

2 2 2 2 5 2 5 5 | 5. 4 3 2 - | ……

我家 住在 黄土 高　　坡，

它好比一颗种子，成为全曲发展的基础。

歌曲的第二段处理得也很巧妙。这里没有引进新的材料，而是将主题乐句的旋律继续强化发展，并通过强调清角音4，使调性得以改变。由于宫音的移位，使曲调在下属音上展开，既造成了调性的对比，又保持了旋律的统一。

4 4 3 2 0 1 | 4. 4 4 3 2 - | 4. 4 4 3 2. 5 5. | 6 - - - |

不管 过去　 了 多 少 岁 月，　 祖 祖辈辈留　 下 我，

4 4 3 2 2 2 1 | 4 4 3 2 - | 2. 2 2 4 2 1 7 5. | 1 - - - |

留下 我一望无际 唱 着 歌，　 还 有身边这条黄　 河。

这里将歌曲主题后半部分的小拖腔移到了乐句的前方，并连续5次重复出现。但由于是在下属调上，仍给人以很新鲜的感觉。

第三段是歌曲第一段的变化再现，为了推出全曲的高潮，前两句将 4 3 2 这一特性

旋法向上作五度移位，并巧妙地连接了 4 3 2 的原形。

```
i i i 7 6 5 6  | 6. i 4  4 3 2  |  i i i 7 6 5 6  | 6. i 4  4 3 2  |
我家住在黄土高      坡，              四季风从坡上刮      过。
```

这样的处理既简练又很有效果，使歌曲高潮出现得非常自然。接着再现了第一乐段的第三、四乐句，并加了一个五小节的尾声，使歌曲首尾呼应，非常统一。

这首歌曲虽篇幅不大，结构也不复杂，但由于作者紧紧把握住主题，用材极省，加上音域不宽，词曲结合得很自然，容易上口，因而受到广大群众的喜爱。

通俗歌曲欣赏5：思念

[作品简介]

这首歌曲由乔羽作词，谷建芬作曲，作于1988年。

在歌曲作品中，表现离情别绪和两地思念的作品很多，且有不少成功之作，其手法大多是借景生情或直抒、隐叙相思之苦。而这首《思念》却给人以耳目一新的感觉。

首先歌词写得不落俗套。它以不期而归的团聚为特定时刻，多侧面地展现了如"蝴蝶"一样的朋友突然"飞进窗口"的惊喜，"一去便无消息"的埋怨，以及是否"又要匆匆离去"的担心，这些都很好地烘托和强化了"思念"这一主题。短短几句歌词，蕴含的感情如此丰富，形象这样鲜明，足见词作者对歌词创作的深厚功底。

[欣赏提示]

歌曲由两个段落构成。主题乐句以主和弦分解进入下行级进为特征，孕育着激动和委婉的感情色彩。

```
5  | 3.  2  1  - -  | 2  1  - 6 5  5  - - -  | ……
你从   哪  里  来?      我  的   朋   友，
```

对应句以换尾的手法，承递着主题乐句，起着加深主题的作用。第三乐句是主题乐句的重复，第四乐句引入了切分节奏，并以减五度 4 7 进行导入主音，很好地表现了久别重逢后的喜悦心情和"分别得太久太久"的感慨。

```
3  3  3  5  | 5 6 5 4.  4  4 7  - 2 1  1  - - -  | ……
我 们 已 经   分   别  得太久   太   久。
```

第二乐段是个对比性乐段。虽然第一、二乐句仍以主导乐句的旋法为基础，但由于向上提高了纯四度，使曲调具有了下属调的色彩，并在节奏上有所拉宽。

```
 1  1  4  6.  5  | 5 65 4 - 1 6 | 6 5 5  - - | 5 4 3 - - | ……
 你 从 哪 里 来?    我   的         朋  友。
```

接着旋律以断断续续的节奏型和下二度模进的手法,生动地表现了如泣如诉的深情诉说。

```
 6  6  0  06 | 6 5 4  0  0 | 6 5 5  0  0 | 5 4 3  0  0 | ……
 为 何    你 一 去    便  无     消  息。
```

乐段的结束句,是第一乐段的最后一句的变化再现。这里作者将属七和弦的各音作为旋律的基础,导入了主音,使乐曲结束得从容圆满,并收到前后呼应、完整统一的效果。为了加深歌曲的印象,使思念之情得以充分地表达,全曲的结束句在乐段结束句之后提高了八度。

```
 4  4  4  3 | 2.  7 5  5 | 2 1  1 1  | 1  - - | 1 - - |
 只 把 思 念 积  压 在  我  心  头,
```

```
结束句
 4  4  4  3 | 2  0 0 2 5 7 | 2 1  1 1  - | 1  - - | 1 - - |
 又 把 聚 会 当    成  一  次  分  手。
```

这首歌曲由于感情细腻、曲调优美深沉、好学易唱,深受群众的欢迎,不仅在音乐会上经常演出,在厂矿、农村、学校中也得到了广泛的流传。

通俗歌曲欣赏6:军港之夜

[作品简介]

这首歌曲由马金星作词,刘诗兆作曲,作于1980年。

这是一首反映海军生活的抒情歌曲。歌词以海军军舰远航后返港的夜晚为特定情景,从一个侧面展示了我海军指战员忠于祖国、热爱海疆的内心世界。歌词意境迷人,语言朴实亲切:"海浪把战舰轻轻地摇"、"头枕着波涛"、"睡梦中露出了甜蜜的微笑"以及"待到朝霞映红了海面,看我们的战舰又要起锚"。这些充满诗情画意的描述仿佛使我们身临其境。这里显示的是海军指战员们返航后静谧安详的画面,也寓意了他们在祖国海疆不畏辛劳破浪前进的战斗生活,使我们从静中产生动的联想。

[欣赏提示]

歌曲曲调优美、亲切,感情真挚,很有艺术魅力。以主三和弦分解进行的引子,带有军号的特色。

3 5. │ 3 5. │ 3 1 3 1 │ 3 5. │ ……

使我们联想到熄灯号已经吹过，劳累一天的海军战士进入了梦乡。紧接着出现了带有南海渔歌风味的旋律，使乐句第二小节的切分节奏给人以摇动的感觉。

在前四乐句节奏舒展、旋律起伏不大的"写景"之后，通过节奏的紧缩和旋律中出现的大跳，使感情激动起来，形成了与前段的对比，侧重于写情。

mf

5 3 3 1 │ 2 3 2 3 │ 3 6 5 │ 1 - │ 3 5 5 3 │ 6 5 3 │ 3 3 2 1 │ 2 - │ ……

军 港的夜 啊!静 悄 悄, 海 浪把 战舰 轻 轻地 摇,

f

3 5 5 3 │ 6 5 6 5 │ 3 5 3 1 3 3 │ 3 5. │ 3 5 5 3 │ 3 2 3 2 │ 7 6 7 6 5 │ 3 - │ ……

海 风你 轻轻地吹,海浪你轻轻地 摇, 远 航的水 兵 多么辛 劳,

结束句是五小节的扩充乐句，是重复前乐句的曲调，但只用"嗯"演唱，使整个歌曲具有民谣的特色和催眠曲的情趣。

这首歌曲由于音域只有九度，歌词和曲调结合得非常自然贴切，旋律的进行多用级进和小跳，曲调流畅且易上口，因而深受群众欢迎，流传很广。

通俗歌曲欣赏7：橄榄树

[作品简介]

这首歌曲由三毛作词，李泰祥作曲。

这是一首流传较广、深受人们喜爱的台湾歌曲。词作者以第一人称的手法，用生动的语言、形象的比喻，表达了思乡之情，感情真挚，深切动人。歌词的结构很不方整，好像是一首句子长短不等的朗诵诗，歌词的大意主要集中在下面两句上：

"不要问我从哪里来，我的故乡在远方……"，

"为什么流浪远方，为了我梦中的橄榄树"。

由于歌词的关系，音乐的结构也比较自由。旋律很接近语言音调，流畅自然，起伏多变，深沉抒情，情真意切，从头至尾一气呵成。

[欣赏提示]

本曲在调式的运用上与众不同，很值得一提。其调式既非自然小调式，也非民族调式的羽调式，它属于不常见的多里亚调式。主音上方的大六度为该调式的特征，它的音阶结构形式是

大六度

6 7 1 2 3 #4 5 6

音阶中的大六度亦称多里亚六度,它使下属三和弦成为大三和弦,小调中渗透进了大调的因素,使调式的色彩具有明暗兼收之效,升 fa(#4)音虽然在旋律中始终以装饰音形式出现,但它并非口语化的调式变音,而是一个调式组成音,这一点非常重要,本曲之所以在情调和色彩上有与众不同的新鲜感,其原因就在这里。如:

$$\underline{6\ 6}\ \Vert\ \underline{3\ 5\ \#4}\ \underline{3\ 2}\ \Big|\ 3\ 3\ -\ -\ \Big|\ 3\ -\ -\ \underline{6\ 6}\ \Big|\ \underline{3\ 5\ \#4}\ \underline{3\ 2}\ \Big|\ 1\ 1\ -\ -\ \Big|\ 1\ -\ -\ -\ \cdots\cdots$$

不要　问我从哪里 来，　　　　我的 故乡在远　方，

$$0\ 7\ -\ 6\ \Big|\ \underline{3\ 5}\ \underline{5\ 4}\ \underline{3\ 1}\ \Big|\ 3\ -\ \underline{2\ 1}\ \Big|\ 2\ -\ -\ -\ \Big|\ 0\ 3\ -\ 5\ \Big|\ \underline{6\ 3}\ \#4\ \underline{3\ 2}\ \Big|\ 3\ -\ -\ -\ \cdots\cdots$$

为 了　梦中的橄榄　树 橄榄树。　　不 要 问我从哪里 来，

有目的地运用不同的调式风格进行创作,是使歌曲避免一般化的一个重要手段。这首歌曲在这方面是颇有特点的。

通俗歌曲欣赏8：龙的传人

[作品简介]

这首歌曲的词、曲均由侯德健所作,写于1978年。

这是一首著名的台湾"校园歌曲"。

台湾"校园歌曲"是20世纪70年代中期以来,流行于台湾青年中的一种歌曲。随着台湾人民的日益觉醒,青年学生不满于某些流行歌曲的矫揉造作和靡靡之音,出现了一股"唱自己的歌"的热潮。一些具有音乐素养的大学生,自己谱曲,自弹自唱,抒发心中的理想、怀念和忧愁。歌中借景抒情,充满青年人的生活情趣,受到了青年学生们的欢迎,并逐步为社会所接受。因为它是从校园里传出来的,所以人们称它为"校园歌曲"。

《龙的传人》这首歌,是一首有着深厚的爱国主义思想的歌曲,抒发了台湾同胞向往祖国统一的深厚感情。它的歌词本身糅合了深厚的民族情感,成为台湾这一代的青年表达意志和精神的象征。"永永远远是龙的传人",是这首歌曲的核心,也是台湾同胞的共同心声,充分表达了台湾同胞对祖国大陆的怀念和实现祖国统一的决心。

[欣赏提示]

这首歌曲旋律流畅、自然,节奏平稳,气息宽广,是发自内心深处的声音。其感情真挚、深沉,感人肺腑,引起了人们强烈的共鸣。它是由结构相同的两个乐段组成的。

第一乐段有四个乐句,每句两小节,非常方整、对称。每个乐句的旋律进行全部是平稳地级进,节奏也几乎完全一致。第二、三、四乐句都是由第一乐句重复和变化而来的,音乐材料集中,发展手法简练。第一乐句从主音6开始向上级进至属音3,然后又向下级进到主音6,旋律顺畅、平稳。

6 7 1 2 | 3 2 | 1 1 7 6 - | ……
遥 远 的 东 方 有 一 条 江，

第二乐句基本和第一乐句相同，只是句尾稍有变化，落在属音上。

6 7 1 2 | 3 2 | 1 1 2 3 - | ……
它 的 名 字 就 叫 长 江。

第三乐句重复第一乐句的旋律，第四乐句变化较大，但保持了基本节奏型，句尾落在主音上。

7 7 7 1 7 | 6 6 5 6 - | ……
它 的 名 字 就 叫 黄 河。

第二乐段和第一乐段一样，也有四个乐句，旋律的发展手法也完全一致。整个乐段均采用了第一乐段最后一个乐句的节奏型：X X X XX | X X X - | ……

这就加强了两个乐段的联系，把两个乐段紧密地连接在一起。第二乐段的音区比第一乐段高，歌曲的情绪也逐渐高涨，感情更加激动。第一乐句的旋律较明亮，具有大调性，由1、2、3三个音组成。

3 3 3 2 1 | 2 2 3 2 - | ……
虽 不 曾 看 见 长 江 美，

第二乐句是第一乐句下三度的模进，由7、1、2三个音组成。

1 1 1 2 1 | 7 7 1 7 - | ……
梦 里 常 神 游 长 江 水，

第三乐句是第一乐句的重复，第四乐句是第二乐句的变化发展，最后结束在主音上。

‖第三乐句
3 3 3 2 1 | 2 2 3 2 - ‖第四乐句 1 1 7 1 7 | 6 6 5 6 - :‖
虽 不 曾 听 见 黄 河 壮， 澎 湃 汹 涌 在 梦 里 。

这首歌曲全部旋律在 5-3 之间以级进进行，其音域只有一个大六度，旋律音调非常接近语言音调，再加上采用了固定的节奏型，这就使歌曲富于叙事性。歌曲采用了适宜抒发细腻情感的小调式，从而加强了歌曲的抒情性特点，是一首抒情性的叙事歌曲。

通俗歌曲欣赏9：我的中国心

[作品简介]

这首歌曲由黄霑作词，王福龄作曲。

这首歌曲以亲切、生动、富有强烈感情色彩的语言，以及舒展、深情、激昂、动听的旋律，表达了海外侨胞以及港台同胞热爱祖国的赤子之心和要求祖国统一的真挚愿望。正像歌中唱的那样："洋装虽然穿在身，我心依然是中国心，我的祖国早已把我的一切，烙上中国印"，"流在心里的血，澎湃着中华的声音，就算身在他乡也改变不了我的中国心"。

[欣赏提示]

全曲可分为两个部分。

第一部分由两个旋律相同的乐段组成。它深沉、流畅，感情亲切、真挚，旋律的发展手法也较简练。

倒影发展手法

$\underline{6}.\quad \underline{3\ 2}\ \underline{3\ 1}\ \underline{7}\ |\ \underline{6}\ -\ -\ 0\ |\ \underline{3\ 6}\ \underline{5\ 3}\ \underline{2\ 1}\ \underline{2}\ |\ 3\ -\ -\ \cdots\cdots$

把以上旋律的材料加以综合变化而成为

$\underline{3\ 5}\ |\ \underline{6}.\quad \underline{7\ 6}\ \underline{5\ 3}\ \underline{2}\ |\ \underline{1\ 1}\ \underline{2\ 3}\ -\ |\ \underline{2}.\quad \underline{3\ 7}\ \underline{6}\ \underline{5}\ |\ \underline{6}\ -\ -\ 0\ |\ \cdots\cdots$

可是不 管怎样也改 变不 了 我 的中 国 心。

第二部分的前半部分，旋律较激越，感情达到了全曲的最高峰，旋律在全曲的最高音区进行，节奏也变得紧凑、有力，把歌曲推向了高潮。激动人心的歌声，表达了热爱伟大祖国锦绣河山的深厚情感。

$\underline{0\ 3}\ |\ \underline{5}.\quad \underline{3\ 3}\ \underline{0\ 3}\ |\ \dot{1}.\quad \underline{6\ 6}\ \underline{6\ \dot{1}}\ |\ \dot{6}\ 5\quad \dot{1}\ \underline{2\ 1\ 2}\ |\ 3\ -\ -\ \underline{0\ 3}\ |$

长江 长城 黄 山 黄河 在我 心 中 重 千 斤， 无

$\dot{1}.\quad \underline{6\ 6}.\quad \underline{6}\ |\ \dot{1}.\quad \underline{2\ 3}\ -\ |\ 3\ \underline{2\ 2}\ \underline{7}.\quad \underline{5}\ |\ 6\ -\ -\ 0\ |$

论 何时 无论 何地， 心中一 样 亲。

第二部分的后半部分又重复了第一部分，旋律重复，歌词不同。

这首歌是香港青年歌手张明敏在 1984 年的中央电视台春节联欢晚会上演唱的，播出后受到人们的一致好评，并很快流传开来。

第六节　合　唱　欣　赏

一、大合唱

　　大合唱(Cantata)是指多乐章的声乐套曲，包括领唱、独唱、重唱、对唱、齐唱、合唱等，有时穿插朗诵。该类作品常用来表现重大的历史或现实题材，内容富于史诗性和戏剧性，多用乐队伴奏，如冼星海的《黄河大合唱》、翟希贤的《红军根据地大合唱》等。欧洲大合唱约起源于 17 世纪，除"大合唱"外，还有"清唱剧"和"康塔塔"等大型声乐套曲，其形式与大合唱类似。

二、无伴奏合唱

　　无伴奏合唱(A cappella)是一种不用乐器伴奏充分发挥人声特征性的复调风格的合唱。此类作品，常采用各种模仿复调手法，各声部既有鲜明的独立性，又相互交织，成为淳朴、谐美的整体。它是合唱艺术中的最高形式，不仅需要高度的作曲技巧，而且需要一定的声乐演唱水平和条件，如细致的音色、均匀协调的声部关系、灵敏的力度变化，以及音准、清晰的吐字等。西洋称之为"A cappella"，原意为"按教堂风格"，因欧洲最早期的教堂合唱大多采用无伴奏复调形式。

三、套曲

　　套曲是指包括若干乐曲或乐章的成套器乐曲或声乐曲，其中有主题的内在联系和连贯的发展关系。如柴可夫斯基的钢琴套曲《四季》、舒伯特的声乐套曲《美丽的磨坊女》等。从广义上说，奏鸣曲、交响曲、组曲、康塔塔等均属套曲。

四、清唱剧

　　清唱剧(Oratorio)一译"神剧"、"圣剧"，是大型声乐套曲题材的一种，包括独唱(咏叹调、宣叙调)、重唱、合唱及管弦乐等。该剧 16 世纪末起源于罗马，初以《圣经》故事为题材，化妆演出，其后亦有采用世俗题材者。17 世纪中叶始发展为不化妆的音乐会作品，其中合唱处于主要地位，如韩德尔的《弥赛亚》、海顿的《四季》。现代作曲家常用这种体裁表现重大历史或现实题材。

五、康塔塔

　　康塔塔(Cantata)是大型声乐套曲体裁的一种，原意为"用声乐演唱"，最初是一种独唱或重唱的世俗叙事套曲，以咏叹调和宣叙调交替组成，17 世纪中叶传入德国，逐渐发展

为一种包括独唱、重唱、合唱的声乐套曲，以世俗的《圣经》故事为题材。"康塔塔"在形式上与"清唱剧"有相似之处，只是规模较小；其内容偏重于抒情，故事内容也比较简单。现代作曲家常用这种体裁表现重大历史或现实题材。作曲家黄自在 20 世纪 30 年代初写出了中国第一部"康塔塔"体裁的大型声乐套曲《长恨歌》(当时把 Cantata 译为"清唱剧")。在我国，通常把"康塔塔"称为"大合唱"。

合唱欣赏 1：黄河大合唱

[作者简介]

这首歌曲由光未然作词，冼星海作曲。

冼星海(1905—1945)，作曲家，广东番禺人，生于澳门一个贫苦的渔民家庭。父亲早逝，幼年依靠祖父生活，祖父病逝后，随母去南洋，靠母亲佣工收入维持生活。1918 年回广东，入岭南大学附中(半工半读)，后升入大学。1926 年入北京艺术专门学校音乐系学小提琴，同时在北京大学图书馆任助理员。1928 年秋到上海国立音乐院主修小提琴，1929 年 10 月离沪出国，1930 年到达巴黎，开始靠杂役、佣工维持生活和学习音乐，后考入巴黎音乐学院，在印象派名作曲家杜卡斯领导的高级作曲班学习作曲。1935 年夏回国后，即投入抗日救亡音乐活动。抗日战争爆发后，随救亡演剧二队到武汉，曾在军委政治部第三厅工作，对当时抗战歌咏活动的开展发挥了骨干作用。1938 年冬赴延安，1939 年任鲁迅艺术学院音乐系主任，1940 年因工作需要去苏联。不久，苏德战争爆发，未能回，被迫在阿拉木图定居，1945 年 10 月 30 日病逝于莫斯科。其作品有《黄河》、《生产》等四部大合唱；歌曲《救国军歌》、《到敌人后方去》、《游击队歌》、《在太行山上》等数百首(现已收集到近 300 首)；交响乐《民族解放》、《第一交响曲》、《神圣之战》(第二交响曲)、《满江红》及《中国狂想曲》等。此外他还写了《聂耳——中国新兴音乐的创造者》、《论中国音乐的民族形式》等论文。他坚持继承和发展聂耳的战斗传统，为人民音乐事业做出了巨大的贡献。

光未然(1913—2002)，诗人，文学评论家。原名张光年，湖北光化人。1927 年在家乡参加大革命。20 世纪 30 年代初，在武汉读书，教书，并从事进步的戏剧文学活动。1939 年 1 月率领抗敌演剧第三队由普西抗日游击区赴延安。1940 年在重庆从事文艺活动，皖南事变后被迫出走缅甸，团结华侨从事反法西斯的文化活动。1942 年回云南，后和李公朴、闻一多从事反帝反蒋的民主运动和诗歌朗诵活动。1945 年，由于国民党反动政府的迫害，离开昆明，次年由北平进入华北解放区，先后在北方大学艺术学院、华北大学文艺学院主持教学工作。新中国成立后，先后任《剧本》、《文艺报》的主编，中国作家协会书记，第三、第五届全国人民代表大会代表，中国作家协会书记处常务书记。其作品除歌词《黄河大合唱》、《五月的鲜花》、《全世界无产者联合起来》、《三门峡大合唱》等外，还有《街头剧创作集》，诗集《五月花》，长篇叙事诗《屈原》，论文集《戏剧的现实主义问题》、《文艺辩论集》等。

[作品简介]

《黄河大合唱》表现了在抗日战争年代，中国人民的苦难与顽强斗争，也表现了我们民族的伟大精神和不可战胜的力量，它以我们伟大民族的发源地——黄河为背景，展示了黄河两岸曾经发生过的事情，以启迪人民起来保卫黄河，保卫华北，保卫全中国。这部作品的创作经历是：1938 年 11 月，武汉沦陷后，诗人光未然率领抗敌演剧第三队赴吕梁山地区工作，在陕西宜川县的壶口(为黄河著名险峡之一)附近，东渡黄河，黄河的惊涛骇浪和船工们英勇搏斗的精神激起了诗人的创作欲望，在战斗的生活中又经不断酝酿、构思，1939 年初回到延安不久，就顺利地完成了这首长诗的创作。除夕晚上，诗人亲自朗诵了他的这部新作(当时名为《黄河吟》)，高昂的情绪激起了冼星海的创作热情，遂全力投入这部大合唱的写作。下面摘录的是冼星海当时创作词曲的日记片段。

"3 月 26 日 今天开始写《黄河吟》，光未然写词，一种新作风。内容包括很广，有下列八种。

3 月 27 日 身体不怎么好，恐怕是营养不足的关系！继续写《黄河吟》。……

3 月 30 日 身体不好，伤风头晕。……

3 月 31 日 《黄河吟》八首曲已完成了！……"

从日记中可以清楚地看出，作曲家仅仅用了 6 天的时间，就完成了这部巨作的初稿，而且是在"身体不好"、"营养不足"的情况下进行创作的，这充分说明了冼星海的创作热情。《黄河吟》完成后，即由抗敌演剧第三队排练，4 月 13 日在延安进行初演。同年 5 月 11 日鲁艺合唱团一百多人，在乐队伴奏和作曲家亲自指挥下正式演唱了《黄河大合唱》，并取得了极大的成功。冼星海在这一天的日记中又如下记述。

"今晚大合唱可说是中国空前的……里面有几首很感动人的曲：(一)黄河船夫曲；(二)保卫黄河；(三)怒吼吧，黄河；(四)黄水谣。当我们唱完时，毛主席、王明、康生都跳起来，很感动地说了几声'好'，我永不忘记今天晚上的情形……"

1941 年春，作曲家在莫斯科又根据比较完善的管弦乐队和合唱的要求，对《黄河大合唱》作了修改。

[欣赏提示]

《黄河大合唱》气势磅礴，强烈地反映了时代精神，并具有鲜明的民族风格。这首交响性作品共有八个乐章(一般演出都略去第三乐章配乐诗朗诵《黄河之水天上来》)，每章曲首有配乐朗诵。

第一乐章 黄河船夫曲 (混声合唱)

乐队首先全奏急速的下行音调 i2i，这贯穿在整个作品中的音型，为我们展现了一幅乌云满天、惊涛拍岸、黄河船夫在暴风雨中搏斗的画面。急促的催征般的定音鼓声，引出了船夫们的"咳哟"这粗犷、奔放的劳动呼喊声，伴以紧张、搏斗的歌声，生动地表现了船夫们坚韧、奋不顾身地与风浪搏斗的场面。全曲以民间劳动号子为素材，运用主导动机（i2i 565）贯穿发展的手法和一唱众和的演唱形式来揭示深刻的主题。

整个乐章有两个音乐形象，第一个是黄河船夫拼着性命与惊涛骇浪搏斗的形象。

$1=D$ $\frac{3}{4}$ $\frac{2}{4}$

咳哟！ 咳哟！ 划哟！划哟！划哟！ 划哟，冲上前！ 划哟，冲上前！

第二个音乐形象是主导动机展宽节奏，以四部合唱的丰满音响，表现出船夫对斗争前途充满胜利的信心。

我们看见了河 岸，我们登上了河 岸，心哪 安一安，气哪 喘一喘

经过万众一心，竭力拼搏，终于迎来了到达胜利彼岸的欢乐笑声。在竖琴伴奏背景上，弦乐徐缓伴奏的旋律，表现了喘一喘气、安一安心的战斗后的小憩。但这只是新的战斗前的休整，准备"回头来，再和那黄河怒涛决一死战"。

紧接着尾声出现，强有力的动机又得到再现，它由强到弱，由近而远，结束在竖琴的分解和弦上，象征着要取得胜利，还要进行艰苦顽强的战斗。大合唱的第一乐章，给我们拉开了可歌可泣的史诗的序幕，它的结尾，又为后面乐章的出现做好了过渡。

第二乐章 黄河颂 (男声独唱)

这是一首以黄河象征祖国的热情颂歌，充满宏伟、豪放的激情。整个乐章分两大段。

第一段，以平稳的节奏、宽广的气息，歌唱黄河的雄姿。开始，大提琴在 C 大调上齐奏出一个壮阔、热情而又内在、深切的主题，接着男生独唱

我 站 在高 山之 巅， 望 黄河滚 滚；

它叙述了黄河的源远流长、曲折婉转，象征着中华民族历史悠久、幅员辽阔，还表现了我们民族性格的一个侧面：宽宏、博大而自尊。伴奏中能听到起伏的波涛，感觉到黄河奔流的力量。

第二段，以热情、奔放的旋律赞美我中华民族五千年的灿烂文化。这一段出现了 3 次"啊，黄河！"这样的感叹句。第一次速度稍快，是一种叙述性的赞颂。

啊， 黄 河！ 你是 我们 民族的摇 篮！

第三次与前两次紧密相连，一气呵成，它以雄伟壮丽的音调、强而渐慢的速度，再次发出激情的感叹。

啊 黄 河！ 你一泻万 丈， 浩 浩 荡 荡

力度一次比一次强，把全曲引向高潮。接着写景、写情，也写中华儿女的决心：要发扬我们民族的伟大精神，像黄河一样川流不息，伟大坚强。

5 5 | 3 5 3 6 5. | 2̂1̂6̂1̂ 5 - 5 5 | 3 5 3 2 1̇ | 2̇ - - - |
像你 一样 的伟大 坚 强！ 像你 一样 的伟 大

2̇. 1̇ 2 3 | 1̇ - - - | 1̇ - - - | 1̇ 0 0 0 ‖
坚 强！

第三乐章 黄河之水天上来

(配乐诗朗诵，略)

第四乐章 黄水谣 (混声合唱)

这是一首叙事性的抒情合唱曲，用歌谣式的三段体写成，音调朴素，平易动人。

第一段，抒情、亲切。首先用圆号把人们带到对过去和平生活的回忆中去。它描写了奔流不息的黄河之水，倾诉着人们在美丽肥沃的土地上辛勤耕耘的景象。

这段音乐十分优美、明朗，是人民群众在苦难中对家乡美景的遐想，因此，音调又是沉重的。

第二段，深沉、痛苦、激动而愤恨的混声合唱。先是男生齐唱

5 3 5 | 1̇ 2 3 6 5 3 5 3 | 2. 3 | 3 1.3 2̂1̂6̂1̂ | 5 - 5 |
黄 水 奔 流 向 东 方， 河 流 万 里 长。

5 5 6 | 1. 3 5 6 1 6 | 5 - 2 3 1 2 | 6 1 5 6 | 1 2 3 5 |
水 又 急 浪 又 高， 奔 腾 叫 啸 如 虎

2 - (1 2 3 5 | 2 -) 2.3 5 6 5 | 3 - 2.3 2 1 | 6 - |
狼。 开 河 渠 筑 堤 防，

6. 5 6 1 5 6 | 3 5 3 6 - | 5 3 5 6 1 5 | 1̇ 2 3 6 1̇ |
河 东 千 里 成 平 壤。 麦 苗 儿 肥 啊， 豆 花

2 - 1 - 5. 6 1 3 | 5 6 3 2 1 - | 1 0 0 ……
香， 男 女 老 少 喜 洋 洋。

这段以较低的音区、悲痛的音调、缓慢的速度、宽广而又沉重的节奏，与前段形成鲜明的对比，充分表现了我大好河山被敌寇践踏，处于水深火热之中的人民群众义愤填膺的情绪。在连续的不协和和弦之后，节奏突然紧缩，旋律出现非常规进行 2 6 3 的连续四度下行，并转入属调的关系小调，这时，合唱达到高潮，产生强烈的效果。这燃烧起来的阶

级仇、民族恨的怒火，这悲愤有力的控诉，深深打动了人们的心弦。

第三段是第一段的缩减再现，黄河奔腾依旧，而遭到破坏的人民生活，却呈现出一幅凄惨景象。歌声在平稳、低沉的情绪中结束，使人久久难忘。

第五乐章　河边对口曲

这首朴素的叙事对唱歌曲，采用山西民间音调，用民间歌曲中常用的对答形式写成，表现了在黄河边上两个不期而遇、背井离乡的老乡，互诉衷情，终于一同踏上了战斗的道路。

旋律基本上只有上下两句，一问一答，构成完整的乐思。

1=F　2/4

```
5.#4  5 0 | 5 5  1 0 | i. i  6 5 | 4 54  1 0 | （过门）|
（甲）张 老 三， 我 问 你， 你的家乡 在哪 里？

i. i  3 0 | 2312 3 0 | 5. 6  3 2 | 2321 5 0 | （过门）|
（乙）我的家 在山 西， 过 河还有 三 百 里。
```

上句是 F 徵调，下句是 C 徵调。两个独立曲调，可自由反复。分开唱，表现不同的语气和性格；合起来，则成为完整的二部重唱，手法平易，效果甚佳。

另外，民间打击乐的运用，也增强了作品的叙事性的民族风格。

最后的混声合唱，非常生动地表达了坚决打击侵略者和"一同打回老家去"的决心。

第六乐章　黄河怨

歌曲表现了一个失去丈夫和孩子，并遭受敌人蹂躏的妇女，对敌人的残暴兽行，发出的强烈控诉。联曲体结构，起、承、转、合四段像一条流水，连绵不断，浑然一体。

引子，先由小提琴在 G 弦高把位奏出紧张、悲痛的下行主题，接着，双簧管在圆号的背景上，孤寂地用另一调性复奏一遍。

第一段，慢速，A 大调，3/4 拍子。

```
3 - 2 | 1 - - | 1111 1. 6 | 5 - - |
风 啊， 你不要叫 喊！

5 - 6 | 2 - - | 1111 2 7 | 6 - …… |
云 啊， 你不要躲 闪！
```

这是被压迫的声音，被侮辱的声音，音调悲痛、缠绵，感情深厚、动人。

第二段，紧缩节奏，转#f 小调。

```
3/4 3. 2 1 - | 1. 6 5 6 - | 3. 3 2 - | 1. 6 5 - |
命 啊， 这样苦！ 生活啊， 这样难！
```

$$3.\underline{5}4\ -\ |\ \underline{3}\underline{2}\underline{1}\underline{1}\ 3\ |\ 2\ -\ -\ |\ 2\ -\ -\ |$$

鬼子啊，　　　你这样没　心　肝！

$$6\ \underline{6.\ 1}\ 6\ -\ |\ 5\ \underline{6}\underline{5}\ \underline{3}\underline{5}\underline{3}\ |\ 2\ -\ -\ |$$

宝　贝　啊，　　　　你　死得　这样　惨！

当唱到"宝贝啊，你死得这样惨"时，出现全曲最低音 2 ，为心爱的孩子的惨死，悲痛欲绝，泣不成声。

第三段，渐强，变节拍，转回A大调。

$$\frac{6}{4}3.\underline{5}3\ -\ 5\ -\ -\ |\ \underline{5}\underline{5}\underline{5}\underline{5}\ -\ 3\ -\ -\ |\ 3.\underline{5}3\ -\ \underline{2}\underline{3}\underline{2}\underline{6}\ \underline{.1}\ |$$

狂　风啊，　　　你不要叫　喊！　　乌云啊，　你不要躲

$$2\ -\ -\ 5\ \underline{5.3}5\ |\ 6\ -\ -\ 6\ -\ -\ |\ 2\ \underline{3}\underline{2}\underline{2}\underline{6}\underline{1}\ -\ -\ |$$

闪！　黄河的水　啊，　　　　　你　不要呜　咽！

激动、起伏的音调，伴以低音颤弓(有时用女生三部下行音调伴唱)，使人不禁感觉到这样的意境：风狂、云黑、激流汹涌……

第四段，再变节奏，转回#f小调。

$$\frac{6}{8}1\ 1\ \underline{1}\underline{1}\underline{3}\underline{2}\ |\ 1.\underline{2}3\ 3.\ |\ \underline{3}\underline{5}\underline{3}\underline{2}\ \underline{6}\underline{5}\underline{3}\underline{5}\ |\ \underline{1}\underline{2}\underline{3}\underline{5}\ 2.\ |$$

今晚　我要投在　你的怀　中，　　洗清我的　千重愁来　万重　冤！

这略带朗诵调的旋律，显示了一种以死来反抗的决心。当歌曲将结束时出现本乐章的最高音。

$$\frac{3}{4}\underline{5}\underline{5}\underline{6}\underline{5}\ 3\ |\ \underline{1}\overset{3}{\overline{\underline{2}\underline{3}\underline{0}}}\underline{5}\underline{6}\underline{1}\ |\ 2\ -\ -\ |\ 2\ -\ -\ |\ 5.\ \underline{6}\underline{5}\underline{3}\ |$$

你要替我　把　这笔血　债　　　　　　　清

$$6\ -\ |\ 6\ -\ |\ 6\ -\ |\ 6\ -\ |\ 6\ -\ |\ 6\ 0\ 0\ |$$

还！

这是一个被侮辱与被损伤者要报仇、要雪耻的强烈愿望，是一个悲惨生命的最后呼喊！作者通过强烈的控诉来激发全中国人民奋起战斗的豪情。

第七乐章　保卫黄河

这是一首以"卡农"(复调音乐的一种技法)形式所写的进行曲，与上一乐章在情绪上形成强烈对比。快速下行的动机与逐级扩张的音型，生动地表现了游击健儿的英雄形象。

$1=C$ $\dfrac{2}{4}$

| i i̲ 3̲ 5 - | i i̲ 3̲ 5 - | 3̲ 3 5̲ i | i | 6̲ 6 4̲ 2̲ 2 | …… |

风 在 吼， 马 在 叫， 黄 河 在 咆 哮，黄 河 在 咆 哮，

　　紧接二部卡农，犹如咆哮的黄河，后浪推前浪；犹如觉醒的群众，万众一心，奋起保卫家乡，保卫全中国！进入三部卡农时，各声部插入"龙格龙格龙格龙"的衬词，增强了乡土气息，也使轮唱更生动活泼，更加风趣。

　　接着，转入下属调(F 大调)，由乐队演奏主调，再转入降 E 大调齐唱，比原来的齐唱提高小三度，因此歌声更加明快有力，更加激动人心，表现了抗日队伍发展壮大，势不可当，终于把侵略者淹没在人民的汪洋大海之中。

第八乐章　怒吼吧，黄河 (混声合唱)

　　这是大合唱的终曲，也是整个合唱的高潮，它概括了中国人民为取得最后的胜利发出战斗呼喊。全曲分为四部分。

$1=\flat B$ $\dfrac{4}{4}$

| 5 | i̲.7̲ 6̲5̲ 0 | 0̲5̲ | 3̲.2̲ 2̲1̲ 0 | 0̲5̲ | 5̲.6̲ 4̲0 | 4. 5 |

怒 吼 吧，黄河！ 怒 吼 吧，黄河！ 怒 吼 吧，黄

| 3 - - - | 3 - - - | 3̇ 0 …… |

河！

　　这是整个大合唱中奔腾万里的黄河怒涛与中华民族反侵略的英雄气概形象的集中体现。后接"掀起你的怒涛"。转入下小三度 G 大调，用复调写法。声部间的呼应对答，生动地勾画出怒涛掀起、汹涌澎湃的形象。

　　接着旋律转入下属调(后又转回)，用自由模仿的写法，各声部深情地、重复着一个深沉、坚韧的音调。

（女中）　　　　　　　　　　　　　　　　　　　　（男高）

| 3̲2̲ 1̲2̲ 3̲ | 1 6. - | 3̲2̲ 1̲2̲ 3̲5̲2̲1̲ | 6. - - | 4̲3̲ 2̲3̲ 4̲ |

五 千 年 的 民 族， 苦 难 真 不 少！ 铁 蹄 下 的

| 0 0 0 | 0 0 0 | 0 0 0 | 0 0 0 |

| 4̲3̲ 6 - | 6 - - | 3̲5̲ 3̲2̲ 3̲5̲2̲1̲ | 1 - - |

民 众 苦 痛 受 不 了！

| 0 0 0 | 0 0 0 | 0 0 0 | 3̲2̲ 1̲2̲ 3 |

（此处为简谱乐谱，含"铁 蹄 下 的 民 众"、"铁 蹄 下 的 民 众 苦 痛 受 不 了，"、"受 不 了，"、"民 族 苦 难 真 不 少！"、"铁 蹄 下 的 民"等歌词）

……

这里表现了中华民族的苦难历程，使人感到：我们民族的灾难是多么深重。这里，通过主调写法，紧凑的节奏、果断的休止与高昂的旋律，出色地表现了中华民族团结一心，誓死保卫祖国的动人景象。

全曲尾声是伟大的中华民族为获取最后胜利发出的警号。

乐队再转回入降♭B大调，出现连续下行的黄河主导动机，在三连音的上行级进音调后，合唱队唱出："啊，黄河！怒吼吧！向着全中国受难的人民，发出战斗的警号！向着全世界劳动的人民，发出战斗的警号！"音乐步步紧迫，力度逐渐加强，最后战鼓齐鸣，号声震天，在巨大的气吞山河的声浪中，辉煌地结束(旋律反复3遍)。

（此处为简谱乐谱，含"向着全世界劳动的人 民，发 出战斗的警 号！"两声部及低声部）

《黄河大合唱》是我国近代大型声乐作品的典范，也是我国近代合唱音乐创作史上的一座光辉的里程碑。

合唱欣赏2：红军不怕远征难(长征组歌)

[作者简介]

这部组歌由肖华作词，晨耕、生茂、唐诃和遇秋作曲。

晨耕(1923—2001)，作曲家，原名陈宝锷，河北完县(今顺平县)人。1937 年参加八路军，后调入部队文工团，曾在华北联大文艺学院音乐系学习。1949 年任开国大典军乐队指挥。后任北京军区战友歌舞团的领导和艺术指导，同时在中央音乐学院进修作曲。他的主要作品有：歌曲《两个小伙一般高》、《我和班长》、《歌唱光荣的八大员》，军乐曲《骑兵进行曲》，电影音乐《槐树庄》、《桂林山水》、《万水千山》(与时乐濛合作)，并参加了音乐舞蹈史诗《东方红》的音乐(集体创作)、大型声乐套曲《红军不怕远征难》(与唐诃、生茂等合作)的创作。

生茂(1928—2007)，作曲家，原名娄盛茂，河北晋县人。1945 年参加八路军，先后在冀中军区火线剧社、华北野战军三纵队前哨剧社(1948 年改为六十三军文工团)任指挥、乐队队长等职。1950 年在中央音乐学院进修作曲。1952 年参加抗美援朝战争。1954 年回国后任中国人民解放军一百八十八师文工队长，后任六十三军文工团指挥。1958 年调至北京军区战友歌舞团创作室工作。他的主要作品有：歌曲《真是乐死人》、《马儿啊，你慢些走》、《学习雷锋好榜样》、《看见你们格外亲》，大型声乐套曲《红军不怕远征难》等。

唐诃(1922—)，作曲家，原名张化愚，河北易县人。1938 年参加抗日游击队。1939 年先后在晋察冀一分区曙光剧社任歌舞队队长、晋察冀一分区二十六团任宣传队队长。1941 年调至晋察冀二分区七月剧社工作。1949 年在六十六军任文工团指导员。1952 年起在华北军区政治部文工团(后改为北京军区战友文工团)任专业作曲。他的主要作品有：歌曲《在村外小河旁》、《众手浇开幸福花》、《解放军野营到山村》、《老房东"查铺"》(与生茂合作)，器乐曲《子弟兵和老百姓》，为电影谱曲的有《牡丹之歌》、《我们的生活充满阳光》，大型声乐套曲《红军不怕远征难》(与晨耕、生茂、遇秋合作)等。并写有《歌曲创作漫谈》(上海文艺出版社，1980 年)、《歌曲创作札记》(解放军文艺出版社，1983 年)等歌曲理论专著。

遇秋(1929—)，作曲家，本名李遇秋，原籍北京市，出生于河北省深泽县。1940 年参加冀中军区抗中学习。1944 年在中共晋察冀分局卫生所工作。1945 年调至晋察冀军区抗敌剧社做演员。1950 年进入上海音乐学院作曲系学习作曲，1957 年毕业后回北京军区战友歌舞团从事创作，先为舞蹈作曲和为声乐编配伴奏，后参加了大型声乐套曲《长征组歌》的创作。他的主要作品有：大合唱《八一军旗高高飘扬》、《静静的山谷》，小合唱《生活在祖国的怀抱里》，男女声二重唱《各族人民心向党》，独唱曲《春光颂》，手风琴独奏曲《促织幻想曲》等。

[作品简介]

《红军不怕远征难》(长征组歌)是一部主题鲜明、内容丰富、形式新颖、风格独特的大型声乐套曲，完成于 1965 年。

中央工农红军二万五千里长征，是震惊中外的伟大历史事件。词作者肖华，是长征的参加者，他为纪念长征胜利 30 周年，抱病写了 12 首构思已久的诗篇。作曲家晨耕、生茂、唐诃和遇秋从中选取了 10 首，谱成组歌。音乐根据内容的需要，融汇了各地民间音乐和红军歌曲的音调，以丰富的音乐构思生动地描绘了红军战斗历程的壮丽图景，展示了

工农红军的英雄性格，塑造了革命军队的光辉形象，构成了一部宏伟、壮丽的英雄史诗。

1965 年《解放军歌曲》第七期发表了长征组歌《红军不怕远征难》的合唱谱。1975年、1978 年人民音乐出版社出版了合唱谱、总谱两种版本。

[欣赏提示]

这部大型声乐套曲表现了红军长征中十个不同的战斗画面。

(一)告别(混声合唱)

这一曲描绘了"红军急切上征路，战略转移去远方"的壮丽图景，概括地揭示了长征的历史背景。

全曲由三部分组成，是不带再现的三部曲式。乐曲一开始铜管乐器奏出了嘹亮雄壮的军号音调，展现出红军出发远征的场面。接着，由弦乐奏出一段蕴藏着力量而又有些压抑的缓慢悲壮的旋律，引出了合唱。它是由两个乐段构成的：第一乐段的旋律较深情，表现出红军战士在革命受挫，被迫长征时慷慨悲壮的情绪；第二乐段是急速昂奋的行进形象。

$1 = {}^{\flat}B$ $\frac{4}{4}$

```
3  1.23 -  | 3  1.23 -  | 5  3.52.321 | 6  1.32 -  | ……
红旗 飘，   军号 响。    子弟 兵       别故 乡。
```

第二部分是以江西革命根据地民歌的音调谱写的女声二部合唱，并以模仿复调手法重复，表现了"男女老少来相送"的依依不舍的心情。

```
女高 |6  765.  6 | i  256 -  | 3.  5321 | 2  352 -  |
女低 |6  765.  6 | i  635 -  | i.  2653 | 5  352 -  |
```

第三部分的混声合唱，旋律高亢、坚毅，节奏宽广，并加强了和声，表现了人们对于"革命一定要胜利，敌人终将被埋葬"的坚定信念。

(二)突破封锁线(二声部合唱与轮唱)

这是一首反复的二部曲式的行进歌曲。前奏部分描绘了红军突破封锁线时的战争场面，接着又以红军传统歌曲的音调，结合紧迫、急促的节奏，表现红军冲破万重险关，粉碎"围、追、堵、截"的战斗英姿和一往无前的气概。

```
女男高 |5  -  | 5  5 | 3  1 | 5 -  | 6  |
        路     迢 迢， 秋 风  凉。    敌
女男低 |5  -  | 5  5 | 1  5 | 5 -  | 4  - |
```

$$\begin{Vmatrix} 6 & 6 & | & 4 & 3 & | & 2 & - & | & \underline{5 \cdot \underline{5}} \; \underline{5} & | & \underline{3 \cdot 1} \; \underline{5} & | \\ 4 & 3 & | & 2 & \dot{6} & | & \dot{6} & - & | & \underline{5 \cdot \underline{5}} \; \underline{5} & | & \underline{3 \cdot 1} \; \underline{5} & | \end{Vmatrix}$$

重 重， 军 情 忙。 路 迢 迢， 秋 风 凉。

在"全军想念毛主席"处拉宽了节奏，放慢了速度，表现了红军指战员盼望毛主席来掌舵的心情。

$$6 \quad - \quad | \; 6 \quad - \quad | \; 5 \; 6 \; 4 \; 5 \; | \; 6 \quad - \; | \; 6 \quad - \; | \; 2 \cdot \quad 3 \; |$$

全 军 想 念 毛 主 席， 迷 雾

$$\underline{5 \; 3} \; 0 \; | \; 7 \quad - \; | \; \underline{6 \; 5} \; 6 \; | \; 5 \quad - \; | \; 5 \quad - \; | \; 5 \; 0 \; |$$

途 中 盼 太 阳。

(三)遵义会议放光辉(女声二重唱、女声伴唱与混声合唱)

这首歌曲是以中国共产党历史上具有重大转折意义的遵义会议为题材，运用各种艺术手法描绘了在确立以毛泽东主席为领导的正确路线后，全党全军无比振奋、万民欢腾的景象。

乐曲一开始，由高音笛、双簧管相隔八度在震音背景上奏出有贵州地方特色的抒情音调，之后引出了以苗族、侗族山歌为素材的优美、清新的女声二重唱。在重唱中，运用了我国民族音乐传统中四度、五度和音，尤其是侗族、壮族山歌中常用的二度和音，使乐曲独具特色，生动地表现了旭日升、百鸟啼的新春景色，寓意遵义会议结束了"左"倾机会主义路线后出现了政治上的春天。

第二段是以第一段的山歌音调素材发展为爽朗、跳跃的舞蹈性音乐，表现了"全党全军齐欢庆"的热烈情景。

第三段用模仿复调的手法来发展山歌的音调，造成山谷里发出回声的效果，表现"三山五岳齐欢呼，五湖四海同歌唱"的意境。

第四段再现了第二段载歌载舞、锣鼓喧天的热烈情景。

第五段以山歌的旋律为基调，运用了丰满而浑厚的和声，音乐发展为庄严宏伟的颂歌，预示着在毛主席领导下，未来的革命形势将出现一派波澜壮阔的胜利图景。

$$\dot{2} \; \underline{1 \cdot \dot{2}} \; \underline{5 \; 5} \; 5 \; - \; | \; 3 \; \underline{3 \cdot \dot{2}} \; \underline{\dot{1}} \; \underline{2 \; 2} \; - \; | \; \underline{1 \; 2} \; \underline{5 \; 3} \; 3 \; - \; | \; \dot{2} \; \underline{1 \cdot \dot{2}} \; \underline{5 \; 5} \; 5 \; - \; | \; \cdots\cdots$$

毛 主 席(哟) 来 掌 舵(哎)， 革 命 磅礴 向 前 进啊，

(四)四渡赤水出奇兵(领唱与合唱)

这首乐曲由两部分组成。第一部分以领唱形式表现人民群众支援红军的热烈情景，抒

发了军民间的鱼水深情，音调欢快而亲切。

$$3\ \widehat{35}\ \ \widehat{6}\ \widehat{61}\ |\ 6\ \widehat{53}\ \ \widehat{23216}\ |\ 2\cdot\ 3\ \ 5\ \widehat{61}\ |\ \widehat{67656}\ \overset{5}{3}\ |\ \cdots\cdots$$

亲人 （哪）　送　水　来　解　渴，

第二部分，先是男声齐唱，然后由男中音领唱，合唱呼应，歌颂"毛主席用兵真如神"。曲调诙谐而风趣，音乐情绪乐观而自豪。

$$\widehat{6}\ \widehat{6}\ \widehat{3}\ \widehat{35}\ |\ 1\ \widehat{21}\ \widehat{6}\ |\ 5\ \widehat{35}\ \widehat{231}\ |\ \widehat{6}\ \widehat{21}\ \widehat{6}\ |\ 3\cdot\ \widehat{3}\ 6\ 6\ |\ \widehat{1}\ 5\ \widehat{653}\ |\ \cdots\cdots$$

战士双脚　走天　下，　四渡　赤水　出奇　兵。　乌 江天险　重飞渡，

(五)飞越大渡河(混声合唱)

乐曲一开始，激越、紧张的器乐引子描绘了汹涌澎湃的大渡河。

$$\overset{\frown}{\overset{\cdot}{6}}\ \ -\ \ |\ 6\ \ -\ \ |\ 5\cdot\ \ \ 3\ \ \widehat{6712}\ \widehat{3217}\ |\ \widehat{6543}\ \widehat{2176}\ |\ 6\ \ -\ \ |\ \cdots\cdots$$

音型不断反复、上升，酝酿着一场惊心动魄的决战。尔后，爆发出了由人声参入的船夫的呐喊。

$$\overset{5}{\overset{\frown}{\underset{\cdot}{3}}}\ -\ |\ \overset{\frown}{\underset{\cdot}{3}}\ -\ |\ \overset{5}{\overset{\frown}{\underset{\cdot}{3}}}\ |\ \overset{\frown}{\underset{\cdot}{3}}\ -\ |\ \overset{3}{\overset{\frown}{\underset{\cdot}{2}}}\ -\ |\ \overset{\frown}{\underset{\cdot}{2}}\ -\ |\ \cdots\cdots$$

咳　　　　咳　　咳　　咳!

在引子与合唱的衔接过程中，作者采用了一个全体突然休止，犹如激战中的临时寂静，然后由较弱的力度引出合唱的基本段落。

$$6\ \widehat{6}\ \ 5\ |\ 6\cdot\widehat{7}\ 6\ |\ 3\ 3\ \ 2\ |\ 3\cdot\widehat{5}\ 3\ |\ \cdots\cdots$$

水湍　急　呀，山峭　耸　啊，

紧迫的旋律在急促的短句和号子的呼应下，刻画出红军飞越大渡河时的战斗神采。

最后是尾声，调式、调性都有了改变，与前面形成强烈的对比，热情地歌颂了勇士们"万世留名"的英雄业绩，最后在高潮中结束。

(六)过雪山草地(男高音领唱与合唱)

整个乐曲可分为两部分。第一部分主要用器乐表现了红军经过与暴风雪搏斗，终于翻过了雪山的场景。它从描绘严寒的意境开始，继以木管乐器尖锐的啸声和铜管乐器的粗粝音响，描绘出一派暴风雪袭击的情景，生动地表现了红军战士与风雪搏斗的坚强意志和信心。最后，竹笛在升C小调上吹奏出柔和的旋律，展现出草地篝火的场景。

6. 5 | 32 2 5 | 2 35 2 61 | 2. 3 | 5. 7 6 56 | 1. 35 | 2.321 5672 | 6 - | ……

红军指战员在百困交加的情况下，采摘野菜充饥，点燃篝火御寒，这时有人引吭高歌，乐曲进入第二部分。

第一段是女声齐唱，男声用"嗨"音伴唱。缓慢、深沉的音调表现生活环境的极端艰巨性。

2 35 2 61 | 2. 3 | 5 456 | 5 - | i i 6 i | 5. 6 53 | 2 26 2 | 1 - | ……

雪 皑 皑，野茫茫，高原寒，炊断粮。

接着以坚定有力的音调和节奏，展示了"钢铁汉"的雄姿。

2. 3 21 | 6 61 2 | 5. 5 45 | 64 5 | ……

红军都是 钢铁汉， 千锤百炼 不怕难。

下面两句把旋律、节奏拉开，抒发了红军战士的革命乐观主义情怀。

6 6 567 | 6. 5 | 3 65 2 | 3 - | 5 61 653 | 2 35 231 | 6.1 352 | 1 - | ……

雪山低头 迎远客，草毯 泥毡 扎营 盘。

第二段开始，由男高音领唱，将第一段完整地重复一遍。接着则用高亢而富于激情的音调唱出"风雨侵衣骨更硬，野菜充饥志越坚，官兵一致同甘苦，革命理想高于天"，气势壮阔而豪迈。随后，唤起众人随和，转入第三段。

第三段以领唱与合唱的呼应配合，这壮阔而豪迈的歌声，震撼着沉睡的大地，抒发了红军战士"革命理想高于天"的高尚情怀和乐观向上的英雄气概。

(七)到吴起镇(齐唱与二部合唱)

这首歌曲表现了中央红军经过一年的长途跋涉和艰苦奋战，终于胜利到达陕甘革命根据地并与陕甘军民欢庆胜利的热烈场景。

此曲采用三部曲式结构。第一段以领唱与合唱相呼应的形式，采用陕北民歌音调和锣鼓节奏，表现万众欢腾的热烈场面。

2 - | 2 - | 2 2 5 2 16 | 2 261 2 2 | 2 261 2 2 | ……

哎 锣鼓 响来 秧歌 起呀，秧歌 起呀，

第二段由女声敲打竹板，以叙述性的亲切音调，赞颂红军的英雄战绩。
第三段又回到热烈欢腾的气氛之中。

(八)祝捷(领唱与合唱)

这首歌采用变化再现的三部曲式结构。作者为了表现风趣、幽默的湖南籍红军战士对直罗镇一战的重大胜利的描述,采用了湖南渔鼓和长沙花鼓戏的音调。第一段音乐诙谐、乐观,以前呼后应的混声合唱,讽刺敌人"送来的礼品"。第二段音乐速度转慢,由男高音领唱,以风趣、诙谐的音调叙述着"毛主席战场来指挥,活捉了敌酋牛师长"的胜利过程。合唱的呼应,洋溢着军民无比振奋和喜悦的心情。第三段是变化再现,改变了节拍,加快了速度,把热烈的气氛推向高潮。

(九)报喜(领唱与合唱)

当中央红军胜利到达陕北时,红军第二、四方面军也终于粉碎了张国焘的分裂阴谋,沿着毛主席指引的北上抗日路线到达甘孜城。红军第一方面军前来迎接,三大主力红军胜利会师,完成了战略大转移的任务。这首歌曲以带有藏族民族风格的优美曲调,歌颂了第二、四方面军的胜利,歌颂了全军的大团结。

歌曲的开端,是一个热烈而欢快的引子,在突然放慢后,引出女声领唱的亲切歌声:

全曲以这段旋律为基础(主题),运用节奏、节拍、旋律等自由变奏形式,细致地表现了第一方面军的指战员和革命根据地的军民对第二、四方面军的深切怀念和听到他们的捷报时的欣喜心情。

(十)大会师(混声合唱)

这是一曲概括长征胜利的颂歌。它以第一曲《告别》前奏中嘹亮、雄壮的军号声,引出激越、磅礴的合唱引子;又以"红军急切上征途"的音调,导出宏伟、壮阔的合唱段落"红旗飘,军号响。战马吼,歌声亮。铁流两万五千里,红军威名天下扬"。这豪迈、雄壮的歌声宣告了"长征是以我们胜利、敌人失败的结果而告结束"。

在欢欣歌舞的快速的间奏之后,又呼应地再现了第一曲中的部分曲调,不过在这里速度变快了,情绪活跃了,生动地表现了"军也乐来民也乐,万水千山齐歌唱"的欢庆胜利大会师的热烈场面。最后以强有力的合唱齐声唱出:"歌唱领袖毛主席,歌唱伟大的共产党。"全曲在气势宏伟的凯歌的高潮中结束。

合唱欣赏3:春天来临——(清唱剧《四季》选曲)

[作者简介]

海顿(Franz Joseph Haydn,1732—1809),奥地利作曲家,维也纳古典乐派的奠基者,诞生于奥地利南部的罗劳村。他的家境贫寒,父母酷爱音乐,海顿在家庭和乡里接受了最

初的音乐熏陶。在他 6 岁时，成为海因堡教会合唱团的歌童，并开始学习乐理、钢琴和小提琴，后在维也纳一大教堂内作歌童并参加其附属学校的学习。15 岁变声。18 岁被解雇而流落街头，曾加入街头乐队以维持生活。1751 年创作第一部德国歌唱剧《魔鬼》，初获成功。1755 年起在一贵族家中任乐长。1761 年转到匈牙利公爵的宫廷内任乐队长。1790 年老公爵去世，乐团解散，但海顿仍领取年俸。1791 年和 1794 年两次应聘去伦敦作访问指挥演出，共演奏了他专门为其创作的 12 首交响曲(后人称其为《伦敦交响曲》)以及其他室内乐等作品，获得了极大成功，牛津大学授予他音乐博士学位。这些交响曲和室内乐摆脱了前期作品中的娱乐性，具有比较深刻的思想内容。1796 年后他基本上住在维也纳，这时期的重要作品有清唱剧《创世纪》和《四季》。1809 年 5 月 31 日逝世。

海顿一生中创作了多种音乐体裁的作品，除一百多首交响曲外，还有大量的室内乐、协奏曲、钢琴曲。交响乐中除了上述《伦敦交响曲》外，较著名的还有《告别交响曲》、《哀悼交响曲》等。其声乐作品中有许多宗教弥撒曲和歌曲，以及世俗的清唱剧、康塔塔、歌剧和歌曲。海顿通过自己的音乐创作基本确立了交响曲和弦乐四重奏这两种器乐体裁，确立了维也纳古典乐派的主要创作原则、奏鸣套曲曲式结构和交响曲的乐队编制等，对音乐的发展有着卓越的贡献。

[作品简介]

海顿晚年在英国访问时因受韩德尔雄伟的清唱剧的影响，回国后于 1797 年 4 月开始创作他最后一部清唱剧《四季》。歌词取材于英国作家汤姆生的同名长诗，由万·斯维廷改写成脚本，于 1801 年初完成，同年 4 月 24 日在维也纳首演，5 月 29 日第一次公开演出，获得前所未有的成功。

《四季》共由 44 首曲子组成，分为春、夏、秋、冬四个部分，各部分前面有管弦乐曲为引子，这些曲子包括宣叙调、咏叹调。重唱及合唱部分由三个角色担任，即老农民西蒙(男低音)、西蒙之女哈娜(女高音)及与哈娜相爱的青年农民鲁卡(男高音)。全曲描写了农民在不同季节中的生活、劳动，与自然界的斗争和收获的愉快，充满了生活气息，同时也描绘了乡村、田野和草原的美丽风光，歌颂了充满生命力的大自然。最后 3 首歌曲借自然界四季的转换影射了人生从少年到暮年的变化，而且只有美德将人们导向至高的欢乐，简述了作者对人生意义的富于哲理性的见解。

《春天来临》是第一部分 "春" 中的第二曲。第一部分共包括前奏及 9 首歌曲，前奏的标题为 "描写从冬到春的引子"，它与由三人对唱的第一宣叙调直接相连，当宣叙调宣布了 "严冬正在消逝"、"美丽的春天女神，她驾着柔和的轻风，从温暖南方归来"，随即由混声合唱唱出了《春天来临》。

[欣赏提示]

《春天来临》为 G 大调，6/8 节拍，小快板，用较自由的复三部曲式构成。它以其清新、优美而抒情的旋律，丰满而柔和的和声以及荡漾而流畅的 6/8 节拍的律动，唱出了春回大地时万物苏醒、欣欣向荣的景象以及农民们的欢欣与幸福。

乐曲开始有四小节的引子，主旋律由木管乐器奏出，富有田园风味。

（3. $\underset{\cdot}{2}$ 1 2）｜ 1 5 $\underline{35}$ 2 ｜ 3 $\underline{4}$ $\underline{53}$ 6 ｜ 2 $\overset{4}{3}$ $\underline{256712}$）｜

第一大段是单三部曲式结构构成的混声合唱，3 个段落运用了同一歌词，第一段落共 10 小节。

女高 ｜ 3. 2 1 2 1. ｜ 1 2 3 4 5 3 6 5. ｜ 5 0 0 0 0 5. ｜

女低 ｜ 1. 7 1 7 1. ｜ 1 7 1 1 1 1 1. ｜ 1 0 0 0 5. ｜
春 天 来 临， 上苍 赐于 温馨， （来

男高 ｜ 5. 4 3 4 3. 3 2 1 2 3 1 4 3. ｜ 3 4 2 1 7 1 2 ｜
大 地 睁开 睡

男低 ｜ 1. 5 5 1. 1 0 0 0 0 1 1 3 5 3 1 5. 0 7 ｜
上苍 赐于 温馨， 大

｜ 3 0 0 1 1 7 6 5 6 7 1. ｜ 1 2 3 3 4 3 4 5. 5 0 ｜

｜ 5 0 0 5 4 3 2 3 4 3. 3 7 1 1 1 1 7. 7 0 ｜
来） 大地 睁开 睡眼， 冰雪 中 苏醒。

｜ 3 0 0 3 2 1 7 1 2 5. 1 5 5 5 6 2 2. 2 0 ｜
眼，

｜ 1 3 5 3 1 5 5 5 5 6. 6 5 1 7 6 2 5. 5 0 ｜
地 睁开 睡眼 睁开 睡眼，

合唱的各个声部均在中音区以舒畅的旋律展开，并以功能和弦平稳地连接和弱声演唱，使人倍感温和而亲切。它结束于属调，使音乐自然而流畅地引出中间部。

中间部略有展开，共 15 小节，它加强了力度变化，运用了频繁的离调和转调的手法：由 D 大调转到 d 小调、a 小调，最后回到 G 大调。但保留着第一段落中的某些音调(见上例)的痕迹，因此它延续和加强了第一段落的基本情绪。

末段音乐中虽没有完全再现第一段落，但它是由上例的旋律在不同声部中通过移调模仿构成，类似赋格段的结构形成。

5.⌒ 5̇4̇3̇4̇ | 3. 3̇ 3̇ | 2̇6̇5̇#4̇3̇4̇ | 5. 0 0 | 5.⌒ 5̇4̇3̇4̇ | 3. 0 0 | ……

春 天 来 临， 上 苍 赐 于 温 馨， 春 天 来 临，

它热烈地表达了对"春天来临"的更高涨的欢快和喜悦。

第二大段有两个段落，开始是 C 大调的四部女生合唱。

5 | 6 7 i̇ 7 | i̇ 2̇3̇ (3̇ | 5. 5̇6̇7̇1̇2̇ | 3̇0̇2̇1̇0̇)3̇ |

啊 春 之 女 神 已 来 临， 她

4̇ | 3̇ 3̇2̇ 2̇ | 2̇3̇ 2̇1̇ | i̇ 6̇6̇6̇7̇ | i̇2̇3̇0̇ | ……

用 柔 心 抚 慰 我 们， 宇 宙 万 物 重 获 新 生，

第二句用了同样含义的歌词，音调略有提高，并运用了上行半音进行的方式。

3̇ | 2̇ 2̇2̇ 2̇ | ♭3̇ 3̇3̇ 3̇ | ♮3̇. 3̇4̇2̇ | 5. 5 | 4̇3̇ |

啊 春 之 女 神 已 来 临，春 神 已 来 临， 她

2 | #i̇2̇3̇4̇ | ♮i̇. i̇2̇7 | i̇. i̇. | ……

用 柔 心 抚 慰 我 们，

它同时运用了减七和弦，使情绪由欣喜变得激动。

第二个段落是男生四部合唱，开始音乐即由 C 大调过渡到 g 小调。

6 | 2̇ 2̇2̇ 2̇ | 3̇4̇5̇ 3̇ | 4 4̇4̇ 4 | 3 7 #5 7 |

春 光 依 然 恍 惚 不 定，春 光 依 然 恍 惚 不 定，残

i̇. i̇ i̇ i̇ | i̇i̇2̇3̇ | 4̇ i̇6̇ i̇ | …… |

冬 在 哀 号，不 断 来 侵 扰，

上例音乐进行到⌒★⌒末处已转入 d 小调。这一段不论在情调还是内容上都与前后欢快喜悦的段落形成较强烈的对比，因此音乐也转入了小调式，使音乐形象与情绪密切地结合，完美地表现了歌词内容。

第三大段为第一段的再现，全部转为混声合唱，开始完全再现了第一部分的前八小节，后面由于歌词关系音乐进行了新的展开，运用了一些复调手法，并使声部间展开了追逐式的对唱，以及一些变化和弦，推动了音乐进行的动力。这一切手法表现了人们对春天来临的喜悦心情。

$1 \quad \overset{\frown}{3 \quad 5} \quad 5 \mid 6. \quad \underline{4 3 2} \mid 5 \quad \underline{5 4} 3 \quad 5 \mid \dot{1} \underline{7 6} 5 6 \#4 \mid 5. \quad 5 \cdots$

冬　消逝　啊，春　天　来　临，让喜　悦　心　胸更　欢　欣!

音乐在欣喜、温暖、和平的气氛中结束。

合唱欣赏 4：延安颂

[作者简介]

作曲家郑律成(1918—1976年)出生在朝鲜全罗南道光州的一个贫农家庭。1933年来到中国，进了朝鲜"义烈团"般的朝鲜革命干部学校并开始学习音乐。抗战爆发后他积极投入抗战宣传活动。1937年10月，19岁的郑律成怀着对日本帝国主义的仇恨和对革命的向往到达延安，著名歌曲《延安颂》就是在这里创作的。1939年1月，郑律成参加了中国共产党，决心献身于中国革命事业。1945年日本投降后，郑律成回朝鲜工作，担任朝鲜人民军俱乐部部长、协奏团团长、音乐大学作曲部部长等职。1950年，郑律成复来中国，并从此定居中国，他怀着满腔热忱，深入工农兵，体验生活，谱写了大量音乐作品。1976年12月7日病逝。

郑律成是一位多产的作曲家，他一生共写了三百多首各种题材的音乐作品。1939年写的《八路军大合唱》中的《八路军进行曲》，后来改名为《中国人民解放军进行曲》，并被定为中国人民解放军军歌。他较著名的作品还有《八路军军歌》《延水谣》《采伐歌》《星星歌》《我们多么幸福》及《绿色的祖国》等。

[作品简介]

1938年4月的一个傍晚，作曲家郑律成参加了一个群众大会，散会后他看到成群结队的战友，沐浴着夕阳的余晖，返回各自岗位；正在操练的抗日战士，喊着响亮的口号，威武雄壮；全城内外，歌声四起……这样一幅动人景象，深深触动着作曲家的心灵，他请延安鲁迅文学艺术学校文学系的女同学诗人莫耶写好歌词，很快就谱成歌曲，在一次文娱会上亲自演唱了它。

抗战八年，这首歌虽然没有正式出版，但它却像长了翅膀一样，从延安飞到前方，从解放区飞到国统区，直至海外。当时很多人正是唱着这支歌，冲破险阻，奔向延安，投入革命洪流的。这首歌之所以能流传得这么广、这么快，主要是因为延安是革命圣地，是当时全国抗日的中心，人们敬仰它、向往它；同时，在艺术上它也有着较高的成就。

[欣赏提示]

《延安颂》全曲由A、B、C、D、E五个部分构成，属多部曲式结构(也可视为带变化再现的复三部曲式结构)。C大调采用了3/4和2/4两种拍子，使抒情和激情很好地结合起来。

第一部分中速，带有叙事性，它是对某个特定环境和风光的描绘，如词中"塔影""河边""原野""群山"等，都足以令人产生实际联想。这段旋律从一开始就出现了一

个明朗而开阔的六度大跳音型，它在全曲中先后出现六次，是一个富有特性的动机。

```
 ⌒               ⌒    ⌒          ⌒      ⌒
3 4 5 0 5 | 3. 1 2 | 1 7 6 7 1 | 1 - 0 | 7 3 5 0 5 | 5. 5 2 |
夕 阳 辉 耀 着 山  头 的 塔   影，        月  色 映 照  着 河

 ⌒                     ⌒               ⌒    ⌒      ⌒
3 4 3 2 3 | 3 - 0 | 3 4 5 0 5 | 3. 1 2 | 1 7 6 7 6 | 6 - 0 | ……
边 的 流 萤，        春 风 吹 遍 了 坦  平 的 原   野，

         ⌒      ⌒             ⌒
5. 5 6 | 2 1 7 6 7 | 6. 5 1 | 1 - 0 |
群  山 结  成 了 坚 固 的 围    屏。
```

第二部分是第一部分的有机延续，这里具体地点明了前一部分所描绘的地方是革命圣地延安，热情而亲切地歌颂了这座庄严而雄伟的古城。

```
3 - - | 2 1 - ‖: 3 5 1 1 | 7 6 5 7 | 6 - - | 5. 5 6
啊，     延 安!    你 这 庄 严 雄  伟 的 城  墙，       筑  成 坚
                   1 2 3 1 | 5 4 3 2 | 4 - - | 3. 3 4

6 6 7 6 5 | 6 2 - | 3 - 3 | 2 1 - | 7 6 5 7
固 的 抗 日 的 阵 线，  你  的 名 字    将 万 古 流
2 3 5 4 3 | 4 2 - | 1 - 1 | 7 6 - | 2 4 3 2

              ⌒         ⌒
6 - - | 5. 6 5 7 1 | 1 - 4 3 | :‖
芳，      在 历 史 上 灿  烂 辉 煌!
4 - - | 3. 3 5 4 6 | 1 - 5 5 | 1 - -
```

第三部分旋律转入浑厚的中声区，拍子由3/4转入2/4。这是一段沉着有力的进行曲，它表现了千百万革命青年怀着对敌人的仇恨，聚集在一起的景象。

```
               ⌒                        ⌒
1 1 3 | 5 3 5 | 1 - | 1 0 | 6 6 5 | 1 7 6 6 | 5 1 | 3 -
千 万 颗 青  年 的 心，    埋 藏 着 对 敌 人 的 仇    恨，

          ⌒                     ⌒
2 2 1 2 3 | 5 5 5 3 5 | 6 - | 5 5 5 6 5 5 | 1 2 1 -
在 山 野 田 间 长 长 的 行 列，  结 成 了 坚 固 的 阵    线。
```

第四部分是第三部分的有机延续，这段旋律中两次出现的八度跳跃，更加强了歌曲的

坚定性和动力性,有一种不可遏止的战斗激情。

看! 群众已抬起了头, 看! 群众已扬起了手,

无数的人和 无数的心, 发出了对敌人的怒 吼;

士 兵瞄准了枪 口, 准备和敌人搏斗。

歌曲第五部分是第二部分的变化再现,它加强了歌曲的整体性和赞颂性。这一段速度稍慢,转回 3/4 拍子,特别是加入了二部合唱,与第三、四部分形成对比,使歌曲情绪达到高潮,倾注着人们对革命圣地的向往和赞美。

啊, 延安! 你这庄严雄伟的城墙, 筑成坚

固的抗日的阵线, 你的名字将万古流

芳, 在历史上灿烂辉煌!

以上是按多部曲式结构对《延安颂》所作的分析。但从这首歌曲的旋律的布局、速度安排、节拍的处理以及逐段歌词的含义来看,如果把它看作带变化再现的复三部曲式也同样是合适的。

第七节 歌剧欣赏

歌剧是(Opera)将音乐(声乐与器乐)、戏剧(剧本与表演)、文学(诗歌)、舞蹈(民间舞与芭蕾)、舞台美术等融为一体的综合艺术,有多种样式和体裁。音乐在歌剧中并不处于从属地位,而是重要的组成部分。演员必须具备歌唱与表演的艺术天才,根据剧本与作曲家所

谱写的歌曲来塑造人物形象，器乐除伴奏声乐外，还担负着刻画人物性格、揭示剧情和发展戏剧矛盾冲突、烘托环境和气氛等任务。

一、歌剧音乐的构成要素

歌剧中的音乐布局，因时代、民族、体裁式样、创作方法而异。大体来说，声乐部分包括独唱、重唱和合唱，歌词就是剧中人物的台词；器乐部分通常在全局开幕时有序曲或前奏曲，早期歌剧还间有作为献词性质的序幕(包括声乐在内)。在每一幕中，器乐除作为歌唱的伴奏外，还起连接的作用。幕与幕之间常用间奏曲连接，或每幕有自己的前奏曲。在戏剧进展中，还可以插入舞蹈。

歌剧的音乐结构也是多种多样的，它可以由相对的音乐片段连接而成，也可以是连接不断发展的统一结构。

二、歌剧中重要的声乐样式

歌剧中重要的声乐样式如下。

(1) 朗诵调：用以代替对白的歌唱，节奏自由，曲调接近于朗诵。使用朗诵调时，歌剧的情节是继续进行和发展的。朗诵调有两种，即"干朗诵调"，只用简单的和弦式伴奏；"配伴奏朗诵调"，有乐队伴奏，变化较多。

(2) 咏叹调：歌剧的主要组成部分，以独唱形式出现。咏叹调往往安排在戏剧情节发展的关键时候，着重表现剧中人在特定场景中的思想感情，这时，剧情的发展暂停。咏叹调的旋律比较优美动听，并且强调声乐演唱技巧，是最有艺术魅力的唱段，也易于流传。

(3) 小咏叹调：规模比咏叹调小，出现于 18 世纪后半叶的法国喜歌剧中，前后用对白连接。

(4) 咏叙调：介于咏叹调和朗诵调之间的歌唱，19 世纪的歌剧中使用得较多。到瓦格纳时，咏叙调发展为自由咏叹调，更富于感情与戏剧性。

(5) 重唱：常出现在叙事或强烈矛盾冲突的情景之中，自二重唱到八重唱(甚至有更多的声部)，视参加演唱的人数而定。在重唱中，每个演员根据所扮演的不同角色对具体事件做出不同的反应，唱词往往不同。

(6) 合唱：剧中群众角色所唱的声乐曲，在歌剧中可起多重作用，如强调气氛、刻画环境、表现群众的思想感情等。

三、歌剧的体裁样式

歌剧的类型很多，各种习惯用语的含义也不完全一致。常见的基本类型如下。

(1) 正歌剧：是指最早出现于 17、18 世纪以神话及古代英雄传奇故事为题材的意大利歌剧。正歌剧一般分为三幕，由朗诵调及咏叹调连缀构成，很少使用重唱及合唱。最初与意大利趣歌剧相对而言，后流传至西欧各国。意大利的正歌剧在 18 世纪中叶逐渐消

亡，成为一种历史的名称。含有一定喜剧因素的正歌剧，称为"半正歌剧"，并可用说白。如莫扎特的《费加罗的婚姻》(通常亦可归属于趣歌剧范畴)。

(2) 趣歌剧：属于喜歌剧的特殊类型。趣歌剧一般分为两类。①意大利趣歌剧是指 18 世纪具有喜剧性内容的意大利歌剧，与正歌剧相对而言，常取材于现实生活，通常分为两幕。剧中人物分正角和趣角两类，后者以男低音为重要角色。剧中无对白，多使用干朗诵调，有重唱，并常有小合唱的终曲。意大利趣歌剧在 19 世纪得到进一步发展。如罗西尼的《塞维利亚的理发师》。②法国趣歌剧，19 世纪法国喜歌剧的变种，是一种较轻松活泼的通俗音乐喜剧，部分对话使用说白，规模接近于独幕歌剧，也有分为两幕的，奥芬巴赫的《地狱中的奥尔浦斯》为其代表。

(3) 喜歌剧：是指具有喜剧因素，音乐比较轻快，有圆满结局的歌剧。喜歌剧的样式出现略晚，在欧洲各国各有自己的特色，有不同的名称。比较重要的有如下几个。①法国喜歌剧，形成于 18 世纪初，题材比较轻松，并可插入对白，最初根据流行歌曲填词，并常具有讽刺时事的性质，称为讽刺歌剧，亦称滑稽歌剧。正式的法国喜歌剧是用新曲新词的。卢梭、格鲁克都曾为喜歌剧作曲。18 世纪后半叶以后，喜歌剧的含义扩大，内容不一定具有喜剧性，仅指使用对话的歌剧，如比才的《卡门》虽有悲剧性的结尾，但仍称为喜歌剧。②英国喜歌剧，前身是 18 世纪的民谣歌剧，有对白，用民间曲调或现成曲调填词，最著名的代表作是佩普施的《乞丐歌剧》。19 世纪以后英国歌剧逐步成熟，特别是说白与歌唱并重，接近于意大利趣歌剧，由吉尔伯特作词、沙利文作曲的许多歌剧可谓此类作品的代表。③德国喜歌剧(又译歌唱剧)，18 世纪下半叶出现，受意大利趣歌剧及民谣歌剧的影响，对白与歌唱并重。内容都是写中下层阶级的生活，富于浪漫情趣。莫扎特曾自称《魔笛》为德国喜歌剧。19 世纪，德国喜歌剧有所发展，内容通俗、轻快，成为戏剧歌剧，如尼古拉的《温莎的风流娘儿们》、弗洛托的《玛尔塔》等。后来它与小歌剧几乎混同，难以严格区分。19 世纪的捷克歌剧，如斯美塔纳的《被出卖的新娘》也属于此类。

(4) 大歌剧：有三种含义。①在一般情况下，是指场面浩大，内容比较严肃，多为历史悲剧或史诗性内容的歌剧。剧中不用对白，朗诵调全部用乐队伴奏，重视合唱的运用，并插入芭蕾。②泛指各种形式的正歌剧。③专指法国大歌剧。法国大歌剧院与巴黎歌剧院上演的大型豪华正歌剧，后来专指 19 世纪以来有对白的法国大型歌剧。其特征是题材严肃，规模宏大，布景华丽，插入芭蕾，常分为五幕。其传统源于吕利、拉莫和格鲁克。迈耶贝尔所写的《先知》即是一例，罗西尼的《威廉·退尔》、瓦格纳的《丽恩济》、威尔蒂的《阿依达》等都可归入此类。

(5) 小歌剧：有三种含义。①17、18 世纪泛指各种小歌剧，如滑稽歌剧、歌唱剧、民谣歌剧等。②19 世纪下半叶以后指有对白、歌唱及舞蹈的小型歌剧。欧洲各国的小歌剧，各有不同的特点。在法国，它与法国趣歌剧相近，往往为独幕剧；在德、奥，形成了维也纳的小歌剧流派，音乐强调舞蹈特征，如斯特劳斯的《蝙蝠》与莱哈尔的《风流寡妇》；在英国，则接近于英国喜歌剧，如沙利文的《日本天皇》；美国的小歌剧出现于 19 世纪末，带有爵士风格。③第一次世界大战以后，美国常将小歌剧等同于音乐喜剧，两者难以区分。

(6) 轻歌剧：又名音乐剧，19 世纪末期源于英国，由喜歌剧与小歌剧演变而成，它熔

戏剧、音乐、歌舞于一炉，富于幽默情趣及喜剧色彩，音乐通俗易懂。最早的一部轻歌剧是英国琼斯的《快乐的少女》作品。第一次世界大战后，音乐戏剧盛行于美国的百老汇，故又称百老汇音乐剧或美国歌舞剧。其内容偏重于谈情说爱及幽默风趣，音乐轻松愉快，如科恩的《戏船》、罗杰斯的《音乐之声》。

(7) 室内歌剧：是指规模较小，更适合于剧场演出的小型歌剧。室内歌剧通常使用小型合唱队、小型管弦乐，盛行于 20 世纪。如斯特劳斯的《纳克索斯岛的阿丽亚德》、布里顿的《仲夏夜之梦》等。此外也有人认为《茶花女》、《叶甫盖尼·奥涅金》等室外场景的歌剧也属此类。

(8) 配乐剧：是指介于歌剧与话剧之间的戏剧，有对白及背景音乐，盛行于 18 世纪后半叶。如卢梭的《卖花女》，剧中对白与音乐交替出现。在歌剧中只有说白、没有歌唱的一场戏也可算作配乐剧，如贝多芬的《菲德里奥》中掘墓一场，韦伯的《魔弹射手》中狼谷一场。这种风格在 20 世纪初仍有出现。如勋伯格的单人剧《期待》，只有一个女主角，歌声类似朗诵，有音乐伴奏。

四、中国新歌剧的发展

中国歌剧的发展史可以从 20 世纪二三十年代的儿童歌舞剧《麻雀与小孩》、黎锦晖的《小小画家》、聂耳的配乐剧《扬子江风暴》算起，它们都将歌曲与对白并重。40 年代初出现了意图吸收西洋歌剧特色并探索中国歌剧道路的作品，如张昊的《上海之歌》、钱仁康的《大地之歌》、黄源洛的《秋子》等，起了先行的作用。但真正对歌剧发展起重大作用的是 40 年代由延安秧歌剧发展而成的、具有民族特色的歌剧《白毛女》和《刘胡兰》等，在解放区受到了热烈的欢迎。为了与中国固有传统戏剧相区别，此种歌剧被称为新歌剧。

中华人民共和国成立后，新歌剧得到了新的发展，许多作品在继承《白毛女》的传统时，又吸收了地方戏曲的特点和西洋歌剧的某些长处，出现了不少优秀作品，如马可作曲的《小二黑结婚》、张锐作曲的《红霞》、张敬安和欧阳谦叔作曲的《洪湖赤卫队》、羊鸣等作曲的《江姐》、罗宗贤作曲的《草原之歌》、梁寒光作曲的《王贵与李香香》、石夫作曲的《阿依古丽》等。

歌剧欣赏 1：白毛女

[作品简介]

《白毛女》是五幕歌剧，由延安鲁迅艺术学院集体创作。该剧由贺敬之、丁毅执笔，马可、张鲁、瞿维、焕之、向隅、陈紫、刘炽作曲，创作于 1945 年。

这部歌剧取材于一个民间传说，剧情梗概如下。

1935 年除夕，河北省某县杨各庄外出躲债的贫农杨白劳回家后，地主黄世仁逼其以闺女喜儿抵债。杨白劳被逼自尽，喜儿被抢到黄家，受尽了虐待。喜儿的未婚夫王大春打了地

主狗腿子穆仁智后,投奔了八路军。荒淫无耻的黄世仁奸污了喜儿,还要将她卖掉。好心的女仆张二婶帮助喜儿逃出了地主家,喜儿在深山野林里苦熬了三年。强烈的仇恨使喜儿顽强地活下来,她历尽千辛万苦,头发也变白了,被当地村民们误认为是"白毛仙姑"。1938年,大春所在的八路军部队来到杨各庄,把喜儿从山洞中救出来,并发动群众清算了黄世仁的罪恶,为喜儿和千千万万的受苦人报了仇。

这部歌剧在内容上通过剧中各个不同人物的关系,深刻地概括了存在于我国当时广大农村中最基本的阶级矛盾和斗争,真实地反映了地主阶级残酷压迫下的农民的血泪生活,并通过杨白劳和喜儿这两个不同典型人物的共同遭遇,表明了广大农民只有在共产党的领导下,同地主阶级作坚决的斗争,才能真正得到翻身解放。因此,歌剧的内容既深刻地反映了当时农村生活的现实,又给被压迫的农民群众指明了前进方向。

这部歌剧还具有浪漫主义的色彩,它保留了喜儿变为"白毛仙姑"这一传奇式的情节,并把它的主题提炼到"旧社会把人逼成鬼,新社会把鬼变成人"这样的思想高度上来。

[欣赏提示]

歌剧的音乐选用了河北、山西、陕西等地的民歌与地方戏曲的曲调,并加以改编和创作,塑造了各具特色的音乐形象。在音乐形象的塑造上,作曲者从分析人物的阶级地位、性格特征出发,选择能代表其性格特征的曲调作为音乐的主题,随着人物性格的发展和情节的变化而相应地加以发展,并在人物性格剧烈变化的关头改用新的音乐。例如,刻画喜儿性格的音乐主题主要用了河北民歌《小白菜》的曲调,因为这首民歌表现了一个受到后娘虐待的孩子的痛苦生活,她和喜儿的遭遇有相似之处,同时与剧中的地区特点也相符合。但用这种压抑的情绪来表现天真、淳朴的喜儿就不适合了。第一幕中的《北风吹》就是在《小白菜》曲调的基础上,又采用了另一首河北民歌《青阳传》的曲调而写成的,它表现了喜儿盼望爹爹回家过年的喜悦心情。旋律优美、动听、亲切、流畅。

1=G 3/4

6 5 5 2 | 3 2 3 - | 5 4 3 2 | 2 6 1 - | 3 3 5 2 1 |
北 风 (那个) 吹, 雪 花 (那个) 飘, 雪 花 (那个)

1 5 6 - | 6 2 0 2 | 7 6 5 - | ……
飘 飘, 年 来 到。

歌剧的第二幕,当描写喜儿在黄家受折磨时,喜儿的音调与《小白菜》的音调非常相近,因为这时的喜儿与民歌中的小白菜在性格上较接近。

1=G 5/4 慢 孤凄

2 2 3 2 - | 5 5 5 3 2 3 2 1 - | 2 2 2 3 2 6 - | 1 6 2 1 6 5 - |
进 他 家 来, 几 个 月 啊, 口 含 黄 连 过 日 月 呀,

6 5 6 5 3 - | 5 3 2 2 3 1 - | 3 2 2 1 5 6 | 1 6 5 3 2 - | ……
先 是 骂 来, 后 是 打 呀, 一 天 到 晚 受 折 磨 啊。

当喜儿被黄世仁污辱而悲愤欲绝想自尽时，在她的唱腔中又出现了近似秦腔哭音的音调。旋律下行，节奏变为散板，把喜儿悲愤的心情推向了高潮。

1=G 快板 强烈 惨痛

（白）　　　　　　　（唱）

5 4 3 2 1 | 3/4 6 5 6 5 | 2 1 3 2 | 6 6 6 5 3 |

天 哪! 　　　刀 杀 我, 斧 砍 我, 你 不 该 这 么

2 1 2 | 4/4 6 5 2 5 5 3 2 2 7 1 | 1. 2 2 1 2 1 6 |

糟 蹋 我! 自 从 进 了 黄 家 门, 想 不 到 今 天,

5 - - - | 6 5 6 5 4 3 2 1 7 | 2 1 3 2 1 7 6 5 4 |

娘 生 我, 　　　　爹 养 我,

4/4 5 1 2 3 2 | 5 2 5 4 3 2 1 | 1 - - - | ……

生 我 养 我 为 什 么?

当喜儿怀着强烈的仇恨从地主家逃走时，作曲家没有拘泥于原来的主导主题，而是引进了一个取自河北梆子的，更为高亢、悲愤的新主题，表现出了喜儿性格的强烈变化和发展。

3 3 2 3 2 | 1 6 5 6 5 | 5 1. 6 5 1 | 5 1. 6 5 6 5 | 5 - - - |

他们要 杀 我, 他们要 害 我, 我 逃 出 虎 口, 我 逃 出 狼 窝!

3 2. 3 2 - | 1 6 5 6 5 - | 5 5 3 5 1 6 | 5 5 3 1 5 3. | 2 - - - | ……

娘 生 我, 爹 养 我, 生 我 养 我, 我 要 活,我 要 活!

喜儿控诉黄世仁所唱的《我说，我说》，旋律中运用了强有力的大跳，表达了喜儿从内心爆发出来的仇恨和反抗。

又如，刻画杨白劳基本性格的《千里风雪一片白》是根据山西民歌《拣麦根》而改编的，旋律深刻、低昂，是杨白劳音乐形象的主题。

1=♭D 4/4 慢

2 5 6 4 3 2 | 2 5 6 4 3 2 | 2 5 6 4 3 6 | 2 3 5 2 1 7 6 5 | 2 5 6 4 3 2 |

千里 风雪 一片白, 躲债 七 天 回 家 来, 指 望着熬过了

2 5 6 4 3 2 | 2 5 6 4 3 5 5 | 2 3 5 2 1 7. 6 | 5 - - - | ……

这 一 关, 挨冻 受 饿我 也能忍 耐。

杨白劳和喜儿对唱的《红头绳》，也是用这个主题发展而成的，欢快流畅的旋律，表达了杨白劳对女儿的疼爱。而当他被迫在卖女文书上按手印后，又以吟诵式的强音唱出了《老天杀人不眨眼》，字字句句充满了对黄世仁的愤恨。

此外，歌剧作者对群众场面以及群众的集体形象的刻画也是成功的。如从山洞里把喜儿救出来时群众合唱《太阳出来了》，就十分恰当地把觉醒了的解放区人民群众的坚强、豪迈的气魄以及他们对喜儿的深厚的阶级感情充分地作了表达。

1=G 4/4

女 | 1 16 1 2 | 5 - - - | 5 - - - | 5. 33 23 1 | 2. 32 0 |
太阳 出来 了! 哟 嗬— 哟 嗬 嗬。

男 | 0 0 0 0 | 2 3 21 5 | 2 3 21 5 | 5. 33 23 1 | 2. 32 0 |
太阳 出来了! 太阳 出来了!

| 4 42 4 5 | 1 - - - | 1 - - - | 1. 66 56 4 | 5. 65 0 |
太阳 出来 了! 哟 嗬— 哟 嗬 嗬……

| 0 0 0 0 | 5 6 54 1 | 5 6 54 1 | 1. 66 56 4 | 5. 65 0 |

这部歌剧在创作手法上，作曲者吸取并创造性地运用了外国歌剧中所用的许多形式和创作经验。如对主导主题的运用，以及对和声、对位、合唱、伴唱、重唱和管弦乐队的运用等，都大大丰富了歌剧的多种表现力。同时，也采用和保留了中国戏曲的有唱有白的形式，使歌剧更富有民族特点。

我国第一部新歌剧《白毛女》的成功，标志着富有中国气派，为中国老百姓所喜闻乐见的新型歌剧的诞生，它在中国现代文学、戏剧、音乐史上占有举足轻重的地位，意义十分重大。它为中国新歌剧的发展奠定了基础，也使我国歌剧创作进入了一个新的阶段。

歌剧欣赏2：江姐

[作品简介]

《江姐》是一部七场大型歌剧，由中国人民解放军空政歌剧团根据小说《红岩》改编而成。该剧由阎肃编写，羊鸣、姜春阳、金砂作曲。

创作组多次到四川深入生活，几经修改后，于1964年由该团在北京首次演出，并取得了很大的成功。

《江姐》的剧情如下。

新中国成立前夕，地下党员江雪琴(江姐)接受了中共四川省委交付的重要任务，化装离别重庆，赶赴川北。途中她听到身为华山游击队政委的丈夫牺牲的消息，又看到丈夫的

头颅被悬挂在城楼示众时，内心无限悲痛。在与华山游击队司令员双枪老太婆见面后，她抑制着巨大的精神痛苦，投入了对敌斗争。由于甫志高的叛变和出卖，江姐不幸被捕。在渣滓洞集中营里，江姐对同志、对生活、对后一代充满了无限的、真诚的爱；对敌人、叛徒、刽子手无比憎恨。她面对种种酷刑，无所畏惧。她利用一切机会宣传革命真理，痛诉敌人。最后在重庆解放前夕，她坚贞不屈，英勇就义。

这部歌剧的音乐以四川民歌为主要创作素材，并大量吸收了川剧、越剧、京剧等音乐语言，用新歌剧的创作手法进行了创作。它不但有优美、流畅的歌唱性段落，而且有着强烈的戏剧性。它是 20 世纪 60 年代新歌剧发展的新尝试，为新歌剧的发展开创了新局面，做出了新贡献。

[欣赏提示]

剧中第一场第四曲的《红梅赞》是贯穿全剧的主题歌，它是江姐英雄形象的象征。曲调明朗、刚健、起伏较大，在激情中突出了抒情性。用红梅报春的深刻寓意来赞颂江姐，既表现了革命的现实主义，又具有革命的浪漫主义色彩。这一主题音调多次在剧中出现，而且又根据剧情的要求多次变化、发展，给人留下了深刻的印象。

《红梅赞》这首歌的结构是由两个音调相近的乐段组成的单二部曲式，其调式为七声徵调式。

这首歌的主题旋律舒展、亲切、明快、奔放。

> 红岩 上 红梅 开，

旋律中的八度大跳，加强了挺拔的印象，使旋律刚劲有力。以这个主题为基调，发展出第二乐句。

> 千里 冰霜 脚 下 踩，

"踩"字是在全曲的低音区进行，这是为了表现革命者不畏强暴、克服困难、憎恨敌人的心情。第三句：

> 三九 严 寒 何 所 惧，

这句的节奏变化，表现了革命者的乐观主义精神，特别是在"何"字上用了八度大跳，表现了革命者的自豪感和像梅花那样的倔强性格。

第四句从坚定有力的高音区开始，以誓言般的力度唱出了革命者对党的一片赤诚和把青春献给党的幸福心情。

$$5 \quad \overset{\frown}{53} \ \overset{\frown}{235} \ 3 \ \overset{\frown}{21} \ \overset{\frown}{6} \ 5 \ | \ 3535 \ \overset{\frown}{3.} \ \overset{\frown}{2} \ 1 \ 03 \ 23 \ | \ \overset{\frown}{1.217} \ \overset{\frown}{656} \ \overset{\sim}{5} \ - \ | \ \cdots \cdots$$

一片　丹　心　向　阳　开，　　　向　阳　开。

歌曲的第二乐段是由第一乐段变化发展而成，它的旋律风格及节奏也很一致，是第一乐段的进一步引申和发展。

这首歌曲具有浓郁的民族色彩，特别是使用了戏曲中的拖腔手法，使旋律更加优美、抒情。装饰音的应用，更细致地表达了歌剧中的思想感情。

第二场第九曲《革命到底志如钢》是该剧中最长的一首唱段。作者在这里运用戏曲板腔体的结构，将江姐惊悉彭松涛牺牲后，把对彭的深情回忆及异常悲痛、心如刀绞、决心继承遗志、英勇战斗的感情变化表现得淋漓尽致。

$$\overset{\frown}{5.} \quad 3 \ | \ \overset{\frown}{2 \ 2} \ \overset{\frown}{7 \ 6} \ | \ \overset{6}{5} \ \cdots \cdots$$

啊　　　无昏　昏　哪

在这里，作者运用独唱、领唱、伴唱、转调等多种手法，在情绪、节奏上步步紧缩，层层高涨，刻画了一个共产党员崇高的内心世界，丝丝入扣，感人肺腑。

第七场第四十曲《绣红旗》是另一首广泛流传的唱段。这是江姐及她的难友们在狱中得知中华人民共和国成立，"中国人民从此站起来了"时怀着异常兴奋的心情唱的。

$$\overset{\frown}{2} \ \overset{\frown}{23} \ \overset{\frown}{7 \ 6} \ 5. \ 3 \ | \ 6 \ \overset{\frown}{2} \ \overset{\frown}{765} \ 6 \ - \ | \ \overset{\frown}{3.} \ \overset{\frown}{3} \ 2 \ 5 \ 3 \ 2 \ \overset{\frown}{127} \ | \ \overset{\frown}{6.123} \ \overset{\frown}{2676} \ 5 \ - \ | \ \cdots \cdots$$

线儿　长　　针儿　密，　含　着热泪绣红旗　绣　呀　绣　红　旗。

她们含着热泪，明知自己就要牺牲，但却置生死于度外，用全部心血来庆祝党的胜利，预祝美好的未来。这种革命的英雄主义精神是多么感人至深啊！

歌剧中还有不少优美、动听的独唱、重唱、合唱，有的糅合了四川民歌的音调，有的吸取了川江号子、四川清音等音调。各曲在统一的前提下，各具特色，形象、准确地表现和描写了不同人物的不同性格和典型环境。

歌剧欣赏3：洪湖赤卫队

[作品简介]

这是一部脍炙人口的六场歌剧，创作于 20 世纪 50 年代末，由朱本和、张敬安、欧阳谦叔、杨会有、梅少山编剧，张敬安、欧阳谦叔作曲。湖北省实验歌剧团最早排练，并于 1959 年首演于武汉市。后经全国各剧团上演，经久不衰。长春电影制片厂将此剧搬上了银幕。该剧在国内外具有较大的影响。

《洪湖赤卫队》剧情如下。

1930 年，湖北沔阳县委决定，为配合红军的战略行动，洪湖赤卫队要暂时撤离彭家

墩。白极会头子彭霸天，卷土重来，杀回彭家墩，乘机反攻倒算，进行阶级报复。在这紧急的情况下，乡党支部书记韩英和赤卫队队长刘闯，率领赤卫队和敌人周旋在洪湖上，有力地打击了敌人的嚣张气焰。彭霸天为寻找赤卫队的踪迹，派出密探四处侦察，鲁莽的刘闯中计开枪，暴露了目标。韩英在掩护同志们撤退时，不幸与分队长王金标同时被捕。王金标变节投敌。韩英坚贞不屈，敌人软硬兼施都无济于事，又威逼韩英的母亲劝降。但牢中的母女相互激励，英勇顽强，宁死不屈。敌人又放出王金标诱使赤卫队进入埋伏圈。在这紧急关头，彭霸天的副官(地下党员)用巧计帮韩英脱险，韩英及时赶回赤卫队，铲除了叛徒，配合了大部队，消灭了彭霸天。

歌剧的音乐，主要以湖北天花鼓戏、开门、阳、潜江一带的民间音乐为素材创作而成，既有 20 世纪 30 年代的时代气息，又有浓厚的乡土风味。该剧人物形象鲜明，性格突出，在音乐上取得了很大成就。

其中，韩英与秋菊的二重唱《洪湖水浪打浪》成了家喻户晓、老幼皆唱的歌曲。该曲取材于襄河民歌《襄河谣》，以宽广的节奏、明快绮丽的曲调，抒发了韩英热爱家乡和人民，以及对未来充满信心的感情。

[欣赏提示]

全曲由三个段落组成。

歌曲的前奏用模进的手法，写成了两句相对称的曲调。悠扬、抒情的曲调，形象地描绘了洪湖的秀丽景色。特别是十六分音符的运用，一方面表现了洪湖的水波荡漾，另一方面也表现了韩英心潮起伏的感情。

歌曲的第一段是一个起、承、转、合的完整乐段。旋律优美、流畅，十分动听。特别是衬词的运用，如"浪呀么浪打浪呀"、"是呀么是家乡呀"、"去呀么去撒网"，很有特色。这一乐段的最后一句是：

$$5 \quad \widehat{6\,1} \quad \widehat{5\,6\,5\,3} \quad \widehat{2\,3\,2\,1} \quad \widehat{6\,\cdot\,5} \mid 1\,\cdot\,2 \quad 3\,2\,5\,3 \mid \overset{23}{2}\,\cdot \quad 3\,5 \mid 2\,3\,2\,7 \quad 6\,5\,6\,1 \mid 5 \quad - \mid \cdots\cdots$$

　　晚上　　　回来　　　鱼　满　舱。

这句是这段音乐中最优美动听、歌唱性最强的旋律。极其美妙的拖腔，使旋律十分深刻感人。

歌曲的中段，是韩英和秋菊的二重唱，共四句，旋律从低音区开始，委婉动听，是发自内心的赞美。两个声部交替出现，互相陪衬，最后又变成齐唱。

歌曲的第三段也是一段二重唱，是第一段的变化再现。开始，主旋律由高音部唱出，低音部推出后两拍，在下四度上进行模仿。尔后，两声部又变为对比式二声部，各声部互相独立，两个声部节奏交错，旋律交递，互相补充，彼此交融。这一段二声部是写得相当协调的，它给整个歌曲增添了新的光彩，生动地表现了根据地阳光灿烂，千里洪湖金光闪闪，在共产党的领导下"渔民的光景一年更比一年强"的欢乐景象。

三个段落之间，用互相的间奏 $\widehat{6\,1\,6\,5} \quad \widehat{4\,5\,4\,3} \quad \widehat{2\,4\,3\,2} \quad 1\,\cdot\,3 \quad 2\,3\,2\,7 \quad 6\,5\,6\,1 \mid 5 \quad -$ 紧密地联结

在一起，而三个段落的结尾也用了相同的拖腔 2327 6561 5 - ，这样，使三个段落既有对比，又非常统一。

这首非常精美的革命抒情歌曲，深刻、细致地抒发了对家乡、对革命、对党的无限深情，深刻地揭示了韩英高尚的内心世界，从一个侧面塑造了韩英的英勇形象。

韩英在牢中所唱的《看天下劳动人民都解放》，戏剧效果极其强烈。这是作者经过精心设计的大段唱腔，是歌剧的核心唱段。该段在音乐创作上吸取了板腔体的结构和展开手法，随人物的感情需要，快慢自如多变，宣叙、咏叹交替，充分展现了主人公韩英的内心世界。全曲共分为三大段。

第一段，一开始是非常激烈的前奏，之后，旋律转入婉转、凄凉的回忆。这一段中有些唱句非常生动，感人至深。

5. 5 6165 2 5 43 | 2 35 3261 | 2 - | 1 61 5653 | ……
娘 的 眼 泪 似 水 淌， 点点

韩英这如泣如诉的唱句，感情真挚、朴实，听来催人泪下。这段回忆，把韩英的悲惨家世及彭霸天的罪恶诉说得清清楚楚，为韩英的成长做了很好的铺垫。

第二段，唱出了开朗、欢乐的音乐主题。

5 5 5 2 | 1 - | 5 56 4 5 | 6165 2 | 1 1 2 6 5 | 225 7 1 | 2 - | ……
自从来 了 共产 党， 洪湖 的 人民

唱出了"生我是娘，教我是党"的感激心情，并立下了"为了党，洒尽鲜血心欢畅"的宏图大志。

这一段有说有唱，节拍自由，是主人公内心世界的自我表露，听起来真切可信。

第三段，曲作者采用了紧打慢唱的传统戏曲板式，曲调奔放、宽广，唱出了韩英视死如归、豪爽坚定的性格以及大义凛然的气概。

为了迎接红军的凯旋，为了天下劳苦人民都解放，在与母亲生死离别之时，她乐观、从容地唱出了激动人心的唱段。

这一段独唱，是上两段在情绪上的升华，给人们留下了更为深刻的印象。

4. 5 6561 | 5 #4 5 - - | 4 565 4 42 | 1 - - - | 4. 5 42 1 2 45 |
娘 啊！ 儿 死 后， 你 要把儿埋 在那

2 1 616 5 - | 5 - 565 4 | 2 4 224 26 | 1 - - 0 | ……
洪湖 畔， 将 儿 的 坟墓 向东 方，

此外，其他的唱段，如《手拿碟儿敲起来》、《没有眼泪，没有悲伤》、《放下三棒鼓，扛起红缨枪》、《这一仗打得真漂亮》等唱段，都各具特色，广泛流传于人民群众之

中，深受群众的喜爱。它们作为音乐会的曲目，单独演唱效果也很好。

歌剧欣赏4：刘胡兰

[作品简介]

歌剧《刘胡兰》有两部作品。一部是由刘莲池、魏风、朱丹、董小吾、严寄洲编剧，罗崇贤、孟贵彬、王左才、董小吾、黄庆和、董起、李桐树等作曲的三幕十二场歌剧。该歌剧写于1948年，同年由原来的"战斗剧社"初演。当时一经演出，便受到解放区广大军民的热烈欢迎。每次演出都有不少军民热泪盈眶，甚至有的战士要向舞台上残暴的阎军刽子手大胡子连长开枪射击。看完戏后，各部队往往召开讨论会，战士们群情激昂，以"攻打文水城，为刘胡兰同志报仇"的口号投入新的战斗。该剧在当时起了很大的教育作用。

刘胡兰，女，山西省文水县云周西村人，中国共产党党员。她平时发动和领导全村妇女做干粮、军鞋，亲自冒雪劳军、掩护伤员、进行对敌斗争；发动清算、领导穷人翻身、帮助孤寡老人、争取阎军士兵回家……做了许多革命工作。后不幸被阎军残杀，殉难时年仅15岁。毛主席听到这个消息后，曾送以"生的伟大，死的光荣"的挽联。歌剧就是根据刘胡兰烈士的史实编写的。

歌剧音乐以山西民歌和戏曲为素材。有的唱段是用民歌改编而成的。如爱兰子和柳大婶的唱段就是来源于民歌《跳竹马》。反面人物的唱段则大多是根据京剧花脸唱腔或曲调创作而成。有的还采用了山西地方"落子"(一种小戏)和山西梆子等戏曲音乐，如大胡子徐连长、地主石三海、石头的音乐，极富地方色彩和民族风格，能为广大群众理解并受到群众的热烈欢迎。

全剧音乐共有54段，其中最为脍炙人口的是第四、五曲刘胡兰的唱段《数九寒天下大雪》。

$$\underline{5\ 5}\quad \underline{6\ 5}\ |\ \overset{\frown}{\underline{4\ 3}}\ \overset{\frown}{\underset{\cdot}{2}\ 5}\ |\ \overset{\frown}{\underline{5\ 3}}\ \overset{\frown}{2\ \underset{\cdot}{5}}\ |\ 1\quad -\quad |\ \cdots\cdots$$

数九　那个　寒　天　下　大　雪，

热情、愉快、充满活力的旋律表达了刘胡兰被解放军胜利的消息所鼓舞的兴奋心情。这个唱段直到现在仍被人们广泛传唱。

另一部歌剧《刘胡兰》则写于1945年，为二幕九场，由中央实验歌剧院于村、海啸、卢肃、陈紫编剧，陈紫、茅沅、葛光锐作曲。歌剧音乐对刘胡兰的内心活动作了多侧面的细致抒发，把歌声和舞台融合在一起，使英雄刘胡兰的爱国、爱人民、对党无限忠诚的高贵品质得到了充分的体现。

[欣赏提示]

这部歌剧音乐具有浓郁的地方特色。有许多唱段是根据山西民歌、山西孝义皮影戏及山西梆子的曲调加工、改编而来的。在第一场中，刘胡兰送别自己军队时的著名唱段《一

道道水来一道道山》是这部歌剧中流传最广、最为动人的一段。

```
1 7 6 5 . │ 1 2 5  │ 5  -  │ i 4 3 2 │ 1   ……
```
一 道 道　水　来　　　　　　一 道 道　　　山，

它的旋律亲切、柔美、深情、舒展，把刘胡兰对子弟兵的深厚情意表达得惟妙惟肖。接着，在6/8拍的一段间奏之后，音乐变得热情而充满信心。

```
1 7 6 . │ 5 65 4 . │ 5 i 6 5 │ 4 3 5 2 . │  ……
```
放　心 吧，　别 挂 牵，　真 金 不 怕 火 来 炼，

这里，音乐把刘胡兰热爱人民，热爱人民军队，决心为伟大的共产主义事业而献身的崇高思想充分地展现在我们面前，使我们深深地为英雄的伟大精神所鼓舞。这个唱段长期以来广泛流传，一直受到人们的喜爱。

剧中除创作刘胡兰的音乐外，刘胡兰母亲及一些群众性的合唱曲也写得非常动人。如第五曲《军队和老百姓》。这是用山西民歌编写的一首四部合唱曲，它亲切、热情、有气势，是我国在描写军民关系方面一支很有影响的歌曲。

```
6 6 5 3 5 │ 6 . 0 │ 2 . 7 6 5 │ 6 6 5 3 5 │ 6 . 0 │ 6 6 5 │
```
军队和老百 姓，　　嘿 哟 军队和老 姓，　　军 队 和

```
2 . 7 6 5 │ 6 . 5 3 5 │ 6 . 0 ‖ 6 . 5 3 5 │ 6 i 5 3 │ 2 5 5 3 1 │ 2 6 . ‖
```
老　百姓 本 是 一 家 人，　　本 是 一 家 人 哪！ 齐心打狗子 军哪！

歌曲主题先由混声四部合唱唱出，雄壮、浑厚而有气势。继而作曲者采用二部轮唱的方法再将主题重复一次，热情洋溢。讴歌了军民鱼水情以及革命必胜的信念，给人们留下了难忘的印象。

这两部歌剧主题思想相同，音乐又都是采用山西民间音乐的素材，但在表现上各有千秋。尤其又各有其脍炙人口、广泛流传的唱段，在我国歌剧史上写下了可喜的一页。

歌剧欣赏5：小二黑结婚

[作品简介]

这是一部五场歌剧，由中央戏剧学院歌剧系根据著名作曲家赵树理的同名小说改编，由田川、杨兰春、马可、乔谷、贺飞执笔，张佩衡作曲，创作于1952年。1953年1月，该剧在北京首次上演，获得了很大成功。该剧成为我国新歌剧的典范作品，对以后的歌剧创作产生了巨大的影响。

赵树理的小说《小二黑结婚》以朴素动人的语言、浓郁的生活气息、精巧的构思和异

常突出的人物性格刻画了一群抗日战争时期十分动人的农民形象。这部歌剧则在原著的基础上集中地刻画了青年农民于小芹和模范神枪手小二黑对爱情的坚贞不渝以及对封建势力的强烈反抗，突出地描写了三仙姑以财礼诱逼小芹出嫁以及二孔明和三仙姑之间、广大群众和封建势力的代表金旺之间的冲突。

《小二黑结婚》的剧情梗概如下：小芹和小二黑两人心心相印，真诚相爱，但却遭到了各种人物的强烈反对。于小芹的母亲三仙姑嫌小二黑家境贫寒，意欲将小芹嫁给地主吴广荣，以获得丰厚财礼；小二黑的父亲二孔明封建迷信思想极端严重，他认为小芹和小二黑"命相不对"、"火克金"，不能成婚；村干部金旺则意欲霸占小芹，因而挖空心思地破坏小芹和小二黑的婚姻。最后事情闹到区上，区长根据党的政策，严厉惩治了金旺兄弟俩；教育了三仙姑、二孔明；批准了小芹和小二黑的婚事，终于使他俩反封建的斗争获得了胜利。

[欣赏提示]

全剧音乐以山西范围内的多种戏曲音乐(也包括民歌)为基础，富有浓郁的民间气息和民族色彩，朴实动人。同时，作者吸取了外国歌剧的一些表现形式，如对唱、重唱、伴唱、合唱、朗诵调等，对揭示剧中人物的矛盾冲突、突出性格特点等起了很大的作用。

在歌剧中，最为著名的一段音乐是第一场中的《为什么二黑哥还不回来》。这是小芹盼望见到去县里开会的小二黑，在村外河边抒发她对小二黑一片痴情的内心独白。全曲共分五部分。开始音乐清澈、飘逸、优美、抒情，它一下子就把我们带进了一个山清水秀、景色宜人的山乡之中。同时，也使我们深切地体会到于小芹那像清澈的甘泉一般纯净、可爱的心灵。

5 65 3 5 | 6176 535 5 | — | 6. 1 563 2 161 1 | ⋯⋯

清凌 凌的 水 来　　　蓝　莹莹的 天

接着，音乐委婉、含蓄、楚楚动人地把小芹那少女的羞涩含情表现得淋漓尽致。

2. 3 ½ 2 | (7235 2) | 3 2 3 5 6 | 5632 1 | (6532 1) | ⋯⋯

二 黑哥，　　　　县里去开　英雄 会，

在一段激动的、节节高涨的间奏之后，小芹在这无人的旷野终于唱出了她对小二黑那纯真、炽热而又情意缠绵的爱。

1 76 5 | 5 43 2 | 3. 6 5632 1 | 35 2 3 5. 6 1 02 | 3. 5 2 35 5 | — | ⋯⋯

你 去 开 会 那 一 天，乡亲们送 你到村 外 边。

接着，于小芹的思绪又从送小二黑去开会时的追忆转到对他在县里开会情景的遐想：是啊，像小二黑这样的好青年在县里也一定会得到领导和群众的热烈赞扬。这该是多么令人兴奋的事啊！

0 5 3̲5̲ | 6̲·5̲ 3̲5̲2̲ | 0 6̲5̲ ·6̲ | 3 2 3̲5̲1̲ | ……

昨夜晚 小 芹 我 做 了 一 个 梦,

林中几声喜鹊欢叫,把小芹从遐想中唤回:小二黑尚未回还,只是树叶在微风中沙沙作响。这一切更增强了她对小二黑的思念。

0 1̲6̲ 5̲ | 6̲·5̲ 6̲6̲ 6̲ | 1̲ 3̲5̲ 6̲ - - - | ……

喜 鹊 儿 叽 叽 喳 喳 叫 几 声,

这段十分成功的唱段,确实令人陶醉,无怪乎它至今仍在音乐舞台上久唱不衰,成为《小二黑结婚》的代表唱段。

第四场的《好日月终究会来到》是这部歌剧中另一首脍炙人口的唱段。在树木丛生、草色青葱的河畔,一群姑娘在高高兴兴地挖野菜。她们知道,现在虽然苦,但只要省吃俭用,支援八路军打胜仗,好日子是终究会来到的。这是一首女声合唱曲,曲调优美,委婉动听,富有浓郁的乡土气息。

1̲ 5̲5̲ | 7̲·1̲ 2̲5̲ | 5̲ 2̲3̲ 1̲2̲ 1̲5̲ | 5̲ | ……

南 山 低 来 北 山 高,

《小二黑结婚》和《刘胡兰》、《白毛女》等歌剧对我国歌剧的发展起着巨大的作用,在我国歌剧创作史上有着不可磨灭的功绩!

歌剧欣赏6:伤逝

[作者简介]

歌剧曲作家施光南先生(1940—1990 年)生于四川重庆市,1964 年毕业于天津音乐学院作曲系,师从苏夏教授,毕业后至 1978 年一直任天津歌舞剧院创作员,“文化大革命”中亦曾下放劳动。1978 年调入中央乐团,其后他创作了大量的音乐作品,至今仍广为流传,如《祝酒歌》、《吐鲁番的葡萄熟了》、《在希望的田野上》,电影音乐《海上生明月》等。

[作品简介]

《伤逝》是以西洋美声歌剧形式表现旧中国的城市小知识分子的普通生活,歌剧改编自鲁迅先生的同名小说,是词作家王泉、韩伟为纪念鲁迅先生 100 周年诞辰,由中国歌剧舞剧院组织创作的。于 1981 年在北京人民剧场首演。剧本体现了原著抒情诗式的笔调,刻画了涓生和子君两人敢于向封建礼教抗争的精神,也揭示了知识分子自身的弱点。

[欣赏提示]

　　歌剧《伤逝》以大段的咏叹调、宣叙调、重唱与合唱交织运用，借以抒发人物内心波澜壮阔的情感。歌剧中的咏唱是歌剧音乐的主要部分，是塑造人物性格、抒发情怀、推进剧情的主要手段。歌剧《伤逝》只有两个角色，涓生是男高音，子君是女高音，但作者独具匠心地安排了一个女中音歌者和一个男中音歌者作为旁唱，以补充子君和涓生的内心独白，并构成了完整的四重唱。歌剧《伤逝》从唱词到唱腔都比较富于诗意，唱词简洁、优美而意深，较好地抒发了人物的心境、思想与感情；歌剧的唱腔不是民族戏曲的板腔体，而是借鉴西洋歌剧体裁的咏叹调、宣叙调、浪漫曲、叙事曲等，并且发挥重唱与合唱的作用。在借鉴西洋歌剧的手法上，作曲者做了有益的探索，取得了一定的成就。《伤逝》是20世纪80年代中国民族歌剧创作的重要收获之一。

　　一如施先生一贯的风格，《伤逝》的旋律流畅优美，其中的主要唱段如《一抹夕阳》、《紫藤花》、《不幸的人生》等经常成为音乐会及声乐比赛的演唱曲目。歌剧全场只有男、女主角和男、女歌者四个演员登场。剧情淡化、巧妙地运用了春、夏、秋、冬四季的场序结构。故事用倒叙手法展现。

　　春之黄昏，涓生归来，凝望某会馆门楼，痛苦回忆着往事……夏日小院，紫藤花架下，涓生等待子君的到来。子君告诉他，她因读《娜拉》与叔父吵翻，并说："我是我自己的，他们谁也没有干涉我的权利！"她表现了中国女性觉醒的曙光。子君接受了涓生的爱情，他们沉醉于初恋的幸福之中。

　　秋日如丹，涓生和子君迁入新居，充满了对生活的热爱。但是世俗的偏见使他们受到嘲讽，接着涓生被辞退了职务。涓生决定另谋生路。但是他们的自由结合使周围的人给以白眼，连挚友也避开了他们，夫妻感情因而发生了裂痕。

　　西风乍起，寒潮浸透心怀。冬天来临，他们的爱情发生了危机。涓生感到天真的理想不过是梦幻，他想，求生只有各自飞去。他违心地说出了："我已经不爱你了！"子君的心冷了，她带着被撕裂的心离开了家。涓生只能呼唤苍天："这到底是为了什么？"悲剧给人留下了深深的思索。

[歌谱示意]

<div align="center">

紫　藤　花

(——歌剧《伤逝》选曲)

(男女高音二重唱、合唱)

</div>

1=A　2/4

中速　稍慢

王　泉、韩　伟词

施光南　曲

（男）紫藤　花，　紫藤　花，

```
2 3  3 1 | 2 6  1 | 1 5  6 5 | 3  -  | 5 2  2 1 | 2.  3 |
洁白  绛紫  美如  云  霞,              为了  献 给

5 1  3.2 | 2  -  | 6 2  2.3 | 2 6  1 | 7 5.  5 0 |
心 上 的 人,       我 把 你  轻轻  采 下。

5 3  3 5 | 6  -  | 5 6  6 5 3 | 5  -  | 3. 6 6 3 | 5.3 3 3 2 1 |
紫 藤 花,      紫 藤  花,       我 们 常坐 藤 箩架

2  -  | 2 0 5 6 | 6 6 5 3 1 7 | 6 3 0 2 3 | 3 1  7 6 7 | 5 6 0 |
下,       你含 笑听那 真情的 话语, 浸着 花香 飘向 天涯,

0 1  7 6 | 6 6  2 | #4 4  3 2 | 5  -  | 5  3 5 6 | 6.  5 |
浸 着 花 香  飘向 天 涯,       飘 向 那

3  5.6 2 1 | 1  -  | 1 0 | ( 0 3 5 6 | 6 5  7 | 6 6 7 7 6 5 | 1 -) 女高
天  涯。                                                   紫藤
                                                     男高 0  0
5 6  5 |

3  -  | 3.5  1 2 | 3  -  | 2 2 3 3 1 | 2 6  1 | 1 5  6 5 |
花,      紫 藤  花,       爱情的 见证, 心 灵 的 花,
5 6  5 | 3  -  | 3.5  1 2 | 3  -  | 4  4 2 | 3 3. |
紫腾 花,      紫 藤  花,       爱 情 的 见证,

3  -  | 5 2 2 2 1 | 2.  3 | 5 1  3.2 | 2  -  | 6 2  2.3 |
凝聚着多 少     热泪欢 歌,      永在 我
1 3  3.1 | 2  -  | 2 5 5 5 1 | 2 3. | 5 2  3 7 | 6  -  |
心 灵 的 花,      凝聚着多 少   热泪欢 歌,
```

146

2 6 1	7 5.	5 0	5 3	35 6	6 −	5·6 653
记忆 里	垂挂。		紫 藤	花，		紫藤
6 2 2.3	2 1 2	2 7 6 7	5 −	5 3	35 6	6 −
永在我 记	忆里	垂 挂。		紫 藤	花，	

5 −	3 6 6 6 3	5. 3 3 2 1	2 −	2 0 5 6	6 5 3 1 7
花，	爱情的 见证，	心 灵的 花，		凝聚 多少	热泪
5·6 653	5 −	3 6 6 6 3	5. 3 3 2 1	2 −	3. 5
紫藤 花，		爱情的 见证，	心 灵的 花，		永

6 3 0 23	3 1 7 6 7	5 6 0	0 1 7 6	6 6 2	#4. 32
欢歌， 永	在 我记忆里	垂挂。	永 在 我	的 记 忆里	垂
1. 7 6	2. 3 3	1 2	0 3 23	1 1 6	2 6 1
在 记	忆 里	垂挂，			

5 −	5 −	5 0	0 0	0 0	0 0	0 0
挂。						
7 6 7 6 5	5 −	5 0	0 0	0 0	0 0	0 0

女高	5 6 6 5 3	3 −	3 5 1 2	3 −	2 3 3 1	2 6 1	1 5 65
	唔！		唔！		唔！		唔！
女低	5 6 5 1	1 −	7 6	7 −	6. 6	6 −	5. 65
男高	3 −	5 −	3 −	5 −	3 −	4 −	3 −
	唔！		唔！		唔！		唔！
男低	1 −	5 6 3 5	5 −	3 5 7 6	6 −	2 −	1 −
	唔！		唔！		唔！		唔！

歌剧欣赏7：图兰朵

[作者简介]

普契尼(Gianconmo Puecini，1858—1924)，1858 年 12 月生于意大利卢卡的一个音乐世家。他的父亲是当地的管风琴师，他 19 岁时在当地教堂任管风琴师兼唱诗班指挥。幼年虽然家境贫寒(父亲早逝)，但得知附近上演威尔第的歌剧《阿依达》时，仍想方设法徒步跋涉去观看。《阿依达》给他的震动很大，他立志成人后也要成为歌剧作家。在意大利王后奖学金的资助下，1880 年他进入米兰音乐学院学习作曲，毕业作品《随想交响曲》的成功曾使他打算继续朝这个方向努力。但他的一位因创作歌剧而成名的教授改变了他的命运，发现他的戏剧才能后，动员他参加独幕歌剧创作比赛，虽未获奖，但却引起了专家们的注意并合力资助这部作品排练上演。成功的演出导致权威出版社预约他写作歌剧。1889年的一部歌剧彻底失败，但他并不灰心。1893 年的另一部歌剧终于成功。又过了三年，他创作的《艺术家的生涯》在著名指挥家托斯卡尼尼的指挥下于 1896 年在都灵首演后，终

于使他成为驰名国内外的歌剧作曲家，并被誉为第二个威尔第。接着，1900年首演的《托斯卡》使他在作曲才能方面获得了更高的评价。但在1904年完稿的《蝴蝶夫人》初演时却引起观众喝倒彩。他仍不灰心，花了三个月的时间精心修改，再次上演时才获得成功，该剧至今仍在世界各地上演。

人们对普契尼后续的几部作品褒贬不一。1924年，患咽喉癌的普契尼坚持写作《图兰朵》，甚至将剧终的二重唱稿带进了医院，他死后才由另一作曲家续完。遗憾的是，普契尼未能亲眼目睹这部歌剧演出时在各国广受欢迎的盛况。2001年《图兰朵》在北京上演，好评如潮，场场客满。这不仅因为本剧把歌剧《蝴蝶夫人》的音乐素材融进了《图兰朵》的歌剧音乐之中，而且，这是第一部由外国人写的反映传说中的中国爱情故事的世界著名歌剧，并以江苏民歌作为本剧的主要音乐素材。曲例如下。

茉莉花

1 = E　4/4

江苏民歌

（乐谱）

[作品简介]

歌剧《图兰朵》(Turandot)因女主角图兰朵公主的名字而得名。她是一位绝色佳人，不少王子都前来求婚。但都如事前所定，如不能答出她的三个问题，都得斩首。歌剧讲述的就是发生在北京的这一传奇故事。共分三幕。

第一幕，紫禁城前，被流放的鞑靼国王狄摩(Timur)由丫环柳儿搀扶着，卡拉夫王子挤在人群中看热闹。忽然人群骚动起来，因为远道来向图兰朵公主求婚的波斯太子未能猜出谜语，被押过来斩首。人们看到波斯太子如此英俊年轻，哭喊着要为他求情。当公主的身影在舞台上出现时，人们立刻安静下来。接着，波斯太子的人头被高悬在城楼上示众。第一次见到公主的卡拉夫被她的姿色所迷，忘记了这是什么地方、什么时刻，不顾父王、柳儿和随行臣相的劝阻，一心想要讨公主的欢心，连声高呼"图兰朵"，报名应试。

第二幕，皇宫内花亭。公主向群臣宣布：老太后因在战乱中被一男人掠走，宁死不屈，已在伤痛中死去。为报仇，所以她才定出这么残酷无情的选婿条件。转身要冒死前来的卡拉夫猜谜，未料他竟一一猜中："每天黑夜诞生，白天死去的幽灵不是别的，就是现在鼓舞我的希望"，"使我燃起烈火的冰块就是你——图兰朵"！此时的图兰朵却想反悔抵赖，她的父王认为应该遵守诺言。卡拉夫想让公主心悦诚服："天亮前如果你能说出我

的名字，我还可以让你杀死，不然你就得嫁给我。"

第三幕，公主下令，皇宫所有人员连夜都去查询这位大胆客人的姓名，如果查不出，全北京人都不许睡觉。当了解到与卡拉夫同行的有一位老人和一位少女后，图兰朵命令把他们抓来。为了保护老国王，柳儿挺身而出："只有我知道"。不管如何酷刑拷打，为了保护她在心中暗恋着的主人，柳儿一边痛骂公主，一边夺刀自刎。公主被这主仆二人的表现所震撼，一切报复的狠心都消失了。当她正想将卡拉夫的姓名告诉父王时，立刻改变主意说："他的名字叫爱情"！当阳光重新照耀紫禁城时，热烈无比的婚礼结束了这一传奇故事。

[欣赏提示]

在全部唱段中，最为歌唱家们喜爱并被带到音乐会上独唱的有两首：一首是柳儿为了保护心上人，不顾严刑逼供，不仅不说出卡拉夫的名字，反而义正词严地在自杀前痛斥图兰朵残酷无情、不守信用的一段女高音独唱《你这个冷血的人》。另一首就是下面摘录的《今夜无人入睡》，卡拉夫相信，查遍全北京也查不出他的姓名，他对美满爱情的最后胜利充满信心。不少有名的男高音，如帕瓦罗蒂，常以它作为音乐会的压轴节目，2002年"世界三大男高音"在紫禁城广场又一次隆重演唱，感人肺腑。

（此处为《今夜无人入睡》简谱）

歌剧欣赏8：唐·璜

[作品简介]

《唐·璜》又译作《唐乔望尼》、《荡子受罚》。这是莫扎特根据意大利诗人达·朋台的脚本作曲的二幕歌剧。以前，关于西班牙贵族唐·璜的有名传说，已被不少戏剧家和作曲家写成文艺作品。但莫扎特却按照自己的意思重新处理了这个题材。在他的这部歌剧中，既有极强烈的悲剧力量，又有滑稽剧和喜剧的因素。尤其是唐·璜的形象，可以说是悲剧和喜剧因素结合而成的一个统一体。莫扎特自己称这部歌剧叫"快乐的正剧"，可见，它还有着正剧的本质。因而《唐·璜》完全不属于那个时代的任何一个歌剧流派而别

具一格——一个由正剧、悲剧、喜剧的因素组成的且具有深刻内容的综合体。1787 年，《唐·璜》在布拉格初演，以后被公认为是莫扎特歌剧作品中的最高成就。柴可夫斯基曾说："……尤其是爱他的《唐·璜》，因为由于有《唐·璜》，我才知道什么叫音乐。"可想它对后世的影响之大。

《唐·璜》剧情梗概如下：故事发生在 17 世纪西班牙的赛维勒岛。贵族唐·璜是个好色之徒。一天，他偷偷闯入司令官女儿安娜的内屋，图谋不轨。司令官听见女儿的呼救声，急忙赶来相救，并和唐·璜进行决斗。但结果是司令官被杀，唐·璜逃走。安娜和她的未婚夫奥塔维欧发誓要报仇。

唐·璜逃回他的故乡，又对将要举行婚礼的农家新娘采林娜起了歹意，并准备使用调虎离山的办法对采林娜下毒手。正在这时，曾被唐·璜遗弃的艾尔薇拉、安娜等一群受害者赶到了。他们面对唐·璜，痛斥了他的可耻行径。但唐·璜仍恶习不改，又多次调戏采林娜。

在墓地，唐·璜戏谑地请司令官的塑像到他家吃饭，但却万万没有想到塑像果真应约而至，并将他送进了烈火焚烧的地狱。万恶的唐·璜死了，大家闻讯欢乐不已。

[欣赏提示]

《唐·璜》的序曲是以司令官的主题开始的。

这个主题是沉重的，具有悲剧性质，听后给人以一种不祥的感觉。接着是充满了生命之火的喜剧性的奏鸣曲快板。主部主题如下。

副部主题如下。

这两个主题之间没有多大对比，它们表现的都是唐·璜这个可恶的贵族那寻欢作乐中的快乐的心情和他的仆人列波莱格的滑稽形象。所有这些和司令官的悲剧性主题形成了极大的对比。

在这部歌剧里，莫扎特创造的几个人物形象如唐·璜、安娜、采林娜等都很典型，栩栩如生，真实可信。唐·璜是一个复杂的形象：他热爱生活、风流倜傥、足智多谋；同时又很狡诈，不顾信义，没有廉耻。他是一个反面人物，但又显得精力充沛、快乐热情。他

对一些人粗暴冷酷，但对另一些人却温存多情。如在他的著名的咏叹调《香槟咏叹调》里就表现了他那精力充沛、充满快乐和火一样的热情。

$$ \dot{1}\ \dot{1}\dot{1}\ \dot{3}\dot{1}\dot{1}\ |\ 5\ 55\ |\ \dot{1}55\ |\ 3\ 34\ |\ 5\ 5\ |\ 5\ 67\ |\ \dot{1}\ 0\ |\cdots\cdots $$

这段歌词大意是，为了使热血更加沸腾，你更快活地举行节日欢庆！

在唐·璜和采林娜的著名二重唱《把你的小手给我》中，又表现了他的温柔、亲切、多情。

$$ \dot{1}\ \dot{1}2\dot{3}\ \dot{1}\ |\ 6\ \dot{2}.\ |\ 7\ 66\ \dot{1}\ 2\ |\ 5\ 0\ |\ \dot{1}\ \dot{1}2\dot{3}\ \dot{1}\ |\ 6\ 2\ \dot{1}\ |\ 765\ 5\ 67\ |\ \dot{1}\ 0\ |\cdots\cdots $$

这段歌词大意是，把你的小手给我，你要永远说：是！抓住幸福的时光，我们快到那里去。

唐·璜在采林娜窗下唱的小夜曲是一首典型的小夜曲。莫扎特在这里真实地再现了中世纪吟唱诗人演唱小夜曲的情景。这首由二段体结构的歌曲非常富有民间歌曲的风格，旋律十分淳朴、优美，悠扬悦耳。

$$ 5\ |\ 5\ \dot{1}\ \dot{1}\ 7\ |\ 6\ \ 60\ \ 6\ |\ 5.\ \ 564\ |\ 5\ \ 4\ 305\ | $$

$$ 5\ \dot{1}\ \dot{1}\ \ 7\ |\ 6.\ \ 7.\ |\ 5.\ \ \dot{1}\ 7.\ \dot{1}6\ |\ 5.\ \ 0\ |\cdots\cdots $$

这段歌词大意是，到窗户前面来吧，我的爱人，来安慰我痛苦的心灵。

唐·璜的仆人列波莱格的形象是滑稽的。如他的著名的咏叹调《芳名册》就具有他那半说半唱风格的急口令式的特色。

$$ 3\ 3\ |\ 3\ 1\ 00\ |\ 0\ 33\ 56\ |\ 44\ 0\ 44\ |\ 4\ 44\ 4\ 56\ |\ 5\ 50\ \cdots\cdots $$

这段歌词大意是，请看，所有美人的芳名册，我给您打开，它是我编的，请看，同我一块儿看！

艾尔薇拉的音乐使她更接近于正歌剧中的传统人物，而安娜这个"傲岸的、热情的、仇念深重的"西班牙姑娘的音乐则具有深刻的戏剧性。

其他如采林娜的音乐是妩媚、天真而动人的，司令官的音乐阴暗、沉重而具有悲剧色彩。

还需要提及的是莫扎特使用了不少优秀的重唱段落，这些段落以其高超的艺术技巧和表现力给人们留下了深刻的印象。如第一幕中的特殊的低音男声三重唱(唐·璜、列波莱格、司令官)，他在低音音色、小调调式、音响的微弱以及乐队伴奏写法等方面很有特色。

```
0 0 0 0 | 0 0 1 01 | 5♯4 5♭6 5♯4♭32 | 110 0 11 | 5♯4 5♭6 5♯4♭32 | 11 ……

0 0 5 05 |♭33 0 0 3.1 | 7 20 5 | 05 |♭3 031 01 | 7 20 0 0 0 | 3 ……

0 0 0 0 | 0♭3 - ♯4̣ | 5̣ 5̣ 0 0 | 0♭3 - ♯4̣ | 5̣ 5̣ 0 0 | 0 ……
```

这段歌词大意是，唐·璜："看，我们的勇士要死了，流血丧命。"司令官："啊，救命！快些！我死于恶棍之手，血……"列波莱格："啊，暴行！可怕，可怕！"

《唐·璜》深刻地反映了莫扎特的反封建思想和他的人道主义思想。

毋庸置疑，莫扎特在用音乐刻画人物的某些方面的确给人们留下了不可磨灭的印象。

歌剧欣赏 9：塞维尔的理发师

[作品简介]

《塞维尔的理发师》由意大利作曲家罗西尼作曲。这是 1816 年他应邀为罗马庆祝狂欢节演出而作的二幕喜歌剧。同年初演于罗马。剧本由斯特比尼根据法国作家博马舍的喜剧《费加罗的三部曲》第一部改编而成。故事发生在 17 世纪西班牙的塞维尔。阿尔玛维瓦伯爵和美丽而富有的少女罗西娜相爱，正直而聪明的理发师费加罗答应帮助这一对情人。而罗西娜的监护人、吝啬而狡猾的老医生巴尔托洛也有意抢罗西娜，音乐教师巴西里奥在为他出谋划策。于是在他们之间展开了一系列幽默、风趣的情节。在歌剧里，费加罗和阿尔玛维瓦是同一个阵营的。费加罗聪明、机智、幽默、灵巧而又有毅力，他热心地帮助别人，欢乐和开玩笑像他的影子一样永远离不开他。他是最主要的人物。阿尔玛维瓦则是一个渴望幸福生活、愉快活泼、对罗西娜无限钟情的青年人。

另一个阵营和他们相对，这就是那个吝啬、假仁假义、愚蠢而又贪婪的监护人巴尔托洛和渺小下贱的伪善者巴西里奥。巴西里奥自作聪明地给老色鬼巴尔托洛献计，企图得到罗西娜的爱情，但每次都落入费加罗的圈套中，被费加罗无情戏弄的这两个丑陋的形象，每次都要引起观众轻蔑的大笑。最后，阿尔玛维瓦和罗西娜终于在费加罗的帮助下幸福成婚。

全部歌剧具有明快华美和幽默风趣的情调，罗西尼巧妙地运用意大利喜歌剧的传统形式，它的剧情发展紧凑，唱腔畅达流利，宣叙调机敏、灵活，伴奏细致明朗，再加上明快的节奏以及热闹的力度变化，使这部喜歌剧成为一部既具有一定的思想内容，又富于情趣的真正的现实主义作品。

[欣赏提示]

这部歌剧的序曲原来并不是为这个剧而写的，因而在音乐主题等方面和此剧并没有什么联系。但它和此剧的剧情风格结合得十分完美，尤其在一开始就体现出来的快乐、无拘无束地开玩笑的气氛一下子便把人们吸引住了，因而竟成为《塞维尔的理发师》中不可分

割的一部分。序曲用奏鸣曲式写成。一开始是一个优雅抒情而缓慢的引子。

3　　3 4321 ｜ 7　6 0 4　4 4532 ｜ i　7 0 ……

接着是欢乐、豪放的主部主题。

0 3 3 3 ｜ 4 3 0　0 3 3 ｜ 4 3 0　0 3 3 3 ｜ 4 3 0 2 2 1 0 7 ｜ 7 6 6 ……

那富有弹性的节奏，戏谑、风趣、富有民间色彩的音调给人的印象很深。副部主题俏丽、机敏，这优美的曲调充分显示了罗西尼创造曲调的才能。

1 － 2 3 ｜ 3 － 5 0 5 6 7 ｜ 1 1 1 1 1 1 1 1 ｜ #1 － 2 0 ｜ ……

序曲没有展开部，而别的部分则把这些基本主题加以变化发展，造成自然而不中断的流动。

在这部歌剧中，罗西尼写出了不少流传于世的著名的咏叹调、浪漫曲和重唱曲，鲜明地表现了不同人物的形象和整个喜剧的艺术特征。在第一幕中，阿尔玛维瓦在罗西娜窗下唱的情歌《东方就要出现金黄色》在乐手们自然而戏谑的伴奏下，显得轻快自如、柔美华丽，表达了他对罗西娜热烈的爱慕和追求。

0 6 7 i i ｜ 7 7 2 1 7 1 i 0 ｜ 5 4 5 5 3 i ｜ 3. 5 4 2 ｜ ……

伯爵恐怕罗西娜仰慕他的名位，决定用林多罗的假名向罗西娜求爱，声言自己什么也没有，只能以爱情代替财富，咏叹调《好朋友，假如你想知道》感情真挚、动人，是罗西尼典型的曲调例子之一。

6/8 6 7 ｜ i 6 4 3 7 4 ｜ 3 3 1 2 3 2 1 7 6 6 7 ｜ i 7 i 2 i 2 ｜ 3. #2 3 3 0 ｜ ……

费加罗的咏叹调充满了生气勃勃的欢乐以及明朗、活泼的气息。那意大利南部的塔兰台拉舞曲的令人兴奋的节奏和大幅度的音程大跳，以及本人急口令式的说话，描绘出这个理发师的灵巧、乐观、机智和爽朗的性格特点。

6/8 i. 　i 2 7 ｜ i 2 7 i 2 7 ｜ i 0 0 3 0 ｜ 3 ……

罗西娜读了林多罗(伯爵)写给她的情书，渴望见到他，也想表白自己的爱情。这时，她的咏叹调中充满了对爱情的渴求，旋律委婉动人。

$$1 \cdot \cdot 2 \mid 3 \quad \underline{3 \cdot \cdot 1} \quad \underline{4 \cdot \cdot 2} \mid 5 \quad 0 \quad \underline{531} \mid 7 \quad \underline{0\ 21} \quad \underline{6 \cdot \cdot 16} \mid 5 \quad \cdots\cdots$$

第一幕的终场是一个闹剧性的场面，所有歌剧中的人物都几乎上了场，误解、猜疑造成了可笑的忙乱。但罗西尼在这里却能保持每个人物的性格特点：用管弦乐表现的进行曲所描绘的是那个冒充喝醉酒的士兵的伯爵；而巴尔托洛的音乐则单调呆板，充满了疑虑的性质；巴西里奥的音乐是用像声乐练习曲一样的曲调演唱；罗西娜则模仿伯爵的音调唱出了华丽美妙的花腔；费加罗的音乐热情有力……所有这些，使终场在形式上达到完美和谐的高峰。在反面人物巴西里奥的咏叹调中以《诽谤起初是甜美的》最为著名。这是在第一幕里他和巴尔托洛阴谋诽谤伯爵的名誉时唱的咏叹调。曲意奉承的音调和乐队轻飘飘的音型相结合，使这个诽谤者的狡诈性格显得异常突出。

$$1 \quad - \quad -1 \mid \underline{2\ 20} \quad (\underline{0^{\#}12} \quad \underline{3212} \mid 50) \quad 5\ 0\ 5\ 0\ 5\ 0 \mid 5 \cdot \quad 7 \quad 5 \quad 0 \mid \quad \cdots\cdots$$

罗西尼对意大利民间音乐是十分重视的，在咏叹调及重唱中人们很明显地能听到民间生活歌曲的音调，即使罗西娜和阿尔玛维瓦的富有歌唱技巧的曲调，也近似质朴的民歌，具有鲜明的民族特色。在乐队的运用上，丰富的管弦乐是这部歌剧得以成功的重要方面之一。不过，罗西尼的最大特点，还是他那真实地反映现实的手段，那丰富的幽默和快活的笑。《塞维尔的理发师》是罗西尼创作的顶峰，也是喜歌剧百年来深刻概括的总结。正像威尔第所说："《塞维尔的理发师》是一部世界上最优秀的喜歌剧，因为它有丰富新颖的旋律思想，有喜剧感，有朗诵般的真实。"所以，多年来，它使"每一个研究罗西尼的艺术的人都称赞不已"。

歌剧欣赏 10：弄臣

[作者简介]

威尔第(Giuseppe Verdi，1813—1901)，意大利著名作曲家，也是世界上最受欢迎的歌剧作曲家之一。出生于布塞托城的一个小客栈主家庭，幼时向乡村乐师学习音乐，后从师于拉维尼柯。1838 年开始歌剧创作。当时正值意大利处于反抗奥国统治的革命浪潮里，他的歌剧正是表现了爱国主义思想和反抗异族压迫的精神，对意大利独立运动起到了一定的鼓舞作用，被誉为"意大利革命的音乐大师"。20 世纪 50 年代后，他的歌剧以意大利民间音调为基础，生动地刻画了人物的性格，塑造了鲜明的音乐形象，走上创作的高峰时期。这时期的作品主要有《弄臣》、《茶花女》等，这些作品流露出他对被压迫、被损害者的同情。70 年代后是他创作的晚期，在这一时期，他写下了在意大利歌剧史上具有革新意义的《阿依达》、《奥赛罗》等歌剧。威尔第一生共写了歌剧 26 部，还有一些声乐曲，它们以其震撼人心的力量在音乐史上留下了光辉的一页。

[作品简介]

这是一部四幕歌剧，由意大利作曲家威尔第作曲，写于1851年，同年首演于威尼斯。威尔第的这部歌剧取材于雨果1832年写的讽刺剧《国王寻乐》，由皮亚维改编脚本。

故事发生在16世纪的蒙都亚。里格莱托是一个丑陋的驼背人，在孟图阿公爵的宫廷里当一名弄臣(即专供以公爵为首的贵族们娱乐的一个丑角)。孟图阿公爵是一个年轻的美男子，他一生专爱玩弄女性。里格莱托则对宫廷中贵族的妻女受公爵蹂躏而幸灾乐祸，并常对他们加以嘲笑。于是宫廷贵族们决定向他报仇。恰在这时，老伯爵孟特罗内的女儿又遭公爵凌辱，里格莱托又照样嘲笑伯爵，于是孟特罗内将弄臣和公爵一起诅咒。里格莱托认为伯爵对他的诅咒是一切不幸的根源。

里格莱托的美貌可爱的独生女儿吉尔妲，被乔装成穷学生的孟图阿公爵追求，吉尔妲竟真的爱上了他。宫廷贵族们知道了此事，认为报复机会已到，便设计抢走了吉尔妲，并把她献给了公爵。里格莱托发誓报仇，决心要杀掉公爵。他雇用了一名刺客，又用美色——刺客的妹妹玛达琳娜做诱饵，将公爵骗至一个旅店，预谋行刺。谁知玛达琳娜却爱上了公爵，并和她当刺客的哥哥商量好不杀公爵，而要杀死半夜第一个来敲店门的人，用假尸首应付里格莱托。吉尔妲为了她所爱的公爵，决定牺牲自己，第一个敲了旅店的门。

黎明，里格莱托接到装有尸体的口袋，正想享受一下报仇雪恨的快慰时，却突然听到了公爵那熟悉的歌声。急忙打开口袋一看，这不幸的弄臣惊呆了，原来里面装的竟是他的爱女吉尔妲的尸体。

威尔第在这部歌剧里，充分地表现了他对不平等的封建贵族社会的谴责和对宫廷弄臣及吉尔妲所代表的被压迫、被侮辱者的无限同情。

[欣赏提示]

歌剧的引子以老伯爵诅咒的音调开始(这即是弄臣所谓的一切不幸的根源)，它像一个阴暗、悲惨的幽灵。那用附点音符的节奏来回地反复着的同一个音，给人以一种厄运不可避免的深刻印象。接着出现的是一个很有特性的音调，它像颤抖，像呻吟，表现了被压迫的弄臣里格莱托的内心痛苦。

第一幕从宫廷中的舞会音乐开始：喧闹、热烈。公爵那首著名的叙事歌《不论是这个她还是那个她，对我都一样》唱出了封建贵族的人生哲学——不管他人的痛苦，一切为了自己。

第二幕中有一首著名的花腔咏叹调《亲爱的名字，永远记在我的心中》，它描述了吉尔妲对离别后的"穷学生"的思念。这时，她一边叫着"瓦尔特·玛尔德(公爵乔装成学生的化名)"，一边温存地回味着心中的爱情。

$$\frac{4}{4}\ \dot{1}.\underline{7}\ |\ 6\underline{0}\ 5\underline{0}\ 4\underline{0}\ 3\underline{0}\ |\ 2\ -\ -\ \underline{7}.\underline{6}\ |\ 5\underline{0}\ 4\underline{0}\ 3\underline{0}\ 2\underline{0}\ |\ 1\ -\ -\ \underline{3}.\underline{2}\ |$$

$$\dot{1}\underline{0}\ 7\underline{0}\ 6\underline{0}\ 5\underline{0}\ |\ 2\ -\ -\ \underline{7}.\underline{6}\ |\ 5\underline{0}\ 4\underline{0}\ 3\underline{0}\ 2\underline{0}\ |\ 1\ -\ \cdots\cdots$$

这是一首非常迷人的、华丽的咏叹调，它既包含有浪漫色彩的抒情的幻想，也有少女初恋的喜悦和幸福。

第三幕中，里格莱托与廷臣的一场戏和里格莱托与吉尔妲的一场戏是全剧的中心和高潮。里格莱托所唱的无词的诙谐歌曲真实、细腻地表现了他的两方面：作为一个丑角不得不假装出来的无忧无虑的外表鬼脸和真正藏在他内心深处的深刻的不幸。

$$\underline{03}\ \underline{6}\ \underline{04}\ |\ 3\ \underline{02}\ \underline{1}\ \underline{03}\ \underline{2}\ \underline{01}\ \underline{7}\ \underline{02}\ |\ \dot{1}.\underline{7}\underline{6}\ \ \underline{04}\ \overset{45}{\frown}\underline{66}\ |\ \dot{1}.\underline{7}\underline{6}\ \underline{00}\ \underline{7}\underline{33}\ |\ 6\ \cdots\cdots$$

在他所唱的《弄臣，道德败坏的子孙》的咏叹调中，里格莱托撕去了他那丑角的假面具，呈现了一个愤怒的、受伤害的父亲的本来面目。

$$\dot{1}.\underline{7}\ |\ \underline{7}.\underline{6}\ \underline{0}\overset{\#}{5}\ \underline{7}\underline{6}\ \underline{0}\underline{5}\ |\ 5\underline{4}\ 0\ 4.\ \ 3\ |\ 3\ 2\ |$$

但在咏叹调的后半部分盛怒却让位于哀求。他深深地感到自己的软弱无力，于是他恳求别人怜悯。

$$\underline{5}.\underline{5}\ |\ 5\ \ \underline{5}.\underline{5}\ \widehat{\underline{6}\underline{7}}\ \dot{1}\dot{2}\ |\ \dot{1}\underline{7}\ \overset{7}{\frown}\underline{6}\underline{5}\ 5\ |\ \cdots\cdots$$

在第四幕中，公爵在旅店中饮酒作乐时所唱的《女人善变》，以其十分轻佻、花哨的音调以及轻松活泼的节奏而驰名于世。

$$\frac{3}{8}\ 3\underline{3}\underline{3}\ |\ \widehat{\underline{5}.\underline{4}}\underline{2}\ |\ 2\underline{2}\underline{2}\ |\ \widehat{\underline{4}.\underline{3}}\underline{1}\ |\ 3\underline{2}\underline{1}\ |\ \overset{2}{\frown}\dot{1}.\underline{7}\underline{7}\ |\ 2\dot{1}\underline{6}\ |\ \overset{7}{\frown}\underline{6}.\underline{5}\underline{5}\ |\ \cdots\cdots$$

这首小歌深刻地刻画出了一个淫乱诱惑者玩世不恭的性格，他善于装作迷人的少年，而此曲也成为这位情场能手的绝妙写照。在剧情的不断发展中，它又被反复使用过。这不仅使它和周围的环境形成强烈的对比，而且在戏剧和思想感情上也具有特别的意义。

这一幕的《爱之骄子四重唱》是又一首著名的歌曲：公爵信口说着假惺惺的情话；玛达琳娜轻佻地又说又笑；吉尔妲充满了痛苦与失望，音调犹如呻吟一般；里格莱托则决心报仇雪恨，音调阴森，带有恫吓特点。这时，他们每人都保持了自己的感情与特性，但他们的声音却和谐地融汇在一起，形成一个完美的四重唱整体。四条旋律时而交错，时而重叠，富有极强烈的戏剧效果。

公爵："我是爱情的宠儿。"

$$\widehat{\underline{5}\dot{1}}\dot{1}\dot{1}\ \overset{\dot{1}\dot{2}}{\frown}\dot{3}\ \dot{1}\ |\ 5\ -\ 0\ \underline{5}.\underline{5}\ |\ \widehat{\underline{5}\dot{1}}\dot{1}\dot{1}\ \overset{\dot{1}\dot{2}}{\frown}\dot{3}\ \dot{1}\ |\ 5\ -\ \cdots\cdots$$

玛达琳娜："先生，我看你是枉费心机。"

$$0\ \underline{5\ 5}\ |\ \#\underline{4\ 5}\ \underline{6\ 7}\ \underline{\overset{.}{2}\ \overset{.}{1}}\ \underline{3\ 4}\ \underline{5\ 4}\ \underline{3\ 1}\ |\ \underline{1\ 7}\ \cdots\cdots$$

吉尔妲："哦，原来他是这样和我谈情的。"

$$0\ \underline{4}\quad\underline{4\ 3}\ \underline{2\ 1}\ \#\underline{6\ 7}\ \flat\underline{0\ 6}\ \#\underline{4\ 5}\ \flat\underline{0\ 4}\ |\ \#\underline{2\ 3}\ \cdots\cdots$$

里格莱托："哭解决不了问题，要报仇。"

$$\underline{5\ 5}\ \underline{0\ 5}\ \underline{5\ 5}\ \underline{5\ 5}\ \flat 6\quad -\quad |\ 5\quad -\quad 4\cdot\cdot\quad 4\ |\ 3\ 3\ \cdots\cdots$$

最后，夜深人静了，暴风雨猛烈地扫荡着大地。这里，暴风雨不只是自然界的，而且还是心理上的：大自然的风暴和人间的杀人事件掺杂在一起。当里格莱托拿着装有尸体的口袋时，公爵的《女人善变》小曲又响了起来，它和里格莱托那充满恐惧与惊魂不定的音调连在一起，形成了这种悲剧的最惊人的对比，深深地唤起了人们对于这个不幸人的同情和怜悯，以及对毁掉他们一切的贵族公爵那荒淫无耻、腐朽堕落的生活和道德的无限憎恶与痛恨。

歌剧欣赏 11：茶花女

[作品简介]

这是威尔第于 1853 年所写的一部四幕歌剧。同年首演于威尼斯，《茶花女》原系法国作家小仲马的著名小说，后由意大利剧作家皮雅维改写成歌剧脚本。歌剧原文是Trariata，意思是一个为社会所唾弃的"堕落的女子"。《茶花女》叙述的是这样一个爱情和死亡的悲惨故事：巴黎名妓薇奥蕾妲(即茶花女)是一个周旋于上流社会而艳名四溢的女子。在一次她举办的沙龙舞会上偶尔结识了青年阿尔弗雷多，并被阿尔弗雷多的真诚爱情所感动，于是，她毅然放弃了自己早已厌倦的纸醉金迷的生活，来到巴黎近郊别墅与阿尔弗雷多同居。在甜蜜的爱情生活中，他俩朝夕相处，倾心相爱。薇奥蕾妲为了维持他俩愉快的生活，偷偷地把自己的财产变卖了。可是这事让阿尔弗雷多知道了，他于心不忍，便决心前往巴黎筹款。这时，阿尔弗雷多的父亲乔治欧来到别墅，他乘阿尔弗雷多不在，要求薇奥蕾妲断绝与他儿子的往来，以便保全他全家的名望和幸福。薇奥蕾妲为了他们而被迫牺牲自己的爱情，回到巴黎。阿尔弗雷多误以为她变了心，决心伺机报复。在一次舞会上，他俩不期相遇，但薇奥蕾妲因答应过乔治欧不能告诉阿尔弗雷多她回巴黎的真正原因，致使两人之间的误解无法消除。阿尔弗雷多一气之下当众羞辱了薇奥蕾妲。她因极度悲痛而旧病复发，卧床不起。后来，乔治欧深悔不该破坏薇奥蕾妲的幸福，于是将真相告诉了自己的儿子。阿尔弗雷多急忙又回到薇奥蕾妲身边。但是，一切都晚了，那不公正的

社会和无情的疾病夺去了薇奥蕾妲的爱情和生命。在这里，歌剧尖锐地揭露了贵族社会虚伪的道德，同时对被损害和被压迫的妇女给予了极大的同情和怜悯，具有一定的社会意义。

[欣赏提示]

从音乐上看，这部歌剧广泛地采用了生活风俗的歌曲和舞曲的体裁，使它们成为刻画形象、体现感情、描写心理以及体现剧情发展的最主要手段。

歌剧的引子由两个主题组成。一是刻画薇奥蕾妲的温柔、娇媚形象的主题。

6 - #5 6 | 7 - i i | 7 - 2 i | 7 - 0 0 |

3 - #2 ♮2 | i - 7 6 | 6 - #5 - | ……

她的生活中永远充满了忧愁和悲痛，下行的音调正是她这颗饱受创伤的心灵的真实写照。

二是代表阿尔弗雷多和薇奥蕾妲的爱情的主题，它取材于第二幕中薇奥蕾妲的咏叹调。

‖: i - 7 6 | 5. 4 2 0 :‖ 3 - 4. 3 | 2.i 2.i 7.6 7.6 |

6 5 0 3. 2 | #1 - | ……

这两个主题以它的悲剧性和温柔的爱情对全剧作了提纲挈领的概括。

第一幕的音乐具有兴高采烈的圆舞曲的性质。圆舞曲的音乐特性(音调、节奏、节拍等)在这部歌剧音乐中起着极大的作用，可以说全剧的音乐是以各种不同形式、不同特点的圆舞曲贯穿的。如著名的阿尔弗雷多唱的《饮酒歌》就是一首圆舞曲性质的歌曲。

i 7.6 | 7 6.5 | 3 4 2 | 3.21 | i 7.6 | 7 6.5 | 3.4 432 | 3 1 | ……

它以轻松优雅、鲜明易记的特点著称于世。这首歌接着由薇奥蕾妲演唱，后来两人同唱，合唱队伴唱，全曲轻松活泼、高兴异常，既表达了阿尔弗雷多对真诚爱情的追求和赞美，充满了青春的活力，又描绘了沙龙舞会的欢乐、热闹的情景。

阿尔弗雷多向薇奥蕾妲表达爱情的咏叹调也同样具有圆舞曲性质，他用缓慢、抒情、温柔而深情的音调唱出了内心强烈、纯洁的爱。

5 | 3. 3 5 3 | 3 5 3 | 3 #2 3 | 5. | 5 4 3 | 2 2123 | 2 2 #123 | 2 1 | 5 ……

音乐欣赏(第 2 版)

当舞会结束宾客离去之后，薇奥蕾妲唱了一首较长的咏叹调："在静夜里，在我的甜蜜的梦乡中出现的不就是你吗？"这是一首表现她复杂微妙的心理状态的咏叹调。开始那柔美的旋律很像悠长而感伤的圆舞曲，表现了她初次体会到真正爱情时的内心波动。

接着她重复了阿尔弗雷多刚才唱的那首明朗的情歌。爱情是甜美的、诱人的，薇奥蕾妲渴望爱，但却不敢承受爱。她觉得自己不配享受这样纯洁的爱，命中注定只能做别人的玩偶，只能以吃喝玩乐、逢场作戏了此一生。这里，音乐带上了光彩而生动的圆舞曲性质，轻快的花腔给人以轻浮的印象。

第二幕中，薇奥蕾妲和乔治欧的二重唱是歌剧中重要的一部分。在这里，朗诵的因素和咏叹的音调相间出现，两人的音乐都具有明显的个性——乔治欧虚情假意的同情和薇奥蕾妲真诚恳切的、时而激动、时而温存的音调形成鲜明的对比。

当薇奥蕾妲决定牺牲自己的幸福去成全乔治欧一家时，音乐以快速和附点的节奏显示了她的决心。

在这一幕中，还有一段著名的咏叹调"你忘了自己家乡"，这是乔治欧规劝阿尔弗雷多时唱的。

他想让儿子忘记薇奥蕾妲，忘记痛苦，跟着自己返回家乡，音调深沉而真挚。

最后一幕中阿尔弗雷多和薇奥蕾妲会面后所唱的二重唱是一个非常感人的音乐段落。开始旋律温柔而明朗，表现了他们久别重逢、破镜重圆的喜悦和激动的心情。

他们对生活、对未来充满了美好的向往。接着，薇奥雷妲身体极度虚弱，她与阿尔弗雷多热情奔放的旋律交织在一起的是那断断续续的呻吟声。

$$5\ \underline{5}\ \ \mathbf{0.}\underline{5}\ \ \underline{5.}\ \underline{5}\ \Big|\ \underline{5.}\ \underline{5}\ \ \underline{5}\ 0\ \ \mathbf{0.}\underline{5}\ \Big|\ 5\ \cdots\cdots$$

乐队在伴奏中出现了阴郁的送葬曲的因素，预示着不祥的结局。突然，管弦乐用极轻的声音又奏起了情歌的旋律，刻画了薇奥雷妲对爱情至死不渝的追求。最后，她的歌声逐渐下沉，似乎到了心的最深处，她最终死在了阿尔弗雷多的怀里。全剧就结束在这震撼人心的悲哀之中。

一百多年来，《茶花女》以它反抗贵族社会的进步性和音乐的深刻动人，一直活跃在世界各国舞台上，直到现在，它仍是歌剧上座率最高的剧目之一。在我国，它也是观众最熟悉的一个外国歌剧剧目。新中国成立后，全国不少歌剧院曾多次上演过这个剧目，屡演不衰。

歌剧欣赏 12：卡门

[作者简介]

比才(Georges Bizet，1838—1875)，又译为比捷，法国作曲家，出生于巴黎。9 岁入巴黎音乐学院，师承列维学习作曲，19 岁获罗马奖荣誉，并被派往罗马学习 3 年。普法战争时曾参加国民自卫军，以后终身从事作曲。他的主要作品有歌剧 9 部、《C 大调交响曲》、《阿莱城姑娘》组曲、歌剧、管弦乐曲等。

比才的歌剧以《卡门》最有代表性。这是世界上最著名的歌剧之一，也是 19 世纪法国歌剧的最高成就。在他的歌剧里，平民百姓成为作品的主要人物，音乐极富有民族色彩和丰富的想象力。

[作品简介]

《卡门》又名《胭脂虎》，写于 1872 年，为四幕歌剧。除 1875 年在巴黎初演遭到冷遇外，100 多年来它一直是世界歌剧舞台上最受欢迎而久演不衰的作品。仅在首演以后的 60 年里，就在五大洲的 35 个国家以 25 种文字演出。它的录音版本是最多的，全套录制的唱片就有 30 余种。据国外《歌剧年鉴》的统计，它是歌剧名著中上演率最高的四部作品之一。它之所以有这样高的声誉，一是因为它具有重大的社会现实意义。在当时的历史条件下，比才通过对女主人公卡门独立不羁的性格刻画，强烈地反映了资产阶级个性解放的思想，满腔热情地讴歌了自由，体现了他对生活的坚定信念。著名的西班牙女中音歌唱家特莱莎·贝尔干察在谈到她扮演卡门的体会时说："卡门的性格不仅在今天，而且在妇女受人任意宰割的整个历史年代都具有广泛的社会意义。"

《卡门》具有很高的艺术成就。比才突破了传统的歌剧刻画人物的表现手法，采用了形象鲜明的通俗舞蹈歌曲体裁、光彩夺目的西班牙音乐的民族风格、洗练而丰富的乐队表

现手法，使整个音乐生动、灵活而富于光彩。总之，"凡是音乐对于一部歌剧脚本所能起到的作用，《卡门》的音乐都起到了"，"所以一个兵士和烟草厂女工的爱情的简单事件才笼罩着天才音乐的鲜明色彩和表现力量"，使其成为资本主义时期音乐戏剧的最高典范，至今仍有很大的艺术魅力。

《卡门》的歌剧脚本是在比才的指导下由剧作家梅尔哈克和阿勒维根据梅里美的同名小说改编而成的。故事梗概是：在 1830 年西班牙的塞维尔亚城，一个非常漂亮而性格直爽的吉卜赛姑娘——烟草厂女工卡门爱上了沉默寡言的门卫兵霍塞，她主动向霍塞抛花示意，唱歌述情，引起了霍塞的情思，使他抛弃了自己温柔的未婚妻米卡埃拉。接着，卡门因为和人打架被拘捕，霍塞放走了她而自己却坐了牢，卡门则加入了走私集团的行列。霍塞出狱后，找到卡门，她热情地欢迎他。这时警卫长来了，霍塞因受不了凌辱而怒击警卫长，致使他受到了革职处分。从此霍塞也加入了走私集团。

后来，卡门又不顾一切地爱上了斗牛士埃斯卡米里奥而舍弃了霍塞。霍塞无奈，在斗牛场外找到了卡门，他先是苦苦地哀求，后是愤怒地责问，但无论怎样都挽不回卡门的心。卡门唱道："卡门的性格，生得自由，死得自由。"这时，斗牛场内传来了埃斯卡米里奥获胜的欢呼声，卡门忘情地冲向场内，欲迎接她那胜利的英雄。霍塞目睹此景，悲愤欲绝，遂抽刀刺死卡门，自己也痛不欲生。

[欣赏提示]

在序曲中，比才就把歌剧中的基本对比展现出来，给听众一个总的概念。一方面是人民的节日的欢腾，它色彩缤纷，欢乐热烈。

$$
\dot{1}\ \ \underline{\dot{1}\ \dot{1}}\ \ \underline{\dot{1}545}\ \ |\ \ \dot{1}\ \ \underline{\dot{1}\ \dot{1}}\ \ \underline{\dot{1}232}\ \ |\ \ \dot{1}\ \ \underline{\dot{1}\ \dot{1}}\ \ \underline{\dot{2}1\dot{7}1}\ \ |\ \ \overset{tr}{2}\ \ -\ \ |\ \ \cdots\cdots
$$

而描写舞蹈的音乐则美丽、匀称、圆润、明亮。

$$
\underline{3\ 6}\ \ \underline{3\ 2}\ \ |\ \ \underline{\dot{1}\ \dot{7}}\ \ \underline{6\ \dot{3}}\ \ |\ \ \underline{\dot{6}\ \dot{7}}\ \ \underline{1\ 3}\ \ |\ \ \underline{{}^{\#}5\ {}^{\#}4}\ \ \underline{5\ 3}\ \ 0\ \ |\ \ \cdots\cdots
$$

另一方面则是阴暗的个人悲剧，其中描写卡门的主导动机(又称为"命运动机")具有匈牙利吉卜赛音乐的特点(两个增二度)。

$$
2\ \ \underline{2^{\#}1\ \dot{7}1}\ \ |\ \ 6\ 0\ 0\ 0\ \ |\ \ 6\ \ \underline{6^{\#}5\ 4\ 5}\ \ |\ \ 3\ 0\ 0\ 0\ \ |
$$

它揭示了吞没一切的情欲的黑暗力量。这个主题贯穿全剧，不断地预示着那不祥的悲剧结局。

对主人公卡门的性格刻画分为两个部分。在歌剧的第一、二幕中，通过民间风味的歌曲和舞曲，刻画了卡门热情奔放的性格，这时音乐的情调是欢乐的。如她在第一幕中向霍塞唱的著名的《哈巴涅拉》——"爱情像一只自由的小鸟"。

$$6\dot{\,}\#5 \mid \#555\,\#4\,4 \mid 333\,\#2\,2 \mid 12171\,21 \mid 70\ 6\dot{\,}\#5 \mid \#555\,\#4\,4 \mid 333\ 21 \mid 71767\,17 \mid 6 \cdots\cdots$$

这是一个现成的西班牙民间曲调，它的半音阶下行具有迷人的诱惑力；而后面的旋律又十分开朗、明快、大胆、泼辣，充分体现了卡门热情奔放的精神面貌。

再如第一幕中卡门对霍塞唱的《赛格迪亚》。

$$7\dot{\,}\ 3\dot{\,}\#4 \mid \#5\ 6\ 7 \mid 1.21765 \mid 4\ \ 0\ 676\ 44 \mid 717\ 5\ 5 \mid 11 \mid 1 \cdots\cdots$$

她在这里向霍塞暗示她已经爱上他，如果让她自由，他们可以在酒馆相会。这是一个转折点，从此霍塞完全堕入情网。

第二幕开始时，卡门和她的吉卜赛女友们载歌载舞，唱着欢乐的《吉卜赛之歌》(法国人称吉卜赛人为波希米亚人，故有的译为《波希米亚之歌》)。

$$3\dot{\,} \mid 6\ 7\ 1\ 2\ 3\ 6 \mid 3\ \ -\ \ 303 \mid 5\ 1\ 1\ 1\ 14 \mid 3\#2\ 3\ 4\ 3 \cdots\cdots$$

比才就是通过以上这三首独唱曲塑造了卡门不愿屈从于命运和争取自身自由的性格。而歌剧的后半部分，卡门的音乐则带上很明显的悲剧情调，预示了她悲剧的结局。

另外，作者还通过她和霍塞的重唱曲把卡门绝不妥协和勇敢地迎接悲剧结局的性格，表现得更加丰满、鲜明。

霍塞的形象则主要是通过抒情式的音乐来刻画的。其中，他在第二幕所唱的唯一的咏叹调《花之歌》，具有重要意义。

$$3\dot{\,} \mid 1\ 5\ 3\ 2\ 3\ 7 \mid 6\ \ -\ \ 505 \mid 1\ 1\ 1\ 1\ 32\ 6 \mid 7\ -\ 7 \cdots\cdots$$

它不仅抒发了霍塞对卡门的热恋之情，而且从此他完全听由自己感情的支配，有力地推动了全剧的发展。

歌剧中卡门和霍塞的三次二重唱标志了剧情发展的三个阶段。在第一幕的二重唱中，卡门是主动的，她热情地唱出了自己的爱情。在第二幕的二重唱中，则表现了他们对生活和爱情的不同见解。而最后的一个二重唱则是在第四幕中，这次实质上是霍塞内心的独白。他的热情、恳求、绝望和愤怒，夹杂着卡门无情的拒绝，预示着最后结局的到来。

埃斯卡米里奥所唱的《斗牛士之歌》也是歌剧中脍炙人口的一首歌曲。那雄壮的音调、强有力的节奏，犹如所向无敌的英雄进行曲。

$$3\#2\ 3\ \ 0\ 2\ 3\#2 \mid 1\ 7\ 1\ \ 1\ 7\ 107 \mid 6\#5\ 6\ \ 60\#5\ 43 \mid 4\ 3\ 2\ \ 2\ 2\ 0 \mid \cdots\cdots$$

这是一首单二部曲式结构的歌曲，第二段情绪更加激昂。

$$5\ \ 6.5\ 3\ 30\ 3 \mid 3.2\ 3.4\ 3\ \ 30 \mid 4\ \ 2.5\ \ 30 \mid 1\ \ 6.2\ 5\ \ 50 \mid \cdots\cdots$$

这充分地表现了斗牛士的英武气概。

在《卡门》中，群众场面有着相当重要的地位。就以群众的合唱而论，全剧共有十多首。这些合唱体裁不同，风格各异。其中有欢乐热烈的节日场面；也有形象、逼真的女工的纠纷；有群众的狂欢；有士兵的高歌……这些喜气洋洋的生活场面所表现出来的乐观主义精神，使整个悲剧具有肯定生活、歌颂生活的积极意义。

《卡门》是一部真正用音乐写成的戏，是比才最后的，也是最成熟的一部作品。在世界歌剧宝库中，它无疑是一件珍品。

第三章 器乐作品欣赏

第一节 概 述

　　乐器(Musical Instruments)是人类通过音乐表达、交流思想感情的工具。乐器是人类最早拥有的文明财富之一。随着人类文明的进步,乐器逐渐受到重视并不断发展。迄今发现最早的石器时代的乐器,已有上万年的历史。当今世界各国从原始部落民族到高度发展的国家,都有自己的乐器。自古以来,乐器在各国、各族人民之间的流传,对音乐的发展起了极大的促进作用。据统计,世界上古今乐器多达四万余种:欧美近版乐器辞书所收录的乐器条目均达一万种左右;中国古今记载的乐器名称(其中部分重名)达千余种。从古至今,乐器不仅用于音乐和其他文艺领域,也普遍用于社会生活和劳动的许多场合。研究证明,通过演奏乐器而产生的优美音乐,对人类的智力发展和身心健康均有明显裨益。乐器在历史发展的长河中,一直是人类的一份宝贵的文明财富。

一、各类器乐作品的题材及其特征概述

　　我国近代器乐的各种体裁和形式,是传统形式的继承和发展。在"五四"新文化运动后,我国现代专业音乐文化建立,一批作曲家先后开始了音乐创作活动,并出现了一些为外来器乐题材创作的具有中国民族风格的作品,取得了可喜的成果。中华人民共和国成立后,题材形式更为宽广,各类器乐创作都取得了很大的发展,涌现出了许多优秀作品,既有有标题的管弦乐曲,也有无标题的交响音乐和其他器乐乐曲,民族器乐曲更是多种多样。

　　器乐体裁的类别,归纳起来,基本上有独奏、重奏和合奏。按照演奏乐曲所使用的乐器及器乐的组合形式不同,器乐体裁又有二胡独奏、钢琴独奏、弦乐四重奏、小提琴协奏、交响乐、铜管乐、丝竹乐和吹打乐等不同的题材样式。

(一)独奏

　　独奏(Solo 英),器乐演奏形式之一。由一人演奏某一件乐器称独奏。如钢琴独奏、小提琴独奏、二胡独奏等。独奏时,有时可用其他乐器或乐队伴奏。如小提琴独奏,管弦乐队伴奏;二胡独奏,钢琴伴奏等。

(二)重奏

　　两件乐器或更多乐器,各由一人演奏同一乐曲的不同声部,称为重奏。根据乐曲的声部及演奏者的人数,重奏可分为二重奏、三重奏、四重奏以至八重奏等。由于所使用的乐器不同,因而四重奏又有弦乐四重奏、管乐四重奏等区别。如果有几类不同种类的乐器参加重奏,要说明参加重奏乐器的各种类的名称,例如高胡、扬琴、筝三重奏,弦乐管乐五重奏等。如果在重奏组合中有钢琴参加时,则可以钢琴作为该重奏形式的类别名称。例如

由一架钢琴和两件弦乐器组成的重奏，则不再称为弦乐重奏，而称为钢琴三重奏。

(三)合奏

合奏是指由多种乐器组成，常按乐器种类的不同而分为若干组，各组分别担任多声部音乐中的某些声部，演奏同一乐曲。它与重奏的区别在于参加合奏的各声部的人数较多。在我国，凡若干乐器演奏同一曲调的齐奏，也常被称为合奏。组成合奏的形式有多种，具体如下。

1. 弦乐合奏

弦乐合奏由小提琴(分为两个声部)、中提琴、大提琴、低音提琴五个声部组成。民族拉弦乐器合奏由高胡、二胡、中胡、革胡及低音革胡组成。

2. 管乐合奏

管乐合奏由西洋乐器中的木管乐器和铜管乐器组成。

3. 弹拨乐合奏

弹拨乐合奏是指民族弹拨乐器和铜管乐器的合奏，在合奏中可加入低音的拉弦乐器，有时还加用笛子。

4. 打击乐合奏

打击乐合奏是指纯粹用锣鼓等打击乐器组成的合奏，音色丰富，节奏性强。在我国各地区都有丰富的民间锣鼓合奏传统。例如福建十番锣鼓、潮州大锣鼓、四川闹年锣鼓和浙东锣鼓等。

5. 民族管弦乐合奏

(1) 丝竹乐合奏：用丝弦乐器和竹管乐器合奏的丝竹乐，演奏风格细致。江南丝竹、广东音乐都属于这种合奏形式。

(2) 吹打乐合奏：由吹管乐器和打击乐器合奏的吹打乐，演奏风格粗犷。有的在乐队中兼用一些弦乐器，例如苏南吹打、山东鼓吹等。

(3) 民族管弦乐合奏：它是由吹、拉、弹、打四类乐器组合的大型合奏形式。其中，吹管乐器基本用梆笛、曲笛、笙、唢呐；拉弦乐器用高胡、二胡、中胡、革胡、低音革胡；弹弦乐器用柳琴、琵琶、阮、扬琴等；打击乐器主要采用各种鼓、锣、钹等。各合奏曲所用乐器，常各有不同。民族管弦乐合奏的主要特点是音色丰富，音域宽广，表现力强，具有民族的传统特色。

6. 管弦乐合奏

管弦乐合奏是由四个乐器组构成：①弓弦乐器组，包含小提琴、中提琴、大提琴及低音提琴；②木管乐器组，包含长笛、短笛、双簧管、英国管、单簧管、大管；③铜管乐器

组，包含圆号、小号、长号、大号；④打击乐器组，包含定音鼓、三角铁、钹、大鼓、锣、排钟等。

有时根据作品需要对上述乐器加以增减，如加用钢琴、竖琴、木琴及各种有特性的民族乐器等。管弦乐合奏的音色丰富，总音域宽广，和声丰满(一个和弦可以多层次地重复)，各组乐器既可合作又可互为宾主，所以表现力很丰富，具有交响性。

7. 铜管乐合奏

铜管乐合奏是指以铜管乐器为主，与一部分打击乐器等组成合奏。铜管乐合奏编制虽不固定，但通常由短号、萨克斯、长号和大号组成，有时还加用木管乐器单簧管、短笛等。铜管乐合奏的音响洪亮，适于在室外演奏。

二、中国民族器乐

中国民族器乐(Chinese traditional instrumental music)是指用中国传统乐器以独奏、合奏形式演奏的民间传统音乐。中国民族器乐的历史悠久，从西周到春秋战国时期，民间流行吹笙、吹竽、鼓瑟、击筑、弹琴等乐器演奏形式。那时涌现了师涓、师旷等琴家以及著名琴曲《高山》和《流水》等。秦汉时的鼓吹乐，魏晋的清商乐，隋唐时的琵琶音乐，宋代的细乐、清乐，元明时的十番锣鼓、弦索等，演奏形式丰富多样。近代的各种体裁和形式，都是传统形式的继承和发展。

民族器乐有各种乐器的独奏、各种不同乐器的重奏与独奏。不同乐器的组合、不同的曲目和演奏风格，形成多种多样的器乐乐种。

各种乐器的独奏乐是民族器乐的重要组成部分。琴曲《广陵散》、《梅花三弄》；琵琶曲《十面埋伏》、《夕阳箫鼓》、《寒鸦戏水》；唢呐曲《百鸟朝凤》、《小开门》；笛曲《五梆子》、《鹧鸪飞》；二胡曲《二泉映月》；等等，都是优秀的独奏曲目。

纯粹用锣鼓等打击乐器合奏的清锣鼓乐，音色丰富，节奏性强，擅长表现热烈红火、活泼轻巧等生活情趣。如《八仙序》(浙东锣鼓)、《十八六四二》(苏南吹打)、《鹞子翻身》(陕西打瓜社)、《八哥洗澡》(湘西土家族"大溜子")等。

由各种弦乐器合奏的弦索乐，以优美、抒情、质朴、文雅见长，适宜于室内演奏。如《十六板》(弦索十三套)、《高山》、《流水》(河南板头曲)等。

用吹管乐器和弦乐器合奏的丝竹乐，演奏风格细致，多表现轻快活泼的情绪。如《三六》、《行街》(江南丝竹)、《雨打芭蕉》、《走马》(广东音乐)、《八骏马》、《梅花操》(福建南音)等。

由吹管乐器和打击乐器合奏的吹打乐，演奏风格粗犷，适宜于室外演奏，擅长表现热烈欢快的情绪。如《将军令》(苏南吹打)、《大辕门》(浙东锣鼓)、《普天乐》(山东鼓吹)、《双咬鹅》(潮州锣鼓)。有不少吹打乐种，在乐队中兼用弦乐器，因而音乐兼具丝竹乐的特点，如《满庭芳》(苏南吹打)、《五凤吟》(福州十番)等。一般来说，北方流行的吹打乐重"吹"，吹奏技巧高；南方流行的吹打乐重"打"，锣鼓在吹打乐中起重要作用。

传统民族器乐演奏多与民间婚丧喜庆、迎神赛会等风俗生活，以及宫廷典礼、宗教仪

式等结合在一起，较少采取纯器乐表演的形式。民族器乐的实用性使不少器乐曲派因用于不同场合而产生变化。

传统民族器乐曲都有标题，分标名性和标意性两类。标名性标题只给乐曲取名以示甲与乙之区别，它和音乐内容无直接联系，如《公尺上》、《四段锦》、《九连环》、《十景锣鼓》等。标意性标题以曲名、分段标目和解题等提示乐曲的内容，如《流水》、《霸王卸甲》、《赛龙夺锦》等。

民族器乐曲按传统习惯分为"单曲"与"套曲"两类。单曲多为单一独立的曲牌。套曲由多个曲牌或独立的段落联缀而成，如南北派十三套琵琶大曲、晋北的八大套等。如按乐曲的曲式结构类型分，民族器乐曲主要有变奏体、循环体、联缀体、综合体等，其中联缀体最为多见。

创作中各种变奏技法被广泛运用。民间艺人在反复演奏一首曲牌时，善于用各种演奏技巧对旋律作加花装饰而形成变奏，如《喜相逢》(笛曲)、《婚礼曲》(唢呐曲)等。"放慢加花"也是一种常用的变奏手法，它将"母曲"的结构成倍扩充，同时作加花装饰。如《欢乐颂》(江南丝竹)、《南绣荷包》(二人台牌子曲)、《柳青娘》(潮州弦诗)等乐曲都把"放慢加花"的段落安置在"母曲"之前。另一种变奏手法是采取变化主题的结构，如二胡曲《二泉映月》的主题在其后的五次变奏时作句前、句中或句末的扩充和紧缩，而琵琶曲《阳春白雪》中的《铁策板声》则采取结构次序的倒装。这种结构次序的变更在锣鼓段中更为常见。

20 世纪 20 年代以来，刘天华、聂耳等对民族器乐的继承和发展做过一些工作。中华人民共和国成立后，音乐工作者继续对各种优秀传统曲目进行整理、加工、改编，使乐曲原有精神得到更加完美的体现，同时还涌现出大量的新作品。乐器改革方面，在统一音律、改良音质、扩大音量、方便转调、增加低音等方面有了很大的进展，并产生了大型民族管弦乐队合奏等新品种，在内容和形式方面都有了新的发展。

第二节　独　奏　作　品

独奏欣赏 1：梅花三弄

[作品简介]

《梅花三弄》是我国古琴音乐保存下来的年代较早的一首作品，它旋律优美、流畅，形式典雅、独特，具有很高的艺术性。关于乐曲的产生，一般说法都把它归为东晋时期(317—420)的桓伊。

桓伊，字叔夏，小字野王。他曾与东晋名将谢玄一起在历史上有名的"淝水之战"中大破前秦苻坚的进攻，立下了赫赫战功。桓伊同时还是一位出色的音乐家。《晋书》中称他"善音乐，尽一时之妙，为江左第一"。桓伊尤擅长吹笛(即现在的箫，古代称笛)。有一次，王徽之(我国著名书法家王羲之的儿子)在路上偶见桓伊，因久仰桓伊的大名，便请他吹奏一曲。桓伊为人谦逊，当时虽已显贵，而且两人又不相识，却下车为王徽之吹奏了

一支曲子，这首乐曲就是著名的《梅花三弄》。

之所以称作《梅花三弄》，一则因为乐曲内容是表现梅花的；二则由于音乐中有一个相同的曲调在不同的段落中重复出现了三次(这是我国古代音乐中的一种曲式手法，曾有"高声弄"、"低声弄"、"游弄"之说)。

另有一种说法，认为《梅花三弄》是颜师古创作的琴曲，而《晋书》所载桓伊吹奏的笛曲只是"三调"而已。但不管怎样，"三弄"这种曲体在东晋时期便已流行，应该是没有疑问的。

琴曲《梅花三弄》通过对梅花凌霜傲雪神态的描绘，赞颂了梅花耐寒的高洁品格。乐曲在一定程度上也表现了魏晋文人那种超脱尘世、孤芳自赏的思想感情。

[欣赏提示]

全曲共有十段，可分为两大部分。

第一部分包括前六段，主要采用循环再现的手法，亦即以"三弄"为核心的部分；第二部分包括后四段，音乐的发展侧重于此。全曲通过这两个部分并运用各种对比手法，描绘了梅花在静与动两种状态中的优美形象。乐曲第一小段是全曲的引子，音调亲切优美，节奏则具有平稳舒缓和跌宕起伏的对比因素，精练地概括了全曲的基本特征。

这段在古琴低音区出现的曲调，音色浑厚明亮。前 12 小节以五度、六度的上下行跳进音程为特征的旋律，结合稳健有力的节奏，富有庄严的色彩，仿佛是对梅花的赞颂；后 14 小节多用同音重复。附点节奏的运用使节奏富于推动力，似乎梅花在微风的吹拂下轻轻晃动起来。

接着便是乐曲音乐主题的第一次呈现。这段优美流畅的曲调在部分音乐中三次循环出现，它形象地表现了梅花恬静而端庄的神态。

这一主题旋律的三次出现，都是用清澈透明的泛音弹奏。我国古琴以拥有众多的泛音而著称，13 个琴徽是泛音所在的标志，7 根弦上则相应有 91 个泛音，其中包括对称重复的微妙的变化，有着非常细腻的音乐意境。曲调的三次出现，类似古代歌曲的反复吟咏，给人留下极为深刻的印象。

乐曲的第二部分开辟了另一种境界。它运用一系列急促的节奏和不稳定的音乐，表现出动荡不安的气氛，用富于动态的画面，来衬托梅花傲然挺立的形象。

以乐曲第七段的部分曲调为例。

```
 4 3 2
 4 4 4
2  3535 3 5 | 5. 5 5 5 5 55 | 5 5    6  | 653 3 5 6 65 | 3  3      35 |

3     3   | 3 3  3 3 | 3 3  5 3 | 5. 3 5 3 | 3. 33 3532 |

1 2  3   | 3 5 3 5 3 3 | 3 35 3532 | 1 1 2312 | 3  3. 2  | ……
```

这段曲调在音调的变化上与泛音曲调形成强烈的对比，它强调调式的三度音，并连续运用八度大跳的手法，使旋律线大起大落，结合演奏上采用刚劲的拂弦手法，使音乐表现出一种风雪交加的意境，尤其在转入高音区时表现高亢坚实的形象。同时，在紧张的情绪表现中也把全曲推向高潮。

乐曲的尾声在轻松自如的气氛中进行，它运用调式属音下行向主音过渡，然后稳定地结束，仿佛在经历风荡雪压的考验之后，一切又重归于平静，梅花依然将它清幽的芳香散溢于人间。

独奏欣赏 2：十面埋伏

[作品简介]

《十面埋伏》是一首著名的大型琵琶曲，乐曲内容壮丽辉煌，风格雄伟奇特，在古典音乐中是罕见的。

这首乐曲是根据公元前 202 年楚、汉两军在垓下(今安徽省灵璧县东南)进行决战时，汉军设下十面埋伏的阵法，从而彻底击败楚军，迫使项羽自刎乌江这一历史事实加以集中概括谱写而成的。

垓下决战是我国历史上一次有名的战役。秦朝末年，陈胜、吴广揭竿而起。在风起云涌的农民起义的猛烈打击下，秦王朝宣告灭亡。此时，刘邦的汉军和项羽的楚军展开了逐鹿中原、争霸天下的斗争。到公元前 202 年，楚、汉双方已进行了长达数年的战争。楚军由于西楚霸王项羽骄矜、优柔寡断而一再错失良机，错过消灭刘邦汉军的机会，而刘邦却从几次全军覆没中死里逃生而又重振旗鼓。到垓下决战时，刘邦以 30 万兵力的绝对优势

包围项羽的 10 万之众。深夜，张良吹箫，士兵唱楚歌，使楚军感到走投无路，迫使项羽率 800 骑兵连夜突围外逃，而汉军以 5000 骑兵追击，最后在乌江边展开一场决战，项羽因寡不敌众而拔剑自刎，汉军取得了辉煌胜利。琵琶曲《十面埋伏》出色地运用音乐手段表现了这场古代战争的激烈战况，是一幅生动的古战场音画。

《十面埋伏》最早的是 1818 年出版的《华秋苹琵琶谱》。1895 年编订的《南北派十三套打趣琵琶新谱》中将它改名为《淮阴·平楚》。但这是一首长期在民间流传的传统乐曲。早在 16 世纪末，明代王猷在《四照堂集》一书中就记述了当时琵琶名手汤应曾演奏《楚汉》一曲的生动状况。文中写道："《楚汉》一曲，当其两军决斗时，声动天地，瓦屋若飞坠。徐而察之，有金声、鼓声、剑弩声、人马辟易声；俄而无声，久之，有怨而难明者为楚歌声；凄而壮者为项王悲歌慷慨之声；陷大泽有追骑声，使闻者始而奋，继而悲，终而涕泪之无从也。其感人如此。"这段文字说明，《十面埋伏》的内容、结构和音乐形象与《楚汉》一曲所描述的大体一致，证明它的流传年代是十分悠久的。

[欣赏提示]

琵琶曲《十面埋伏》采用了我国传统的大型套曲结构形式。全曲共有 13 个小段落，每段冠以概括性很强的标题。这些标题是：①列营；②吹打；③点将；④排阵；⑤走队；⑥埋伏；⑦鸡鸣山小战；⑧九里山大战；⑨项王败阵；⑩乌江自刎；⑪众军奏凯；⑫诸将争功；⑬得胜回营。

全曲可分三大部分。

第一部分描述汉军大战前的准备，着重表现威武的汉军阵容。共包括前 5 个小段。

"列营"实际上是全曲的引子。节奏比较自由而富于变化。开始就使用"轮拂"手法先声夺人，渲染了很强的战争气氛。

铿锵有力的节奏犹如扣人心弦的战鼓声，激昂高亢的长音好像震撼山谷的号角声，形象地描述了战场特有的鼓角音响。此后用种种手法表现人声鼎沸、擂鼓三通、军炮齐鸣、铁骑奔驰等壮观场面，恰如其分地概括了古代战场紧张激烈的典型环境。

"吹打"是全曲中唯一的旋律性较强、抒情气息浓郁的段落。琵琶用轮指弹出的长音，模拟了古吹管乐器演奏的行进曲音调。

这段音乐极像古代行军时笙管齐鸣的壮烈场面，刻画了纪律严明的汉军浩浩荡荡、由远而近、阔步前进的形象。

"点将"、"排阵"、"走队"三个段落在实际演奏中是有所变化和取舍的。它们相同的特点都是节奏紧凑，音调跳跃富于弹性，表现了刘邦汉军战斗前高昂的士气、操练中队形变换的迅速和士兵步伐矫健的形象。乐曲有条不紊的结构安排，使得情绪的发展步步紧逼，为过渡到激烈场面作了充分的铺垫。

第二部分包括第六、七、八这三个小段落，是全曲的中心部分。它形象地描述了楚、汉两军殊死决斗的激烈情景。

"埋伏"这段音乐和它描绘的意境很有特色，它利用一张一弛的节奏音型和加以模进发展的旋律，造成了一种紧张、恐怖的气氛。

它给人以一种夜幕笼罩下伏兵四起，神出鬼没地逼近楚军的阴森感觉。

"鸡鸣山小战"中运用了琵琶特有的"刹弦"技巧(即下例"⊥⊥"处)，形象地表现了双方短兵相接、小规模战斗的情景。

"刹弦"发出的声响不是纯音乐，而是含有一种金属声响的效果，犹如枪剑互相撞击。逐渐加快的速度和旋律的上下行模进，使得情绪更趋紧张。

"九里山大战"是整首乐曲的最高潮。这段音乐中运用了多种琵琶技巧手法，描绘了千军万马声嘶力竭的呐喊和刀光剑影惊天动地的激战。琵琶对喧嚣激烈战斗音响的模拟十分出色，使人仿佛身临其境，具有强烈的感染力。整个乐曲描绘楚、汉两军的冲突，发展至此，胜负已定，矛盾已获解决。

第三部分包括后五个小段落。前两段写项羽失败后在乌江边自刎，低沉的音乐气氛与前面的高潮形成鲜明的对照。其中"乌江自刎"这段旋律凄切悲壮，塑造了项羽慷慨悲歌的艺术形象。后三小段描述汉军以胜利者姿态出现的种种情景。但目前演奏一般都作删节，有的省略整个第三部分，有的删去"众军奏凯"后的三小段，目的是使乐曲情绪集中，避免冗长。

《十面埋伏》是我国传统器乐作品中大型琵琶武曲的优秀代表作。传统琵琶曲中文曲一般旋律抒情优美、节奏轻缓，技巧多用左手推拉吟揉手法，善于描绘优美的自然景色或表达内心的细腻感情。而武曲情绪激烈雄壮，节奏复杂多变，富于戏剧性，多用右手力度较大的演奏技巧，擅长表现强烈的气氛和心情。因而这首乐曲气势激昂，艺术形象鲜明。

独奏欣赏 3：百鸟朝凤

[作品简介]

《百鸟朝凤》是一首著名的山东民间乐曲，流行于我国北方广大地区。

民间音乐的可贵是它和人民生活有着密切的联系。《百鸟朝凤》就是一首能够唤起人们对大自然的热爱、对劳动生活回忆的优秀民间管乐曲。在乐曲中我们仿佛可以听到布谷鸟、鹁鸪鸟、小燕子、山喳喳、黄雀、画眉、百灵鸟、黄腊嘴等鸟的叫声，还能听到公鸡啼鸣，它象征着黑夜的消逝和朝阳初升的生动意境。

《百鸟朝凤》长期以来经过了许多优秀民间艺人不断充实和加工。目前许多唢呐演奏家的演奏谱是不尽相同的，其中往往有各自的艺术创造，这也反映了民间乐曲具有旺盛的艺术生命力和生动活泼的特点。这也是唢呐曲《百鸟朝凤》成为群众百听不厌的艺术珍品的原因之一。

[欣赏提示]

乐曲包括两大部分：旋律部分和以模拟音调为主的部分。

《百鸟朝凤》的音乐具有北方吹打乐曲紧凑明快的特点。乐曲开始便开门见山地引出了旋律部分的主要音调。

$$3\ \underline{35}\ \underline{76}\ |\ 5\ -\ |\ \underline{6}\ \underline{66}\ \underline{26}\ |\ 5\ -\ |\ \underline{5\ 1}\ \underline{5\ 1}\ |\ \underline{2\ 53}\ \underline{2321}\ |\ \underline{6156}\ \underline{76}\ |\ \overset{\frown}{5}\ -\ |\ \cdots\cdots$$

这一民间气息十分浓郁的曲调有着北方民间音乐粗犷、爽快的典型风格。此后发展的旋律流畅而富于变化，不论是用移位、加花的手法，还是改变节拍强弱关系的手法，在生动活泼和千变万化之中它的每句结尾长音总是落在调式主音 5 上，给人以淳朴而稳定的感觉。这段音乐的特点是造成一种欢乐的情绪和变化多端的气氛，为第二段落模拟音调的出现提供心理上的准备。它虽然比较小，却有着丰富的层次变化。

第二大段各种禽鸟的声音虽属模拟，但却是音乐化了的，因而富有艺术性。原始的《百鸟朝凤》演奏谱首先出现的是布谷鸟的叫声。

$$\underline{5}\ \underline{5}\ \underline{5}\ 2\ |\ (\underline{6\ 6\ 5})\ |\ \underline{5}\ \underline{5}\ \underline{5}\ 2\ |\ (\underline{6\ 6\ 5})\ \|:\ \underline{7\ 2}\ \underline{2\ 7}\ |\ 2\ \quad 0\ :\|\ \cdots\cdots$$

简短的音调把布谷鸟在天空中边飞边鸣的声音特征模拟得非常出色，尤其是尾声处滑音的处理，酷似布谷鸟浓重的喉音。

又如山喳喳和小燕子的鸣叫。

$$\overset{\sim}{6}\ |\ \underline{2}\ \underline{2}\ \underline{2}\ \underline{2}\ |\ \underline{2\ 2}\ 0\ \|:\ 6\ \underline{4\ 6}\ |\ 6\ \underline{4\ 6}\ |\ \underline{6\ 6}\ \dot{1}\ |\ 0\ :\|\ \cdots\cdots$$

这段乐曲把握了它们叽叽喳喳的细碎音调特点，用短促的吐音和高尖的滑音去模仿它们，具有动听的效果。特别是后半截越奏越快的段落，好像两只小鸟在对话、争吵，是非

常风趣而又有生活气息的。

再如公鸡的啼鸣运用了尾音拖长又带下滑音的音调。

$$\underset{2}{\dot{2}}\,\underset{2}{\dot{2}}\,\underset{2}{\dot{2}}\,0\;|\;\overset{\frown}{\dot{3}}\,0\;|\;\underset{3}{\dot{3}}\,\underset{3}{\dot{3}}\,\underset{3}{\dot{3}}\;-\;|\;\underset{2}{\dot{2}}\,\underset{2}{\dot{2}}\,\underset{2}{\dot{2}}\;|\;\underset{3}{\dot{3}}\,\underset{3}{\dot{3}}\,\underset{3}{\dot{3}}\;|\;\underset{2}{\dot{2}}\,\underset{2}{\dot{2}}\,\underset{2}{\dot{2}}\,0\;|\;\cdots\cdots$$

它形象地再现了生活中天蒙蒙亮时雄鸡一唱，群鸡竞相呼应的场面。七度音程的下滑音把雄鸡高亢低回的神态表现得神气极了。而乐曲中母鸡下蛋后的咯咯声又运用前紧后松的音调加以表现。

$$\overset{\triangledown\triangledown\triangledown\triangledown}{\underset{6}{6}\,\underset{6}{6}\,\underset{6}{6}\,\underset{6}{6}}\,\underset{3}{\dot{3}}\;0\;\|:\;\overset{\triangledown\triangledown\triangledown\triangledown}{\underset{6}{6}\,\underset{6}{6}\,\underset{6}{6}\,\underset{6}{6}}\,\underset{3}{\dot{3}}\;|\;\underset{2}{\dot{2}}\;0\;:\|\;\cdots\cdots$$

唢呐模吹最精彩的要算蝉鸣一段，它运用忽强忽弱的力度变化和循环呼吸的长音奏法，把夏日鸣叫的蝉声表现得那么逼真。

$$\overset{\sim}{\dot{3}}\,\underset{2}{\dot{2}}\;\overset{\sim}{\dot{3}}\,\underset{2}{\dot{2}}\;|\;\overset{\sim}{\dot{3}}\,\underset{2}{\dot{2}}\;\overset{\sim}{\dot{3}}\,\underset{2}{\dot{2}}\;\|:\;\overset{\sim}{\dot{3}}\;-\;0\;\|:\;\overset{\sim}{\dot{2}}\,\dot{1}\;\overset{\sim}{\dot{2}}\,\dot{1}\;|\;\overset{\sim}{\dot{2}}\,\dot{1}\;\overset{\sim}{\dot{2}}\,\dot{1}\;|\;\overset{\sim}{\dot{2}}\,\dot{1}\;\overset{\sim}{\dot{2}}\;-\;:\|\;\cdots\cdots$$

一段段的模拟音调将乐曲的情绪不断向前推进。全曲的高潮是在唢呐吹奏一个不歇气的最高音时出现的，此音一声长鸣，连续不断，保持十多秒之久，使得欢腾的情绪达到了极点。

《百鸟朝凤》伴奏部分的旋律形似单调，实际上却起到穿针引线的作用，把全曲各种各样禽鸟的叫声有机地贯穿起来。它的曲调是

$$\underset{6}{\dot{6}}\,6\;\|:\;5\;|\;\underset{3}{\dot{3}}\,3\;5\;|\;\underset{1}{\dot{1}}\cdot\dot{3}\;|\;\underset{2}{\dot{2}}\dot{1}\,76\;|\;5\;|\;\underset{2}{\dot{2}}\,2\;|\;\dot{1}\;66\;|\;\dot{1}\;\dot{1}\cdot\dot{3}\;|$$

$$\underset{2}{\dot{2}}\dot{1}\,66\;|\;\dot{1}\;|\;\dot{3}\cdot\dot{2}\;|\;\dot{3}\dot{2}\,\dot{1}\,3\;|\;\underset{2}{\dot{2}}\dot{1}\,6\cdot\dot{2}\;|\;7\,656\;|\;5\;66\;:\|\;\cdots\cdots$$

乐句由后半拍起拍，节奏比较鲜明，也便于随时与唢呐旋律相衔接，而音调的欢快情绪则加强了乐曲喜气洋洋的气氛。全曲的结尾与起始一样，明快利落，在欢快的高潮中戛然而止，令人回味不尽。

独奏欣赏4：二泉映月

[作者简介]

华彦钧(1893—1950)，小名阿炳，民间音乐家，江苏无锡人。他的父亲华清河是无锡雷尊殿的当家道士，母亲是一个寡妇。4 岁那年母亲亡故，他被寄养在无锡东亭镇华清河的婶母家中，稍大时以华清河的徒弟和义子名义被收留在洞虚宫道观，"注册"为小道士。私生子的社会地位，使他自幼遭人冷眼和歧视，但也形成了他倔强而敢于反抗的性格。华彦钧从童年时代就随他父亲学习音乐技艺，13 岁已学会琵琶、二胡、笛子等多种乐

器，18 岁被公认为技艺杰出的人才。他在父亲去世后，由于无人管教，生活趋于放荡。中年因双目失明而流落街头，成为一个纯粹以卖艺为生的民间艺人，人们习惯地叫他瞎子阿炳。他生活在社会的最底层，饱尝了人间的辛酸和欺凌。华彦钧卖艺时已然两眼全瞎，常戴着一副墨镜，胸前、背上挂着胡琴、琵琶等乐器，手拿着 3 片竹片，常在无锡崇安寺、盛巷、光复桥一带卖艺，受到劳动人民的欢迎。

华彦钧不但能够演奏多种民族乐器，并且长期接受了道教音乐的熏陶，而他又具有很高的音乐天赋，因此能够把一生中遭遇的屈辱、痛苦、希望和欢乐等种种复杂的感情都寄托在音乐之中并表达出来。在当时那个黑暗社会里，他孤苦伶仃，无依无靠，唯有音乐才是使他留恋并坚持活下去的忠实伴侣。

[作品简介]

单看《二泉映月》的曲名，似乎这首乐曲是以描绘景色为主的标题性作品。对此，曾引起过不少争议。我们应当对乐曲标题产生的来龙去脉作一番考察。关于《二泉映月》曲名的由来，有一段资料是很重要的。据祝世匡先生回忆，当年录音后，杨(荫浏)先生问阿炳这支曲子的曲名时，阿炳说："这支曲子是没有名字的，信手拉来，久而久之，就成了现在这个样子。"杨先生又问："你常在什么地方拉？"阿炳回答："我经常在街头拉，也在惠山泉庭上拉。"杨先生脱口而出："那就叫《二泉》吧。"祝世匡老先生说："光叫《二泉》，不像个完整的曲名，粤曲里有《三潭印月》，是不是可以称它为《二泉印月》呢？"杨先生说：" '印'字抄袭得不够好，我们无锡有个映山河，就叫它《二泉映月》吧!"阿炳当即点头同意。

这段资料给我们提供了一个重要启示：这首乐曲本来是没有标题的，它的曲名乃是由杨、祝诸先生即兴商定，与乐曲内容并无密切联系。因此我们对音乐的理解似乎不应完全借助于标题，而应从乐曲本身的音乐表现进行恰当的、合乎情理的分析。

《二泉映月》的音乐意境似乎可以这样设想：乐曲由一声凄楚的长叹开始，接着作者沉痛叙述了自己一生颠沛流离的不幸遭遇。我们仿佛看到一位盲艺人背着乐器、挂着竹棍沿街流浪的形象。在皎洁的月光下，远处惠山泉水在潺潺流淌，想象着这优美的自然景色，失明的阿炳却按捺不住内心的痛苦而大声疾呼，周围的世界为什么漆黑一团，何处是生活的出路和希望？他用激昂悲愤的语调，倾诉了自己的屈辱和痛苦，诅咒了现实的残酷和社会的不公平。当炙热的感情沉静下来的时候，他又渐渐陷入了沉思："世界会有一天变好的吧？"带着这种朦胧的憧憬和希望，但又似乎交织着疑问和伤感，音乐在梦幻般的意境中结束。

[欣赏提示]

本曲由引子和六个段落构成。它以一个音乐主题为基础，在全曲中进行了五次变化和发展。这是我国民间音乐中最为常见的变奏体曲式结构。

引子是一个音阶下行式的短小乐句。

1 =G （ 1 5 弦 ）$\frac{4}{4}$

p

$\underline{0\ \widehat{6}}\ \underline{\widehat{5}\ 6\ 4\ 3}\ |\ 2\ \ -\ \ \cdots\cdots$

"从头便是断肠声"，用这句古诗来形容它是再恰当不过的了。短短的音调是那样哀怨、凄惨，仿佛一个饱经风霜的老人因不堪回首往事而深深地叹息。随之，埋藏在心里无穷无尽的忧伤和痛苦，也化作音乐奔泻而出。

《二泉映月》的音乐是优美而深沉的，它的主题由上、下两个乐句组成。一个是带有倾诉性的、令人沉思的上乐句。

$\underline{2.\ \underline{3}}\ \underline{1\ \widehat{12}}\ |\ 3\ \ \underline{5\ \widehat{6}\ \underline{5}\ \underline{656\dot{1}}}\ |\ \underline{5.\ 3}\ \underline{\widehat{5}\ \underline{53}}\ \underline{2\ 6}\ \underline{561\overset{\smile}{2}}\ |\ \underline{3.\ \underline{5}}\ \underline{2.3\dot{5}\dot{1}}\ \underline{623\overset{\smile}{5}}\ |\ 1\ -\ \cdots\cdots$

这段曲调音域并不宽广，缓慢有规律的节奏和稳定的结束使凄苦的音调渗透了一种刚毅而稳健的气质。它仿佛描述一位挂着竹棍、迈着沉重脚步而又不甘向命运屈服的盲艺人在坎坷不平的人生道路上徘徊、流浪。

下乐句的旋律则富于起伏变化，恰如海潮般的感情在奔腾。

$\dot{1}\ \widehat{6\ \dot{1}}\ \overset{\smile}{\underline{3\ 3\ 2}}\ |\ \underline{\dot{1}.\ \widehat{6}}\ \underline{\dot{1}.\ \underline{\widehat{2}\ 3\ 3}}\ \underline{2\ \dot{1}.\ \dot{1}}\ \underline{\widehat{6}\ \dot{1}\ 2\ 3}\ |\ 5\ \ \ -\ \ \ \cdots\cdots$

它贯穿全曲，并在各个段落中进行引申展开，跌宕回旋，使得整个乐曲在优美、深沉的旋律中充溢了狂风骤雨般的激情。似乎是阿炳用难以抑制的感情在叙述自己一生种种苦难、久久不能平静。

由这样两组美妙的乐句构成的音乐主题以及后来的一些主题交替出现和变化，把阿炳由沉思而忧伤，由忧伤而悲愤，由悲愤而怒号，由怒号而憧憬的种种复杂感情表达得淋漓酣畅。例如乐曲后三段出现的：

ff

$\underline{6.\dot{1}\widehat{6}\dot{1}}\ \underline{2\ 5\ 3\ 2}\ |\ \underline{\dot{1}.\ \underline{2}}\ \underline{3\ 3}\ \underline{2\dot{1}.\dot{1}}\ \underline{6\dot{1}2\ 3}\ |\ 5\ \ \underline{5\ 5\ 5\ 5\ 3}\ \underline{2\ 3\ 2\ 1}\ \underline{6\dot{1}3\ 2}\ |\ \dot{1}\ \ \ -\ \ \cdots\cdots$

它是主题音乐下乐句的变体。由于改变了几个音的次序，从而使音调更加缠绵悱恻、凄凉感人。这种变化的旋律手法使得旋律的交织起伏有序，感情的倾诉层层深化。在经过几个段落的情绪、力度诸种因素的积聚和发展之后，终于以势不可挡的力量推向了全曲的高潮。

$\dot{1}\ \widehat{6\ \dot{1}}\ \underline{3\ \widehat{3}\ \dot{1}}\ |\ 2.\ \ \ \underline{\widehat{3}\ 2}\ \dot{1}\ \dot{1}\ \underline{\dot{2}.\ \dot{1}}\ \widehat{6\ \dot{1}}\ |\ 5\ \ \ -\ \ \ \cdots\cdots$

这段宫音上结束的激愤而辉煌的音调，是阿炳特有的气质、魄力的流露，鲜明地表现

了阿炳在苦难生涯中磨炼出来的倔强而刚毅的性格，表达了他对黑暗势力不妥协的斗争和反抗，使闻者莫不深受感动。

华彦钧是一位才华出众的民间音乐家，他演奏胡琴也有很高的技艺和功力。他的《二泉映月》录音是在他曾经发誓不再演奏乐器，因此完全荒废了两年之后，仅仅重上街头练习三天就录制完成的，然而，他却演奏得那样娴熟、粗犷奔放。他用的胡琴也与一般的不同，内弦用老弦，外弦用中弦，这在胡琴上是较难控制的，然而他却能驾驭自如。

由于阿炳长期在街头卖艺，常常边走边拉，采用站立姿态演奏，因而在艺术风格上形成了大量运用原把位一、三指滑音的特殊手法。阿炳的滑音技巧，轻可柔，重可刚，变化万端，富于表情，具有扣人心弦的力量。此外，阿炳拉琴运弓也别具一格，在演奏这首乐曲时他多次使用了"错乱"弓序，即打破一般按强弱节拍平稳运弓的次序，而是根据感情需要改变运弓的强弱关系，使乐曲产生一种错落跌宕的效果，具有雄浑刚毅的气魄。如乐曲第五段上乐句。

16 5612 | 3. 2 5 3.6 53 35 | 6.5 115 656 5655 | 3. 5 2.351 6235 | 1 - ……

在这里阿炳随心所欲地运弓达到了令人惊叹的境界。乐曲中这些特色，值得我们欣赏时加以注意。

新中国成立以来，改编的《二泉映月》一般都将原曲的六段谱缩减成四段谱。许多演奏家对乐曲也作了各自独特的处理和解释，如张锐的柔美纯净、王国潼的浑厚苍劲、闵惠芬的哀怨深沉、姜建华的激昂悲愤，从而呈现出了艺术风格的多样化。

《二泉映月》也博得了许多外国友人的喜爱与赞扬。世界著名指挥家小泽征尔在听了姜建华的演奏后被感动得热泪盈眶，他说："断肠之感这句话太对了。"这一评价对华彦钧的《二泉映月》既是崇高的，也是十分恰当的。

独奏欣赏 5：豫北叙事曲

[作者简介]

刘文金(1937—)，作曲家，河北唐山人，祖籍河南安阳。自幼喜爱家乡的地方戏曲"河南梆子"、"乐腔"以及民间音乐，并自学笛子、二胡、手风琴等多种中西乐器。1956 年考入中央音乐学院民族音乐作曲专业。毕业前夕创作了二胡独奏曲《豫北叙事曲》和《三门峡畅想曲》，获得成功。这是作者将民间音乐的传统方法与专业作曲技术相结合，民族乐器与钢琴相结合的一次尝试，自此形成了他的基本创作特色。1961 年到中央民族管弦乐团工作，从事民族音乐的创作和研究。其主要作品还有：民族管弦乐曲《山村的节日》、《难忘的泼水节》，二胡协奏曲《长城随想》，歌曲《大海一样的深情》等。他的作品风格优美凝练，手法新颖独特，有着鲜明的个性。

[作品简介]

《豫北叙事曲》完成于 1959 年，是刘文金的处女作。作者深情地将它奉献给养育自己的家乡和人民。这部作品以抒情性和戏剧性的音乐素材为基础，生动地描述了豫北地区在新中国成立前后发生的巨大变化、人们内心的深刻感受以及对美好未来的热烈向往。乐曲具有饱满的生活气息、浓郁的地方色彩和鲜明的民族风格。作品产生后，很快风行全国，在音乐界获得了良好的评价，并且被选入全国高等音乐院校二胡教材。

[欣赏提示]

乐曲为三部曲式结构。

第一大段是稍慢的中板，a 羽调式，2/4 拍子。它以叙事性的音调倾诉了人们对新中国成立前苦难生活的回忆。这段朴实的旋律，在充满激情的钢琴引子之后出现，更有一种内在的魅力。

3 32 i̲ 1 - | i̲ 1̲3 | 2. - | 7̲6 | 5̲6 7̲2 | 6. 5 | 6 - |

3.̲5̲3̲2 | 3̲ i̲ 6 | 1.̲2̲3̲5 | 2. - 3 | 7̲6 | 5.̲6̲7̲2 | 6. 5 | 6 - | ……

这两个稍有变化的重复乐句仿佛以沉重的语调回首往事，曲调平稳，感情深沉。音乐通过内弦表现出一种庄重的气氛，演奏技法上三度音程的滑弦运用别有一番凄楚动人的情调。随后出现了一个几乎全用内弦演奏的乐句，加重了音乐的深沉感。

2̲ 2̲7̲ 6̲ 6̲7̲ | 3̲ 3̲5̲ 6̲ 7̲2̲ | 5̲6̲7̲ | 5.̲6̲ #4̲2̲ | 3. #4 | 3 - | 3 0 | ……

这里由原先的 a 羽调式很自然地转成 e 羽调式。

5̲ 5̲3̲ | 2̲ 2̲3̲ | 6̲ 6̲1̲ | 2̲ 3̲5̲ | 1̲ 2̲3̲ | 1.̲2̲7̲5̲ | 6̲ 7̲6̲ | 6 - |

紧接着，又转回 a 羽调式，并在外弦高音区展开，音调趋向深情激昂。这段音乐虽然是主题旋律的重现，但在加花变奏后情绪由苦难倾诉转向盼望解放，切分和附点节奏型的大量运用，产生向前推动的动力感，洋溢着在苦难深渊中渴望自由的满腔激情，深刻地表现了人们在旧社会沉重枷锁下不堪忍受的精神状态。音乐最后停留在半终止的下属音上，给人以一种悬念感，也为乐曲的情绪转折提供了心理上的准备。

乐曲的第二大段，是兴高采烈的快板段落，情绪明朗欢快，描绘了新中国成立初期到处出现的那种庆贺翻身解放的欢腾景象。

在钢琴由慢渐快地演奏一段十分活跃的旋律，完成大二度转调的过渡之后，二胡在新的调性(A 徵调式)上出现对比鲜明的音调。

（乐谱）

$\dot{5}$　$\dot{6}\dot{1}$｜$\dot{5}\dot{6}\dot{5}\dot{3}$｜$\dot{2}.$　$\dot{5}$｜$\dot{2}.$　0｜$\dot{5}\dot{5}\dot{6}\dot{1}$｜$\dot{5}.\dot{6}\dot{5}\dot{3}$｜$\dot{2}.$　$\dot{5}$｜

$\dot{2}.$　0｜$\dot{5}\#\dot{4}\dot{3}\dot{2}\dot{5}$｜$\dot{5}\#\dot{4}\dot{3}$　$\dot{2}\dot{5}$｜$\#\dot{4}\dot{5}\dot{2}\dot{5}$｜$\dot{2}\dot{5}$｜$\dot{1}.$　$\dot{3}\dot{2}$｜$\dot{1}.$　$\dot{5}$｜

$\dot{5}\dot{5}\dot{2}\dot{5}$｜$\dot{2}\dot{5}$　5｜$1\,7\,1\,\dot{2}$｜$1\,1\,\dot{2}\,7$｜$6\,6\,7\,6\,5$｜6　$\dot{5}.$　$\dot{6}$｜

$\#\dot{4}\dot{5}\dot{2}\,7$｜$6\,6\,7\,6\,5$｜$6$　2｜$5.$　6｜5　$-$｜……

这段旋律欢快流畅，一气呵成，犹如激动人心的心情难以压抑一样。它采用民间锣鼓的节奏音型，既热烈，又亲切，恰到好处地表达了人们翻身做主人的自豪与喜悦。随着音乐的逐段展开，气氛更加炽烈，把乐曲推向高潮。

在旋律手法上，作者在充分利用专业技巧的同时，广泛采用我国传统的民间音乐和戏曲音乐的一些创作手法，使音乐不断地展开。例如以下这段音乐显然受到戏曲音乐的影响。

（乐谱）

$0\,5\,3\,\dot{2}\,\dot{2}$｜$0\,5\,1\,\dot{2}\,\dot{2}$｜$0\,5\,3\,\dot{2}\,\dot{2}$｜$0\,5\,1\,\dot{2}\,\dot{2}$｜$0\,5\,3\,\dot{2}\dot{3}\dot{2}\dot{1}$｜$\dot{2}\dot{3}\dot{2}\dot{1}\,\dot{2}\dot{3}\dot{2}\dot{1}$｜

$\dot{2}\dot{2}\,\dot{2}$｜$\dot{2}\dot{2}\,\dot{2}$｜$\dot{2}\,\dot{2}\dot{2}$｜$\dot{2}\,\dot{2}\dot{2}$｜$\dot{2}$　5｜$\dot{2}$　5｜$\dot{5}\dot{1}$　$-$｜$\dot{1}.$　7｜

$6765\,6765$｜$6765\,6765$｜$6\dot{5}6\,6\dot{5}6$｜$6\dot{5}6\,6\dot{5}6$｜$\dot{1}$　$\dot{1}\#\dot{4}$｜$\#\dot{4}\dot{5}\,5$｜……

乐曲的华彩乐段则是借鉴西洋音乐作曲技巧而运用的表现手法，它起到承上启下的作用。这段音乐在节奏上具有自由伸展的特点，进一步抒发了作者内心的激情，似乎是对家乡面貌发生翻天覆地变化的无限感慨和由衷的喜悦，具有浓郁的抒情气息。这段音乐由于成功地运用了戏曲音乐中的托腔手法，民族特色甚为鲜明，二胡的演奏技巧也得到了充分的发挥。

乐曲的第三大段是第一大段的变化再现，其变化主要体现在速度、力度、调式等几个方面。由于运用原呈示的音乐素材，音调"似曾相识"，给人以一种首尾连贯的完整感。又因速度加快，力度增强，由小调色彩变为以大调特征为主，使音乐面貌焕然一新，表现出一种明朗、豪迈、壮阔的气派，抒发了豫北地区人民对建设新生活的信心和对更加美好的未来的向往。乐曲最后结束在辉煌而稳定的G宫调式上。

独奏欣赏6：姑苏行

[作品简介]

《姑苏行》是江先渭根据昆曲音乐和江南丝竹音调改编的一首具有典型江南地区音乐风格的笛子独奏曲。这首乐曲优美典雅，婉转悠扬，表现了我国历史古城苏州的秀丽风光和人们游览时的喜悦心情。

《姑苏行》是用曲笛演奏的乐曲。曲笛流行于我国南方地区，因用于昆曲伴奏而得名，音色柔美、清亮。演奏时，那轻柔如歌的行板和流畅自如的小快板犹如一股清泉从人们心田缓缓流过，具有沁人心脾的艺术魅力。

[欣赏提示]

乐曲是带引子的三部曲式。

引子是节奏比较自由的散板段落，旋律缓慢而从容，具有较大的起伏。

1=G

```
1 - - 23 | 5 - - 53 | 1 - - 23 | 1261 5635 2312 1261 ∨ |
5 - 4 - | 5454 5454 4. 5 | 3 562. 3 | 6 5 1 - | ……
```

这段旋律高音华丽流畅，低音低回婉转，音调悦耳，意境含蓄。

第一段的行板旋律含有一种内在的音乐美，它具有昆曲缠绵柔美的风格特色。

```
1 126 15 - | 3 - 3 2 | 1 123 2 5 7 | 6 - 6 5 |
231 615 | 3 5 5612 | 6 5 1624 | 3. 2356 1 |
2312 6156 | 3653 1656 | 2 1 | 3 6156 35 |
2 - 2 1 ∨ | 25 3 65 | 1 - - 0 | ……
```

这段曲调在音色表现上十分纯净幽雅，加上这里运用韵味十足的古老昆曲音调，使人获得一种古色古香、典雅愉悦的美感享受。

中段是小快板，旋律细腻、流畅，在连续进行中间有短暂的休止音符加以断句，使得音乐具有抑扬顿挫的效果。忽而上行、忽而下行的旋律也恰如波浪起伏，给人以十分畅快的感觉。

```
‖ 5632 5356 | 1613 231 | 0 3 2321 | 6123 1216 | 5612 6165 | 3561 5653 |
2532 161 | 0 3 212 | 0 23 535 | 0 56 1613 | 2321 6123 | 1216 5612 |
6165 3561 | 5. 6 5653 | 2. 3 5165 | 4. 5 321 | 2321 6122 | ……
```

曲笛在演奏这段旋律时经常运用圆润的连音及江南丝竹中常用的加花奏法，使音乐具有一泻千里的气势，犹如人们游园登山、游览名胜时喜不自禁的心情。

　　第三段音乐是第一段的变化再现，速度较慢，前半段在旋律和情绪上均有所发展，结尾部分则与第一段的终止旋律完全相同。这在我国民族音乐中称为"合尾式"，能给人们以统一和谐的印象。这一段行板把人们的想象带到了悠然从容的意境之中，特别是在对比之后重新再现，令人产生一种艺术上的满足感。乐曲结尾音在袅袅余音中消逝，使人对美丽的姑苏风光悠然神往。

独奏欣赏7：思乡曲

[作者简介]

　　马思聪(1912—1987 年)出生在广东省海丰县。3 岁时在外祖母家听过唱片后就能哼唱。7 岁时第一次接触的乐器是风琴。1922 年，马思聪在法国留学的哥哥因脚伤回国休养时把带回的一把小提琴送给他，他立即被小提琴精致的造型和美妙的声音所吸引，从此与这件乐器结下了不解之缘。1923 年冬天，年仅 11 岁的马思聪告别父母，随大哥来到法国巴黎。起初的一年多随私人学琴，前后换了 4 个老师。在这期间他还写了《楚霸王乌江自刎》、《月之悲哀》两首小提琴独奏曲，这是他的处女作。为了能够接受系统的音乐基础和语言教育，1925 年马思聪离开巴黎进入南锡音乐院学习，除了主修小提琴外，还系统地学习了音乐基础理论、视唱练耳、钢琴、单簧管等课程。第一年总考，马思聪演奏了帕格尼尼的一首协奏曲，获最优二等奖。为了准备投考欧洲著名学府巴黎音乐学院，马思聪请巴黎国立歌剧院小提琴独奏家奥别多菲尔给他进行指导。奥别多菲尔异常兴奋，称赞这个东方少年的音乐表现力非常好，同时指出了马思聪在技术方面的错误和不足。在奥别多菲尔的指导下，马思聪经过刻苦练习，进步很快。1927 年秋天，马思聪考入了巴黎音乐院布舍利夫(Bouehefif)教授领导的提琴班，成为第一个考入该院的中国人。

　　1929 年，17 岁的马思聪已经学有所成，并被法国的一些报纸誉为"中国音乐神童"。同年 2 月，马思聪的小提琴学习已告一段落，于是趁机回国省亲。在国内停留期间，曾应邀在广州、香港、上海、南京等地登台表演，一展身手，受到了热烈的欢迎。特别是新闻界对这位第一个在巴黎专攻小提琴的年轻音乐家表现出了极大的关注与热情，仅上海的《申报》从 1929 年 10 月到 1930 年 1 月短短的三四个月间，就对他在上海期间的演出情况连续作了 16 次报道。当时南京的《中央日报》也对马思聪的演奏给予了高度的评价："神技一奏，全场屏息凝听。其顿挫抑扬，令人神志飘逸。"在上海演出期间，马思聪还与工部局交响乐队合作演出了柴可夫斯基的协奏曲，成为第一个在该乐队演奏的中国人。在马思聪回国期间所举行的演奏会中最重要的就是 1930 年 1 月 6 日晚举行的告别音乐会。它不仅是有史以来第一次由中国小提琴家担任演奏的音乐会，而且还是有史以来第一次对中国老百姓开放的音乐会，也是有史以来第一次以中国音乐家命名的音乐会。

　　马思聪是我国现当代著名小提琴家、作曲家、音乐教育家。在其半个多世纪的音乐生涯中，他不断汲取音乐创作的方法和经验，为开创中国小提琴创作的发展投入了自己的毕生精力，创作了大量起点高、民族风格鲜明，能并多方发挥小提琴演奏技巧的各类作品，

涉及多种音乐体裁，为中国小提琴音乐事业的发展做出了巨大贡献。

[作品简介]

1937 年，马思聪创作了《内蒙组曲》(原名《绥远组曲》)和《第一回旋曲》(原名《绥远回旋曲》)。其中《内蒙组曲》包括三个乐章，第一乐章《史诗》、第二乐章《思乡曲》、第三乐章《塞外舞曲》，分别采用康定情歌《跑马溜溜的山上》、内蒙古民歌《城墙上跑马》和第三乐章《虹彩妹妹》的音调进行创作。马思聪在民歌的基础上，充分发挥了他的艺术想象力，成就了这部中国小提琴音乐文献中的精品。其中的《思乡曲》是最脍炙人口的名篇。

[欣赏提示]

《城墙上跑马》是一首具有浓郁民族风格的内蒙古民歌，它表现了漂泊在外的青年对故乡、对亲人的思念之情。马思聪选择这样的民歌作为《思乡曲》的主题，既是战乱年代人民生活的真实写照，也是有感而发的自然流露——作为一个曾经长期留洋在外的年轻艺术家，他对思乡之情是有着深切的感受的。不幸的是 30 年之后的 1967 年，马思聪在"文革"中被迫出走异国他乡，而且一去不回，客死异国，备尝思乡之苦，"优美"的《思乡曲》不期成了马思聪一生辛酸的隐喻。

城墙上跑马

《思乡曲》包括五个段落，后四段都与以《城墙上跑马》为基础的主题段有或多或少的联系。根据联系程度的大小，作品在整体结构上整合为结合变奏原则的复三部曲式。呈示部为三段式。旋律与原基本民歌相同，并反复了一遍。作曲家只是在其中添加了几处装饰音，使旋律在性质上更加"器乐化"，在情绪上更加优美动人。尤其值得一提的是，民歌是有歌词的，而词又是有四声的，马思聪在弓法与指法的设计上，反映了这首民歌的声腔特征。《城墙上跑马》第一句的"头"字是阳声，用大二度上行滑指。第二句的"抖"字是上声，也作一样处理，而不像演奏欧洲古典风格的装饰音一样用 1、2 指。第二段是第一段的引申，作曲家甚至用一个终止式将第一段的结束与第二段的开头紧紧地衔接在一起。第二段的旋律进入中低音区，情绪缠绵幽怨。这段旋律的部分音调片段与第一段相同。第三段也是呈示部的变奏再现部分，旋律线条起伏幅度扩大，第一段中平稳流畅的级

进音调，被激昂奔放、气息宽广的跳进音调所替代，在伴奏声部激动不安的音型衬托下，音乐时而悲壮高亢，时而低吟轻哦，传达了强烈的感情。但是在材料上，第三段比第二段与主题段有着更为广泛的联系——主要表现在骨干音的完全相同，从而具有一定的再现功能，并使前三个段落聚合为一个相对独立的整体。

第四段是复三部曲式的中部，音乐建立在明朗的 E 大调上，轻松愉悦的旋律驱散了呈示部中阴暗的小调色彩，给人以豁然开朗之感，好像游子梦回故乡充满阳光的原野，嗅着那熟悉的泥土气息，沉醉在亲人中间，心里充满着对美好生活的渴望。这部分是全曲感情发展的最高潮。第五段是缩减的再现部，只变化再现了第一段的材料。随后音乐又回到了原来的调性，苦难的现实使音乐蒙上了一层阴暗的雾影。作品结束在不协和、不稳定的小七和弦上，意犹未尽，惆怅绵绵。

独奏欣赏8：吉卜赛之歌

[作者简介]

萨拉萨蒂(Pablo De Sarasate)1844 年 3 月 10 日生于潘普洛纳，1908 年 9 月 20 日去世于法国比亚利茨，著名西班牙小提琴家、作曲家。萨拉萨蒂出身于一个贫寒家庭，父亲是一个军乐队长和小提琴手。他 5 岁开始跟父亲学习小提琴，8 岁起即经常表演，10 岁到马德里师从萨埃斯。在一次偶然的机会被召到宫廷演奏，获得女王的欣赏，得到了一笔奖学金去法国留学。1856 年到巴黎音乐学院在阿拉尔教授班上学习小提琴，在列柏班上学习和声、作曲；1859 年结业时获得小提琴、和声、视唱三个学科的头等奖，这是该院有史以来学生学习成绩的最佳纪录。离开巴黎音乐学院后即开始了长期的旅行演出活动，足迹遍及五大洲，直到 1870 年才回法国，在巴黎举行一系列音乐会，这时他已经是世界闻名的音乐家了。1876 年在维也纳演出获得很大成功。由于他的演奏风格与德国学派的大师约阿希姆完全不同，在作品的解释上也有分歧，乐坛上曾有过争议，因此他这次在维也纳的成功演出就特别令人注目。萨拉萨蒂的演奏轻盈飘逸，细致精美，音色甜润纯净，犹如一股清

泉沁人心脾。他揉弦的幅度较大，对琴弓的压力很小。他的技术极好，在高把位的音准极佳，无论多么复杂的乐曲，他奏来都轻松自如。弗莱什对他有这样的评价："音色入耳，委婉如歌；技巧完美，刻画精致，代表着完全新型的小提琴演奏家。"他一生积极选择新的音乐作品，对小提琴艺术的发展有着重大影响，有许多小提琴曲都是专为他作的，如拉罗的《西班牙交响曲》和《f 小调小提琴协奏曲》、圣桑的第一和第三小提琴协奏曲《引子与回旋随想曲》及《哈瓦涅兹》、布鲁赫的《苏格兰幻想曲》和《第二小提琴协奏曲》、约阿希姆的《变奏曲》、维尼亚夫斯基的《第二小提琴协奏曲》、德沃夏克的《玛祖卡舞曲》等。萨拉萨蒂本人也创作过许多精彩的小提琴乐曲，如《引子与塔兰泰拉舞曲》、《吉卜赛之歌》、《卡门主题幻想曲》以及大量的西班牙舞曲等，都曾经风靡一时，至今仍是小提琴家们经常演奏的曲目。那些富有民族风格的作品对后来的西班牙作曲家有深远的影响，对西班牙民族音乐的发展起到了很大的促进作用。他的出生地潘普洛纳有一所"萨拉萨蒂博物馆"，珍藏着他遗留下的作品手稿和名贵小提琴以及他历年赠送给故乡的许多纪念品。

[欣赏提示]

吉卜赛是一个带有传奇色彩、酷爱自由的流浪民族，常以卖艺、算卜为生。他们宁肯风餐露宿，四处漂泊，也不愿放弃这种世代相传的生活方式。其音乐也十分形象地反映出这一民族性特征，既渗透着悲哀和宿命的意识，又充满着坚韧顽强、放荡不羁的精神。作者的故乡西班牙也有不少吉卜赛人及其音乐，所以他能较深入地掌握吉卜赛音乐的本质。《吉普赛之歌》(作品 20)系根据他在布达佩斯旅行期间所听几首吉卜赛旋律而作。乐曲共分四个部分。①引子，中速。一开始就用小提琴 G 弦拉出悲剧性的主题。

$$\underline{0\ 3}\ \underline{6\ 7}\ |\ 1\ \ -\ \ 7\ \ \underline{6\ \#5}\ |\ 6\ \ -\ \ 6\ \ \cdots\cdots$$

保持着内在的紧张度。②慢板，速度自由。华彩段模仿匈牙利民间弹拨乐器基塔琴，颇具特色。③速度更慢。原是一首匈牙利吉卜赛歌曲，经作者妙手点拨，现已成了世界上最美的小提琴旋律之一。感情悲痛欲绝，深刻地揭示出吉卜赛人的命运悲剧。④非常活泼的快板。乐曲突然转入粗犷、豪放的舞曲，与第三部分形成强烈的对比，象征着吉卜赛人性格的另一方面——永不衰竭的生命力。

$$\underline{\dot{2}\ \dot{2}}\ \underline{6\ 6}\ |\ \underline{\dot{2}\ \dot{2}}\ \dot{3}\ \ |\ \underline{\dot{2}\ 1}\ \dot{1}\ \ |\ \underline{\dot{2}\ 1}\ \ |\ \underline{\dot{3}\ \dot{2}\ 1\ 3}\ \underline{\dot{2}\ 1\ 7\ 2}\ |\ \underline{1\ 7\ 6\ 1}\ \underline{7\ 6\ \#5\ 7}\ |\ \underline{6\ 3\ \#4\ 5}\ \underline{6\ 6}\ |$$

独奏欣赏 9：牧童短笛

[作品简介]

《牧童短笛》是作曲家贺绿汀的钢琴独奏曲。创作于 1934 年，全曲短小精致，形象鲜明，旋律优美生动，具有田园风味和浓郁的江南地方色彩。巧妙的复调写法，使它独树

一帜。这首作品曾获欧洲著名作曲家齐耳品先生在我国征集的具有中国风格的钢琴作品的头奖。该曲曲名原为《牧童之笛》，后根据我国流传的歌谣"小牧童，骑牛背，短笛无腔信口吹"之句，改为《牧童短笛》。

[欣赏提示]

《牧童短笛》的结构严谨，是带再现的单三部曲式。第一乐段，徵调式，4/4 拍子，速度徐缓，旋律宁静悠扬，以二声部复调的写法，使旋律此起彼伏，连绵不断，犹如两个牧童，倒骑在牛背上，手拿竹笛，在田野里纵情对歌，构成一个优美抒情的画面。它很自然地使人们联想到我国民歌《小放牛》的音乐形象。

第一乐段由六个乐句组成，每句四小节，右手弹奏的主旋律多用重复、发展的手法，节奏多变，旋律富有流动性；左手弹奏的对位声部，旋律风格统一，具有相对的独立性。句尾呼应性旋律的进行，使音乐连贯而又有起伏，它有时在低音区采用不同的节奏，与高音区的主旋律遥遥相对，显得生动活泼；有时与主旋律音区接近，节奏相仿，音色融合；有时音乐显得宁静抒情，别有意境。作者把对位的技巧运用于民歌性的旋律，构成特殊的风格。

第二乐段，宫调式，2/4 拍子，采用主调和声的写法，右手高音部是活泼、流畅的旋律，左手低音部是跳跃、节奏性的伴奏，构成了一段快速、热烈、舞蹈性的音乐，与前段形成鲜明的对比。旋律采用动机模进的发展手法，是三个乐句的反复，每句四小节，第一乐句在 G 宫调，第二乐句转入 D 宫调，第三乐句转入 A 宫调，后转入 G 宫调，频繁的转调，使这段音乐具有丰富的色彩变化。

第三乐段是第一乐段的完全再现，曲调稍加装饰，使音乐显得更加流畅、紧凑、欢快。最后乐声渐弱，结束在明亮的高音区，给人以诗意未尽的深刻印象。

独奏欣赏 10：月光奏鸣曲

[作者简介]

贝多芬(Ludwing van Beethoven，1770—1827)德国作曲家，维也纳古典乐派代表人物之一。贝多芬的父亲是波恩宫廷乐团的男高音歌手，他为了使孩子成为莫扎特式的音乐神童，从 4 岁起就迫使小贝多芬学习小提琴和钢琴。贝多芬 12 岁就当上宫廷剧场首席小提

琴师和教堂主力风琴师。贝多芬童年时期第一个真正的教师是聂耶菲,这位精通作曲技术、富有音乐知识素养的音乐家为贝多芬的艺术成就奠定了基础。在老师的帮助和劝告下,贝多芬于1787年到维也纳向莫扎特学习作曲,但因母亲生病返回故乡。1792年贝多芬得到海顿的帮助,第二次来维也纳并定居。在此期间他向许多音乐名家学习,艺术上进步飞快。1795年首次公演后,获得了卓越钢琴家和作曲家的荣誉。1827年3月26日病逝于维也纳。

贝多芬早年曾受"启蒙运动"和法国资产阶级革命的影响,向往"自由、平等、博爱",憎恨封建压迫,这些进步思想在他早年的作品中已有所反映。

贝多芬在维也纳最初10年中的音乐作品,已表现出充分的成熟,著名的有《c小调奏鸣曲》("悲怆")、《#c小调奏鸣曲》("月光")、《第二钢琴协奏曲》和《A大调小提琴奏鸣曲》("克罗采")等。1803—1814年是贝多芬在创作上产量最多的时期。这一时期的作品,在构思的广阔、思想的深刻、形式的雄伟等方面,都有显著的成就,如《第三交响曲》("英雄")、《第五交响曲》("命运")、《第六交响曲》("田园")、歌剧《费德里奥》、序曲《爱格蒙特》及《f小调奏鸣曲》("热情")。

1815年后,由于梅特反动统治的猖狂,加上兄弟的死亡及完全失去听觉的不幸,使贝多芬精神上遭受重大的打击,这时他很少写作。但1819年起他又重新燃起创作的热情,写下了一系列有分量的大型作品,最杰出的如《第九交响曲》("合唱")和《庄严弥撒》等。

贝多芬的创作继承和发展了德国音乐的优良传统,他以毕生的精力为世界文化艺术做出的卓越贡献,对于19世纪以后欧洲音乐事业的发展具有深远的影响。

[作品简介]

《月光奏鸣曲》原名《#c小调奏鸣曲》,写于1801年,接近于贝多芬创作的成熟时期。该曲当初并无"月光"之题,它之所以被称为《月光奏鸣曲》,是由于德国诗人路德维希·莱尔斯塔勒把该曲的第一乐章比作瑞士琉森湖上的月光而得名。从此,作曲家在月光下即兴演奏的种种传说就流行起来。实际上触动贝多芬创作的不是皎洁如水的月光,而是贝多芬与朱丽叶·琪察尔迪第一次恋爱失败后的痛苦心情。朱丽叶是伯爵的女儿,跟贝多芬学弹钢琴,他们两人真心相爱,但由于门第鸿沟,相处一年便分手了。爱情曾在贝多芬暗淡的心房投下一道阳光,使他感到"人生若能活上一千岁,有多么美妙"。贝多芬在遭受这个沉痛的打击之后,把由封建等级制度造成的内心痛苦和强烈的悲愤全部倾泻在这首感情激动、炽热的钢琴曲中,并以此曲题名献给朱丽叶·琪察尔迪。

贝多芬标记着该曲是"幻想曲式奏鸣曲",指出了这部作品的自由、即兴的性质,其突出表现是打破了一般古典奏鸣曲快慢快各乐章的结构布局。全曲共三个乐章:第一乐章用慢板代替了奏鸣曲式的快板;第二乐章是小快板;第三乐章是激动的快板。

[欣赏提示]

第一乐章,单三部曲式,#c小调,2/2拍子,和缓的慢板。这个充满柔情、沉思和哀痛的乐章,与"月光"这个富于诗意的标题,紧密地联系着。乐曲由柔弱的不绝如缕的三

连音开始。

$$\underset{3}{\overset{3}{\;}}\;6\;1\;\;3\;6\;1\;\;3\;6\;1\;\;3\;6\;1\;\;|\;\;\textit{%}\;\;|\;\;4\;7\;2\;\;4\;7\;2\;\;4\;6\;1\;\;4\;6\;1\;\;|\;\cdots$$

　　在平静、清晰的和声背景上，出现一支如歌般的主题旋律，仿佛是一边沉思、一边喃喃自语地倾诉蕴藏在内心的忧伤，并通过音区、和声、节奏的变化，细腻地展示出作者心情的波动。

$$\underline{3\cdot3}\;|\;3\;-\;-\;\underline{3\cdot3}\;|\;3\;-\;4\;-\;|\;3\;-\;2\;5\;|\;1\;0\;0\;0\;|\;\cdots$$

　　在本乐章中占优势的内心的悲哀，并不排斥其他情绪的表达，如隐藏在内心的激动、悲痛中的幻想等，这一乐章所表达的情感是十分丰富而深刻动人的。

　　第二乐章，复三部曲式，^bD 大调，2/4 拍子，小快板。

　　在悲哀、沉思的第一乐章与激动的第三乐章之间，插入了优雅、轻盈、具有谐谑曲性质的第二乐章。它是第一、三乐章的纽带，缓和了第一乐章的忧郁气氛。李斯特形容这一精巧的乐章是"开在两座悬崖中的一朵小花"。

　　第一部分是由同一主题及其变奏发展成的单二部曲式。

$$\dot{1}\;|\;7\;-\;6\;\dot{2}\;0\;|\;7\;0\;6\;|\;5\;0\;4\;|\;3\;-\;2\;|\;5\;0\;4\;|\;3\;0\;2\;|\;\dot{1}\;\cdots$$

　　中部也是单二部曲式，主题仍建立在原 ^bD 大调上，其调性布局是极少见的。右手贯穿到底的切分节奏所形成的重音与左手低音区有力的节拍重音交替出现，突出了谐谑曲的幽默感。

$$\begin{array}{l}3\;|\;3\;-\;4\;\;4\;-\;2\;|\;2\;7\;5\;|\;\dot{1}\;3\;3\;|\;3\;-\;4\;\;4\;-\;4\\0\;|\;\dot{1}\;-\;\dot{2}\;-\;|\;\dot{4}\;-\;|\;3\;-\;|\;\dot{1}\;-\;\dot{2}\;-\end{array}$$

　　第三乐章，奏鸣曲式，#c 小调，4/4 拍子，急板。

　　这一乐章是全曲的重心，表现了作品内部的冲突，许多鲜明的音乐形象的对立和斗争，都统一在急速的运动中。

　　激动升腾的主部，以十六分音符的分解和弦，从低音区急速上升到高音区，热烈狂暴的乐思，犹如奔腾的怒涛，无所顾忌地向前冲，充分显示了贝多芬作品中所特有的威力，表现了贝多芬那种追求人生真谛的渴望和那与命运搏斗的无畏精神。

$$0\;3\;6\;1\;\;3\;6\;1\;3\;\;6\;1\;3\;6\;\;1\;3\;6\;1\;\;|\;3\;6\;1\;3\;\;6\;1\;3\;6\;\;\dot{1}\;3\;6\;1\;\;3\;3\;|\;\cdots$$
$$0\;3\;5\;7\;\;3\;5\;7\;3\;\;5\;7\;3\;5\;\;7\;3\;5\;7\;\;|\;3\;5\;7\;3\;\;5\;7\;3\;5\;\;7\;3\;5\;7\;\;3\;3\;|\;\cdots$$

非常明显，作为第一乐章的基础的分解三和弦，在这里却成了末乐章主部主题的核心，这样，便在音调、调式和和声方面保持了奏鸣曲的统一性。

感情的激流不断奔腾，直到高潮的延长号处终于松了一口气。随后，在#g 小调上出现了 4/4 拍子旋律式的副部主题。

副部开始时，是一段意志坚强、热情奋发的朗诵音调，它像发自内心的申诉，与非旋律性的主部形成了鲜明的对比。但是汹涌澎湃的主部把副部也逐渐卷入了它的激流，最后朗诵的音调终于在急速的进行中被吞没了。

呈示部的结尾部以重复的、急骤的和弦式进行，音区的对照、弱与强的激烈地更替，造成全呈示部的紧张性(下例①)，这种紧张性直到呈示部的末尾才用几个楚楚哀伤的结束句(下例②)缓和下来(#G 小调，4/4 拍子)。

进入展开部之后，又掀起了戏剧性发展的新浪潮。呈示部的两个主题都依照顺序加以发展，彼此交错展开。主部压缩了，副部分裂成一些单独乐句，在高低音部交替出现，并进行调性变换，加强了朗诵音调的表现力。在结尾，持续的属音逐渐消失的音响，使人感到短暂的宁静，这是在预示着戏剧性新高潮(再现部)的到来。

在展开部结尾最弱音平静以后，主部又猛烈地再现出来，再现部中省略了连接部，紧接着就是副部的再现。

结束部较为庞大，好像是第二展开部，内心斗争的戏剧性、狂暴猛烈的激动在这里达到了全曲的高潮。

贝多芬的《#c 小调奏鸣曲》，思想内容充实，形象生动，个性鲜明，布局大胆富有创造性，具有动人的音响效果。它深刻地展示了作者内心的矛盾、痛苦和斗争，表现了坚强的意志和力量，从而给人以精神上的鼓舞和高尚的美的享受。

独奏欣赏 11：热情奏鸣曲

[作品简介]

这首乐曲产生于贝多芬创作上的成熟时期(1804—1806)。1804 年，贝多芬的心情十分沉重，他最初对拿破仑寄予希望，认为他是个从君主暴政统治下争取解放而斗争的人民英雄。但就在这一年，拿破仑取得政权后，竟宣布自己为帝王，这使贝多芬大为震怒。从此，他清楚地认识到：自由必须由人民自己去争取。也就在这时，贝多芬耳聋加剧，但这

并没有使他意志消沉，他仍继续顽强地进行斗争。这种精神，在他的《热情奏鸣曲》中得到了深刻的反映。

关于《热情奏鸣曲》的内容，贝多芬在回答他的学生时说道："你去读莎士比亚的《暴风雨》吧！"莎士比亚的《暴风雨》表现了人们战胜大自然的智慧、意志和力量。可见，贝多芬的这部作品带有明显的哲理性，它充分表现了贝多芬一生所致力于反抗暴政和权贵的艰苦卓绝的斗争。全曲充满了热情奔放的感情、百折不挠的意志和无畏的英雄主义气概，被评论家比作"火山的爆发"、"火山般的奏鸣曲"。

贝多芬对这部作品是很满意的。据他的学生车尔尼回忆，作曲家认为这是他最好的一首钢琴奏鸣曲。实际上它也是世界音乐中最伟大的作品之一，与他的雄伟的交响曲相比，毫不逊色，正像"孟布兰峰高耸在阿尔卑斯山上"。(罗曼·罗兰语)

列宁非常喜爱这首奏鸣曲，他曾说："我不知道有没有比《热情奏鸣曲》更好的东西了，我简直每天都想听它。这真是奇妙而非凡的音乐。我常常用自豪的，也许是幼稚的心情想，人能创造出什么样的奇迹啊！"

[欣赏提示]

"我看到他怎样向冰峰冲去，

和那狂风巨浪搏斗；

他勇敢地击退了敌人，

用胸膛迎接他汹涌的波涛。"

这几行摘自莎士比亚《暴风雨》的诗句，可作为欣赏这首奏鸣曲的导线。

全曲共分三个乐章。

第一乐章，本乐章是奏鸣曲式结构，f 小调，12/8 拍子，很快的快板。全部第一乐章，都是由主部阴晦、悲剧性的主题发展而成的。这个主题是由两个紧密联结又有戏剧性对立的动机组成，前半部分表现出压抑的情绪，后半部分表现出对光明的渴望。

$$3 \; | \; \overset{\cdot}{3} \underline{\overset{\cdot}{3} \overset{\cdot}{1}} \; | \; \overset{\cdot}{6} - - \overset{\cdot}{6}. \; \overset{\cdot}{1} \; \underline{\overset{\cdot}{1} \overset{\cdot}{3}} \; | \; \overset{\cdot}{6}. \; \overset{\cdot}{1} \; \underline{\overset{\cdot}{1} \overset{\cdot}{3}} \; \overset{\cdot}{6}. \; \overset{\cdot}{6}. \; | \; \overset{\cdot}{3}. \; \overset{\cdot}{3} \; {}^{\#}\overset{\cdot}{4} \; \overset{\cdot}{4}. \; \underline{\overset{\cdot}{4}. \overset{\cdot}{3}} \; {}^{\#}\overset{\cdot}{5} \overset{\cdot}{4} \; | \; \overset{\cdot}{3} \; 0 \; \cdots \cdots$$

接着主题移高小二度在 ♭G 大调上重复一次，主题形象比第一次出现时有些明朗了。

不久，又出现了新的动机，使人很清楚地想起《第五交响曲》中的"命运敲门声"，它是阴森森的、咄咄逼人的，但却蕴含着一种不屈的性格。

$$0 \quad 0 \; \underline{\overset{\cdots}{444}} \; \overset{\cdot}{3} \quad 0 \quad 0 \quad 0 \; | \quad \cdots \cdots$$

第一个动机中 f 小调的分解三和弦的音调，以及第二个动机中类似"命运"动机的音响，虽然都非常简单，但这些因素的深刻矛盾和鲜明对照，是乐曲获得巨大发展的保证。

连接部的低音节奏型预示着副部主题伴奏织体的节奏，使主、副部衔接得非常紧密。

副部主题庄重明朗，较为安详，表现了作者对幸福生活的向往。

$$\overset{\frown}{3\ \underline{35}}\ |\ 1\cdot\ \underset{\cdot}{3}\ \underline{3\overset{\cdot}{1}}\ \overset{\cdot}{7}\cdot\ \underset{\cdot}{2}\ \underline{2\overset{\cdot}{7}}\ |\ 1\cdot\ \underset{\cdot}{\overset{\cdot}{5}}\cdot\ \underset{\cdot}{\overset{\cdot}{5}}\ \underset{\cdot}{\overset{\cdot}{6}}\ \underline{6\overset{\cdot}{4}}\ |\ 3\cdot\ \underset{\cdot}{5}\ \underline{5\overset{\cdot}{3}}\ \overset{\cdot}{2}\cdot\ \underset{\cdot}{5}\ \underline{5\overset{\cdot}{4}}\ |\ 3\cdot\ \underset{\cdot}{\overset{\cdot}{5}}\cdot\ \underset{\cdot}{\overset{\cdot}{5}}\cdot\ \cdots\cdots$$

从 ♭A 大调可以清楚地看出，副部主题在音调、节奏方面与主部主题既有密切的联系，又有鲜明的对比。副部的基础就是主部那个分解三和弦的音调，只是一个是小调一个是大调，一个是下行一个是上行，但音乐却起了质的变化，从而表现了不同的情绪。

展开部的开始是利用等音关系将 ♭A 大调的主音作为 E 大调的第Ⅲ级音(#G)，直接转入 E 大调，使呈示部到展开部的连接极为自然。

在展开部中，作者将呈示部中所有主题的性格都作了更为深刻的发挥，使矛盾体现得更加尖锐。由于作品内部的动力，使展开部具有宏大的规模，展示出不可遏制的热情和尖锐剧烈的斗争，像汹涌澎湃的怒涛，掀起了壮阔的波澜。

从展开部到再现部的过渡，也在发展过程中从逻辑上做好了准备。展开部的高潮便是再现部的预告，它是用"命运"的动机为材料组成的，并且这材料直接渗入再现部。但是，在再现部中，"命运"的动机变成了一片隆隆声，显得焦急不安。现实虽然是严酷的，但作者对光明仍充满了信心。再现部被卷入热情的巨流，这巨流的力量毫不减弱地贯穿到尾声。

第二乐章是变奏曲，稍快的行板，♭D 大调，2/4 拍子。

众赞歌式的淳朴的主题是第二乐章的基础，它充满了内在的善良，也非常严肃。

$$\|\ \underset{\cdot}{5}\ \underset{\cdot}{6}\ |\ \underset{\cdot}{5}\cdot\ \underset{\cdot}{\overset{\cdot}{6}}\ \underset{\cdot}{5}\ \underset{\cdot}{5}\ |\ \underset{\cdot}{5}\ -\ |\ 1\ 1\ |\ 1\cdot\ \underset{\cdot}{1}\ 1\ 7\ |\ 1\cdot\ \qquad\qquad \overset{\frown}{0}\ \|$$

$$\|\ 1\ 4\ |\ 1\ 4\ |\ 5\ \underline{5\cdot4}\ |\ 3\cdot\ \underline{4}\ \underline{5\cdot43\cdot2}\ |\ 1\ 4\ |\ 1\cdot\ \underset{\cdot}{6}\ |\ 5\ 5\ |\ \underline{5\cdot43\cdot2}\ \underset{\cdot}{1}\ 0\ \|$$

在这主题的后面，跟着出现了三次变奏。逐渐加速的进行与一次比一次活跃的节奏，改变了主题严肃的性格而变得更加温柔亲切。在变奏曲的末尾，又恢复了主题的基本样子，但通过音区的对照，戏剧性更加强了。最后，主题还没奏完，便突然被好像是不祥预兆的减七和弦的音响打断。这个和弦为第三乐章提供了基础。

第三乐章是奏鸣曲式，不过分的快板，f小调，2/4 拍子，与第二乐章紧接在一起。

在引子里响起了战斗呼号般的军号声。

$$\mathit{ff}$$
$$4\cdot\ \underset{\cdot}{4}\ |\ 4\cdot\ \underset{\cdot}{4}\ |\ \underline{4\cdot4}\ \underline{4\cdot4}\ |\ \underline{4\cdot4}\ \underline{4\cdot4}\ |\ 4\ \underline{0\overset{\cdot}{4}3}\ |\ \underline{23\overset{\cdot}{2}1}\ \underline{7176}\ |\ \#5\ \underline{043}\ |\ \underline{23\overset{\cdot}{2}1}\ \underline{7176}\ |\ \#5\ \cdots\cdots$$

那强奏而没有解决的连续减七和弦，造成了紧张、不安的气氛。紧接着出现了由高到低、由弱到强快速旋风似的走句，引出了急速奔腾的主部主题，其炽烈的斗争激情，犹如狂涛一泻千里，势不可挡。

$$\underline{0361}\ \underline{3432}\ |\ \underline{1217}\ \underline{6716}\ |\ \underline{0361}\ \underline{3432}\ |\ \underline{1217}\ \underline{6716}\ |\ \underline{04♭72}\ \underline{4543}\ |$$

$$\underline{2321}\ \underline{♭7176}\ |\ \underline{\#5675}\ \underline{6716}\ |\ \underline{7127}\ \underline{5675}\ |\ \underline{6361}\ \underline{3432}\ |\ \underline{1217}\ \underline{6716}\ |\ \cdots\cdots$$

副部主题转入 c 小调，以三度平行上下进行的音调与强有力的节奏相结合，表现出作者在困苦中顽强抗争的坚毅性格。

$$4 \cdot \underline{3} \mid 2 \; \widehat{3} \mid 4 \cdot \underline{3} \mid 2 \; \widehat{3} \mid 4 \cdot \underline{3} \mid 2 \; \dot{1} \mid 7 \; 6 \mid 6 \; 6 \mid {}^{\#}2 \; {}^{\#}4 \mid 3 \; - \mid$$

$$2 \cdot \underline{\dot{1}} \mid 7 \; \dot{1} \mid 2 \cdot \underline{\dot{1}} \mid 7 \; \dot{1} \mid 2 \cdot \underline{\dot{1}} \mid 7 \; 6 \mid {}^{\#}5 \; {}^{\#}4 \mid {}^{\natural}4 \; 3 \mid 2 \; - \mid 1 \; 7 \mid$$

在展开部，使用的是主部主题的材料，在 ♭B 小调上由微弱的力度逐渐加强，好像挫败之后准备再战(见下例①)。接着旋律进一步表现了作者对幸福生活的热烈向往和内心的激动(见下例②)。

① $6 \; \dot{1} \mid \underline{34} \underline{32} \mid \underline{\dot{1}} \underline{2} \dot{1} 7 \; 6 \underline{7} \dot{1} 6 \mid 0 \; 6 \dot{1} \mid \underline{34} \underline{32} \mid \underline{\dot{1}} \underline{2} \dot{1} 7 \; 6 \underline{7} \dot{1} 6 \mid \cdots$

② $6 \; 3 \mid 3 \; 3 \mid 3 \; 4 \mid 4 \; 4 \mid 4 \; 3 \mid 3 \; 3 \mid 3 \; 7 \; 1 \; 2 \mid 1 \; 3 \mid 3 \mid \cdots$

展开部在这里形成了高潮。当第一主题又出现变化时，情绪时起时落，好像在力竭中奋力挣扎，音乐终于趋向沉寂，又好像是在喘息和积蓄力量。

再现部在"命运"的信号下弱奏引进。主部主题的再现，表示激烈的斗争再度爆发。贝多芬在结构布局中打破了常规，将展开部与再现部进行反复演奏，正说明了这两部分的重要性。

在结束部中，斗争达到了顶点。这里应用了新的主题，描写了伟大的胜利即将到来，鼓舞着人民继续前进。f 小调

$$6 \; - \mid 1 \; - \mid 7 {}^{\#}5 \; 3 \; 5 \mid 6 \; 3 \; 6 \; 1 \mid 7 {}^{\#}5 \; 3 \; 5 \mid 6 \; 3 \; 6 \; 1 \mid 7 {}^{\natural}5 \; 4 \; 7 \mid 3 \; 0 \mid \cdots$$

当主部主题的音型再次出现时，速度加快了，情绪奔放坚定，表现了胜利之前顽强的斗争，把英雄主义的气概推向高潮，以辉煌的胜利结束了全曲。

独奏欣赏 12：c 小调革命练习曲

[作者简介]

肖邦(Fredric Chopin，1810—1849)，波兰作曲家。1810 年 3 月 1 日弗德里克·肖邦出生于邻近华沙的热拉佐瓦·沃拉(Zelazowa Wola)的一个田庄里。父亲原是法国人，年轻时移民波兰，参加过波兰反抗异族侵略的起义，失败后一直从事教育工作。母亲出身于波兰贵族家庭。肖邦在钢琴演奏和作曲方面的高度禀赋，从小便已显露出来：6 岁起开始系统学习钢琴，7 岁时发表他的第一首作品——《g 小调波兰舞曲》(钢琴曲)，8 岁公开钢琴演奏。由于身体羸弱，肖邦到 13 岁才进学校读书，但是在此之前，他已在家里学会了各门课程。1826—1829 年，他在华沙音乐学院攻读，毕业时他平素不爱夸奖人的老师破例称他

为音乐的天才。肖邦的母亲会弹钢琴，又爱唱波兰民歌，因此，肖邦自幼便从母亲那里获得了波兰民间音乐的深刻印象。在中学和音乐学院期间，他还时常利用假期到波兰的许多地区旅行，仔细观察农村生活的各方面活动，聚精会神地倾听民间的曲调。在他家里许多文化界来客的生动谈话中，肖邦还接触到关于波兰的历史和文学艺术等方面的许多问题。他对波兰民间音乐的美质的深切体会，对他的祖国抱有的诗意之情，就是在这样的环境之下，年复一年地深深铭印在他的意识之中。1830年，由于国内政治局势动荡，肖邦听从老师和亲友的规劝，动身到国外旅行，争取在较为有利的条件下，用他的音乐为祖国服务，为祖国争得更大荣誉。但是这一去，正如他自己悲惨的预感那样，就此同他的祖国永诀了。

肖邦到维也纳后不久，便听到华沙抗击帝俄统治的"十一月起义"的消息。但是维也纳当时的政治气氛对他十分不利，波兰人时时处于被排斥的境地。因此，他决定去巴黎或伦敦，当他在1831年9月途经斯图加特时，又听到华沙又陷入俄国侵略军手里的噩耗，波兰革命失败断绝了他回国的通路。同月，肖邦到达巴黎后就在那里定居下来。

在1830和1848年两次革命之间，巴黎是当时西欧文明的中心，是许多国家的进步知识分子所向往的"革命圣地"，它在文学艺术方面的发展相对地说也比其他欧洲城市更为蓬勃。肖邦来到巴黎时还是刚过20岁的青年，但他的音乐演奏和教课活动很快给他打开了局面，获得了当时云集巴黎包括李斯特和门德尔松在内的音乐家的好评。肖邦在巴黎从19世纪三四十年代规模宏大的音乐活动中，见识了意大利和法国歌剧的多种体裁，熟悉了意大利和法国具有高度技巧的声乐艺术，了解了当代钢琴艺术的全部成就。他与同时在巴黎的音乐家如李斯特、柏辽兹、贝里尼和梅叶贝尔，德国诗人海涅，法国画家拉克洛娃的关系密切。1834年，他同门德尔松等一起沿莱茵河旅行演奏，到莱比锡又结识了舒曼。1838年，肖邦同法国女作家乔治·桑同居。在乔治·桑的文艺沙龙上，他还接触到更多的文艺界著名诗人，在这时候，他虽然置身于远离祖国的地方，但音乐唤起了他的生活回忆，复活了昔日生活的情景。早在1839年间，肖邦潜伏的肺病已开始恶化，到1847年，同乔治·桑的关系破裂，给他以致命的打击。在此之后便是他一生中最阴暗的日子，生活没有保障，1848年春虽然到过英国受到欢迎，但是他在这时的精神状态，正如他在信上所说，已经"没有任何感觉，只是拖着生活，耐心等待着自己的终场"。同年11月，肖邦带着重病回到巴黎。1849年10月17日在巴黎辞世。巴黎所有优秀的艺术家，都参加了他的葬礼并用莫扎特的《安魂曲》和肖邦的《葬礼进行曲》送他下葬。根据肖邦生前的意愿，他的一颗忠于祖国的心脏被送回华沙，葬在一所教堂里。

肖邦的创作几乎全是钢琴曲。他选择同他的天分最接近的这一领域，通过钢琴将思想感情表达到如此的深度，他为钢琴这一乐器所创造的各种体裁又是如此的完美和丰富，所有这些都令人感到：局限于钢琴这一领域，好像并不是一种缺陷。肖邦的创作大体上可以用他离开祖国的那一年作为两大时期的分界。他在1830年之前的创作，已经可以看到同波兰民间音乐的直接联系，已经形成了他自己的创作风格，但也有沿袭风靡一时的偏重技巧的传统写法，这在他的两首钢琴协奏曲和变奏曲中都有不同程度的反映。1830年之后，肖邦的创作已完全成熟，他的爱国热忱，对祖国的思念，由于希望破灭而引起的沉痛情

绪，在各类作品中都有不同程度的体现，但他的爱国思想在波兰舞曲和玛祖卡舞曲中表现得尤其突出。1838—1845 年，是肖邦最丰产的年头，他的最重要的作品，如几首叙事曲和奏鸣曲、最优秀的波兰舞曲和玛祖卡舞曲等，都是在这段时间写出的。肖邦是他那个时代最先进的思想的代表和喉舌，他的音乐同波兰民族解放运动紧密相连，发挥着富于革命性的作用，因此曾被舒曼誉为"藏在花丛中的大炮"。

肖邦共写了 27 首钢琴练习曲，即作品第 10 号和第 25 号各 12 首，还有没有作品号的 4 首。作品第 10 号又称《十二首大练习曲》，是作者献给李斯特的，《c 小调革命练习曲》为其中最末的一首。

肖邦的练习曲之所以被高度地评价，不仅仅是因为它们具有突出的技术性以及明确的教学目的，更重要的是它们都各自有其鲜明的艺术形象和思想内容，明显地表现出浪漫派钢琴风格的基本特征。所以肖邦和李斯特的练习曲不仅成为 19 世纪上半叶浪漫派钢琴技术的法典，而且至今仍是音乐会上经常演出的优秀曲目。

《c 小调革命练习曲》创作于 1831 年 9 月，这时肖邦离开祖国去巴黎，途中经过维也纳、慕尼黑，来到德国斯图加特，听到了波兰起义失败而陷于帝俄之手的消息，内心深处沸腾着剧烈的激情和愤怒。这时期，肖邦曾写过："啊！上帝，你还在吗？或者，或者你自己也是一个俄国人！"《c 小调革命练习曲》所表达的正是祖国灾难的悲痛和号召人们起来斗争等各种复杂的心情。左翼人们也将其简单地称为《革命练习曲》。

[欣赏提示]

《c 小调革命练习曲》是热烈的快板，4/4 拍子，采用了比较自由的复三部曲式。前面有 19 小节类似引子的音乐，它一开始即由一个强有力的属七和弦引出一连串由十六分音符构成的从高到低的快速走句。

这扣人心弦的激昂情绪经过三次起伏，使人振奋。

乐曲第一部分的主题子旋律出现在高音区，以丰满的八度和弦和符点节奏为特征，具有英雄、刚毅的气概。

原引子中的左手快速伴奏音型，这时转入大幅度急骤起伏的琶音。

它随着主旋律运行，犹如心潮澎湃，思绪万千。当主旋律第二次重复出现时，后面四小节旋律有所变化。

这切分的节奏与渐强的和弦以及向上的半音进行，使乐曲的情绪更为激动、高涨。

中间部分开始的八小节带有间奏的性质，由引子中 x. x | x 动机的变化与模进构成。

踏步的调性在急剧地变化，音调步步向上盘旋发展，使矛盾冲突达到高潮，后面四小节转回原调。

它表现了在感情激烈动荡之后的极度悲愤。

第三部分从引子音乐开始再现，但它的三个主要和弦都向上进行转位，主题动机加进了三连音的节奏，增强了音乐的动力和感情色彩。在第二乐段的结尾四小节糅进了中间部结尾处的材料，使音乐的结构更加统一。

不难看出，这个音调与中间部音乐有一定的联系，但紧接着在 f 自然小调上出现了全新的曲调。

作品的情绪转入了极度的悲痛中，但在低音由半音的向上和向下的盘旋快速走句，似乎又在积蓄力量，音乐又马上转回原调，终于在最后爆发出愤怒的音响，强力度地升高了三音的大主和弦引出一连串下行的快速走句，使情绪变得更明朗，大有排山倒海、势不可挡之势。最后的四个倍强力度和弦的进行与解决是那样的坚定，尤其终止在升高了三音的大主和弦上，不但使激情和愤慨达到极点，同时也体现了肖邦对民族解放的坚定信念。

独奏欣赏 13：降 E 大调华丽大圆舞曲

[作品简介]

肖邦创作的圆舞曲，大体可分为两大类：一类是篇幅不大的钢琴音诗，它们有着各式各样的抒情形象和歌唱性旋律，织体比较简单，如《a 小调圆舞曲》、《f 小调圆舞曲》等；另一类是光辉灿烂的、技巧性的音乐会乐曲，它们有着华丽多彩的旋律和光耀多姿的钢琴织体，如《降 E 大调华丽大圆舞曲》。这首乐曲是肖邦在世时发表的第一首圆舞曲，

它那昂扬、奋发的情绪，把观众带进了节日舞会的欢乐气愤之中。

[欣赏提示]

这首乐曲的结构是带有组曲性的复三部曲式。其结构与调性布局如下。

曲式的第一部分是单二部曲式；三声中部包括两个有再现的单三部曲式和一个乐段；再现部是有再现的单三部曲式。

引子，降E大调，3/4拍子。由属音的同音反复构成，速度极快，充满活力。

$$\overset{>}{5} - \underset{\vee}{55} \mid \overset{>}{5} - \underset{\vee}{55} \mid \overset{>}{5} \ \underline{555} \mid \underline{555} \ \overset{>}{55} \mid \cdots\cdots$$

A段旋律由一个长一小节富有表现力的动机发展而成。这个动机节奏活跃，曲调以属音为支点连续向上衍展，接着以波音形式连续下行模进。

（谱例）

B段转到下属调。这里，同音反复与上、下琶音的相间进行，使旋律灵活轻巧，华丽多彩。

（谱例）

C段以 $\underline{\times} - \times \mid \times \ \underline{\times \times}$ 节奏型贯穿乐段，力度较强，每句最后三个音均落在短促跳跃的属音上。

（谱例）

D段乐曲的力度突然加强，重音出人意料地落在弱拍上，这种来自波兰民间舞蹈的节奏非常强烈。伴奏织体也改变了，柱体的、不协和的和声与强烈的节奏型相结合，造成一种坚毅、粗犷的气氛，与C段形成对比。

随后是E段的再现。E段旋律平稳，节奏性强，主题第二次再现时，提高八度演奏，音色更加明亮。

$$5 \quad 0 \quad 5 \mid \overset{56}{5} \quad 5 \quad \underline{0\,4\,5} \mid 6 \quad 0 \quad \dot{1} \mid 4 \quad - \quad - \mid \dot{3} \quad 0 \quad \underline{2\,2}$$

$$\dot{3} \quad 0 \quad \underline{2\,2} \mid \dot{3} \quad 0 \quad \underline{2\,2} \mid 7 \quad 0 \quad \underline{\dot{1}\,\dot{1}} \mid \cdots\cdots$$

F 段转到关系小调降 b 小调,这是全曲唯一的小调式。带有倚音的下行半音阶进行,构成华彩乐段,趣味横生,别具一格,是全曲对比性最强的乐段。

$$\overset{\cdot}{\underset{4}{4}} \quad \#2 \quad \overset{\cdot}{3} \mid \overset{\cdot}{4} \quad \#2 \quad \overset{\cdot}{3} \mid \overset{\cdot}{\dot{1}} \quad \overset{\cdot}{7} \quad \flat\overset{\cdot}{7} \mid \cdots\cdots$$

接着是 G 段的再现。G 段为降 G 大调。这一段共有 15 小节,委婉温柔的旋律,在富有弹性的伴奏衬托下显得更加突出。

$$5\,6\,5\,4 \quad 5\#5 \mid 7 \quad - \quad 6 \mid 2\,3 \quad 2\#1 \quad 2\#2 \mid 3 \quad 1\,3\,4\#4 \mid \overset{\sim}{5}\,4\,5\,3\,2\,\dot{1}$$

$$7 \quad - \quad 6 \mid \overset{3}{2\,1\,2}\#1\,2\,4\,3 \mid 1\#4\,5\,7\,1\,3 \mid \cdots\cdots$$

这个乐段,近似一个过渡间奏,为后面的再现部做准备。

再现部由引子A-B-A 结尾组成。

结尾采用 A、B、F 乐段的音乐素材发展而成。在这里,作者进一步发挥了钢琴华丽的演奏技巧,从而把热情欢快的情绪推向高潮。

《降 E 大调华丽大圆舞曲》,既有不同的主题、多样织体的对比,又有旋律、风格的集中统一,收到了完整的、感人至深的艺术效果。

独奏欣赏 14:月光

[作者简介]

德彪西(1862—1918),法国作曲家,印象主义音乐的创始人,生于巴黎附近的圣日耳曼昂莱。少年时跟莫泰夫人学钢琴。1872 年 10 月进入巴黎音乐学院,在十余年的学习中一直是才华出众的学生;1884 年以康塔塔《浪子》获罗马大奖;翌年留学罗马;1887 年返回巴黎。早期作品受浪漫主义影响,后在印象画派和象征派诗歌的影响下,在长期的创作实践中,确立了印象主义音乐的风格。他的作品着重表现客观景象对主观的印象,其和声突破古典主义和浪漫主义音乐的传统,有很多创新的尝试,从而充分地发挥和声的色彩表现力,为绘景绘色服务。其主要作品有管弦乐《牧神午后前奏曲》,管弦乐组曲《夜曲》、《大海》,钢琴曲《版画集》、《欢乐岛》、《意象集》、《二十四首前奏曲》、钢琴组曲《贝加马斯卡》以及歌剧《普莱雅斯和梅丽桑德》歌曲等。

[作品简介]

《月光》又名《明月之光》，是德彪西的早期代表作《贝加马斯卡组曲》中的第三曲。作于 1890 年，1905 年修订。钢琴曲后被改编为管弦乐曲和小提琴、长笛等乐器的独奏曲。

"贝加马斯卡"为意大利北部贝加摩地区流行的曲调。德彪西曾于留学罗马期间，游历了风光秀丽的贝加摩地区，《贝加马斯卡组曲》就是根据这一印象所作。其中这首《月光》在构思上还可能受到了法国象征派诗人魏尔伦(1844—1896)的同名诗作的影响。在这首钢琴曲里，德彪西采用了色调柔和而明净的和声与钢琴织体，着意描绘了月夜幽静的景色，给人以心旷神怡的感受。

[欣赏提示]

此曲采用降 D 大调，9/8 拍行板，带再现的三部曲式。

乐曲一开始，上方明亮的三度平行旋律，以缓慢的速度向下浮动，宛如月亮正把银色的光芒洒向人间。

$1 = {}^{\flat}\text{D}$　9/8

```
0 0 5 5.    3.   | 3 2 3 2.    2.   | 2 1 2 1 3   3 1 | 1 7 1 7.    7.   ‖
7 6 7 6 2 6 5 6 5 | 5 4 5 4.    3.   | 3 3 4 3 6 3 2 3 2 | 2 1 2 1.    7.   ‖……
```

接着，在连续的和弦进行中，上声部轻轻地奏出优雅如歌的"月光曲"。

$1 = {}^{\flat}\text{D}$　9/8

```
0 3   3 3 3 2 1 1 | 1 7 7 7 1   6.   |……
```

中间部分由三个段落组成，是一个富于抒情意味的部分。右手的歌唱性旋律在左手的分解和弦伴奏下，好似是抒写人们在银色月光下浮想联翩，舒心地歌唱。

$1 = {}^{\flat}\text{D}$　9/8

```
5.    5.    ♭7  i | 5.    5.    ♭7  5 | i  2 3.    i | 3  #4 3 i i.    0 0 0 |
6.    6.    7   3 | 6.    6.    7   3 | 4  4 3 1 2 | 6. 6. 5.    |……
```

乐曲的再现部分，再度出现了第一部分开始时的旋律，并加上了左手上行的分解和弦音型的衬托，把融融的月色描绘得更加富于诗意。

由于这首乐曲的旋律清新，富于浪漫情调，又较通俗易懂，因而流传较广，成为脍炙人口的标题钢琴小品。

第三节　中国管弦乐欣赏

一、中国民族乐队

中国民族乐队通常是指以汉民族乐器为主组成的乐队，亦称"民族管弦乐队"。各类乐器的性能及其在乐队中的运用，基本上与交响乐队类似。

管乐器又名"吹管乐器"。民族乐队中常用的吹管乐器有梆笛、曲笛、横箫、唢呐、管和笙等。

二、协奏曲

独奏乐器和乐队协同演出的技术较深的大型乐曲称为协奏曲，也有以人声与乐队协同演出的声乐协奏曲。协奏曲通常分三个乐章：第一乐章快板，奏鸣曲式，富有戏剧性；第二乐章慢板，三部曲式，富有歌唱抒情性；第三乐章急板，回旋曲式，有节日欢庆、载歌载舞的性质。

由一个乐章构成的协奏曲叫"小协奏曲"。巴赫时代由几件独奏乐器与管弦乐队竞奏的叫"大协奏曲"。以下是一种常见的协奏曲结构程序。

(一)呈示部

(1) 合奏：亦称第一呈示部。最先可奏引子，在引子中可加入独奏乐器，然后再奏主、副题。副题常常仍用主调，在奏主、副题时不加入独奏乐器。

(2) 独奏：亦称第二呈示部。将主、副题再奏一遍，但此时的主、副题常呈调性对比并加以装饰，乐队降为伴奏地位。

(二)展开部

(1) 合奏：将主、副题的材料作种种开展，通常此段较呈示部的合奏部分短。

(2) 独奏：独奏乐器将主、副题材料作种种开展，以乐队为伴奏。在此段中，可加入一段新材料，这段音乐通常较慢而优美，以作为乐曲的对比。在浪漫派后期，华彩乐段往往在这一部分出现。

管弦乐欣赏 1：春江花月夜

[作品简介]

《春江花月夜》是一支典雅优美的抒情乐曲。它宛如一幅山水画卷，把春天静谧的夜晚，月亮在东山升起，小舟在江面荡漾，花影在两岸轻轻地摇曳的大自然迷人景色，一幕幕地展现在我们眼前，给人们以高度艺术美的享受。

《春江花月夜》原先并不是由多种民族乐器演奏的合奏曲，而是一首琵琶独奏曲，名叫《夕阳箫鼓》。这个曲名最早见于清朝姚燮(1805—1864)晚期所著的《今乐考证》一书中，被列入"江南派琵琶曲目"的"中曲"一类。乐谱最早见于鞠士林(1736—1820)的传抄琵琶谱以及 1875 年吴畹卿的手抄本。按照音乐标题理解，乐曲内容可能是描绘夕阳西下时，江面船上演奏箫鼓的情景。箫鼓，是我国古代用排箫、笳和鼓作为主奏乐器的一种音乐组合形式。1895 年李芳园出版《南北派十三套大曲琵琶新谱》时，将此曲收入集中，并根据唐代诗人白居易的名作《琵琶行》中的诗句"浔阳江头夜送客"而改名为"浔阳琵琶"，共有 10 段音乐，并在每段前都加有文字小标题。因此有人又称它为"浔阳夜月"或"浔阳曲"。但实际上这首乐曲和白居易的《琵琶行》所描述的情节是没有任何关系的。20 世纪 20 年代，上海的新式音乐社团"大同乐会"将其改编为一首民乐合奏曲，并且根据乐曲诗情画意的内容，给它起名为《春江花月夜》。建国后较流行的合奏谱系由彭修文改编。从此，这首乐曲便成为中国传统音乐中一颗夺目的明珠。

《春江花月夜》的音乐意境优美，乐曲结构严密。它的主题旋律尽管有多种变化，新的因素层出不穷，但每一段的结尾都采用同一乐句出现。

$$3\ 61 \quad 5653 \mid 2\ 32 \quad 1231 \mid 2 \quad - \mid \cdots\cdots$$

它听起来十分和谐。在民间音乐中，这种手法也叫"换头合尾"，能从各个不同角度揭示乐曲的意境，深化音乐表现的内容。

《春江花月夜》的演奏形式灵活，演奏人数可多可少。乐队规模大的有三四十人，小型的用琵琶、二胡、洞箫三件乐器也可以演奏，这说明乐曲的旋律所具有的艺术魅力。外国报刊在评论我国中央广播艺术团在西德演奏《春江花月夜》时写道："台下听众静极了，大厅仿佛空无一人，瞬间的寂静，随之而起的是暴风雨般的掌声。"听众给予这首乐曲以极高的评价。中央音乐学院民族乐团 1979 年 8 月在英国布伦东方音乐节上演奏《春江花月夜》时，只有 10 个人的乐队同样征服了西方观众，被誉为"可以和世界上一流的室内乐团媲美"。这足以证明我国古典优秀音乐作品《春江花月夜》在国际乐坛上享有崇高声誉。

[欣赏提示]

《春江花月夜》全曲一般分为 10 段。人们遵循中国古典标题音乐的传统，为每段加了一个富有诗意的小标题。这些标题是：①江楼钟鼓；②月上东山；③风回曲水；④花影层叠；⑤水深云际；⑥渔歌唱晚；⑦回澜拍岸；⑧欸乃远濑；⑨欸乃归舟；⑩尾声。自然，这些标题仅是编者根据对乐曲内容的理解而设的，它们有助于人们欣赏音乐时的联想，但不宜机械地去寻求标题与音乐之间的具体联系。所以，有的乐谱在出版时只标明 10个段落的划分，并不注上小标题。

《春江花月夜》的音乐形象是鲜明的。它的旋律古朴、典雅，节奏比较平稳、舒展，用含蓄的手法表现了深远的意境，具有较强的艺术感染力。

乐曲的第一段是节奏自由的散板，具有引子性质。琵琶用弹挑、轮指等手法由慢而快地模拟了阵阵低沉的鼓声，而萧和古筝奏出的波音则犹如远处钟声回响，水面碧波荡漾，把日落前江面怡静、醉人的意境描绘得那样细腻。将这段音乐命名为"江楼钟鼓"是十分恰当的，而且在散音中引出了全曲的主导音型。

$$6 \quad - \quad \underline{1\dot{2}6} \quad \underline{55.} \quad \cdots\cdots$$

它给人留下了深刻印象，也为全曲主要旋律的出现预作渲染。

在第二段"月上东山"中，出现了全曲的主要旋律。

$$1=G \quad \frac{2}{4}$$

$$\overset{\frown}{6\;6}\;\dot{1}\;\underline{2\dot{6}}\;|\;5\;\underline{5.\;6}\;|\;\overset{\frown}{5\;5}\;\underline{6\;1\dot{2}}\;|\;3\;-\;|\;\underline{3\;\underline{23}}\;5\;\underline{35}\;|\;\overset{\frown}{6.}\;\underline{\dot{1}}\;\overset{\frown}{2.}\;\underline{3}\;|\;\dot{1}\;\underline{23}\;\underline{2\dot{1}6}\;|\;5\;\overset{\frown}{5}\;\underline{\dot{1}2}\;|$$

$$\overset{\frown}{6}\;\underline{\dot{1}2}\;\underline{6\dot{1}52}\;|\;3\;-\;|\;\underline{3\overset{\frown}{6\dot{1}}}\;\underline{5653}\;|\;2\;-\;|\;\underline{2\;56}\;\underline{6561}\;|\;\underline{2\;32}\;\underline{1231}\;|\;2\;-\;|\;\cdots\cdots$$

这段脍炙人口的曲调优美如歌，旋律线如波浪般进行，显得格外柔美与和谐。琵琶、二胡、古筝、洞箫齐奏的音色是那样协调一致又富于典雅的色彩。另一个特点是乐逗一头一尾的音都是用同度音贯穿连接的，使得音调轻盈平稳，形象地表现了一轮明月从东山升起，在云层中游移出没的魅力景致。末尾由洞箫吹奏的婉转呜咽的旋律导入深远的意境，令人凝神屏息，浮想翩翩……

《春江花月夜》的艺术构思非常巧妙，随着音乐主题的不断变化和发展，乐曲所描绘的意境也在渐渐地变换：时而幽静，时而热烈，显示了大自然景色的变幻无穷。

再如乐曲第五段"水深云际"，它是在主体旋律基础上变化而成的，有一种富于动态的格调。

$$\overset{\frown}{\dot{2}}\;-\;|\;\underline{2\;23}\;\underline{5\;5}\;|\;\underline{3\;23}\;\underline{5\;5}\;|\;\underline{3\;5}\;\underline{3532}\;|\;\underline{1\;6\dot{1}}\;2\;|\;\underline{1\;23}\;\underline{5535}\;|\;2\;2\;|\;\cdots\cdots$$

这一曲调由低音胡等乐器奏出，浑厚低沉的音色不禁使人联想到江面上浊浪推涌、连绵起伏的景象。而后段由洞箫演奏的在一系列后半拍上打音的旋律则好像水鸟在云际鸣叫、飞翔，一会儿在浪花中嬉戏，一会儿在高空中翱翔，自由自在，富有生气。

$$\overset{tr}{\dot{2}}\;|\;\overset{tr}{\dot{1}}\;\overset{tr}{\dot{2}}\;|\;\overset{tr}{6}\;\overset{tr}{\dot{2}}\;|\;\overset{tr}{\dot{1}}\;\overset{tr}{\dot{2}}\;|\;\overset{tr}{6}\;\overset{tr}{\dot{2}}\;|\;\underline{\overset{tr}{\dot{1}}\dot{2}}\;\underline{6\overset{tr}{\dot{2}}}\;|\;\underline{\overset{tr}{\dot{1}}\dot{2}}\;\underline{6\overset{tr}{\dot{2}}}\;|\;\underline{\dot{1}\;2\dot{3}}\;\underline{\dot{1}2\dot{1}6}\;|\;5\;\underline{5.6}\;|\;\cdots\cdots$$

这段音乐由不同音区和不同音色构成对比，异常鲜明地刻画了天水共长、一望无际的江面的意境，使全曲情绪由优美而转向壮阔。

第六段"渔歌唱晚"也是非常富有特色的音乐，它在每一乐句的第三小节都用休止半拍起板，因而显得风趣、生动。

$$\underline{6 \cdot \ \ 5} \ \ 7 \cdot \underline{\dot{2}} \ | \ 6 \ \underline{65} \ \underline{767} \ | \ \underline{07} \ \underline{6576} \ | \ 5 \quad - \quad | \ 5 \cdot \underline{3} \ 6 \cdot \underline{7} \ | \ 5 \ \underline{57} \ \underline{656} \ |$$

$$\underline{06} \ \ \underline{5\dot{\underline{6}}\dot{1}} \ | \ 3 \quad - \quad | \ 3 \cdot \underline{2} \ 5 \cdot \underline{6} \ | \ \underline{3236} \ \underline{535} \ | \ \underline{0 \ 5} \ \underline{3256} \ | \ 2 \ - \ | \ \cdots$$

　　琵琶的领奏好像渔夫一边摇橹，一边歌唱，而其他乐器在每句最后长音的齐奏，又如船上众人的应声和唱，把人们尽兴夜游的欢乐情绪表达得生动有致，也为乐曲增添了诙谐、活跃的气氛。

　　乐曲第九段"欸乃归舟"是全曲的高潮段落，旋律由慢而快，由弱而强，乐器由少而多，逐一加入，使得曲调紧凑有力，激动人心。这段音乐描绘小船向归途划去时欢乐的声浪响彻江面，达到了情绪的顶峰。

$$\overset{\frown}{5} \ - \ | \ 5 \ 7 \ 6 \ 6 \ | \ 6 \ \underline{76} \ 5 \ 5 \ | \ 5 \ \underline{6\dot{1}} \ 3 \ 3 \ | \ 3 \ \underline{6\dot{1}} \ 5 \ 5 \ | \ 5 \ 3 \ |$$

$$2 \ 2 \ | \ 2 \ 5 \ | \ 3 \ 3 \ | \ 3 \ 2 \ | \ 1 \ 1 \ | \ \dot{1} \ \dot{3} \ | \ \dot{2} \ \dot{2} \ | \ \dot{2} \ \underline{\dot{1}\dot{2}} \ 6 \ 6 \ | \ \cdots$$

　　随后音乐在快速中戛然而止，又回复了平静、轻柔的意境，继而转入"尾声"。

$$\overset{\frown}{6} \diagup\diagup \ \dot{1} \ \dot{2} \ | \ 3 \ 5 \ 6 \ \underline{\dot{1}\dot{2}} \ | \ 5 \cdot \underline{6} \ \underline{3256} \ | \ \underline{2222} \ \underline{22} \ | \ 3 \ 5 \ 6 \ \underline{\dot{1}\dot{2}} \ |$$

$$\underline{6\dot{1}65} \ \underline{356} \ | \ \underline{232} \ \underline{1761} \ | \ \underline{232} \ \underline{1231} \ | \ 2 \quad - \quad | \ \cdots$$

　　尾声的音乐是那样缥缈、悠长，好像轻舟在远处的江面渐渐消失。春江的夜空幽静而安详，使人沉湎在这迷人的诗情画意之中，只有最后轻轻的一声锣音，把人们从沉醉中唤醒，方才感觉到音乐的结束。

管弦乐欣赏2：金蛇狂舞

[作品简介]

　　聂耳的一生，始终扎根于劳动人民的土壤之中。他不仅谱写了三十多首优秀的、富于战斗性的群众歌曲，而且十分热爱民间音乐。他在 1943 年根据民间传统乐曲改编了四首民族器乐合奏曲。

　　聂耳改编的这两首民族器乐合奏曲，尽管在当时的水平和条件下，在乐队的配置上基本以齐奏为主，但能够重视发挥各种器乐的性能和色彩，特别在音乐的意境和结构方面，优美而完整。这是聂耳留给我国民族音乐的一份宝贵遗产，值得我们很好地借鉴和学习。

[欣赏提示]

　　《金蛇狂舞》是聂耳根据我国古老的民间音乐《倒八板》改编的。原曲经常在民间喜庆节日里演奏，聂耳在改编时把原曲欢腾的情绪作了进一步的发挥。

音乐欣赏(第2版)

《金蛇狂舞》的旋律具有鲜明的节奏特点，这一富于弹性的节奏贯穿了全曲。乐曲一开始，就酝酿着一种欢快的情绪。乐曲为 D 徵调，混合拍子(2/4、1/4)。

6̲1̲ 5̲6̲ | 1 | 5̲6̲ 4̲3̲ | 2 | 2̲5̲ 5̲2̲ | 4̲3̲ 2̲1̲2̲ | 4̲4̲ 6̲1̲ | 2̲4̲ 2̲1̲6̲1̲ | 5 6̲6̲ | 5 | ……

接着两小节打击乐器的音响引出了明快、流畅的主旋律。

5̲5̲ 4̲4̲ | 5̲5̲2̲ | 2̲5̲ 4̲4̲ | 6̲1̲2̲ | 4̲2̲ 2̲4̲ | 5 5̲6̲ | i - | 6̲1̲ 1̲6̲ | 5 |

5̲6̲ 4̲4̲ | 2 | 2̲5̲ 5̲2̲ | 4̲3̲ 2̲1̲2̲ | 4̲4̲ 6̲1̲ | 2̲4̲ 2̲1̲6̲1̲ | 5 6̲6̲ | 5 | ……

音调有着内在的推动力，连绵不断，一气呵成，因而赋予乐曲以热情、欢快的色彩。接着，由吹管、弹拨乐器的交替领奏和全队齐奏的对答，使乐曲情绪也越来越激动。混合拍子(4/4、2/4、1/4)。

5̲5̲5̲6̲5̲4̲5̲ | 1̲2̲1̲2̲5̲6̲1̲ | 5̲6̲5̲6̲1̲6̲5̲ | 1̲2̲1̲2̲5̲6̲1̲ |

5̲6̲5̲4̲ | 5 | 1̲2̲5̲6̲ | 1 | 5̲6̲5̲ | 1̲2̲1̲ | 5̲6̲5̲ | 1̲2̲1̲ | ……

之后，加上打击乐的热烈烘托，主旋律开始反复演奏，乐曲速度逐渐加快，情绪也愈加热烈，它象征着光明，象征着未来的新生活，给人们以强有力的鼓舞。

乐曲另一个特点是大量运用了锣、鼓、钹、木鱼等打击乐器，它不仅加强了乐曲的节奏，而且在烘托热烈的气氛上起了重要作用，它使乐曲的民族特色更加鲜明。

管弦乐欣赏 3：瑶族舞曲

[作者简介]

彭修文(1931—1996)，指挥家，湖北武汉人。少年时期就喜爱二胡、琵琶等民族乐器以及民间音乐。1950 年在重庆人民广播电台从事音乐工作，1954 年调入中央广播民族乐团任指挥、作曲。多年来，他为改进和发展我国民族管弦乐进行了不懈的努力，在长期的艺术实践中，指挥、创作并改编过大量的民族管弦乐曲，如《瑶族舞曲》、《步步高》、《彩云追月》、《月儿高》等。1957 年在第六届世界青年与学生和平友谊联欢节音乐竞赛中，他指挥的民族管弦乐团获得了金质奖章。1977 年以来，曾先后赴友好国家进行过多次访问演出，获得好评。

[作品简介]

民族管弦乐《瑶族舞曲》是根据刘铁山、茅沅合编的同名管弦乐曲改编而成的。原作感情丰富、形象鲜明，生动地描写了瑶族青年男女在节日的夜晚，身着盛装聚集在月光下载歌载舞的欢乐场面。经改编后的《瑶族舞曲》，由于突出了多种民族乐器的音色、性

能，使之更富有民族风格和地方色彩。

[欣赏提示]

乐曲为复三部曲式结构。

开始是八小节舞蹈性的引子。这个徐缓的引子由中阮、低阮和大胡、低胡模仿着长鼓的节奏轻轻地拨奏出来，仿佛三五成群的男女青年在鼓声中从四面八方汇聚在一起。

$$\dot6 \ \underline{3\,3}\ |\ \dot6\ \underline{3\,3}\ |\ \dot6\ \underline{3\,3}\ |\ \dot6\ \underline{3\,3}\ |\ \underline{1\cdot\,7}\ \underline{1\,2}\ |\ \underline{3\cdot\,2}\ \underline{3\cdot\,2}\ |\ \underline{2\cdot\,1}\ \underline{1\cdot\,7}\ |\ \dot6\cdot\ 0\ |\cdots\cdots$$

在长鼓的节奏声中，音色明亮的高胡奏出了乐曲的第一主题。

$$\underline{6\,3}\ \underline{3\,6}\ |\ \underline{2\cdot\ \dot1}\ |\ \underline{7\,2}\ \underline{1\,7}\ |\ \underline{6\cdot\,5}\ 3\ |\ \underline{6\cdot\,7}\ \underline{1\,2}\ |\ \underline{3\cdot\,5}\ \underline{3\,2}\ |\ \underline{\dot1\,2}\ \underline{3\ 2\,1}\ |\ \dot6\cdot\ 0\ |\cdots\cdots$$

这优美抒情的主题，犹如一位美丽的姑娘首先翩翩起舞。主题第二次出现时，作者运用了功能分组的手法——吹管组乐器(笛、新笛、高音笙、低音喉管)齐奏旋律，弹拨组全组乐器齐奏旋律华彩，两组乐器的音色清晰地呈现出来，发挥了各自的特点。随着织体写法上的改变，音乐气氛也活跃起来，好像姑娘们一个个接踵而来，迅速地加入了舞蹈的行列。突然，由地方色彩浓厚的中音芦笙奏出了粗犷、热烈，与第一主题在音调上有紧密联系的旋律。

$$\underline{6\ 3}\ \underline{2321}\ |\ \underline{6\ 1}\ \underline{6\ 3}\ |\ \underline{6\ 3}\ \underline{2321}\ |\ \underline{6\ 1}\ \underline{6\ 3}\ |\ \underline{6\ 61}\ \underline{2\ 21}\ |\ \underline{2\ 5}\ 3\ |\ \underline{2\ 32}\ \underline{1\ 21}\ |\ \dot6\cdot\ 0\ |\cdots\cdots$$

这是第一段中的第二主题，它似乎表现着小伙子们闯进了姑娘们的群舞之中，他们双手猛击着长鼓，尽情地欢跳，姑娘们的彩裙飞舞，旋转如风，人群顿时沸腾起来。

这个旋律第二次出现时，加强了色彩的浓度，由弹、拉两组高音乐器奏出，与笙的单个音色形成对比，舞兴逐渐高涨；第三次出现时，气氛更加热烈，感情更加奔放。旋律由高亢有力的唢呐群奏出，低音喉管在低八度上重复唢呐的旋律。此时，笛、新笛、高音笙、扬琴与小鼓的节奏相结合，弹、拉两组乐器以和声音型与定音鼓、钹的节奏相结合，组成了两个强有力的节奏集体，交错进行。这铿锵有力的节奏，衬托着粗犷而热烈的快板旋律，把音乐推向高潮。

一阵狂舞过去，音乐以一个经过句为桥梁转入另一个抒情、安宁的境地，这时，音乐已进入乐曲的中段。

$$\dot3\ 3\ -\ |\ \dot1\ \dot1\ -\ |\ \dot1\ 3\ -\ |\ \underline{3\,3}\ \dot1\ -\ |\ 6\ \dot1\ \dot1\ |\ 3\ \underline{6\,3}\ \underline{6\,3}\ |\ \underline{2\cdot\ \dot1}\ \underline{2\,\dot1}\ |\ 6\ -\ -\ |\cdots\cdots$$

这个主题由笛和高音笙在光彩明亮的高音区同度奏出。静中有动的背景，烘托着平稳质朴、柔而不媚的旋律，把人们带入诗一般的意境。接着，高音笙作各度音程结合，吹出一段活跃、跳动的音调，两支笛在随声附和。然后，主题又在中音笙声部出现，浑厚的音色听起来十分悦耳。

第三段是第一段音乐的再现。但是，在这里变换了主奏乐器，主题由高音笙在甜美的中低音区奏出。当快板主题出现时，作者以热烈的快板，把音乐推向全曲的高潮。结尾，吹管组与弹、拉两组乐器对答呼应，打击乐器猛击不停，乐曲在强烈的全奏声中结束。

管弦乐欣赏4：北京喜讯到边寨

[作者简介]

郑路(1933—)，作曲家，北京人。1948 年参加中国人民解放军，历任宣传队员、文工团员。1952 年后在中国人民解放军军乐团任单簧管演奏演员，现任该团创作室副主任。三十多年来共编创中外乐曲近 300 首。其代表作有器乐曲《民歌主题组曲》、《北京喜讯到边寨》、《漓江音画》、《草原车队》等。其中《民歌主题组曲》在 1964 年全军军乐汇演中获优秀作品奖，《北京喜讯到边寨》在文化部举办的国庆 30 周年献礼演出中获创作一等奖。

马洪业(1927—)，北京人，自幼喜爱音乐。1948 年参加部队宣传队，任演奏员，并参加业余创作组，搞音乐创作。转业后，于 1945 年先后在东北人民广播电台管弦乐队、上海广播乐团、中央广播乐团担任单簧管演奏员。多年来不断进行业余创作，作品除与郑路合作的《北京喜讯到边寨》外，还有小型管弦乐曲《愉快的劳动》、《春晓》、《圆舞曲》等。

[作品简介]

1976 年 10 月，党中央一举粉碎了"四人帮"，全国各族人民欢欣鼓舞、欣喜若狂地庆祝这伟大的胜利。作者郑路，以切身的体会和满腔的热情创作了管乐合奏曲《北京喜讯到边寨》，后与马洪业共同改编为管弦乐合奏曲。乐曲生动、形象地表现了当特大喜讯传到祖国西南地区少数民族的边寨时，万民欢腾、载歌载舞、热烈庆祝的情景。

《北京喜讯到边寨》是一首热情奔放的舞曲。音乐表现手段简朴，主题取材于苗族和彝族的民间音乐，曲调新颖，节奏明快，具有浓厚的民族风格和地方色彩。舞蹈性的伴奏贯穿始终，使得欢乐的情绪表现得十分强烈和集中。配器手法简练生动，调性和力度的多变，使乐曲富有色彩和对比。乐曲采用了主题并置的写法，各主题的风格既统一，又各有情趣。由于乐曲的音乐形象鲜明，情景交融，通俗易懂，因此受到了广大群众的欢迎。

[欣赏提示]

本曲多为段体结构。

引子部分，圆号在中音区奏出了优美辽阔的旋律。

同时两组小提琴奏着微弱的、由四度音程构成的震音，仿佛是传来了北京喜讯的电

波，小伙子激动地吹起了"牛角号"，号声在山谷中回荡，喜讯传遍了千家万户，顿时山寨沸腾起来，人们愉快地跳起了欢庆胜利的舞蹈。

两小节强烈的舞蹈节奏，引出了乐曲的主题 I，旋律是绕着调式主音 i 构成的。$^\flat$E 大调，4/4 拍子。

$$\tilde{\dot{1}}^{>} \ - \ \tilde{\dot{1}}^{>} \ - \ | \ \dot{1}.\underline{\dot{2}\,\dot{3}}\ \dot{2}\,\dot{2}\,\dot{1}\,\dot{1} \ | \ \dot{1}.\underline{\dot{2}\,\dot{3}}\ \dot{2}\,\dot{2}\,\dot{1}\,\dot{1}\,6 \ | \ 6 \ - \ - \ - \ |$$

$$\tilde{\dot{1}} \ - \ \tilde{\dot{1}} \ - \ | \ \dot{1}.\underline{\dot{2}\,\dot{3}}\ \dot{2}\,\dot{2}\,\dot{1}\,\dot{1} \ | \ \dot{1}.\underline{\dot{2}\,\dot{3}}\ \dot{2}\,\dot{2}\,\dot{1}\,\dot{1}\,6 \ | \ \dot{1} \ - \ - \ - \ | \ \cdots\cdots$$

曲调热情奔放、高亢矫健，由高、中音的木管和弦乐器齐奏，铜管和低音木管、弦乐及打击乐，奏着铿锵明快的伴奏，展现出一个炽热的群舞场面。主题重复出现时，长号作卡农(轮奏)式的模仿，使欢腾的情绪更加热烈高涨。

在单簧管和小提琴演奏了两小节跳跃、轻巧的旋律之后，乐曲自然地由双簧管和小提琴在属调($^\flat$B 大调)上奏出了主题 II。

$$\tilde{5} \ \tilde{5} \ \tilde{5}\,5\,5\,5 \ | \ \tilde{5} \ \tilde{5} \ \tilde{1}\,1\,1\,1 \ | \ \cdots\cdots$$

曲调活泼、诙谐。圆号又吹起了 $5 \ - \ - \ - \ | \ 5 \ - \ - \ - \ | \ \cdots\cdots$ 模仿牛角号的持续长音，这时只有弦乐作节奏性的伴奏，音量减弱，与前段形成鲜明的对比。突然，力度变强，主旋律移到了短笛、长笛、小提琴和木琴上，调性转回到原调 $^\flat$E，并增加了热烈的排鼓和铃鼓声，可以想象，这是姑娘们在纵情欢跳，脚脖上一串串的小铃铛在哗哗作响。主题 II 在下属调上的反复出现、主奏乐器和配器的变更、音乐力度忽弱忽强，犹如人们的歌声笑语忽高忽低，此起彼伏。

接着，乐曲由一个过渡性的乐句引出主题 III，旋律抑扬流畅。

$$\underline{3\ 5} \ | \ \dot{1} \ - \ 5\ \dot{1} \ | \ 3\ \dot{1} \ \ 5 \ \underline{3\ 5} \ \ 2\ 5 \ | \ \tilde{3} \ - \ - \ \underline{3\ 5} \ |$$

$$\dot{1} \ - \ 5\ \dot{1} \ | \ 3\ \dot{1} \ \ 5 \ \underline{3\ 5} \ \ 2\ 5 \ | \ \tilde{\dot{1}} \ - \ - \ - \ | \ \cdots\cdots$$

这段乐曲由小提琴和中提琴演奏，小号在句尾作呼应式的模仿，并伴以清脆的木鱼和铃鼓声，主题 III 重复出现时，第一小提琴音区提高八度，并增加了大提琴，小号改节奏紧凑的密集和弦，模仿铃鼓声，长笛作句尾呼应，使灼热的情绪进一步高涨。这时乐曲又以较强的力度，演奏前面过渡性的变体，进行过渡转调。

突然乐曲的力度减弱，主题 IV 由双簧管独奏，在 C 大调上吹出了苗族民间音乐独有的，包含有 $^\flat$3 的优美、轻飘而富有色彩的音调，好像是一位美丽的姑娘在独舞。

$$5 \ 3 \ \tilde{5}. \ \dot{1} \ | \ 5 \ 3 \ \dot{1}. \ \tilde{3} \ | \ 5\,3\,3\,5\,5\,3\,5\,\dot{1} \ | \ 5 \ - \ - \ - \ |$$

$$\overset{\frown}{5} \quad 3 \quad \overset{3}{\underset{}{5}}. \quad \underline{\overset{\frown}{i}} \mid \underline{5\,i\,5} \quad \underline{i}\,3. \quad \underline{2} \mid \underline{i\,5\,3\,5\,5} \quad \underline{i\,i\,3} \mid \overset{\frown}{i} - - - \mid \cdots$$

主题在 C 和 F 调之间频繁地转换，主奏乐器和演奏力度的不断改变，出现了一人领众人和、述说共同心愿的场景。

$$\overset{\frown}{i} \quad \underline{i\,5} \quad \underline{i} \quad \underline{i\,5} \quad \overset{\frown}{i} - - 5 \mid \overset{\frown}{i} \quad \underline{i\,5} \quad \underline{i} \quad \underline{i\,5} \mid \overset{\frown}{i} - - - \mid \cdots$$

小伙子与姑娘们的对舞开始了，小号在 B 调上吹出了以上的旋律，曲调粗犷奔放，象征着舞蹈的健美、豪壮；姑娘们对以活泼的舞蹈。小提琴在 bB 调上，用跳弓奏出

$$\underline{3\,5} \quad \underline{2\,5} \quad \underline{3\,5} \quad \underline{1\,5} \mid \underline{3\,5} \quad \underline{2\,5} \quad 5 \quad \overset{tr}{1} \mid \underline{3\,5} \quad \underline{2\,5} \quad \underline{3\,5} \quad \underline{1\,5} \mid \underline{3\,5} \quad \underline{2\,5} \quad 5 \quad \overset{tr}{1} \mid \cdots$$

小伙子高兴地吹起了牛角号，仿佛在为姑娘们精彩的舞蹈伴奏叫好。

$$\overset{6}{\underset{}{\overset{\frown}{i}}} - - - \mid \overset{\frown}{i} - - - \mid \overset{6}{\underset{}{\overset{\frown}{i}}} - - - \mid \overset{\frown}{i} - - - \mid \cdots$$

对舞越跳越起劲，对歌越唱越热烈，整段音乐又转到下属调 bE 上演奏。第二遍演奏时，小号的旋律提高了三度，成为

$$\overset{\frown}{3} \quad \underline{3\,i} \quad 3 \quad \underline{3\,i} \mid 3 - - i \mid \overset{\frown}{3} \quad \underline{3\,i} \quad 3 \quad \underline{3\,i} \mid 3 - - - \mid \cdots$$

乐曲向高潮发展。最后，鼓乐齐鸣，以宏伟的音响再现了主题 I，乐声辉煌灿烂，把万民欢腾的热烈情绪发展到了顶点。结尾时，圆号又吹起了号角，象征着人们决心在党中央的英明领导下，胜利前进。乐曲在高潮中结束。

第四节 室内乐欣赏

室内乐(Chamber Music)通常是指由少数演奏者演出的重奏曲，17 世纪初发始于意大利，原指在皇宫内和贵族家庭演奏、演唱的世俗音乐，以区别于教堂音乐及剧场音乐。

室内乐重奏不同于管弦乐合奏，前者每一声部由一人演奏，后者每一声部由多人演奏。按声部和人数的多寡，室内乐可分为二重奏、三重奏、四重奏、五重奏直至九重奏等多种演奏形式。因所用乐器不同，室内乐又有单纯弦乐器演奏的重奏以及弦乐器与钢琴、管乐器等混合演奏的重奏之别。弦乐四重奏是室内乐的重要形式，由第一小提琴、第二小提琴、中提琴、大提琴各一件组成；弦乐三重奏由小提琴、中提琴、大提琴各一件组成；而弦乐五重奏则由第一小提琴、第二小提琴、中提琴(2 或 1)、大提琴(1 或 2)各一件组成。通常所称的钢琴三重奏、钢琴四重奏、钢琴五重奏等，系指 2 件、3 件、4 件弦乐器与钢琴重奏的形式。亦有由管乐器与弦乐器演奏者，如莫扎特所作由双簧管、小提琴、中提琴、大提琴演奏的《F 大调四重奏》。此外，还有弦乐器、管乐器与钢琴混合使用的重

奏，如 Z.菲比赫的《小提琴、单簧管、圆号、大提琴五重奏》，以及几件管乐器的重奏或加入打击乐器的重奏等。近代室内乐通常用奏鸣曲套曲形式，有四个乐章(也有少于或多于此数者)，演出中不追求个人技巧的任意发挥，而强调声部间的默契配合。古典室内乐多为主调和声风格，同时又具有丰富的复调因素，声部织体缜密细，富于个性，能生动细致地表现风俗性、抒情性、戏剧性等多方面的音乐形象，尤擅描绘意境，刻画心理，表达哲理。代表作品如贝多芬、勃拉姆斯、柴可夫斯基等人的四重奏。

这一体裁早在中世纪后期和文艺复兴时期已存在，其含义与近代不同，主要指琉特、哈普西科德独奏的器乐经文歌或数件乐器演奏的世俗声乐曲，曲式自由，无固定结构。巴洛克时期，室内乐的主要形式是三重奏奏鸣曲和独奏奏鸣曲。前者由 4 人演奏(两个高声部由小提琴、双簧管或长笛担任，低声部由大提琴或大管担任，又有哈普西科德或管风琴演奏和声背景)；后者由 3 人演奏(独奏 1 人，数字低音 2 人)。室内乐于 17 世纪晚期传至法国、德国、英国诸国，后来，在海顿的笔下得到高度发展。他总结前人的经验，确立了弦乐四重奏的典型形式，并使之居于室内乐的主导地位。这一时期，莫扎特和贝多芬又有效地发挥了中提琴、大提琴的表现性能，使 4 个弦乐声部更显均衡。贝多芬还运用交响曲的某些手法，丰富了四重奏的音响色彩和表现力(如《C 大调弦乐四重奏》)，并使钢琴与弦乐声部相结合的重奏形式得到了进一步发展。舒伯特的室内乐则不仅具有戏剧性倾向，而且富于歌唱性特点如(如《d 小调四重奏》)。此后的作曲家如勃拉姆斯、斯美塔那、德沃扎克、亚纳切克、柴可夫斯基、德彪西等都曾致力于室内乐的创作，并有重要作品传世。20世纪，室内乐仍是作曲家所重视的一个创作领域，不少作品运用了现代作曲手法。

18 世纪末以后，随着市民阶级的兴起，演奏场地从宫廷走向音乐厅，听众人数渐趋增多。室内乐的概念已由专指重奏曲而扩大到包括独奏曲、独唱曲(限于少数乐器伴奏)和重唱曲以及小型弦乐合奏等在内的更广阔的范围。

室内乐欣赏 1：如歌的行板

[作者简介]

柴可夫斯基(Tchaikovsky PeterIlich，1840—1893)，俄罗斯作曲家，生于乌拉尔。父亲是矿山监督，母亲是音乐爱好者。他在家里接受了最早的教育，童年就学会了许多俄罗斯民歌，10 岁开始学钢琴并作曲。

1895 年从彼得堡的一个法律学校毕业，到司法部任职。1863 年进入彼得堡音乐学院，从安东·鲁宾斯坦学习作曲，1865 年以优异的成绩毕业。后到莫斯科音乐学院执教12 年。1877 年辞去教授职务，在富孀梅克夫人的资助下，从事专业创作和进行国际性的音乐会旅行(曾去德、捷、法、英、美等国)。1893 年 10 月 28 日，在彼得堡亲自指挥演出他的代表作品《第六交响曲》，9 天后(11 月 6 日)，于彼得堡逝世。

他的作品很多，几乎涉猎所有体裁，仅大型作品就有 10 部歌剧、3 部舞剧、6 部交响曲、4 部协奏曲、3 部交响诗、6 部室内乐等。由于他受俄国贵族教育及西欧资本主义的影响，很多作品反映了 19 世纪下半叶俄国资产阶级知识分子渴求个人幸福和惶惑苦闷的心

绪。主要作品有交响曲《曼弗雷德》、《幻想序曲》、《罗密欧与朱丽叶》，幻想曲《暴风雨》、《弗兰切斯卡·达·里米尼》、《意大利随想曲》、《一八一二序曲》、《第六交响曲》、歌剧《叶甫盖尼·奥涅金》、《黑桃皇后》、舞剧《天鹅湖》、《睡美人》、《胡桃夹子》及《D 大调小提琴协奏曲》、《降 b 小调第一钢琴协奏曲》、大提琴《洛可可主题变奏曲》以及各种器乐重奏、钢琴独奏曲、声乐浪漫曲等。

[作品简介]

《如歌的行板》是柴可夫斯基于 1871 年创作的 D 大调《第一弦乐四重奏》的第二乐章，是这部作品中最动人的乐章。主题采用俄罗斯民歌《凡尼亚坐在沙发上》。这首民歌是 1869 年作者在基辅附近卡明卡他妹妹的庄园里听泥瓦匠唱的歌。记录后，立即配上和声，收录改编为钢琴二重奏的《俄罗斯民歌五十首》内。两年后，他写《第一弦乐四重奏》时，就很自然地运用了这个感人肺腑的曲调。

《如歌的行板》是柴可夫斯基作品中最为人熟悉与喜爱的作品之一。俄国大文豪托尔斯泰在听这一乐章时，曾为它流下眼泪，并说通过这一作品使他"接触到忍受苦难人民的灵魂深处"。

鲍恩和巴尔巴拉在《挚爱的朋友》一书中说："《如歌的行板》……是柴可夫斯基的代名词，正如亨德尔的《广板》一样，世人有时简直忘了作者还写过别的作品。"

[欣赏提示]

《如歌的行板》为复三部曲式。第一乐段，降 B 大调，混合拍子(2/4 3/4)。它的主题是

$$\underbrace{\dot{1}\ 3\ 3\ \dot{1}}\ |\ 4\ 3\ |\ \underbrace{2\ 6\ 5\ 2\ \dot{1}}\ |\ 5\ -\ |\ \underbrace{5\ 3\ 6}\ |\ 3\ 2\ |\ \underbrace{2\ 3\ 7\ 6}\ |\ 5\ -\ |\ \cdots\cdots$$

悠长缓慢的民歌音调(如弱音器)抒发了内心世界的情感，而多次的下行四度进行，形成了俄罗斯民歌中通常表现沉郁、痛苦的典型音调。当主题第二次在小提琴声部完全重复时，其他声部作了不同的复调处理。

第一乐段的第二部分是上述主题的继续与变形。

$$\underbrace{2\ 5\ 5\ \dot{1}}\ |\ 4\ 3\ |\ \underbrace{2.\underbrace{3}2\underbrace{1}2\ 3\ \dot{1}}\ |\ \dot{1}\ 7\ |\ \underbrace{2\ 5\ 5\ \dot{1}}\ |\ 4\ 3\ |\ 2\ \dot{1}\ |\ 7\ 6\ |\ \cdots\cdots$$

中提琴对第一小提琴的模仿，增强了旋律的感染力。

第二乐段在大提琴拨奏四个音($\underline{1\ 6}\ \flat\underline{6\ 5}$)的固定动机的背景上，由第一小提琴在降 D 大调上奏出一个五声音阶的虔诚祈求的主题。

$$\dot{3}\ \underbrace{\dot{1}.\dot{2}}\ |\ \dot{3}\ \underbrace{\dot{1}.\dot{2}}\ |\ \dot{3}.\ \dot{5}\ |\ 0\ \underbrace{3\ 5\ 6}\ |\ \dot{1}\ \overbrace{\underbrace{3\ 5\ 6}}\ |\ \dot{3}.\ \dot{2}\ |\ \dot{1}\ -\ |\ \dot{1}\ 0\ |\ \cdots\cdots$$

这两大段音乐，在音乐与织体上形成了强烈的对比：第一大段全部用弓，第二大段低音拨奏；第一大段用复调手法，第二大段用主调手法。

再现段是第一乐段的压缩再现。主题三次重复，运用第一、二小提琴的齐奏，八度分奏及其他声部的不同的复调处理，使热切的愿望不断增长。而第二部分的忽强忽弱、忽断忽续的演奏，大、小提琴的对答，以及两次突然休止的妙用，表现了帝俄时代的俄罗斯农民内心已失去平衡，无法控制这流不完的眼泪，倾诉那说不完的痛苦。

尾声很长，先在主持续音的拨奏上由第一小提琴在 G 弦上奏中段祈求的主题，以后经过断断续续、呜呜咽咽的音调，第一小提琴在降 D 大调上奏出主题变形。

最后以变格终止的两个和弦结束，加深了这种抑郁与哀愁。

室内乐欣赏 2：G 大调弦乐小夜曲

[作者简介]

莫扎特(1756—1791 年)

在 18 世纪时代，有一种类似组曲的器乐作品，包括四个乐章，由少数弦乐器及木管乐器演奏，乐曲情绪大都明快、爽朗或轻松活泼。此种小夜曲常为宫廷贵族的餐宴助兴用，属室内乐体裁。它与舒伯特、古诺、德利戈等人的独唱、独奏小夜曲及中世纪以来欧洲城市中普遍流行的情歌小夜曲是完全不同的两种体裁。

莫扎特一生共写有 13 首小夜曲，其中最具代表性的是 1787 年创作的《G 大调小夜曲》。这是一部充满淳朴、真挚情感的轻快乐曲，由第一小提琴、第二小提琴、中提琴、大提琴及倍大提琴演奏。由于它是莫扎特全部小夜曲中唯一用弦乐演奏的，所以通常被称作《弦乐小夜曲》或《G 大调弦乐小夜曲》。

[欣赏提示]

这部作品共分四个乐章，好似一部小型交响曲。

第一乐章，快板，奏鸣曲式结构。这一乐章具有进行曲风格，开始是四小节号角特征的引子乐曲。G 大调，4/4 拍子。

呈示部主部主题清新欢畅、情绪饱满，连续出现的颤音，更显得生机勃勃。

副部主题由两部分构成，第一部分节奏鲜明，旋律流畅优美，以连奏和断奏的音型交替出现，4/4 拍子。

1 = D 4/4

5. <u>432</u> <u>1 0</u> <u>6 0</u> | <u>4 0</u> <u>2 0</u> <u>5 0 0</u> | 3. <u>217</u> <u>6 0</u> <u>4 0</u> | 3 — 2 0 ‖

副部的第二部分是连续反复的颤音和断奏，蕴含着一种自得其乐的情绪。

1 = D 4/4

<u>0 5</u> <u>i 7 6 5</u> | <u>6 5 0 5</u> <u>5 5 5 5</u> | <u>6 5 0 5</u> <u>i 7 6 5</u> | <u>6 5 0 5</u> <u>5 5 5 5</u> | <u>6 5</u>

展开部非常短小，主要是本乐章引子乐句、副部主题第二部分颤音和断奏音型的展开。再现部按奏鸣曲式结构原则，副部主题的调性由属调转为主调，其他基本是呈示部的再现。最后，在短小精悍的尾声中结束这一乐章。

第二乐章，浪漫曲，十分优美抒情，其结构具有回旋曲式的特征。

主部主题淳朴、抒情，C 大调，4/4 拍子，曲调宽广。

p

<u>3 0</u> <u>3 0</u> | 3. <u>5 4 2 4 6</u> | 5. <u>3 5 0</u> <u>i</u> | <u>i 7</u> | <u>6 6</u> <u>5 5 4 0</u> <u>4 3 0</u> | 5. <u>3 2 0</u> ‖

第一插部旋律富有流动性。

<u>#1 2 4 3</u> <u>#2 3 5 4</u> | 4 <u>6. 5 5</u> <u>4 3 2 1</u> | 3 2 0 ‖

第二插部跳弓与连奏形成鲜明对比。

<u>3 3</u> <u>3 3</u> | <u>3 5 4</u> <u>3 2 1 7</u> | <u>i i</u> <u>i i</u> | #i 2 ‖

第三插部是全曲中唯一小调性的主题，它运用一个回音音型连续不断地出现于高音部和低音部，相互对比，加强了乐曲的戏剧性。C 小调，4/4 拍子。

3 #5 | <u>6 0</u> 3 <u>#5</u> <u>6 0</u> ‖

第三乐章，短小、精致的小步舞曲，复三部曲式结构。第一部分由明快有力和抒情流畅两种富于对比性的旋律构成。G 大调，3/4 拍子。

5 | i 2 3 | 4 — 2 | 3 i 2 | <u>i 7</u> <u>6 5 6 7</u> ‖

中间部柔和甜美，像是愉快的歌声。它也是由两种富于对比性的旋律构成。D 大调，3/4 拍子。

$$\underline{3\,4}\mid5\ -\ \underline{6\,7}\mid\dot1\cdot\ \underline{7\,6\,5}\mid\underline{4\,3}\,\underline{4\,5}\,\underline{{}^{\#}5\,6}\mid2$$

第四乐章，生动活泼的快板，回旋奏鸣曲式结构。呈示部包含两个主题，它们与第一乐章的音调有着紧密联系。主部主题是一首威尼斯流行歌曲，它洋溢着青春活力和生命的光辉。G 大调，4/4 拍子。

$$\underline{0\,5}\,\underline{\overset{\vee}{1}\,\overset{\vee}{3}}\mid\underline{\overset{\vee}{3}\,5}\,\underline{5\,5}\,5\mid7\ 7\ \dot1\ \dot1\mid4\ 4\ 3\ 3\mid2$$

这个主题在本乐章中共出现 5 次，在调性上每次都有所变化。

副部主题优美生动而玲珑纤巧，它与第一乐章副部主题的第二部分类似。

$$5\ -\ \underline{7\,0}\,\underline{1\,0}\mid\underline{2\,0}\,\underline{3\,0}\,\underline{4\,0\,0}\mid\underline{3\,4}\,\underline{{}^{\#}4\,5}\,\underline{{}^{\#}5\,6}\,\underline{4\,2}\mid\dot1\ -\ 7\ 0\mid$$

展开部是以主部主题为基础的调性变化与发展。

再现部的主部和副部是倒置出现的，即副部主题在前，主部主题在后，因此加强了回旋曲所特有的热烈气氛。

整个《弦乐小夜曲》在兴高采烈的欢快情绪中结束。

室内乐欣赏 3：鳟鱼钢琴五重奏

[作者简介]

舒伯特(Schubert Franz Peter，1797—1828)，奥地利作曲家，生于维也纳近郊的教师家庭，最初在父兄的教导下学习小提琴和钢琴。11 岁时被送入免费寄宿的神学院合唱团，过了 5 年被舒伯特称为"牢狱"的艰苦生活，唯一可慰藉的是，他在这里不但较系统地学习了作曲理论，而且担任了管弦乐队的指挥，为他的音乐创作打下了良好的基础。

1831 年离开神学院后，为避免兵役，在父亲的学校里担任了义务的教师工作，创作了很多优秀的作品。3 年服期满后，由于他抛弃了感到烦恼的教师职业，引起了父亲的愤怒，与他断绝了关系。舒伯特在极度贫困下，以私人授课来度日，开始了独立的音乐生涯。他的作品仍源源不绝地从笔下流出。他鄙弃贵族式的社交界和有钱的资产阶级，他的作品仅在以他为中心的关心艺术的青年小圈子里流传，并以此为乐。

1822 年经朋友调解，与父亲和好，回到家中。但是两年后又独自迁到维也纳过着清苦的音乐创作生活。虽然他创作了数目惊人的优秀作品，但是得不到当时社会的认可，偶尔出版几首作品，又受到出版商的盘剥。最后在贫病交迫中，于 1828 年 11 月 19 日逝世，年仅 31 岁。

舒伯特的创作继承了古典主义音乐的传统，同时广泛地吸收了民间音乐的因素，开创了浪漫主义音乐。他的不少作品都鲜明地反映了在梅特涅反动执政时期，小资产阶级知识

分子的苦闷、压抑和渴望摆脱压迫的心情，他的作品几乎都是在死后才陆续被发现和出版的。现流传于世的有600多首歌曲、8部交响曲、6首序曲、24部室内乐、21首钢琴奏鸣曲和许多钢琴曲、4首小提琴奏鸣曲、19部歌剧以及许多舞曲和合奏曲等。

[作品简介]

舒伯特完成歌曲《鳟鱼》的两年后(1819年)，又以其中第一部分(即分节歌)的旋律为主题写成变奏曲，并列为他的钢琴与弦乐五重奏中的第四乐章，遂使此重奏曲得名为《鳟鱼钢琴五重奏》。

在这首变奏曲中，舒伯特运用了器乐的各种特点和手法，将原歌曲中所表达的内容进行了深入的刻画与描述。

此五重奏采用了小提琴、中提琴、大提琴、倍大提琴各一只及钢琴一架的乐器编制，与习惯的五重奏不同，即去掉了第二小提琴，增加了倍大提琴。另外，一般属于室内乐的重奏曲多是四个乐章的奏鸣曲套形式，而《鳟鱼钢琴五重奏》不循惯例，由五个变奏及小快板的结束部组成，共分七个段落。

[欣赏提示]

《鳟鱼五重奏》的第四乐章的主题为 D 大调，2/4 拍子，行板，由小提琴奏主旋律，其他弦乐器伴奏。

乐曲明快轻柔，描绘了小鳟鱼在清澈的水中无忧无虑地游动。

第一变奏，主题移在钢琴高音区上八度重复进行，音色清澈、透明、悦耳。弦乐贯穿着六连音的琶音，从另一侧面进一步描绘了鳟鱼欢乐地在水中游嬉的情景。

第二变奏，主题移到中提琴上演奏，大提琴以同样的节奏演奏着副旋律，钢琴则像回声一样补充在每句的空间，小提琴以加助音和经过音的手法形成六连音地连续进行，时而级进，时而用琶音，时而上下翻腾，似是描绘了小鳟鱼在水中另一番情景地游动。

第三变奏，主题移在大提琴和倍大提琴上出现，使音调变得沉重，钢琴奏出一连串三十二分音符上翻滚的音型，小提琴和中提琴奏着痉挛似的节奏音型，音乐变得那么激烈，使人震惊。

第四变奏，主题由 D 大调改为 d 小调，并在节奏上进行了很大的变动，似有哀痛的

情绪。

现将前几小节与原主题对照如下。

原主题 D 大调 5。

$$pp$$
$$\underline{\dot1}.\ \dot1\ \underline{\dot3}.\ \dot3\ |\ \dot1\ \ 5\ |\ \cdots\cdots$$

第四变奏 d 小调 3。

$$ff$$
$$6\ 0\ \overset{6}{\overline{\dot1\dot1\dot1\dot1\dot1\dot1}}\ |\ 6\ 0\ \overset{6}{\overline{333333}}\ |\ \cdots\cdots$$

属音　主音　三音　主音　属音

它一开始就用两个强音号 ff 奏出，六连音和激昂跳进的音调在不同的声部中交替，贯穿始终。

第五变奏，主题由大提琴奏出，调性转到降 B 为主音，调式在大小调之间游动。如下面曲例所示。

$$0\ \underline{5}\ |\ \underline{\dot1}.\ \dot1\ \underline{\dot3}.\ \dot3\ |\ \underline{5.\ 31}\ 5\ |\ \underline{2}.\ \underline{2}\flat3\ \underline{21}\ |\ 7\ \underline{5}\ \underline{5.\#4\underline{5}432}\ |\ \underline{\dot1}.\ \dot1\ \underline{\dot3}.\ \dot3$$

$$\underline{5.\flat31}\ 5\ |\ \underline{2.7}\ \underline{176}\ |\ 5\ \cdots\cdots$$

小提琴和中提琴奏着不同节奏的柔和连音。后半段转回降 D 为主音，钢琴轻柔地奏着短促的伴奏音型，使音乐显得那样的悲痛、凄凉。这是作者对小鳟鱼悲惨遭遇的同情。

小快板的终曲段落，调性由前面段落的降 D 为主音升为 D 大调，这种上行小二度的转调使人产生振奋的感觉。主题在小提琴和中提琴上重新出现，钢琴奏着描写鱼儿欢快游动的音型，音乐完全恢复了乐曲开始时的那种明快、清澈、透明的音乐形象，表现立刻欢畅的情绪，好似在预告：自由欢乐是永恒的，艰难压迫是暂时的，美好的日子终究要来临。

室内乐欣赏 4：小夜曲

[作品简介]

"小夜曲"有两种不同的体裁：一种是独唱或独奏的小夜曲，系青年人于黄昏或晚间在恋人窗下所唱或所奏的情歌，它短小缠绵，婉转抒情；另一种是 18 世纪下半叶流行于欧洲宫廷的重奏套曲，为四个乐章的奏鸣套曲结构形式，多用弦乐演奏，有时加入某些木管乐器，属室内乐的一种。

海顿的这首小夜曲，是他作品第三号之五《F 大调弦乐四重奏》的第二乐章，作于 18 世纪 60 年代。那时海顿正在匈牙利公爵厄斯特哈齐府中供职，这期间创作的大部分作品都是供公爵府上的"沙龙"演出而用，一般多具有优美、典雅或轻松、欢快的娱乐性。

[欣赏提示]

《F 大调弦乐四重奏》的第二乐章是 C 大调，行板，4/4 节拍，标题为"小夜曲"。主旋律全部由第一小提琴担任，其他弦乐器自始至终用拨弦伴奏，以模仿情歌式的小夜曲用吉他琴伴奏的音响效果。

乐曲属于一种比较别致的小奏鸣曲式结构。开始是呈现部的主部，其主题轻巧、优美，共六小节。

这个抒情而富有歌唱性的旋律略加装饰反复一次后，出现另一曲调，共七小节。

虽然音乐在进行中时而来一个大距离的跳跃，但仍保持着较流畅的歌唱性旋律，有点类似三部曲式的中间部，但其调性的布局却有着连接部的特征。如开始的旋律音型保持着主部乐汇的结构，然后逐渐向副部的音型过渡，调性也由主部的 C 大调经过 G 大调而转入调性不稳定的片段。

紧接着是呈示部的副部，G 大调，共十二小节。

副部除调性上与主部形成对比外，还提高了旋律的音区，音调进行也更轻快，情绪更高涨。其主部与副部属于对比并置的类型。

整个呈示部进行一次反复。

展示部很短小，只有八小节，它由属调上的主部旋律开始，逐步加以变奏并转回主调。

再现部中主部音乐出现后没有反复而进入连接部，这里没有沿用呈示部中连接部的音乐，而是以主部音乐结尾的音调加以变奏、模进形成，其调性先是 d 小调，继之回到 C 大

调，然后又转入 c 小调，共十一小节。

① 2.2 | 2. 34 | 43 32 | 21 71 i | 1.1 | i. 23 32 21 | i 77 67 ……

② i.5 | 5. 43 | i7i6 | 5. 43 | i.5 | 54 24 33 i | 5 - 2 ……

③ i 6 | 3 - 7 i 6 | 3 3 3 i. 6 | 3 - 0 ……

　　整个连接部虽然有着调性上的转换，但它与呈示部中的连接部类似，保持着清晰、动听的歌唱性旋律线，仍然具有类似三部曲式中间部的某些特征。

　　副部在 C 大调上完整地再现，然后按照小奏鸣曲式的惯例，展示部与再现部完整重复一次而结束全曲。

第五节　协奏曲欣赏

一、协奏曲概述

　　协奏曲是指一件或多件独奏乐器与管弦乐队相互竞奏，并显示其个性及技巧的一种大型器乐套曲。此词源于拉丁文 concertare，原意为"同心协力"。从词的含义中，可以窥见协奏曲的基本特征。但"协奏曲"一词，随历史的演变，含义不一样，主要分下列几种。

(一)教堂协奏曲

　　16 世纪教堂协奏曲原指一种"对抗风格"的表演形式，16 世纪末，用作曲名，泛指有器乐伴奏的声乐曲，以区别于当时流行的无伴奏声乐曲。加布里埃利及班基耶里最早使用此名。他们的经文歌因用管风琴伴奏而称作教堂协奏曲，蒙泰韦尔迪的第七卷《牧歌》(1619)亦因此而称为协奏曲。甚至到 18 世纪，巴赫还将他的几首康塔塔称为协奏曲。

(二)大协奏曲

　　17 世纪，对抗风格波及纯器乐作品，由此而产生了多种器乐形式，如协奏器乐曲、协奏曲坎佐纳、协奏交响曲等。

　　17、18 世纪之交，出现了巴洛克协奏曲中最重要的形式之一——大协奏曲。1698年，J.L.格雷戈里的作品最先采用了大协奏曲的曲名，但大协奏曲的形式最终还是由科雷利、托雷利、维瓦尔迪等所确立的，成为世人争相效仿的范本。当时的大协奏曲采用三个或更多乐章的结构，由两组乐器共同演奏：一为独奏乐器小组，通常由两把小提琴与通奏低音(由一把大提琴及一架哈普希科德演奏)组成，称"主奏部"或"独奏组"；一为弦乐群，由一个小型弦乐队(后来偶尔也加入小号、双簧管、长笛、圆号等管乐器)构成，称"协奏部"或"全奏组"。两组乐器交替竞奏，间或合奏，一唱一和，互争胜长。继之，

音乐欣赏(第2版)

巴赫与亨德尔也仿此创作了不少大协奏曲。巴赫的 6 首《勃兰登堡协奏曲》(严格而言，仅第二、四、五首为大协奏曲)以及亨德尔的 12 首《大协奏曲》(1740)均系此类作品中的精粹。

(三)独奏协奏曲

18 世纪初，独奏协奏曲形成。1709 年，托雷利谱写的 12 首《大协奏曲》，其中 6 首实为真正的独奏协奏曲。在这些作品中，托雷利不仅突出了独奏小提琴，使之与乐队处于同等重要的地位，更重要的是他确立了"快——慢——快"的协奏曲三乐章的结构，并在一、三乐章采用了里托内洛体，采用扩大独奏乐器作用等新的手法，创作了 350 首左右的各类独奏协奏曲，大大促进了协奏曲的发展。

在巴洛克时期向古典时期过渡的阶段中，巴赫的两个儿子——及巴赫对协奏曲的曲式结构进行了改进。他首先将第一乐章分为"呈示——展开——再现"三部，并采用了双呈示部的曲式。他首先在呈示部中采用了性质不同的两个主题，使协奏曲的曲式结构更趋完善。

18 世纪末，莫扎特继承前人业绩，谱写了各种不同乐器的协奏曲约 50 部，最终奠定了沿用至今的协奏曲的曲式与风格。协奏曲沿用奏鸣曲的形式，但两者有所不同。①协奏曲通常由三个乐章组成，省略了小步舞曲或谐谑曲乐章。②第一乐章采用协奏曲——奏鸣曲式，即有两个呈示部，第一个由乐队奏出，主部与副部均为主调；第二个以独奏乐器为主，与乐队协同奏出，这时，副部转入关系调。③第三乐章轻快而富于华丽的技巧，用回旋曲式或奏鸣曲式写成。④采用华彩段。华彩段是即兴风格的段落，通常置于第一乐章(第二、三乐章间或有之，较简短)的末尾处，始于收束式的 I 6_4 和弦上(标以延长记号)，终于 V 级和弦的长颤音中，这时乐队全部休止，任凭独奏家一人尽情展示其演奏技巧及处理主题素材的能力。华彩段可由作家自写，也可由演奏家即兴发挥或由其他作曲家谱写。1809 年，贝多芬首先在《第五钢琴协奏曲》中写定了华彩段，不让独奏者即兴演奏，成为后世的楷模。二重协奏曲、三重协奏曲、大协奏曲和小协奏曲通常不用华彩段。

19 世纪初，贝多芬运用深化内容及交响发展的手法，将协奏曲的思想性及艺术性提高到一个新的水平。他的五部钢琴协奏曲及一部小提琴协奏曲达到了古典时期协奏曲的顶峰。此后，许多大作曲家都从事协奏曲的创作，并在艺术性、思想性、交响性及技巧性上有所创新及发展。如门德尔松创立了盛行于 19 世纪的单呈示部的协奏曲形式；李斯特淋漓尽致地发挥了协奏曲中的独奏技巧，并创造了单乐章形式的协奏曲；勃拉姆斯则运用交响发展的手法，将协奏曲写成"带有独奏乐器的交响曲"；格里格、柴可夫斯基、德沃扎克等创作了色彩艳丽、新颖独特的民族风格的协奏曲。

20 世纪，协奏曲仍为很多作曲家所重视。斯克里亚宾、拉赫玛尼诺夫、勋伯格、拉韦尔、巴托克、斯特拉文斯基、贝格、普罗科菲耶夫、肖斯塔科维奇、巴伯、布里顿和福斯等都从事于协奏曲的创作，并试用了新的作曲技巧，进行了新的探索。同时，由于新古典主义思潮的影响，很多作曲家恢复了巴洛克时期的大协奏曲及小协奏曲的创作。

二、协奏曲的变种

除正常形式外，协奏曲还有一些变种：①二重协奏曲，即由两件独奏乐器与乐队演奏的作品，如巴赫为两把小提琴写的《d 小调协奏曲》，莫扎特的长笛、竖琴二重协奏曲等。②三重协奏曲，即由三件独奏乐器与乐队演奏的作品，如巴赫的《哈普西科德三重协奏曲》、贝多芬的《大提琴、小提琴与钢琴三重协奏曲》等。③小协奏曲，通常仅有一个乐章，但内分若干段落，曲式自由，具有协奏曲风格，如韦伯的《单簧管小协奏曲》、舒曼的《四支圆号小协奏曲》、多赫南伊的《大提琴小协奏曲》，格利埃尔还突破了协奏曲的器乐特性，创作了一部声乐的《花腔女高音协奏曲》(1943)。

中国的协奏曲创作在 1949 年后获得了新的发展，这一体裁的作品有何占豪和陈刚的小提琴协奏曲《梁山伯与祝英台》、马思聪的《F 大调小提琴协奏曲》、刘敦南的钢琴协奏曲《山林》、施咏康的圆号协奏曲《纪念》、吴祖强和刘德海的琵琶协奏曲《草原小姐妹》等，大都具有浓郁的民族风格和鲜明的标题性。

协奏曲欣赏 1：梁山伯与祝英台

[作者简介]

何占豪(1933—)，作曲家，浙江诸暨人。1950 年考入省文工团当演员，后改学二胡，参加乐队。1953 年调到一个越剧团乐队工作，改学小提琴。1957 年进入上海音乐学院管弦乐系进修班学习(后转作曲系学习)。在此期间，与同学丁芷诺合作改编华彦钧的二胡曲《二泉映月》为管弦曲，与同学陈刚合作创作小提琴协奏曲《梁山伯与祝英台》(简称《梁祝》)。毕业后留校，现为中国音乐家协会理事、上海市政协委员，曾任上海音乐学院民族音乐系副主任。他的作品还有小提琴协奏曲《姊妹歌》，弦乐四重奏《过节》、《烈士日记》，交响诗《刘胡兰》、《龙华塔》，民乐合奏曲《节日赛马》，越剧《孔雀东南飞》的配乐等。

陈刚(1935—)，作曲家，上海市人。从小跟随父亲陈歌辛学音乐。10 岁跟匈牙利钢琴家伐勒学弹钢琴，1949 年参加中国人民解放军，后调到南京部队前线歌舞团弹钢琴。1955 年进入上海音乐学院作曲系学习。毕业后留校任教，现为作曲系作曲教研室主任、副教授，中国音乐家协会理事。他的作品主要是小提琴曲，除与何占豪合作的《梁祝》外，还有《阳光照耀着塔什库尔干》、《金色的炉台》、《我爱祖国的台湾岛》、《苗岭的早晨》及交响诗《屈原》等。

[作品简介]

《梁祝》创作于 1959 年。乐曲内容来自一个古老而优美的民间传说：4 世纪中叶，在我国南方的农村祝家庄，聪明热情的祝员外之女祝英台，冲破封建传统的束缚，女扮男装去杭州求学。在那里，她与善良而家境贫寒的青年书生梁山伯同窗三载，建立了真挚的友情。当两个人分别时，祝英台用各种美妙的比喻向梁山伯吐露内心蕴藏已久的爱情，诚笃

的梁山伯却没有领悟。一年后，梁得知祝是个女子，便立即向祝求婚。可是祝已被许配一个豪门子弟——马太守之子马文才。由于得不到自由婚姻，梁不久即悲愤死去。祝英台得知这个不幸的消息，来到梁的坟前，向苍天发出对封建礼教的血泪控诉。梁的墓突然裂开，祝毅然投入墓中。梁和祝遂化成一对彩蝶，在花丛中飞舞，形影不离。

这首绚丽多彩、抒情动人并带有浓郁的生活气息的交响作品，在民族化、群众化方面做了大胆的创新与成功的尝试，在国内外均受到热烈欢迎，群众称之为"我们自己的交响音乐"。在1960年的第三次文代会上，它与其他一些文艺杰作一起被称为"是一个阶级、一个民族在艺术上成熟起来的标志"。它已在欧、亚、美各大洲演出，并以其中华民族的鲜明风格与特点，得到国际公认。香港地区的艺术家们把它改编成高胡协奏曲、清唱剧及舞剧，美国的舞蹈家还根据它改编成美丽的冰上舞蹈。20世纪80年代初，彩蝶又飞过台湾海峡，台湾唱片厂翻版出售《梁祝》，受到普遍的欢迎，台湾刊物还发专论评价，引起各界人士很大的重视。香港唱片公司由于该唱片发行量超过1万张和2万张，曾奖给作者金唱片和白金唱片。如今《梁祝》已成为飞进世界音乐丛林、活跃在国际乐坛上的彩蝶了。

[欣赏提示]

这部作品以江浙的越剧唱腔为素材，按照剧情构思布局，综合采用交响乐与中国民间戏曲音乐的表现手法，深入而细腻地描绘了梁、祝相爱、抗婚、化蝶的感情与意境。该作品用奏鸣曲式写成，结构如下图所示。

呈示部					展开部	再现部
						(省略副部)
引子	主部 (单三部曲式) A+B+A	连接部	副部 (回旋曲式) A+B+A+C+A	结束部		
写景	爱情主题 / 草桥结拜 / 主题再现	自由华彩	三载共窗 / 共读共玩	十八里相送（长亭惜别）	抗婚 / 楼台会 / 哭灵 / 控诉 / 投坟	化蝶

(一)呈示部

在轻柔的弦乐颤音背景上，长笛吹出了优美动人的鸟叫般的华彩旋律，接着双簧管以柔和而抒情的引子主题，展示出一幅风和日丽、春光明媚，草桥畔桃红柳绿、百花盛开的画

面(D 徵调，4/4 拍子)。

$$0\,5\,3\,2\mid 1\,-\,0\,2\,7\,6\mid 5\,-\,\,0\,7\,6\,7\mid 5.\,6\,\,{}^{\#}4\,3\,\,2343\,\,5.\,3\mid$$

$$2352\,\,3432\,\,1.\,\,\,5\mid 7\,2\,6\,1\,5.\,\,61\mid\tfrac{2}{4}\,\,5\,-\mid\cdots\cdots$$

主部，独奏小提琴从柔和朴素的 A 弦开始，在明朗的高音区富于韵味地奏出了诗意的爱情主题。

$$3\,\,\,5.\,6\,\,1.\,2\,6\,1\,5\mid\widehat{5.\,1}\,\,6535\,\,2\,-\mid2\,23\,7\,6\,\,5.\,6\,1\,2\mid$$

$$3\,1\,\,6561\,\,5\,-\mid3.\,5\,7\,2\,\,6\,1\,5\,\,5\mid3\,5.\,3\,\,5.\,672\,\,6.\,\,56\mid$$

$$1.\,2\,5\,3\,\,2\,32\,1\,65\mid3\,\,1\,\,6.\,165\,\,3561\mid5.\,\,\cdots\cdots$$

在音色浑厚的 G 弦上重复一次后，乐曲转入 A 徵调，大提琴以潇洒的音调与独奏小提琴形成对答(中段)。

$$1\,\,235.\,\,3\mid2.\,3765\,-\mid5356\,1.\,\,2\mid1\,\,235\,-\mid\cdots\cdots$$

后乐队全奏爱情主题，充分揭示了梁、祝真挚、纯洁的友谊及相互爱慕之情。

在独奏小提琴的自由华彩的连接乐段后，乐曲进入副部(B 徵调，2/4 拍子)。

$$4.\,3\,2\,3\mid5.\,\,6\mid1.\,\,3\,216\mid5.\,\,6\mid1.\,6\,1\,2\mid3.\,2\,3\,5\mid2321\,65\mid1.\,\cdots\cdots$$

这个由越剧过门变化来的主题，由独奏小提琴奏出(包括加花变奏反复)，与爱情主题形成鲜明的对比。

第一插部为副部主题动机的变化发展，由木管与独奏小提琴及弦乐与独奏小提琴相互模仿而成。

第二插部更轻快活泼，独奏小提琴用 E 徵调模仿古筝，竖琴与弦乐模仿琵琶的演奏，作者巧妙地吸取了中国民族乐器的演奏技巧来丰富交响乐的表现力。

$$5\,5\,\,5\,61\mid5\,5\,\,5\,61\mid2\,2\,\,2\,35\mid2\,2\,\,2\,6\mid5653\,\,2356\mid$$

$$3\,3\,\,3\,{}^{\vee}6\mid5653\,\,2356\mid1\,1\,\,12321\mid6\,6\,\,61216\mid5\,5\,\,5\mid\cdots\cdots$$

　　这段音乐，以轻快的节奏、跳动的旋律、活泼的情绪生动地描绘出梁、祝三载同窗，共渡共玩、游戏嬉戏的情景。它与柔和、抒情的爱情主题一起从不同角度反映了学习、生活的两个侧面。

　　结束部由爱情主题发展而来，抒情而徐缓(B徵调，2/4拍子)。

$$3 \quad \underline{5.6} \mid \underline{\overset{\frown}{1.2}} \underline{\overset{\frown}{65}} \mid 5 \quad - \mid 6 \quad \underline{\overset{\frown}{13}} \mid \underline{235} \underline{176} \mid \overset{\frown}{2} \quad - \mid \underline{22} \quad \underline{35} \mid$$

$$5 \quad \underline{\overset{\frown}{27}} \mid 6 \quad \underline{072} \mid \underline{660} \underline{35} \mid \underline{660} \overset{\frown}{1} \mid \underline{6.1} \underline{25} \mid \underline{323} \underline{76} \mid 5 \quad \cdots\cdots \mid$$

　　现在已经是断断续续的音调，表现了祝英台有口难言、欲言又止的情感。而在弦乐颤音背景上出现的"梁"、"祝"对答，清淡的和声与配器，出色地描写了十八里相送、长亭惜别、恋恋不舍的画面。真是"三载同窗情似海，山伯难舍祝英台"。

(二)展开部

　　突然，音乐转为低沉阴暗。阴沉可怕的大锣与定音鼓，惊惶不安的小提琴与大提琴，把我们带到这场悲剧性的斗争中。

　　抗婚：铜管以严峻的节奏、阴沉的音调，奏出了封建势力凶暴残酷的主题(F徵调，4/4拍子)。

$$1 \quad \overset{\cdot}{7} \quad 0 \quad \underline{\overset{\cdot}{6}1} \mid 5 \quad \overset{\cdot}{5} \quad 5 \quad 0 \quad 0 \mid 1 \quad \overset{\cdot}{7} \quad 0 \quad \underline{\overset{\cdot}{6}1} \mid 2 \quad 2 \quad 0 \quad 0 \mid$$

$$5. \quad \underline{32} \underline{356} \mid 3 \quad 3 \quad 0 \quad 0 \mid 5. \quad \underline{32} \underline{356} \mid 1 \quad 1 \quad 0 \quad 0 \mid \cdots\cdots$$

　　独奏小提琴用戏曲散板的节奏，叙述了英台的悲痛与惊惶。紧接着乐队以强烈的快板全奏，衬托独奏小提琴果断地反抗音调。

$$\underline{55} \quad \underline{\overset{\frown}{61}} \mid \underline{55} \quad \underline{\overset{\frown}{61}} \mid \underline{22} \quad \underline{35} \mid \underline{22} \quad 3 \mid \underline{5656} \mid \underline{33} \quad 6 \mid$$

$$\underline{5656} \mid \underline{22} \quad \underline{35} \mid \cdots\cdots$$

　　它成功地刻画了英台誓死不屈的反抗精神。其后，上面两种音调形成对立的两个方面，它们在不同的调性上不断出现，最后达到第一个斗争高潮——强烈的抗婚场面。当乐队全奏的时候，似乎充满了对幸福生活的向往与憧憬，但现实给予他们的回答却是由铜管代表的强大封建势力的重压。

$$5 \quad - \mid \underline{5} \underline{\overset{\frown}{61}} \mid 5 \quad - \mid 5 \quad - \mid \underline{5} \underline{\overset{\frown}{61}} \mid \underline{653} \mid \overset{\frown}{2} \quad - \mid 2 \quad \cdots\cdots$$

楼台会：^bB徵调，4/4拍子，缠绵悱恻的音调，如泣如诉。

$$0\ 0\quad 0\ 0\quad |\ 0\ 0\quad 0\widehat{5\,4}\,3\ |\ \dot2\ -\ \dot1.\quad \widehat{\dot7\,\dot6}\ |\ \dot5.\quad \widehat{\dot6\,\dot1}\ \dot2.\,\dot5\ \widehat{3\,\dot2\,\dot7\,\dot6}\ |$$

$$1\quad \widehat{2.\,3\,1\,2}\ {}^{3}_{\underline{\smile}}5\ {}^{5}_{\underline{\smile}}3\ |\ \widehat{2.\,1}\ \widehat{2\,3\,5}\ 2.\quad \widehat{\dot7\,\dot6}\ |\ 3\quad 5\quad \widehat{6\,1\,5\,6}\ \widehat{1\ 3\,5}\ |\ 2\ 2\ \widehat{7\,6}\ 5\quad -\ |$$

小提琴与大提琴的对答，时分时合，把梁、祝相互倾诉爱慕之情的情景表现得淋漓尽致。

哭灵控诉：音乐急转直下，弦乐快速的切分节奏，激昂而果断，独奏的散板与乐队齐奏的快板交替出现。

$$\dot3\ \dot5\ \widehat{\dot2.\,\dot1}\ \dot6\ \dot5\ -\ \overset{\vee}{}\ \dot1\ \dot6\ \dot5\ \dot1\ \dot1\ -\ \widehat{\dot3.\ \dot1}\ |\ \dot2\ -\ |\ \widehat{\dot2\dot3\dot2\dot2}\ \widehat{\dot2\dot5\dot4\dot3}$$

$$\widehat{\dot2\dot3\dot2\dot1}\ \widehat{\dot6\dot5\dot6\dot1}\ |\ \cdots\cdots\ \dot3\ \widehat{\dot2.\,\dot1}\ \dot6\ {}^{6}_{\underline{\smile}}\dot1\ {}^{6}_{\underline{\smile}}\dot1\ \dot2\ \dot1\ -\ |$$

这里加进了板鼓，变化运用了京剧倒板与越剧嚣板(紧拉慢唱)的手法，深刻地表现了英台在坟前对封建礼教的血泪控诉的情景。这里，小提琴吸取了民族乐器的演奏方法，和声、配器及整个处理上更多运用戏曲的表现手法，将英台的形象与悲伤的心情刻画得非常深刻。她时而呼天嚎地，悲痛欲绝，时而低回婉转，泣不成声。当音乐发展到改变节拍(由二拍子变为三拍子)时，英台以年轻的生命向苍天作了最后的控诉。

$$\dot3\ \dot5\ \dot1\ \dot2\ \widehat{\dot2\dot7}\ \widehat{\dot6\dot5}\ {}^{\#}\dot4\ 0\ {}^{\#}\dot4.\quad \dot5\ |\ \dot5\ -\ \dot5\ 0\ \cdots\cdots$$

接着锣钹齐鸣，英台纵身投坟，乐曲达到最高潮。

(三)再现部

化蝶：长笛以美妙的华彩乐段，结合竖琴的级进滑奏，把人们带到了神仙的境界。在加弱音的弦乐背景上，第一小提琴与独奏小提琴先后加弱音器重新奏出了那使人难忘的爱情主题。然后，色彩性的钢片琴在高音区轻柔地演奏五声音阶的起伏的音型，并多次移调，仿佛梁、祝在天上翩翩起舞，歌唱他们忠贞不渝的爱情。

彩虹万里百花开，

花间蝴蝶成双对，

千年万代不分开，

梁山伯与祝英台。

协奏曲欣赏2：长城随想

[作品简介]

长城，是我国古代劳动人民创造的伟大奇迹。

长城，是中华民族智慧和力量的结晶，它象征着我们国家和民族旺盛不衰的生命力。

当人们登上长城时，放眼大好河山，心潮激荡，回顾我们国家的历史，浮想联翩。它那雄伟壮丽的姿态，在今天尤为世界亿万人民所瞩目。

将这一气魄宏伟的题材谱写成音乐作品，是作曲家刘文金多年来的夙愿。二胡协奏曲《长城随想》是他继《豫北叙事曲》、《三门峡畅想曲》等优秀民族器乐作品之后的又一部成功之作。关于这部音乐作品的创作动机，刘文金在一次谈话中有这样的叙述："我之所以想到用音乐作品来抒发对长城的感受，那是 1978 年夏末，我随中国艺术团访问演出之际，在纽约联合国大厦的一个休息厅里，一幅巨大的万里长城彩色壁毯，几乎覆盖了大厅正面的整个墙壁。它气势雄伟，光彩夺目，一种强烈的民族自豪感似乎注入了我的每一根血管。当时，我和闵惠芬不谋而合地想到，要用我国民族器乐形式来抒发人们对于古老长城的感受，讴歌中华民族悠久的历史和光明的前程。从设想到成稿经历了三四年，整个创作过程也是一次爱国主义的自我教育过程……"

协奏曲是一种外来的音乐形式，作者遵循"将外国的作曲理论技术，与我国民族音乐的传统方法，在创作实践中更好地有机地融合在一起，以促进民族音乐的发展"这样一种创作思想谱写出的这部新作，具有鲜明的中国风格和民族气派。

二胡协奏曲《长城随想》意境深邃，气度轩昂。全曲共分为四个乐章：①关山行；②烽火操；③忠魂祭；④遥望篇。它描绘了人们漫步长城时所激起的复杂思绪。二胡以 c1—g1 定弦。

[欣赏提示]

第一乐章　关山行——慢板、行板

引子曲调由弱渐强地出现。它用富于"金声玉振"古老音色钟管、云锣奏出旋律音，在倍大提琴、大提琴浑厚低音的陪衬下，造成长城在云雾之中若隐若现的奇伟形象。三连音的律动始终贯穿，蕴含着一种巨大的力量。

接着，乐队鼓乐齐鸣，奏出一个宽广而富于民族色彩的主题音调。

$$\overset{\frown}{4.\quad 3} \mid 2.\ 3\ 5\ 6 \mid \dot{1}.\ 7\ \overline{676723} \mid 5\ \cdots\cdots$$

这一音乐主题兼有雄伟与抒情两重个性。前段以音型模进手法不断推动音乐发展，豪放而激昂；后段用舒展的附点节奏表现了细腻、优美的情感。它在全曲中多次出现，不断深化。在震荡人心的鼓声衬托下，以磅礴的气势热情地赞颂了古老的长城，并为独奏二胡的进入创造了庄重、深邃的气氛。

独奏二胡的主题音乐优美、庄严、富于歌唱性，仿佛是一位诗人或歌手在为古老而雄伟的长城深情地咏叹着。

$1=C\quad \dfrac{6}{4}$（1 5 弦）

二胡在乐队全奏后单独出现，不仅富有鲜明的对比效果，而且使独奏主题的音韵更加深切、动人，令人深思和神往。这段音乐连绵不断地展开和更新，又糅进古琴和京剧的某些韵味，更富于民族气质。它由庄重到流畅，由富于幻想到充满生气，但却始终贯穿着内在、真挚的赞美之情。

这一乐章的旋律也犹如蜿蜒起伏的长城一样连绵不断。作者在乐曲中采用转调手法写下了一支令人陶醉的旋律。

这段音乐是这一乐章中最美处，洋溢着对长城发自内心的挚爱和亲昵的感情。音乐经过几次迂回，感情层层推进，以乐队气势磅礴的全奏引向高潮，表达了对民族历史的无比自豪之情。

第二乐章　烽火操——急促的快板

烽火台是我国古代边防警戒的建筑，作曲家由此联想到历史上为保卫国家而英勇战斗的某些场面，并借以表现中华儿女在烽火连天的年代前仆后继的斗争精神。

音乐在急促的节奏中开始，烘托出紧张的气氛，加以打击乐器的重音衬托以及板鼓的催迫、渲染，描绘了硝烟弥漫的古战场画面。

独奏二胡旋律，建立在一个短小的音型上。

$$\frac{2}{2}\ 3\ -\ |\ 3\ \underline{2345}\ |\ 3\ -\ |\ 3\ \cdots\cdots$$

（谱上方标有 *tr* 颤音记号）

这一号角式的音型，似是三军进发的号令。在运用传统戏曲的拖腔手法和半音阶上，演奏中吸取了京胡的某些技法，采用快弓技巧，不断展现富有生气的旋律乐句。仿佛一支支队伍在烽火台汇集，沿着长城蜿蜒前进。

随后，二胡奏出大段落的半音阶旋律，似是描绘刀枪剑戟的拼搏刺杀和人们前仆后继地顽强战斗。中段插入稍慢的广板旋律，有着赞扬的色彩。接着，二胡进入富有特色的跳弓段落。

$$\underline{6\ \dot1}\ |\ 4\ \underline{44}\ 4\ \underline{44}\ |\ 4\ 3\ \underline{2356}\ |\ 3\ \underline{33}\ 3\ \underline{33}\ |\ 3\ 2\ \underline{5672}\ |\ 6\ \underline{66}\ 6\ \underline{66}$$

$$\underline{6\ \dot1}\ \underline{4323}\ |\ 5\ \underline{55}\ 5\ \underline{55}\ |\ 5\ 6\ \underline{1761}\ |\ 2\ \underline{22}\ 2\ \underline{22}\ |\ 2\ 3\ \underline{5356}\ |\ 7\ \underline{77}\ 7\ \underline{77}$$

$$\underline{7\ 5}\ \underline{6567}\ |\ \dot2.\ \underline{\dot2\dot2\dot2}\ |\ \dot2\ \dot2\ |\ \dot1\ |\ \dot2.\ |\ 5.\ |\ 3\ |\ \dot1.\ |\ \dot2$$

$$4.\ \ 3\ |\ 2.\ \underline{3\ 5}\ 6\ |\ \dot1.\ |\ 7\ |\ \underline{6.\ 7}\ 2\ 3\ |\ 5\ -\ |\ \cdots\cdots$$

这段由音乐主题变形发展的旋律，饱含着乐观、自豪的情绪。紧接着将音调压缩并过渡到参差错落的三连音，最后以庄严、坚定的号角式音型表达了一种悲壮的情思。号角的音调回荡在空间，象征着人们必胜的信念。

第三乐章　忠魂祭——柔板、散板、中板

这一乐章的音乐富有浓郁的抒情色彩，它追溯千年，浮想联翩，又有深刻的哲理性，表达了对千百年来为中华民族的生存而牺牲的先烈们深深的怀念。

音乐一开始便形成肃穆而深情的气氛。在筝篌、扬琴特定音型伴奏下，笙、大提琴、新笛等乐器交替奏出具有悼念性的乐句。作者大胆地运用小二度"撞击"的方法，把钟管、弦乐、管乐有效地组合在一起，形成古钟余音袅袅回响的奇妙效果，将人们的思绪引向了遥远的过去……

二胡以内弦泛音进入，并运用滑揉的技巧使微微颤动的透明音色与钟声协调呼应。接着，作者运用调式交替手法引出了一段委婉深情的旋律。

（$\dot6\ 3$ 弦）

$$\frac{6}{8}\ \dot6\ \dot6\ \dot6.\ 0\ |\ \frac{6}{8}\ \dot6\ \dot6\ \dot6.\ 0\ |\ \dot6\dot6\dot6\dot6.\ 7\ |\ 3\underline{56}\ 7\ 5\ 6.\ (\dot7\dot6$$

$$5\ \underline{6\ 7}675\ 6\ -\)\ |\ 5\ 3\ \overset{2}{\underline{3}}\ 3\ \ 2\ 3\ \overset{4}{\underline{3}}\ 3\ |\ 7\ 23\ \#4\ 23.\ (\underline{43}\ |\ 23\ \#4342\ 3.\)\ 5$$

$$\underset{\#4}{\overset{\frown}{34}}\ \overset{\frown}{33}\ \overset{\frown}{23}\ \overset{\frown}{21}\ \underline{101}\ \overset{\frown}{2}\ \big|\ \overset{\frown}{3\ 7}\ \overset{\frown}{7\underline{06}}\ \overset{\frown}{6}\ -\ \big|\ \overset{6}{\overset{6}{6}}\ \overset{\frown}{6}\ \overset{\frown}{6}\ \overset{\frown}{6}.\ \overset{\frown}{0}\ \big|\ \overset{\frown}{1}.\ \overset{\frown}{7\ 6}\ \overset{\frown}{1\ 7}\ \overset{\frown}{6}$$

$$\overset{1}{\overset{\text{—}}{2}}.\ \mathclose{}\ \overset{\frown}{3}\ \overset{\frown}{1}\ \overset{\frown}{6}\ 2\ \big|\ \overset{2}{\overset{\text{—}}{3}}.\overset{\frown}{6}\ \overset{\frown}{35}\ \overset{5}{\overset{\text{—}}{67}}\ \overset{\frown}{765}\ \big|\ \overset{\#4}{5}\mathclose{}\ \overset{\frown}{3}\mathclose{}\ 5\ \overset{\frown}{6\ 55}\ \overset{\frown}{6}\ \big|\ \overset{\frown}{351}\ \overset{1}{\overset{\text{—}}{6}}.\overset{\frown}{2}.\overset{\frown}{3}\ \overset{\frown}{65}$$

rit

$$\overset{\frown}{1}.\overset{\frown}{27}.\overset{\frown}{06}.\overset{\frown}{723}\ \big|\ \overset{\frown}{52}\ \overset{\frown}{356}\ \overset{\frown}{356}\ \big|\ \overset{\frown}{7}.\overset{\frown}{772}\ \overset{\frown}{356}\ \overset{\frown}{765}\ \big|\ 6\ -\ -\ -\ \cdots\cdots$$

这段 C 弦上的旋律，音乐含义深刻，犹如断肠之声，有着缠绵感人的艺术魅力。尤其精彩的是，在二胡主旋律出现时，作者创造性地将中阮、大阮的滚奏及中胡、大提琴的碎弓，采用对位的织体组合在一起，因而模仿出人声合唱时的"哼鸣"效果作为背景衬托。其想象的新颖、组合的巧妙、色彩的奇特，达到引人入胜的艺术境界。随后，音乐律动不断迂回向高音区推进，使缅怀英雄的感情更加深化。在慢板旋律结束时，运用大二度转调进入华彩部分。

华彩乐段经独奏二胡运用较自由的演奏处理，抒发了深沉而激奋的情绪，主题音调时隐时现。其尾部，更如奇峰突现：二胡运用具有爆发力的音头强奏，把全曲推向情绪的最高潮。

第四乐章　遥望篇——行板、剁板似的小快板、慢板

音乐表现了人们登上长城最高处遥望，充满了自豪感和对未来的坚定信念。

这一乐章共有三个层次。行板段落先由乐队奏出富于弹性的节奏音型。

$$1\ \underline{03}\ \underline{01}\ \underline{23}\ \big|\ \overset{\frown}{1.\ \underline{23}}\ \underline{10}\ \underline{23}\ \big|\ \cdots\cdots$$

这一由弹拨乐器弹奏的节奏音型，贯穿了整个行板段落，充满着活力和朝气，具有向前推动的动力。在这明朗气氛的衬托下，二胡奏出由第一乐章主题音调衍展而来的旋律。

$$\overset{\frown}{\dot{1}\ -\ -\ }\big|\ \dot{1}\ -\ \underline{10}\ \overset{\frown}{2.\dot{1}}\ \big|\ \overset{\frown}{3.\ \overset{5}{\underline{5}}}\ \mathclose{}\ 5\ -\ \big|\ 5\ -\ -\ -$$

$$\overset{\frown}{5\ 01}\ \overset{\frown}{3}\ 5\ \big|\ \overset{\frown}{6.\ \dot{1}\dot{1}}\ \dot{1}\ -\ \big|\ \dot{1}\ -\ -\ -\ \big|\ \overset{\frown}{\dot{1}\ 0}\ \overset{\frown}{4}\ 6\ \dot{1}$$

$$\overset{\frown}{\dot{1}}.\ \overset{\frown}{6}\ \overset{\frown}{2}.\ \dot{1}\ \big|\ 3\ -\ -\ -\ \big|\ 3\ -\ -\ -\ \big|\ \overset{\frown}{3\ 0}\ \overset{\frown}{3}\ \overset{\frown}{2}\ 3$$

$$\overset{\frown}{5}.\ \overset{\frown}{23}\ \overset{\frown}{3.2}\ \underline{10}\ \big|\ 5\ -\ \overset{\frown}{5\ 3}\ \big|\ 2\ -\ -\ -\ \big|\ 2\ 7\ 6\ 7$$

$$\overset{\frown}{2}.\ \overset{\frown}{3}\ 5\ \underline{0\ 65}\ \big|\ 4\ -\ 5\ -\ \big|\ \overset{2}{\overset{\text{—}}{3}}\ -\ -\ \big|\ 3\ \cdots\cdots$$

这段音乐悠扬舒畅，富有进行的动感，它稳健自信，从容不迫。后段旋律向高音区伸展，又有激情奔放的特色。

中段是剁板似的快板节奏，它吸取戏曲中的剁板形式，由慢渐快，在旋律上吸取了二胡曲《听松》的某些特征音调，具有粗犷、热烈的气质。

3 5 05 35 | i.23 05 35 | 6.7 6765 4.5 32 |

i.23 05 35 | .327 6767 2.3 | 55 23.21 |

06 i 23.5 65 | i i 7 6.7 20 | 7.6 5.6 #4.3 23 |

5.6 #43 2.3 4.3 | 50 …… |

这段新引进的音调与原有主题的有机结合，展现了新的境界，表现了人们坚韧不拔的攀登意志。二胡旋律在板鼓烘托下，情绪层层推进，最后进入宽广的慢板，即全曲的尾声部分。这里再现了引子的主题音调。

0 3 2 3 | i. 656 i | i - - | 0 2 7 2 |

676 5 356 | 0 i 6 i | 4. 323 | 5 356 i 23 |

5 5 45 | 2. i 7 i 2 | 2 - - | 0 i 2 3 |

4 - 5 | 3. 21 - | i 7 67 | 2 - - 3 |

5 - 6 | i - 2 | 4 - 3 | 2 …… |

音乐主题在更加宽广的速度中进行，富有宏伟的魄力和轩昂的气度，好像是千千万万人们组成浩浩荡荡的队伍向着胜利的征途挺进，最后在辉煌、坚定的音响中结束。

协奏曲欣赏3：草原小姐妹

[作者简介]

吴祖强(1927—)，作曲家，原籍江苏武进，生于北京。少年时跟张定和、寇家伦等学习音乐，1947 年考入南京国立音乐学院，师从江定仙。1952 年被选送到莫斯科柴可夫斯

基音乐学院专修理论作曲，1957 年回国后执教于中央音乐学院，现任该院院长、作曲系教授。主要作品除琵琶协奏曲《草原小姐妹》外，还有《钢琴变奏曲》、《弦乐四重奏》，交响音画《在祖国大地上》，清唱剧《与洪水搏斗》，弦乐合奏《二泉映月》，琵琶与管弦乐协奏音诗《春江花月夜》，二胡与管弦乐合奏《江河水》等。后两首作品曾在美国波士顿交响乐团主办的夏季音乐节上公演。其著作有《曲式与作品分析》等。

王燕樵(1937—)，作曲家，出生于北京。自幼喜爱音乐，在小学读书时，受音乐教师胡汉娟的启蒙与影响，决心学习音乐。1952 年考入中国青年艺术剧院乐队，1957 年考入中央音乐学院作曲系，师从吴祖强。1960 年到新疆艺术学院工作，1963 年回中央音乐学院继续学习，1966 年毕业。1968 年考入中央乐团创作组，1980 年赴日本桐朋学园研究学习。作品除《草原小姐妹》外，还有钢琴协奏曲《战台风》(与刘诗昆合作)，电影音乐《大河奔流》、《婚礼》、《春雨潇潇》、《红色背篓》等。

刘德海(1937—)，琵琶演奏家。原籍河北沧县，生于上海。1957 年考入中央音乐学院专攻琵琶，毕业后留校任教，1970 年任中央乐团独奏演员。1980 年于美国演奏琵琶协奏曲《草原小姐妹》，得到国内外听众较高的评价，曾出访二十多个国家，为祖国赢得了很大荣誉。

[作品简介]

1972 年春，作者尝试将我国传统民间乐器琵琶作为主奏乐器与西洋管弦乐队结合，来描写社会主义革命的现实题材。选定的内容是蒙古族孩子龙梅和玉荣在暴风雨中保护羊群的动人事迹，作品以这一真实故事为依据，歌颂祖国年轻一代的革命精神和共产主义风格。写出初稿后，作者去内蒙古体验生活，9 月完成了初稿的修改、总谱写作及乐队排练。但是，"四人帮"的亲信们制造种种借口刁难、拖延、诋毁，直到 1977 年初春，《草原小姐妹》才得以正式公演。

[欣赏提示]

这部协奏曲在结构形式上，根据内容的需要，将常见的无标题协奏曲与标题交响诗的写法结合起来，将多乐章的划分与单乐章的归纳结合起来，将民族传统曲式结合起来，内容虽有很强的叙事性质，但仍发挥音乐之长，以抒情为主。全区共分五部分。

引子
先由圆号奏"小姐妹"的主导动机(b 羽调，4/4 拍子)。

2 3 06 | 6 - - - | ……

在一阵生机盎然、富于动力性的经过句(它有乐队全奏弦乐颤弓演奏)后，独奏琵琶在 e 羽调上以散板节奏再奏主导动机。

<u>2 2 2</u> <u>3.</u> <u>6</u> 6 — — — ……

这个标志"小姐妹"英雄气质的音调贯穿全曲，反映出内蒙古草原的清新、明朗与朝气蓬勃。

(一)草原放牧

这是个呈示性的段落，由两个对比主题组成。

第一主题是根据动画片《草原英雄小姐妹》的主题歌改写，它是这部协奏曲的主要主题，着力刻画"小姐妹"欢乐活泼的放牧情景(e羽调，2/4拍子)。

小快板

<u>6</u> <u>66</u> <u>22</u> | <u>3</u> <u>36</u> <u>22</u> | <u>1</u> <u>12</u> <u>36</u> | <u>23</u> <u>20</u> | <u>1</u> <u>12</u> <u>36</u> | <u>21</u> <u>66</u> |

<u>5</u> <u>53</u> <u>235</u> | 3 — | ……

这个主题采用内蒙古民歌音乐常用的羽调式，节奏鲜明，具有儿童音乐的特点。经过几次反复和初步开展，深化了主题，特别是琵琶的三连音的演奏更增加了欢乐、活泼的情绪。

第二主题是描写草原放牧的另一侧面，这里写景是为了抒写内蒙古人民对家乡草原的热爱，对社会主义祖国的赞美(D宫调，4/4拍子)。

1 — — <u>2356</u> | i — <u>616</u> <u>1</u><u>2</u><u>3</u><u>5</u> | 5 — <u>5</u> <u>01</u> <u>6</u> <u>01</u> | 5 — — 5 | ……

这个具有内蒙古风格的抒情曲调，先由琵琶演奏，琵琶长轮的碎音与弦乐若断若续的伴奏形成鲜明的对比，内蒙古民歌和马头琴在唱、奏中所特有的三度颤音，在琵琶演奏中得到发挥。接着，在甜润优美的双簧管变化重复这个抒情歌唱的主题后，琵琶、木管与弦乐竞相赞美、歌颂社会主义的新草原，抒发作者对自己家乡的热爱，从而使音乐达到了这一部分的高潮。

(二)与暴风雪搏斗

这是个展开性的段落。它基于对立矛盾冲突的展开来刻画"小姐妹"的英雄气概。

沉重的低音，预示着暴风雪即将来临，而随着音调升高，节奏压缩，表现了暴风雪席卷草原，冰雹打散羊群。英姿挺拔的"小姐妹"主导动机由琵琶响亮地演奏，表现出龙梅和玉荣保护公社羊群的坚定决心和蔑视暴风雪的英勇斗志。"草原放牧"的第一主题，在这里以各种形态变化、展开，变成宫调式的带有战斗性的进行曲风格(C大调，2/4拍子)。

快板

<u>555</u> <u>ii</u> | <u>2</u> <u>25</u> <u>ii</u> | <u>555</u> <u>ii</u> | <u>2</u> <u>25</u> <u>ii</u> | 5 — | <u>4</u> <u>42</u> <u>124</u> |

5 — | <u>4</u> <u>42</u> <u>124</u> | 2 — ……

这一部分，为了充分描述各种戏剧性效果与发挥极大的表情幅度，运用了琵琶传统的与现代的各种演奏法，不仅在速度、节奏和律动上作了不少变化，而且还比较好地运用了转调、模进、与乐队呼应、交织等西洋手法，使这一乐章不仅对昏天黑地、风雪交加的草原作了形象化的描绘，也对保护羊群、与风雪搏斗的"小姐妹"的英雄气概作了生动的渲染。结束时，低音拨弦加上长笛清冷的音调(e 羽调，4/4 拍子)，勾画出暴风雪后，特定的安静和凛冽的寒夜，为下一乐章的出现，作好了情与景的过渡。

$$0 \quad 0 \quad \underline{33}\ \underline{66} \mid 0 \quad 0 \quad \underline{33}\ \underline{66} \mid 0 \quad 0 \quad \dot{2} \quad - \mid \dot{1}. \quad \underline{66} \quad -$$

$$\underline{\dot{6}}\ \dot{6} \quad \dot{2}. \quad \underline{\dot{1}} \mid \dot{1} \quad \dot{2} \quad - \quad - \mid \quad \cdots\cdots$$

(三)在寒夜中前进

这是个相当于慢板乐章的插部。一开始，"小姐妹"在十分艰苦的环境中，孤单、艰难却无畏地在前进着(d 小调，2/2 拍子)。

柔板

$$3. \quad \underline{66} \quad - \mid 5 \quad \dot{6} \quad - \mid 3. \quad \underline{6}\,\overset{5}{\dot{6}}. \quad \underline{12} \mid 5 \quad 6 \quad - \quad \underline{6356}$$

$$\underline{1.} \quad \underline{62}\ \underline{2\overset{2}{3}35} \mid 1 \quad 2. \quad \underline{23} \mid 3. \quad \underline{56}\ 5. \quad \underline{3} \mid 5 \quad 6. \quad \cdots\cdots$$

是什么力量激励着两颗幼小的心灵，做出这种激动人心的、保护公共财产的事情呢？是党对祖国年轻一代的关怀，是毛泽东思想的哺育。

$$3. \quad \underline{52}\ \underline{3\dot{1}} \mid 6 \quad \underline{51}\ \underline{6} \quad - \mid \dot{2} \quad \underline{1\,\dot{6}}\ \underline{2} \quad \underline{3\dot{1}} \mid \dot{6} \quad - \quad 5$$

$$3. \quad \underline{56}\ \underline{51} \mid 6 \quad \underline{53}\ \underline{216} \mid 5. \quad \underline{61}\ \underline{265} \mid 3 \quad -\,(\underline{56}) \mid \cdots\cdots$$

这段建立在 d 羽调上、由长音和弦伴随、由长笛演奏的悠长而深情的旋律，来自家喻户晓的一首歌颂人民领袖的歌曲，这是从"小姐妹"心灵深处缓缓流出来的歌声，它深切地触动着我们每个人的心弦。

(四)党的关怀记心间

此部分刻画了党的关怀的温暖及人们对党、毛主席的感激心情。黎明，马蹄声由远而近，援救的亲人带来党的温暖。开始，是质朴清新的歌谣式曲调(G 宫调，4/4 拍)。

小行板

$$3. \quad \underline{25}\ \underline{53} \mid 2 \quad \overset{\frown}{\underline{35}}\ \underline{5} \quad \underline{36} \mid 1. \quad \underline{6}\ \underline{2.3}\ \underline{561} \mid 2. \quad \underline{61}\ 2 \quad -$$

$$3. \quad \underline{265}\ 3 \mid 2 \quad \underline{355} \quad \underline{36} \mid 1. \quad \underline{6}\ \underline{2.3}\ \underline{566} \mid 5.\,(\underline{61235}) \mid \cdots\cdots$$

紧接着，是经过改写的摘自一首歌颂毛主席的歌曲的短句。

$$6 \; \underline{65} \; \underline{3} \; \underline{56} \; | \; \dot{1} - . \; 6 \; | \; 5 \; 3 \; \underline{56} \; \dot{1} \; | \; \dot{2} - . \; \underline{6} \dot{1} \; | \; \dot{2} - - - \; | \; \cdots\cdots$$

它用琵琶与大提琴加圆号以复调方式相呼应，从而加深了这深厚的感情。这部分的中段，是"草原放牧"第二主题的变化再现，它以宽广的曲调来倾诉对祖国的热爱，并推动总高潮的到来。

当琵琶用独特的持续的强力度的摇指与乐队齐奏的短句，聚成了强劲的震撼力量时，乐曲达到最高潮。

(五)千万朵红花遍地开

从全曲布局来看，这部分是"尾声"性质，但从音乐素材的运用来看，它却是"草原放牧"第一主题再现的段落。这时，音乐更加欢快、活泼、明亮，乐队模仿内蒙古流行的四胡演奏风格，进一步增强了主题音乐的蒙古族特色。琵琶演奏的分解和弦及音阶级进式的快速经过句，是对传统技法的突破，演奏起来虽有困难，但却给乐曲增添了明朗的时代气息。

乐曲最后，转入并结束在同宫调式上。主题调式与风格的变换，使音乐趋向瑰丽辉煌，意境也进一步深化。

协奏曲欣赏4：第一钢琴协奏曲

[作品简介]

柴可夫斯基的《第一钢琴协奏曲》，是柴可夫斯基在创作歌剧《叶甫盖尼·奥涅金》之前的重要作品之一，初稿在 1875 年年初写成，后来在 1880 年和 1893 年间，作者又吸取许多演奏家的意见，进行两次修订才最后定稿。这首钢琴协奏曲的遭遇，同作者的《D大调小提琴协奏曲》有很多相似之处，它也不是一开始就能获得公众的认可的。原先这部作品题献给尼古拉·鲁宾斯坦，但是平素对艺术界一切有价值的新事物总是十分敏感的鲁宾斯坦，这一回对柴可夫斯基在钢琴协奏曲体裁方面的第一次尝试却持否定态度。于是，柴可夫斯基把他的题献一度改为献给塔涅耶夫，到最后才决定献给德国钢琴家封·彪罗(H.Von Biilow，1830—1894)。1875 年 10 月间，当彪罗到美国巡回演出时，在波士顿首次演奏这首作品，获得很大的成功。同年，在彼得堡和莫斯科又相继演出这部作品，也获得很大的成功。当时才 19 岁的塔涅耶夫的钢琴演奏得到了作者的很高评价。

这首钢琴协奏曲是一部最通俗的协奏曲，但就其构思之宏伟和作品的规模而论，它可以成为用钢琴和乐队演奏的一部交响曲。这部作品反映出作者对生活的热爱和对光明与欢乐的热望，它的基本形象深具民族特点。作者在这里引用了一些真正的乌克兰曲调，同时也特别鲜明地表现出柴可夫斯基的协奏曲的一些特点，那就是巨大的力量、宏伟的规模与真诚率直的抒情性的结合。这部作品的思想内容和艺术形象之丰富，它的主题的多样和对置，紧张地发展的乐思所具有的内在的巨大力度，都是它激动人心的魅力所在。也正是这

些特点，使得这首协奏曲在作者生前就已广泛流传，欧美各国音乐会舞台时常有各种类型的钢琴家演奏它，作者也常把它列入自己的交响音乐会曲目，多次亲自指挥这部作品的演出。到 1878 年，尼古拉·鲁宾斯坦终于也理解到这部作品的优点和价值，并出色地演奏它，从而使这部作品更加牢固地确立了它在音乐会舞台上的地位。

柴可夫斯基继承并发展了源自贝多芬的协奏曲交响化的进程，他使乐队在协奏曲中发挥了非常巨大的作用，同生活或大自然等观感密切相关的形象都由乐队来体现，而关于个人的抒情因素则主要由独奏乐器来体现。这两种力量相互策应，协同动作，从不削弱任何一方。柴可夫斯基采用古典协奏曲的三乐章结构：他让最交响化的第一乐章起一种主导作用，用它来确定整部作品的特点；至于第二乐章，乃是交响曲当中另两个乐章——抒情的慢板乐章同诙谐曲乐章的有机结合；而最后乐章则为全曲做出了同前面两个乐章相适应的、合乎逻辑的结论。

[欣赏提示]

第一乐章用奏鸣曲形式写成，它的音乐光辉灿烂、富丽堂皇，色彩变化多端，丰富的想象力获得了充分的发挥，所有这些都是很多协奏曲所难于比拟的。乐章从一长段引子开始，在这里，可以听到全乐队的四小节强奏，其中法国号的音响特别突出。接着，第一小提琴和大提琴用它那温暖的声音庄严地奏出这段引子的基本主题，钢琴用大量洪亮的和弦伴随着它。这个主题气息宽广，宏伟有力，充满着一种炫目的光辉，具有俄罗斯民歌旋律的特征。它是一支庄严壮丽的生活颂歌，是继贝多芬之后的另一首新的《欢乐颂》。与此同时，钢琴遍及它的整个音域的活动，它那严厉有力的音响、矫健的步调，创造出一种情绪饱满而和谐的背景。钢琴在这里虽然只是处于陪衬主题的地位，但是，它的音响依然十分清晰、嘹亮和雄浑有力。

$$
\underline{0\ 5}\ \underline{3\ 2}\ |\ 1\ \ 3.\ \ \underline{2}\ |\ 4.\ \ \underline{3\ 7\ 1}\ |\ 6\ \ 2.\ \ \underline{3}\ |\ 6.\ \ \underline{2\ 7\ 6}\ |
$$

$$
5\ \ 2.\ \ \underline{3}\ |\ 5.\ \ \underline{2\ 2\ 3}\ |\ 5.\ \ \underline{3\ 6\ 5}\ |\ 2\ \ \underline{2\ 7\ 6}\ \underline{5\ 4\ 2}\ |\ \underline{1\ 0}\ \ \cdots\cdots
$$

与柴可夫斯基的一些交响曲主题的结构一样，这个主题由于反复三次，有点像三段体曲式。这个主题第一次在乐队中陈述之后，第二次改由独奏钢琴奏出，它的发展由于引进一些新的旋律素材，具有即兴演奏的意味，反映出一种悲壮的戏剧性，最后还用一小段华彩独奏——钢琴的"戏剧性独白"作为结束。第三次重复又由弦乐器在钢琴的带有附点节奏的宏伟和弦伴随之下，更加光辉、更加紧张地复奏这一主题，并结束主题本身的发展。值得注意的是，这段引子具有相对的独立意义，它一直保持在降 D 大调中，而且它的主题后来在整个协奏曲中从未再出现过。不过，这段引子一开始就创造出一种有力的气息和宏伟的规模的感觉，它像一首序曲一样预示着随后的剧情内容。在这一方面，它同整个作品又是息息相通的。

从引子转到奏鸣曲形式本体之间的过渡，起先是在近乎寂静之中出现一个小休止，后来钢琴奏出一些断断续续的音型，宛如喁喁私语一般，忽然，呈示部的第一主题现出来了。

6 7 0 1̇ 7 0 2̇ 1̇ 0 7 6 0 | #5 3 0 0 5 3 0 0 | #2̇ 3 0 6 3 0 #2̇ 1̇ 0 7 6 0 |

7̣ 0 7̣ 0 7̣ 0 0 | ……

这个主题原来是作者在卡明卡村听到的乌克兰民间弹奏里拉的盲歌手所唱的一支哀怨的曲调，但是在这里它起了深刻的变化：柴可夫斯基并没有改变这支旋律的音调结构，只是把这支悠缓的叙事性曲调纳入一个出奇的节奏型，即在每一个三连音当中插进一个休止符，从而把一个主要是抒情的形象变成飞也似的进行和精力充沛的诙谐性形象，使人简直就无从认出它是直接从民间旋律转化出来的——柴可夫斯基发展主题的丰富想象力和胆识，由此可见一斑。乐章的第二主题是这一乐章的抒情的中心，充满温暖而诚挚的感情，它包含两种互为补充的旋律，同前面出现过的主题素材形成鲜明的对比。第一支旋律是对幸福的向往、最初的内心激动、热情的努力、忧郁的形象，先由木管乐器奏出，接着钢琴加以复奏；第二支旋律同样温柔而抒情，但非常明朗，没有丝毫困惑，它那轻盈摇动的音型显然与第一支旋律同出一源。

4 #1̇ 1̇ - 2̇ | 6 3 - 4 | 1̇ 7 2̇ 1̇ | 7 6 5 2 |

3 3 6 - | 6 3 6 7̣ | 3 1 #5 6 | 3 #1̇ 1̇ - 2̇ | ……

乐章的发展部主要发展乐章的第二主题。在这里，这支温柔的"慰安之歌"有时变成英勇的号召，钢琴像急流一般的双八度的大段进行，加强了音乐的英雄气概；有时它那忧郁的疑问式动机经过不断的模进发展而引入戏剧性的高潮；乐队与钢琴之间的激烈竞争在开展着，主体的变化达到了不可复识的地步。在再现部中，乐章的一些基本主题都有很大的变化，靠近乐章结束处的一大段华彩乐段，不但展示了钢琴演奏的卓越技巧，同时也为整个乐章的音乐的发展做出了总结，集中表达出这一乐章的意志力和激情的力量。抒情的静观突然为愤怒的爆发所驱散，戏剧性情绪的浪潮在急剧发展，但在后来又为一个新的抒情插句所代替。最后，尾声的音乐活力充沛，它以急速奔驰的音流，辉煌地结束这"钢琴交响曲"的第一乐章。

第二乐章是介乎前后两个乐章之间的一首抒情间奏曲，它的音乐怡神悦耳，具有温雅朴质的田园风味。乐章的基本主题是一支具有民歌气质的优美动听的旋律，体现了人对大自然现象的静观和体察，反映了人同大自然永远相亲相爱的感情。这个主题在整个乐章中共反复六次——在乐章第一大段中由独奏长笛、钢琴、两个独奏大提琴和独奏双簧管轮流演奏四次，在最后一段主题重现时又由钢琴和双簧管复奏两次。这个主题的反复有五次几

乎一成不变，只有乐器音色的变换而已。还有，伴奏的笔法每次都在变化：有时是旋律性的对位，有时使用柔和的切分和弦，有时钢琴轻快的银铃般的和弦充当活跃的背景。主题只是在最后一次陈述时，旋律才有所变化。

这一乐章的曲式近似三段体结构，但是，在第一大段基本主题的四次反复中，穿插进两个其他的主题(一个是在钢琴的不同音区中传递诙谐性主题，另一个是在十六分音符的进行背景之上的法国号独奏)，因此又具有回旋曲的一些特点。乐章中段是一首快速的圆舞曲，取材于一首古老的法国民歌，它的旋律非常简朴，几乎近于原始，即由同一类型的动机不断反复构成。这时候弦乐器组演奏这支旋律，钢琴则在其上用一些轻松愉快的音调作为华丽而戏谑的伴奏。在这里，音乐的节奏和情绪都发生变化，同前一段怡静安适的音乐构成对比，具有奇幻缥缈的特点，好像闪现出对过去的明朗回忆一般。

$$ 3 \mid 2 \quad 1\widehat{7\,1}6 \mid 6 \quad 2\,7 \quad 6 \mid 6 \quad 2\,7 \quad 6 \mid 6 \quad 3\,6\,5 \cdots\cdots $$

最后乐章是一首欢乐的颂歌，是充满元气和生命力的表现，乐章中出现的一些形象，都在同一个明朗、乐观的氛围中活动。这一乐章用回旋奏鸣曲形式写成，乐曲的基本主题在乐队奏出的一段简短的引子之后由独奏钢琴奏出，这个主题选自乌克兰民间的一首春季歌曲，其中同一个音型的三次反复，是很多乌克兰歌曲所共有的一个典型特点。

$$ 3\cdot 4 \quad \overset{.}{3}2 \mid 3\,3\,2 \quad \overset{12}{1}7 \mid 6\,3\,2 \quad \overset{12}{1}7 \mid 6\,3\,2 \quad \overset{12}{1}7 \mid \cdots\cdots $$

像第一乐章的乌克兰主题一样，柴可夫斯基也赋予这个主题全新的特点：他用断音奏法的枯干音响、和弦式的织体以及像小伙子的踏步效果，借以强调表现这一乐章的狂放活泼的舞蹈性特点和毅力。同这一主题相呼应，或者说，作为这个主题的补充，在乐队全奏中出现另一个节奏相同的新主题，但移到 G 大调上，它的效果就像继某些声部的歌唱之后，出现合唱的大声应和一样，音乐的进行生气勃勃，活力充沛，栩栩如生。接着，在一个简短的连接句之后，乐章的第二主题先后由小提琴和钢琴奏出。这个主题步调平稳、安详，开始时进行中可以感到它的威力还有所抑制，只是在后面才把它所蕴藏的全部欢乐表达出来。

$$ 5\,6\,5 \mid 5\cdot - \underline{3\,4} \mid 3\,5\,2 \quad 2\,3 \mid 1 \quad 6\,1\,5 \mid 5 \quad 6 \quad 5 $$

$$ 5\cdot - 3\,4 \mid 5\,6\,7 \quad 4\,1 \mid 7 \quad 5\,1\,7 \mid 7\,6 \,\flat 6 \quad 5 \mid \cdots\cdots $$

乐章的这两个主题，一个急速有力，充满无尽的表现力；另一个虽然比较平静，但逐渐地转换为胜利的步调，发展成为对生活的狂喜赞歌。这两个主题互相对比，互相补充，共同表达了终曲明朗而乐观的基本思想。最后，尾声的音乐更是高潮迭现，其雄浑的气势和亢奋的情绪，其辉煌的效果，都是前所未有的。

　　《第一钢琴协奏曲》在柴可夫斯基早期的大型作品中，是真正开朗的情绪和乐观主义的深刻体现，它称得上是 19 世纪俄罗斯钢琴音乐的一个顶峰，也是 19 世纪欧洲音乐艺术中最有天才的创作之一。

协奏曲欣赏 5：D 大调小提琴协奏曲

[作品简介]

　　这首小提琴协奏曲作于 1878 年 3 月。当时作者柴可夫斯基居住在瑞士的一座小城，在不到一个月的时间内写成的，翌年，在纽约首次演出。柴可夫斯基原先把这部作品题献给当时在彼得堡音乐学院担任小提琴演奏课教授的德国小提琴家奥尔(L.Auer，1845—1930)，本来希望由他在俄国首次演出，但是，由于奥尔虽然高度评价这部作品，同时又认为其中有一些地方不便于小提琴演奏，也有悖于弦乐器作品的形式，这部作品就此搁置了两三年。到 1881 年年底，维也纳小提琴家布罗茨基(A.Brodsky，1851—1929)克服了这部作品的一些技术难点，先在维也纳，随后在伦敦和俄罗斯各地成功地进行演出。为此，柴可夫斯基便更改这部作品的题献，把它献给热情介绍这部作品的布罗茨基。柴可夫斯基在这部作品中，把一些民族民间音乐的形象给予高度的艺术体现和典型化，其中一些不同寻常的音调、深刻的戏剧化和感人的抒情诗，虽然不为人们所理解，甚至招来一些非议，但它终于还是逐渐地吸引了广大音乐爱好者的注意和欢迎，成为俄罗斯和世界小提琴艺术的典范作品之一，它足以同贝多芬、门德尔松和勃拉姆斯的同类作品相媲美。

[欣赏提示]

　　这首协奏曲的第一乐章结构特别宏伟，具有多样化的旋律音调。

　　精致的动机发展以及丰富的概括性形象，它的中心内容可以说是活跃的生活现象和明朗的感情表达，充满了一些傲气盈溢的勇武乐句和肯定生活的激奋人心的力量。这一乐章基本上用古典协奏曲的严格形式写成，乐章的引子由乐队奏出。

　　这个主题淳朴、安详而宏伟，从容不迫地进行着它那动人的诉说。但是这流畅自然的进行并没有维持多久，接踵而至的是一系列节奏明快的动机，它的力量在不断增长，可以明显地感到一种紧张的活动，仿佛陷入沸腾的生活的旋涡中一般。这是为乐章基本主题的呈示预先进行的准备，一旦这种尘世的喧嚣逐渐平息下来时，独奏小提琴便羞答答地奏出一个宣叙性的乐句，直接把音乐带入奏鸣曲形式呈示部的第一主题。

$$\overset{5}{\underline{3}\ \underline{0}\ \underline{3}}\ -\ \underline{2\underline{1}\underline{3}\underline{5}}\ |\ \underline{2}.\ \ \underline{3}\underline{2}\ \underline{3}\ \ |\ \overset{6}{\underline{4}\ \underline{0}\ \underline{4}}\ \ \underline{4}.\underline{5}\underline{6}\underline{7}\underline{1}\underline{2}\ |\ \underline{5}.\ \ \underline{6}\underline{1}\underline{6}\ \underline{5}\ \cdots\cdots$$

独奏小提琴奏出的这个主题，具有最多方面的特性，它的音调贯穿整个乐章——特别是在连接段、发展部和华彩乐段中，使音乐有可能获得了交响性的发展。起先，在乐队轻淡的伴奏下，它显得十分清新，像是一支能够抒情的即兴独白，气息宽广而温暖。但它同时又含有节奏活跃有力的动机、更为柔和而圆顺的歌唱性乐句、诙谐性的下行音调和舞蹈性的断续音型，所有这些，都有助于充分揭示主题所蕴藏的丰富内容，并使作者得以有时强调音乐形象的这一方面，有时又最大限度地发挥原来只有一点暗示的另一方面。不难看到，这个主题在最初的陈述中已经通过移高八度的方式，而使小提琴的音响更加明亮，还加进一系列和弦以增强音量，使之逐渐变得更加活跃而有力。之后，在活跃的节奏型的推动下，出现了典雅的小提琴乐句的急速奔驰，主题中最活跃的因素这时候在乐队中得到了最充分的发展，音乐转为热情而冲动，掀起了一阵热潮，待到它重又回到原来那诚挚的抒情诗中时，乐章的第二主题也随即出现了。

$$\overset{\frown}{5\ \ \#4}\ \overset{\frown}{\underline{6}\underline{5}\underline{4}\underline{6}}\ 5\ \ |\ 6\ \ \#5\ \ \overset{\frown}{\underline{7}\underline{6}\underline{5}\underline{7}}\ 6\ \ |\ \underline{7}\underline{1}\underline{2}\ \overset{3}{\underline{3}\underline{4}\underline{3}}\ \overset{3}{\underline{3}\underline{6}}\ \ 3\ \cdots\cdots$$

乐章的第二主题转入属调，它充满温暖的柔情，但是有点伤感。不过，同前一主题一样，它的抒情的基调又带有一种戏剧性的巨大紧张度。在它的三次反复呈示之后，便以不可遏制的力量急剧向前，小提琴声部的一些技巧性乐句，使这沸腾的毅力在这里得以占据优势地位。随后，呈示部以乐章第一主题的再现作为结束，这时，它具有全新的面貌，由全乐队强有力地奏出，充满着趾高气扬的欢乐感情，像是一首凯旋进行曲，又像是一首庄严行进的波洛涅兹舞曲。

乐章的发展部从独奏小提琴重新进入并以变奏的方式发展乐章的基本主题开始，这时候，由于主题在连续不断的十六分音符和三十二分音符中进行，显得特别匀称、轻快，它编织出的似断似续的典雅乐句，显然具有诙谐曲的许多特点。不多久，随着力度的不断增长，重又引出乐队全奏的第一主题，然后转入乐章的华彩乐段。柴可夫斯基在这部协奏曲中，并没有仿照一般的习惯把这个放在乐章的近结束处，而是用以作为发展部到再现部之间的过渡；而且，他在保持华彩段乐段的技巧性外貌的同时，又有机地结合进乐章的所有素材。在这里，乐章的基本主题获得进一步的发展，反映出一个人内心体验的一些新的历程，特别是当第二主题以全新的面貌出现时，好像表现出一种恼人的痛苦似的。但是很快，情绪又转明朗，这是再现部的开始——乐队柔和地奏出乐章的第一主题(长笛)，而独奏小提琴起先只是以一些颤音为之陪衬，稍后才接奏这基本主题，让它重又宁静而庄严地放射出它原有的明朗的光辉。最后出现的一段尾声，生机勃勃，饱满有力，小提琴的技巧性乐句和整个乐队的强有力的音响汇合成一首庄严的颂歌，为这一乐章做出乐观的结论。总的来说，从戏剧性的冲突和发展，通过一些折磨人的沉思和犹疑，以及小心翼翼的探索，一直到意志的冲动和得意扬扬的胜利情绪的表达，就是这一乐章的基本内容。

第二乐章一共写过两稿。作者认为第一稿过于冗长，而且过于严肃、深沉，它那崇高

而悲戚的形迹也未能同前后乐章构成必要的对比，因此把它作为一首独立的小提琴独奏曲处理，取名为《沉思》。现今这首协奏曲所采用的第二稿，叫作"小歌"，它像一首美妙的小型浪漫曲，一篇真率、朴质无华的抒情诗。如果说，第一乐章的音乐的特点，在于柔和、抒情的形象同活跃和时而是英雄性的形象的轮番交替的话，那么，相反的，这第二乐章则保持着情绪的统一，整个乐章满是温柔和抑郁，虽然有点伤感，但它始终是非常亲切的。这一乐章用三段结构写成。乐章开始时有一小段加入的乐队引子，接着独奏小提琴(带弱音器)便在乐队的非常透明的伴奏背景上，格外轻柔地奏出乐章的基本主题，它的旋律进行悠缓而深情，一直流入听者的内心深处。

$$3 \mid 6. \ \underset{\frown}{7 \ \underline{1} \ \underline{2}} \mid \underset{\frown}{3 \ 3 \ 3} \mid 3 - \overset{tr}{\underline{3 \ 4 \ 3 \ \sharp 2 \ 3 \ 5 \ 4}} \mid 3 - \ \cdots$$

这支旋律由独奏小提琴连续反复三次，在它第三次陈述中因有弦乐器声部的一些衬腔加入，产生了一些新的色彩，最后这第一大段便以长笛和单簧管接奏主题作结。在乐章中段，情绪好像变得稍微激越一些，独奏小提琴的旋律也变得更为宽广、多样，并为一些朗诵式的音型所丰富。但是一般说来，这种对比并不强烈，它依然完全保持原有的抒情气质，也不丧失忧郁的色彩。

$$\underset{\frown}{6 \ \underline{4} \ 1.} \ \overset{\frown}{2} \mid \underset{\frown}{\underline{1 \ 6} \ \underline{4} \ \underline{1} \ \underline{3} \ 4} \mid \underset{\frown}{5 \ \underline{6} \ 1.} \ 4 \mid 5 \ \underline{6} \ 1 \ \cdots$$

当乐章基本主题再现时(第三段)，乐队中个别声部有更大的独立性，独奏小提琴的忧郁的旋律在同单簧管和长笛的对答中又进一步丰富了音乐的形象。最后，独奏小提琴静息下来，引子中木管乐器的旋律重又出现，音量逐渐减弱，但是音乐并没有结束，它不间断地转入最后乐章——就好像是个人的内心体验(第二乐章)溶入人民生活的宽阔场面(第三乐章)。

最后，乐章以其大胆的、技巧高超发展的画面作为整部协奏曲的终结，整部作品的构思正是在这里才完全披露在听者的面前。乐章一开始，音乐便突然加快速度，在各个不同乐器中出现一些节奏明快的短小动机——这是终曲的前引。乐章的基本主题就是从这里的节奏核心孕育出来的。像第一乐章那样，在独奏小提琴带出乐章的基本主题之前，先出现一小段即兴演奏式的乐句，但是第一乐章的这一乐句是严肃、若有所思和从容不迫的，而在这里则是快速度的，明显带有民间节日即兴演奏的特点：这里有引子中的节奏型，也有响亮而宽广的小提琴和弦，有长时间几乎围绕着同一个音上上下下的音型，但就是乐章的基本主题迟迟不肯露面。不过，也正是因为这样，当主题终于出现时，听者也就特别感到喜悦和满足。

$$\underset{\bullet}{\underline{1 \ \underline{17} \ \underline{16}}} \mid \underline{7 \ 2} \ \underset{\bullet}{\underline{5 \ \overset{\frown}{71}}} \mid \underline{2723 \ 4256} \mid \underline{7567 \ \underset{\bullet}{1235}} \mid \underset{\bullet}{\overset{\frown}{6 \ 6}} \ \overset{\sharp}{5} \ 6. \ 3 \mid \ \cdots$$

这一乐章用回旋曲形式写成。乐章的这一基本主题是一首俄罗斯舞曲，描写一种嘈杂

喧嚣的欢乐景象，从它的舞蹈节奏和声音的激流中好像可以听到人群的喧哗和舞步的响声。或者换句话说，这是活跃的节日游乐本身。当时德国一些评论家对这首协奏曲的一些刻薄的非难，显然也是针对这一乐章的特别浓厚的俄罗斯乡土气息而发的。不过，像这样的民族特点，尽管有人认为鄙俗，但它却为许多进步艺术家所器重和珍视。这首回旋曲还有两个插段，其中一个也是舞蹈性的，后半部分是一个短小的动机的不断反复，有一种俏皮的诙谐性格。总的来说，这个旋律更像是乌克兰的，它同柴可夫斯基用于他的《第二交响曲》和《第一钢琴协奏曲》中的那些乌克兰民歌有很多共同的特点。

第二段穿插是抒情性的，带有一点忧郁和沉思的韵味。起先它由双簧管和单簧管温柔地呼应，有牧笛的效果，具有十足的田园风味，后来则转为独奏小提琴和大提琴的对答，更加富有表情，但最后这主题单独由小提琴陈述时，又带有一点深深的忧戚的印记。

继乐章的基本主题和两个插段之后，又是这些主题素材的依序再现，但是都有一些变化和刷新：第一个插段的主题不但从 A 大调转为 G 大调，而且其中那欢快的舞蹈曲调的变奏也相当多样而有趣，独奏小提琴有时出现主题的酸涩的八度进行，有时突出民间乐器表演的变奏特点，有时出现用泛音来表达唑唑笛声的效果；至于第二个插段，除了原先互相呼应的双簧管和单簧管外，还加进了长笛和大管，而且旋律在独奏小提琴声部的诉述，也比先前哀怨、深沉，好像在诉说人世间的苦难。最后音乐挣脱了这暂时的徘徊，重又回到欢乐的舞蹈主题上来，并直接转入技巧辉煌的尾声，以此结束这节日欢腾景象的生动描绘。

柴可夫斯基的《D 大调小提琴协奏曲》有莫斯特拉斯-奥伊斯特拉赫修订和奥尔修订的两个版本，一般演奏时有所增删。

协奏曲欣赏 6：第二《勃兰登堡》协奏曲

[作者简介]

巴赫(Johann Sebastian Bach，1685—1750)，德国作曲家，全名约翰·塞巴斯提安·巴赫，1685 年 3 月 21 日出生于属于图林根州边远小城市爱森纳赫的一个祖祖辈辈以音乐为职业的平民家庭。15 岁起，巴赫便开始从事自己的音乐职业生涯——在卢内堡一个教会附属的圣咏团当歌童(1700 年)，在魏玛公爵的乐队拉小提琴(1703 年)，在安什他特一所新教堂(1703 年)和荷兰缪尔豪森的教堂(1707 年)弹管风琴，然后又到魏玛任公爵侍从管风琴师兼宫廷音乐师(1708 年)，在克顿一个没落小宫廷任乐队长(1717 年)，最后在莱比锡任圣多

玛教堂合唱指导和教堂附属歌唱学校教师(1723 年)。巴赫在担任各种音乐职务的同时，一直孜孜不倦致力于音乐教育创作，写出了大量作品。1750 年 7 月 28 日，他在莱比锡逝世。他遗下的子女很多，由于家境困难，他的妻子甚至不得不靠人施舍度日。

恩格斯在论述德国农民战争时曾说过："在历史上德国也曾出过能和他国优秀的革命人物媲美的人才……如果是在一个中央集权化了的国家，说不定会创造出多么伟大的成果。在历史上德国农民和平民所怀抱的理想和计划，常常使他们的后代为之惊惧。"巴赫就是这样的人才之一。由于时代条件的限制，巴赫还不可能像在他之后法国的狄德罗和博马舍那样，塑造出像雅克和费加罗那样的文学典型，直接为平民——第三等级登上历史舞台而大喊大叫；他也不可能像后来的贝多芬那样，用英雄性的交响乐公开提出斗争的主题。他是按自己的方式去反映德国平民的"理想和计划"，在德国民族处在灾难和分裂的状态中奠立了德国民族音乐的基石，开创了德国古典音乐的纪元。

巴赫生活在政治分裂、经济凋敝、文化衰落的德国。在经历长期的战乱，特别是 30年战争之后，农民和平民在其他社会阶层的压迫之下受尽折磨，使得他们只能从教堂中去祈求慰藉；剥削者则利用宗教的影响以镇压下层等级，而被剥削者反抗封建制度的起义，往往也是在宗教的标志之下进行。宗教在德国人民生活中起着很大的作用，同样，在巴赫的创作中也起着很大的作用。巴赫在职业生涯中虽然周旋于贵族宫廷和教堂之间，但他不屑于谱写那种模仿意大利或法国风尚的时髦音乐，他的一些即使是用宗教音乐体裁写成的作品，也着重表现包括他自己在内的平民思想和情绪，首先是平民生活的深重苦难，这种苦难往往又是从死才找到解脱。当然，他的创作也有谐趣、欢乐的主题，对幸福和理想的希望，对艰难的克服和对凌辱的抵制，以及隐含对暴政和不义的抗议。为此，他精心研究所谓宗教改革时新教所撰作的那些被恩格斯誉为"16 世纪《马赛曲》的充满胜利信心的赞美诗"(即圣咏)和民间各种形式的世态风俗生活音乐，从中汲取其丰富的旋律素材，加以改造和发展，使之成为更适于表现平民思想感情的形式。就这样，巴赫使宗教的形式和世俗的内容在他的创作中达成了矛盾的统一，他的作品成为反映当时德国现实的一幅忠实的画卷。

巴赫的创作包罗万象，涉及除歌剧外的一切音乐体裁，其中主要是各种类型的声乐作品，《马太福音书耶稣受难》和《b 小调崇高弥撒乐》是其代表作。他把描写耶稣的受难和死而复活的圣经传统题材，用来形象地体现受尽折磨和践踏的德国人民这一主题。因此，在《受难乐》中，他自由地采用了世俗的民歌旋律、舞蹈性曲调、标题音乐的技法、音乐式的描绘，以及庞大的表演方式——四个独唱声部、两个合唱队、两架管风琴和两个乐队，着意刻画一个普通人在为争取善良和正义的斗争中所经受的考验，表现了他对那还十分模糊的理想世界的信念，以及对德国凄惨现实的深沉反抗。这部《受难乐》也像他的绝大多数作品一样，在他生前都未能出版，在他死后整整 100 年时才在门德尔松的指挥下首次演出。巴赫的《b 小调崇高弥撒乐》也不是那种单纯的教堂祭乐，由于它大量采用民间乐观的音乐素材和充分发挥乐队创造音乐形象的独立作用，因此，整个作品充满着生气和活力，有人甚至认为这部作品显现了贝多芬的"通过黑暗走向光明"这一思想。在巴赫的作品中虽然声乐占有很大的比例，但是巴赫实际上却是一位器乐作曲家，他留传下来的

最大的音乐遗产是器乐作品。在巴赫的器乐创作中，最得心应手的领域是管风琴，但管风琴却是一种逐渐被淘汰的乐器，因此，他的一些管风琴作品只是经过后人改编为管弦乐曲后才得到流传。此外，他的钢琴组曲、前奏曲与赋格曲、钢琴协奏曲、小提琴奏鸣曲和古组曲、大提琴独奏组曲、小提琴协奏曲、《勃兰登堡》协奏曲和乐队组曲，在他的乐器创作中都各有其重要地位。巴赫虽然没有创造新的曲体，但是他把当时还不完备和没有定型的一些曲体，例如托卡塔、赋格曲、圣咏与前奏曲等，加以改造使之更完美，从而形成结构壮丽的形式。因此后人往往把巴赫在欧洲音乐史上的这种突出的地位，用高尔基的一段话来概括："如果像山峦般地罗列伟大作曲家的名字的话，我认为，巴赫就是其高耸入云的顶峰，那里，太阳在雪白耀眼的冰峰上永远发射出炙热的光辉。巴赫就是那样。像水晶一样莹洁、透明……

[欣赏提示]

这首协奏曲的独奏乐器组，除了长笛、双簧管和小提琴之外，还加用了一个 F 调高音小号——这种小号兼有双簧管和单簧管的音色，而且在很多地方它的音区常常高过长笛，因此产生了一种十分新奇的效果。

这首协奏曲的第一乐章具有兴高采烈的特征。乐章的中心主题位于高声部，旋律进行活跃有力。

$$\dot{1} \mid 5\,\underline{34}\,5\,\underline{34}\,5\,\dot{1}\mid 5\,\dot{1}\mid 5\,\underline{34}\,5\,\underline{34}\,5\,\dot{1}\mid 5\,\dot{1}\mid \underline{2\dot{1}2\dot{3}}\,\underline{4\dot{3}4\dot{3}}\,\underline{2\dot{1}7\dot{1}}\,\underline{5\dot{1}7\dot{1}}\rightarrow$$

$$\underline{2\dot{1}2\dot{3}}\,\underline{4\dot{3}4\dot{3}}\,\underline{2\dot{1}7\dot{6}}\,\underline{5432}\mid 1\,\underline{32}\,3\,\underline{54}\,3\,\dot{1}\mid \underline{5432}\mid\cdots\cdots$$

构成这一主题的舞蹈性动机几乎贯穿整个乐章，它自始至终不停顿地发展着，因此乐章的中心主题不同于其他协奏曲，在结束时并没有原型的再现。

第二乐章音调清晰、纯净，犹如舒伯特写出的悦耳的抒情诗——这是长笛、双簧管和小提琴温柔的"三重唱"，在大提琴和羽管键琴声部均衡的和声音型伴奏下，其抒情的卡农式对答，传达出真诚感人的感情，酷似一种淳朴的"乡村小夜曲"。

$$3\mid 4\cdot\ \overset{tr}{\underline{3}}\,\underline{243}\mid 1\,\underline{7\dot{6}}\,\dot{1}\mid \overset{\frown}{\dot{1}}\,\underline{7\,0}\,\overset{tr}{\underline{7}}\,\overset{\frown}{\underline{\dot{1}2}}\mid 7\,\dot{6}\,0\,6\mid \overset{\frown}{6}\,\#\dot{5}\,0\,5\mid \#\dot{5}\,6\,0\cdots\cdots$$

整个乐章在听者想象中构成了一幅静谧的乡村风景画面，或者说是德国古典画家笔下的民间朴实的风俗画。

最后乐章仍然是风俗画场面，但其内容和特征完全不一样。小号在这里趾高气扬地奏出民间舞蹈的旋风般主题——低音部的大提琴和羽管键琴用愉快的节奏伴奏着它。

$$\dot{1}\,5\ \overset{tr}{\underline{5}}\,\underline{545}\mid \underline{654}\ \overset{tr}{\underline{5}}\,\underline{\dot{1}}\mid \overset{tr}{\underline{534}}\ \underline{534}\mid 6\cdots\cdots$$

这个赋格曲的主题由独奏组的小号、长笛、双簧管和小提琴精巧地加以发展，并逐渐及于整个乐队。巴赫的《第二协奏曲》就以这个民间节日的狂欢场面作为结束。

第六节　组曲欣赏

一、组曲概述

组曲是指几个具有相对独立性的乐章，在统一艺术构思下，排列、组合而成的器乐套曲。

二、早期组曲

早期组曲是最古老的器乐套曲形式，源于对比性舞曲的组合。早在 14 世纪，舞会里即盛行一慢一快的对比性舞曲的组合。16 世纪初，流行演奏家把一首庄严的二拍子舞曲与一首轻快的三拍子舞曲联合成套。例如在法国、德国及英国，通常采用舞曲帕凡-加亚尔德的组合，在意大利，则采用帕萨梅佐-萨尔塔雷洛的组合。此外，许多作曲家还各自按自己的艺术构思，进行各种组合的试验。从当时编纂的琉特曲集中，经常可以发现三个或更多舞曲的组曲形式。

组曲作为音乐体裁的名称，最早见于 1557 年，但其结构形式长期变化不定。其典型形式的公认是由萨克逊键盘作曲家弗罗贝格尔定型的。1650 年的组曲形式常由阿勒芒德-库朗特-萨拉班德三种舞曲构成，弗罗格尔也按此创作了不少组曲。此后，吉格插入组曲，有时置于其后。弗罗贝格尔死后，1693 年，他的组曲曲集出版，其舞曲排列的次序，被公认是古典组曲形式的楷模。

三、古典组曲

古典组曲是按阿勒芒德—库朗特—萨拉班德—吉格的次序排列构成，间或冠有前奏曲和插入布雷、加沃特、小步舞曲等乐曲，有时甚至插入特性曲及标题小曲。各乐章均使用同一调性，都以二段式写成，每段各自反复演奏一次。当时许多著名的作曲家，如英国的珀塞尔、法国的库普兰、意大利的科雷丽、德国的巴赫及亨德尔等，都创作了不少组曲，其中以巴赫的《英国组曲》及《法国组曲》最为著名。

当时还有一种芭蕾组曲，其类型及数目随舞剧性质的不同而有所差异。这一形式始于吕利，由一首序曲及一组舞曲组成，后人称之为序曲。巴赫曾仿此写了四首乐队组曲，亦称序曲。

1750 年后，奏鸣曲、交响曲及协奏曲崛起，引起作曲家的兴趣，组曲渐趋衰微。但当时流行的一些弦乐曲，如小夜曲、遣兴曲、嬉游曲等也由多乐章组成，也具组曲的性质。古典乐派的大师们大都作有这类乐曲。

四、现代组曲

19 世纪七八十年代，现代组曲兴起。这类组曲由若干不同体裁、不同性格、不同调性的乐曲集合而成，大致可分为五类：①集锦式组曲，由配剧音乐、舞剧、歌剧、电影音乐或配乐朗诵等音乐中选出若干乐曲辑成，如比才的《阿莱城姑娘》组曲、E.格里格的《彼尔·英特》组曲、柴可夫斯基的《胡桃夹子》组曲等；②独立的标题性组曲，如里姆斯基-科萨科夫的交响组曲《山鲁佐德》、霍尔斯特的《行星》组曲等；③特性曲组曲，由 19 世纪出现的各种特性曲及标题小曲组成，如舒曼的《狂欢节》、柴可夫斯基的《第三管弦乐曲组曲》(1884)等；④民族风格的组曲，随 19 世纪民族意识的高涨而产生，如德沃扎克的《捷克》组曲、佩科的《摩尔达维亚》(1950)等；⑤仿古组曲，这类组曲 19 世纪已有，至 20 世纪，因受新古典主义思潮影响，更为突出，如格里格的钢琴组曲《霍尔堡时代》、拉韦尔的《库普兰之墓》、欣德米特的《1922》等。

五、中国的近现代组曲

中国的近现代组曲始见于 20 世纪 30 年代。作品有：马思聪的《绥远组曲》、丁善德的钢琴组曲《春之旅》、李焕之的《春节序曲》、瞿伟的交响组曲《白毛女》、吴祖强的舞剧《鱼美人》组曲、蒋祖馨的钢琴组曲《庙会》等。

组曲欣赏 1：图画展览会

[作者简介]

俄罗斯作曲家莫杰斯特·彼得罗维奇·穆索尔斯基 1839 年 3 月 21 日生于普斯科夫省卡列沃镇的一个地主家庭，童年时代他已经从保姆给他讲的民间故事和童话中，获得了关于农村生活和包括音乐在内的民间创作的深刻印象。5 岁起穆索尔斯基开始学习钢琴；9 岁已能当众演奏协奏曲；到 1852 年，当他 13 岁进禁卫军士官学校时，已经写出他的第一首作品——钢琴曲《陆军准尉波尔卡》并出版。毕业后，穆索尔斯基在军队里当军官，与此同时，由于结交了达尔戈梅斯基和居伊，从而参加了新俄罗斯乐派的强力集团的活动，在巴拉基列夫的指导下虚心学习作曲技术，最后在 1858 年终于决心献身音乐而脱离军界。但是谋生乏术，不久他又不得不到政府机关供职，这职务剥夺了他的许多时间和精力，给他带来很多烦恼，为此，他沉溺于酒和麻醉剂，以致后来损害了自己的身体。

1863—1866 年间，穆索尔斯基也像当时一些进步青年那样，在车尔尼雪夫斯基的小说《怎么办》的思想影响下，同一群年轻朋友一起过着"公社"式的生活。他们博览群书，热烈辩论他们感兴趣的一切问题，包括文学、艺术、社会、政治和道德等方面。穆索尔斯基的进步的唯物主义世界观，就是在这一时期形成的，在所有"强力集团"作曲家中，穆索尔斯基的创作最注重具有尖锐的政治性质的社会问题，也是同他的这段生活分不开的。

从 19 世纪 60 年代开始，穆索尔斯基的创作探索的主要目标就集中在歌剧上。1863 年，他根据前不久才出版的法国作家福楼拜的巨著《萨朗波》的题材，自己动手编制脚本和写作歌剧；1868 年，他又从果戈理的喜剧《婚事》着手写作宣叙体的歌剧，但都没有完成。1868 年，他还根据普希金的悲剧写作歌剧《鲍里斯·戈杜诺夫》。这部歌剧体现了16、17 世纪之交俄国历史转折时期俄罗斯人民的觉醒和力量，有着强烈的反对帝政的倾向和深刻的人民性，因此，尽管它在广大民众阶层中受到了热诚的欢迎，却必然地遭到官方的批评和否定。1872 年，穆索尔斯基把斯塔索夫提供的一个历史题材写成他的第二部歌剧《霍凡兴那》，他自己还把它称为"人民的音乐剧"，借此强调人民在剧情发展中所起的主宰作用。1874 年，他又根据果戈理的中篇小说《索罗钦市集》写作他的第三部喜歌剧，但也没有完成。穆索尔斯基的许多作品，包括他的最著名的歌剧《鲍里斯·戈杜诺夫》和《霍凡兴那》在内，都是在他死后由里姆斯基·柯萨科多夫重新加以修订或续写完成，才获得广泛的赏识和流传。后来，里亚多夫·居伊和伊波里托夫·伊凡诺夫等也参加了续写穆索尔斯基未完成作品的工作。

穆索尔斯基在他的一些歌曲和浪漫曲作品中，创造了一系列琳琅满目的形象，有的描绘风土人情，有的着重于心理刻画，有的充满了对敌人的辛辣讽刺，有的则反映了作者无限孤独的绝望情绪。穆索尔斯基的器乐作品虽然不多，但依然对俄罗斯交响音乐的发展做出了有益的贡献。

20 世纪 70 年代是穆索尔斯基创作的极盛时期，但他的生活却过得极为困窘。70 年代初，穆索尔斯基曾经同里姆斯基-柯萨科夫同住，他们两人互相交流意见和计划，共用一架钢琴，但安排得彼此不相妨碍，结果两个人都完成了很多工作。但是，自从也拉斯基列夫脱离"强力集团"的活动、"也拉斯基列夫小组"解体、里姆斯基·柯萨科夫又结婚并出国之后，穆索尔斯基从 1873 年起同一个年轻亲戚住在一起。由于喝酒的关系，他经常感到像神经错乱一般的苦痛；他衣衫褴褛，一贫如洗。特别是在歌剧《鲍里斯·戈杜诺夫》上演失败之后，他更少同朋友们在一起。1875 年间他甚至一度陷于无处栖身而踯躅彼得堡街头的惨境。晚年，穆索尔斯基更加孤独，似乎只有斯塔索夫保持同他的交往，点缀了他的苦厄处境。1879 年夏天，由于急需解决经济上的困难，穆索尔斯基陪同一位女歌唱家到伏尔加、乌克兰和克里木旅行演出，南俄的自然景物在他心中唤起了很大的热情和兴奋感，这是他孤苦的晚年生活中的一个小小的光明插曲。1880 年回到彼得堡后，穆索尔斯基被迫离开公职，他重又面临逆境，旧病复发迅速把他引到悲惨的结局，终于在 1881 年 3 月 28 日病逝于士兵医院。穆索尔斯基逝世前两个星期，俄罗斯著名画家列宾为他画了肖像，那是一幅严肃的令人难忘的名画，也是穆索尔斯基像中最令人们所熟知的一幅。

[作品简介]

《图画展览会》是穆索尔斯基参观俄罗斯画家和建筑家哈特曼的遗作展览后有感而创作的。哈特曼从国外深造回来后，致力于研究和创造一种能够把古老的农村建筑同现代的要求统一起来的新的俄罗斯建筑风格。出于共同的斗争目标，哈特曼同穆索尔斯基和斯塔索夫的关系十分亲密，但是因为生活的窘迫和折磨，哈特曼在 39 岁时突然死去。为了表

示对亡友的深切怀念和尊崇，在斯塔索夫的奔走和主持下，在哈特曼死后不久，在美术学院举行了哈特曼的速写、水彩画和舞台设计图等美术作品纪念展览。穆索尔斯基早在1870年当哈特曼的作品在彼得堡全国展览会上展出时，表示了他对这位画家的友谊，而现在，当他又一次参观哈特曼的纪念展览会后不久，他又从展品中选出他最感亲切的肖像画、风俗画以及同民间创作的形象密切相关的画面，写了一套钢琴曲，叫做《图画展览会》。他在这部作品中倾注了他的全部哀思和热情，写作时乐思和音调源源而来，几乎是一挥而就。穆索尔斯基的这套作品的钢琴写法文采斐然，表现了他的自成一家的特色；在用音乐的手法来描绘现实生活中活生生的景物这一方面，它足以称为一个辉煌的典范。这部作品引起了很多行家的注意，它的管弦乐改编曲至少有五种，其中以法国作曲家拉威尔配器的一种最为出色和广为流传，下面的叙述也以拉威尔的版本为依据。

[欣赏提示]

《图画展览会》共有10段乐曲，每一段乐曲描绘一个特定的景物，整个作品则用一个叫做"漫步"的主题串联统一起来。这个主题同样是穆索尔斯基从哈特曼的绘画中获得灵感写出的，它很容易使人联想到好像是穆索尔斯基自己，可能还有斯塔索夫，以及穆索尔斯基和魁伟的哈特曼的朋友们，在展览会的观众面前走来走去。这个主题在乐曲中起着很大的作用，成为整套作品的引子。后来，它每次在各段乐曲之间出现时，总是变换面貌，以同各段乐曲或相陪衬，或相对置，而到最后，它甚至渗入到乐曲的本体中去。这个主题不论是音调、节奏、和弦连接以及整个表达方式，都可以看出它同俄罗斯民间歌曲之间有直接的密切联系。

$$1 = {}^\flat B \quad \frac{5}{4} \quad \frac{6}{4}$$

$$6 \ 5 \ \dot{1} \ \underset{\frown}{2 \ 5 \ 3} \ | \ \underset{\frown}{2 \ 5 \ 3} \ \dot{1} \ 2 \ 6 \ 5 \ | \ \cdots\cdots$$

在引子里，拉威尔先让一个C调小号独奏出这个主题，当它又重出现时，立即用管乐器的强有力的合奏来支持它，随后，当音乐从原调转入降D大调时，则用弦乐器合奏来变换乐队的色彩。这段引子构成了一个庄严、鲜明而有力的背景，整个作品的所有画面或场景都是在这一背景上展开的。

(一)侏儒

这是在木制的胡桃夹子上雕出的侏儒形象，他的身材矮小，两只八字脚朝外拐，十分丑陋。穆索尔斯基使这个畸形的小东西具有人的深刻、复杂的内心世界，他那艰难、笨拙的步态和内心的孤独和绝望，在音乐中都有明确的体现。乐曲开始时像突然发作似的急剧跳跃和长时间的停顿相交替，很容易使人想到这怪物的蹦跳和拖曳不前的痛苦、颦蹙之态。

$$1 = {}^\flat G \quad \frac{3}{4}$$

$$\underline{\overset{.}{4} \ 6 \ {}^\sharp 5 \ 4 \ 3 \ 5} \ | \ \dot{1} \ - \ - \ | \ \dot{1} \ - \ \dot{1} \ 0 \ | \ \underline{\overset{.}{4} \ 6 \ {}^\sharp 5 \ 4 \ 3 \ 5} \ | \ \dot{1} \ - \ - \ \cdots\cdots$$

乐曲中有过两次时常被称为神秘性的穿插。第一次是拉威尔把它的乐句交给带弱音器的大号用连奏方式奏出。第二次更为精致，这乐句转给低音单簧管，而位于高音区的钢片琴的音型和拉威尔惯用的弦乐器上的滑奏则用来作为陪衬。这些穿插补充加强了侏儒振作起全副精神，一瘸一拐地行进着的形象，它同前一主题的交替呈现，说明了侏儒的努力是徒劳的。

$$1 = {}^\flat G \quad \frac{4}{4}$$

$$\underset{\cdot\cdot}{6} - \#2 - \left| \underset{\cdot}{6} - 3 - \right| \underset{\cdot}{6} - 6 \ \#5 \ \left| {}^\flat7 - 6 - \right| $$

$$0 \ 6 \ \#5 \ \dot1 \ \left| 7 \ 7 \ 7 - \right| \dot1 \ 7 \ 3 \ \dot1 \ \left| \cdots\cdots \right.$$

这是整个管乐器组的合奏，当它进入乐曲的高潮时，又同一些用以表示粗野的下行半音阶进行结合在一起，强调侏儒的怪诞形象。最后，这佝偻的侏儒仿佛在一瞬之间突然直立，而且不知窜到什么地方去了。在这一首乐曲中使用了两种罕见的"打击乐器"——"响鞭"和"嘎声器"，前者用以结束中段的高潮；后者则在侏儒猛然一窜之前用以加强管乐器和弦的威逼效果。

(二)古城堡

"漫步"的主题现在以木管乐器和法国号的比较清淡的色泽和悠缓的速度，把听者带入另一幅明朗而富于诗意的抒情风景画面：这是中世纪的一个古城堡，一个游吟诗人夜里在古堡前吟唱他那淳朴、动人而伤感的歌曲。拉威尔把一长段独奏交给中音萨克斯管演奏，用它来再现游吟诗人的歌唱是再好不过的了。萨克斯管在 19 世纪极少用于交响音乐作品中，但拉威尔在这里却创造出把萨克斯管作为真正的交响乐器使用的古典范例，它的音响显得那样高贵、浪漫，完全不像它在一般舞蹈乐队中常见的那种色调。

$$1 = B \quad \frac{6}{8}$$

$$\underset{\cdot}{3} \ \left| \underset{\cdot}{6}. \ \underset{\cdot}{6}. \ \right| \underset{\cdot}{6} \ \underset{\cdot}{1} \ 7 \ 6 \ 4 \ 6 \ \left| \underset{\cdot}{6} \ \underset{\cdot}{3} \ 5. \ \right| 5 \ 4 \ 3 \ 4 \ 3 \ 2 \ \left| \underset{\cdot}{3} \ \underset{\cdot}{6}. \ \underset{\cdot}{6}. \ \right|$$

$$\underset{\cdot\cdot}{6} \ \underset{\cdot\cdot}{7} \ 1 \ \underset{\cdot}{2} \ \underset{\cdot}{1} \ \underset{\cdot}{7} \ \left| 1. \ \underset{\cdot}{6}. \ \right| \underset{\cdot}{6} \ \cdots\cdots$$

这一主题的个别抒情乐句曾交由大管和带弱音器的弦乐器组奏出，至于作为持续低音的 G 音，则自始至终与为乐曲提供的抒情画面相匹配。这首乐曲的配器清淡、严格，但又非常完整。

(三)杜伊勒里花园

孩子们在游戏时的嬉闹作为乐曲间的过渡的"漫步"主题，先像在引子中那样由小号奏出，但是它把所有的声部全都结合进去。当这一主题的陈述逐渐减弱和放慢时，音乐把我们引到巴黎的一所旧王宫——杜伊勒里花园来。哈特曼所描绘的是一群欢乐的法国儿童，他们的吵闹、他们的生机勃勃的活动以及离奇的"啜泣"，都由穆索尔斯基用音乐表

现出来，乐曲开始时立即传出的便是孩子们的调皮、任性和固执的喊叫。

$1=B$　$\frac{4}{4}$

$\overset{\frown}{5}$　$3\ 0\ \overset{\frown}{5}$　$3\ 0$　$|$　$5\ \underline{65}\ {}^\sharp\underline{5434}\ \underline{4354}\ \underline{6543}$　$|$　5　……

　　这是一幅生活风俗性画面，典雅、轻巧而逼真，心理描写也很细致。整个乐曲以木管乐器音色占优势，只是当中一段一度让位给小提琴。这一段乐曲在有些总谱中只标明为"杜伊勒里花园"，这可能更精确一些，有人认为这段音乐与其说是孩子们的"争吵"，不如把它看做保姆带着一大群儿童在花园林道上玩耍。

(四)牛车

　　两头驯顺的公牛拖着一辆装着大车轮的、在波兰农村常见的笨重而简陋的大货车盘山而过，这就是这首乐曲所描写的另一幅风俗性画面。乐队中低声部的缓慢而沉重的和弦式进行，表现出这种沉重的、牛车不堪重负似的、艰难行进的景象，而在这背景上由大号奏出的一支驾车人之歌，其悲戚的音调则表达了农民对他们的不自由和没有欢乐的艰苦劳动的悲痛感受。

$1=B$　$\frac{2}{4}$

$\overset{\frown}{3}$　$|$　$\underline{3\ \underline{54}}\ \underline{34}$　$|$　$\underline{36}\ \underline{7\dot1}$　$|$　7　$\underline{6\ 0}$　$|$　$\overset{\frown}{\dot2}$　$\underline{6\ 0}$　$|$　$\dot2$　$\underline{6\ 6}$　$|$　$\dot3$　$\dot2$　$|$

$\underline{\dot1\ \dot3}\ 7$　$|$　6　$\overset{\frown}{\underline{5\ 4}}$　$|$　3　……

　　这首乐曲的力度有着很大的变化。拉威尔使乐曲从极弱的音响开始，好像这负重的牛车从远处慢慢走过来，当音乐到达高潮时犹如牛车已经走到听者跟前似的，这时候还可以听到小鼓模仿牛车的吱吱呀呀声，后来，这驾车人之歌的余音又在带弱音器的法国号和低音单簧管上闪现，最后在远处慢慢地消逝。在这首乐曲中大号的独奏由于达到较高的音区，可能会给演奏者带来较大的困难，但是这段独奏却同"古城堡"的中音萨克斯管独奏一样精彩。

(五)未出壳的雀雏的芭蕾舞

　　"漫步"的主题第四次出现具有全新的面貌，它采用与前全然不同的 d 小调的调性，轻声地出现在木管乐器的高音区，临结束前还显现了下一段乐曲主题的一个动机，这样就为下一幅极有效果的图画做好了准备。　"未出壳的雀雏"是哈特曼为舞剧《软毡帽》所作的舞台设计图，画的是一些已经长出啄嘴和羽毛的金丝雀雏，它们在蛋壳里就像全身蒙上甲胄一般。在舞台上，由戏剧学校的男女学生扮演金丝雀雏，其中有的带着已经打开的蛋壳。穆索尔斯基的音乐也使这些幻想性的雀雏活动起来，听者可以听到它们在啁啾、跳跃，在啄自己的外壳，还仿佛看见它们小小的脚尖跳着芭蕾舞似的。

$$\underline{\overset{\cdot}{4}0}\ \underline{\overset{\cdot}{2}0}\ |\ \underline{\overset{\cdot}{4}0}\ \underline{\flat\overset{\cdot}{3}5}\ |\ \underline{\overset{\cdot}{4}0}\ \underline{\overset{\cdot}{2}0}\ |\ \cdots\cdots$$

拉威尔的配器很好地达到了上述的效果：它把整段乐曲放在高音区中进行，用以强调那种尖声尖气的音响。乐曲当中一段在小提琴上大量明亮的颤音，也使音乐添加了一种幽默的色彩。整个说来，这一首小诙谐曲像一种"古典芭蕾舞"，它把优美和童真直接融合在一起。

(六)撒母耳·戈登堡和什缪耶尔

撒母耳·戈登堡和什缪耶尔都是哈特曼在 1868 年旅行时写生的模特儿。这两个犹太人，一个富有、肥胖、自满而乐观；另一个贫穷、消瘦、诉怨，几乎是哭丧的样子。他们本来是哈特曼的两幅互不相干的肖像画中的人物，但在穆索尔斯基的这段乐曲中却聚在一起，相互交谈，相互对照。这两个人物各有其独特的性格特点，他们的深刻的心理刻画具有典型的社会意义。

撒母耳·戈登堡妄自尊大，威风凛凛，又傲慢，又粗暴。穆索尔斯基用间歇的节奏、出其不意的重音、减缓的速度，结合着每一个旋律音的意味深长的加重来表现它，好像这个人打着各种手势，指手画脚地不知是在威吓，还是在劝说什么。这个主题由木管乐器组和弦乐器组的齐奏奏出。

$$\underline{\overset{\cdot}{6}}\ |\ 3\ \overset{\frown{3}}{\#2\,3\,2}\ 1\ |\ 1\,0\ \underline{\#5\,6\,7\,1}\ |\ 2.\ \underline{3\,4.}\ \#5\ 6\ |\ \flat5\ 4\ |\ \cdots\cdots$$

什缪耶尔的性格描写在很多方面同前者截然相反，他机灵、神经质，在富人面前声音颤抖、曲意逢迎。拉威尔用加弱音器的小号来演奏这个基本上是同音反复的下行主题，看来也是十分合适的。

$$\overset{\frown{3}}{6666}\ \overset{\frown{3}}{6666}\ \overset{\frown{3}}{5555}\ \overset{\frown{3}}{4444}\ |\ \overset{\frown{3}}{3333}\ \overset{\frown{3}}{1111}\ \overset{\frown{3}}{1111}\ \overset{\frown{3}}{1111}\ |\ \cdots\cdots$$

这两个主题都有犹太歌曲的一些特点，它们在各自的陈述之后交织在一起，其中，富人的主题终于占据优势，最后穷人的主题动机屡次被粗暴地打断，并被抛弃一旁。

(七)里摩日市场

这是法国南部阳光明媚的里摩日的一个市场写照，家庭主妇同女小贩进行着各种买卖，闲聊着各种有趣的信息，喧哗、争吵和喊叫混杂在一起。乐曲从法国号和欢乐的叙述开始，然后由弦乐器接奏乐曲的基本主题。

$$\underline{5\#4}\ \underline{6\,5}\ \underline{1\,7}\ \underline{2\,1}\ \underline{\#2\,3}\ \underline{6\,5}\ \underline{4\,3}\ \underline{\flat2\,1}\ |\ \flat6\ \underline{2\,5\,4}\ \underline{6\,2\,5\,4}\ \underline{6\,2\,5\,4}\ \cdots\cdots$$

木管乐器不时参加进来的一些插话，使乐曲的总的情绪更加活跃，小号的喜剧性穿插也非常富有效果。这首乐曲由于不用低音乐器，自始至终都在高音区中进行，因此，有助于这喧闹的生活场面的描绘，而且它那喧闹的气氛看来还似乎是一小节一小节地在增长，

到了快结束时，达到了最高潮，然后通过一个上行的半音进行乐句直接转入下一段乐曲。

(八)墓穴

在哈特曼的这幅水彩画上，画的是他自己同一个建筑家在暗淡的灯笼微光照明下陵墓的景象。这墓穴是殉教的神父的安葬之地，据说这里也是举行早期基督教神秘仪式的场所，它那幽暗的石头拱门和阴森的气氛给穆索尔斯基留下了深刻的印象，更使他痛感到失去一位至交的损失。穆索尔斯基把这段乐曲划分为各自独立但又相衔接的前后两小段，第一小段主要用深沉的低音和威严的和弦来表达，它的力度色调频繁而急剧地变化，有时洪亮，有时咄咄逼人，有时好像远在某一深处，有时又有教堂合唱的效果。后一小段的标题叫做"用冥界的语言同死者谈话"，但在这死寂和茫然的气氛中出现的竟是那明朗而乐观的"漫步"主题。不过它现在变得几乎不可复识，小调的调性、古老的调式和深奥的复调，使它酷似一支严肃神圣的悼歌在不同乐器组上呼应着。

$$\frac{6}{4} \quad 0 \ 4 \ 3 \ 6 \ 7 \ \dot{3} \ | \ \dot{1} \ 7 \ 3 \ \dot{1} \ 7 \ 6 \ | \ 3 \ - \ \cdots\cdots$$

(九)鸡脚上的小屋

哈特曼设计过一只钟的图案，那是用鸡脚撑起的一个小屋，屋子的一个窗户便是钟的字盘，是钟面的数字代之以斯拉夫文字母，整个小屋都用俄罗斯风格的雕花装饰着。但是穆索尔斯基所感兴趣的并不是这所小屋，而是小屋的女主人——俄罗斯童话中的妖婆。据说她常坐在一只石臼里，一边用木杵划行，一边用扫帚扫掉石臼走过的痕迹。作者在这段乐曲中着重描绘的便是妖婆在树林里飞一般疾驰的幻想景象：开头一个七度下行的短小动机的间歇出现，显然是说明妖婆的石臼开始动起来了。这个妖婆的主题由三个小号和法国号奏出。

$$\dot{1} \ 5 \ | \ 5 \ 5 \ | \ ^{\flat}\underline{5} \ \dot{1} \ | \ 2 \ \underline{2 \ 0} \ | \ \dot{1} \ 5 \ | \ 5 \ 5 \ | \ ^{\flat}\underline{5} \ \dot{1} \ | \ 2 \ \underline{2 \ 0} \ | \ \cdots\cdots$$

乐曲当中一段，从音乐的结构上说是出于同前后构成对比的需要，但也可以从中联想到许多神奇的内容，例如荒僻的密林深处、俄罗斯神话中的雪姑娘以及妖婆的一些怪癖等。

(十)雄伟的大门

哈特曼为基辅设计的一座雄伟的城门，具有古俄罗斯风格，并有很多民族色彩的装饰，城门同教堂相连。他最后这首乐曲很好地表达出画面的基本内容，它包含三个互为对比的形象。第一是一首庄严的颂歌，它像巨人一样宏伟和有气魄，管乐器的合奏强调出它所特有的这一气质。

$$\dot{1} \ - \ - \ | \ \dot{2} \ - \ - \ | \ \dot{3} \ - \ \dot{1} \ 3 \ | \ \dot{2} \ - \ 5 \ - \ |$$

$$3 \ 5 \ 2 \ \dot{1} \ | \ 7 \ - \ 5 \ - \ | \ \cdots\cdots$$

这个辉煌的"城门"主题是全曲的核心，同时也为整部作品做出总结。至于第二个主

题，又是一幅全新的景象，好像一群僧侣或分离派教徒站在城门前面，虔诚地唱着他们单调、刻板和毫无表情的歌词。这是同俄罗斯教会的禁欲主义精神相联系的形象，单簧管和大管的四重奏很好地表达出他们的这种神情。

$$4 - - - \mid 1 - 1 - \mid \flat 2 - \flat 3 - \mid 4 - - - \mid \flat 3 - - - \mid \cdots\cdots$$

这个歌词同前一主题间隔呈现，从而更加强调出城门的雄伟和壮丽。随后，从城门塔楼上传出了响亮的钟声，这是乐曲的第三个形象——基辅古城全民欢腾。这时候"漫步"的主题又在乐队中出现，它显得特别昂扬、庄严。最后，在尾声中，城门的主题越来越辉煌地结束整部作品。

拉威尔配器的这部作品，由美籍俄罗斯指挥家库谢维茨基指挥波士顿交响乐团首次演出，尔后，许多世界著名指挥家都指挥演奏过这部名曲。

组曲欣赏2：动物狂欢节

[作者简介]

圣·桑，法国作曲家，管风琴和钢琴演奏家、指挥家。出生于法国巴黎的农民家庭，幼年时表现出惊人的音乐才能，美国音乐历史学家吉尔伯特·蔡斯认为"他的早熟堪与莫扎特媲美"。7岁开始正规学习钢琴与和声，9岁(1846年5月6日)举行了第一次独奏会。1848年进入巴黎音乐学院学管风琴和作曲，屡次获奖。1852年开始演出他的歌曲作品，次年演出他的第一交响曲，并任巴黎圣玛丽教堂的管风琴师。1861年兼任尼德尔学校钢琴教授。1877年辞去管风琴师职务埋头于创作。在上述期间常以钢琴演奏家的身份旅游演奏于英国、俄罗斯和欧洲中部，并创作了一些重要作品，像歌剧《参孙与达利拉》、小提琴与乐队的《引子与回旋随想曲》、交响诗《骷髅之舞》等。他是法国民族音乐协会的创始人之一，积极从事音乐活动，与同时代的音乐家李斯特、柏辽兹、瓦格纳都有交往。1892年获英国剑桥大学名誉音乐博士学位；1813年获法国"荣誉团"勋位的光荣称号(此勋位授予对法国做出贡献的人士)。晚年热衷于旅游，两次到美国及非洲等地。1921年12月16日客死于阿尔及利亚的阿尔及尔城。

圣·桑的音乐创作具有深厚的法国传统风格，形式严谨而不呆板，旋律流畅，和声典雅，配器绚丽多彩。他的创作涉及音乐体裁的许多重要领域，另外有一些音乐论著。

圣·桑本性幽默，喜欢打趣，曾以粗俗模仿意大利歌剧以自娱，但他的这种过分的幽默感有时达到可恨的程度。更有甚者，他特别喜欢作品的漫画化倾向，有时变成以篡改他人作品以发挥自己的怪诞想象为乐事，这方面，他的《动物狂欢节》便是一个突出的例子。

圣·桑的《动物狂欢节》作于1886年，用两架钢琴和管弦乐队演奏，乐曲的副标题叫做"大动物园幻想曲"。这部作品是作者专为自己闹着玩而写的，因此，当作者在世时，除在1887年2月，在巴黎秘密为作者的朋友演出过一次外，圣·桑禁止在他生前演奏或出版这部作品，唯独其中的《天鹅》一曲可以例外。圣·桑这部作品的离奇发挥，是

人们经常注意到的一个方面，但另一个方面，这部作品为许多动物所做的性格化描写，却又十分逗人喜爱。

[欣赏提示]

(一)引子与狮王进行曲

两架钢琴从弱到强的和弦演奏，是兽王出场的威武先导。狮王的出巡由主题的反复进行来表现。

(二)母鸡和公鸡

这段音乐很短，纯粹是声音的模仿——钢琴和小提琴此起彼伏地模仿母鸡的咯咯叫声，钢琴和单簧管用另一种音型仿效公鸡报晓。这里的母鸡音型是从拉摩(J.Ph.Rameau，1683—1764)的一首著名钢琴曲中借用过来的。拉摩虽然认真尝试模拟自然的声响，却还没有任何逗乐的因素，一般也不把他的这首曲子当做谷仓、家禽的形象化描写，而是把它当做纯音乐看待，即把它当做一个效果未必良好的动机的发展。

(三)野驴

该段乐曲描写一些快脚动物的奔跑。作者把原来的标题"敏捷动物类"改为副标题时，特指中亚细亚草原的野驴，它的奔跑只用两架钢琴的快速乐句来体现。有趣的是，这些乐句自始至终几乎没有变换过节奏和力度，喜欢挖苦人的圣·桑在这里明确无误地嘲弄那些在技巧上看着令人眼花缭乱的钢琴表演者。他对钢琴演奏上那种刻板和机械的训练特别反感。在这组作品的14首乐曲中，他两次把它当做讽刺的对象，这并不是偶然的。

(四)乌龟

同前一首快速度的乐曲形成鲜明的对比，现在是乌龟在庄严的行板中沉重地爬行，在钢琴的伴奏下单调地波动。这支曲调原来速度之快令人头晕目眩，但圣·桑却用很缓慢的节奏来处理。

$1 = {}^{\flat}B$　$\frac{4}{4}$

1 - 2<u>4</u> 3<u>2</u> | 5 5 5<u>6</u> 3<u>4</u> | 2 2 2<u>4</u> 3<u>2</u> | 1<u>i</u> <u>7</u><u>6</u> <u>5</u><u>4</u> <u>3</u><u>2</u> |

1 - 2<u>4</u> 3<u>2</u> | 5 5 5<u>6</u> 3<u>4</u> | 2 2 3<u>4</u> 3<u>2</u> | 1<u>5</u> <u>2</u><u>3</u> <u>1</u> 0 | ……

(五)象

这里由钢琴提供圆舞曲的节奏背景,而独奏低音提琴则用以演奏一支相当笨拙的大象的旋律,其中低沉的音响、粗笨的步伐以及滑稽的舞姿,的确使人发笑,但要是柏辽兹看到圣·桑如此糟蹋他的作品,又会如何想呢?

3 5 | 1 5 | 4<u>3</u> 2<u>4</u> | 6<u>5</u> 4<u>3</u> | ……

(六)袋鼠

袋鼠是澳大利亚特有的动物,它的后退特别长,走动时总是跳跃前进。圣·桑用顿音同休止符交替组成的轻捷跳动音型,惟妙惟肖地模仿出袋鼠惊人的跳跃本领。全曲由两架钢琴演奏,其中穿插在跳动音型之间出现的相对停顿的音型,似乎是在描写袋鼠在跳动中不时出现稍为踌躇不前的片刻。也有人认为,这同时暗指音乐会听众在音乐进行时可能交换几句耳语的那一种姿态。

(七)水族馆

这里由两架钢琴奏出节拍交错的反向琶音进行,似在暗示那玻璃水箱中清澈晶莹的水面因鱼儿游动而现出的层层涟漪,而在这一几乎一成不变的节奏上,长笛和小提琴演奏的同样纯净的旋律,则犹如鱼鳞在阳光照耀下闪烁的光点。

<u>#2</u> 3 0 <u>#6</u> 0 <u>7</u> 1 0 3 0 | <u>#6</u> 0 <u>7</u> 1 0 <u>#2</u> 3 0 <u>7</u> 1 0 | ……

(八)长耳朵角色

第一和第二小提琴奏出的粗声粗气的音响,叫人一听便很容易猜出这是一种什么动物——也许这是骡子在乱蹦乱叫,又像是莎士比亚《仲夏夜之梦》中波顿变成的驴面人在声嘶力竭地叫喊。圣·桑的含义可能更深一层,是不是每一个人在自己身边也可以找到这样的角色?

3 0 | 1 - - | 7 0 3 0 | 7 - - | <u>b</u>7 0 3 0 |

7 - - | 6 | 3 0 | - - | <u>b</u>6 | ……

(九)林中杜鹃

单簧管用众所周知的音型来模仿杜鹃,它的声声啼叫不时打破林间的寂静。而这阴暗、幽静的森林背景,则由两架钢琴的和弦乐句始终轻声地来描述。

```
单簧  ‖ 0 0 0 | 0 #5̲3̲ 0 | 0 0 0 | 0 #5̲3̲ 0 | 0 0 0 | 0 0 0 ‖

钢琴  ‖ 7̇ 1̇ 2̇ | 7̇ - ⌒70 | 7̇ 1̇ 4̇ | 7̇ - ⌒70 | 7̇ 1̇ 2̇ | 2̇ 3̇ 1̇ ‖
```

(十)大鸟笼

这是一个非常热闹的场面，长笛的快速乐句和钢琴的各种模拟音型都在模仿大鸟笼里各种小鸟的啁啾声和在枝杈间上下跳跃甚至飞翔的状态，乐队中的弦乐器又强化了这一效果。

```
6̲7̲6̲7̲6̲7̲6̲5̲ 2̲3̲2̲3̲2̲3̲2̲1̲ 6̲7̲6̲7̲6̲7̲6̲5̲ | 2̲3̲2̲3̲2̲3̲2̲1̲ 6̲7̲6̲5̲1̲2̲3̲5̲ 1̲3̲5̲1̲3̲0̲ |  ……
```

(十一)钢琴家

我们知道，钢琴家同动物园里供人观赏的动物，应该说完全是风马牛不相及；我们也知道，在所有的钢琴家中，那些只会没完没了地弹奏车尔尼练习曲的学生，可能是不大会有出息的。为了证明这一点，圣·桑在这段音乐中让演奏一首简单的车尔尼练习曲。看来圣·桑对初学者那样拙劣的演奏是深恶痛绝的，他在这里不只是看不起他们，而且还把他们关进动物园里了。

```
1̲2̲1̲2̲ 1̲2̲1̲2̲ 1̲2̲1̲2̲ 1̲2̲1̲2̲ | 1̲2̲3̲4̲ 5̲4̲3̲2̲ 1̲2̲3̲4̲ 5̲4̲3̲2̲ | 1̲ 2̲3̲ 4̲5̲6̲7̲ 1̲̇ 2̲3̲ 4̲5̲6̲7̲ |

1̲̇ 7̲6̲ 5̲4̲3̲2̲ 1̲̇ 7̲6̲ 5̲4̲3̲2̲ | 1̇ 0 0 | 0 1̇ 0 ‖
```

(十二)化石

这一回，圣·桑不但嘲笑了别人僵化的作品，而且也嘲笑了自己。在圣·桑的交响诗《骷髅之舞》中已经为人们所熟知的那些白骨的声响，现在用木琴枯干但明亮的音色再现了出来，是不是仅仅因为圣·桑确实太熟悉这些曲子了呢？

```
6̲ 1̲6̲7̲ | 1̇ 0 4̲6̲4̲5̲ | 6 0 1̲4̲1̲3̲ | 4 4̲4̲4̲4̲ 4 | 3 0 |  ……
```

(十三)天鹅

这是整套组曲中最受欢迎和流传最广的一首乐曲。有人可能并不知道圣·桑写过《动物狂欢节》，也不了解《天鹅》原来的这个出处。但是却早已熟悉《天鹅》迷人的旋律并为之陶醉。这是常常遇到的事实。圣·桑的《天鹅》不像其他的乐曲意在模仿和嘲弄，而是刻意寻求表现天鹅本身固有的美和人们对它的美学评价。因此，它的主要旋律几乎没有什么装饰，但这样轻描淡写却比华美的词藻更适于天鹅本身。此外，两架钢琴的起伏音型，当然可以理解为模仿水波的荡漾，但这造型手法并非用以强调视觉的联想，这里的伴奏甘居配角，只起提供背景的作用，它轻声细语地配合和烘托主题的叙述，从而使整个乐

曲既主次分明，又浑然一体。

$\overline{1\ \ 7\ \ 3\ \ 6\ \ 5\ \ 1}$ | 2 — 23 4 — 0 |

6 — 71 23 45 67 | 3 — — 3000 | ……

(十四)终曲

这首辉煌的终曲犹如热闹非凡的大团圆场面，要说狂欢节，这里才体现得淋漓尽致呢。乐曲以引子中狮子王的吼叫为先导，狂欢节的主题随即接踵而至。听众可以明显地听到动物园里几乎所有的角色都出来做最后一次表演或谢幕：快腿野驴抢先一步出场；母鸡也紧跟其上；然后是袋鼠；至于乌龟和大象，对这样疾快的舞步可能会心有余而力不足，看来只能待在一旁凑个热闹。整个乐曲在欢乐的高潮中结束。

30 30 30 30 | 3 #23 65 43 | 20 20 20 20 |

2 #12 54 32 | 10 10 10 10 | i 71 43 21 | ……

第七节　舞曲和进行曲欣赏

一、舞曲和进行曲

　　舞曲和进行曲是另一种类型的器乐曲体裁。它们在音乐上的共同特点是节拍分明，节奏各具特点，都是源于伴随舞蹈或队列行进的实用曲，后来才发展成为可以在音乐会上独立演奏的艺术乐曲。

二、外国著名器乐曲中的舞曲的主要体裁

　　外国著名器乐曲中的舞曲的主要体裁有以下几种。
　　(1)　古代舞曲：流行于 16、17 世纪的舞曲，到了 17、18 世纪时，发展成为纯器乐曲，最常见的有阿勒曼德舞曲、库朗特舞曲、萨拉班德舞曲、吉格舞曲、小步舞曲和加沃特舞曲等。前四种常被作曲家编成组曲(如 18 世纪巴赫的《法国组曲》和《英国组曲》)。它们相对于近代的组曲而言，属于"古代组曲"。
　　(2)　近代舞曲：最常见的有圆舞曲、玛祖卡舞曲、波尔卡舞曲和波洛奈兹舞曲等。
　　(3)　现代交谊舞曲：交谊舞曲的音乐，由民间舞曲演变而成，用于交谊舞会，也可以写成独立的器乐曲。交谊舞曲因时代而变迁，重要的交谊舞曲有狐步舞曲、对舞曲、探戈

舞曲和伦巴舞曲等。

(4) 小步舞曲(Minuet 英)：起源于法国民间的一种三拍子的舞曲，法文意为"舞步很小的舞蹈"。小步舞曲 17 世纪传入宫廷，后演变为 3/4 拍、速度徐缓、风格典雅的舞曲，流行于整个欧洲。18 世纪起常用于古代组曲，或"奏鸣曲"、"交响曲"中，作为其中一个乐章，亦有用以写成独立器乐曲者，大多为三部曲式，其中段常用三声部写成，故称"三声中部"，沿袭至今。

(5) 波尔卡舞曲(Polka 德)："波尔卡"是译音，原文是"半步"的意思。这种舞蹈以男女对舞为主，基本动作由两个踏步和一个跳踏步组成，是一种快速的二拍子的舞蹈。音乐活泼、热情。它起源于捷克的民间舞，19 世纪中叶起流行于欧洲。捷克作曲家斯美塔那和德沃夏克写有很多波尔卡舞曲和波尔卡舞曲风格的乐曲。奥地利作曲家约翰·施特劳斯也创作了数以百计的波尔卡舞曲，如《雷鸣电闪波尔卡》和《闲聊波尔卡》等。

舞曲欣赏：G 大调小步舞曲

[作品简介]

在众多的小步舞曲中，贝多芬的这首《G 大调小步舞曲》是最通俗、最流行的一首。该乐曲作于 1795 年，是其钢琴曲集《小步舞曲六首》中的第二首，后被改编为小提琴曲、大提琴曲和管弦乐曲等。

这首《G 大调小步舞曲》虽然是按复三部曲式结构写成，但是与其他一些小步舞曲不大相同：它的两端部分优美典雅，中间部分的旋律流动性强，轻快活泼，具有插部性质，呈典型的方整性结构。

此曲载于 1990 年人民音乐出版社出版的《外国钢琴曲选》(一)。

[欣赏提示]

此曲采用 G 大调，3/4 拍，由复三部曲式构成。

第一部分由两个乐段(四个乐句)构成。以三拍子为特征的小步舞曲主题，曲趣高雅，表情丰富，其主要音调突出了附点节奏，从容简朴，典雅庄重。

3. 4 | 5.#4 5.4 5.4 | 5 - 6.3 | 4 - 5.2 | 3 0 1.2 |

3.#2 3.#2 3.2 | 3 - 2 1 | 1 7 7 2 1 6 | 5 0 ……

第三乐句在较高的音区奏出，形成波浪式的旋律，与前后乐句形成对比，并结束于上主音，具有较强的动力，推动了音乐的进行，直到第四乐句结束于主音，回到主调上结束。

$$\widehat{5\,\dot1}\quad \dot1\quad 7\quad \dot1\ \big|\ \dot2\ -\ \widehat{\dot1765}\ \big|\ 4\quad 3\quad \widehat{6\cdot4}\ \big|\ 3\quad \underset{\cdot}{2}\ 0\ \widehat{1\cdot\underset{\cdot}{2}}\ \big|$$

$$\widehat{3\cdot{}^{\#}2}\ \widehat{3\cdot{}^{\#}2}\ \widehat{3\cdot{}^{\#}2}\ \big|\ 3\ -\ \widehat{4\cdot{}^{\#}1}\ \big|\ \dot2\ -\ \widehat{3\cdot7}\ \big|\ \dot1\quad 0\quad \cdots\cdots$$

中间部采用分解和弦式和级进式相结合的旋律进行，而且运用八分音符的连音和跳音相结合的奏法，轻盈而活泼，与第一部分的温雅色彩形成鲜明对比。后半段卡农式的追逐进行，使乐曲充满欢乐情趣。

$$\widehat{5{}^{\#}45}\ \big|\ \widehat{6{}^{\flat}42}\ \widehat{3{}^{\#}23}\ \big|\ \widehat{42\underset{\cdot}{7}}\ \widehat{5{}^{\#}45}\ \big|\ \widehat{6{}^{\flat}42}\ \widehat{3{}^{\#}23}\ \big|\ \widehat{42\underset{\cdot}{7}}\ \widehat{5{}^{\#}45}\ \big|\ \cdots\cdots$$

最后，以第一部分的再现结束全曲。

进行曲欣赏 1：军队进行曲

[作品简介]

《军队进行曲》是舒伯特所作的三首同名进行曲的第一首，也是流传最广的一首，作于 1818 年前后。通常只要一提舒伯特的进行曲，就是指此曲。它原为四手联弹钢琴曲，后被改编为钢琴独奏曲、管弦乐合奏曲、管乐合奏曲等。

这首速度不太快的乐曲，生机蓬勃，旋律优美，犹如一首阅兵用的进行曲。据说这是为奥地利的皇室近卫军所作。

此曲载于 1988 年人民音乐出版社出版的《钢琴名曲大全》(上册)。

[欣赏提示]

该乐曲采用 D 大调，2/4 拍，复三部曲式结构。

一开始，是建立在 D 大三和弦基础上的，六小节号角式的音乐主题高亢嘹亮。

$$1=D\ \tfrac{2}{4}$$
$$\widehat{155}\ \widehat{{}^{\#}45}\ \big|\ \widehat{155}\ \widehat{{}^{\#}45}\ \big|\ \widehat{15}\ \widehat{15}\ \big|\ \widehat{15}\ \widehat{35}\ \big|\ \widehat{15}\ \widehat{13}\ \big|\ 5\ -\ \big|\ \cdots\cdots$$

第一部分是用带再现的单三部曲式写成。a 段呈示的气势雄伟的主题旋律，犹如一队士兵迈着整齐的步伐前进。

$$1=D\ \tfrac{2}{4}$$
$$\overset{>}{5}\ \underline{4\,3}\ \underline{2}\ \big|\ \underline{3\,2}\ \underline{1}\ \underline{2\,3}\ \big|\ \widehat{5\cdot65}\ 0\ \big|\ \overset{>}{5}\ \underline{4\,3}\ \underline{6}\ \big|\ \underline{5\,3}\ \widehat{4\,54}\ \widehat{3\,43}\ \big|\ \dot2\ \cdots\cdots$$

b 段继轻快的间奏之后，进入 a 小调，半音的滑行，使音乐显得幽默而诙谐。它与 a 段形成鲜明的对比。

$$\dot{3} \quad {}^{\vee}\!\#\dot{2}\dot{\underline{5}}\dot{2} \quad | \quad {}^{>}\dot{1} \quad \dot{7}\,\dot{6} \quad {}^{>}\!\#\dot{5} \quad | \quad \dot{6}\,\dot{7} \quad {}^{\vee}\!\dot{6}\#\dot{5}\dot{6}\dot{7} \quad \dot{1}\#\dot{1} \quad | \quad \dot{2} \quad {}^{\vee}\!\#\dot{1}\dot{5}\dot{1} \quad | \quad \dot{7} \quad \dot{6}\,\dot{5} \quad {}^{>}\!\#\dot{4} \quad | \quad \dot{5}\,\dot{6} \quad | \cdots\cdots$$

然后是 a 段的再现。

第二部分是由单主题的单三部曲式构成。乐曲转入 G 大调。

主题是从第一部分主题音乐派生出来的。

$$1=G \quad \frac{2}{4}$$

$$5 \quad 5 \quad | \quad 5 \quad 5 \quad | \quad \underline{5\ 43}\ \underline{2\ 32} \quad | \quad \underline{1\ 07}\ \underline{1234} \quad 5 \quad 5 \quad | \quad 5 \quad 5 \quad | \quad \underline{6\ 71}\ \underline{2\ 16} \quad | \quad 5 \cdots\cdots$$

这一部分的第二段转入同名小调(g 小调)时，音乐更柔和而富于魅力，描绘路旁住宅的窗口与阳台上，风姿绰约的妇女向士兵们挥舞着手帕或投掷鲜花的情景。

$$1=\flat B \quad \frac{2}{4}$$

$$3 \quad 3 \quad | \quad 3 \quad 3 \quad | \quad \underline{3\ 23}\ {}^{>}\!\underline{4\ 54} \quad | \quad \underline{3.\ 2}\ \underline{1234} \quad 5 \quad 5 \quad | \quad 5 \quad 6 \quad | \quad \underline{5\ 43}\ {}^{>}\!\underline{2\ 32} \quad | \quad 3 \cdots\cdots$$

随后，乐曲按照进行曲常用曲式的惯例，在再现开头的号角性引子和第一部分的主题后结束。

进行曲欣赏 2：婚礼进行曲

[作者简介]

瓦格纳(1813—1883)，德国作曲家、剧作家，生于莱比锡。1831 年考入莱比锡大学，从魏因利希学习作曲理论。1832 年作《C 大调交响曲》等，尔后在符茨堡、马格德堡、柯尼斯堡、里加等地的剧院担任指挥，并主管音乐部门的工作。19 世纪 40 年代初相继完成歌剧《黎恩济》、《漂泊的荷兰人》，在德累斯顿演出并获得成功。1843 年任德累斯顿宫廷剧院指挥。在 40 年代后半期完成歌剧《汤豪舍》和《罗恩格林》。1849 年参加资产阶级革命运动，失败后，逃亡到瑞士。后受叔本华的悲观哲学影响较大。1864 年应巴伐利亚王路德维希二世之召，返回慕尼黑，从事歌剧改革和创作。他创作的歌剧均自编剧本和歌词。他主张歌剧(自称"乐剧")应以神话为题材，音乐、歌词与舞蹈应是一个综合的有机体，交响乐式的发展是戏剧表现的主要手段。他广泛运用"主导动机"的手法，同时注重新颖的和声和新的配器效果，大大地丰富了歌剧艺术的表现力，对后世的歌剧作曲家有很大影响。他的作品有歌剧 11 部，序曲 9 首，交响曲 1 部，管弦乐曲多首，以及钢琴曲、独唱曲、合唱曲和有关歌剧的论著。

[作品简介]

瓦格纳的这首《婚礼进行曲》，原为所作歌剧《罗恩格林》第三幕第一场的《婚礼大合唱》，创作于 1848 年。后被改编为钢琴曲、管弦乐曲等，以管弦乐曲较为流行，在西

方被广泛用作婚礼的伴奏音乐。

此曲的钢琴曲谱载于 1988 年人民音乐出版社出版的《钢琴名曲大全》(下册)。

[欣赏提示]

此曲采用降 B 大调，2/4 拍，中速，带再现的单三部曲式结构。

乐曲开始是四小节的号角引子，好像宣布婚礼的开始。接着呈示的婚礼主题旋律宏伟而庄重，节奏单纯而富于行进的律动，生动地描绘了在辉煌的婚礼场面中，人们簇拥着新郎新娘缓缓行进的行列。

$$1 = {}^{\flat}\text{B} \quad \frac{2}{4}$$

$$5 \quad \underline{1\ 0\ 1} \mid \dot{1}. \quad 0 \mid 5 \quad \underline{2\ 0\ 7} \mid \dot{1}. \quad 0 \mid 5 \quad \underline{\dot{1}.4} \mid 4 \quad \underline{3.\ 2} \mid \dot{1} \quad \underline{7.\ \dot{1}} \mid 2. \quad 0 \mid \cdots\cdots$$

乐曲转入 G 大调后，呈示出中间部主题。这一抒情如歌的旋律，仿佛表现新郎新娘的幸福感情和婚礼的愉悦气氛。

$$1 = \text{G} \quad \frac{2}{4}$$

$$5 \quad \underline{6\ 5} \mid 4 \quad 3 \mid \underline{5{}^{\#}4} \quad \underline{{}^{\natural}4\ 3} \mid 3 \quad 2 \mid 5 \quad \underline{6\ 7} \mid \dot{1} \quad 3 \mid 3 \quad \underline{2\ 1} \mid 6 \quad 5 \mid$$

第三部分转回原调，再现第一部分。最后接尾声，乐曲在渐弱的乐声中结束。

进行曲欣赏 3：土耳其进行曲

[作品简介]

《土耳其进行曲》为莫扎特所作的《A 大调钢琴奏鸣曲》中的第三乐章，作于 1778 年。由于这一乐章风格突出又通俗易懂，因而经常作为钢琴小品单独演出，后被改编为管弦乐乐曲。曲首原标题为 Alla Turca(土耳其风格)，在音乐上特指模仿土耳其军乐的乐曲。后来在流传中人们就称它为《土耳其进行曲》。

此曲载于 1980 年人民音乐出版社出版的《莫扎特钢琴奏鸣曲集》(二)。

[欣赏提示]

此曲采用 a 小调，2/4 拍，小快板，其结构属于从插部开始的回旋曲式，即 B + A + C + A + B + A 尾声。

开始部分是第一插部(B)，旋律优美欢快，富有朝气。

$$1 = \text{C} \quad \frac{2}{4}$$

$$\underline{7\ 6\ {}^{\#}5\ 6} \mid \dot{1} \quad 0 \mid \underline{2\ 1\ 7\ 1} \mid 3 \quad 0 \mid \underline{4\ 3\ {}^{\#}2\ 3} \mid \underline{7\ 6\ {}^{\#}5\ 6} \quad \underline{7\ 6\ 5\ 6} \mid \dot{1} \quad 6 \quad \dot{1} \mid {}^{\#}\underline{5\ 6} \quad \underline{7\ 6\ 5\ 6} \mid \cdots\cdots$$

主部主题(A)是一个在 A 大调上的威武雄壮的主题，用右手八度演奏，左手以琶音和弦及倚音的重复模拟土耳其打击乐器的节奏型，增强了乐曲的进行曲特点。

1 = A 2/4

1 2 | 3 1 2 | 3 2 1 7 | 6 7 1 2 | 7 5 1 2 | 3 1 2 | 3 2 1 7 | 6 2 7 5 | 1 ……

主部第三次出现时，作者用了八度分解的变奏手法，使它增加了新鲜感并加强了动力性。

第二插部(C)由连续不断的十六分音符的音调组成，旋律轻盈优美，明亮流畅，与主部构成了鲜明的对比。

3432 | 1217 | 6176 | #5675 | 3#453 | 6#567 | 1712 | 3#232 | 343#2 | ……

乐曲的最后是一个较长的尾声，这是从 A 大调的主部发展而来的，同时吸收了第二插部的部分因素。令人振奋的军鼓节奏，使尾声增添了威武雄壮的气势，最后在进行曲的号角声中有力地结束了全曲。

第八节 序曲欣赏

序曲(Overture)是指歌剧、清唱剧、舞剧、其他戏剧作品以及声乐、器乐套曲的开始。17 世纪早期歌剧的序曲是一种简短的开场音乐，没有固定的形式。斯卡拉蒂的序曲，定型为由"快板—慢板—快板"三段组成，除了开头的快板常用模仿复调的技术，其余两段都用主调体制。这一形式的序曲史称意大利序曲，又称交响曲，如佩尔戈莱西的《女仆夫人》序曲、格鲁克的《帕里斯与海伦》序曲。创始于吕利的法国序曲，包含庄严缓慢的引子(常用附点节奏)和赋格式的快板，最后以悠久缓慢的尾声或舞曲结束。亨德尔和巴赫的序曲都属于这一类型。巴赫的 4 首乐队序曲(又称组曲)是冠以法国序曲的组曲。18 世纪后半叶以后的古典序曲，大多采用奏鸣曲式的戏剧结构。歌剧序曲必须起着暗示剧情和引导听众进入戏剧的作用，这是格鲁克从事歌剧改革的目标之一。他的《伊菲格涅亚在陶罗人里》序曲，预示了第一场的暴风雨气息。其后的多数歌剧序曲都采纳了格鲁克的这一原则。莫扎特的《唐璜》和《女人心》序曲，还采用了歌剧中的音乐主题。贝多芬的 3 首《莱奥诺拉》序曲、韦伯的《魔弹射手》序曲和瓦格纳的歌剧序曲，又进一步加强了表现剧情的功能。反之，19 世纪法国大歌剧的序曲，往往只是把歌剧中的曲调串联在一起的集成曲。贝多芬的《埃格蒙特》序曲开了话剧写作序曲的先气之光，继起者有门德尔松的《仲夏夜之梦》序曲。19 世纪浪漫派作曲家，把序曲发展为一种独立的标题性管弦乐曲，世称音乐会序曲，如门德尔松的《赫布里底群岛》、《平静的海和幸福的航行》、《美丽的梅露西娜》，柏辽兹的《罗马狂欢节》，勃拉姆斯的《学院节庆序曲》和《悲剧序曲》，都是交响诗的先驱。

序曲欣赏 1：春节序曲

[作者简介]

李焕之(1919—2000)，作曲家、音乐理论家，1919 年出生于香港，从小喜热爱音乐。1936 年进国立音乐专科学校，随萧友梅学习和声，因母亲反对，半年后回香港。1937 年在厦门结识进步诗人蒲风，并与他合作谱写了《厦门自唱》、《咱们前进》等歌曲。后来在香港参加党的外围组织"抗战青年社"，1938 年 7 月，通过该社的关系，瞒着家庭到延安，进入鲁迅文学艺术学院学习音乐。毕业后留校，任教音乐理论和指挥等课程，同时主编《民族音乐》和《歌曲》月刊。1945 年抗战胜利后任华北联大文艺学院音乐系主任。

新中国成立后，先后在中央音乐学院音乐工作团、中央歌舞团、中央民族乐团担任领导和创作工作。后任全国政协委员、中国音协副主席兼创作委员会主任、《音乐创作》主编、中央民族乐团团长等职。

李焕之的创作领域很广泛，包括歌曲、小歌剧、管弦乐曲、交响乐、电影音乐等。著名的作品有歌曲《民主建国进行曲》、《社会主义好》，管弦乐曲《春节序曲》。他还写有音乐评论文章二百余篇及《怎样学习作曲》、《歌曲创作讲座》、《音乐创作散论》等论著。

[欣赏提示]

《春节序曲》是采用我国民间的秧歌音调、节奏，以陕北民歌为素材创作的管弦乐曲，它旋律明快、优美，富有民族风格和特色，节奏鲜明热烈，生动地体现了我国人民在传统节日里热闹欢腾、喜气洋洋、敲锣打鼓、载歌载舞的情绪。

乐曲的结构是带有再现的复三部曲式。开始为前奏，它概括了全曲的情绪、音调与节奏特点，热烈欢快。前奏包括两个部分。

第一部分以快速、强力度、乐队全奏开始，木管和弦乐奏主旋律，铜管做节奏型的伴奏，加强了力度，烘托了气氛。

第二部分音乐是前者的有机发展，采用对答式的手法，主导动机在答句上出现，问句由长笛和双簧管主奏，答句加入了各组高音乐器主奏，中低音乐器作伴奏，力度一弱一强，乐句结构逐渐紧缩，使音乐显得活跃而有起伏。

第一大部分的音乐包含有两个主题，它们循环变化出现，可分为五个小段。

木管　　　　　　　　全奏

5 56 5 56 | i 16 i 12 | 3 32 3 32 3 32 i | ……

　　第一小段旋律柔和、明亮，由长笛和单簧管主奏，双簧管奏复调，弦乐拨动着舞蹈性的节奏，音乐引人入胜，与前奏形成鲜明的对比。

i. 3 2 3 | 5. i | 6 5 3 23 | 5 — | i. 3 2 3 | 5. i

6 5 3 2 | 1 — | ……

　　主题重复一遍后，出现了一个小过渡，音乐轻盈活泼，由木管与弦乐对奏，接着是第二小段，旋律与前奏的主题相近，节奏铿锵有力。

3. 2 i 3 | 5 56 i 0 | 3 32 123 | 5656 i 0 | ……

　　经过渡后，主题又重复出现一遍。
　　第三小段的主题是第一主题的加花装饰，旋律欢快、热情、流畅，由弦乐主奏。

1235 2321 | 5 5 | i | 6165 3523 | 5 5 | 5 | 1235 2321 | 5 5 | i

6165 3523 | i i | i | ……

　　经过木管与弦乐热烈的对奏后，乐曲进入第四小段，铜管在下属 F 调上，吹起了第二主题。
　　第五小段，乐队全奏，木管和弦乐同奏主旋律，转回 C 调，曲调与第三小段相同，末尾不同，转向 F 大调，为第二大部分的音乐出现作准备。第一大部分的音乐，通过两个主题的装饰、发展，色彩性和弦的运用，调式调性的转换，配器手法的变化与和声加厚、力度加强、乐器增多到全乐队演奏，气氛越来越热烈，表现了人们过春节时欢欣愉快的心情，以及载歌载舞的场面。
　　第二大部分的音乐是 4/4 拍子，中速，主题采用陕北秧歌调《二月里来打过春》，抒情优美，亲切动人。

3 2 3 5 5 6 | i 6 3 i — | 3 7 6 5 3 5 | 6. 5 6 5 —

5. 6 i 6 i 2 | i 6 5 3 — | 5. 6 i 2 i 7 | 5. 6 i 2 i 7

6. 5 6 5 — | ……

这段旋律表达了人们对幸福生活的赞美和对美好前程的憧憬，由双簧管、大提琴、小提琴分别主奏，三次出现，给人以深刻的印象。

第三大部分是第一大部分的缩减再现，先变化再现第二主题，后变化再现第一主题，最后又再现前奏的第二主题的旋律，乐队全奏，乐曲在欢乐沸腾的情绪中结束。

序曲欣赏 2：罗马狂欢节序曲

[作者简介]

柏辽兹(1808—1869)，法国作曲家、指挥家、音乐评论家，生于医生家庭，自幼酷爱音乐。1826 年入巴黎音乐学院，师从勒絮尔。早年同情资产阶级民主革命及民族解放运动，中年后转向消极。他是法国浪漫乐派的主要代表人物。他的音乐作品包括 4 部交响曲、3 部歌剧、6 首管弦乐序曲、许多清唱剧和康塔塔以及其他声乐、器乐作品。他是法国当时唯一的交响曲作曲家，一生致力于标题音乐创作。他创作的《幻想交响曲》被认为是音乐史上第一部浪漫主义的标题交响曲。他在继承古典传统的基础上，在交响曲体裁中创立了"固定乐思"的手法，使交响音乐戏剧化，配器色彩丰富，织体清晰。他所写的《配器法》已成为音乐技术理论的经典著作。他的重要作品还有交响曲《罗密欧与朱丽叶》(独唱、合唱与乐队)、《哈罗尔德在意大利》(中提琴与乐队)，传奇剧《浮士德的沉沦》，序曲《罗马狂欢节》，歌剧《本维努托·切利尼》，合唱曲《安魂大弥撒》等。

[作品简介]

《罗马狂欢节序曲》是柏辽兹于 1844 年为歌剧《本维努托·切利尼》第二幕所作的前奏曲，是一首管弦乐曲。由于它生动地表现了罗马狂欢节的热闹场面，而作为一首独立的管弦乐曲经常在音乐会上演出，成为一首很流行的音乐会序曲。

歌剧《本维努托·切利尼》1838 年 9 月 10 日首演于巴黎大歌剧院，遭到失败，直到1852 年由李斯特在魏玛指挥演出，才获得成功。歌剧取材于 16 世纪意大利著名雕塑家本维努托·切利尼生活中的恋爱故事。故事发生的背景是罗马狂欢节的热闹场面，这首序曲就是以歌剧的这一中心场面的音乐为素材，表现了切利尼和其深爱的女友苔蕾莎在酒馆的化装舞会上翩翩起舞的情景，以及庆祝节日的人群在街头、广场狂欢的热闹场面。

1940 年日本东京单氏印刷社出版管弦乐《罗马狂欢节序曲》总谱。

[欣赏提示]

这首序曲的形象比较单一，因而结构也较单纯，没有采用序曲常用的奏鸣曲式，而由歌曲式的行板与快速的舞曲两部分组成。

乐曲开始以一个欢快热烈的舞曲短句(第二部分舞曲的片断)为引子，引出由英国管吹奏的行板第一主题——切利尼在第一幕中表白爱情的咏叹词《苔蕾莎，我爱你》的旋律。

1 = C 3/4

‖: 1 3 5 | 3 0 5.5 | 57 654 | 3.21 1 0 1 |

4.3 2 0 2 | 5 3 0 1 | 6 5 5#4 2 3 4567 | i - 1 0 0 :‖

在用英国管完整地吹奏这个温柔的第一主题之后，继由中提琴在木管乐器的伴合下复奏，更加优美抒情。当它在铜管乐器与打击乐器活跃的节奏伴奏下轮奏时，使情绪热烈激动，达到第一部分的高潮。

第一部分的末尾，由木管乐器奏出三十二分音符快速的经过句，随后，乐曲进入热烈欢快的第二部分。在这部分里有三个音乐主题。首先由装有弱音器的小提琴奏出 6/8 拍子的第一主题。

1 = A 6/8

0 5 1 1 | 4 3 2 6 | 5 3 1 i | 7 | 7 6 6 5 | 5……

在第一主题之后，乐曲奏出富于动力性的第二主题。

1 = A 6/8

0 3 3 3 4 | 3 2 2 3 | 2 1 1 0 | ……

这两个主题经过充分展开后，整个乐队以强烈的音响奏出了第三主题，迅猛狂放，充满了狂欢的气氛。

5. 5. | 2. 2 3#4 | 5 6 7 i | 7 | 6 7 6 3 | 6 | 5#4 3 2 | 3 | 2……

此后是这一主题旋律轮番变奏，再现第二主题则穿插其间，表现了歌剧第二幕中节日舞蹈的热烈场面。当情绪达到高潮时，音乐戛然收住，由木管乐器与弦乐器悠然的间奏引出切利尼咏叹调的优美旋律，由"歌唱"代替了"舞蹈"。但片刻的幽静随即进入更加热烈的狂欢场面：萨尔塔莱罗舞曲节奏的贯穿，高音区持续音的长鸣，夹杂着长号的欢呼(切利尼咏叹调的片断)，再度把乐曲推向高潮，最后在震音下强而有力地结束全曲。

序曲欣赏 3：1812 年序曲

[作品简介]

《1812 年序曲》是柴可夫斯基于 1880 年 10 月应尼古拉·鲁宾斯坦的请求而写的一首大型乐曲，这首乐曲在出版时标有"用于莫斯科救主基督大教堂的落成典礼，为大乐队而作的 1812 年庄严序曲"的说明。该教堂于 1812 年毁于拿破仑的侵俄战争中，所以此曲是以当年俄罗斯人民反抗侵略、保卫祖国最后获得胜利的史实为题材的。

　　这部作品于 1882 年 8 月 20 日在博览会广场上首次演出时，曾组织了庞大的乐队(包括一个完整的管弦乐队和另一个军乐队)，曲终时，直接由大教堂钟楼的群钟和广场庆典的礼炮轰鸣表现胜利场面，蔚为壮观。

　　柴可夫斯基在《1812 年序曲》中，以他英雄的爱国主义题材和音画般的通俗易懂的标题性，以及形象化的主题发展和灿烂的管弦乐的音响色彩，取得了他自己远没有想到的被听众所欢迎的效果。

[欣赏提示]

　　乐曲开始是序奏，首先由弦乐组奏出了按严谨的和声结构写成的降 E 大调、3/4 拍子、慢速、庄严的《众赞歌》。

　　它肃穆虔诚，这是俄国人民在国难临头时祈佑和平的向往。继由木管吹出了悲哀呻吟的旋律，又以紧张的三连音相互交替发展，成为狼烟四起以及人们的激怒呐喊、呼号。沉重的低音乐器这时发出了庄严的号召。终于改为 4/4 拍子矫健的骑兵进行曲，冲破了不祥的气氛，带来了希望。

　　它英姿勃勃，象征着响应号召的战士踏上征途。

　　乐曲的呈示部分为降 e 小调，4/4 拍子，三部曲式结构，主部音乐以快如旋风的旋律和痉挛似的节奏，描写着激烈、残酷的战争场面。

在主部的展开过程中出现了以降 B 大调、4/4 拍子的《马赛曲》为素材的主题。

```
0 11 11 | 4 4 5 5 | 6 - 6 33 33 | 6  6  7  7 |

1  1 55 55 | 1  1 2  2 | 5· 3 11 3 1 | 6  4  3  2 | 1 ……
```

经过变化引申，以及与主部音乐因素的交织与发展，描写了拿破仑军队的猖狂、残暴以及抗敌战争的艰苦、激烈。副部描写了战争间隙中俄罗斯战士对家乡的思恋和生活情景。它包括两个主题。一个是升 F 大调、4/4 拍子、抒情的旋律，刻画了战士的内心世界。

```
1 | 5·  55 4 32 | 5  5  0  2 | 5·  55 4 32 | 5 - 0  5 |

6  1  2  34 | 5 - 0  5 | 6  1  7  65 | 1 - ……
```

另一个主题是以降 e 小调、4/4 拍子的俄罗斯民歌《踟蹰门侧》为素材的旋律，反映了人们在战争中的乐观精神。

```
3 34 3 2 11 2 6 | 11 6  1 71 2 6 | 3  66 1 76 | 3  66 1 76 | ……
```

展开部中主部主题与《马赛曲》的音调此起彼伏，交错出现，一直在激战的旋涡中周旋，开始像那辽阔战场的远方弥漫着尘烟，继之又像眼前刀光剑影、人仰马翻、风声鹤唳的场面，这是一幕幕惊心动魄的恶战。

再现部略有变化，主部的战争气氛更加激烈。副部的两个主题再现后，更为激昂，一连串下行模进的四音列，犹如声势浩大的追击洪流一泻千里，那排山倒海不可阻挡之势压倒了声嘶力竭的《马赛曲》，俄国军队终于胜利了。

尾声中众赞歌在喧闹的钟声和礼炮的伴随下，变成了辉煌、胜利的凯歌，这是当时的俄国降 E 大调、2/2 拍子的国歌。

```
5  -  -  | 6  -  6  - | 5  -  -  |

1  -  -  | 7  -  6  - | 5  -  6  |

4  -  -  | 5  -  5  - | 3  -  -  4 | #4 5 #5 6 | ……
```

它与《骑兵进行曲》用复调的手法相结合，像是凯旋的战士行进在凯旋门下、检阅台

前。乐曲在欢庆胜利、万民沸腾的节日气氛中结束。

十月革命后，前苏联演奏此曲时，用格林卡的歌剧《伊万·苏萨宁》中的《光荣颂》(降B大调、2/2拍子)取代了俄国国歌，因此现在我们可以听到两种不同结尾的演奏效果。

第九节　交响音画和童话欣赏

交响音画欣赏：在中亚西亚草原

[作者简介]

亚历山大·波尔菲里叶维奇·鲍罗丁(1833—1887)，俄罗斯作曲家和化学家，1833年11月12日生于彼得堡，是一个格鲁吉亚公爵同一个俄罗斯平民妇女的非婚生子，他的姓氏是借用这公爵家的一个农奴的名义。鲍罗丁在母亲的抚养下，从小就表现出多方面的非凡才能。他1856年毕业于医学院，1858年获得医学博士学位，随后结识了俄国科学家门德列耶夫(1834—1907)等，并一起到过意大利、德国和瑞士等地。回国后，自1862年起担任医学院教授。与此同时，他也以同样的才智献身于音乐。他学会演奏长笛、钢琴和大提琴，进学校前便已开始创作乐曲，回国后加入了以巴拉基列夫为首的作曲家友谊团体——"强力集团"，这使他的整个创作活动出现了新的转折。在此之前，他对音乐还只是一般爱好，而现在，他把创作俄罗斯音乐作为自己的另一个神圣使命，积极认真地加以贯彻。由于紧张的科学、教育和社会活动占去了鲍罗丁的大部分时间，他的音乐作品相对来说数量较少，而且创作的速度极为缓慢。例如，他的《第一交响曲》写了5年，《第二交响曲》写了7年，而他的歌剧《伊戈尔公爵》则花了18年的时间也没有写完，在他死后才由里姆斯基-柯萨科夫和格拉祖诺夫续写完成。不过，鲍罗丁的作品虽然不多，但仍涉及音乐体裁的众多领域，包括歌剧、歌舞剧、戏剧配乐、交响曲、交响音画、室内乐重奏、钢琴小品和浪漫曲。按照俄罗斯评论家斯塔索夫的说法："鲍罗丁的天分，不论是表现在交响曲中，还是在歌剧或浪漫曲中，都一样有力而不同凡响。"

鲍罗丁的大部分作品的内容，都同俄罗斯民间史诗的伟大形象、俄罗斯人民的英雄功勋和民间生活的生动画面密切相关。他在自己的交响曲和歌剧中，用很多精致而富有诗意的抒情篇章，丰富了俄罗斯音乐的宝藏；他的音乐语言同俄罗斯民间音乐创作有一种有机的联系，非常富于民族色彩。鲍罗丁的音乐风格的特点在于：结构严整，条理分明，笔法粗犷，乐队与和声色彩鲜明。而就其作品的内容、音乐形象的特点和音乐构思的气质而论，鲍罗丁比其他俄罗斯作曲家更接近格林卡。早在读书时期，鲍罗丁便对格林卡的作品十分倾心，20世纪50年代末，他已著文称格林卡为"我们的音乐的方向"，他还把自己的歌剧《伊戈尔公爵》题献给格林卡，这些都不是偶然的。

60年代末，鲍罗丁的创作活动也像"强力集团"的其他作曲家一样，达到了鼎盛时期，他的一些优秀作品都是在这些年进行构思并部分实现的。这时候，他还在"圣彼得堡新闻"著文宣扬与捍卫"强力集团"的美学观点。70年代，当鲍罗丁脱离小组期间，他同

穆索尔斯基，特别是里姆斯基-柯萨科夫经常在一起研究创作。80 年代，他还时常参加贝莱耶夫新的音乐家小组的活动，为这小组的活动写过作品。由于早先在德国结识的匈牙利作曲家李斯特的大力推荐，这时候，鲍罗丁的作品早已扬名国外，在欧美各国得到了广泛的承认。1886 年，比利时世界博览会演奏他的作品，鲍罗丁来到安特卫普，受到了热烈的欢迎。鲍罗丁把这次辉煌的成就归功于俄罗斯音乐文化，表现出他那高度的爱国主义精神。不过在这一年，他的家庭却多灾多难，岳母病逝，妻子又为重病侵袭，他的心情十分沮丧。1877 年 2 月 27 日，他在彼得堡参加一个盛大舞会时，因心脏病发作猝然逝世，安葬在亚历山大·涅夫斯基公墓中穆索尔斯基的墓旁，他的墓碑上同时刻着他的音乐作品的主题和他所研究的化学公式。

[作品简介]

1880 年，为了庆祝亚历山大二世登基 25 周年，曾考虑的一项庆祝活动是展出一系列以俄罗斯历史为题材的活动画景，而用音乐来配合解释内容。当时参加这项音乐创作的有著名俄罗斯作曲家里姆斯基-柯萨科夫、穆索尔斯基和纳普拉夫尼克等，鲍罗丁的交响音画《在中亚西亚草原》也是专门为此而写的。后来，这项活动没有办成，但鲍罗丁的这首美妙的乐曲却作为一首独立的作品逐渐获得广泛的传播。1881 年夏天，当鲍罗丁在魏玛同李斯特重逢时，由于李斯特别喜爱这首乐曲，鲍罗丁便把它题献给了他。

交响音画《在中亚西亚草原》是一首"标题音乐"作品，作者曾在总谱上写着下面一段详细的文字说明，用以解释作品的内容："在中亚西亚草原上，第一次传来了罕见的俄罗斯歌曲的曲调。可以听到渐渐走近的马匹和骆驼的脚步声以及抑郁的东方歌调。一支当地的商队在俄罗斯士兵卫护下从广袤的沙漠中走过。他们安然无虑地在俄罗斯军队的保护下完成漫长的旅程。商队越走越远。俄罗斯和东方安详的曲调和谐地交织在一起，它的回声长时间萦回在草原上，最后才消失在远方。"

[欣赏提示]

鲍罗丁的交响音画《在中亚西亚草原》展示的就是在这样一个广袤的荒漠中出现的鲜明的生活画面。小提琴在高音区中从容地奏出的泛音，由于延续很长时间，色泽凝聚而又透明，创造出一种非常空旷辽阔的感觉。在这背景上出现的第一支俄罗斯民歌旋律，气息宽广而悠缓，由单簧管和法国号相继奏出。

$$\overbrace{\dot{5}\cdot\quad \underline{4\ 3}\quad 2}\quad 3\ |\ \overbrace{\dot{1}\quad 5}\ |\ \overbrace{2\cdot\quad \underline{\dot{3}\ 2}\quad \dot{1}}\quad 5\ |$$

$$\overbrace{\dot{6}\quad 5}\ |\ 4\quad 6\ |\ \overbrace{\dot{3}\quad -}\ |\ 3\quad -\ |\ \cdots\cdots$$

随后，低音弦乐器以其浑厚的低音构成的断续、摇晃的进行，描绘出负重的马匹和骆驼的笨重步伐，并带出另一支东方风格的有点悲戚的曲调(由英国管奏出)。

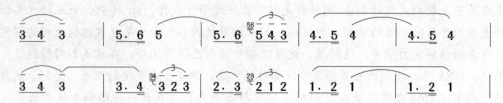

接着，俄罗斯主题不断反复着，由于变换调性，增强力度，并发展成为整个乐队的合奏，好像商队已经慢慢从远方走到听者跟前。不多久，当东方主题又一次呈现之后，这两支旋律便在不同声部中巧妙地结合在一起，它象征着俄罗斯与诸东方民族文化的友善融合。然后，这友谊的乐声逐渐减弱，商队已经慢慢地走远，最后终于完全消失。

交响童话欣赏：彼得与狼

[作品简介]

普罗科菲耶夫非常喜爱儿童，也非常了解儿童，因此他为儿童而写的许多作品都能博得热烈的反响，交响童话《彼得与狼》就是这样的作品之一。

交响童话《彼得与狼》是普罗科菲耶夫应莫斯科新开办的一所儿童中心剧院的约请在1936年4月间写成的，同年5月在一次节日日场音乐会上为儿童们首次演出后，立即受到国内外听众的普遍欢迎。这首很有独创性的标题作品，原名叫做《彼得是如何巧胜恶狼的》，讲的是少先队员彼得像猎人那样机智勇敢，在小鸟的帮助下逮住恶狼的故事。这首作品用小型交响乐队演奏，另外还用朗诵来配合解说故事的情节发展——朗诵词是作者亲自撰写的。普罗科菲耶夫在这首作品中，不但力图给孩子们讲述动人的音乐故事，而且还力求实现一个艺术教育的目的，即通过有趣的方式给孩子们上一堂简单的"乐器学"课，让他们熟悉交响乐队的一部分乐器及其互不相同的角色，帮助小听众从固定的乐器音色去寻找相应的角色及其活动，从而更好地听懂这则音乐故事的内容。作者在总谱扉页上对此曾作了如下的说明。

"这篇童话的每一个角色在乐队中各由一种乐器来扮演：小鸟——长笛；鸭子——双簧管；猫——单簧管在低音区的断奏；爷爷——大管；狼——三个法国号的和弦；彼得——弦乐合奏；猎人的枪击——定音鼓和大鼓。

演奏之前最好向儿童们出示这些乐器并奏出它们的主导动机。这样，在演奏时，孩子们就会毫不费力地分辨出乐队中的一系列乐器。"

小鸟——长笛：

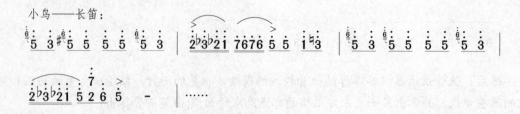

鸭子——双簧管：

$^\flat\underset{.}{6}$
$\underset{.}{5}$　-　-　｜$^\flat\underset{.}{5}$4 $^\natural$4　3 4　$^\sharp$7 6｜$^\flat\underset{.}{6}$ $\underset{.}{5}$　-　-　｜$^\flat\underset{.}{5}$4 $^\natural$4　3 4　$^\sharp$4 $^\sharp$2｜

$\underset{.}{3}$　$\underset{.}{5}$·　$\underset{.}{3}$｜$\underset{.}{2}$　$\underset{.}{4}$｜$\underset{.}{6}$ 7｜1　$\underset{.}{5}$｜$\underset{.}{5}$　-｜

狼——法国号：

$\underset{..}{3}$　-　$\underset{.}{1}\underset{.}{7}\underset{.}{1}\underset{.}{7}$ $\underset{.}{1}$ $\underset{.}{1}$｜$\underset{.}{3}$ $^\sharp\underset{.}{2}$　$\underset{.}{3}$ $\underset{.}{1}$｜$^\natural\underset{.}{2}$　-　……

猫——单簧管：

$\underset{..}{5}\underset{.}{1}$｜$\underset{.}{3}$　$\underset{..}{1}\underset{.}{5}$4｜$\underset{..}{5}\underset{.}{1}$｜$\underset{.}{3}$5 4｜4 3 1 2｜3 2 7 1 2 1 6 7｜1　-　0　……

爷爷——大管：

$\underset{..}{6}$｜$\underset{.}{3}$ 0 $\underset{.}{3}$ $\underset{.}{6}$·$\underset{.}{7}$ $\underset{.}{1}$·$\underset{.}{2}$｜$\underset{.}{3}$·$\underset{.}{1}$ 5 5 5 5 6 6｜7　7 1 1 5 0 3 3 3　……

彼得——小提琴：

5　$\underset{.}{1}$·$\underset{.}{3}$ 5 6｜$\underset{.}{5}$·$\underset{.}{3}$｜5 6 7·$\underset{.}{1}$ 5 3 $\underset{.}{1}$ 2｜$\underset{.}{3}$　3 7 3｜3 7｜3 7·$\underset{.}{6}$｜

[欣赏提示]

普罗科菲耶夫用以叙述故事情节的音乐，具有巧妙和明晰的画面效果，所有角色的性格描写非常简明、准确而易解。由于规定一些乐器在整个作品中只用于某些特定场合，乐队的配器从而受到了一定的限制，但是尽管如此，这部作品的乐队写作还是相当丰富多彩的。为了便于理解和欣赏这首乐曲，现在最好先来看看作者编写的故事——朗诵词：

有一天大清早，彼得打开大门，到那绿油油的草地上去。在大树高高的一枝树枝上停着一只小鸟，那是彼得的好朋友。"这里多安静啊！"——小鸟快活得唧唧喳喳地叫着。鸭子看到彼得忘了关上大门，开心极了，就摇摇摆摆地跟了出来，这下子它可以到草地上的深水塘里游个痛快了。小鸟一看见鸭子，就飞下来停在鸭子身旁的草地上，耸耸肩膀，说："要是你不会飞，你还算鸟吗？"鸭子回答说："要是你不会游，你才不算鸟呢！"说着扑通一声跳进池塘里去。鸭子在池塘里游来游去，小鸟在岸边跳来跳去，它们还在争吵不休。突然，彼得警觉起来，他发现有一只猫在草地上悄悄走来。猫心里想："这只小鸟只管吵嘴，我正好乘机把它捉住。"说着，便用它那柔软的脚掌轻步朝小鸟走去。"当心！"彼得大声喊叫，小鸟立刻飞上树去。这时候鸭子在池塘里，气冲冲地对猫嘎嘎地叫。猫绕着这棵树打转，心里想：值不值得爬那么高，再说，等到爬上去，小鸟总归会飞走的。爷爷出来了，他责怪彼得一个人跑出门去。这个地方多危险呀。要是树林里跑出来一只狼来，看你怎么办！彼得不把爷爷的话当一回事，他想少先队员才不怕狼呢！可是爷爷拉着彼得的手带他回家，并把大门牢牢锁上。真的，彼得刚走不多久，就有一只大灰狼从树林里跑出来。猫一下子就爬上树去。鸭子在池塘里叫个不停，一慌神反而从池塘里跳

了上来。但是不管鸭子怎么跑，狼总是跑得更快。狼越追越近，终于追上了。狼把鸭子捉住，一口吞下去。现在的局面是这样：猫坐在一根树枝上，小鸟停在另一根树枝上，跟猫离得远远的。狼绕着这棵树乱转，贪婪地盯着它们。这时候，少先队员彼得站在锁好的大门后面，眼见刚才发生的这一切，但他一点也不害怕。他跑回屋里拿出一根粗绳子，爬到高高的石头墙上。在狼绕着转的这棵树上，有一根树枝伸过墙头来。彼得抓住这根树枝轻巧地爬上去。彼得对小鸟说："你飞下去，在狼头上打转，要小心别让它捉住你。"小鸟的翅膀几乎要碰到狼的头顶，狼气呼呼地向小鸟扑去。啊！这只小鸟真的把狼给气坏了！狼多么想把小鸟抓住啊！但是小鸟是那么的灵巧，狼简直拿它没有办法。彼得呢，他用绳子打了一个套结，小心翼翼地把它放下去；他用这套结套住狼的尾巴，就用力收紧。狼发觉被人逮住了，就狂蹦乱跳，想要挣脱，但是彼得把绳子的另一端拴在了树上，狼跳得越凶，套结就拉得越紧。就在这时候，猎人从树林里出来了。他们跟踪狼的脚印，一边开枪一边追了上来。但是彼得从树上喊道："请别开枪，我和小鸟已经把狼给逮住了，请你们帮助把它带到动物园就是了。"现在，你们可以想象一下这支胜利的队伍：彼得走在前头，猎人牵着狼在后面，最后是爷爷和猫。爷爷摇摇头抱怨着说："嗯，要是彼得没有把狼逮住该怎么办啊？"小鸟在他们头上飞来飞去高兴地喳喳叫："瞧，我和彼得都是好样的，看我们逮住个什么东西啊！"要是你们仔细听，就可以听到鸭子还在狼肚子里叫呢，因为狼是那么性急，匆匆地一口就把鸭子活活地吞下去了。

交响童话《彼得与狼》的音乐，根据故事情节的发展可以分成三大段。开头一段，即是大灰狼出现的时候。爷爷出场则是用大管的叙述来表示的。在这一段音乐中还出现了一个次要的矛盾冲突，那就是猫企图趁小鸟同鸭子吵嘴的机会而捉住它，可是诡计却被彼得识破了。

乐曲的当中一段(相当于"发展部")最为紧张，它从恶狼出现开始。猫的旋律一露头便突然被打断，然后变成一个快速的乐句，直到高音区——这形象地说明猫一溜烟就爬上了树梢。鸭子的主题也有变化。它的速度加快，显得急躁不安，而且移到高音区形成奔跑的音型；当鸭子被狼一口吞下后，在一片寂静中传出大提琴的一个泛音乐句，这是鸭子在狼肚子里哀鸣的模仿。此外，彼得在小鸟的帮助下逮住狼的描写，例如表示彼得从树上放下套结的弦乐音型等，也同样具体而形象。在这一段中还出现了两个新的主题——狼和猎人，前者是三个法国号，后者是愉快的进行曲，它不时还被代表猎人的枪击的定音鼓声所打断。

1 | ♭2 0 ♭3 0 ♭3 0 1 | ♭2 0 ♭3 0 ♭3 0 1 | ♭2 3 4 ♭6 1 | 7 i | ♭2 0 4 0 3 - | ……

大灰狼被逮住后，便是乐曲最后一段的开始。从进行曲的雄壮乐声中首先可以听到彼得的主题，现在它改由法国号奏出，原来轻快安逸的曲调变成了一个富丽堂皇的进行曲，充满愉快和胜利的气氛。随后，童话中所有的角色都在听众面前一一走过。这最后一段带有再现部的意味，因为乐曲的基本主题全都在这里重现，而且音乐也返回到最初的调性 C大调上来。

交响童话《彼得与狼》在音乐会上的演奏，具有"剧场"效果，它的音乐单纯质朴，

工笔纤巧，像《爱丽丝漫游记》一样，不但深受广大小听众的热烈欢迎，而且对成年人也同样具有吸引力。

第十节　交响诗欣赏

交响诗(Symphonic Poem)是一种单乐章的标题交响音乐，脱胎于 19 世纪的音乐会序曲。交响诗的名称为李斯特所创，他认为"标题能够赋予器乐以各种各样性格上的细微色彩，这种种色彩几乎就和各种不同的诗歌形式所表现的一样"(《柏辽兹和他的哈罗尔德交响曲》)，因此他把标题交响音乐和诗联系起来称交响诗。

李斯特在 19 世纪 50 年代写了《山上听闻》、《塔索》、《前奏曲》、《普罗米修斯》、《英雄的葬礼》、《匈牙利》、《哈姆雷特》、《匈奴之战》和《理想》等 12 首交响诗，晚年又写了一首《从摇篮到坟墓》。除《匈奴之战》取材于德国画家考尔巴赫的壁画外，其余大多以文学作品(诗歌、戏剧)为题材，形式灵活多变，常常把奏鸣曲式、变奏曲式和回旋曲式的结构原则糅合在一起，并广泛使用主题变形的手法，从一个或几个基本主题蜕变出形象迥异、性格不同的派生主题来。这种混合曲式的结构原则和主题变形的表现方法，常为后期的交响诗作者所效仿。

19—20 世纪，欧洲许多著名作曲家都写过交响诗，东欧和北欧各民族作曲家的交响诗常用本民族的历史、地理、文学题材寄寓爱国主义思想，如斯美塔那的《我的祖国》由 6 首交响诗组成，讴歌了祖国的壮丽河山和光荣历史；德沃扎克的《水妖》、《午时女巫》、《金纺车》、《野鸭》是根据捷克诗人爱尔本(1881—1870)的民间叙事诗《花束集》所创作的一组民族交响叙事曲，而他的《英雄之歌》则表现了英雄人物刚毅豪迈的气概，以及他们的斗争和胜利；西贝柳斯的《库莱尔沃》和《勒明基宁》四部曲都是取材于芬兰民族史诗《卡勒卡拉》写成的交响诗，而他的《芬兰颂》则是反抗帝俄统治的爱国主义作品。中国的交响诗从内容到形式都具有鲜明的民族特色，如描绘祖国的大好河山(如杜鸣心的《祖国南海》)、描述瑰丽的民间故事(如施永康的《黄鹤的故事》)、表现英勇的革命斗争(如翟维的《人民英雄纪念碑》、刘福安等的《八一》)和歌颂革命英雄人物(如田丰的《刘胡兰》、吕其明的《白求恩》)等。

施特劳斯称他的《唐璜》、《麦克白》、《死与净化》、《查拉图什特拉如是说》和《英雄的一生》为"音诗"，是交响诗的别名；西贝柳斯的某些交响音乐也用了这个名称。此外，音画、交响画、交响素描、交响叙事曲、交响传奇曲、交响童话、交响幻想曲等体裁也属于交响诗的范畴。

交响诗欣赏 1：沃尔塔瓦河

[作者简介]

捷克古典音乐奠基者贝德瑞赫·斯美塔那(Bedrich Smetana，1824—1884)，作曲家、

钢琴家和指挥家，1824年3月2日生于捷克东南部的里托迈希这一古老城市。父亲是酒坊主，会拉小提琴。由于生活关系家庭多次迁徙，斯美塔那从小熟悉许多城市附近的农民生活及其歌曲、舞曲，对捷克普通人民的热爱终生不衰。斯美塔那的音乐才能自小就已显露：4岁开始学小提琴，翌年便能参加四重奏演奏海顿的作品，6岁当众演奏钢琴并开始尝试作曲。中学毕业后，他自修音乐，到1843年，已在一则日记中写下这样的话语："但愿上帝恩佑，让我在技巧上成为李斯特，在作曲上成为莫扎特。"这时他已决定献身于音乐事业了。1844—1847年，又到布拉格拜师学习，进展很快。这期间，用封•彪罗的话说，他已经是当时肖邦作品的最优秀的演奏者之一。此外，他还写了不少圆舞曲、方阵舞曲、加洛普舞曲和波尔卡舞曲等作品。1851年通过李斯特介绍出版的钢琴曲《六首特性乐曲》(列作品第1号)，就是在这一时期写出的。为此，他曾说过，"是李斯特把我融入艺术的世界"。但是斯美塔那真正得到艺术世界的承认，却是在若干年之后，而其中的转折点则是1848年的革命事件。

当1848年革命爆发时，斯美塔那在那如火如荼的革命现实的直接影响下，在很短的时间内创作出了一系列反映这一伟大事变的作品，包括两首《革命进行曲》、《民族近卫军进行曲》和《自由之歌》等。革命赋予斯美塔那以力量，帮助他意识到推动现实前进的思想与艺术的功用。他的这些作品第一次出现了热情奔放的旋律，其中还隐约表现出那个时期捷克颂歌的影响。但是，他的创作所拥有的民族气质，只是在成熟时期才得到完美的体现。在革命失败后的反动时期，斯美塔那主要以教课养家糊口，4个孩子接连有3个去世，又使他的生活蒙上一层更加阴暗的色彩，他越来越强烈地感到在布拉格实在无法容身，最后终于接受李斯特的建议到国外小住。

1856—1861年间，斯美塔那住在国外——大部分时间住在瑞典的歌德堡，在那里组织乐队和指挥交响音乐会，还到德国、丹麦和荷兰等地成功地进行钢琴演奏。如果说，1848年的革命使斯美塔那的世界观发生决定性转折的话，那么，在国外生活的五个年头，对祖国的深切思念则有助于巩固他的民族理想，使他意识到自己负有成为捷克民族艺术家的神圣使命。这五年间，斯美塔那的创作分两条路线发展：一方面，他继续早年创作钢琴曲的经验，又以充满诗意的捷克波尔卡舞曲形式写出了《回忆捷克》的钢琴套曲；另一方面，他创造性地运用李斯特所奠立的交响诗体裁，写出了《理查三世》(莎士比亚)、《华伦斯坦的阵营》(席勒)和《雅尔•哈康》(艾伦什奈格尔)。这三首交响诗中的崇高激情和戏剧性，预示了斯美塔那一些歌剧的风格，它那乐天和欢乐迸发的场面，成为他的歌剧《被出卖的新娘》序曲的蓝本。所有这些，也为他后来写出范作《我的祖国》做好了必要的准备。

1861年春，斯美塔那回到布拉格，就此几乎不曾再离开过捷克的首都。

这时候，斯美塔那37岁，他满怀创作的激情和力量，全身心地投入到领导独立发展捷克民族音乐文化的广泛活动中：他同进步知识分子组织起一个团结爱国作家、画家和音乐家的"艺术俱乐部"，自己领导这个俱乐部的音乐组；他为1862年建立的"临时剧院"接连不断地写作歌剧，如记述13世纪捷克人民抗击德国封建主这一史实的《勃兰登堡人在捷克》(1863年)、反映捷克人民精神的《被出卖的新娘》(1866年)、借15世纪末的传奇以强调解放斗争思想的《达里波尔》(1867年)和描写古捷克明智的女执政官的史诗，

以及歌颂人民的不朽功业的《里布斯》(1872 年)等；他领导著名的男声合唱团"布拉格赫拉霍尔"，以"心向祖国"为号召，在捍卫民族文化的斗争中发挥了很大的作用；为了唤醒捷克人民建立自己的音乐文化的民族感情，他积极撰写文章，大力宣传捷克本国作曲家的作品。在这段时间，斯美塔那经常是同时进行两三个作品的写作，一部作品尚未完成，另一部作品又已开始；在创作歌剧的同时，还为合唱团写合唱曲，构思钢琴曲和大型交响音乐作品。但是，斯美塔那在各方面进行的斗争却相当艰巨，他受到的敌对的攻击和凌辱也持续不断。他的第一部歌剧《勃兰登堡人在捷克》写出后过了三年才得以公开演出；第三部歌剧《达里波尔》只上演 6 场就被迫停演；1874 年，他新写的歌剧《二寡妇》受到的恶意攻击，使他的神经严重错乱，甚至酿成耳聋的惨剧——对一个音乐家来说这是最惨重的灾难。为此，他不得不辞去指挥的职务，幽居乡间专心写作。在他一生的最后 10 年中，继续写出他的划时代的交响诗集《我的祖国》，四部歌剧——《吻》(1876 年)、《秘密》(1878 年)、《鬼墙》(1882 年)和《薇奥拉》(1884 年，只写出第一幕)，以及一系列钢琴、室内乐和合唱作品。斯美塔那的晚年生活实际上只依靠出卖作品获得的一点近似布施的酬劳。1884 年 5 月 12 日，斯美塔那终于走完他的一生，死于布拉格精神病院，葬在维谢格拉德的捷克名人祠中。

斯美塔那在哈布斯堡反动政体压迫的社会条件下，热情地维护崇高的民族艺术理想，他的一切活动都只围绕着这样一个主要目的，即用音乐帮助捷克人民争取自由和独立的斗争，培植他们勇敢乐观的精神和正义事业必胜的信念。因此，他的作品像一面面战斗的旗帜，时时激发着捷克人民的民族骄傲感情，长期以来一直成为反抗民族统治的民族解放的象征。斯美塔那在奠立捷克古典音乐方面所起的作用，可以同格林卡在俄罗斯音乐史上的地位相比，人们常把斯美塔那称为"捷克的格林卡"，这的确是对他的恰如其分的评价。

交响诗集《我的祖国》包括六首篇幅较长的交响诗，在 1874—1879 年共五年时间内陆续写出。这六首交响诗都是独立的艺术作品，但在形象与主题方面彼此之间又互有联系，从而紧密地结合为一个整体。换句话说，作者主要是以对祖国的热爱之情来调整这六首作品的总的构思。他歌颂祖国光荣的过去和山河的壮丽，他对当时还没有得到自由的同胞指明过去历史上人民的力量所在，他在结束这套诗集时还用强壮有力的幻想坚定人们对祖国光辉未来的乐观信念。

这套诗集的形象所涉及的范围很广，作者通过史诗和历史、人民的生活和神话，多方面地反映了祖国的神貌：这里有俯瞰着布拉格城的古老城堡——捷克过去光荣的象征(《维谢格拉德》)；所描绘的祖国山河画面，有时是活生生的，充满着现实的抒情音调，而有时则笼罩着幻想的迷雾(如《伏尔塔瓦河》和《捷克的原野和森林》)；这里还有关于往昔的传说(如《萨尔卡》)和人民为争取自由解放在几个世纪中进行英勇斗争的历史篇页(如《塔波尔城》)；最后，则是对未来胜利的讴歌(如《拔拉尼克山》)。这六首交响诗以其中第三首《萨尔卡》最具戏剧性，但篇幅最短。它的前后两首则是关于捷克大自然的抒情生活画面。诗集的序诗是雄伟的《维谢格拉德》。最后两首都是严峻的英雄性史诗。结尾的一首《拔拉尼克山》是前一首情绪内容的直接继续，同时因其主题和形象同序诗保有联系，又使全套形象丰富的诗集得以实现有机统一。

关于诗集标题的文字说明，斯美塔那原先打算请一位诗人为每一首交响诗分别撰写一些诗句，但是他后来只是选用散文式的说明，而且他还认为这些文字说明只是用以启发听者的诗意想象，帮助听者理解作者的构思而已，实际上音乐的发展并不受这些"情节"的局限，它有自己的发展规律，用作者的话说，即构成了"全新的形式"。斯美塔那对这套诗集形式的处理，也不同于李斯特。为了更自由地体现非常多样的内容，他避免运用奏鸣曲形式，也较少使用变奏的发展原则。总的说来，诗集的现实主义内容，是同李斯特的浪漫主义哲学诗最主要的区别所在。

[作品简介]

沃尔塔瓦河是捷克境内最大的河流，由南向北纵贯美丽富饶的国土。他是捷克民族繁荣富强的摇篮，在捷克人民的心目中占有特殊的地位。

《沃尔塔瓦河》是斯美塔那晚年创作的标题交响诗《我的祖国》中的第二乐章(全曲共有六个乐章)(第一乐章维谢格拉德，第三乐章沙尔卡，第四乐章捷克的森林和田野，第五乐章塔波尔，第六乐章勃朗尼克)。这部交响诗套曲，是作曲家在遭到耳聋不幸的 1874 年开始创作的，完成于 1879 年。它表现了作曲家非凡的毅力和热爱祖国的高贵品质。斯美塔那曾为《沃尔塔瓦河》的内容写了如下的文字。

"……两条小溪流过寒冷呼啸的森林，汇合起来成为沃尔塔瓦河，向远方流去。它流过猎人号角回响的森林，穿过丰收的田野。欢乐的农村婚礼的声音传到它的岸边。在月光下水仙女们唱着蛊惑人心的歌曲在它的波浪上嬉游……沃尔塔瓦河在斯维特扬美丽的布拉格的近旁，它的河床更加宽阔，带着滔滔的波浪从古老的格拉德的旁边流过……"

作者通过《沃尔塔瓦河》的音乐，形象地描绘了上述种种动人的大自然景色，热情地歌颂了他的祖国。

[欣赏提示]

乐曲为 e 小调，6/8 拍子，快板、较自由的奏鸣曲式结构。开始有一个较长的引子，它先由两支长笛互相衔接轮奏着波动的音型，随之加进了两支单簧管，走着与长笛音型反向流动的音型，描写出沃尔塔瓦河源头的山泉潺潺而流的音响。

)0()0(0 0 0 123234	3 0 0 321217
671712 3 0 0	671712 3 0 0	671712 1 0 0	345432 3 0 0

在音乐的进行中，不时有几声小提琴清脆的拨弦和竖琴晶莹的泛音出现。这段音乐，犹如清泉涌出地面，然后欢畅地向前奔流，它时而冲击在山石上，溅起浪花水沫，时而在阳光下，闪耀着点点银辉。接着中提琴、大提琴和小提琴相继加入，以深沉的旋律描写小溪汇合成宽广的河流。音乐也随之进入了建立在 e 小调上呈示部的主部，其结构为单主题的三部曲式。

$\underline{3}$ | 6 $\underline{7\ 1}$ $\underline{2}$ | 3 $\underline{3\ 3.}$ | 4. 4. | $\underline{3.}$ 3 $\underline{3}$

$\underline{2.}$ $\underline{2}$ $\underline{2}$ | 1 $\underline{2\ 1}$ | $\underline{1}$ 7. | $\underline{7\ 7}$ | 6 ……

这个由小提琴唱出的主题，抒发着作者对沃尔塔瓦河无限深情的爱。中间部由转为 G 大调的主题构成，使音乐更加明朗，主部音乐通过多次变化再现，把感情的浪潮步步向前推进。

副部音乐由圆号和小号奏着狩猎的号角声，象征着沃尔塔瓦河流过一片茂密的森林。

$\underline{1.\ 1}$ $\underline{1\ 1}$ $\underline{1\ 1}$ | 1 5 3 5 | $\underline{3.\ 3}$ $\underline{3\ 3}$ $\underline{3\ 3}$ | 3 $\underline{1\ 5}$ 1 | 3 $\underline{1\ 5}$ 1 |

$\underline{3}$ $\underline{1\ 5}$ | $\underline{3\ 1}$ $\underline{5\ 3}$ $\underline{1\ 5}$ | $\underline{3\ 1}$ $\underline{5\ 3}$ $\underline{1\ 5}$ | 2. 2. | $\underline{2.\ 2}$ $\underline{2\ 2}$ $\underline{2\ 2}$ |

它转入 C 大调，由弦乐奏着流动的音型衬托着，象征河水仍在不停地向前奔流。

展开部的音乐是由两个不同的插部组成，第一插部是一个转为 G 大调、2/4 拍子、轻快节奏的波尔卡舞曲。

4 4 4 | $\underline{4\ 3}$ $\underline{3\ 5}$ $\underline{5\ 4}$ $\underline{4\ 3}$ | $\underline{3\ 4}$ $\underline{4\ 6}$ 6 6 | 6 5 5 4 3 |

4 4 4 | $\underline{4\ 3}$ $\underline{3\ 5}$ $\underline{5\ 4}$ $\underline{4\ 3}$ | $\underline{3\ 1}$ $\underline{1\ 3}$ $\underline{3\ 2}$ $\underline{2\ 1}$ | $\underline{7\ 1}$ $\underline{2\ 2}$ $\underline{3\ 2}$ $\underline{3}$ |

这是村民举行婚礼的场面。当音乐逐渐转弱，伴奏织体也渐趋稀疏时，好似已将村庄田野抛在后方，歌舞闹声亦已远去。这时大管和双簧管宁静柔和的音响恰似夜幕徐徐降临。音乐转为 $^{\flat}$A 大调、4/4 拍子，进入第二插部。一群美丽的水仙女在月光下翩翩起舞。

5 - 1 - | 5 - 6 - | 5 - - - | 3 - - - |

5 - 1 - | 3 - 4 - | 3 - - - | 3 - - - |

3 - #4 - | 3 - - - | ……

优美动听的主旋律由小提琴在高音区奏出，长笛和单簧管不停地吹奏着由引子变化而来的流动型，示意着河流仍在夜幕中不停地流着。

黑夜将逝，沃尔塔瓦河的主旋律在黎明中出现，音乐进入再现部。主部音乐完整地再现后，副部音乐虽转回了主调，但只是某些节奏方面的再现，它以变化的七和弦和坚定的节奏音型构成新的音调，运用乐队的全奏，充分发挥铜管乐的音响，描写了河流在圣·约

翰湍滩、峡谷中所形成的汹涌激流，惊涛骇浪猛烈地冲击着岩石峭壁，发出雷鸣般的轰响，构成了一幅惊心动魄的景象。

终于，滔滔的河水冲出了险境，景色豁然开朗，音乐进入再现部的尾声。沃尔塔瓦河的主题曲由 e 小调转为明朗的 E 大调变化出现。

$$\underline{5} \mid \underline{\dot{1}}\ \underline{\dot{2}\dot{3}}\ \underline{\dot{4}} \mid \underline{\dot{5}}\ \dot{5}\ \dot{5}\cdot \mid \dot{6}\cdot\ \dot{6}\cdot \mid \overset{\frown}{\dot{5}}\ \dot{5}\ \dot{5} \mid \dot{6}\cdot\ \dot{6}\cdot \mid \overset{\frown}{\dot{5}\cdot}\ \dot{5}\ \dot{5} \mid$$

$$\underline{\dot{4}\cdot}\ \dot{4}\ \underline{\dot{4}} \mid \underline{\dot{4}\dot{3}}\ \dot{3} \mid \dot{2}\cdot\ \dot{2}\ \dot{2} \mid \overset{\frown}{\dot{5}}\ \dot{5}\ \dot{5} \mid \dot{4}\cdot\ \dot{4}\ \dot{4} \mid \dot{3}\ \underline{\dot{4}\dot{3}}\ \dot{3} \mid$$

它显得更加宽广，更加妩媚动人，充满了欢乐和力量。

结尾部中出现了交响诗套曲第一乐章中"维谢格拉德"在 E 大调上的主题。

$$\dot{5}\ -\ -\ \mid\ \dot{\dot{1}}\ -\ -\ \mid\ \dot{1}\cdot\ \dot{7}\cdot\ \mid\ \dot{5}\ -\ -\ \mid\ \dot{\dot{1}}\ -\ -\ \mid\ \dot{1}\cdot\ \dot{7}\cdot\ \mid$$

$$\dot{3}\ -\ -\ \mid\ \dot{6}\ -\ -\ \mid\ \dot{6}\cdot\ \dot{5}\cdot\ \mid\ \dot{3}\ -\ -\ \mid\ \dot{5}\ -\ -\ \mid\ \dot{5}\cdot\ \dot{4}\ \dot{3}\ \mid\ \dot{2}\ -\ -\ \mid$$

这史诗般庄严的主题，象征着捷克人民的光荣，它的出现不但使沃尔塔瓦河与人民联系在一起，也使整个交响诗套曲的各乐章有机地贯穿起来。

最后，在小提琴上奏出波动的旋律，宛似河水从容地向远方流去……

交响诗欣赏2：嘎达梅林

[作者简介]

辛沪光(1933—)，作曲家，原籍江西万载，出生于上海市。1951 年进入中央音乐学院，师从江定仙、黄飞立、陈培勋等。1956 年毕业后，曾先后在内蒙古艺术学校从事创作和教学。1981 年调回北京市歌舞团创作室专职作曲。主要作品还有管弦乐《草原小牧民》、《剪羊毛》，单簧管独奏曲《蒙古情歌》、《欢乐的那达慕》，双簧管独奏曲《黄昏牧归》，电影音乐《祖国啊，母亲》等。由于长时间的牧区生活，使他能立足于民间，同时大胆吸取外来音乐的精华与技巧，创造出具有浓厚草原生活气息的作品。

[作品简介]

交响诗《嘎达梅林》，是辛沪光 1956 年在中央音乐学院学习的毕业作品。它描述了 20 世纪初，我国蒙古人民革命斗争史上的一个真实的故事。

嘎达是一位民族英雄。在封建王朝和军阀统治的年代，他为了土地和自由，领导人民起义，展开了轰轰烈烈的革命斗争，并持续了 5 年之久。由于历史的局限，起义终告失败，嘎达壮烈牺牲。这个动人的事迹传遍了蒙古草原。著名的蒙古民歌《嘎达梅林》就反映了人民群众对这位民族英雄的怀念和崇敬。交响诗《嘎达梅林》的几个主题，都是由这首民歌引申出来的。

$\underline{6}\ 3\ 3\ \underline{2\ 3}\ |\ 5\ 6\ \underline{1}\ \dot{6}\ |\ 2\ \overset{\frown}{\underline{3\ 2}}\underline{1}\ \dot{6}\ |\ 2.\ \underline{3\ 5}\ \dot{1}\ |\ 6\ -\ -\ -\ |$

南方飞来的　小鸿雁啊，不落长江　不　啊不起　飞。

$5\ 6\ 5\ \underline{3\ 5}\ |\ 5\ 6\ \underline{1}\ \dot{6}\ |\ 1\ \overset{\frown}{\underline{6}\underline{1}}\underline{5}\ \dot{6}\ |\ 2.\ \underline{3}\ 5\ 1\ |\ \dot{6}\ -\ -\ -\ \|$

要说起义的　嘎达梅林　为了蒙古　人民的土　　地。

[欣赏提示]

作品为奏鸣曲式结构。乐曲开始在平稳、颤动的弦乐背景上，由第一小提琴弱奏一个4/4拍子的、建立在 g 小调上的简短的引子，把人们的想象领进那一望无垠的蒙古草原。

$\dot{6}\ -\ -\ -\ |\ 3\ -\ -\ -\ |\ 3\ -\ -\ -\ |\ 2\ -\ 3\ -\ |\ 5\ -\ -\ -\ |$

$6\ -\ -\ -\ |\ 1\ -\ -\ -\ |\ \dot{6}\ -\ 5\ -\ |\ 3\ -\ -\ -\ |\ 3\ -\ -\ -\ |$

呈示部的主部(第一主题)抒情而优美，它刻画了人民对草原的热爱和对幸福生活的憧憬。

$3.\ \underline{6}\ \underline{6}\ \underline{3}\ 5\overset{\underline{6}\,\underline{1}}{}\ |\ 6\ -\ -\ 3\ |\ 3.\ \underline{6}\ \underline{6}.\underline{3}\ 5\overset{\underline{6}\,\underline{1}}{}\ |\ 3\ -\ -\ 2\ |$

$\dot{6}.\ \underline{1}\ \underline{2}\ \underline{6}\ \underline{6}\ 2\ |\ 2\ -\ -\ \overset{\underline{3}\,\underline{5}}{}\ |\ 1.\ \underline{6}\ \underline{2}.\underline{3}\ \overset{\frown}{5\ 1}\ |\ \dot{6}\ -\ -\ -\ |$

这一主题先由双簧管演奏，单簧管接替。这时，弦乐背景仍是那么平静。但不久，随着弦乐的上行旋律与木管的下行三连音的对奏，逐渐显示出一种激动不安的情绪。经过发展第一主题失去了原有的那种抒情和优美，使人感到的是一种隐藏着辛酸、哀痛和激动的情绪。它表现了在封建王朝统治下，牧民们内心深处的痛苦和愤懑。

突然，在不协和的和声进行的上面，小号激动人心的呼喊和小提琴惊恐慌乱的音型，形成了骚动不安的连接部，乐曲在这里暗示了人民对统治者的代表——王爷不顾人民死活出卖土地的愤怒。这种情绪通过木管与弦乐的节奏紧缩表现出来。

$X.\quad \underline{X\ X}\ \underline{X\ X\ X}\ |\ \rightarrow \underline{X\ X}\ \underline{X\ X}\ \underline{X\ X}\ \underline{X\ X}\ |\ \rightarrow \underline{\overset{\frown}{X\ X\ X}}\ \underline{\overset{\frown}{X\ X\ X}}\ \underline{\overset{\frown}{X\ X\ X}}\ \underline{\overset{\frown}{X\ X\ X}}\ |\ \rightarrow \underline{X\ X\ X\ X}\ \underline{X\ X\ X\ X}\ \underline{X\ X\ X\ X}\ \underline{X\ X\ X\ X}\ |$

接着是副部主题(第二主题)的出现，乐曲转入 c 小调、4/4 拍子，这是一个声势浩大的富于反抗性的音乐主题，它生动地表现了人民的斗争形象。

$$\underline{\dot6\cdot\dot3}\ |\ 3\ -\ -\ \underline{\dot6\cdot\dot3}\ |\ \overset{\frown}{3}\ -\ \underline{3\ 3}\ \underline{2\ 3}\ |\ 5\cdot\ \underline{\dot6\ \dot1}\ |\ \underline{\dot6\cdot\dot6}\ |$$

$$6\ -\ -\ \underline{\dot6\cdot\dot6}\ |\ \overset{\frown}{6}\ -\ \underline{6\ 6}\ \underline{5\ 6}\ |\ \dot1\ \dot2\ \dot3\ |\ \cdots\cdots$$

它先后由铜管、木管在疾风骤雨似的分解和弦上演奏，再全奏，充分揭示了在嘎达梅林的领导下，人民的坚强意志与威武不屈的英雄形象。

展开部是从马蹄声开始的。在这个奔驰的节奏型中，单簧管奏出了紧张而乐观的旋律。

$$\underline{\dot6\ 33}\ \underline{3\ 23}\ \underline{5\ 56}\ \underline{4\ 2}\ |\ \underline{5\ 56}\ \underline{\dot1\ 6}\ \dot2\ -\ |\ \underline{\dot6\ 22}\ \underline{\dot2\ 16}\ \underline{\dot1\ \dot12}\ \underline{6\ 2}\ |\ \underline{5\ 56}\ \underline{\dot1\ 1}\ \dot6\ -\ |\ \cdots\cdots$$

这个由民歌变化而来的音调活泼、跳动，并且多调性展示。它由木管与弦乐多次轮流竞赛，力度逐渐增强，小号吹响了胜利的号角。

$$\dot6\ -\ -\ \underline{\dot6\cdot\dot6}\ |\ \dot6\ -\ -\ \underline{\dot6\cdot\dot6}\ |\ \dot6\ -\ -\ \underline{\dot6\cdot\dot6}\ |\ \dot1\ -\ -\ \underline{\dot1\cdot\dot1}\ |\ \dot3\ -\ -\ |\ \cdots\cdots$$

乐曲非常生动地描述了人民群众为自己生存，在草原上进行的惊心动魄的战斗场面。有时也能听到以圆号与长号为代表的对立的形象。

$$\dot1\ -\ \dot6\ \dot1\ |\ \dot1\ \dot1\ -\ \dot6\ \dot1\ |\ \underline{\dot1\ 0}\ \cdots\cdots$$

再现部再现主部主题时，一扫原先隐藏着的辛酸和哀痛，在木管三连音与钢琴琶音伴奏下，它已是热情洋溢的赞歌了。

短暂而神秘的连接部，以不协和和弦伴随着前面曾听到过的对立面的音调，暗示由于叛徒的出卖，嘎达起义部队遭到反动军队的包围。

紧接着，铜管吹起了战斗的、反抗的副部主题，描写人民重新投入战斗。开始还是激愤的进行曲，当弦乐以激情的颤弓演奏下行音型时，似可感觉到人喊马叫、刀光剑影，甚至能听到兵械的撞击声。其后乐曲由紧张的高音突然跌入齐奏的低沉的长音，在单调的定音鼓的伴随下，力度越来越弱，它似乎描述了英雄的倒下。一场战斗悲剧性地结束了。

铜管奏起了哀悼的音乐。

$$2\ -\ \underline{2\ 3}\ |\ 2\ -\ 1\cdot\ |\ \overset{\frown}{\dot6}\ \dot6\ 6\ \dot1\cdot\ \dot6\ |\ 6\ -\ -\ 5\ |$$

$$\dot6\ -\ \underline{1\ 2}\ |\ 4\ -\ 5\ -\ |\ 3\ \underline{3\ 5}\cdot\ \underline{\dot3}\ |\ 3\ -\ -\ |\ \cdots\cdots$$

此时表现了人民的极度悲痛。

尾声以弦乐颤弓为背景，由中提琴轻快地奏出了原来民歌的旋律，经过反复，力度逐

渐增强，直至乐队全奏。这里，人们恢复了信念、坚定了意志，加深了对自己的民族英雄的崇敬与悼念的情感。

第十一节　交响乐欣赏

一、古典音乐

关于古典音乐的含义有如下几种说法。

(1) 古典音乐泛指从 18 世纪初的巴赫、亨德尔起，至 18 世纪末的格鲁克、海顿、莫扎特、贝多芬等音乐家的创作。这一时期作曲家的音乐作品，各自具有自己的风格，其共同处是：音乐语言平易朴素，音乐思维通过极严格的结构形式进行表达。这种古典音乐主要反映了 18 世纪西欧封建社会日趋没落、资本主义经济迅速发展时期，第三等级被压迫阶层的进步思潮，尤其是指哲学上的启蒙精神和人道主义思想。

(2) 古典音乐是指 18 世纪下半叶至 19 世纪初形成于维也纳的一种乐派，即"维也纳古典乐派"。以海顿、莫扎特、贝多芬为其突出的代表。他们在创作技法上，继承欧洲传统的复调与主调音乐的成就，并确立了近代奏鸣套曲曲式结构及交响曲、协奏曲、各类室内乐(尤其是弦乐四重奏)等器乐体裁，对近代西洋音乐的发展有深远的影响。

(3) 古典音乐泛指 17—19 世纪中古典、浪漫、民族各乐派大师们的典范作品。这种"古典音乐"是指一切具有进步思想、高度的艺术表现力和完善艺术形式的音乐。"古典"这一名词在这里包含着作品在艺术上的成熟性、思想的深刻性、生活现实的真实性这些概念的总和。

二、浪漫主义音乐

浪漫主义音乐是音乐流派之一，亦称"浪漫乐派"或"浪漫派音乐"，一般指 18 世纪末到 19 世纪初发始于德奥，后又波及整个欧洲各国的一种音乐新风格。这种新的风格同时在其他文艺领域也有所反映，其内容大多表现了理想与现实之间的深刻矛盾，并通过生与死、孤独与爱情、热爱大自然等抒情题材，表达出知识分子阶层对现实生活的不满，对未来自由、幸福的向往和渴求。浪漫派的音乐家一般偏重于幻想性的题材与着重抒发主观的内心感受，因而抒情性的形象在其作品中占主要地位；在艺术手法上，他们突破古典乐派某些形式结构的限制，使音乐创作得到新的进展。浪漫主义作曲家的主要代表有舒伯特、韦伯、霍夫曼、肖邦、门德尔松、舒曼、柏辽兹及李斯特等。

三、民族乐派

民族乐派亦称"国民乐派"，是指一种以民间音乐为素材，结合西欧作曲技法，创造出具有本国家、本民族精神及艺术特色的音乐作品的流派。民族乐派在俄国，以格林卡为先驱，随后有巴拉基列夫、居伊、鲍罗廷、穆索尔斯基、里姆斯基·柯萨柯夫等；民族乐

派在北欧的代表人物有挪威的格里格、芬兰的西贝柳斯；此外，匈牙利的巴托克、罗马尼亚的乔治·艾涅斯库等均为著名的民族乐派音乐家。

四、强力集团

强力集团又称"巴拉基列夫小组"，是 19 世纪下半叶产生于俄国的一个音乐创作集团，其宗旨为发扬和促进俄罗斯民族音乐。其成员有巴拉基列夫、居伊、鲍罗廷、穆索尔斯基、里姆斯基·柯萨柯夫等 5 位作曲家，故称为"五人团"。强力集团继格林卡、达尔戈梅斯基之后，努力开拓民族音乐的发展道路，在创作中坚持现实主义的艺术道路，反对"为艺术而艺术"和对西欧音乐的盲目崇拜。他们的艺术主张，受到艺术评论家斯塔索夫的鼓励和支持。他们的音乐作品大多取材于俄国历史、人民生活、民间传说或文学名著，并吸取、运用俄罗斯各民族的民间音调，对传统的艺术形式和创作手法进行了大胆的革新。他们的艺术思想和成就，对俄国音乐的发展具有重要影响。

五、标题音乐

标题音乐是指以字母或标题阐明作品思想内容的器乐作品。其渊源可上溯至 16 世纪以前。19 世纪上半叶因欧洲浪漫派音乐家的提倡而大盛，标题音乐的名称也于此时产生。其重要作曲家有柏辽兹、李斯特等。标题音乐比起没有标题的音乐来，由于它表现力的尖锐性和生动的音乐形象更易于被广大群众所了解，使它在器乐作品中占有很重要的地位。

六、复调音乐

复调音乐是"主调音乐"的对称，是多声部音乐的一种。它是以若干个旋律同时进行而组成相互关联的有机整体。在横的关系上，各声部在旋律进行上不尽相同，各自有其独立性；在纵的关系上，各声部又彼此形成良好、协和的和声关系。复调音乐可分为以下几类：①用对比的方法写的复调音乐称"对位音乐"，简称"对位"，即用对比的方法所写的复调音乐。如贺绿汀的钢琴曲《牧童短笛》的第一乐章。②以模仿方式为基础所写的复调音乐，通称"卡农"，即轮唱或轮奏。如冼星海的《黄河大合唱》中的四部轮唱《保卫黄河》，黄自的清唱剧《长恨歌》中第二乐章《七月七日长生殿》最后的男女声二重唱。③用衬托的方式所写的复调音乐称"支声复调"。如赵元任的合唱曲《海韵》中第四段"啊不，海波它不来吞我……"复调音乐以对位法为其主要创作技法。

七、主调音乐

主调音乐是复调音乐的对称，是多声部音乐的一种。其中有一个声部旋律性最强，处于主要地位，其他声部则以和声等手法对主旋律进行烘托和衬托。

八、歌剧音乐

歌剧音乐是指欧洲 17 世纪以来一种社会影响较大的音乐与戏剧相结合的综合艺术体裁。欧洲 17—19 世纪的歌剧音乐一般包含有序曲及幕间曲、咏叹调及其他抒情性独唱、宣叙调及咏叙调、合唱及重唱等。

交响乐欣赏 1：第五交响曲("命运")

[作品简介]

贝多芬的《第五交响曲》又名《命运交响曲》，于 1805 年开始创作，但突然中断，一气写下了《第四交响曲》，尔后于 1808 年与《第六交响曲》("田园")相继完成。

《第五交响曲》是一部哲理性很强的音乐作品。它和贝多芬的《第三交响曲》("英雄")、《第九交响曲》("合唱")一样都充满了英雄主义的精神，体现着"通过斗争，获得胜利"的信念。它与《英雄交响曲》的不同之处在于，英雄与人民群众的英勇斗争紧密地联系在一起，不是英雄个人形象的刻画，而是表现人民群众的理想和愿望，歌颂了人们战胜黑暗的封建势力的伟大胜利。

《第五交响曲》是最能够表现贝多芬的艺术风格的作品。它结构严谨、完整、均衡，手法简练，形象生动，层次清晰，各乐章之间具有十分紧密的内在联系。整个作品情绪激昂、气魄宏大，富有强烈的艺术感染力。通过从"第三"到"第五"交响乐的创作，贝多芬完成了交响乐创作的一次伟大的革新，他使交响乐的庞大结构服从于中心思想，赋予交响乐以浑然一体的英雄气魄。

[欣赏提示]

《第五交响曲》共有四个乐章。

第一乐章 明亮的快板、2/4 拍子、奏鸣曲式

这一乐章的音乐，象征着人民的力量如一股巨大的洪流，以排山倒海之势，向黑暗势力发起猛烈的冲击。

乐曲一开始，在 c 小调上由弦乐和单簧管奏出由四个音组成的、富有动力性的音型，这是向前冲击的形象概括，是贯穿第一乐章的基本音型，推动着音乐不断发展，并且在第三和第四乐章中多次出现。这种音型在贝多芬的《降 E 大调七重奏》、《第三交响曲》("英雄")、《热情奏鸣曲》、《爱格蒙特序曲》以及《降 E 大调第十弦乐四重奏》等作品中也曾多次使用过。

$$0\ \underline{3\ 3}\ |\ \overset{\frown}{1}\ -\ |\ 0\ \underline{2\ 2}\ |\ \overset{\frown}{7}\ -\ |\ 7\ -\ |\ ……$$

主部主题激昂有力，具有勇往直前的气势，表达了贝多芬内心充满愤慨和向封建势力

挑战的坚强意志。

接着，这个音型在大管和大提琴的长音衬托下，在第二小提琴、中提琴与第一小提琴之间，迅速轮回模仿。突然管乐进来了，问句结束在有力的属和弦上。答句的开始是全乐队的齐奏主题，在轮回模仿后，弦乐上出现音调尖锐的二度模进，增强了音乐的气势。

在全乐队强奏的连接部之后，是具有对比性的副部：先是在 ♭E 大调上由圆号吹出一个号角音调作为连接，然后引出了一个充满温柔、抒情、优美的旋律，抒发着贝多芬对幸福生活的渴望和追求。

0 5 5 5 | 1 - | 2 - | 5̇ - | 5̇ 1̇ 7 1̇ | 2̇ 6 | 6 5 | ……

显然，号角声的节奏来自主部主题，而副部主题是在号角声的基础上派生出来的，它具有英雄的性格，表达了人民对斗争的胜利信心。在副部主题的重复出现和发展中，低音弦乐演奏的类似主题音型，经常伴随出现，相隔的时间越来越短，推动着音乐前进。然后，这两个主题汇合在一起，形成充满着蓬勃、豪放气质的结束部。

展开部是主部主题和副部的号角声的进一步变化、发展，音乐巧妙地使用了模仿、对比复调的手法，频繁地转调，增加了原有的不稳定性，使音乐显得更加丰富。

再现部基本上与呈示部相同。在这一乐章庞大的结尾中，两个主题再次汇合，音乐的气势锐不可当，进一步显示出人民战胜黑暗的坚强意志和必胜的信心。

第二乐章　稍快的行板、3/8 拍子、双主题变奏曲式

这一乐章是用双主题变奏曲的形式写成的，就是把两个不同的主题一一轮流加以变奏，以加强乐曲的对比。先是并列式变奏，后是成组式变奏，其结构关系是：AB～～～ | A₁B₁～～～ | A₂A₂A₂ | 间奏段 | B₂ | ～～～A₅A₆结尾。

乐曲开始，在降 A 大调上低音提琴轻柔地拨弦伴奏，中提琴和大提琴奏起了优美、抒情、安详的第一主题。

5̣. 1 | 3 3 2̣1̣. 3 | 6 6̣.♯1̣2. 3 | 4̣. 3̣2̣.4̣7̣. 2̇ | ♯5̣. 7 3 3̣. 2̇ | ♯1̣. 6̣ 2̣. 4 | 7̣. 5̣ 1̣1. 3 |

5̣. | 3̣ 0 1 1̣. 3 | 5̣. | 4̣ 3 | 2̣ 1 | 7 7̣1̣2 | 1̇ ……

这个主题与第一乐章中的抒情的副部主题非常近似，是英雄经过激烈的斗争之后，转入沉思。富于弹性的节奏和起伏的旋律，使这个主题具有内在的热情和力量。

5̣. 7 | 1̣ 1̣2 | 3̇ 1̣. 2 | 3̣ 3 4 | 5 5̣. 6 | ♭7 5̣. 6 | ♭7 5̣. 6 | ♯6̇. | ……

继第一主题应答之后，单簧管和大管吹出了第二主题，它的音调与前主题也很接近，并与法国资产阶级革命时期的革命歌曲有着音调上的联系。这是英雄的主题，英雄找到了与人民群众相结合的道路。这个主题初次出现时，是优美、柔和的，加深了第一主题抒情

和沉思的情绪，但当它转入 C 大调再次出现时，全乐队强奏。由于小号和圆号加入主奏，主题的凯旋性加强了，它以新的面貌出现，像一支隆重的赞歌。

　　第一主题的沉思的形象和第二主题的英雄形象的交错出现，仿佛表现出英雄在成功时刻内心世界的活动。贝多芬运用变奏手法，表达了这种复杂、细致的情绪。

5 1 | 321713 | 6♯12123 | 432472 | ♯573732 | ♯162342 | 75̇1713 | ♯456545 | 3 ……

　　以上是第一主题的第一变奏，连续的十六分音符把主题装饰为起伏激动的旋律。

　　第二变奏采用连续的三十二分音符，旋律性减弱，曲调中某些音和音型的反复出现，增强了动力性，表现出英雄战胜黑暗的坚定信念。

5712 | 3217 1217 1231 | 67♯65 6♯121 2343 | 4343 24♯14 7464 | ♯57♯1♯2 3712 373♭2

♯1363 2464 24♭14 | 7252 1353 1353 | 7525 7525 7525 | 3 ……

　　第三变奏由第一小提琴主奏第二变奏的旋律，织体中把以长音衬托为主，变为以跳跃的音型为主。

　　第四变奏由低音提琴演奏更富于流动性和起伏的、连续三十二分音符组成的主旋律，同时全乐队伴以连续十六分音符的和弦强奏，连定音鼓也隆隆作响。英雄充满了信心和力量，心情是这样的激动。

　　在间奏段和具有英雄气概的第二主题第二变奏之后，第一主题的第五变奏在 ♭a 小调上出现了，木管乐器在弦乐器的陪衬下所奏出的旋律就同时具有第一和第二主题的特征。在这里，进行曲的形式和抒情的情感结合了起来。

3 06 | i̇ i̇07 60i̇ | ♯5 6 07 | i̇ i̇07 60i̇ | 2 i̇ 02 |

3 3 02 i̇ 03 | 2 3 02 | i̇ i̇07 60i̇ | 7. i̇6i̇ | 7 3 ……

　　第六变奏中小提琴演奏的旋律与第一主题一样，全乐队强奏，木管乐器在头四小节奏着模仿曲调。英雄的激情得到了进一步发展。

0135 | 54 3.3 | 76 5.5 | 54 3.3 | 20 | 50 | 1 | 51 |

3 321.3 | 5 | 13 5 543.5 | i. | i. | i. | i. | ……

　　在尾声中，第一主题作了简单的展开，表现出英雄的乐观情绪，以及从沉思中获得进一步斗争的信心和力量。

第三乐章　快板、3/8拍子、诙谐曲

这一乐章的调性回到了 c 小调，是动荡不安的，像是艰苦的斗争仍在继续。它是通向第四乐章的过渡和转换。第一主题由两个具有对比的分句构成：一个是大提琴和低音提琴，快速奏出在主和弦上连续作五个跳进又突然回跳七度的旋律，它有着前进的力量，但却有些迟疑；另一个分句是在这个基础上，小提琴奏出一个应句，大管和单簧管轻轻地附和着，似乎有些不安(见下例 2. 处)，这个主题本身具有双重性格，但前进的动力是基本的。

在第一主题重复一遍之后，圆号吹出了号角似的音型，由弦乐在强拍上加强着它；在主题重复发展时，转入上方三度 ♭e 小调，几乎是全乐队齐奏。音乐明朗、刚健，具有勇往直前的英雄气概。

$\dot{6} = C$

$3 \quad 3 \quad 3 \mid 3 \quad - \quad - \mid 3 \quad 3 \quad 3 \mid 3 \quad - \quad - \mid$

$3 \quad 3 \quad 3 \mid \overset{\frown}{5 \quad 4} \quad 3 \mid 2 \quad - \quad - \mid \cdots\cdots$

转 $\dot{6} = {}^{\flat}e$

$\dot{3} \quad \dot{3} \quad \dot{3} \mid \dot{3} \quad - \quad - \mid \dot{3} \quad \dot{3} \quad \dot{3} \mid \dot{3} \quad - \quad - \mid \dot{3} \quad \dot{3} \quad \dot{3} \mid$

$\dot{3} \mid \overset{\frown}{\dot{5} \quad 4} \quad 3 \mid 2 \quad - \quad - \mid \dot{1} \quad - \quad - \mid$

$\dot{3} \quad 2 \quad \dot{1} \mid \overset{\frown}{7 \quad - \quad 7} \mid 7 \quad - \quad 7 \mid 7 \quad - \quad \dot{1} \mid$

$\overset{\frown}{7 \quad - \quad \dot{1}} \mid 7 \quad - \quad 7 \mid 7 \quad - \quad 7 \mid \cdots\cdots$

英雄性的旋律最后徘徊、停留在不稳定的导音上。具有不同色彩和旗帜的两个主题轮流出现，表现出动荡不安和斗争继续进行的艰苦性。当第一主题轮流出现，并不断发展的时候，号角似的音型伴随出现，音乐的情绪逐渐高涨，在 ♭e 小调上引出一段比较活跃的曲调。

$\dot{2} \quad \dot{2} \quad \dot{3} \mid \overset{\frown}{\dot{2} \, \dot{1}} \, \dot{7} \, 6 \, 6 \mid 6 \, {}^{\#}5 \, 6 \, 7 \, 7 \mid 7 \, 6 \, 7 \, \dot{1} \, \dot{2} \mid$

$\dot{2} \quad \dot{2} \quad \dot{3} \mid \overset{\frown}{\dot{2} \, \dot{1}} \, \dot{7} \, 6 \, 6 \mid 6 \, {}^{\#}5 \, 6 \, 7 \, 7 \mid 7 \, 6 \, 7 \, \dot{1} \, \dot{2} \mid \cdots\cdots$

第三乐章的中间部分是以热情有力的舞蹈主题为中心的，这是音乐的一个重大转机：由 c 小调进入 C 大调，由主题音乐变为复调音乐。舞蹈性的主题来自德国民间舞曲，与前部分的音乐形成鲜明对比。它象征着人民群众在黑暗势力下的斗争信心和乐观情绪。

$$\underline{1} \mid \underline{7\ 1\ 2\ 5\ 6\ 7} \mid \underline{1\ 7\ 1\ 2\ 3\ 4} \mid 5\ -\ 4 \mid 3\ 1\ 6 \mid 4\ 2\ 7 \mid 5\ 3\ 1 \mid \cdots\cdots$$

在第三部分的音乐中，第一部分的两个主题都进行了再现和发展。虽然乐队用极弱的力度演奏着，音乐投入到低音部幽静的气氛中，但斗争仍在继续着，定音鼓敲击的第二主题的音型，始终不断。最后，第一主题在第一小提琴的演奏下，自由地向上伸展，乐队的音域不断地扩大，音响也在不断增强，一种不可遏制的力量把音乐直接导入那光辉灿烂的终曲。

第四乐章　快板、4/4 拍子、奏鸣曲式

末乐章以雄伟壮丽的凯旋进行曲开始，音乐建立在与原调(c 小调)具有鲜明对比的 C 大调上，表现出人民获得胜利的无比欢乐。主部主题包含两个部分，第一部分是全乐队的强奏。

$$\dot{1}\ -\ \dot{3}\ - \mid 5\ -\ -\ 4 \mid \underline{3\ 0}\ \underline{2\ 0}\ \underline{1\ 0}\ \underline{2\ 0} \mid \cdots\cdots$$

后来由圆号和木管乐器奏出与前部分的情绪一脉相承的第二部分，乐队的音色是明亮而柔和的，在乐句的长音处，低音乐器衬以一连串的跳音，充满着喜悦。

$$\dot{1}\ -\ -\ 5 \mid \dot{3}\ -\ -\ \underline{\dot{2}.\dot{1}} \mid \dot{2}\ -\ -\ - \mid \dot{2}\ -\ - \mid$$
$$\dot{2}\ -\ -\ 5 \mid \dot{4}\ -\ -\ \underline{3.\dot{2}} \mid \dot{2}\ \dot{3}\ -\ - \mid \dot{3}\ -\ -\ - \mid \cdots\cdots$$

弦乐奏出了欢乐的副部主题，这是建立在 G 大调上以三连音为主的欢乐舞曲，音乐轻松而有起伏。

$$\overset{3}{\underline{2\ 3\ 4}} \mid 5\ \overset{3}{\underline{3\ 4\ 5}}\ 6 \mid \overset{3}{\underline{6\ 7\ \dot{1}}}\ 5\ -\ -\ \overset{3}{\underline{5\ 4\ 3}} \mid 2\ \overset{3}{\underline{4\ 3\ 2\ 1}}\ \overset{3}{\underline{3\ 2\ 1}}\ 7\ \overset{3}{\underline{7\ 1\ 2}}\ 5 \cdots\cdots$$

在欢乐的舞曲之后出现了一个与第一乐章中的英雄主题(副部主题)有着内在联系的音型。

$$\dot{1}\ -\ -\ 7 \mid \underline{\dot{6}\ \dot{5}}\ \underline{\dot{5}\ \dot{5}} \mid \dot{1}\ -\ -\ 7 \mid \underline{\dot{6}\ \dot{5}}\ \underline{\dot{5}\ \dot{5}} \mid \cdots\cdots$$

展开部是以第二主题为基础的，不断发展、高涨的音乐像是队伍不断壮大的人群，汇成了欢乐的海洋。这时狂欢突然停止，"命运"音型再次出现。不过，它在性格上已变得轻巧，并且逐渐舒展而富有表情，与第一乐章遥相呼应。

再现部分基本上重复了呈示部的音乐。尾声的最后又响起光辉灿烂的凯旋进行曲，以

排山倒海的气势，表现出人民经过斗争终于获得胜利的无比的欢乐。

交响乐欣赏2：第九交响曲

[作品简介]

早在 1793 年贝多芬还在波恩时期，就有把席勒的长诗《欢乐颂》谱写成曲的念头。后来在 1808 年他创作的合唱《c 小调幻想曲》及 1810 年创作的歌曲中已出现了这部交响曲的一些主要音调。1812 年在《第七交响曲》的拟稿中以及《玛克勃前奏曲》的创作计划中，也都有为《欢乐颂》谱曲的段落。1815 年前他的笔记中亦有《第九交响曲》的某些乐思和旋律。因此，可以说，贝多芬酝酿和写作《第九交响曲》，花费的时间几乎超过了他创作前八部交响曲的总和。

1815 年，欧洲在"神圣同盟"条约下进入封建复辟的岁月，维也纳成为反动中心，意大利歌剧和轻浮的音乐一时统治了维也纳。贝多芬于 1815 年又完全耳聋。他从这些深重的灾难和打击的体验中，对社会、人类、政治加深了认识，重新坚定了自己伟大的信念，即："通过斗争，得到胜利"、"经过痛苦换来欢乐"。终于，在 1817 年他开始了这部巨作的创作。

席勒的《欢乐颂》长诗共有 8 页。贝多芬从对人类的崇高理想出发，选取了长诗的精华部分，用了其中第一、二节的前半以及第三、四节的后半，并加以改编和创作了序引中的歌词，融合了自己的意念，体现了他崇高而伟大的思想。

1824 年 5 月 7 日，《第九交响曲》与《D 大调弥撒曲》在维也纳由耳聋的贝多芬亲自指挥首演，其盛况正如罗曼·罗兰在《贝多芬传》中描述的："……获得空前的成功。情况之热烈，几乎含有暴动的性质。当贝多芬出场时，受到群众五次鼓掌欢迎，在此讲究礼节的国家，对皇族的出场，习惯也只用三次鼓掌礼。因此警察不得不出面干涉。交响曲引起狂热的骚动。许多人哭起来。贝多芬在终场以后感动得晕过去。"当时贝多芬听不到全场的热烈喝彩声，直到女低音歌手翁格尔拉着他的手，使他面向听众时，他才知道全体听众已起立向他热烈地鼓掌欢呼。

贝多芬的伟大作品和他那大无畏的精神，以及他对反动当局的批评和嘲讽，成为当时思想界唯一的自由之声。但当时他却处于贫困与病痛的缠磨之中，两年后他卧病不起，1828 年 3 月 26 日，在这个风雨交加的日子里孤独地死去。

[欣赏提示]

《第九交响曲》共四个乐章。

第一乐章　2/4 拍子，庄重、适度的快板，奏鸣曲结构

引子开始于弱奏，由圆号奏着空洞的五度，第二小提琴和中提琴演奏的动机也由同样的五度音构成。

$$
\begin{array}{c}
| \ 0 \quad\quad 0 \ | \ 0 \quad 0\underline{0.7} \ | \ 3 \quad 0\underline{0.3} \ 7 \ | \ 0\underline{0.7} \quad 3\cdot \ 0 \ | \\
| \ 7 \quad - \ | \ 7 \quad - \ | \ 7 \quad - \ | \ 7 \quad - \ | \ 7 \quad - \ | \\
| \ 3 \quad - \ | \ 3 \quad - \ | \ 3 \quad - \ | \ 3 \quad - \ | \ 3 \quad - \ | \\
\underline{7\,7\,7\,7\,7} \ | \ \underline{7\,7\,7\,7\,7} \ | \ \underline{7\,7\,7\,7\,7} \ | \ \underline{7\,7\,7\,7\,7} \ | \ \underline{7\,7\,7\,7\,7} \ | \\
\underline{3\,3\,3\,3\,3} \ | \ \underline{3\,3\,3\,3\,3} \ | \ \underline{3\,3\,3\,3\,3} \ | \ \underline{3\,3\,3\,3\,3} \ | \ \underline{3\,3\,3\,3\,3} \ |
\end{array}
$$

　　因此它的调性并不确定，贝多芬称其为"充满绝望的境况"，似是生命的呻吟。引子动机经过简短的节奏紧缩的变化重复导入了呈示部的 d 小调主部。主部开始的动机与引子中小提琴演奏的节奏相类似，它们似同出一源，但情绪完全相反。

$$
\underline{6} \ | \ 3 \quad 3\cdot\underline{1} \ | \ 6\cdot\underline{3} \ 1\cdot\underline{31} \ | \ 6\cdot \quad \underline{6176} \ | \ \underline{3\,2} \ 7\cdot\underline{3} \ | \ 6\cdot 0 \ \cdots\cdots
$$

　　主部分为两个因素：第一因素带有严峻、倔强的形象和意念；第二因素罗曼·罗兰称之为"命运的动机"，它具有一种顽强、激奋的贝多芬所特有的音乐特性。引子和主部又连续地予以重复，但却移到了属调(g 小调)的关系大调——降 B 大调中。

$$
\underline{1} \ | \ 5 \quad 5\cdot\underline{3} \ | \ 1\cdot\cdot\underline{5} \ 3\cdot\underline{53} \ | \ 1\cdot \quad \underline{1321} \ | \ \underline{5\,4} \ 2\cdot\underline{5} \ | \ 3\cdot 0 \ \cdots\cdots
$$

　　它使音乐的特性更加突出，并变得明朗。但这只是昙花一现，很快又由第二因素中的动机略加发展而引出了转回 d 小调的变化音调。

$$
3\cdot \quad - \ | \ \underline{2\,1} \ 7\cdot\underline{6} \ | \ {}^{\#}\underline{5\,6} \ 7\cdot\underline{1} \ | \ \underline{2.0}\ \underline{2.0} \ | \ 7\cdot 0 \ \cdots\cdots
$$

　　它在变化重复后在降 B 大调上进入了连接部。

$$
\begin{array}{c}
| \ 0 \quad 0 \ | \ 0 \quad 0 \ | \ 3\cdot \quad \underline{45} \ | \ \underline{5\,43} \ \underline{3\,21} \ | \ \underline{1} \ 7 \ 0 \ | \ 0 \quad 0 \ | \\
| \ 4\cdot \quad \underline{56} \ | \ \underline{6\,54} \ \underline{4\,32} \ | \ \underline{2} \ 1 \ 0 \ | \ 0 \quad 0 \ | \ 4\cdot \quad \underline{56} \ | \ \underline{6\,54} \ \underline{4\,32} \ |
\end{array}
$$

　　不难看出，这与末章中的"欢乐"合唱主题有着直接的联系。
　　副部为降 B 大调，主题中重叠着两个不同的因素。

$$\begin{Vmatrix} 0 & | & 3\cdot & \overset{>}{\dot{6}} & | & 5\cdot & \overset{>}{\dot{1}} & | & \dot{7}\cdot & \overset{>}{\dot{4}} & | & \dot{2}\cdot & \dot{6} & | \\ \underset{.}{7} & | & 71\#23 & 50 & | & \#235\ \dot{1}\ 0 & | & \flat 257\#\dot{1}\ \dot{2}\ 0 & | & 457\ 2\ 40 & | \end{Vmatrix}$$

$$\begin{Vmatrix} \dot{5} & 3 & \dot{6}5 & | & 0 & 5 & \dot{2}\dot{1} & | & 0 & 7 & \dot{3}\dot{2} & | & 0 & \dot{2} & \dot{6}\flat\dot{6} & | \\ 4357\ \dot{1}\ 0 & | & 357\ \dot{1}\ 30 & | & 2457\ \dot{2}\ 0 & | & 457\dot{1}\ 2222 & | \end{Vmatrix}$$

弦乐以十六分音符构成的动机(上例低声部)不停地变化着，像是战栗的呻吟，而由木管乐相互交替、构成的向上的节奏音型(上例高声部)又给人以带有希望的情绪。它们有机地结合在一起，形成一种复杂的心理描绘。由它引申出连续下行的降 B 大调的副部第二主题。

$$\dot{1}\cdot\quad \dot{7}\ |\ \flat 7654\ 321\flat 7\ |\ 6543\ 21\flat 76\ |\ 5\ \dot{1}\ 0\ 7\ |\ \cdots\cdots$$

它在弦乐与木管乐中交替出现，并为乐队全奏奏出的严峻有力的动机所打断。

$$5\#4\cdot 4\ 50\ |\ 6\#5\cdot 5\ 60\ |\ \cdots\cdots$$

音乐递进入呈示部的结束部，这个有力的动机转到低音弦乐上用弱奏交替重复着，最后只留在定音鼓轻声敲击的节奏中，小提琴和木管乐同时由弱至强奏着降六级和还原六级音相区别的动机的连续交替发展。

$$\|\colon \flat 6\ 6542\ |\ \flat 6\ 6542\ |\ \flat 6\ 6531\ |\ \flat 6\ 6531\ \colon\|\ \flat 6542\ \flat 6542\ |\ \flat 6531\ \flat 6531\ \|$$

这似乎在酝酿、积蓄着力量，经过不断的起伏终于在呈示部的结尾爆发出有力的进军号的音调。

$$\dot{1}\cdot\quad \dot{1}\dot{1}\ |\ 3\cdot\quad 3\dot{3}\ |\ 5\cdot\quad 5\dot{5}\ |\ \dot{1}\dot{1}\dot{1}\ 33\dot{3}\ |\ 5\dot{1}\dot{1}\ 35\dot{5}\ |$$
$$\dot{1}3\dot{3}\ 5\dot{1}\dot{1}\ |\ 35\dot{5}\ \dot{1}3\dot{3}\ |\ 5\dot{1}\dot{1}\ \dot{1}\dot{1}\dot{1}\ |\ \dot{1}\ 0\ |\ \cdots\cdots$$

展开部可分为两个段落。开始段落，引子音乐再现和变奏后，引出了在 g 小调上由进军音调变化形成的乐汇。

$$\dot{2}\cdot\dot{2}\ 4\ |\ \dot{4}7\cdot 7\ 2\ |\ \dot{2}5\cdot 5\ 72\cdot 2\ |\ \dot{4}7\cdot 7\ 33\cdot 3\ |\ 6\ \cdots\cdots$$

　　它接以主部主题第三小节动机的变奏和前两小节的再现与变奏后，又在 c 小调上面出现上面曲例的乐汇和主部主题第三小节的变奏。这一段落给人以连番挣扎而不屈的形象。第二段落以主部主题中"命运的动机"为主要素材，进行着有力的展开。罗曼·罗兰曾说："它好像以排山倒海的声势来冲破了一切障碍的进军，仿佛是所向无敌的军队。"其中副部主题的出现好像奋斗中的喘息。

　　再现部中引子和主部变为动力性的再现，但减去了转调的部分，加进了更加激动的扩展处理，连接部和副部均转入 d 小调的同名大调——D 大调。

　　第一乐章的结束部分相当庞大，带有第二展开部的性质。

　　这一乐章中不论在展开部或后面的其他部分，始终在痛苦、呻吟之中，有时虽说显现出希望和斗争的意志，但很快又跌回到黑暗痛苦之中，这样往返不已。最后主部的显现，似乎埋藏着一种力量，展示了不屈的顽强性格。

第二乐章　d 小调、3/4 拍子、非常活泼的速度，谐谑曲体裁的性质

　　贝多芬认为它已超出了这种体裁的范围，所以没有直接标记为"谐谑曲"。它采用复三部曲式结构，但其第一部分却为奏鸣曲式的结构。

　　乐曲开始有八小节的引子。

（定音鼓）

| 6. 66 | 000 | 3. 33 | 000 | 1. 11 | 6. 66 | 000 |……|

　　它来源于主部动机，有着奋起、倔犟的性格，是全曲中重要而富有活力的动机。

　　第一部分的主部主题共四小节。

| 3. 33 | 6 7 i | 7 1 2 | i 7 6 |……|

　　这个主题早在他 1815 年的手稿中即已出现。主题的呈示采用了五声部的赋格段形式，在弦乐中由高向低在各声部中依次奏出。经过一定的展开在 C 大调上引用了副部主题。

| i - 23 | 4 0 3 | 2 0 1 | 2 0 7 | 3 - 45 |
| 6 0 5 | 4 0 3 | 4 0 2 |…… |

　　呈示部的结束部以及展开部，都由主部的材料构成。

　　再现部从八小节引子开始再现，但已变为动机的八次连续重复，加强了动力性，主部的主题在引子动机音型的伴奏下由齐奏奏出，副部运用了 d 小调的同名大调。

　　第一部分中不论主部和副部，都具有一种向上的精神、追求美好生活的愿望、挣脱苦难的力量。它正像青年时代贝多芬的精神——奋勇向前，仿佛在一股股汹涌的潜流的重压下奔驰。

第二部分"三声中部",改为 2/2 拍子的急板,其主题由两个构成对立性格的曲调组成,一个富于歌唱性,一个则上下翻滚流动。

$$
\begin{array}{l}
\dot{1}\ -\ -\ |\ \dot{1}\ -\ \dot{2}\ -\ \|\ \dot{3}\ -\ -\ \underline{4\dot{5}}\ |\ 4\ 4\ 3\ 3\ |\\
0\ 0\ \dot{1}\ 7\ |\ 1\ 6\ 5\ 4\ \|\ 3\ 2\ 1\ \flat 7\ |\ 6\ \natural 7\ 1\ 3\ |
\end{array}
$$

$$
\begin{array}{l}
\dot{2}\ -\ \dot{1}\ -\ |\ \dot{1}\ \dot{2}\ -\ -\ \|\ \dot{3}\ -\ -\ \underline{4\dot{5}}\ |\ 4\ 4\ 3\ \dot{3}\ |\\
\underline{5}\ 7\ 1\ 7\ |\ 1\ 6\ 5\ 4\ \|\ 3\ 2\ 1\ \flat 7\ |\ 6\ \natural 7\ 1\ \#4\ |
\end{array}
$$

$$
\begin{array}{l}
\text{1.} \quad\quad\quad\quad\quad\quad\quad\quad\quad\quad \text{2.}\\
\dot{2}\ 0\ \dot{1}\ -\ |\ \dot{1}\ -\ \dot{2}\ -\ \|\ \dot{2}\ 0\ \cdots\cdots\\
5\ 0\ 1\ 7\ |\ 1\ 6\ 5\ 4\ \|\ 5\ 0\ \cdots\cdots
\end{array}
$$

两个旋律是以复对位的手法进行展开的,歌唱性的曲调与第四乐章"欢乐"的合唱主题有着密切的联系,它在翻滚流动性的旋律陪衬下显得安静柔美,象征着美好的生活。

第一部分重复再现时,用了不同的结尾,在结束中加进了三声中部的音乐主题,使两种形象对置并列,形成全乐章主题的汇集与再现。

第三乐章 降B大调、4/4 拍子的双主题变奏曲

第三乐章以如歌的柔板演奏,但它并不是安逸的休息,或奋起后的喘息,而是梦幻般的沉思。

第一主题前面有两小节引子。

$$
\begin{array}{l}
0\ 0\ 0\ \underline{0\dot{6}}\ |\ \dot{5}\ 4\ 4.\ \dot{3}\ |\ \dot{3}\ \cdots\cdots\\
0\ 0\ \underline{0\dot{3}}\ 2\ |\ 2\ 7\ 7.\ \dot{1}\ |\ \dot{1}\ \cdots\cdots\\
0\ \underline{06}\ 5\ -\ |\ 5\ 4\ 4.\ 3\ |\ 3\ \cdots\cdots\\
\underline{01}\ 7\ 7\ -\ |\ 7\ 2\ 2.\ 1\ |\ 1\ \cdots\cdots
\end{array}
$$

它们由大管和单簧管奏出,把人们带到了沉静的梦一般的幻境中。第一主题由弦乐奏出,管乐在乐句的间歇中予以回声似的呼应,最后旋律转入管乐中。

（弦乐）　　　　　　　　　　　　　　　　　　　　　　　　（木管）（ 0 2 | 3 5̇ 4̇ 2 ）

3 - 7 - | i̇ - 5. 4 | 3 5 1 i̇. 2 | 3 5̇ 4̇ 2 0 | 0 0 0 2 |

（ 2̇ #2̇ | #2̇. 3̇ 2̇ ）

2̇ - i̇. 5 | 5 4 4 3 | 2̇ 2̇ 3̇ 4̇ 3̇ 2̇ 2̇ | #2̇. 3̇ 3̇ 0 | 0 0 0 2 |

（ 3̇ 5̇ 5̇ 4̇ 4̇ 3̇ ）

2̇ - i̇. 5 | 5 4 4 3 | 0 0 0 3̇ 6̇ | 6̇ - 6̇ 6̇ 7̇ i̇ |

（ 4̇ 2̇ | 2̇. 3̇ 1̇ 3̇ 4̇ ）

i̇. 3̇ 5̇ 4̇ 2̇ | 2̇. 3̇ 1̇ 0 | 0 0 0 0 | 4̇. 5̇ 4̇ 3̇ 6̇ |

6̇ - 6̇ 6̇ 7̇ i̇ | i̇. 3̇ 5̇ 4̇ 2̇ | 4̇ - - 3̇ | 3̇ -) ……

贝多芬在主题开始处的小提琴谱下特别注明用"半声"演奏，要求用不太响亮而倾向于朦胧效果的音色，以体现迷惘不定的梦幻似的意境。

第二主题转入 D 大调、3/4 拍子、适中的行板。

3 | 3 2 2 2̲3̲4̲2 | 4 3 3 3̲4̲5̲3 | 5 4 5 6̇ 7 | 2̇ i̇ i̇ 7 6̲5̲4̲3 |

3 2 2 2̲3̲4̲2 | 4 3 3 3̲4̲5̲3 | 5 4 6̲4̲ 3̲2̲1̲7̲ | 2. 4̲ …… |

它先在小提琴、中提琴后在双簧管上奏出，声音是那么的温和，旋律是那样的优美，切分的节奏又显得那么的缠绵，似乎是爱情的表白，既是思绪的波动，又像是虔诚的祈念。贝多芬在这段音乐上标记着"好像是小步舞曲"的字样。

第一变奏是第一主题的变奏，采用了将加以装饰的旋律与简化主题的旋律，两者用复调的手法结合在一起，音乐转入降 B 大调、4/4 拍子。

单簧管 | 3 5 - 7 | i̇ 5 - 5̲4̲ | 3 5 i̇ - |

小提琴 | 3. 2̲i̲ i̲ 7̲ 7̲2̲1̲7̲ | 2̲ i̲ 1̲3̲1̲6̲ 6̲5̲#4̲5̲ 4̲5̲6̲4̲ | 4̲3̲#2̲3̲ 6̲5̲#4̲5̲ 2̲i̲7̲i̲ 7̲i̲1̲2̲ |

$$\left\|\quad \dot{1} \quad - \quad \dot{1}\,\widehat{7\ 6}\,\widehat{54} \mid 3 \quad \widehat{5\,4}\ 2 \quad \cdots\cdots \right.$$

$$\left\|\ {}^{\#}\underline{2343}\ \underline{5354}\,{}^{\flat}2 \quad 0 \mid 0 \quad 0 \quad 0 \quad \cdots\cdots \right.$$

值得注意的是，在小提琴声部中，开始部分的节奏和旋律的走向糅进了第二主题的因素，因此它除了深化第一主题的情绪外，又加进了第二主题的缠绵意味。

第二变奏是第二主题改在 G 大调上的再现，但结束部分略有变化，不过仍保留它弱音结束的特点。

第三变奏是移至降 E 大调的第一主题的变奏。

$$\dot{3} \ - \ 7 \ - \mid \dot{1} \ - \ 5.\ \underline{\widehat{4\,2}} \mid 3\,\widehat{1}\,5 \ 5\,5\,4 \mid 4\,4\,3 \ 3\,2\,3\,4 \mid$$

$$5.\ \ 3\,3\,3\,2 \mid 2\,2\,\dot{1} \ 1\,7\,1\,2 \mid {}^{\flat}3\,\widehat{1}\,5. \ 5\,4 \mid {}^{\flat}3 \ - \ \cdots\cdots$$

这一段单簧管的旋律结束后，紧接着转入降 C 大调的圆号演奏的旋律。

$$5.\ \ 5\,4 \mid 4\,4\,3. \ 2\,3\,4 \mid 4\,3\,3. \ 4\,5\,6 \mid 6\,5\,\dot{1}\,3\,5\,4 \mid 4\,3\,0\,1\,0\,1\,7 \mid$$

$$7 \ - \ - \ - \mid 1\,23\,4567\,\dot{1}5\dot{1}7\,6543 \mid 4 \ 4 \ - \ 4 \mid 4 \ 4 \ - \ \cdots$$

它带有浓厚的田园风味。

第四变奏改为 12/8 拍子、降 B 大调，是第一主题以两种不同节奏变化加以叠置而成。

$$\left\|\ \dot{3} \ - \ - \ 7 \ - \ - \mid \dot{1} \ - \ - \ 5.\ 5\,4 \mid \right.$$

$$\left\|\ 3.\quad 321221\ 721712\ 576567 \mid 121712\,{}^{\#}232176\ 5{}^{\#}45671\ 235{}^{\flat}423 \mid \right.$$

$$\left\|\ \dot{3}. \quad \dot{5}. \quad \dot{1}. \quad \dot{1}\,\dot{2} \mid \dot{3}. \quad \dot{5} \quad \dot{4} \ 2. \quad 0\,0 \mid \cdots\cdots \right.$$

$$\left\|\ 233343\ 455465\ 711111\ 111122 \mid 371234\ 654545\ 254321\ 765432 \mid \cdots\cdots \right.$$

它增强了田园风味，使人们很容易联想到《第六交响曲》中第二乐章"溪边景色"的一些意境，音乐是那样的恬静。

乐章的结束部，异军突起，像是出现了进军的号角，音乐转入降 B 大调。

$$\dot{5}\dot{5} \mid \dot{1} \ 0\,0 \ \dot{1}\dot{1}\,5 \ 0\,0 \ \dot{5}\dot{5} \mid \dot{1}\,0\,\dot{1}\dot{1} \ 7\,0\,7\,7 \ 6\,0\,2\,2 \ 2\,0\,2\,2 \mid 2 \ \cdots\cdots$$

当两次出现号角的音调后，音乐又回到安详的沉思中，最后在轻柔的原主题中结束。

第四乐章　合唱

贝多芬根据乐章内容的需要，独创地将合唱引进了交响曲的末乐章，且具有康塔塔的风格。

合唱采用了变奏回旋曲的综合结构。开始有一长长的序奏，共分六个部分。它回顾和总结了前三个乐章所经历的整个历程，并都用低音弦乐器演奏的宣叙调予以否定，最后出现了"欢乐"的主题。

序奏部分

(1) 引子：d 小调、3/4 拍子、急板，它以管乐齐奏，嘹亮雄伟，像醒狮的吼鸣。

然后引出低音弦乐的宣叙调。

上面两段音乐又在 g 小调上变奏重复，这是一种号召和宣告。

(2) 第一乐章的回忆和回答：音乐在 g 小调上出现了第一乐章的引子乐汇，然后以由 g 小调转向 C 大调的宣叙调给予回答。

贝多芬在这段音乐的草稿上写道："不，这会使我们回想起充满绝望的境况。"

(3) 第二乐章的回忆和回答：第二乐章的主题在 a 小调出现后，低音弦乐的宣叙调转为 F 大调。

贝多芬在这里写道: "也不要这个, 这是(仅仅戏谑)要更美, 更好的。"

(4) 第三乐章的回忆与回答: 在这个部分第三主题的陈述两次被宣叙调迫不及待地打断, 又像是在进行针锋相对的辩论。宣叙调先在降G大调上出现。

$$\underline{3} \; - \; - \; | \; \underline{3} \; - \; 4 \; | \; 4 \; - \; 2 \; | \; 1 \; - \; 7 \; | \; 0 \; 0 \; 7 \; | \; 2 \; - \; 5 \; | \cdots\cdots$$

随之又转入#c小调。

$$6 \quad 2 \cdot \quad \underline{4} \; | \; {}^{\#}4 \quad 5776 \; | \; 6^{\#}55771 \; | \; 2 \cdot \quad 7^{\#}56 \; | \; 6 \quad 3 \quad 0 \; | \cdots\cdots$$

贝多芬认为这个第三乐章的主题动机 "这个太纤柔了, 必须寻求一些使人振奋的东西"。

(5) 合唱主题乐汇的变化出现: 紧接上面的宣叙调, "欢乐"的合唱主题乐汇第一次变化出现了, 它以D大调、4/4节拍、快速, 在木管乐上鲜明地奏出。

$$7 \; 7 \; \dot{1} \; 2 \; | \; 2 \; \dot{1} \; 7 \; 6 \; | \; 2 \; 2 \; 3 \; 4 \; | \; 4 \; 3 \; 2 \; 1 \; | \cdots\cdots$$

虽然是四小节一闪而过, 但低音弦乐演奏的 3/4 拍子的宣叙调马上予以肯定, 贝多芬在宣叙调的草稿下方填入了他思念中的歌词。

$$2 \quad 0 \quad \underline{12} \; | \; \underline{170} \quad \underline{02} \; | \; 2 \cdot \quad \underline{5} \; | \; 4 \quad 3 \quad \underline{5 \cdot 1} \; | \; 1 \cdot \quad \underline{2 \; 3 \; 2} \; |$$

(哈, 　　这才是了, 　如今 终 于 找 到 欢

$$\underline{2 \; 1 \; 17 \; 15} \; | \; \underline{4 \; 3 \; 3 \; 2 \; 1 \; \flat 7} \; | \; \flat 7 \; 6 \; 4 \; - \; | \; 4 \cdot \quad \underline{2 \; 7 \; 1} \; | \; 1 \; 5 \; 0 \; | \cdots\cdots$$

乐, 　　　　　 欢乐)

(6) "欢乐"主题: 它以D大调、4/4拍子、快板, 在低音弦乐上完整地出现。

$$3 \; - \; 4 \; 5 \; | \; 5 \; 4 \; 3 \; 2 \; | \; 1 \; - \; 2 \; 3 \; | \; 3 \cdot \quad \underline{2} \; 2 \; - \; |$$

$$3 \; - \; 4 \; 5 \; | \; 5 \; 4 \; 3 \; 2 \; | \; 1 \; - \; 2 \; 3 \; | \; 2 \cdot \quad \underline{1} \; 1 \; - \; |$$

$$2 \; - \; 3 \; 1 \; | \; 2 \; \underline{3 \; 4} \; 3 \; 1 \; | \; 2 \; \underline{3 \; 4} \; 3 \; 2 \; | \; 1 \; 2 \; 5 \; - \; | \cdots\cdots$$

这是作为末乐章中回旋结构中的主题, 并继续由中提琴、小提琴、管乐和乐队合奏一再地重复, 最后进入雄伟的 "序奏"的尾声中。"交响合唱"部分, 气势磅礴, 一气呵成, 但又自然地分成七个部分。

① 序引。音乐开始再现了 "序奏"中第一部分中富有号召性的号角齐鸣的旋律, 当音乐骤然停止后, 男中音的 3/4 拍子、d 小调宣叙调出现。这部分的歌词是由贝多芬

创作的。

```
3  |³7 - - |7 6#567 |7 2 02 |4 - 47 |
   啊 朋                 友！别唱 那
```

```
1 1 (#1 1 2 #2 #46 - ) #2 - 2 |0 6. #4 |
老 调，              快 让 我 们
```

```
#4 #23 4#5 |76#56 #42 |766 #17 |6 #5 0 |……
唱        出 更愉快 的 歌声，
```

下面音乐转入 D 大调。

```
0 0 5 |1. 232 |21 1715 |43 32 1♭7 |
      更 欢
```

```
♭76 4 - |4. 271 |15 5 0 |……
         乐的 歌声 吧！
```

这是交响曲中首次出现的人声，它与序奏中由器乐演奏的宣叙调一脉相承，贝多芬为它的出现酝酿已久。

② 合唱第一段。这部分有三段歌词。第一、二段歌词用"欢乐"的主题唱出，先由男中音领唱，然后加入合唱。第二段歌词由四重唱领唱，反复时加入合唱，音乐为 D 大调、4/4 拍子，很快的快板。

```
3 3 4 5 |5 4 3 2 |1 1 2 3 |3. 22 - |
欢 乐 女 神，圣 洁 美 丽，灿 烂 光 芒 照 大地，
```

```
3 3 4 5 |5 4 3 2 |1 1 2 3 |2. 11 - |
我 们 充 满 火 样 热 情，来 到 你 的 圣 殿里！
```

```
‖2 2 2 3 1 |2 343 1 |2 3432 |1 2 5 3 |
你 的 威 力，能 把 人 类，重 新 团结 在 一 起。在
```

```
3 3 4 5 |5 4 3 52 |1 1 2 3 |2. 11 - ‖
你 温 柔 翅 膀 之 下 一 切 人 类 成 兄弟。
```

它朴素平凡，具有民歌和通俗歌曲的特点，揭示了贝多芬最真挚的感情。

第三段歌词的旋律是"欢乐"主题的变奏，由四重奏领唱，反复时加入合唱。

$$0 \ 5 \quad 6 \ 7 \ | \ \underline{1 \ 2} \ \underline{7 \ 1} \ \underline{2 \ 3} \ 4 \ 3 \ | \ \underline{3 \ 2} \ \underline{4 \ 2} \ \underline{1 \ 7} \ \underline{2 \ 4} \ | \ \underline{3 \ 4} \ \underline{5 \ 6} \ \underline{7 \ 1} \ \underline{2 \ 3} \ |$$

一　　　切生灵　同享欢乐，　在这美丽的

$$\underline{3 \ 2} \ \underline{4 \ 3} \ \underline{2 \ 3} \ 5 \ 4 \ | \ \underline{3 \ 4} \ \underline{{}^\sharp4 \ 5} \ \underline{4 \ 5} \ \underline{6 \ 4} \ | \ \underline{5 \ {}^\flat4} \ \underline{6 \ 4} \ \underline{3 \ 2} \ \underline{4 \ 2} \ | \ \underline{1 \ 2} \ \underline{3 \ 4} \ \underline{5 \ 6} \ \underline{7 \ \dot{1}} \ |$$

大地上，人　类都要　寻求幸福，　无论丑恶

$$\underline{\dot{1} \ 7} \ \underline{6 \ 5} \ \underline{\dot{1} \ \dot{1}} \ \underline{\dot{2} \ \dot{3}} \ \| \ \underline{3 \ 2} \ \underline{1 \ 2} \ \underline{4 \ 3} \ \underline{2 \ 1} \ | \ \underline{3 \ 2} \ \underline{1 \ 2} \ \underline{4 \ 3} \ \underline{2 \ 1} \ | \quad \cdots\cdots$$

与善良,它　给我们　美酒和葡萄，

③　合唱第二段。这一段为男高音领唱与合唱，转为 $^\flat$B 大调、6/8 拍子，类似进行曲，活泼的快板。乐队先由断续的单音轻轻地开始，继之出现了由"欢乐"主题变奏构成的引子，给人以振奋、警觉的感受。

$$3 \quad 3. \quad | \quad 3 \quad 4 \quad 5. \quad | \quad 5 \quad 5 \quad 4. \quad | \quad 4 \quad 3 \quad 2. \quad | \quad 2 \quad 1 \quad 1. \quad |$$

$$1 \quad 2 \quad 3. \quad | \quad 3 \quad 3 \quad 2. \quad | \quad 2 \quad 1 \quad 2. \quad | \quad 2 \quad \cdots\cdots$$

这是一首进军的音乐，号声、铃声、鼓声交替奏出，接着男高音唱着赞歌。

$$\dot{3} \ - \ - \ | \ 0 \ 0 \ 0 \ \underline{0 \ \underline{5}} \ | \ \dot{5} \ - \ - \ | \ \underline{\dot{5}. \ \underline{6}} \ \dot{7} \ | \ \underline{\ddot{1}. \ \ddot{1}} \ | \ \underline{\ddot{1} \ \ddot{2}} \ \dot{3}. \ |$$

欢　　　　　乐　　好像那　天上的　太　阳，

$$\dot{3}. \quad \dot{2}. \quad | \quad \underline{\dot{2} \ \ddot{1}} \ \underline{\dot{2} \ 5} \ | \ \dot{3} \ 0 \ \dot{1} \ 0 \ | \ \dot{3} \ 0 \ \dot{1} \ 0 \ | \ \underline{5 \ 5} \ \underline{7 \ \dot{2}} \ |$$

天　上的　太　阳，　欢乐好像　天上的

$$\underline{5 \ 5} \ \underline{6 \ 7} \ | \ \dot{1} \ 0 \ 5 \ 0 \ | \ \dot{3} \ 0 \ \dot{1} \ 0 \ | \ 5 \ 0 \ \underline{4 \ 3} \ | \ \dot{3} \ 0 \ 0 \ 0 \ |$$

太　阳　运　行　在　辽　阔　的　天　空。

它继由男生合唱重复着，更加强了其英武的气概，随后乐队以气势雄伟的展开部，表现了斗争的高潮和胜利的信念。当音乐转回 D 大调时，又用 6/8 拍子的混声合唱，变化再现了"欢乐"的主题。

④　合唱第三段。这是一首宗教风格的众赞歌，由合唱演唱，音乐转入 G 大调、2/3 拍子，庄严的行板。它气势磅礴，尤其旋律进行中出现了九度、六度，使情绪更加激昂。

```
1 - - - 1 - | 7̣ - 5 - 6 - | 6 - - - 6 - |
拥       抱   起   来  亿      万
```

```
5 - 3 - 0 0 | 4 - - - 4 - | 3 - 1 - - |
人  民!      大       家   相    亲
```

```
6 - - - 6 - | 5 - |  ……
又      相     爱!
```

合唱转入 d 小调和 g 小调，力度进行着丰富的变化，最后各声部都处于高音区强力度的歌唱时，忽然歌声转为倍弱，乐队轻轻地奏着震音进行伴奏，反映了人们祈求上苍保佑时的虔诚。

⑤ 合唱第五段。这一乐段全部为合唱，音乐转入 D 大调，改用 6/4 拍子。

它以"欢乐"主题与第四段的主题在四个声部中运用复对位的手法，巧妙地叠置在一起。

```
女高 | 0 0 0 | 3̇ - 3 4 - 5 | 5 - 4 3 - 2 | i - 1 2 - 3 | 3 - 2̂ 1 - 7 |
              欢  乐 女 神 圣 洁 美 丽 灿 烂 光 芒 照 大 地，

女低 | i - - | i - i - - | 7 - 5 - - | 6 - 6 - - | 5 - 3 - - |
      拥       抱   起   来   亿  万  人   民
```

音乐构成了热烈的气氛，讴歌着人类崇高而伟大的主题内容。

⑥ 合唱第六段。音乐转快，改用 2/2 拍子，由四重奏用复位的手法唱出变奏的"欢乐"主题。

```
女高 | 0 0 0 0 | 0 0 0 0 | i - 1̂2 3̂1 | 2 2 2 2 | 2. 1̂ i - |
                          欢     乐   女 神 圣 洁  美   丽

女低 | 0 0 0 0 | 0 0 0 0 | 3 - 3̂4 5̂3 | 4 4 4 4 | 4. 3̂ 3 - |
                          欢     乐   女 神 圣 洁  美   丽

男高 | 3 - 3̂4 5̂3 | 4 4 4 4 | 4. 3̂ 3 - | 0 0 0 0 | 0 0 0 0 |
      欢     乐   女 神 圣 洁  美   丽

男低 | 1 - 1̂2 3̂1 | 2 2 2 2 | 2. 1̂ 1 - | 0 0 0 0 | 0 0 0 0 |
      欢     乐   女 神 圣 洁  美   丽
```

当合唱加入后形成更加雄伟的气势，最后转入庄严的混声齐唱的乐句。

$$\overset{\frown}{3}\ 3.\ \underline{3}\ |\ \underline{3}\ 1\ 1.\ \underline{1}\ |\ 1\ 6\ 6.\ \underline{6}\ |\ 6\ 4\ \cdots\cdots$$

在　　你温柔，在　你温柔，在　你温柔。

并由它发展为四重唱的，柔板、华彩抒情段落，而过渡到 B 大调，歌声最后结束在 D 大调的主四六和弦上。

⑦　乐章的结束部。结束部用了异常快的急板，D 大调，全部由合唱和乐队演奏担任，构成全乐章的高潮。

$$\dot1\ \dot1\ \dot1\ 7\ 5\ |\ \dot2\ \dot2\ {}^\#\dot1\ 6\ |\ \dot2\ \dot3\ \dot4\ {}^\#\dot4\ |\ \dot5\ {}^\#\dot4\ \dot5\ 0\ |\ 0\ 0\ 0\ {}^\#\dot4\ |$$

拥抱起来，亿万人民　大家相亲　又相爱，　　　　又

$$\dot5\ {}^\#\dot4\ \dot5\ -\ |\ \dot5\ -\ -\ -\ |\ \dot5\ -\ -\ -\ |\ \dot5\ -\ -\ -\ |\ \dot2\ \dot2\ 0\ 0\ |$$

相爱，　　　　　　　　　　　　　　　朋　友，

$$\dot2.\ \underline{\dot3\dot2}\ \dot1\ |\ \dot2.\ \underline{\dot3\dot2}\ \dot1\ |\ \dot2.\ \underline{\dot3\dot2}\ \dot1\ |\ \dot2.\ \underline{\dot3\dot2}\ \dot1\ |$$

朋　　友，在　那　　　天　堂　之　　上

$$\dot5\ \dot4\ \dot4\ \dot3\ |\ \dot3\ \dot2\ \dot4\ \dot2\ |\ \dot2\ \dot1\ \dot1\ 7\ |\ 6\ -\ 5\ -\ |$$

住　着　　一　位　　慈　爱　　上

$$\dot5\ \dot4\ \dot4\ \dot3\ |\ \dot3\ \dot2\ \dot4\ \dot2\ |\ \dot2\ \dot1\ \dot1\ 7\ |\ \dot2\ \dot1\ 0\ 0\ |\ \cdots\cdots$$

帝!　慈　爱　上　　帝!

结束部分的合唱一直在热烈的气氛中持续发展，最后在雄伟的宣叙调中结束。乐队尾声在极快的急板中鸣响着连续的主和弦，最后由一列上行模进的音阶有力地结束全曲。

交响乐欣赏 3：新世界

[作者简介]

德沃夏克(Dvorak Antonin，1841—1904)，捷克斯洛伐克作曲家，出生于布拉格附近的农村，他父亲是兼做屠夫的小客店主。虽然他从小就显露出音乐天才，但清贫的家境不允许他有顺利学习音乐的条件，只好学好父亲的行业，帮助家庭积蓄一些钱后，才获得进布格拉音乐学校求学的机会。毕业后有十多年时间在一个乐队里拉中音提琴。这期间，他开始写一些乐曲，但很少有机会演出，直到 1873 年他的爱国主义题材的赞歌《白山的子孙》出现后，人们才开始注意这个民族解放战士和他卓越的音乐才华。1884—1886 年他 5 次去英国演出。1890 年去俄国演出，取得了辉煌的成功，同年受聘在布拉格音乐学院教授

音乐理论课程。1892 年应聘赴美国，任纽约国家音乐学院院长，在此期间写下了举世闻名的《新世界》第九交响乐，也称《自新大陆交响曲》。1895 年回国，任布拉格音乐学院院长。1904 年 3 月 25 日逝世。德沃夏克一生写了二百多首作品，热爱祖国、热爱自己民族音乐的精神体现在他的音乐创作中。他的器乐曲《斯拉夫舞曲》及声乐曲《母亲教我的歌》都是普遍受到欢迎的作品。交响乐《新世界》更属世界音乐文化中极其珍贵的遗产。

[作品简介]

德沃夏克的《第九交响乐》(e 小调，作品第 95 号)不但是作者最重要和最有价值的一部作品，而且还属于 19 世纪下半叶世界交响音乐珍品之列。这部作品是作者到达美国之后不久便开始构思，在 1893 年 5 月间最后完稿的。同年年底在纽约首次演出获得很大成功。由于德沃夏克在作品首次演出的最后一刻，为它取名为《新世界》(或称《新大陆》)，再加上作者对美国的民间音乐曾发表过一些议论，因此音乐界曾就这部作品的内容和特性等方面掀起许多争论。

德沃夏克一踏上美国国土，头脑里便翻腾着无数强烈的新印象，他爱着纽约港停泊的大轮船，特别关心美国被压迫黑人和印第安人的生活和命运。对黑人的音乐，他曾经这样说过："我相信美国将来的音乐将会以所谓黑人的旋律为基础。也就是说，黑人的旋律将为在美国发展起来的新作曲学派奠立基石。当我初到此地时就有这个想法，现在更加确信不疑。这些美丽而富于变化的主题，都是从这个国土产生出来的。它们是美国的，它们是美国的民歌。美国的作曲家都应该求助于它们。所有的音乐家都借助于普通人民的歌曲。"无疑地，德沃夏克在美国期间，特别是当他初到美国时所写的这部交响作品，的确受到不少异国情调的影响，反映了美国黑人或印第安民族音乐的一些特点。例如，大调中的五声音阶、省去六级音的小调音阶，以及特殊的切分节奏等。在一定程度上带有新奇而强烈的色彩；正如作者所说，如果他没有看到美国，他无论如何是写不出这样的交响曲的。但是有些评论家单从作者运用美国黑人的旋律作为主题这一点，便错误地把它说成是"美国的交响乐作品"。实际上，德沃夏克写作这部交响曲时怀有极深的乡愁，一直想念着波西米亚和他留在祖国的孩子们。为此，他特地到美国腹地依阿华州捷克移民聚居的斯比尔维尔，同他的同胞们生活在一起，为他的《新世界》交响曲配器，这时他的确把波西米亚音乐所特有的忧郁气质和他所蓄积的对祖国的爱，巧妙地织入这部作品中。因此，尽管作者曾反驳一些评论对他的曲解，把那些错误的分析斥为"废话"和"谎言"，并坚决声称"不管我在什么地方创作，是在美国还是英国，我所作的总是真正的捷克音乐"，但如果把这部美丽的《新世界》交响曲视为作者对美国和捷克这两个国家的颂赞，那也是说得过去的。

[欣赏提示]

《新世界》交响曲共分四个乐章，它的结构袭用古典曲体，因此显得格外紧凑、精练而明晰。第一乐章采用严格的奏鸣曲式，在慢速度的第二乐章之后，仍按古典传统接上一个诙谐曲，最后乐章则概括和综合前几个乐章的发展。这部交响曲的形象内容丰富多姿，

这里有英雄气概的戏剧性动机和顽强而紧张的斗争精神，它在整部作品中升腾、跌宕，并取得最后的胜利。而所有这些情绪的变化和发展，则通过一个类似主导动机的主题来体现和贯穿统一。这个主题像是愤怒的呼喊、热情的召唤和战斗的号召，它的形貌在第一乐章的慢引子中虽然只是稍露端倪(法国号上的音型)，但作者运用他在"屯卡"作品中多次运用的笔法写出的这段旋律，仿佛是全神贯注的史诗式起句，即时把人民引入作品的形象世界，为整部作品的戏剧性叙述预作铺垫。看来，作者为突出引子中被压迫的形象所含有的积极意志和英勇力量，特意用阴暗、悲戚和深藏不安的险恶背景加以衬托。接下来便是奏鸣曲式本体的开始。呈示部的第一主题音响决断、醒目，由两个对比的形象组成，前者是法国号的召唤，也就是在引子中已有暗示的主导动机，充满戏剧性的因素；后者则像是前者的答句，以固定的节奏型为基础，完全是民间舞蹈性的乐句(单簧管和大管)。

6. 1 | 36. | i 64 | 36 (3 | 3.552 | 3.552 | 3.552 | 300) | ……

这个主题的两个形象的对置，可以帮助听者理解这部交响曲总的构思：主体的前四小节无疑含有黑人歌曲所特有的节奏因素，特别是美国黑人用以表达他们反抗社会压迫和憎恨压迫者的愤怒心情的所谓"灵歌"(Spirituals)的切分节奏；而后四节的曲调，也像引子中的史诗式起句一样，富于典型的斯拉夫歌曲性音调，同德沃夏克的《屯卡》和《斯拉夫舞曲》都很相近，一般说来，它也是整部交响曲旋律音调的基础。由此可见，不论是在引子中，还是在这第一主题的呈示和发展中，作者都采用斯拉夫民间音乐的叙事手法(即屯卡)，用以揭示被压迫民族的形象和被压迫人民争取自由的坚强意志。我们知道，这位身居海外的斯拉夫作曲家格外同情美国被压迫有色人种的命运，确信他们的创造力量。正是因为这样，他一开始便使这一主题具有一种积极、刚强的力量，并使这一代表自由意志的主题在其呈示中便获得紧张的发展，不断发扬光大。

这部交响曲的构思，也含有抒情性的内容，主要由后两个互有联系的主题加以体现：其中一个是乐章的第二主题，另一个则是连接段。前者是一个明朗的形象，先由长笛和双簧管奏出，仿佛若有所思的神态，它那自然小调的旋律进行、正规的乐句结构还有酷似"风笛"伴奏的固定低音，都使它接近于捷克民间管乐器吹奏。

3 5 | 543 | 6ii6 i | 5 3 | 345 | 32 2. | ……

这个抒情主题虽然同前一主题形成鲜明的对比，但它的个别音型，还有旋律经常环绕着 G 音活动，又同前一主题的后一个形象保有联系。经过一阵紧张的戏剧性发展，这第二主题变换了调性色彩，在同名大调上出现。这段大调的变形陈述直接引出的结尾段主题，也有号召性的英雄性格，它像前两个主题一样，在其呈示中已有充足的发展，因此也有人认为它实际上是第二主题的第二支旋律。

1. 1 | 6 5. | 1.3 55 5 - | 5.6 5.4 | 3 5. | 454 276 | 5 - | ……

就是这个主题，有些评论家认为它的原型是著名的灵歌《马车从天上下来》(Swing Low，Sweet Chatiot)和黑人的一首世俗歌曲，因为两者相比较，确实十分相像。乐章的发展部比较紧凑，只发展连接段和第一主题，其中充满着军号的合奏声，给人一种骚乱不安和戏剧性的印象。发展部中的这种紧张度在很大程度上依然保留在再现部，特别是乐章的尾声之中，好像作者在纽约这一新兴城市中感受到的许多纷至沓来的印象，继续在音乐中毫不妥协地相互冲击着，使得再现部依然不得安宁。最后，作者甚至用乐队全奏以表达更加悲剧性的斗争形象作为结束。

第二乐章原来取名为"传奇"，因为其中的形象在一定程度上同美国诗人朗费罗的叙事诗《海华沙之歌》有关。据说，德沃夏克对朗费罗的这首长诗印象很深，他甚至起意用这个题材写作歌剧。而在这一乐章中，他明确指出音乐同长诗第十二乐章"饥饿"的内容，即同"森林中的葬仪"保有联系。海华沙是印第安的一位民族英雄，他温柔而美丽的妻子敏妮海哈在饥饿中死去，人们在阴森森的密林里为她掘好坟墓，然后大家便向裹在洁白貂皮里的敏妮海哈默默告别。乐章开始时的一段引子，同这个葬仪场面基本相一致：木管乐器和铜管乐器在低音区中奏出的一连串呜咽的和弦，悲惨凄切的音响效果，定音鼓猛烈的敲击，还有弦乐器(带弱音器)合奏的悲切的回响，提供了暗夜的大自然景象这一特定背景。于是，英国管独奏的旋律便揭示出海华沙的孤独形象——这支旋律曾被德沃夏克的一位学生改编为独唱曲和合唱曲《回家》(在我国译为《思故乡》)而驰名于世，因此人们往往错误地把它说成是一首美国民歌。其实这支旋律应该说更接近于波西米亚的气质，而且作者在这里所体现的也远远超出朗费罗原诗的形象之外，海华沙的痛苦在德沃夏克的意识中寄寓着他对波西米亚深切的眷恋之情。黑人的灵歌同斯拉夫的曲调在这一主题中又一次交织在一起。

乐章中段先有一个比较激动的主题出现，这是旋转型的音调，它使音乐的进行同乐章的基本主题形成鲜明的对比。但是这个主题未经发展，立即引出忧郁的小调旋律。现在是木管乐器的轻声咏唱，它虽温柔，但不免有些沮丧之感，有人可能从这支旋律中体会到波西米亚摇篮曲的韵味，也有人可能感受到大草原之夜令人生畏的美。

②$\underset{\frown}{6 - 7\ \underline{1}}$ | $\underset{\frown}{3\ 2 - 4}$ | $4\ 3\ \underline{3\ 2}\ \underline{1}$ | $\underset{\frown}{1\ 7\ 2}\ \underline{1 \cdot 7}$ | $\underset{\frown}{1\ 6}\ 6 - -$ |

这两支曲调两次交替出现。双簧管和长笛的经过句加快速度活跃了音乐的进行，随后，第一乐章的号声主题(第一主题和连接段主题)的插入，又使整个乐队处于极度兴奋的状态当中，同它交织在一起的基本主题也从原来的感伤转为充满力量。高潮过后，音乐重又恢复开头一段那种抒情风景画的形貌，最后用引子的和弦平静地结束这一乐章。

第三乐章是一首辉煌的诙谐曲。作者在这里似乎把那"新世界"暂时撇在一旁，而沉溺于故国民间舞蹈的海洋之中。这一乐章由三个主题组成，充满着内在的对比。第一个主题是舞蹈性的，由引子中的主要节奏发展而来。起先它位于长笛和双簧管的高音区，用顿音的方式奏出，它那欢愉无羁的情绪，并不伤感的小调调式，正规的四小节乐句结构，特别是朴实有力的节奏，都是斯拉夫舞曲中经常可以看到的。而在这一乐章中，这激越不已的主题则成为发展的动力，主宰着全乐章的灵魂。

‖ $0\ \underline{3\ 3\ 3}$ | $6\ 6\ 0$ | $0\ 7\ \dot2$ | $\underline{1\ 7}\ 6\ 0$ | $0\ \underline{\dot3\ \dot3\ \dot3}$ | $6\ 6\ 0$ | $0\ 7\ \dot2$ |

‖ $0\ 0\ 0$ | $0\ \underline{3\ 3\ 3}$ | $6\ 6\ 0$ | $0\ 1\ 3$ | $\underline{1\ 7}\ 6\ 0$ | $0\ \underline{\dot3\ \dot3\ \dot3}$ | $6\ 6\ 0$ |

这个主题经过一段反复发展，音乐便把听者引入温文而明朗的大调气氛中。这里依然是欢愉的摆动的舞蹈，但速度有点慢吞吞的。主题仍先由长笛和双簧管咏唱，弦乐器则为之伴奏，它的旋律结构不对称，音乐是抒情味同忧郁感的结合，具有一种罕有的魅力。

$3\ 5\ 5$ - | $5 - \underline{6\ 5\ 2}$ | $1 - 2$ | $3\ 5\ 5$ - | $5\ \dot1\ 7\ 6\ 5$ |

$5\ 6\ 5\ 3\ 5$ | $5\ 3\ 2\ 3\ 5\ 3$ | $2\ 3\ 1 -$ | $1 \cdots$

由于这个主题的呈示及其发展都在整个乐章的三段体曲式的第一大段之内，因此有人把它比作乐章的第二主题。但是继此之后第一主题重又出现，所以也有人觉得把它看做第一大段的对比性中段更为合适。不过，还有人把它同诙谐曲的中段相提并论，即视作乐章的第一个中段。但无论怎样分析，这个主题在乐章中同它前后的两个主题都是同等重要的。现在，在音乐进入中段之前，可以听到主导动机突然闯入，这时，它的形貌有着极大的变化，仿佛又使人想到痛苦似的——这是乐章中的戏剧性段落的小穿插。随后，乐章正式的中段到来了，这是由主三和弦构成的典型捷克舞曲，又像是连德勒舞曲或圆舞曲，可以想象假日农民在树荫下跳着节奏强烈的舞蹈，其中好像还可以听到笛管尖刺的声响和少女们清脆的笑声似的。

1.　1 3 0 | 3.　3 5 0 | 5 － | 5 － 5 | 5.　5 1 0 |

7.　7 6 0 | 5 － | 5 － 1 | 1.　1 3 | ……

　　最后，紧接在第一大段音乐重现之后的一段尾声，使乐章的结束最具戏剧性。这里主导动机重又带来斗争的形象，但是它的庄严的号声合奏只是用于预示全曲胜利的总结。

　　最后乐章热情澎湃，充满活力，也用奏鸣曲式写成。乐章的第一主题由简短但剧烈骚动的引子带出，这个近似勇士步调的旋律由法国号和小号高声奏出，它像进行曲那样决断有力，甚至连小调的调式也未能使之减弱。

6 － 7 1 | 7.　6 6 － | 6 － 5 3 5 | 6 － 6 | ……

6 － 7 1 | 7.　6 6 － | 6 1 6 1 3 3 | 6 － 6 0 0 | ……

　　这个主题很容易令人联想到胡斯党人的战斗颂歌，可以比作人民获得解放的形象。随后，当它改由小提琴和木管乐器在高音区重奏时，色泽显著加深。音乐的发展不断壮大，接着又出现一个由三连音音型组成的激流，它奔腾向前，荡尽遇到的一切阻力——这是进入第二主题之前的连接段，跳跃的进行使它接近于民间群众性的轮舞歌曲。

6 7 1 5 3 5 6 7 1 5 3 5 | 6 7 1 5.　4 3.　1 7.　6 | 5 7 6 5 7 6 5 7 2 5 2 7 |

　　至于乐章的第二主题，虽然转入大调，但似乎进入深深的乡愁，它先由单簧管奏出，气息宽广，情调温存。

6 － － 5 | 2 7 5 4 | 4 3 5 － | 5 － 5 |

6 － － 5 | 2 7 5 4 | 4 3 5 － | 5 － － 0 | ……

　　这支抒情曲调从容自如地发展，逐渐过渡到音响更加饱满的结尾段。这时，定音鼓像"踏步"般的敲击声的强调，使这民间舞蹈场面的景象显得无比活跃。这里出现的主题雍容欢愉，最易引人入胜。它由长笛和小提琴呈示之后，乐句末了下行音列的三连音音型又在乐队中多方传递，大加发展。有些评论家认为这个音型正是驰名的歌调《三只瞎眼老鼠》的起句。

1.　3 2.　1 | 2.　4 3.　2 | 3 3 3 3 3 3 | 3 0 2 0 1 － | ……

　　乐章的发展部以第一主题持续不断的变形发展占据优势，因此音乐也逐渐增强意志力

和英雄性的情绪。与此同时，最后乐章和前面几个乐章一些主题的插入和交错呈现，也使音乐的发展更有动力，色彩更多变化。其中尤以第二乐章基本主体的再现部最为突出，它在这里具有英雄性的形貌，并构成发展部的高潮。在乐章的高潮中进入的再现部，继续加强了悲剧性的色彩，但是为了中和这种紧张气氛，乐章第二主题的曲调有着更为广阔的开展，结尾段的舞蹈性主题也改头换面再现，从而唤起了人们的遥远回忆。但当这主体平静地结束时，还同主导动机在大调中的号声合奏结合在一起。不过，所有这些都是在斗争的最后阶段之前暂时的歇息。最后，在乐章简练的尾声中，也像发展部那样，综合运用这部交响曲中的许多主题，包括第二乐章抒情主题同诙谐曲乐章基本主题的呼应，还有最后乐章的战歌主题同第一乐章的主导动机的对位交织等，从而在思想和艺术上完美地体现了被压迫民族对光明未来的坚定信念。音乐以雷霆万钧之势作为结束。

第十二节　其他器乐体裁作品欣赏

1．船歌

船歌(Barcarolle)，是指意大利威尼斯贡多拉(一种平底狭长的轻舟)船工所唱的歌曲，或模仿这种歌曲的声乐曲和器乐曲。声乐曲如舒伯特的《在水上唱歌》、奥芬巴赫的歌剧《霍夫曼的故事》中的《船歌》二重唱；器乐曲如门德尔松的 3 首无词歌(作品 19 之 6，30 之 6，62 之 5)和肖邦的作品 60。船歌大都采用中等速度的 6/8 或 12/8 拍子均匀晃动的节奏，描写轻舟荡漾的意态。也有四拍子的船歌，如柴可夫斯基的《四季·六月》。

2．狂想曲

狂想曲(Rhapsody)，通常是指具有英雄史诗般的气概和鲜明民族特色的器乐幻想曲。如李斯特的 20 首《匈牙利狂想曲》、德沃夏克的《a 小调狂想曲》、拉威尔的《西班牙狂想曲》、巴托克的多首狂想曲以及埃奈斯库的两首《罗马尼亚狂想曲》等。狂想曲一词源于希腊语 Rhapsodia，指古希腊史诗(如荷马的《奥德修记》和《伊利昂记》中的一节)。勃拉姆斯的 3 首钢琴狂想曲近似叙事曲。他为女低音独唱、男声四部合唱和乐队写作的《C大调狂想曲》，歌词选自歌德的《哈尔冬日旅行》，属叙事曲性质。格什温的《蓝色狂想曲》则是即兴幻想性的交响爵士音乐。

3．随想曲

16、17 世纪的随想曲是一种形式自由的赋格式的幻想曲，有时以特定主题为基础，如弗雷斯科巴尔第的《基于杜鹃啼声的随想曲》和《基于六个唱名的随想曲》。巴赫的《离别随想曲》则是标题性的哈普西科德套曲，其中包含赋格乐章。19 世纪的随想曲是一种即兴性的器乐曲，如门德尔松和勃拉姆斯作品中的随想曲。有些随想曲则是由一系列特定主题组合而成的幻想曲，如柴可夫斯基的《意大利随想曲》以及圣·桑斯的《阿尔采斯特》和《芭蕾音乐随想曲》。帕格尼尼的小提琴《24 首随想曲》则具有练习曲的性质。

4. 无词歌

无词歌(Song Without Words)，是指用歌曲体裁和形式特点写作的小型器乐曲，它的旋律犹如歌曲，用音型伴奏。这一体裁为门德尔松首创，他创作了 8 集(48 首)钢琴独奏的《无词歌》。其旋律大多具有抒情性和歌唱性，音调通俗易懂，结构精练。

5. 浪漫曲

浪漫曲(Romance)，泛指一种无固定形式的抒情短歌或短小的器乐曲。在使用西班牙语地区多指叙事性的诗歌和歌曲体裁。18 世纪中叶在德国指一种小型的叙事歌曲或抒情歌曲，18 世纪后半叶在法国民间，19 世纪中叶起在俄国广泛流行，指一种抒情独唱曲，常由钢琴伴奏。柴可夫斯基曾写有许多首独唱的浪漫曲，它的特点是旋律紧密配合歌词，表情细腻深刻，伴奏也有一定的形象刻画。18 世纪中叶起，有的作曲家常把他们写的旋律流畅、抒情的器乐独奏曲取名为浪漫曲，例如贝多芬的小提琴独奏曲《F 大调浪漫曲》和《G 大调浪漫曲》、舒曼的 3 首《双簧管浪漫曲》等。

6. 叙事曲

叙事曲(Ballade)，通常是指富于叙事性、戏剧性的独唱或独奏曲。其原文意为跳舞，最早是行吟诗人唱的歌曲，并伴以舞蹈。13 世纪后，逐渐演变为只唱不舞的独唱曲。14 和 15 世纪在法国、西班牙等地，成为独唱曲的总称。19 世纪时，则指钢琴伴奏的叙事性独唱曲。舒伯特的歌曲《魔王》是叙事曲的典范。作为独立的器乐独奏的叙事曲，则是肖邦所首创。肖邦的钢琴叙事曲，扩大了这一体裁的表现范围和容量，如他的《g 小调第一叙事曲》最为著名。李斯特、勃拉姆斯也都采用此体裁创作了钢琴叙事曲。叙事曲的内容常富有叙事性、戏剧性，有的取材于文学作品或民间传说。

7. 幻想曲

幻想曲(Fantasy)，原文是"想象"之意，是指一种形式自由洒脱、乐思浮想联翩的器乐曲。16、17 世纪时幻想曲主要由琉特琴或键盘乐器演奏，多用复调手法写成。此后，它常用于赋格曲之前，性质与托卡塔、前奏曲相同，如巴赫的《半音阶幻想曲与赋格》。从 18 世纪末起，幻想曲成为独立的器乐曲，如莫扎特的《d 小调》和《c 小调钢琴幻想曲》、贝多芬的《g 小调钢琴幻想曲》和《c 小调钢琴、乐队与合唱幻想曲》、舒伯特的《f 小调幻想曲》等。19 世纪出现歌剧主题的幻想曲和民歌主题的幻想曲，它们都是根据这些现成的旋律主题进行变奏或自由展开。其中有的是管弦乐曲，如格林卡的俄罗斯民歌主题幻想曲《卡玛林斯卡亚》，钢琴独奏的歌剧主题《幻想曲》，如李斯特的《唐璜幻想曲》等。

其他体裁器乐欣赏 1：船歌

[作者简介]

柴可夫斯基(1840—1893)，俄国作曲家，生于维亚特卡省卡姆斯克－沃特金斯克的一

个矿业工程师的家庭。自幼学钢琴。1859 年毕业于圣彼得堡法律学校。1862 年入圣彼得堡音乐学院从安东·鲁宾斯坦学作曲和配器法。1866 年在莫斯科音乐学院任教。1877 年得友人资助，辞去教职，专事创作。他曾多次去西欧旅行，并于 1891 年赴美国指挥演奏自己的作品。1893 年 5 月，他接受了英国剑桥大学授予的名誉博士学位。他的音乐着重内心刻画，表情细腻，旋律、和声、配器富于表现力，音乐语言平易近人，富有浓郁的民族色彩。他的作品很多是世界名著，主要有《悲怆交响曲》等 6 部交响曲，标题交响曲《曼弗雷德》，幻想序曲《罗密欧与朱丽叶》，幻想曲《暴风雨》、《弗兰切斯卡·达·里米尼》、《1812 年序曲》、《意大利随想曲》等，歌剧《叶甫盖尼·奥涅金》、《黑桃皇后》等 10 部，舞剧《天鹅湖》、《睡美人》、《胡桃夹子》，以及《D 大调小提琴协奏曲》、《降 b 小调第一钢琴协奏曲》，大提琴与管弦乐《罗可可主题变奏曲》等。此外，还有各种重奏曲、弦乐合奏曲、钢琴独奏曲和声乐浪漫曲等。

[作品简介]

《船歌》是柴可夫斯基于 1876 年应邀为友人贝纳德在彼得堡主办的文艺月刊副刊所作的钢琴套曲《四季》(Op·37)里的第六首。全部套曲由 12 首附有标题的独立小曲组成，它们分别代表着一年 12 个月，其中以代表 6 月的《船歌》和代表 11 月的《雪橇》最为流行。这首《船歌》以匀称而略有起伏的俄罗斯风格的迷人旋律，在形如波浪撞击的和声音型伴奏下，成功地塑造了夏夜荡舟水上，怡然自得的形象。

此曲载于 1990 年人民音乐出版社出版的《外国钢琴曲选》(一)。

[欣赏提示]

此曲采用 g 小调、4/4 拍、复三部曲式结构。乐曲开始，在匀称而略有起伏的节奏型的伴奏下，出现了徐缓的第一部分的主题，使人联想到在夏夜的湖面上，一叶轻舟轻轻游荡，船上传出动听的、深情婉转的歌声。

0 3 #4 #5 | 6 7 1 2 3 6 #5 6 | 3 — ……

中间部具有节奏性强、自由流畅的插部性质。轻快简短的旋律交错进行，犹如荡桨的动作。结尾处连续的琶音进行，又好似在水面上荡起的波纹。随着速度的不断加快，乐曲进入高潮。整个中间部是在同名大调(G 大调)上进行的。

5 3 5 | 6 2 3 4 6 | 5 1 7 6 | 5 2 3 4 #4 | 5 0 ……

第三部分基本上是第一部分的再现，高音部与内声部相互呼应，犹如两人在船上倾心地对话。

尾声中又出现了主、属和弦交替的荡桨节奏，大调主和弦的琶音渐弱地消失，犹如船儿慢慢远去，在轻轻的水声中消失。

其他体裁器乐欣赏 2：春之歌

[作者简介]

门德尔松(1809—1847)，德国作曲家，生于富裕的犹太银行家家庭。自幼学习音乐。16 岁发表第一首杰作《弦乐八重奏》，17 岁写出了被世人认为是他最优秀的作品之一《仲夏夜之梦》序曲。1829 年指挥演出巴赫的《马太受难曲》，致力于介绍被埋没近百年的巴赫音乐作品，使巴赫得到重新认识。后赴英、意、法等国旅行。1833 年返回德国，在杜塞尔多夫就任音乐总监，1835 年成为莱比锡著名的布业会堂管弦乐团的指挥。1843 年在莱比锡创办了德国第一所音乐学院。门德尔松是早期浪漫派作曲家。其作品结构工整，旋律明朗优美。主要有 5 部交响曲，以第三《苏格兰》、第四《意大利》交响曲最为著名；有 7 部序曲，以《仲夏夜之梦》及《芬格尔山洞》最为著名；还有《e 小调小提琴协奏曲》及大量的钢琴、大提琴等器乐作品。他还首创了无词歌这种钢琴曲体裁。此外，还有歌曲 80 余首等。

[作品简介]

《春之歌》(Op. 62-6)是门德尔松的包括 6 首小曲的钢琴曲集《无词歌》第五集中的第 6 首，作于 1842 年。除钢琴曲外，还有为各种乐器或乐队的改编曲。这首钢琴小品，作者以如歌的旋律、清晰的织体、丰富的和声，生动地表现了大地回春、春意盎然的景象及其带给作者的那种恬静、舒适的内心感受。

此曲载于 1990 年人民音乐出版社出版的《外国钢琴曲选》(一)。

[欣赏提示]

此曲采用 A 大调、2/4 拍、复三部曲式结构。

第一段，以清新流畅的歌唱性主题旋律，在清澈、流水般的华彩音型伴奏下，自然酣畅地倾泻出来，它带给人们春天的气息，似万物将要复苏。

$$3 \quad \underline{3\,4}\,\underline{4\,5} \mid \dot{1}\,\underline{5}\,\underline{4}\,\underline{3} \mid 2. \quad \underline{4} \quad 6. \quad \underline{4} \mid 2 \quad \underline{{}^{\#}1\,2\,{}^{\#}2} \mid 3\,5\,\underline{4}\,\underline{3} \mid$$

$$\underline{2}\,\underline{1}\,\underline{7}\,\underline{1} \mid 3 \quad \underline{2}\,\underline{5} \mid \cdots\cdots$$

第二段，似乎是前面主题旋律的倒影，它继续描绘着春天气象万千的大自然景色。

$$1 = A \quad \frac{2}{4}$$

$$5 \quad \underline{5\,{}^{\#}4}\,\underline{{}^{\natural}4\,3} \mid 2\,7\,\underline{6}\,\underline{5} \mid 5 \quad \underline{5\,{}^{\#}4}\,\underline{{}^{\natural}4\,3} \mid 2\,7\,\underline{6}\,\underline{5} \mid 7\,1\,\underline{5}\,\underline{1} \mid 7. \quad \cdots\cdots$$

它的下句转入属调，在重复终止后进入插部。新的模进式的旋律，形如经过冬眠的小

生物，在悄悄地试探地出土并节节成长。在旋律模进到高音时，节奏放宽，力度变强，形成乐曲的第一高潮，然后回到 A 大调，并静悄悄地以属七和弦退落下来，自然地过渡到前面主题的再现。

这是一个富于动力的再现部，除插部结尾的曲调没有出现外，它综合了前面所有的主题，并提高八度在高音区再现，再度把情绪推向高潮。当各主题都回到主调终止后，尾声又以琶音式的主属和弦交替出现，不肯安静下来，最后在持续稳定的主和弦的烘托下，开始时的那个春意盎然的主题片断徐徐地节节向下，形如小生物们要休息了——万籁俱寂，大自然笼罩在静谧的夜色中。

其他体裁器乐欣赏 3：G 大调浪漫曲

[作品简介]

《G 大调浪漫曲》(Op. 40)是一首小提琴曲，管弦乐队伴奏，后改编为钢琴伴奏，作于 1808 年。它是贝多芬所作的两首小提琴浪漫曲之一。

此曲载于 1981 年、1985 年人民音乐出版社出版的《外国小提琴曲选》（二）。

[欣赏提示]

此曲采用 G 大调、慢板、4/4 拍，为带尾声的回旋曲式结构。

乐曲开门见山由小提琴在双弦上奏出徐缓、温柔的 A 段主题旋律。

然后由伴奏声部加以反复，给人以温馨、和谐的感受(A 段主题在乐曲中每次由小提琴奏出后，伴奏声部均以同样手法与之相呼应)。接着，在一个短小的过渡句后，随着力度的增强，引出小提琴亲切动人的 B 段(第一插部)旋律。

然后又回到 A 段。

C 段(第二插部)由小提琴在 G 大调的关系小调 e 小调上奏出流畅明快的旋律。

第二插部的主题如下。

这流动不息的旋律，不断变化的色彩，使乐曲的情绪显得活跃而欢快，表现出一种热

烈的情感。

当第三次出现 A 段主题时，采用单声部，由小提琴在高音区奏出。最后，乐曲在柔美、安详的气氛中结束。

其他体裁器乐欣赏 4：g 小调第一叙事曲

[作品简介]

《g 小调第一叙事曲》(Op. 23)为肖邦所作四首叙事曲的第一首，作于 1831—1835 年间，是一首钢琴曲。

1831 年波兰人民起义遭到镇压之后，肖邦为祖国的命运感到忧虑。这首以波兰爱国诗人密茨凯维奇(1798—1855)的长诗《康拉德·瓦连罗德》的故事为题材所写的《g 小调第一叙事曲》，抒发了肖邦当时与诗歌内容相近的感受，表现了爱国主义的思想感情。

《康拉德·瓦连罗德》是一篇爱国主义的史诗，它叙述的是 14 世纪时立陶宛民族英雄瓦连罗德抗击入侵的敌人，为祖国壮烈捐躯的事迹。

此曲载于 1978 年人民音乐出版社出版的《肖邦钢琴曲选》(一)。

[欣赏提示]

此曲采用自由奏鸣曲式结构。前面有八小节缓慢的宽广的引子，像是讲故事的人从容不迫的开场白。

$$1 = {}^\flat E \quad \frac{4}{4}$$

6 - 6 1 4 5 | 6 4 1 5 6 4 1 5 | 6 3 5 4 3 #2 0 | 0 #2 3 2 #1 2 1.7 | ……

它以忧伤、询问的音调自然地引出史诗性的沉思，忧郁的第一主题旋律(a)把听者引入久远的过去。

$$1 = {}^\flat B \quad \frac{6}{4}$$

0 2 3 5 1 7 | 6 - - 3 - - | 2 - - 0 2 3 #5 1 7 | 6 - - #4 - - | #5 - - ……

大幅度下行的旋律和切分音式的长音，表现出心情的激动和不安。音乐随着激情的退落而平静下来，过渡到柔和、舒展的第二主题(b)，旋律转到降 E 大调上。

$$1 = {}^\flat E \quad \frac{6}{4}$$

2 | 2 - - 3 - 3 | 1 - - 1 1. 7 | 6 - - 7 - 7

5 - - 5 - 5 | 5 - 4 4 3 #2 | ……

接着，第一主题在其中又出现了一次，进入展开部。

在展开部中，对上面两个主题进行了发展，第一主题转为 a 小调，通过一再强调的不稳定音与不稳定和弦，以及音响力度的对比，加浓了悲剧的气氛；第二主题转到明朗的同主音调(A 大调)，在这里得到了广阔的发展，并以强有力的和弦形式出现，显示出刚毅、豪迈的英雄气概。

接下去是悲剧的和英雄的这两方面对立的形象互相急速交替，犹如势不可挡的滚滚怒涛，造成了戏剧性的强烈效果。

当音乐进入再现部时，第二主题和第一主题又相继再现，在进入尾声之前的两小节，形成了这首叙事曲的高潮。

乐曲的尾声很长，采用急板速度，这是一段热情如火的音乐，表现了波澜壮阔的戏剧性场面。最后，以慷慨激昂的情绪结束全曲。

其他体裁器乐欣赏5：卡玛林斯卡亚幻想曲

[作品简介]

管弦乐曲《卡玛林斯卡亚幻想曲》的原名为《婚礼歌与舞蹈歌曲》，是格林卡在华沙写成的，作于 1848 年。他在《回忆录》中说："那时候，我偶然发现在农村听到过的婚礼歌《从山后，从高高的山后》与广泛流传的舞蹈歌曲《卡玛林斯卡亚》很相近。我的想象力突然被激发了，于是用《婚礼歌与舞蹈歌曲》为题编了一首管弦乐曲来代替钢琴曲。"翌年，格林卡又根据他人的建议将曲名定为《卡玛林斯卡亚幻想曲》。

这部作品就是建立在上面谈到的两首俄罗斯民歌基础上，用二重变奏曲式写成的。它好似一幅生动的民间生活风俗画。它在管弦乐曲处理俄罗斯民间音乐素材方面，是最早的成功范例，被誉为俄罗斯交响音乐赖以生发的"种子"。

1983 年人民音乐出版社出版管弦乐《卡玛林斯卡亚幻想曲》总谱。

[欣赏提示]

乐曲采用 F 大调、3/4 和 2/4 拍，结构为二重变奏曲式，即以两个主题及其一系列变奏所构成。

第一主题为婚礼歌《从山后，从高高的山后》，音乐优美抒情。

第一主题选自舞蹈歌曲《卡玛林斯卡亚》，音乐欢快而热烈。

　　这两个主题在性质、节拍、速度等方面形成鲜明对比，作者巧妙地运用这两个形象鲜明的旋律线条，编织了一幅绚丽多彩的民间生活图画。

　　乐曲开头，一个取材于第一主题的引子，由弦乐庄严地奏出，宣告农村婚礼的开始，接着平稳地引出优美庄重的第一主题及其一系列变奏，描绘了婚礼仪式的进行。

　　在第一主题变奏三次之后，第一小提琴以明快的音色奏出经过装饰的第二主题的第一个音，作为引子，引出欢庆的舞蹈场面(第二主题及其一系列变奏)。在第一主题第四次变奏后，第二主题再次出现时，单簧管模拟风笛，弦乐拨弦模拟三角琴伴奏，更增加了俄罗斯民间音乐色彩。速度渐快，力度渐强，主题删减变奏更显紧凑，并发展成乐队全奏，形象地表现了婚礼舞蹈的热烈场面，形成全曲的高潮。

　　从变奏手法上来说，两个主题的各个变奏，基本上是在保持"固定旋律"的基础上进行的。它时而变化声部(织体)，时而改变音色(配器)，真是丰富多彩。特别是由于创造性地把民间流行的衬腔复调手法(两个声部时分时合的衬腔复调)贯穿地应用到各个变奏中，生动地刻画了民间风俗场面，加强了幻想曲的民间色彩和民族风格。更有趣的是，当第二主题进行第十次变奏时，明显地出现了第一主题的复调结合，巧妙地将两个对比主题统一起来了。

　　从曲式上说，这是一首兼有奏鸣曲式特点的变奏曲，这表现在：①第一主题的第四变奏和第二主题的第十四变奏，具有奏鸣曲式中主题再现的性质；②再现时，第二主题如同奏鸣曲式中的副部那样转到主调。由于采用了这种交响性的结构方法，此曲也可称为交响幻想曲。

其他体裁器乐欣赏6：意大利随想曲

[作品简介]

　　《意大利随想曲》(OP. 45)是柴可夫斯基写的一首欢快热烈的管弦乐曲。作于1880年，题献给圣彼得堡音乐学院院长、大提琴家、作曲家达维多夫。同年12月在莫斯科首演成功。

　　这部作品以4首意大利民间音乐主题为基础，表现了作者在意大利旅行时所获取的风土人情、自然风光的印象，是作者最受欢迎的代表性作品之一。

　　1983年人民音乐出版社出版管弦乐《意大利随想曲》总谱。

[欣赏提示]

　　乐曲一开始，首先由小号用E大调、6/8拍从容地奏出号角性主题旋律，这是作者根据在罗马下榻的旅店附近，以骑兵队军营吹出的军号声谱写的。

$$1 = E \quad \frac{6}{8}$$

1. 5 51 | 3. 3. | 3. 5 53 | 1. 3 1 3 | 5. 5 51 | 1. 1. | 1. 1. ……

除号角性的主题外，整个作品建立在 4 首意大利民间音乐主题自由发展的基础上。第一个主题旋律是 a 小调的，它由弦乐奏出，类似威尼斯船歌风格，带有忧郁而悲愁的性质。

$1 = C$ $\dfrac{6}{8}$

$\underline{3\,\#4\,\#5}$ | 6. 6. | 6 $\underline{\#5\,\overline{7}\,\underline{6\,\#5\,\#4}}$ | 3. 3. | 3. $\underline{3\,\#4\,\#5}$ | 6 $\underline{\#5\,6}$ 5 | ……

第二个主题的旋律转到 A 大调，速度转快，歌唱性的旋律带有浓厚的意大利民歌风格，由双簧管奏出。

$1 = A$ $\dfrac{6}{8}$

$\underline{3}$ | 5 $\underline{3\,\underline{543}}$ | 2 $\underline{3\,4}$ | $\#4$ $\underline{5\,\overset{>}{3}}$ 0 3 | $\underline{5\,\overset{>}{3}}$ 0 0 :|

第三个主题的旋律包括两个部分。第一部分是个热情奔放的舞蹈性旋律，先由小提琴和长笛演奏，再由短号演奏，表现了人们欢乐歌舞的热闹场面。

$1 = {}^{\flat}E$ $\dfrac{4}{4}$

$\underline{5}$ | $\dot{1}$ - - - | $\dot{1}$ - $\underline{\dot{1}\dot{1}\dot{1}3}$ $\underline{\dot{2}\dot{1}76}$ | $\underline{755}$ 5 - - |

5 0 0 $\underline{02}$ | 5 - - - | 5 - - - | ……

第二部分是第一部分情绪的继续，旋律中既带有舞蹈性节奏，又具有歌唱性抒情特点。

$1 = {}^{\flat}D$ $\dfrac{4}{4}$

$\underline{0\,\underline{234}}$ | $\overline{5}$ $\overline{5}$ $\underline{5\,63}$ | 5 - $\underline{0\,\underline{234}}$ | $\overline{5}$ $\overline{5}$ $\underline{5\,\overset{>}{\dot{1}}6}$ | $\overset{>}{7}$ ……

第四个主题的旋律是一急速的塔兰泰拉(一种意大利 6/8 拍子的快速民间舞蹈)舞曲，表现了一种狂热的奔放情绪。

$1 = C$ $\dfrac{6}{8}$

$\underline{607}$ | $\underline{1\dot{0}1}$ $\underline{607}$ | $\underline{1\dot{0}1}$ $\underline{607}$ | $\underline{176}$ $\underline{504}$ | 3. 3. | 3. 3. | $\underline{303}$ $\underline{404}$ | ……

《意大利随想曲》的结构，属于自由乐段式，由七段音乐组成。除第三段没有再现外，第一、四段，第二、六段，第五、七段基本相同。高潮在"塔兰泰拉"舞曲部分(即第五、七段)，飞快的速度，鲜明的节奏，意大利特有音调的即兴发展，充分体现了罗马狂欢节欢乐的情绪和壮观场面。尾声的速度更快，6/8 拍子变成 2/4 拍子，旋律像旋风一样旋转进行，使乐曲在狂欢的高潮中结束。

其他体裁器乐欣赏 7：匈牙利狂想曲(第二首)

[作者简介]

李斯特(1811—1886)，匈牙利作曲家、钢琴家、音乐评论家，生于贵族领地管事家庭。6 岁开始学琴，9 岁即登台演出。1821 年到维也纳，师从车尔尼学钢琴，同时向萨列里学习作曲。七月革命前后，深受圣西门空想社会主义和浪漫主义文艺思潮的影响。后在欧洲各国旅行演出，以卓越的钢琴演奏技巧赢得盛誉。1848 年前，他热烈向往资产阶级民主革命，渴望民族独立，并同情 1831 年与 1834 年的里昂工人起义。他在 1834 年所作钢琴曲《里昂》中，表达了不能在劳动中生活，则在战斗中死去的主题思想。1848—1861 年寓居魏玛，从事创作，并担任魏玛宫廷乐长兼剧院指挥。1861 年迁居罗马，1862 年进了修道院，1865 年以后，开始致力于宗教音乐的创作。1869 年后常住魏玛，并经常往来于罗马、布达佩斯等地。1875 年他在匈牙利筹办建成布达佩斯音乐学院，并任院长。

李斯特是西洋音乐史上重要的浪漫派音乐家，曾丰富和革新钢琴的演奏技术，首创了单乐章的标题交响乐体裁交响诗。其主要作品有交响诗《塔索》、《前奏曲》等 13 首，交响曲《浮士德》、《但丁神曲》，钢琴曲《匈牙利狂想曲》等 19 首，协奏曲两部，大量钢琴独奏曲与改编曲，以及练习曲、进行曲、间奏曲、歌曲等。此外，还写有许多评论文章和论著。

[作品简介]

这首钢琴曲是李斯特所作 19 首《匈牙利狂想曲》中的第二首(S.244-2，R.106-2)。作于 1847 年。

由于作品具有鲜明的民族特色和浓厚的民间生活气息，因而得到广泛流传。

此曲载于 1979 年人民音乐出版社出版的《李斯特钢琴曲选》。

[欣赏提示]

此曲采用升 c 小调、2/4 拍。开始是一个即兴性、宣叙调性质的引子。带装饰音的、宽广而平稳的旋律和浓重的和弦伴奏，栩栩如生地描绘了手持拨弦乐器的匈牙利民间歌手在那里吟唱，叙述某个故事和传说的情景。

引子之后，进入缓慢的"拉绍"部分，奏出了庄严沉重的主题旋律。

在滞缓的节奏衬托下，低沉压抑的旋律充满内在的激情，好像是对祖国命运的哀叹和对自由的渴望。这一主题在高音区变化反复之后，乐曲转入舞曲风格的中段(这个音调也是乐曲第二部分的基调)。

$$1 = E \quad \frac{2}{4}$$

中段之后，是前面的庄严沉重的主题的再现，在末尾又响起了引子的宣叙性曲调，结构上犹如一首民间歌谣与舞蹈交替出现的回旋曲(曲式为 abacba)。曲中各部分由李斯特特有的华丽经过句联结起来。

第二部分——"弗里斯"，即匈牙利民间舞蹈中《恰尔达什舞曲》的急速部分。在这一部分中，首先奏出"拉绍"中间段落出现过的舞曲主题。

$$1 = A \quad \frac{2}{4}$$

轻快活泼的旋律一下子把我们带到民间节日的舞蹈场面：高音区长时间持续的、飞快的同音重复，模拟着匈牙利民间乐器大扬琴的声音。在这个背景下，舞曲的速度不断加快，力度渐渐增强。特别是在此之后的变奏中涌现出一个个由各种节奏构成的鲜明生动而富于个性的曲调，犹如各种舞姿和队形的变换，其中有的粗犷奔放，有的轻快活泼，有的优美抒情，但都保持着"弗里斯"的音调和节奏的某些特点。

当乐曲发展到高潮时，突然稍作停顿，然后以快速的八分音符奏出了奔流般的旋律。

$$1 = {}^{\#}F \quad \frac{2}{4}$$

最后在振奋人心的沸腾的气氛中结束。

这首狂想曲的结构自由，在两大部分中既包括了三部性的回旋原则，又包含了变奏原则的广泛运用，因此可划为复三部曲式与变奏曲复合的更增一级的复二部曲式。

第四章 中国戏曲和曲艺欣赏

第一节 概 述

一、戏曲音乐

戏曲音乐是我国民族民间音乐体裁的一种。它是戏曲艺术中表现人物思想感情，刻画人物性格，烘托舞台气氛的重要艺术手段之一，也是区别不同剧种的重要标志。它来源于民歌、曲艺、歌舞、器乐等多种音乐成分，是我国民族民间音乐的重要组成部分。

二、戏曲的形成与发展

我国戏曲作为一种包含音乐、舞蹈、戏剧因素的综合艺术，其渊源可追溯到先秦的乐舞和俳优，汉代的歌舞戏、角，隋唐的拨头、代面、踏摇娘、参军戏等。在杂剧形成之前，戏曲艺术已经历了一个长达数百年的漫长的孕育发展阶段。

戏曲艺术的形成，一般认为始于 12 世纪前后的宋杂剧和金院本(体裁与宋杂剧相同，是北宋杂剧的发展)时期。

我国戏曲艺术在宋代步入了一个新的纪元。杂剧和南戏是宋代珍曲的两大剧种，它们之所以形成于宋代，并不是偶然的。宋代城市经济的繁荣，瓦舍、勾栏(市民的固定娱乐场所)的出现，从客观上为它提供了雄厚的物质条件和理想的表演场所。宋代的民族矛盾和阶级矛盾很尖锐，也为戏曲艺术提供了丰富的题材内容。更为重要的是，历代不断发展的各种含有戏剧因素的表演形式，为它提供了艺术传统上的积累。同时，宋代的曲子词、说唱、歌舞、器乐等多种艺术形式的发展也为戏曲艺术提供了丰富的养料，从而使它得以演变成为一个综合性的艺术门类。宋代的杂剧有一定的演出形式，通常分为两段：第一段名艳段，为开场的小段("寻常熟事")；第二段才是正戏，表演较为复杂的故事情节，名正杂剧。宋杂剧的表演已初步形成角色体制，有末泥、引戏、副净、副末、装孤等五种角色。杂剧所用的音乐是很丰富的，它吸收了唐代的部分歌舞大曲以及当时的曲艺音乐，如诸宫调等因素。另外，宋杂剧和金院本，实际上并无根本的不同。所谓"院本"，乃是金代行院演剧所用的脚本，但角色体制、艺术形式等与宋杂剧属于同一性质、同一类型。它们都是我国杂剧的早期形式。南戏亦称"戏文"，因起源于浙江温州一带，又名"温州杂剧"或"永嘉杂剧"，它是在南方民间歌舞小戏的基础上发展起来的，又不断吸收了宋杂剧和其他音乐形式的成分，而把歌唱、念白、舞蹈、表演、戏剧情节融为一体的戏曲艺术的表演形式。宋代的杂剧和南戏，为元代杂剧以及元、明传奇的高度发展，打下了坚实的基础。

元代是杂剧鼎盛的时代。元杂剧继承着宋金杂剧的传统，进一步吸收了其他音乐形式

的成果，使戏曲艺术获得了重大的发展。元杂剧的剧词、音乐的结构十分严谨，一本戏通常分为四折(折相当于现代戏剧中的一场或一幕)，外加"楔子"("楔子"对剧情起着提示、补充和贯串的作用)。这种戏剧结构形式，是按照音乐的四组套曲的形式构成的。其演出形式由歌唱部分的曲、语言部分的宾白和动作部分的科泛组成，并细分行当。其中大多以"正末"与"正旦"为主要角色。演出时，每折戏中的曲由主角一人演唱，其他角色则担任一些宾白和科泛(即关于动作、表情或其他方面的舞台指示)。元杂剧的音乐大多是北方流行的曲调，因此也被称为"曲杂剧"。到14世纪元代末叶，元杂剧日趋衰落，南戏则更加趋于成熟，超过元杂剧的影响，而发展成为明代的"传奇"。

传奇的结构趋于比较长大，不限于一楔四折，而是分为更多数量不等的"出"，它所用的曲牌套数，不受一个宫调的限制，可用"借宫"等方法，较之元杂剧要灵活自由；登场人物均有说有唱，改变了元杂剧那种"一人主唱"、其他角色只白不唱的形式。明代传奇的音乐复杂多样，特别著名的有海盐、余姚、弋阳、昆山四大声腔。16世纪出现了四大声腔争奇斗妍的局面，促进了戏曲音乐的发展。

到了清代，除明代传下来的昆腔、弋阳腔继续流行外，又逐渐产生了梆子腔、罗罗腔、吹腔、西皮腔、二黄腔等。其中以梆子腔和皮黄腔(西皮、二黄)影响最大，一直流传至今，为许多剧种所采用。

在17世纪明末清初时期，还出现了许多地方剧种，如徽剧、汉剧、湘剧、赣剧、川剧、闽剧、桂剧以及北方诸省众多的梆子剧种。19世纪中叶，在北京逐渐形成的京剧，熔徽、汉二调于一炉，以崭新的面貌出现于剧坛。清代中叶以后，出现了大量的地方戏，如花鼓戏、滩簧戏、花灯戏、秧歌戏以及越剧、评剧、吕剧等。我国的少数民族戏曲也十分丰富，它们有其浓郁的民族风格和地方特色，表现了本民族丰富多彩的社会生活。中华人民共和国成立后，我国的戏曲艺术空前繁荣，进入了百花争艳的新阶段。

三、戏曲音乐的构成

戏曲音乐包括声乐和器乐两大部分。声乐部分主要是唱腔和念白；器乐部分包括不同乐器组合的小型管弦乐(文场)和打击乐(武场)。

(一)声乐部分

1. 唱腔

唱腔是戏曲音乐的主体部分，是表达人物思想感情、刻画人物性格的主要手段，也是决定一个剧种风格特点的主要因素。

唱腔的演唱形式，主要是独唱，用以表现人物的思想感情和个性。还有用以表现活泼的对话或激烈的争辩的对唱，以及用来表现群众场面的齐唱等。高腔剧种中帮腔的群唱，用以衬托演员的唱腔，渲染舞台气氛，描写环境和刻画剧中人的心情，具有特殊的艺术效果。

戏曲中的唱腔，大体上可分为以下三种类型。①抒情性唱腔，其特点为速度较缓慢，

曲调婉转曲折，字疏腔繁，抒情性强。它宜于表现人物深沉、细腻的内心感情。许多剧种的慢板、大慢板、原板、中板均属于这一类。②叙述性唱腔，其特点为速度中等，曲调较平直简朴，字密腔简，朗诵性强。它常用于交代情节或叙述人物的心情。许多剧种的二六、流水等均属于这一类。③戏剧性唱腔，其特点为曲调的进行起伏较大，节奏与速度变化较为强烈，唱词的安排可疏可密。它常用于感情变化强烈和戏剧矛盾冲突激化的场合。各剧种的散板、摇板等板式曲调都属于这一类。

在戏曲中，叙事、抒情和戏剧性冲突的表现往往是结合在一起的，所以，常常在一个唱段中同时运用以上三种唱腔，使之有层次、有起伏地展现人物的思想感情。

唱腔的结构主要有曲牌体和板腔体两种形式。

曲牌体又称联曲体或曲牌联缀体，是以曲牌作为基本结构单位，将若干曲牌联缀成套，构成一出戏或一折戏的音乐。属于曲牌体的戏曲剧种主要有昆曲和各地的高腔剧种，以及其他古老剧种。

板腔体又称板式变化体，是以对称的上下句作为唱腔的基本单位，按变体原则演变成各种不同的板式，通过不同板式的转换构成一场戏或整出戏的音乐。属于板腔体的戏曲剧种主要有京剧、豫剧、评剧和越剧等。

另外，板腔体与曲牌体兼用的剧种和剧目，日渐增多，但在两者兼用时有所侧重。如川剧、赣剧的高腔是以曲牌体为主，辅以板式变化性质的"滚唱"；又如黄梅戏是以板腔体(平词)为主，插用许多民间小调。

2. 念白

戏曲中人物的内心独白和对话，除了通过唱腔的形式唱出之外，就是念白。"念"和"白"在戏曲中是有区别的。"念"，包括人物上场后所吟诵的引子、定场诗、下场诗等韵文，用的是略带旋律性的吟诵腔调，注重韵味的表现，音乐性较强，与唱腔部分互相衔接时易于和谐统一。"白"即道白，有韵白、口白之分。韵白在节奏、韵律和腔调上都已有相当多的加工，是一种音乐化的语言。许多剧种中的老生、青衣和净角用韵白，大都依"中州韵"，多为诗词体或较文雅的语句，以表现剧中人物的高贵身份或庄重、威武的性格。口白则接近于各剧种所属地区的日常生活语言，但较口语夸张。口白在京剧中叫做"京白"，在地方戏曲中叫做"土白"，多用于花旦和小丑等角色，以表现剧中下层人物的身份和活泼轻佻的性格。由京白、土白到吟诵构成了日常生活语言向歌唱语言过渡的几个阶梯，再加上各种"叫板"之类的唱腔和"介头"与"过门"等的配合，使念白和唱腔结合得更加协调一致，取得戏曲音乐结构的完整性。

(二)器乐部分

器乐在戏曲中除了用作唱腔的伴奏，还要配合舞蹈、武打表演，并控制舞台节奏，渲染戏剧环境气氛，对一出戏的结构统一和完整性都起着重要的作用。

戏曲乐队的组织，按照传统的习惯，分为"文场"和"武场"，统称为"文武场"。

(1) 文场是指乐队的管弦乐器部分。文场除为唱腔伴奏外，并演奏器乐曲牌、过门等

过场音乐。文场所用的乐器，一般常用的拉弦乐器有京胡、二胡、板胡、坠胡等，有时还选用大提琴、低音提琴等西洋乐器；弹拨乐器有月琴、三弦、琵琶、扬琴等；管乐器有笛、箫、海笛、唢呐等。在文场中，许多剧种都用拉弦乐器作为主奏乐器。

(2) 武场是指乐队的打击乐器部分。武场锣鼓点，除配合身段表演外，还具有表现人物的思想情绪，烘托舞台戏剧的气氛，有机地协调统一"唱、念、做、打"等表演手段的作用。武场所用的乐器，通常是用不同类型的鼓、板、大锣、小锣、铙钹构成主体，有时加用堂鼓、星子、云锣等。在武场中，以鼓、板作为领奏乐器。

文场与武场虽然各以其不同的性能而分别运用于不同的场合，但它们在实际上又是彼此紧密结合的。

四、戏曲音乐的板式与角色行当

(一)板式

板式是戏曲音乐的节拍名称，即各种不同的板眼形式，如散板(自由节拍，拍号为廾)、一板一眼、一板两眼、一板三眼、有板无眼、赠板等。在板腔体唱腔中，板式是具有一定节拍、节奏、速度、旋律和句法特点的基本腔调结构(或称板头)，如慢板、原板、二六、快板、流水、散板等各为一种板式。这些板式皆由某种基本板式(如原板)发展而来。同一剧种、声腔中的各种不同板式，称为板类。如京剧中属于二黄的板类，有原板、慢板、导板、散板等；属于西皮的板类，有原板、慢板、二六、流水、快板、散板等。

(二)角色行当

我国古典戏曲把剧中人物称为"角色"。将不同性别、年龄、性格、身份的人物划分为若干类型就是行当。戏曲的演唱和戏曲角色行当的划分有密切的关系。不同的角色行当，在演唱的音色、音域、风格和技巧等方面有着不同的表现。各种角色行当的划分，各剧种不尽相同。汉剧、粤剧等分为末、外、生、小生、旦、贴、净、丑、夫、杂十行。京剧有生、旦、净、丑四个总的行当，每个行当又有更细密的分支。如扮演男性人物的生行，又分老生、小生、武生等；扮演女性人物的旦行，又分青衣、花旦、武旦、刀马旦和老旦等；净行扮演威重、粗犷、豪爽等特殊性格的男性人物，其中又分铜锤、架子花脸、武净等；丑行中种类繁多，如文丑、武丑、丑婆或彩旦等。

五、曲艺音乐

曲艺音乐也称说唱音乐，是我国民族民间音乐体裁的一种，具有以叙述性为主，兼有抒情性，并与语言音调密切结合的音乐特征。曲艺音乐包括唱腔和器乐两部分。唱腔的结构形式基本上分为曲牌体和板腔体两种类型。由于各曲种所操的方言不同，因此曲艺音乐不仅有多种多样的曲调，还各有浓郁的地方色彩。器乐部分除以各种方式为唱腔伴奏外，也常在演唱之前或间隙中作单独演奏。

六、曲艺音乐的发展和曲种分类

我国曲艺音乐有着悠久的历史。现存早期的唱本是公元前 3 世纪战国时荀子的《成相篇》。1957 年在成都天回镇汉墓中发掘出来的说唱俑，说明了汉代民间已经有了曲艺音乐这个事实。汉魏"相和歌"以及南北朝时期流传的各种长篇叙事歌曲(如《孔雀东南飞》、《木兰辞》)都与曲艺音乐有渊源。

唐代是我国经济、文化较为繁荣的时期。社会生产力的发展，市民阶层的日益扩大，为曲艺音乐的进一步发展创造了良好的环境。这时，已有两种说唱形式同时存在，除民间流行的"说话"以外，还出现了佛教寺院的讲唱"变文"。今天，人们能够看到敦煌莫高窟藏经洞发现的佛教变文，内容除讲佛经和佛教故事外，也有讲世俗故事的，如《伍子胥变文》、《王昭君变文》、《孟姜女变文》等。后者实际上已脱离了佛经的范畴，成为反映人民的爱憎与疾苦的民间曲艺音乐。

宋元时期，工商业发达，城市繁荣，曲艺音乐成为城镇市民所喜闻乐见的艺术形式，艺人们有了固定的卖艺场所——瓦肆和勾栏，通过相互观摩和交流，曲艺艺人不断创造新腔和提高自己的技艺，使曲艺得到了迅速的发展。当时，城乡流行的各种小型曲艺有"鼓子词"、"陶真"、"涯词"、"货郎儿"、"小唱"等，同时还产生了所谓集诸家腔谱而成的大型曲艺"唱赚"和"诸宫调"。一批职业曲艺艺人的出现、曲艺音乐唱腔上的很大成就和它的表现力的丰富与提高，标志着曲艺音乐达到了相当成熟的阶段。

明清以来，有些古老的曲种如"道情"、"宣卷"、"莲花落"等，随着时代的进展而不断更新，一直流传至今。有的曲种如"货郎儿"到明朝时虽已不流行，但它的音乐却因为被戏曲所吸收，一直保留在昆曲中，称为"九转货郎儿"。有些曲种在流传过程中与各地的民间歌曲、地方语言相结合而不断滋生出许多新的曲种。如元明的"鼓词"，到清代中叶以后，在北方逐渐演变成各种"鼓词"类曲种，在南方则演变成各种"弹词"类曲种。鸦片战争以后，沿海城市畸形繁荣，各地艺人纷纷走入城市，这时，一方面明清以来的众多的说唱音乐得到了保存、传播和发展，另一方面新的曲种纷纷出现。我国目前各地流行的主要曲种，大部分都是清代至民国初年逐渐形成并流行的。

中华人民共和国的成立，为繁荣曲艺音乐开辟了广阔的道路。在中国共产党的"文艺为人民服务，为社会主义服务"的方向和"百花齐放、推陈出新"的方针的指导下，曲艺音乐工作者对传统曲目进行了挖掘和整理，在音乐和表现形式上进行了革新，并创作了一批反映社会主义现实生活的新曲目，曲艺音乐呈现了丰富多彩、焕然一新的景象。

据 1982 年的调查，我国曲艺有 341 个曲种，各地区、各民族的曲艺都各有不同的艺术风格。汉族曲艺根据主奏乐器、历史渊源、音乐格调以及演奏、演唱特点等，大致可归纳为鼓词、弹词、道情、牌子曲、琴书等五大类。

(一)鼓词

鼓词是指演唱者自己用鼓、板伴奏，俗称大鼓。它主要流行于我国北方地区。如河北

的京韵大鼓、西河大鼓、乐亭大鼓、梅花大鼓、唐山大鼓等，以及辽宁的东北大鼓、山东的梨花大鼓、山西的上党大鼓等。此外，在安徽、江西、湖南、湖北等地也有不同的大鼓流行。

鼓词的演唱形式，有独唱和对唱，但多数是以一人自兼鼓、板伴奏的独唱，另有伴奏若干人，常用乐器有大三弦、四胡、琵琶、扬琴等。鼓词类曲种的唱腔曲调性较强，较擅长表现大型的题材。

(二)弹词

弹词是指演唱者自弹自唱。它流行于我国南方地区，如苏州弹词、扬州弹词、长沙弹词等。

这类曲艺音乐，主奏乐器为书弦(一种有堂音的小三弦)或琵琶(有时加用阮、二胡、筝等)，音乐曲调性很强，演唱风格细腻深刻，擅长表现长篇故事，也有富于诗意的抒情的"开篇"。

(三)道情

道情亦称渔鼓或渔鼓道情，主要伴奏乐器是渔鼓和简板。流传各地的道情有陕北道情、义乌道情、湖北渔鼓、湖南渔鼓、山东渔鼓、广西渔鼓、四川竹琴、河南坠子等。道情以唱为主，以说为辅，也有只唱不说的。各地道情的唱腔各不相同。其表演形式有坐唱、站唱、单口、对口等。伴奏乐器除渔鼓、简板外，也有加用其他乐器的。河南坠子的伴奏乐器主要是坠琴。

(四)牌子曲

牌子曲指演唱者或执手鼓，或持檀板，伴奏乐器在北方以三弦为主，南方以琵琶、二胡为主，其唱腔主要以同宫或不同宫的若干曲牌联缀而成，各曲种都拥有一定数量的曲牌(或称牌子)。现在尚流行的曲种有单弦牌子曲、河南大调曲子、山东聊城八角鼓、陕西关中曲子、兰州鼓子、青海赋子、四川清音、常德丝弦、广西文场等。

(五)琴书

琴书因主要伴奏乐器为扬琴而得名，如山东琴书、徐州琴书、四川扬琴、云南扬琴、贵州文琴、安徽琴书、翼城琴书、北京琴书等。

琴书的表演形式，深受弹词、滩黄的影响，演唱者兼奏乐器，在唱腔、唱法上还分角色行当，近似不化妆的戏曲清唱，在演出过程中，有时仍以说书人的身份来表述情节，描绘人物的内心活动。

我国少数民族的曲艺也很丰富。如蒙古族的好来宝，傣族的赞哈，白族的大本曲，哈萨克族的冬布拉弹唱，藏族的折嘎，彝族的四弦弹唱，侗族的琵琶歌，维吾尔族的热瓦甫弹唱，壮族的唱师、蜂鼓、莫伦，朝鲜族的三老人，瑶族的铃鼓，佤族的铓锣弹唱等，都具有独特的民族风格和艺术表现力。

七、曲艺音乐的基本特征

(一)音乐特点

曲艺音乐是以说、唱为手段状物写景，倾诉感情，表述故事情节，塑造人物形象的，说和唱是有机地结合在一起的。说唱结合的"说"，是经过提炼具有一定的音乐性的，是有节奏的念诵，或是带有一定韵调的吟诵。说唱结合的"唱"建立在字音声调、感情语气与曲调密切结合的基础上，要求字正腔圆、声情并茂，并把韵味作为艺术追求，讲究声音造型。曲艺音乐的唱腔，按说与唱两种成分相结合的程度的不同，有以下几种情况：一种是半说半唱，在一句唱词中，前半句是说，后半句是唱；另一种是唱中夹说，在唱的过程中插入成句的说，成为唱—说—唱的结合；还有一种是似唱似说，是在生活语言的基础上，加以音调的润色，因而最能表现地方语言的特色。

曲艺与戏曲唱法不同，戏曲分角色行当，生、旦、净、丑的唱各不相同；而曲艺则常常是一人身兼数角，在演唱中既可以第三人称描叙情节、剖析人物，也可以第一人称来说唱故事。因此，曲艺演员在刻画不同人物时，主要是通过不同声音的造型来表现的。

曲艺音乐，就是运用说与唱有机结合的形式来进行艺术创造的。因而曲艺音乐既是音乐艺术，也是语言艺术。

(二)音乐伴奏

曲艺音乐的伴奏有自己的特点，这就是演员自己操琴或掌握鼓、板等节奏乐器，歌唱时可根据故事情节的发展和人物感情的变化，灵活自如地掌握节奏和速度。曲艺伴奏所用乐器是多种多样的，一般以弦乐器为主，极少用吹奏乐器。弦乐器的音色柔和，音量适中，容易与说唱性的歌唱相协调。器乐的伴奏不仅烘托唱腔，也体现该曲种的风格色彩，并对人物感情的表现起着重要的衬托作用。

(三)表演形式

曲艺的演出形式简便灵活，具有"一人多角"(一个演员模拟多种角色)的特点。演出时，演员人数较少，通常仅一至二三人，使用简单的道具。表演形式有坐唱、站唱、走唱、单口唱、对口唱、群唱、拆唱和彩唱等。

(四)唱腔的结构

曲艺音乐的唱腔结构形式基本上可分为曲牌体和板腔体两种类型。

1. 曲牌体

曲牌体是以曲牌为基本单位构成的曲体。它分单曲和联曲两种组合形式。用一个曲牌或一首民歌反复变化构成的唱段称单曲体。例如广西渔鼓、安徽四句推子等。用若干个音乐风格接近而格式不一的曲牌有机地联结构成的唱段称联曲体。用联曲体构成的唱段，在

曲艺中大多用数个曲牌作为该曲种的基本腔调。又可将其中的某一曲牌一分为二，用于唱段的"曲头"和"曲尾"，在头尾中间插入其他若干曲牌。如牌子曲类的曲种大都采用这种结构形式。

2. 板腔体

板腔体亦称板腔变化体。"板"，是指不同速度的各种板式，"腔"，是指旋律变化的腔调。"板腔体"就是在一个基本曲调唱腔(上下句或四句)的基础上，通过速度、旋律、板眼、节奏等变化，形成一系列不同表现性能的板式。将这些板式按表现内容的需要有机地联结起来，就是板腔体的结构形态。例如京韵大鼓，它的唱腔有慢板、紧板、垛板等板式，腔调有挑腔、平腔、落腔、起伏腔等，按唱词内容灵活运用。

此外，也有在板腔体的结构内插入曲牌或民歌小调，或在曲牌体中运用板腔变化的原则，这就成为板腔与曲牌两者的综合体。例如山东琴书、天津时调等。

第二节 戏 曲 欣 赏

我国戏曲包括 335 种以上的地方剧种，这些地方剧种在风格上有所区别，并各有特点，但在总的风格上却又是有共同点的，都具有中华民族的风格。现就不同的地区音乐风格及音乐体式，选择四个有代表性的剧种和四个通俗易懂、易唱易记的唱段作一简介。

一、京剧

京剧是在北京形成并流行于全国的戏曲剧种，已有 200 多年的历史，来源于徽调和汉调。安徽的徽班于清乾隆五十五年(公元 1790 年)进京。汉调艺人于清嘉庆、道光年间(公元 1796—1850 年)进京。徽调和汉调在北京吸收了昆曲、梆子诸腔之长，形成早期京剧。它以西皮腔和二黄腔为主(简称皮黄腔)，唱腔基本属于板腔体。

京剧西皮和二黄唱腔的主要伴奏乐器是京胡(二黄定弦为 sol、re，反二黄定弦为 do、sol，西皮和反西皮定弦为 la、mi)、京二胡、月琴和三弦，以及鼓、锣、铙、钹等打击乐器。

京剧在表演上歌、舞并重，融合武术技巧，多用虚拟性动作，节奏感强，技术要求很高，念白也具有音乐性，形成了中国民族戏曲"唱、念、做、打"有机结合的艺术体系，对其他剧种的影响很大，对促进国际文化交流做出了重大贡献。建议听赏选自《智取威虎山》选段《迎来春色换人间》。

《迎来春色换人间》是现代京剧《智取威虎山》中杨子荣的唱腔选段。该剧根据曲波所著小说《林海雪原》改编而成。其剧情是写 1946 年冬解放战争初期，我人民解放军剿匪小分队在东北某山区与土匪进行斗争，最后全歼土匪的英勇事迹。

主唱段以器乐前奏为开端，乐队以磅礴的气势和急切有力的节奏，生动地描绘出杨子荣骑马奔驰在林海雪原上的情景。

唱腔一开始，"穿林海跨雪原气冲霄汉"这段二黄导板，采用了紧拉慢唱的节奏，突出了杨子荣纵马驰骋的豪迈气概。

接着，间奏音乐以雄浑刚健的旋律，配合人物动作，渲染了剧情气氛。随后用回龙唱出了"抒豪情寄壮志面对群山"，将唱腔转入抒情的段落。在"五洲四海"的"海"字拖腔中一个六度大跳的进行，使旋律更为宽广流畅，抒发了英雄的广阔胸怀。"火海刀山也扑上前"一句的"扑上前"三字斩钉截铁、一字一顿地迸发出英雄的誓言，"我恨不得急令飞雪化春水"坚定有力，增强了音乐的豪壮气势，并且突出了后面的"迎来春色换人间"。

在明亮、悠扬的笛声陪衬下，引出"迎来春色换人间"，明朗清新的旋律，在人们面前呈现出一幅春意盎然的秀丽景象，表现了杨子荣的崇高理想。唱腔的最后一段，从"党给我智慧给我胆"开始由原来的二黄转为刚劲有力的西皮，采用备拍，旋律激越，一气呵成。末句"捣匪巢定叫它地覆天翻"用了一个长拖腔收住，最后由乐队奏出了《中国人民解放军进行曲》的雄壮音调，有力地揭示了杨子荣"迎来春色换人间"的崇高精神境界。此唱段曾录制唱片(中国 M-926)。

二、豫剧

豫剧，又称"河南梆子"，流行于河南及邻近各省的部分地区，是河南省的主要剧种之一。其来源迄无定论，一说是明末秦腔与蒲州梆子传入河南地区后与当地民歌、小调结合而成；一说是由北曲弦索调直接发展而成。其唱腔有豫东调、豫西调、祥符调和沙河调四种流派。现主要流派为豫东调和豫西调，属于以节奏(板式)变化为基础的板腔体剧种。豫东调以商丘、开封为中心，发声多用假嗓，音域属上五音，旋律常在"5-6-7-4-7"之间行腔，男声高亢激越，女声活泼跳荡，擅长表演喜剧风格的剧目。豫西调以洛阳为中心，发声全用真嗓，音域属下五音，旋律常在"1-2-3-5-6"之间行腔，男声苍凉悲壮，女声低回婉转，擅长表现悲剧风格的剧目。但近年来两派已趋合流。豫剧的唱腔主要有慢板、二八板、流水、飞板等板式。伴奏乐器主要有板胡、二胡、小三弦、笛子(合称四大件)和打击乐器，以梆子击拍，节奏明快、欢畅。现在的乐队中又加进了许多民族乐器和西洋乐器，增强了音乐的表现力。建议听赏选自《花木兰》选段《花木兰羞答答施礼拜上》。

《花木兰羞答答施礼拜上》是豫剧《花木兰》中的选段。其剧情是写南北朝时延安人花弧，体弱多病且儿子年幼。时边境战事起，贺廷玉元帅奉旨征兵，花弧之女木兰乔装男子，替父从军，征战 12 年，功成荣归的故事。这一唱段是花木兰向到她家封赏发现她为女子的贺元帅说明原委时唱的。

这段唱腔由豫西调的慢二八板及二八板组成，前慢后快，中间插入散板性的"飞板"，生动地述说了当年"边关紧，军情急"替父从军的事实经过，表现了花木兰乐观、豪爽而又羞怯、温柔的性格。特别是末尾两句衬腔的运用，形象地刻画了花木兰羞口难言的情态，很富于生活情趣。整段唱腔与歌词的结合十分妥帖、完美，对字音声调及感情语气的处理既有很强的歌唱性，又符合地方语言的特色，富有浓郁的地方风格。此唱段曾录制唱片(中国 M-2597)。

三、越剧

越剧是流行于浙江、上海以及江苏、江西和安徽的戏曲剧种，1909 年前后，由浙江嵊县一带的山歌小调在余姚秧歌班的影响下发展形成。当时形式简单，伴奏用笃鼓和檀板，故称"的笃班"或"小歌班"。1916 年小歌班进入上海，并吸收绍剧、滩簧、京剧等剧种的唱腔因素和表现形式，逐步形成具有抒情与叙述相结合且有一定戏剧性的艺术风格的越剧唱腔音乐。它经历了由"小歌班"到"绍兴文戏"、"女子越剧"、"男女合演"等发展阶段。越剧唱腔属于板腔变化体。早期的主要唱腔有四工腔，20 世纪 40 年代有尺调腔、弦下腔等。伴奏乐器有二胡、扬琴、兰弦、笛、箫及打击乐器等。中华人民共和国成立后，越剧的剧目、表演、音乐等得到全面改革提高，彩色舞台纪录片《梁山伯与祝英台》等的拍摄、大量唱片的录制，以及出国演出，使越剧在国内外均有较大影响。建议听赏选自《祥林嫂》选段《听他一番心酸话》。

《听他一番心酸话》是越剧《祥林嫂》中祥林嫂被抢来与贺老六成亲时的二人对唱。该剧是根据鲁迅的小说《祝福》改编的。其剧情是写祥林嫂年轻守寡，婆母在重债逼迫和卫老二怂恿下，将她卖给山里的猎户贺老六为妻。她不愿再婚，深夜逃出至鲁四老爷家帮佣，数月后被卫老二发现抢至山中与贺老六成亲。婚后生子阿毛，不久贺贫病而亡，阿毛又被狼攫噬，祥林嫂重回鲁家帮工。但因她两次守寡，被主人视为不祥之物。祥林嫂畏惧死后受罪，将一年多积蓄的工钱到土地庙捐门槛以赎"罪孽"，但仍被鲁家撵出沦为乞丐，最后倒在雪地里不幸死去。

这段唱腔采用尺调腔，具有抒情与叙述相结合的艺术风格。贺老六的唱腔朴实憨厚、韵味浓郁，旋律宽广而流畅，抒发了贺老六无限感慨的心情；祥林嫂的唱腔低回婉转、深沉细腻，旋律舒展而自然，体现了祥林嫂悔恨自责的心情。唱词以七字句为主，唱腔基本上是上、下句反复，上句落 2 或 6，下句落 1 或 5，句幅长短不一，细致地表现了两人由陌生、误解到相互理解、同情的过程。此唱段曾录制唱片(中国 M-2355)。

四、黄梅戏

黄梅戏是流行于安徽和江西、湖北部分地区的戏曲剧种。清朝道光以后，由湖北黄梅的采茶调传入安徽安庆地区，吸收青阳腔和徽剧的音乐与表演艺术以及民间音乐，逐渐融合发展而成为黄梅戏。黄梅戏的曲调丰富，主要有"花腔"、"彩腔"、"主调"等三类腔调，也运用民间小曲。它属于板腔体、曲牌体二者综合的体式。中华人民共和国成立后，黄梅戏在音乐方面发展了唱腔和伴奏，使旋律更为优美，经过整理的传统剧目《天仙配》等流行较广。建议听赏选自《天仙配》选段《满工对唱》。

《满工对唱》的剧情是写农民董永卖身葬父，在傅家为奴。玉帝的第七个女儿——七仙女向往人间幸福，私自下凡，以槐树为媒，与董永结为夫妇。随后，他们同去傅家做工，百日期满，夫妇正欲归家，不意玉帝逼追七仙女立回天庭，不然则以降灾董永为惩罚。当时七仙女已身怀有孕，最后在槐树下忍痛与董永别离。

整个唱段的唱词简洁工整，易于上口，行腔舒展，韵味浓郁，表现了董永与七仙女在傅家做工百日期满，夫妇欣然归家时的喜悦心情。

唱段在优美、明快的笛声引奏中开始，尔后是七仙女与董永上下句的对唱，采用传统唱腔中一人一句的花腔对板，情调欢快，表达了两人对自由生活的向往和追求。结尾是以自由模仿、复调手法发展而成的男女声二重唱，音乐清新爽健，充分发挥了黄梅戏音乐的独特风格。此唱段曾录制唱片(中国 M-2430)。

第三节　曲艺欣赏

一、北方曲种

(一)京韵大鼓——《风雨归舟》

京韵大鼓，又称京音大鼓，清代末叶由木板大鼓和清音子弟书合流后发展而成，流行于京津、华北、东北和华东的部分地区。起初多演唱长篇，有说有唱。后来主要演唱短篇，只唱不说。唱词多为七字句和十字句。表演形式是一人站唱，左手持板，右手击鼓。伴奏乐器主要有三弦、四胡，必要时可增加二胡、琵琶等乐器。京韵大鼓的音乐属于板腔体的结构形式，通过唱腔和节奏的变化，表现复杂的故事情节和刻画各种人物的思想感情，具有较强的艺术表现力。其主要唱腔有起板、平腔、挑腔、高腔、垛板、快板、长腔、悲腔、甩腔(落板)等。其中，以起板、平腔、挑腔、高腔和甩腔最为常用。建议听赏《风雨归舟》。

《风雨归舟》是京韵大鼓的传统小段，它以写景抒情的手法描写了在风雨中渔舟飘摇以及捕鱼归来时的情景。其唱词秀丽典雅，押"由求"辙，整个唱段一韵到底，流利酣畅。唱腔柔婉细腻，舒展绵长，韵味清新，曲调完美地表达出唱词中蕴含的意境，并与当地语音声调结合得十分妥帖，生动地刻画出一幅优美的大自然的图景。此唱段曾录制唱片(中国 M-1101)。

(二)山东琴书——《梁祝下山》

山东琴书发源于鲁西南的曹县(今菏泽地区)，相传已有 200 多年，流传于华北、东北和西北等地。它因主要伴奏乐器为扬琴，起初流行于山东而得名。

山东琴书以唱为主，以说为辅，演唱时一人操琴并演唱，有时多至六七人，伴奏乐器除扬琴以外，还有坠胡、筝、软弓京胡、琵琶、三弦、板、碟子等。担任伴奏者也互相分担角色，采取对口唱的形式。唱词基本为七字句，唱腔结构属于板腔与曲牌兼用的综合体。唱腔优美、明快，一般书目以凤阳歌和垛子板为主要唱腔，间或插用其他牌子曲。

山东琴书的书目，一般是反映当时当地人民生活和愿望的，如《梁祝下山》、《拳打镇关西》等，都是描写得比较细腻、逼真、生动、活泼而通俗易懂的作品。曲词多用当地方言，语调、语气与音调结合密切。建议听赏《梁祝下山》。

山东琴书《梁祝下山》是截取民间故事《梁山伯与祝英台》中的"十八相送"一段。

此唱段篇幅较大，唱腔主要采用"凤阳歌"和"垛子板"反复演唱。"凤阳歌"为慢板，一板三眼，四句一番，曲调婉转优美，抒发了梁、祝依依惜别的心情；"垛子板"一板一眼，由上下句构成，速度较快，宜于叙事，表现了梁、祝在下山途中的对话，情绪轻松愉快，风趣幽默。整部作品共有 6 段，上面摘引的是其中的第一段，摘自 1956 年音乐出版社出版的山东琴书《梁祝下山》。全部唱段曾录制唱片(中国 4-0012 甲，4-0013 甲)。

二、南方曲种

(一)苏州弹词——《蝶恋花·答李淑一》

苏州弹词的历史悠久，盛行至今约 400 余年。它形成于吴语地区，以苏州为中心，流行于江苏南部、上海和浙江的杭嘉湖地区。

苏州弹词有一人(单挡)、二人(双挡)和二人以上等表演形式。表演者有说有唱，自弹自唱，伴奏乐器以小三弦、琵琶为主。唱词以七字句为主。基本唱腔是上、下句变化反复结构。

苏州弹词在体裁上为散文和韵文结合，并以叙事为主，代言为辅，以说、噱、弹、唱的艺术手段描绘故事情节，刻画人物性格。苏州弹词的唱腔丰富多彩，流派纷呈，在原有的俞调、马调基础上，于近代有很大的发展。现在比较流行的有琴调、丽调、蒋调、薛调和徐调等。

中华人民共和国成立后，苏州弹词有了更大的发展，在开篇(短篇，即弹词类曲艺的小唱段)唱段方面取得了显著的成绩，如《蝶恋花·答李淑一》等。

《蝶恋花·答李淑一》是一首苏州弹词开篇。唱词是毛泽东于 1957 年为追念革命烈士杨开慧、柳直荀而作的词。由弹词演员赵开生于 1958 年谱曲。

此曲的唱腔是融合了蒋调、陈调的旋律并吸收戏曲的板腔变化的手法而构成的一个富于诗情的抒情的完整唱段。如"我失骄杨君失柳"一句，就是典型的蒋调的上句腔，变化出"散板"、"中板"，结合旋律的起伏，加强了激动的感情。"问讯吴刚何所有？吴刚捧出桂花酒"则以深情的眷念之情，揭示了烈士对革命胜利的博大胸怀。又如"寂寞嫦娥舒广袖，万里长空且为忠魂舞"则用舒展悠扬的慢板，频繁的强弱力度变化，忽放忽收，形象地唱出嫦娥在万里长空翩翩起舞的意境。其中"魂"字是利用韵母(字尾)作拖腔处理，抒发了对烈士的无限崇敬和深切悼念之情。最后一句"泪飞顿作倾盆雨"的"顿作倾盆"用了强音唱法，使字音铿锵有力，表现出难以抑制的激情；"雨"字的闭口韵，在行腔中运用渐强的唱法，仿佛人们的激动心情似汹涌的海浪，由远到近地滔天而起。整个唱腔优美抒情，细腻委婉，既保留了苏州弹词音乐的特色，又赋予了新的时代气息。此唱段曾录制唱片(中国 1-5188 乙)。

(二)四川清音——《布谷鸟儿咕咕叫》

四川清音广泛流行于四川省各地，系由明清的时调小曲及四川各地民歌、戏曲音乐发展而成。

　　四川清音的演唱者多为一人，初为坐唱，后发展为站唱，演员左手打板，右手执筷子敲打竹鼓，以琵琶为主要伴奏乐器，其他可使用二胡、中胡、高胡等。

　　四川清音的音乐丰富，曲调有大调和小调之分。大调有 8 个，即勾、寄(寄生)、月、马(马头)、背(背工)、皮(反西皮)、荡、簧(滩簧)。除反西皮属板腔体外，其余都为联曲体。小调大多是单曲体，一般用来谱唱小段或插入大调中使用。曲目都是短篇。曲本有的以叙事为主，有的以抒情为主，唱词句型有民歌体，有散曲体。传统曲目的内容有以历史题材或民间传说为主的，有的为抒情小曲。中华人民共和国成立后，涌现出不少反映现代题材的作品，如《江姐上华蓥》、《布谷鸟儿咕咕叫》等。

　　《布谷鸟儿咕咕叫》是一首反映现代题材的作品，曲调采用"鲜花调"改编而成。"鲜花调"来自江苏民歌《茉莉花》，其结构均衡近似分节歌，即一个曲调一再反复演唱多段歌词，在每次反复中根据曲词的不同，曲调作不同程度的变化和发展。

　　这首唱段的唱词十分生动、形象，词作者以布谷鸟儿咕咕叫比喻春耕大忙的开始，以简练的语言描绘出一幅农村建设欣欣向荣的美好图画，曲调优美动听，节奏明快，音乐流畅活泼，表现了姑娘们愉快劳动的欢欣喜悦心情。此唱段曾录制唱片(中国 1-3931 乙)。

参 考 文 献

1. 中国大百科全书总编辑委员会《音乐 舞蹈》编辑委员会. 音乐舞蹈. 北京：中国大百科全书出版社，1989
2. 中国艺术研究院音乐研究所《中国音乐词典》编辑部. 中国音乐词典. 北京：人民音乐出版社，1985
3. 王盛昌，李保彤. 中外名曲赏析. 太原：山西教育出版社，2005
4. 王伟任，王顺通. 音乐欣赏教程. 北京：人民音乐出版社，1995
5. 王次炤. 音乐美学新论. 北京：中央音乐学院出版社，2003
6. 陈建华. 音乐由来事典. 北京：人民音乐出版社，2001
7. 孙继南. 中外名曲欣赏. 济南：山东教育出版社，1985
8. 周世斌等. 音乐欣赏·声乐. 重庆：西南师范大学出版社，2005
9. 伍湘涛. 交响音乐赏析新编. 北京：清华大学出版社，2005
10. 杨民望. 世界名曲欣赏·俄罗斯部分. 上海：上海音乐出版社，1986
11. 朱玲. 走近音乐. 杭州：浙江大学出版社，2006
12. 上海音乐出版社. 音乐欣赏手册·续集. 上海：上海音乐出版社，1989
13. 钱仁平. 中国小提琴音乐. 长沙：湖南文艺出版社，2001
14. 刘天礼. 流行歌曲创作与演唱. 天津：百花文艺出版社，2003
15. 郑兴三. 贝多芬钢琴奏鸣研究. 厦门：厦门大学出版社，1994
16. 刘璞. 音乐大师与世界名作. 北京：中国人民大学出版社，1995
17. 薛良. 音乐知识手册一集. 北京：中国文联出版公司，1996
18. 薛良. 音乐知识手册三集. 北京：中国文联出版公司，1996
19. 薛良. 音乐知识手册续集. 北京：中国文联出版公司，1996
20. 章彦. 外国著名小提琴家词典. 北京：人民音乐出版社，1998
21. 郑景宣. 中国歌剧曲选(上、中、下). 北京：人民音乐出版社，2005
22. 陈静梅. 音乐鉴赏. 郑州：河南科学技术出版社，2011.9